수학 계통도

중등

계통으로 개념의 징검다리를 이어라.
수학의 완주가 쉬워진다.

월_{등한} 개_념수_학 수학 계통도 활용법

✪ **2015 개정 교육과정에 따라 5개 영역으로 구분하였습니다.**
▶ 수와 연산, 문자와 식, 규칙성과 함수, 기하, 확률과 통계

✪ **이전에 배운 개념, 이번에 배울 개념, 이후에 배울 개념을 영역별로
정리하여 단원의 연계성을 한눈에 파악할 수 있습니다.**

✪ **한 단원씩 마무리할 때마다 계통도의 □에 √표시를 하면서 자신의
성취도를 파악해 보세요. 이후 학습에 대한 호기심과 자신감이 생길
것입니다.**

월등한 개념 수학

계통으로 수학이 쉬워지는 새로운 개념기본서

중등수학 1-2

개념북

구성과 특징
Structure

월·등·한·개·념

개념북

" 개념, 유형, 실전을 한 번에! "

특별 코너 – 월등한 특강!
집중 학습이 필요한 개념을
한 번 더 확실하게 점검할
수 있습니다.

1 단원 계통 잇기

- 이전 – 이후 개념 간의
연계성을 **계통 트랙**으로
알 수 있습니다.
- 이전 내용 문제로 본 학
습을 준비할 수 있습니다.

2 개념 이해 & 개념 다지기

- **자세한 개념** 설명과 배운 내용 다시
보기, 월등한 개념노트, 용어 쏙으
로 개념을 탄탄히 할 수 있습니다.
- **개념 다지기** 문제로 기본을 점검할
수 있습니다.

3 핵심 유형 익히기

- 꼭 풀어야 할 **대표 유형**과 유사 문제
로 유형을 완벽히 익힐 수 있습니다.
- 문제마다 제시된 **해결 키워드**로 유
형의 이해도를 높이고, 문제해결력
을 기를 수 있습니다.

4 실전 문제 익히기

- **기출 형태의 문제**를 풀어봄으로써
실전에 대비할 수 있습니다.
- **교과 창의·융합 문제**로 신경향을 파
악하고, **서술형 문제**로 과정 중심 평
가에 대비할 수 있습니다.

완·벽·한·복·습

워크북

RE 개념 다지기

RE 핵심 유형 익히기

RE 실전 문제 익히기

Part I 유형 Training

개념에 강하다! 월등한 개념 수학!

1 수학의 계통을 탄탄하게!

이전 학습과 본 학습을 이어 주는 단원 도입으로 수학의 계통을 이어 가자!

2 키워드가 있는 학습!

포인트를 짚어주는 **월등한 한줄 포인트, 해결 키워드, 핵심 키워드 다시 보기**로 중심 잡고 공부하자!

3 개념북과 워크북의 1:1 매칭!

개념북과 워크북의 완벽한 1:1 대응 학습으로 제대로 복습하고 넘어가자!

" 확실한 마무리로 시험까지 완벽히! "

5 학교 시험 미리 보기

• 단원별 기출 유사 및 출제 유력한 문제만을 모아 실제 시험에 가깝게 구성하였습니다.
• 난이도별 3단계로 구성하여 수준에 맞게 접근할 수 있습니다.

6 잘 나오는 서술형 집중 연습

• 서술형 빈출 문제를 실제 출제 형태인 단계형, 완성형으로 풀어보면서 최종 점검할 수 있습니다.
• 체크리스트로 스스로 점검하며 부족한 부분을 보강할 수 있습니다.

7 핵심 키워드 다시 보기

• 단원의 핵심 키워드와 해당 개념을 구조화하여 정리하였습니다.
• 개념을 다시 한번 정리하고 한눈에 파악할 수 있습니다.

 RE 학교 시험 미리 보기

RE 서술형 집중 연습

해설집

친절하고 자세한 풀이는 **기본! 참고, 주의, 월등한 개념**으로 응용 문제나 실수하기 쉬운 문제를 점검하고 넘어갈 수 있습니다.

Part II 단원 Test

Contents

차례

Ⅰ. 기본 도형

도형을 이루는
점, 선, 면, 각 등에 대해 공부하는
단원입니다. 앞으로 공부할
여러 도형 관련 단원들의
기초가 됩니다.

1. 기본 도형

초등학교에서 배운
합동이라는 개념을 복습하고,
삼각형에 좀 더 주목하여 삼각형이
합동이 되기 위한 조건에 대하여
자세히 공부합니다.

2. 작도와 합동

Ⅱ. 평면도형

삼각형의 세 각의 크기의
합은 180°, 사각형의 네 각의
크기의 합은 360°입니다.
그렇다면 오각형, 육각형, 칠각형, …의
각의 크기의 합은 얼마일까요?
이 단원에서 그 답을 찾아봅시다.

1. 다각형

2. 원과 부채꼴

원주율은 3.14일까요?
원주율을 나타내는 문자를 배우고,
이를 이용하여 원의 넓이와 둘레의
길이를 나타내 봅시다.

Ⅲ. 입체도형

1. 다면체와 회전체

Ⅱ 단원에서 2차원인
평면도형에 대하여 공부했다면
Ⅲ단원은 3차원인 입체도형을
만날 차례입니다.

2. 입체도형의 겉넓이와 부피

[다면체와 회전체]에서
공부한 내용은 맛보기였다?!
[다면체와 회전체]에서 배운
입체도형들의 겉넓이와 부피를
모두 구해 봅시다~!

Ⅳ. 통계

1. 자료의 정리와 해석

초등학교에서 배운
꺾은선그래프, 막대그래프처럼
자료를 정리하는 새로운 방법을
연습하고 그것을 해석하는
방법을 공부합니다.

Study Plan
학습계획표

신군

불타오르는 열정으로 도형의 기본을 다져 볼까?

START!

I-1 기본 도형	Lecture 01	Lecture 02	Lecture 03	Lecture 04	학교시험 미리보기(I-1)
	개념북 ___월 ___일	개념북 ___월 ___일	개념북 ___월 ___일	개념북 ___월 ___일	개념북 ___월 ___일
	워크북 ___월 ___일	워크북 ___월 ___일	워크북 ___월 ___일	워크북 ___월 ___일	워크북 ___월 ___일
	성취도 ○ △ ×	성취도 ○ △ ×	성취도 ○ △ ×	성취도 ○ △ ×	성취도 ○ △ ×

어떤 도형을 회전시켜야 나처럼 되~게?

누가봐

Lecture 14	Lecture 13	III-1 다면체와 회전체	학교시험 미리보기(II-2)	Lecture 12
개념북 ___월 ___일	개념북 ___월 ___일		개념북 ___월 ___일	개념북 ___월 ___일
워크북 ___월 ___일	워크북 ___월 ___일		워크북 ___월 ___일	워크북 ___월 ___일
성취도 ○ △ ×	성취도 ○ △ ×		성취도 ○ △ ×	성취도 ○ △ ×

Lecture 15
개념북 ___월 ___일
워크북 ___월 ___일
성취도 ○ △ ×

학교시험 미리보기(III-1)
개념북 ___월 ___일
워크북 ___월 ___일
성취도 ○ △ ×

나의 겉넓이와 부피를 알고 싶다고?!

누가봐

III-2 입체도형의 겉넓이와 부피	Lecture 16	Lecture 17	Lecture 18	학교시험 미리보기(III-2)
	개념북 ___월 ___일	개념북 ___월 ___일	개념북 ___월 ___일	개념북 ___월 ___일
	워크북 ___월 ___일	워크북 ___월 ___일	워크북 ___월 ___일	워크북 ___월 ___일
	성취도 ○ △ ×	성취도 ○ △ ×	성취도 ○ △ ×	성취도 ○ △ ×

스스로 학습 계획을 **수립**하고 **실천**해 봅시다.

그냥 눈금 있는 자로 그리면 안 되겠니? (응. 안 돼.)

신군

복잡한 다각형의 각을 구할 때는 나를 떠올려~! 삼(순)각형의 세 각의 크기는 180°!!…

| I-2
작도와 합동 | Lecture 05

개념북 ___월 ___일
워크북 ___월 ___일
성취도 ○ △ × | Lecture 06

개념북 ___월 ___일
워크북 ___월 ___일
성취도 ○ △ × | Lecture 07

개념북 ___월 ___일
워크북 ___월 ___일
성취도 ○ △ × | 학교시험 미리보기(I-2)

개념북 ___월 ___일
워크북 ___월 ___일
성취도 ○ △ × |

삼순

II-1
다각형

면이 뜨거우니까 부채꼴(◁) 모양의 부채를 준비해~

삼순

Lecture 08

개념북 ___월 ___일
워크북 ___월 ___일
성취도 ○ △ ×

| Lecture 11

개념북 ___월 ___일
워크북 ___월 ___일
성취도 ○ △ × | II-2
원과 부채꼴 | 학교시험 미리보기(II-1)

개념북 ___월 ___일
워크북 ___월 ___일
성취도 ○ △ × | Lecture 10

개념북 ___월 ___일
워크북 ___월 ___일
성취도 ○ △ × | Lecture 09

개념북 ___월 ___일
워크북 ___월 ___일
성취도 ○ △ × |

내가 가장 맛있을 때의 온도를 투표해서 그래프로 나타내 봐~

얼음보이

FINISH!

| IV-1
자료의 정리와 해석 | Lecture 19

개념북 ___월 ___일
워크북 ___월 ___일
성취도 ○ △ × | Lecture 20

개념북 ___월 ___일
워크북 ___월 ___일
성취도 ○ △ × | Lecture 21

개념북 ___월 ___일
워크북 ___월 ___일
성취도 ○ △ × | 학교시험 미리보기(IV-1)

개념북 ___월 ___일
워크북 ___월 ___일
성취도 ○ △ × |

선분, 반직선, 직선	예각과 둔각	수직과 평행
• 선분 • 반직선 • 직선	• 예각 • 둔각	• 수직과 수선 • 평행과 평행선
초 3	초 4	초 4

단원 계통 잇기

초 3

• **선분**
두 점을 곧게 이은 선

예 ➡ 선분 ㄱㄴ

• **반직선**
한 점에서 시작하여 한쪽으로 끝없이 늘인 곧은 선

예 ●⎯⎯⎯● ➡ 반직선 ㄱㄴ
　ㄱ　　　ㄴ

• **직선**
선분을 양쪽으로 끝없이 늘인 곧은 선

예 ➡ 직선 ㄱㄴ

1 아래 그림에서 다음 도형을 모두 고르시오.

(1) 선분

(2) 반직선

(3) 직선

초 4

• **예각**
각도가 0°보다 크고 직각보다 작은 각

• **둔각**
각도가 직각보다 크고 180°보다 작은 각

2 다음 각을 예각, 둔각으로 구분하시오.

(1)　　　　　　　　　　(2)

초 4

• **수직**
두 직선이 만나서 이루는 각이 직각일 때, 두 직선은 서로 수직이라 한다.

• **평행**
서로 만나지 않는 두 직선을 평행하다고 한다.

평행선

• **평행선**
평행한 두 직선을 평행선이라 한다.

3 오른쪽 그림에서 다음을 구하시오.

(1) 직선 가와 수직인 직선

(2) 직선 가와 평행한 직선

1

기본 도형

이번에 배울 내용

- 점, 선, 면
- 각
- 점, 직선, 평면의 위치 관계
- 평행선

중 1

LECTURE 01 점, 선, 면

유형 2 직선, 반직선, 선분

아래 그림과 같이 직선 l 위에 네 점 A, B, C, D가 있다. 다음 중 옳지 않은 것은?

A B C D l

① $\overline{AB}=\overline{BC}$ ② $\overrightarrow{BC}=\overrightarrow{BD}$
③ $\overline{AB}=\overleftrightarrow{AC}$ ④ $\overrightarrow{BD}=\overrightarrow{DB}$
⑤ $\overline{CD}=\overline{DC}$

LECTURE 02 각

유형 1 직각 또는 평각을 이용하여 각의 크기 구하기

오른쪽 그림에서 $\angle x$의 크기는?

① $25°$ ② $30°$
③ $35°$ ④ $40°$
⑤ $45°$

$2x-15°$
x

LECTURE 03 ~ 04 위치 관계, 평행선

유형 1 평면에서 두 직선의 위치 관계

다음 중 오른쪽 그림과 같은 사다리꼴에 대한 설명으로 옳은 것은?

A D
B C

① \overleftrightarrow{AB}와 \overleftrightarrow{CD}는 평행하다.
② \overleftrightarrow{AB}와 \overleftrightarrow{CD}는 만나지 않는다.
③ \overline{AD}와 \overline{CD}는 수직으로 만난다.
④ \overrightarrow{AD}와 \overrightarrow{BC}는 만나지 않는다.
⑤ 점 B는 \overleftrightarrow{AB}와 \overrightarrow{AD}의 교점이다.

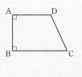

🏌 학습계획표 🏌

점, 선, 면

개념 1 점, 선, 면

(1) 도형의 기본 요소

① 도형을 이루는 점, 선, 면을 도형의 기본 요소라 한다.

② 점이 움직인 자리는 선이 되고, 선이 움직인 자리는 면이 된다.❶
└─ 선은 무수히 많은 점으로 이루어져 있고, 면은 무수히 많은 선으로 이루어져 있다.

(2) 도형의 종류

① 평면도형: 한 평면 위에 있는 도형 예 삼각형, 사각형, 원

② 입체도형: 한 평면 위에 있지 않은 도형 예 직육면체, 원기둥, 구

(3) 교점과 교선

① 교점: 선과 선 또는 선과 면이 만나서 생기는 점

② 교선: 면과 면이 만나서 생기는 선❷

❶
직선 곡선

평면 곡면

❷ 교선은 직선일 수도 있고 곡선일 수도 있다.

용어 ❤
• **교점**(交 만나다, 點 점)
 두 선 또는 선과 면이 만날 때 생기는 점
• **교선**(交 만나다, 線 선)
 두 면이 만날 때 생기는 선

교점

교점

교선

교선

개념note

입체도형에서 교점의 개수와 교선의 개수는 어떻게 구할까?

입체도형에서 교점과 교선의 개수는 다음과 같다.

① (교점의 개수)=(꼭짓점의 개수) ② (교선의 개수)=(모서리의 개수)

예 오른쪽 그림과 같은 삼각뿔에서

① (교점의 개수)=(꼭짓점의 개수)=4개

② (교선의 개수)=(모서리의 개수)=6개

꼭짓점(교점)
모서리(교선)

문제에서 입체도형이 주어지고 '모서리와 모서리가 만나서 생기는 점의 개수', '면과 면이 만나서 생기는 선의 개수'를 묻는 경우가 있는데 각각 교점, 교선을 의미하는 것임을 잊지 말자~.

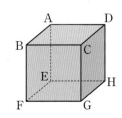

▶ 워크북 2쪽 | 해답 2쪽

개념 다지기

도형의 기본 요소 1 다음 중 도형에 대한 설명으로 옳은 것은 ○표, 옳지 않은 것은 ×표를 하시오.

(1) 점, 선, 면을 도형의 기본 요소라 한다. ()

(2) 점이 움직인 자리는 선이 된다. ()

(3) 선이 움직인 자리는 항상 평면이 된다. ()

(4) 교점은 선과 선이 만날 때만 생긴다. ()

교점과 교선 2 오른쪽 그림과 같은 정육면체에서 다음을 구하시오.

(1) 모서리 BC와 모서리 CG의 교점

(2) 면 AEHD와 면 CGHD의 교선

(3) 교점의 개수

(4) 교선의 개수

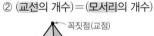

한줄 point 입체도형에서 교점, 교선의 개수는? 교점의 개수는 꼭짓점의 개수, 교선의 개수는 모서리의 개수와 같다.

개념 2 직선, 반직선, 선분

(1) **직선의 결정**

① 한 점을 지나는 직선은 무수히 많다.

② 서로 다른 두 점을 지나는 직선은 오직 하나뿐이다.

└─ 서로 다른 두 점은 하나의 직선을 결정한다.

(2) **직선, 반직선, 선분**

① **직선 AB**: 서로 다른 두 점 A, B를 지나는 직선

기호 \overleftrightarrow{AB}

② **반직선 AB**: 직선 AB 위의 점 A에서 시작하여 점 B의 방향으로 뻗어 나가는 직선 AB의 부분

기호 \overrightarrow{AB}❶

시작점┘ └뻗어 나가는 방향

③ **선분 AB**: 직선 AB 위의 두 점 A, B를 포함하여 점 A에서 점 B까지의 부분 **기호** \overline{AB}

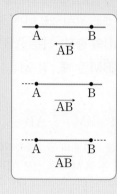

배운 내용 다시 보기

• 선분 [초3]
두 점을 곧게 이은 선

• 반직선 [초3]
한 점에서 시작하여 한쪽으로 끝없이 늘인 곧은 선

• 직선 [초3]
선분을 양쪽으로 끝없이 늘인 곧은 선

❶ 두 반직선이 같으려면 시작점과 뻗어 나가는 방향이 모두 같아야 한다.

개념note 직선, 반직선, 선분은 어떻게 구분할까?

이름	기호	그림
직선 AB (직선 BA)	$\overleftrightarrow{AB}(=\overleftrightarrow{BA})$	A ●———● B
반직선 AB	\overrightarrow{AB}	A ●———● B
반직선 BA	\overrightarrow{BA}	A ●———● B
선분 AB (선분 BA)	$\overline{AB}(=\overline{BA})$	A ●———● B

┤서로 다른 반직선이다.

$\overleftrightarrow{AB}=\overleftrightarrow{BA}$, $\overline{AB}=\overline{BA}$이지만 $\overrightarrow{AB}\neq\overrightarrow{BA}$야! 즉, \overrightarrow{AB}와 \overrightarrow{BA}는 시작점과 뻗어 나가는 방향이 다르므로 서로 다른 반직선임을 꼭 기억하자!

앗! 주의

▶ 워크북 2쪽 | 해답 2쪽

개념 다지기

직선, 반직선, 선분 **3** 다음 도형을 기호로 나타내시오.

(1) ●———●
 M N

(2) ●———●
 M N

(3) ●———●
 N M

(4) ●———●
 M N

직선, 반직선, 선분 **4**

tip (2) 두 반직선을 비교할 때는 시작점과 뻗어 나가는 방향을 모두 확인해야 한다.

다음 기호를 주어진 그림 위에 나타내고, ☐ 안에 =, ≠ 중 알맞은 것을 써넣으시오.

(1) \overleftrightarrow{AB} ☐ \overleftrightarrow{AC}

 ●———●———● ●———●———●
 A B C A B C

(2) \overrightarrow{AB} ☐ \overrightarrow{BC}

 ●———●———● ●———●———●
 A B C A B C

(3) \overrightarrow{AB} ☐ \overrightarrow{BA}

 ●———●———● ●———●———●
 A B C A B C

두 반직선이 서로 같으려면? 시작점과 뻗어 나가는 방향이 모두 같아야 한다. **한줄 point**

개념 **3** 두 점 사이의 거리

(1) **두 점 A, B 사이의 거리**: 서로 다른 두 점 A와 B 를 양 끝으로 하는 선 중 길이가 가장 짧은 선인 선분 AB의 길이❶

> 참고 ① \overline{AB}는 도형으로서 선분 AB를 나타내기도 하고, 선분 AB의 길이를 나타내기도 한다.
> ② 선분 AB와 선분 CD의 길이가 같을 때, $\overline{AB}=\overline{CD}$와 같이 나타낸다.

❶ 서로 다른 두 점 A, B를 잇는 선은 무수히 많으나 이 중에서 길이가 가장 짧은 것은 선분 AB이다.

(2) **선분 AB의 중점**: 선분 AB 위의 점 M에 대하여 $\overline{AM}=\overline{BM}$일 때, 점 M을 선분 AB의 중점이라 한다.
└ 선분 AB를 이등분하는 점

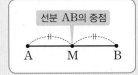

→ $\overline{AM}=\overline{BM}=\dfrac{1}{2}\overline{AB}$

> 참고 선분 AB 위의 두 점 M, N에 대하여 $\overline{AM}=\overline{MN}=\overline{NB}$일 때, 두 점 M, N을 선분 AB의 삼등분점이라 한다.

용어 🔍
• **중점**(中 가운데, 點 점)
(선분의) 가운데에 있는 점

개념note

중점의 성질을 이용하여 선분의 길이를 어떻게 구할까?

① 점 M이 선분 AB의 중점일 때

 → [\overline{AM}의 길이가 주어지면? → $\overline{AB}=2\overline{AM}$ ← $\overline{AM}=a$이면 $\overline{AB}=2a$
[\overline{AB}의 길이가 주어지면? → $\overline{AM}=\overline{BM}=\dfrac{1}{2}\overline{AB}$ ←
$\overline{AB}=a$이면 $\overline{AM}=\overline{BM}=\dfrac{1}{2}a$

② 두 점 M, N이 선분 AB의 삼등분점일 때

 → [\overline{AM}의 길이가 주어지면? → $\overline{AB}=3\overline{AM}$ ← $\overline{AM}=a$이면 $\overline{AB}=3a$
[\overline{AB}의 길이가 주어지면? → $\overline{AM}=\overline{MN}=\overline{NB}=\dfrac{1}{3}\overline{AB}$ ←
$\overline{AB}=a$이면 $\overline{AM}=\overline{MN}=\overline{NB}=\dfrac{1}{3}a$

②에서와 같이 선분 AB를 삼등분하는 경우 선분의 길이 관계를 묻는 문제가 자주 나와. 예를 들어 $\overline{AN}=\overline{MB}=2\overline{AM}$, $\overline{AB}=\dfrac{3}{2}\overline{AN}$ 등과 같은 관계를 묻는 문제도 출제될 수 있으니 미리 생각해 보자~!

꼭 나와!

▶ 워크북 2쪽 | 해답 2쪽

개념 다지기

- 두 점 사이의 거리 **5**

tip 두 점 사이의 거리는 두 점을 잇는 선분의 길이 이다.

오른쪽 그림에서 다음을 구하시오.

(1) 두 점 A, B 사이의 거리

(2) 두 점 A, C 사이의 거리

(3) 두 점 B, D 사이의 거리

- 선분의 중점 **6**

오른쪽 그림에서 점 M은 선분 AB의 중점일 때, ☐ 안에 알맞은 수를 써넣으시오.

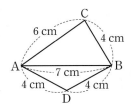

(1) $\overline{AM}=3$ cm일 때, $\overline{AB}=\boxed{}\overline{AM}=\boxed{}\overline{BM}=\boxed{}$ cm

(2) $\overline{AB}=10$ cm일 때, $\overline{AM}=\overline{BM}=\boxed{}\overline{AB}=\boxed{}$ cm

 한줄 point 두 점 사이의 거리는? 두 점 사이의 가장 짧은 거리, 즉 두 점을 잇는 선분의 길이이다.

유형 ① 교점과 교선의 개수

오른쪽 그림과 같은 오각기둥에서 교점의 개수
와 교선의 개수를 차례대로 구하시오.

해결 키워드 입체도형에서 교점은 꼭짓점이고, 교선은 모서리이다.

(교점의 개수)=(꼭짓점의 개수)
(교선의 개수)=(모서리의 개수)

1-1 오른쪽 그림과 같은 사각뿔
에서 교점의 개수와 교선의 개수를
차례대로 구한 것은?

① 4개, 4개 ② 5개, 4개
③ 5개, 7개 ④ 5개, 8개
⑤ 8개, 8개

유형 ② 직선, 반직선, 선분

아래 그림과 같이 직선 l 위에 네 점 A, B, C, D가 있다. 다음
중 옳지 <u>않은</u> 것은?

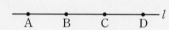

① $\overrightarrow{AB}=\overrightarrow{BC}$ ② $\overrightarrow{BC}=\overrightarrow{BD}$
③ $\overleftrightarrow{AB}=\overleftrightarrow{AC}$ ④ $\overrightarrow{BD}=\overrightarrow{DB}$
⑤ $\overline{CD}=\overline{DC}$

해결 키워드 $\overleftrightarrow{AB}=\overleftrightarrow{BA}$, $\overrightarrow{AB}\neq\overrightarrow{BA}$, $\overline{AB}=\overline{BA}$

2-1 오른쪽 그림과 같이 직선
l 위에 세 점 A, B, C가 있다. 다
음 중 \overrightarrow{AB}와 같은 것은?

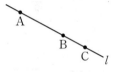

① \overrightarrow{AB} ② \overrightarrow{AC} ③ \overrightarrow{BA}
④ \overrightarrow{BC} ⑤ \overline{AB}

유형 ③ 직선, 반직선, 선분의 개수

오른쪽 그림과 같이 한 직선 위에 있지 않은
세 점 A, B, C 중 두 점을 지나는 서로 다른
직선의 개수를 a개, 반직선의 개수를 b개, 선
분의 개수를 c개라 할 때, $a+b+c$의 값은?

A
B C

① 6 ② 9 ③ 12
④ 15 ⑤ 18

해결 키워드 두 점 A, B로 만들 수 있는 서로 다른 직선, 반직선, 선분의 개수
· 직선 ➡ \overleftrightarrow{AB}의 1개
· 반직선 ➡ \overrightarrow{AB}, \overrightarrow{BA}의 2개
· 선분 ➡ \overline{AB}의 1개

3-1 오른쪽 그림과 같이 어느 세 점
도 한 직선 위에 있지 않은 네 점 A,
B, C, D 중 두 점을 지나는 서로 다른
직선의 개수는?

A D
B C

① 4개 ② 6개 ③ 8개
④ 10개 ⑤ 12개

유형 ④ 거리 사이의 관계

아래 그림에서 점 M은 \overline{AB}의 중점이고, 점 N은 \overline{AM}의 중점이다. 다음 중 옳지 <u>않은</u> 것은?

① $\overline{AB}=2\overline{MB}$ ② $\overline{AN}=\dfrac{1}{2}\overline{AM}$

③ $\overline{NM}=\dfrac{1}{4}\overline{AB}$ ④ $\overline{AN}=\dfrac{1}{3}\overline{AB}$

⑤ $\overline{AB}=\dfrac{4}{3}\overline{NB}$

해결 키워드 \overline{AB}의 중점이 M, \overline{AM}의 중점이 N이면

→ $\overline{AM}=\overline{MB}=\dfrac{1}{2}\overline{AB}$

$\overline{NM}=\dfrac{1}{2}\overline{AM}=\dfrac{1}{4}\overline{AB}$

4-1 아래 그림에서 두 점 M, N은 \overline{AB}의 삼등분점일 때, 다음 중 옳지 <u>않은</u> 것은?

① $\overline{AB}=3\overline{MN}$ ② $\overline{AN}=2\overline{NB}$

③ $\overline{AN}=\overline{MB}$ ④ $\overline{MN}=\dfrac{1}{2}\overline{AN}$

⑤ $\overline{MB}=\dfrac{3}{2}\overline{AB}$

유형 ⑤ 두 점 사이의 거리 (1)

다음 그림에서 점 M은 \overline{AB}의 중점이고, 점 N은 \overline{MB}의 중점이다. $\overline{AB}=16$ cm일 때, \overline{AN}의 길이를 구하시오.

해결 키워드 \overline{AB}의 중점이 M, \overline{MB}의 중점이 N일 때 $\overline{AB}=a$이면

→ $\overline{AM}=\overline{MB}=\dfrac{1}{2}a$, $\overline{MN}=\overline{NB}=\dfrac{1}{4}a$

5-1 다음 그림에서 점 M은 \overline{AB}의 중점이고, 점 N은 \overline{AM}의 중점이다. $\overline{NM}=6$ cm일 때, \overline{NB}의 길이를 구하시오.

유형 ⑥ 두 점 사이의 거리 (2)

다음 그림에서 두 점 M, N은 각각 \overline{AB}, \overline{BC}의 중점이고, $\overline{MN}=10$ cm일 때, \overline{AC}의 길이를 구하시오.

해결 키워드 \overline{AB}의 중점이 M, \overline{BC}의 중점이 N일 때 $\overline{MB}=a$, $\overline{BN}=b$라 하면

→ $\overline{AC}=\overline{AB}+\overline{BC}=2a+2b=2(a+b)=2\overline{MN}$

6-1 다음 그림에서 두 점 M, N은 각각 \overline{AB}, \overline{BC}의 중점이고, $\overline{AC}=18$ cm일 때, \overline{MN}의 길이를 구하시오.

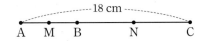

STEP 2 기출로 실전 문제 익히기

 ▶ 워크북 5쪽 | 해답 3쪽

1 다음 중 옳지 <u>않은</u> 것을 모두 고르면? (정답 2개)

① 입체도형은 점, 선, 면으로 이루어져 있다.
② 면과 면이 만나서 생기는 교선은 직선이다.
③ 한 직선 위에는 무수히 많은 점이 있다.
④ 서로 다른 두 점을 지나는 직선은 오직 하나뿐이다.
⑤ 시작점이 같은 두 반직선은 같은 반직선이다.

2 오른쪽 그림과 같은 입체도형에서 교점의 개수를 a개, 교선의 개수를 b개라 할 때, $a+b$의 값은?

① 12 ② 16
③ 20 ④ 24
⑤ 28

3 오른쪽 그림과 같이 직선 l 위에 네 점 A, B, C, D 가 있을 때, 다음 중 서로 같은 것끼리 짝 지은 것으로 옳지 <u>않은</u> 것은?

① \overleftrightarrow{AB}, \overleftrightarrow{BD} ② \overrightarrow{AD}, \overrightarrow{BC}
③ \overrightarrow{AC}, \overrightarrow{CD} ④ \overrightarrow{BC}, \overrightarrow{BD}
⑤ \overrightarrow{AD}, \overrightarrow{DA}

4 오른쪽 그림과 같이 네 점 A, B, C, D가 있을 때, 이 중 두 점을 이어서 만들 수 있는 서로 다른 직선의 개수를 구하시오.

5 아래 그림에서 두 점 M, N은 \overline{AB}의 삼등분점이고, 점 P는 \overline{AM}의 중점이다. 다음 중 옳지 <u>않은</u> 것은?

① $\overline{MN}=\dfrac{1}{3}\overline{AB}$ ② $\overline{AB}=6\overline{AP}$
③ $\overline{AN}=3\overline{PM}$ ④ $\overline{AP}=\dfrac{1}{2}\overline{NB}$
⑤ $\overline{PB}=5\overline{AP}$

6 다음 그림에서 두 점 M, N은 각각 \overline{AB}, \overline{BC}의 중점이고, $\overline{AM}=4\,cm$, $\overline{AN}=13\,cm$일 때, \overline{MC}의 길이는?

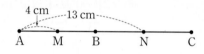

① 9 cm ② 11 cm ③ 14 cm
④ 18 cm ⑤ 20 cm

서술형

7 다음 그림에서 점 M은 \overline{BC}의 중점이고, $\overline{AB}:\overline{BC}=2:3$이다. $\overline{MC}=9\,cm$일 때, \overline{AC}의 길이를 구하시오.

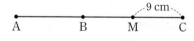

1단계 \overline{BC}의 길이 구하기
풀이

2단계 \overline{AB}의 길이 구하기
풀이

3단계 \overline{AC}의 길이 구하기
풀이

답 _____

LECTURE 02 각

개념 1 각

(1) **각 AOB**: 한 점 O에서 시작하는 두 반직선 OA와 OB로 이루어진 도형

기호 ∠AOB, ∠BOA, ∠O, ∠a❶

└─ 각의 꼭짓점을 항상 가운데에 나타낸다.

(2) **각 AOB의 크기**: ∠AOB에서 각의 꼭짓점 O를 중심으로 변 OB가 변 OA까지 회전한 양❷

참고 ∠AOB는 도형으로서 각 AOB를 나타내기도 하고, 각 AOB의 크기를 나타내기도 한다.

(3) **각의 분류**

① 평각(180°): 각의 두 변이 꼭짓점을 중심으로 반대쪽에 있고 한 직선을 이룰 때의 각

② 직각(90°): 평각의 크기의 $\frac{1}{2}$인 각

③ 예각: 0°보다 크고 90°보다 작은 각

④ 둔각: 90°보다 크고 180°보다 작은 각

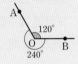

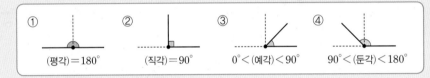

① (평각)=180° ② (직각)=90° ③ 0°<(예각)<90° ④ 90°<(둔각)<180°

배운 내용 다시보기

• **각** 초3
한 점에서 그은 두 반직선으로 이루어진 도형

• **직각** 초3
종이를 반듯하게 두 번 접었다 펼쳤을 때 생기는 각

❶ 주어진 그림에서 ∠AOB, ∠BOA, ∠O, ∠a는 모두 같은 각을 의미한다.

❷ 각 AOB의 크기는 보통 작은 쪽의 각을 말한다. 즉, 다음 그림에서 ∠AOB=120°이다.

개념note

각을 크기에 따라 어떻게 구분할까?

각의 크기가 정확히 주어지지 않아도 90°(직각) 또는 180°(평각)와 크기를 비교하여 각을 분류할 수 있다.

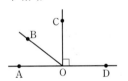

→
① ∠AOB → 0°<∠AOB<90°이므로 예각!
② ∠AOC → ∠AOC=90°이므로 직각!
③ ∠BOD → 90°<∠BOD<180°이므로 둔각!
④ ∠AOD → ∠AOD=180°이므로 평각!

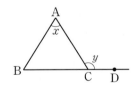

예각과 둔각의 의미를 잘 기억해야 해! 0°를 예각, 180°보다 큰 각을 둔각으로 착각하지 않도록 주의하자!

▶ 워크북 6쪽 | 해답 3쪽

개념 다지기

각 1 오른쪽 그림에 대하여 다음 각을 점 A, B, C, D를 사용하여 나타내시오.

(1) ∠x

(2) ∠y

각의 분류 2 다음 각을 오른쪽에서 모두 고르시오.

(1) 예각 (2) 직각

(3) 둔각 (4) 평각

90°	120°	36°	180°	55°	98°

 한줄 point 각 AOB란? 한 점 O에서 시작하는 두 반직선 OA와 OB로 이루어진 도형이다.

개념 2 맞꼭지각

(1) **교각**: 두 직선이 한 점에서 만날 때 생기는 네 개의
각 → ∠a, ∠b, ∠c, ∠d

(2) **맞꼭지각**: 교각 중에서 서로 마주 보는 두 각
→ ∠a와 ∠c, ∠b와 ∠d

(3) **맞꼭지각의 성질**: 맞꼭지각의 크기는 서로 같다.
→ ∠a=∠c, ∠b=∠d

용어
• **교각**(交 만나다, 角 뿔)
두 직선이 만날 때 생기는 각

개념note

맞꼭지각의 크기는 왜 서로 같을까?

평각의 크기는 180°임을 이용하여 맞꼭지각의 성질을 확인해 보자.
오른쪽 그림에서 ∠a+∠b=180°, ∠b+∠c=180°이므로
∠a=180°−∠b, ∠c=180°−∠b ∴ ∠a=∠c
또, ∠b+∠c=180°, ∠c+∠d=180°이므로
∠b=180°−∠c, ∠d=180°−∠c ∴ ∠b=∠d
따라서 맞꼭지각의 크기는 서로 같다.

다음 그림과 같이
네 반직선이 만나서 생긴
∠a와 ∠b는 맞꼭지각이 아니야~!

▶ 워크북 6쪽 | 해답 3쪽

개념 다지기

맞꼭지각 **3** 오른쪽 그림과 같이 세 직선이 한 점 O에서 만날 때, 다음 각의 맞꼭지각을 구하시오.

(1) ∠AOC

(2) ∠BOE

(3) ∠AOD

(4) ∠DOE

맞꼭지각의 성질 **4** 다음 그림에서 ∠x와 ∠y의 크기를 각각 구하시오.

tip 평각의 크기는 180°이고, 맞꼭지각의 크기는 서로 같음을 이용한다.

(1)

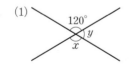

(2)

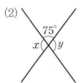

맞꼭지각의 성질 **5** 다음은 오른쪽 그림에서 ∠x의 크기를 구하는 과정이다. ☐ 안에 알맞은 것을 써넣으시오.

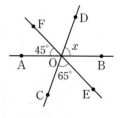

∠COE의 맞꼭지각은 ☐ 이므로 ∠DOF= ☐ °

∠AOF+∠DOF+∠BOD= ☐ °이므로

45°+ ☐ °+∠x= ☐ ° ∴ ∠x= ☐ °

맞꼭지각이란? 교각 중에서 서로 마주 보는 두 각으로, 맞꼭지각의 크기는 서로 같다.

개념 3 **직교와 수선**

(1) **직교**: 두 직선 AB와 CD의 교각이 직각일 때, 두 직선은 서로 직교한다고 한다.

기호 $\overleftrightarrow{AB} \perp \overleftrightarrow{CD}$

(2) **수직과 수선**: 직교하는 두 직선을 서로 수직이라 하고, 한 직선을 다른 직선의 수선이라 한다. **❶**

(3) **수직이등분선**: 선분 AB의 중점 M을 지나고 선분 AB에 수직인 직선 l을 선분 AB의 수직이등분선 이라 한다.

→ $\overline{AM} = \overline{BM},\ l \perp \overline{AB}$

(4) **수선의 발**: 직선 l 위에 있지 않은 점 P에서 직선 l 에 수선을 그어 생기는 교점 H를 점 P에서 직선 l 에 내린 수선의 발이라 한다.

(5) **점과 직선 사이의 거리**: 직선 l 위에 있지 않은 점 P 와 직선 l 사이의 거리는 점 P에서 직선 l에 내린 수선의 발 H까지의 거리, 즉 **선분 PH의 길이**이다.

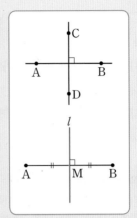

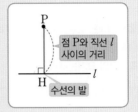

❶ $\overleftrightarrow{AB} \perp \overleftrightarrow{CD}$일 때, \overleftrightarrow{AB}의 수 선은 \overleftrightarrow{CD}이고, \overleftrightarrow{CD}의 수선 은 \overleftrightarrow{AB}이다.

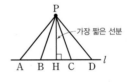

용어
• **직교**(直 곧다, 交 만나다) 두 직선이 직각으로 만나는 것

 개념note

점과 직선 사이의 거리를 나타내는 것은 무엇일까?

(점 P와 직선 l 사이의 거리)
= (점 P에서 직선 l 위에 있는 점을 이은 선분 중에서 길이가 가장 짧은 선분의 길이)
= (점 P에서 직선 l에 내린 수선의 발 H까지의 거리)
= (선분 PH의 길이)

점과 직선 사이의 거리는 점에서 직선에 수선을 그어 생각해야 함을 기억하자!

▶ 워크북 6쪽 | 해답 3쪽

개념 다지기

수직과 수선 **6** 오른쪽 그림에 대하여 다음 물음에 답하시오.

(1) 선분 AB와 선분 CD의 관계를 기호로 나타내시오.

(2) 점 A에서 선분 CD에 내린 수선의 발을 구하시오.

(3) 점 C와 선분 AB 사이의 거리를 나타내는 선분을 구하시오.

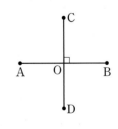

점과 직선 사이의 거리 **7** 오른쪽 그림과 같이 한 눈금이 1인 모눈종이 위에 직선 l과 세 점 A, B, C 가 있다. 세 점 A, B, C에서 직선 l에 내린 수선의 발을 각각 P, Q, R라 할 때, 다음 물음에 답하시오.

(1) 세 점 P, Q, R를 그림 위에 나타내시오.

(2) 세 점 A, B, C와 직선 l 사이의 거리를 차례대로 구하시오.

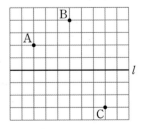

 한줄 point 점 P와 직선 l 사이의 거리는? 점 P에서 직선 l에 내린 수선의 발까지의 거리이다.

유형 ① 직각 또는 평각을 이용하여 각의 크기 구하기

오른쪽 그림에서 ∠x의 크기는?

① 25° ② 30°

③ 35° ④ 40°

⑤ 45°

1-1 오른쪽 그림에서 ∠x의 크기를 구하시오.

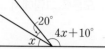

해결 키워드 ①

➜ ∠a + ∠b = 90°

②

➜ ∠a + ∠b = 180°

유형 ② 각의 크기의 비가 주어진 경우 각의 크기 구하기

오른쪽 그림에서

∠x : ∠y : ∠z = 1 : 2 : 3

일 때, ∠x의 크기는?

① 30° ② 35° ③ 40°

④ 45° ⑤ 50°

2-1 오른쪽 그림에서

∠a : ∠b = 2 : 3

일 때, ∠a의 크기를 구하시오.

해결 키워드 ∠x + ∠y + ∠z = 180°, ∠x : ∠y : ∠z = a : b : c

➜ ∠x = 180° × $\dfrac{a}{a+b+c}$, ∠y = 180° × $\dfrac{b}{a+b+c}$, ∠z = 180° × $\dfrac{c}{a+b+c}$

유형 ③ 맞꼭지각 (1)

오른쪽 그림에서 ∠y - ∠x의 크기는?

① 60° ② 65°

③ 70° ④ 75°

⑤ 80°

3-1 오른쪽 그림에서 ∠x, ∠y의 크기는?

① ∠x = 50°, ∠y = 50°

② ∠x = 50°, ∠y = 80°

③ ∠x = 50°, ∠y = 100°

④ ∠x = 100°, ∠y = 50°

⑤ ∠x = 100°, ∠y = 80°

해결 키워드 맞꼭지각의 크기는 서로 같다.

➜ ∠a = ∠c, ∠b = ∠d

유형 **4** 맞꼭지각 (2)

오른쪽 그림에서 ∠x의 크기를 구하시오.

$3x$ $4x$
$2x$

4-1 오른쪽 그림에서 ∠x의 크기를 구하시오.

$x-20°$ $140°$

해결 키워드

①
a b c
b
→ ∠a+∠b+∠c=180°

②
a b
c
→ ∠a+∠b=∠c

유형 **5** 맞꼭지각의 쌍의 개수

오른쪽 그림과 같이 세 직선이 한 점에서 만날 때 생기는 맞꼭지각은 모두 몇 쌍인가?

A F
C O D
E B

① 3쌍 　　② 4쌍
③ 5쌍 　　④ 6쌍
⑤ 8쌍

5-1 오른쪽 그림과 같이 세 직선이 있을 때 생기는 맞꼭지각은 모두 몇 쌍인가?

① 4쌍 　　② 5쌍
③ 6쌍 　　④ 7쌍
⑤ 8쌍

해결 키워드 두 직선이 한 점에서 만날 때 생기는 맞꼭지각은
∠a와 ∠c, ∠b와 ∠d → 2쌍

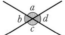
a
b d
c

유형 **6** 수직과 수선

다음 중 오른쪽 그림에 대한 설명으로 옳지 <u>않은</u> 것을 모두 고르면? (정답 2개)

C
A H B
D

① $\overline{AB}\perp\overline{CD}$
② \overline{CD}는 \overline{AB}를 수직이등분한다.
③ 점 C에서 \overline{AB}에 내린 수선의 발은 점 D이다.
④ ∠CHA=∠CHB=∠DHA=∠DHB=90°
⑤ 점 A와 \overline{CD} 사이의 거리는 \overline{AC}의 길이이다.

6-1 다음 〈보기〉 중 오른쪽 그림과 같은 사다리꼴 ABCD에 대한 설명으로 옳은 것을 모두 고르시오.

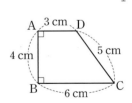

A 3 cm D
4 cm 5 cm
B 6 cm C

보기
ㄱ. \overline{AB}와 \overline{BC}는 직교한다.
ㄴ. 점 C에서 \overline{AB}에 내린 수선의 발은 점 B이다.
ㄷ. \overline{AB}와 수직으로 만나는 선분은 \overline{AD}, \overline{CD}이다.
ㄹ. 점 C와 \overline{AB} 사이의 거리는 6 cm이다.
ㅁ. 점 D와 \overline{BC} 사이의 거리는 5 cm이다.

해결 키워드 점 P에서 직선 l에 내린 수선의 발을 점 H라 하면
· $l\perp\overline{PH}$
· 점 P와 직선 l 사이의 거리 → \overline{PH}의 길이

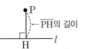
P
\overline{PH}의 길이
H l

1 다음 중 예각의 개수는?

| $60°$ | $38°$ | $130°$ | $90°$ | $25°$ | $180°$ |

① 2개 ② 3개 ③ 4개
④ 5개 ⑤ 6개

2 오른쪽 그림에서 $\angle x$의 크기는?

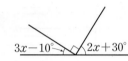

① $14°$ ② $16°$
③ $18°$ ④ $20°$
⑤ $22°$

★중요 3 오른쪽 그림에서 $\angle AOC : \angle BOD = 3 : 4$ 일 때, $\angle BOD$의 크기는?

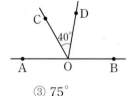

① $65°$ ② $70°$ ③ $75°$
④ $80°$ ⑤ $85°$

4 오른쪽 그림에서 $\angle x$와 $\angle y$의 크기를 각각 구하시오.

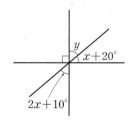

★중요 5 오른쪽 그림에서 $\angle x + \angle y$의 크기는?

① $15°$ ② $20°$
③ $25°$ ④ $30°$
⑤ $35°$

6 두 점 M, N에 대하여 \overline{MN}의 수직이등분선을 l이라 하자. $\overline{MN} = 12\,\text{cm}$일 때, 점 M과 직선 l 사이의 거리를 구하시오.

7 오른쪽 그림에서 $\overline{AO} \perp \overline{CO}$, $\overline{BO} \perp \overline{DO}$이고 $\angle AOB + \angle COD = 50°$일 때, $\angle BOC$의 크기는?

① $50°$ ② $55°$ ③ $60°$
④ $65°$ ⑤ $70°$

서술형

8 오른쪽 그림에서 $\angle AOC = 3\angle COD$, $\angle EOB = 3\angle DOE$일 때, $\angle COE$의 크기를 구하시오.

1단계 $\angle AOB$를 $\angle AOC$, $\angle COD$, $\angle DOE$, $\angle EOB$의 합으로 나타내기
풀이

2단계 $\angle COD + \angle DOE$의 크기 구하기
풀이

3단계 $\angle COE$의 크기 구하기
풀이

답

점, 직선, 평면의 위치 관계

개념 1 **평면에서 점과 직선, 두 직선의 위치 관계**

(1) 점과 직선의 위치 관계

① 점 A는 직선 l 위에 있다.
└ 직선 l이 점 A를 지난다.

② 점 B는 직선 l 위에 있지 않다.
└ 직선 l이 점 B를 지나지 않는다. (또는 점 B가 직선 l 밖에 있다.)

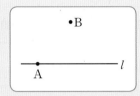

(2) 평면에서 두 직선의 위치 관계

① 평행: 한 평면 위의 두 직선 l, m이 서로 만나지 않을 때, 두 직선 l, m은 서로 평행하다고 한다.❶ 기호 $l /\!/ m$

② 평면에서 두 직선의 위치 관계❷

한 점에서 만난다.	일치한다.	평행하다. ($l /\!/ m$)

└ 만난다. ┘ └ 만나지 않는다.

❶ 평행한 두 직선을 평행선이라 한다.

❷ 한 평면에서 서로 다른 두 직선은 만나지 않으면 평행하고, 평행하지 않으면 반드시 만난다.

참고 다음의 경우에 평면은 하나로 결정된다.

① 한 직선 위에 있지 않은 세 점이 주어질 때

② 한 직선과 그 직선 밖의 한 점이 주어질 때

③ 한 점에서 만나는 두 직선이 주어질 때

④ 평행한 두 직선이 주어질 때

 개념note

평면도형에서 점과 직선 또는 두 직선의 위치 관계는 어떻게 찾을까?

오른쪽 그림과 같은 사다리꼴 ABCD에서 다음을 찾아보자.

① 직선 AD 위에 있는 꼭짓점 → 꼭짓점 A, 꼭짓점 D

② 직선 AD 위에 있지 않은 꼭짓점 → 꼭짓점 B, 꼭짓점 C

③ 직선 BC와 한 점에서 만나는 직선 → 직선 AB, 직선 CD

④ 직선 AB와 한 점에서 만나는 직선 → 직선 AD, 직선 BC, 직선 CD

⑤ 직선 BC와 평행한 직선 → 직선 AD

사각형, 오각형, …과 같은 평면도형에서 두 직선의 위치 관계를 따질 때는 변을 직선으로 연장하여 생각해야 함을 잊지 말자~!

▶ 워크북 10쪽 | 해답 5쪽

개념 다지기

점과 직선의 위치 관계 **1** 오른쪽 그림에서 다음을 구하시오.

tip 점이 직선 위에 있다.
→ 직선이 그 점을 지난다.

(1) 직선 l 위에 있는 점

(2) 직선 l 위에 있지 않은 점

평면에서 두 직선의 위치 관계 **2** 오른쪽 그림과 같은 직사각형 ABCD에서 다음을 구하시오.

(1) 변 AD와 평행한 변

(2) 변 AD와 한 점에서 만나는 변

(3) 교점이 점 B인 두 변

 한줄 point 평면에서 두 직선의 위치 관계는? ① 한 점에서 만난다. ② 일치한다. ③ 평행하다.

개념 2 공간에서 점과 평면, 두 직선의 위치 관계

(1) 점과 평면의 위치 관계

① 점 A는 평면 P 위에 있다.
└─ 평면 P가 점 A를 포함한다.

② 점 B는 평면 P 위에 있지 않다.
└─ 평면 P가 점 B를 포함하지 않는다. (또는 점 B가 평면 P 밖에 있다.)

(2) 공간에서 두 직선의 위치 관계

① 꼬인 위치: 공간에서 두 직선이 만나지도 않고 평행하지도 않을 때, 두 직선은 꼬인 위치에 있다고 한다.❶

② 공간에서 두 직선의 위치 관계

❶ 꼬인 위치는 공간에서 두 직선의 위치 관계에서만 존재한다.

한 점에서 만난다.	일치한다.	평행하다. ($l /\!/ m$)	꼬인 위치에 있다.

만난다. ─ 만나지 않는다.
── 한 평면 위에 있다. ── 한 평면 위에 있지 않다.

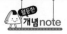**개념note**

입체도형에서 꼬인 위치에 있는 모서리는 어떻게 찾을까?

오른쪽 그림과 같은 입체도형에서 모서리 AB와 꼬인 위치에 있는 모서리는 다음과 같은 순서로 구하면 쉽다.

❶ 모서리 AB와 한 점에서 만나는 모서리를 제외한다. → \overline{AD}, \overline{AE}, \overline{BC}, \overline{BF}

❷ 모서리 AB와 평행한 모서리를 제외한다. → \overline{DC}, \overline{EF}, \overline{HG}

❸ 남겨진 모든 모서리가 모서리 AB와 꼬인 위치에 있는 모서리이다.
→ \overline{CG}, \overline{DH}, \overline{EH}, \overline{FG}

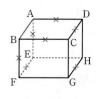

한 점에서 만나는 모서리와 평행한 모서리를 제외할 때는 눈으로만 확인하지 말고, 모서리에 직접 표시하면서 확인해야 실수하지 않아~!

▶ 워크북 **10**쪽 | 해답 **5**쪽

개념 다지기

점과 평면의 위치 관계 **3** 오른쪽 그림과 같은 사각뿔에서 다음을 구하시오.

(tip) 점이 평면 위에 있다.
→ 평면이 그 점을 포함한다.

(1) 면 ACD 위에 있는 점

(2) 면 ABC 밖에 있는 점

공간에서 두 직선의 위치 관계 **4** 오른쪽 그림과 같은 삼각기둥에서 다음을 구하시오.

(1) 모서리 AC와 한 점에서 만나는 모서리

(2) 모서리 AC와 평행한 모서리

(3) 모서리 AC와 꼬인 위치에 있는 모서리

공간에서 두 직선의 위치 관계는? ① 한 점에서 만난다. ② 일치한다. ③ 평행하다. ④ 꼬인 위치에 있다.

개념 3 공간에서 직선과 평면의 위치 관계

(1) 직선과 평면의 위치 관계

직선이 평면에 포함된다.	한 점에서 만난다.	평행하다. ($l /\!/ P$) ❶
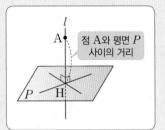 직선 l이 평면 P 위에 있다.	교점	l

├── 만난다. ──┤ ├── 만나지 않는다. ──┤

❶ 직선 l과 평면 P가 만나지 않을 때, 직선 l과 평면 P는 평행하다고 한다.

(2) **직선과 평면의 수직**: 직선 l이 평면 P와 한 점 H에서 만나고 점 H를 지나는 평면 P 위의 모든 직선과 수직일 때, 직선 l과 평면 P는 서로 수직이다 또는 직교한다고 한다. ❷

기호 $l \perp P$

참고 오른쪽 그림에서 점 A와 평면 P 사이의 거리는
→ \overline{AH}의 길이

점 A와 평면 P 사이의 거리

❷ 일반적으로 직선 l이 점 H를 지나는 평면 P 위의 서로 다른 두 직선과 수직이면 직선 l과 평면 P는 수직이다.

 입체도형에서 직선과 평면의 위치 관계를 찾을 수 있을까?

직육면체의 모서리와 면 사이에서 위치 관계를 찾아보자.

① 포함되는 경우 ② 한 점에서 만나는 경우 ③ 평행한 경우

\overline{AB}를 포함하는 면 \overline{AB}와 한 점에서 만나는 면 \overline{AB}와 평행한 면
→ 면 ABCD, 면 ABFE → 면 AEHD, 면 BFGC → 면 CGHD, 면 EFGH

$\overline{AB} \perp \overline{AD}$, $\overline{AB} \perp \overline{AE}$ 이므로 수직으로 만난다. $\overline{AB} \perp \overline{BC}$, $\overline{AB} \perp \overline{BF}$ 이므로 수직으로 만난다.

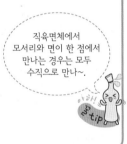
직육면체에서 모서리와 면이 한 점에서 만나는 경우는 모두 수직으로 만나~.

▶ 워크북 10쪽 | 해답 5쪽

개념 다지기

직선과 평면의 위치 관계 **5** 오른쪽 그림과 같은 직육면체에서 다음을 구하시오.

(1) 면 BFGC와 한 점에서 만나는 모서리

(2) 면 BFGC와 평행한 모서리

(3) 모서리 BC를 포함하는 면

(4) 모서리 BC와 평행한 면

(5) 모서리 BC와 수직인 면

(6) 점 C와 면 EFGH 사이의 거리

 한줄 point 직선과 평면의 위치 관계는? ① 직선이 평면에 포함된다. ② 한 점에서 만난다. ③ 평행하다.

개념 4 **공간에서 두 평면의 위치 관계**

(1) 두 평면의 위치 관계

한 직선에서 만난다.❶	일치한다.	평행하다. ($P /\!/ Q$)
P Q 교선	P, Q	P Q
└─ 만난다. ─┘		└─ 만나지 않는다. ─┘

(2) 두 평면의 수직: 평면 P가 평면 Q에 수직인 직선 l을 포함할 때, 평면 P와 평면 Q는 서로 수직이다 또는 직교한다고 한다.

기호 $P \perp Q$

❶ 공간에서 서로 다른 두 평면이 만나서 생기는 교선은 직선이다.

 개념note

입체도형에서 두 평면의 위치 관계를 찾을 수 있을까?

직육면체의 두 면 사이에서 위치 관계를 찾아보자.

① 한 직선에서 만나는 경우

② 평행한 경우

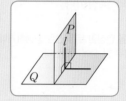

면 BFGC와 한 직선에서 만나는 면
→ 면 ABCD, 면 ABFE, 면 CGHD, 면 EFGH
└─ 수직으로 만난다.

면 BFGC와 평행한 면
→ 면 AEHD

직육면체에서 모든 면은 서로 평행한 면을 제외한 나머지 면과는 수직으로 만나~.

▶ 워크북 10쪽 | 해답 5쪽

개념 다지기

두 평면의 위치 관계 **6**

오른쪽 그림과 같은 삼각기둥에서 다음을 구하시오.

(1) 면 ABC와 한 직선에서 만나는 면

(2) 면 ABC와 평행한 면

(3) 면 ABC와 수직인 면

(4) 면 ADFC와 수직인 면

(5) 면 ABED와 면 DEF의 교선

(6) 모서리 BC를 교선으로 하는 두 면

두 평면의 위치 관계는? ① 한 직선에서 만난다. ② 일치한다. ③ 평행하다.

한줄 point

유형 **1** 평면에서 두 직선의 위치 관계

다음 중 오른쪽 그림과 같은 사다리꼴
에 대한 설명으로 옳은 것은?

① \overrightarrow{AB}와 \overrightarrow{CD}는 평행하다.

② \overrightarrow{AB}와 \overrightarrow{CD}는 만나지 않는다.

③ \overrightarrow{AD}와 \overrightarrow{CD}는 수직으로 만난다.

④ \overrightarrow{AD}와 \overrightarrow{BC}는 만나지 않는다.

⑤ 점 B는 \overrightarrow{AB}와 \overrightarrow{AD}의 교점이다.

해결키워드 평면도형에서 각 변을 연장한 두 직선은 평행하거나 한 점에서 만난다.
➜ 평행하지 않은 경우 한 점에서 만난다.

1-1 오른쪽 그림과 같은 정육각
형에서 각 변을 연장한 직선 중 \overleftrightarrow{AB}
와 한 점에서 만나는 직선의 개수를
구하시오.

유형 **2** 공간에서 두 직선의 위치 관계

다음 중 오른쪽 그림과 같은 직육면체에
대한 설명으로 옳지 <u>않은</u> 것은?

① 모서리 CD와 모서리 DH는 한 점
에서 만난다.

② 모서리 AB와 모서리 FG는 만나지
않는다.

③ 모서리 AD와 모서리 CG는 수직으로 만난다.

④ 모서리 BF와 모서리 DH는 평행하다.

⑤ 모서리 AE와 모서리 FG는 꼬인 위치에 있다.

해결키워드 ・입체도형에서 각 모서리를 연장한 두 직선은 평행하거나 한 점에서
만나거나 꼬인 위치에 있다.
➜ 평행하지도 않고 만나지도 않는 경우 꼬인 위치에 있다.
・직육면체에서 한 점에서 만나는 두 모서리는 모두 수직으로 만난다.

2-1 오른쪽 그림과 같은 삼각뿔
에서 모서리 AD와 위치 관계가 나
머지 넷과 <u>다른</u> 하나는?

① \overline{AB} ② \overline{AC}

③ \overline{BC} ④ \overline{BD}

⑤ \overline{CD}

유형 **3** 꼬인 위치

오른쪽 그림과 같은 직육면체에서 \overline{BD}
와 꼬인 위치에 있는 모서리의 개수를
구하시오.

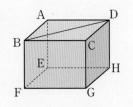

해결키워드 입체도형에서 꼬인 위치에 있는 모서리를 찾을 때는
❶ 한 점에서 만나는 모서리를 제외한다.
❷ 평행한 모서리를 제외한다.
❸ 남은 모서리가 꼬인 위치에 있는 모서리이다.

3-1 오른쪽 그림과 같은 사각뿔
에서 모서리 AC와 만나지도 않고
평행하지도 않은 모서리를 모두 고
른 것은?

① \overline{AB}, \overline{AE} ② \overline{AD}, \overline{BE}

③ \overline{BC}, \overline{BE} ④ \overline{BE}, \overline{DE}

⑤ \overline{CD}, \overline{DE}

유형 ④ 공간에서 직선과 평면의 위치 관계

다음 중 오른쪽 그림과 같이 밑면이 사다리꼴인 사각기둥에 대한 설명으로 옳은 것을 모두 고르면? (정답 2개)

① 면 ABCD와 모서리 EF는 수직이다.
② 면 ABFE는 모서리 EH를 포함한다.
③ 면 BFGC와 모서리 AE는 한 점에서 만난다.
④ 면 AEHD와 평행한 모서리는 4개이다.
⑤ 점 A와 면 EFGH 사이의 거리는 \overline{BF}의 길이와 같다.

해결 키워드 입체도형에서 모서리와 면은 포함되거나 한 점에서 만나거나 평행하다.

4-1 오른쪽 그림과 같이 밑면이 직각삼각형인 삼각기둥에서 모서리 AB와 평행한 면의 개수를 a개, 모서리 CF와 수직인 면의 개수를 b개, 모서리 DF를 포함하는 면의 개수를 c개라 할 때, $a+b+c$의 값을 구하시오.

유형 ⑤ 공간에서 두 평면의 위치 관계

오른쪽 그림과 같은 직육면체에서 면 DEFC와 수직인 면을 모두 구하시오.

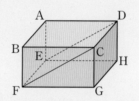

해결 키워드 한 평면이 다른 평면에 수직인 직선을 포함하면 두 평면은 수직이다.
 → 면 DEFC에 포함된 \overline{DE}, \overline{EF}, \overline{FC}, \overline{CD}와 수직인 면을 찾아본다.

5-1 다음 중 오른쪽 그림과 같이 밑면이 정삼각형인 삼각기둥에 대한 설명으로 옳지 <u>않은</u> 것은?

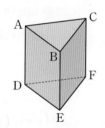

① 면 ABC와 면 ADEB는 수직이다.
② 면 ABC와 수직인 면은 2개이다.
③ 면 BEFC와 수직인 면은 2개이다.
④ 면 DEF와 평행한 면은 1개이다.
⑤ 면 ADEB와 면 BEFC의 교선은 \overline{BE}이다.

유형 ⑥ 여러 가지 위치 관계 go! 집중 학습 28쪽

다음 〈보기〉 중 공간에서의 위치 관계에 대한 설명으로 옳은 것을 모두 고르시오.

보기
ㄱ. 한 직선에 수직인 서로 다른 두 직선은 평행하다.
ㄴ. 한 평면에 평행한 서로 다른 두 직선은 평행하다.
ㄷ. 한 평면에 수직인 서로 다른 두 직선은 평행하다.
ㄹ. 한 평면에 수직인 서로 다른 두 평면은 평행하다.

해결 키워드 공간에서 두 직선, 직선과 평면, 두 평면의 위치 관계를 구할 때는
 → 직육면체를 그려서 위치 관계를 따져 본다.

6-1 다음 중 공간에서 직선의 위치 관계에 대한 설명으로 옳지 <u>않은</u> 것은?

① 서로 평행한 두 직선은 한 평면 위에 있다.
② 두 직선이 한 점에서 만나면 한 평면 위에 있다.
③ 서로 다른 두 직선이 만나면 교점은 한 개이다.
④ 한 직선에 평행한 서로 다른 두 직선은 평행하다.
⑤ 한 평면 위에 있으면서 서로 만나지 않는 두 직선은 꼬인 위치에 있다.

직육면체를 이용하면 위치 관계가 보인다!

특강note 공간에서의 여러 가지 위치 관계를 쉽게 판별할 수 있는 방법은 무엇일까?

서로 다른 직선 또는 평면 사이의 위치 관계의 일부가 주어졌을 때, 나머지 위치 관계는 직육면체를 그려서 확인하면 편리하다. 이때 각 모서리는 직선으로, 각 면은 평면으로 생각한다.

예를 들어 공간에서 서로 다른 세 직선 l, m, n과 평면 P에 대하여 다음의 위치 관계를 확인해 보자.

(1) $l /\!/ m$, $l /\!/ n$이면 $m /\!/ n$이다.
　❶ 오른쪽 그림과 같이 직육면체 위에 $l /\!/ m$, $l /\!/ n$이 되도록 세 직선 l, m, n을 그린다.
　❷ 두 직선 m, n의 위치 관계를 확인하면 $m /\!/ n$임을 알 수 있다.

(2) $l \perp P$, $m \perp P$이면 $l /\!/ m$이다.
　❶ 오른쪽 그림과 같이 직육면체 위에 $l \perp P$, $m \perp P$가 되도록 평면 P와 두 직선 l, m을 그린다.
　❷ 두 직선 l, m의 위치 관계를 확인하면 $l /\!/ m$임을 알 수 있다.

▶ 해답 6쪽

1 다음은 평면에서 서로 다른 세 직선 l, m, n의 위치 관계를 나타낸 것이다. 옳은 것은 ○표, 옳지 않은 것은 ×표를 하시오.

> **접근** 평면에서의 위치 관계이므로 한 평면에서만 생각해야 함에 주의한다.

(1) $l /\!/ m$, $l /\!/ n$이면 $m /\!/ n$이다. 　　(　)

(2) $l /\!/ m$, $l \perp n$이면 $m /\!/ n$이다. 　　(　)

(3) $l \perp m$, $l \perp n$이면 $m /\!/ n$이다. 　　(　)

(4) $l \perp m$, $l /\!/ n$이면 $m \perp n$이다. 　　(　)

2 다음은 공간에서 서로 다른 세 직선 l, m, n과 서로 다른 세 평면 P, Q, R의 위치 관계를 나타낸 것이다. 주어진 직육면체를 이용하여 위치 관계를 판별하고, 옳은 것은 ○표, 옳지 않은 것은 ×표를 하시오.

(1) $l /\!/ m$, $l \perp n$이면 $m /\!/ n$이다.
　　(　)

(2) $l /\!/ m$, $l \perp P$이면 $m \perp P$이다.
　　(　)

(3) $l \perp m$, $l /\!/ P$이면 $m /\!/ P$이다.
　　(　)

(4) $P /\!/ l$, $P /\!/ m$이면 $l /\!/ m$이다.
　　(　)

(5) $P /\!/ Q$, $P \perp l$이면 $Q \perp l$이다.
　　(　)

(6) $P /\!/ Q$, $Q \perp R$이면 $P \perp R$이다.
　　(　)

STEP 2 | 기출로 **실전 문제** 익히기

1 다음 중 오른쪽 그림에 대한 설명으로 옳지 <u>않은</u> 것은?

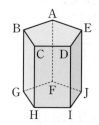

① 직선 l은 점 A를 지난다.
② 평면 P는 점 B를 포함한다.
③ 점 C는 직선 l 위에 있다.
④ 점 D는 평면 P 위에 있다.
⑤ 두 점 A, C는 한 직선 위에 있다.

2 오른쪽 그림과 같은 오각기둥에서 모서리 EJ와 수직인 면의 개수를 a개, 면 ABCDE와 수직인 면의 개수를 b개라 할 때, $a+b$의 값은?

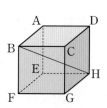

① 5 　　　② 6
③ 7 　　　④ 8
⑤ 9

3 다음 중 오른쪽 그림과 같은 정육면체에 대한 설명으로 옳지 <u>않은</u> 것은?

① 모서리 AD와 수직인 면은 2개이다.
② 면 ABCD에 포함된 모서리는 4개이다.
③ 면 BFGC와 만나는 면은 4개이다.
④ \overline{BH}와 만나는 모서리는 6개이다.
⑤ \overline{BH}와 꼬인 위치에 있는 모서리는 5개이다.

4 오른쪽 그림과 같은 전개도로 삼각기둥을 만들 때, 모서리 BE와 꼬인 위치에 있는 모서리를 모두 고르면?

(정답 2개)

① \overline{AD} 　　② \overline{AC} 　　③ \overline{BC}
④ \overline{DH} 　　⑤ \overline{EF}

5 다음 중 공간에서 항상 평행이 되는 경우를 모두 고르면? (정답 2개)

① 한 직선에 수직인 서로 다른 두 직선
② 한 직선에 평행한 서로 다른 두 평면
③ 한 직선에 수직인 서로 다른 두 평면
④ 한 평면에 평행한 서로 다른 두 직선
⑤ 한 평면에 수직인 서로 다른 두 직선

6 서술형

오른쪽 그림은 직육면체를 세 꼭짓점 B, F, C를 지나는 평면으로 잘라서 만든 입체도형이다. 모서리 AB와 평행한 모서리의 개수를 x개, 한 점에서 만나는 모서리의 개수를 y개, 꼬인 위치에 있는 모서리의 개수를 z개라 할 때, $x+y-z$의 값을 구하시오.

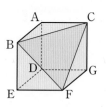

| 1단계 x의 값 구하기 |
| 풀이 |
| 2단계 y의 값 구하기 |
| 풀이 |
| 3단계 z의 값 구하기 |
| 풀이 |
| 4단계 $x+y-z$의 값 구하기 |
| 풀이 |
| 답 |

LECTURE 04 평행선

개념 1 동위각과 엇각

한 평면 위에서 두 직선 l, m이 다른 한 직선 n과
만나서 생기는 8개의 각 중에서❶

(1) **동위각**: 같은 위치에 있는 두 각

　→ $\angle a$와 $\angle e$, $\angle b$와 $\angle f$, $\angle c$와 $\angle g$, $\angle d$와 $\angle h$

(2) **엇각**: 엇갈린 위치에 있는 두 각

　→ $\angle b$와 $\angle h$, $\angle c$와 $\angle e$

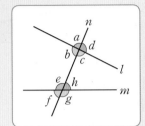

❶ 서로 다른 두 직선이 다른 한 직선과 만날 때, 4쌍의 동위각과 2쌍의 엇각이 생긴다.

[용어]
• 동위각(同 같다, 位 위치, 角 뿔)
　같은 위치에 있는 각

개념note

동위각과 엇각을 쉽게 구별하는 방법은 무엇일까?

동위각을 찾을 때는 알파벳 F(), 엇각을 찾을 때는 알파벳 Z() 모양을 떠올리면 쉽게 찾을 수 있다.

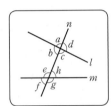 　→ 동위각

　→ 엇각

엇각은 두 직선 l, m의 안쪽에서 엇갈린 위치에 있는 각이야. $\angle a$와 $\angle g$, $\angle d$와 $\angle f$를 엇각으로 착각하지 않도록 주의하자~

▶ 워크북 **14**쪽 | 해답 **8**쪽

개념 다지기

동위각과 엇각 1 오른쪽 그림과 같이 두 직선 l, m이 직선 n과 만날 때, 다음을 구하시오.

(1) $\angle b$의 동위각

(2) $\angle e$의 동위각

(3) $\angle c$의 엇각

(4) $\angle f$의 엇각

동위각과 엇각의 크기 구하기 2 오른쪽 그림과 같이 두 직선 l, m이 직선 n과 만날 때, 다음 □ 안에 알맞은 것을 써넣으시오.

tip 평각의 크기는 $180°$이고, 맞꼭지각의 크기는 서로 같음을 이용한다.

(1) $\angle a$의 동위각: $\angle d =$ □ °

(2) $\angle b$의 동위각: \angle□$=$□°

(3) $\angle d$의 엇각: \angle□$=$□°

(4) $\angle f$의 엇각: \angle□$=$□°

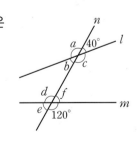

 한줄 point　동위각과 엇각이란? 동위각은 서로 같은 위치에 있는 두 각, 엇각은 서로 엇갈린 위치에 있는 두 각이다.

개념 2 평행선의 성질

(1) **평행선의 성질**

평행한 두 직선이 다른 한 직선과 만날 때

① 동위각의 크기는 서로 같다.　　② 엇각의 크기는 서로 같다.

→ $l /\!/ m$이면 $\angle a = \angle b$　　→ $l /\!/ m$이면 $\angle c = \angle d$

(2) **두 직선이 평행선이 되기 위한 조건**

서로 다른 두 직선이 다른 한 직선과 만날 때

① 동위각의 크기가 같으면 두 직선은 평행하다. ❶

② 엇각의 크기가 같으면 두 직선은 평행하다. ❷

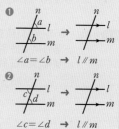

개념 note **평행선의 성질에서 얻을 수 있는 또 다른 각의 성질은 무엇일까?**

평행한 두 직선이 다른 한 직선과 만날 때 엇각의 크기는 서로 같으므로 오른쪽 그림에서 $\angle a = \angle d$, $\angle b = \angle c$이다. 이때 $\angle a + \angle c = 180°$, $\angle b + \angle d = 180°$ 이므로 $\angle a + \angle b = \angle c + \angle d = 180°$이다.

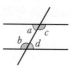

→ 서로 다른 두 직선이 다른 한 직선과 만날 때

① 두 직선이 평행하면 안쪽의 각 중 같은 쪽에 있는 두 각의 크기의 합은 $180°$이다.

② 반대로 안쪽의 각 중 같은 쪽에 있는 두 각의 크기의 합이 $180°$이면 두 직선은 평행하다.

이 성질을 알아두면 평행선에서 동위각 또는 엇각의 크기를 구하거나, 두 직선이 평행하기 위한 각의 조건을 찾을 때 편리해~.

▶ 워크북 **14**쪽 | 해답 **8**쪽

개념 다지기

평행선에서 동위각, 엇각의 크기 구하기 **3**　다음 그림에서 $l /\!/ m$일 때, $\angle x$의 크기를 구하시오.

(1)
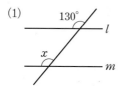

(2)
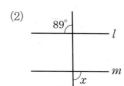

(3)

평행선이 되기 위한 조건 **4**　다음 〈보기〉 중 두 직선 l, m이 평행한 것을 모두 고르시오.

tip 동위각 또는 엇각의 크기가 같은지 확인한다.

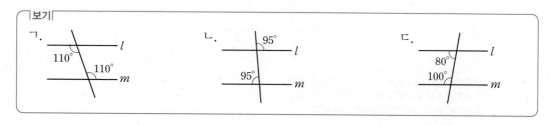

유형 ① 동위각과 엇각

다음 중 오른쪽 그림에 대한 설명으로 옳지 <u>않은</u> 것을 모두 고르면? (정답 2개)

① $\angle a$의 동위각은 $\angle e$이다.
② $\angle b$의 엇각은 $\angle d$이다.
③ $\angle c$의 동위각은 $\angle f$이다.
④ $\angle a = 70°$이다.
⑤ $\angle f = 110°$이다.

(해결) 키워드 두 직선이 다른 한 직선과 만날 때 생기는 각 중에서
• 동위각: 같은 위치에 있는 각 ➡ 4쌍
• 엇각: 엇갈린 위치에 있는 각 ➡ 2쌍

1-1 오른쪽 그림에서 다음을 구하시오.

(1) $\angle a$의 동위각
(2) $\angle h$의 엇각

유형 ② 평행선에서 동위각과 엇각의 크기 구하기 (1)

오른쪽 그림에서 $l /\!/ m$일 때, $\angle x$와 $\angle y$의 크기를 각각 구하시오.

(해결) 키워드 • $l /\!/ m$이면 $\angle a = \angle b$ (동위각) • $l /\!/ m$이면 $\angle c = \angle d$ (엇각)

2-1 오른쪽 그림에서 $l /\!/ m /\!/ n$일 때, $\angle x - \angle y$의 크기를 구하시오.

유형 ③ 평행선에서 동위각과 엇각의 크기 구하기 (2)

오른쪽 그림에서 $l /\!/ m$일 때, $\angle x$의 크기를 구하시오.

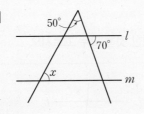

(해결) 키워드 평행선과 삼각형 모양이 주어지면 다음을 이용한다.
① 평행선에서 동위각과 엇각의 크기는 각각 같다.
② 삼각형의 세 각의 크기의 합은 $180°$이다.

3-1 오른쪽 그림에서 $l /\!/ m$일 때, $\angle x$의 크기는?

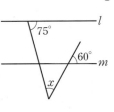

① $40°$ ② $45°$
③ $50°$ ④ $55°$
⑤ $60°$

유형 **4** 평행선 사이에 꺾인 선이 주어진 경우

오른쪽 그림에서 $l \parallel m$일 때, $\angle x$의 크기는?

① 50°　　② 60°

③ 70°　　④ 80°

⑤ 90°

해결 키워드 평행선 사이에 꺾인 선이 있으면 꺾인 점을 지나면서 주어진 평행선에 평행한 보조선을 긋고 동위각과 엇각의 크기가 각각 같음을 이용한다.

→ $\angle x = \angle a + \angle b$

4-1 오른쪽 그림에서 $l \parallel m$일 때, $\angle x$의 크기를 구하시오.

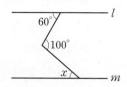

유형 **5** 직사각형 모양의 종이를 접는 경우

오른쪽 그림과 같이 직사각형 모양의 종이를 접었을 때, $\angle x$의 크기를 구하시오.

해결 키워드 직사각형 모양의 종이를 접는 경우에는 다음을 이용한다.
① 평행선에서 엇각의 크기가 같다.
② 접은 각의 크기가 같다.

① 엇각　　② 접은 각

5-1 오른쪽 그림과 같이 직사각형 모양의 종이를 접었을 때, $\angle x$의 크기는?

① 65°　　② 70°

③ 75°　　④ 80°

⑤ 85°

유형 **6** 두 직선이 평행할 조건

다음 〈보기〉 중 두 직선 l, m이 평행한 것을 모두 고르시오.

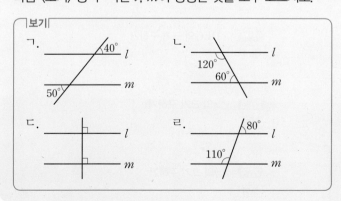

6-1 오른쪽 그림에서 서로 평행한 두 직선을 모두 찾아 기호를 사용하여 나타내시오.

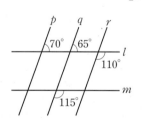

해결 키워드 서로 다른 두 직선이 한 직선과 만날 때, 동위각 또는 엇각의 크기가 각각 같으면 두 직선은 평행하다.

STEP 2 기출로 실전 문제 익히기

▶ 워크북 17쪽 | 해답 9쪽

1 다음 중 오른쪽 그림에 대한 설명으로 옳지 <u>않은</u> 것은?

① $\angle a$의 동위각의 크기는 120°이다.

② $\angle b$의 동위각의 크기는 60°이다.

③ $\angle c$의 엇각의 크기는 120°이다.

④ $\angle e$의 엇각의 크기는 105°이다.

⑤ $\angle f$의 동위각의 크기는 105°이다.

2 오른쪽 그림에서 $l /\!/ m$일 때, $\angle x - \angle y$의 크기는?

① 85°　　② 90°

③ 95°　　④ 100°

⑤ 105°

3 오른쪽 그림에서 $l /\!/ m$일 때, $\angle x$의 크기는?

① 50°　　② 55°

③ 60°　　④ 65°

⑤ 70°

4 다음 중 오른쪽 그림에 대한 설명으로 옳지 <u>않은</u> 것은?

① $l /\!/ m$이면 $\angle b = \angle f$

② $\angle b = \angle h$이면 $l /\!/ m$

③ $\angle a = \angle g$이면 $l /\!/ m$

④ $l /\!/ m$이면 $\angle d + \angle h = 180°$

⑤ $\angle c + \angle h = 180°$이면 $l /\!/ m$

★중요 5 오른쪽 그림에서 $l /\!/ m$일 때, $\angle x$의 크기는?

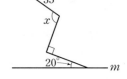

① 95°　　② 100°

③ 105°　　④ 110°

⑤ 115°

창의융합　　　　　　　　　　수학＋과학

6 빛이 거울에 반사될 때 입사각과 반사각의 크기는 같다고 한다. 다음 그림과 같이 두 개의 거울을 서로 평행하게 놓았을 때, $\angle x$의 크기를 구하시오.

★중요 7 **서술형**

오른쪽 그림과 같이 직사각형 모양의 종이를 접었을 때, $\angle x$와 $\angle y$의 크기를 각각 구하시오.

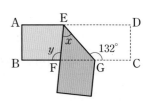

> **1단계** $\angle DEG$의 크기 구하기
> **풀이**
>
> **2단계** $\angle x$의 크기 구하기
> **풀이**
>
> **3단계** $\angle y$의 크기 구하기
> **풀이**
>
> 답

A 탄탄! 기본 점검하기

01 오른쪽 그림과 같은 오각뿔에서 교점의 개수를 a개, 교선의 개수를 b개라 할 때, $2a+b$의 값은?

① 16 ② 18
③ 20 ④ 22
⑤ 24

02 오른쪽 그림에서 $\angle x$의 크기는?

$x+10°$ $3x-50°$

① $15°$ ② $20°$
③ $25°$ ④ $30°$
⑤ $35°$

03 오른쪽 그림에서 직선 CD가 선분 AB의 수직이등분선일 때, 다음 중 옳지 않은 것은?

① $\overline{AO}=\overline{BO}$
② $\angle AOC=\angle BOC=90°$
③ \overleftrightarrow{AB}는 \overleftrightarrow{CD}의 수선이다.
④ 점 A와 \overleftrightarrow{CD} 사이의 거리는 \overline{AB}의 길이와 같다.
⑤ 점 A에서 \overleftrightarrow{CD}에 내린 수선의 발은 점 O이다.

04 오른쪽 그림에서 $\angle a$의 동위각을 모두 구한 것은?

① $\angle b$, $\angle i$
② $\angle d$, $\angle g$
③ $\angle d$, $\angle h$
④ $\angle e$, $\angle f$
⑤ $\angle c$, $\angle h$

B 쓱쓱! 실전 감각 익히기

★중요 05 오른쪽 그림과 같이 직선 l 위에 네 점 A, B, C, D가 있다. 다음 중 \overrightarrow{AC}와 같은 것을 a개, \overrightarrow{BC}와 같은 것을 b개라 할 때, ab의 값은?

| \overrightarrow{AB} | \overrightarrow{AB} | \overrightarrow{AC} | \overrightarrow{AD} |
| \overrightarrow{BC} | \overrightarrow{BD} | \overrightarrow{CA} | \overrightarrow{DB} |

① 4 ② 6 ③ 8
④ 10 ⑤ 12

기출 유사

06 오른쪽 그림과 같이 어느 세 점도 한 직선 위에 있지 않은 네 점 A, B, C, D 중 두 점을 지나는 서로 다른 직선, 반직선, 선분의 개수를 각각 a개, b개, c개라 할 때, $a+b+c$의 값은?

A
D
B
C

① 20 ② 22 ③ 24
④ 26 ⑤ 28

빈출 유형

07 다음 그림에서 점 M은 \overline{AB}의 중점이고 $\overline{AB}:\overline{BC}=3:2$이다. $\overline{AC}=20$ cm일 때, \overline{MB}의 길이는?

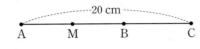

① 4 cm ② 5 cm ③ 6 cm
④ 7 cm ⑤ 8 cm

08 오른쪽 그림에서 $\angle x$의 크기를 구하시오.

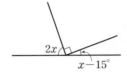

중요
09 오른쪽 그림에서
$\angle a:\angle b:\angle c=3:5:2$
일 때, $\angle a$의 크기는?

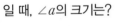

① 36° ② 42° ③ 48°
④ 54° ⑤ 60°

10 오른쪽 그림에서 $\angle y - \angle x$의 크기를 구하시오.

11 다음 중 오른쪽 그림에 대한 설명으로 옳은 것은?

① $\overrightarrow{BD}\perp\overrightarrow{CD}$
② \overleftrightarrow{AB}와 \overleftrightarrow{BC}는 한 점에서 만난다.
③ \overleftrightarrow{AB}와 \overleftrightarrow{CD}는 만나지 않는다.
④ 점 B와 \overleftrightarrow{CD} 사이의 거리는 10 cm이다.
⑤ 점 D와 \overleftrightarrow{BC} 사이의 거리는 10 cm이다.

12 다음 중 오른쪽 그림과 같은 삼각기둥에 대한 설명으로 옳지 <u>않은</u> 것은?

① 모서리 AB와 면 ADFC는 수직이다.
② 모서리 AC와 모서리 DF는 평행하다.
③ 모서리 AD와 모서리 EF는 꼬인 위치에 있다.
④ 면 BEFC에 포함되는 모서리는 4개이다.
⑤ 면 DEF와 평행한 모서리는 1개이다.

기출 유사

13 다음 중 오른쪽 그림과 같이 밑면이 정오각형인 오각기둥에서 \overleftrightarrow{BC}와 꼬인 위치에 있는 직선이 <u>아닌</u> 것은?

① \overleftrightarrow{AF} ② \overleftrightarrow{DE}
③ \overleftrightarrow{EJ} ④ \overleftrightarrow{HI}
⑤ \overleftrightarrow{JF}

14 다음 〈보기〉 중 공간에서 서로 다른 세 직선 l, m, n과 서로 다른 세 평면 P, Q, R의 위치 관계를 나타낸 것으로 옳은 것을 모두 고르시오.

> 보기
> ㄱ. $l \perp m$, $l \perp n$이면 $m \perp n$이다.
> ㄴ. $l /\!/ P$, $l /\!/ Q$이면 $P /\!/ Q$이다.
> ㄷ. $P \perp l$, $P /\!/ Q$이면 $Q \perp l$이다.
> ㄹ. $P /\!/ Q$, $P /\!/ R$이면 $Q /\!/ R$이다.

15 다음 그림에서 $l /\!/ m$, $n /\!/ k$일 때, $\angle x$의 크기는?

① $65°$ ② $70°$ ③ $75°$
④ $80°$ ⑤ $85°$

16 다음 중 두 직선 l, m이 평행한 것은?

① ②

③ ④

⑤

기출 유사

17 오른쪽 그림에서 $l /\!/ m$일 때, $\angle x$의 크기는?

① $100°$ ② $110°$
③ $120°$ ④ $130°$
⑤ $140°$

● **도전!** 100점 완성하기 ●

★중요 18 오른쪽 그림에서 두 직선 AB와 CD의 교점이 O이고 $\angle AOE = 4\angle AOC$, $2\angle EOF = 3\angle FOB$, $\angle BOD = 20°$일 때, $\angle FOB$ 의 크기를 구하시오.

19 오른쪽 그림과 같은 정육면체에서 $\angle AFG = \angle x$, $\angle AFH = \angle y$라 할 때, $\angle x - \angle y$의 크기를 구하시오.

20 오른쪽 그림에서 $l /\!/ m$일 때, $\angle x$의 크기를 구하시오.

▶ 해답 11쪽

21 다음 그림에서 두 점 M, N은 각각 \overline{AB}, \overline{BC}의 중점이고, $\overline{AB}=2\overline{BC}$이다. $\overline{MN}=9$ cm일 때, 물음에 답하시오.

(1) \overline{AC}의 길이를 구하시오.

[풀이]

(2) \overline{NC}의 길이를 구하시오.

[풀이]

(3) \overline{AN}의 길이를 구하시오.

[풀이]

[답] _____

check list
□ 중점을 이용하여 두 점 사이의 거리를 구할 수 있는가? ↻ 12쪽
□ 길이의 비가 주어진 두 점 사이의 거리를 구할 수 있는가? ↻ 15쪽

22 오른쪽 그림과 같이 시계가 9시 10분을 가리킬 때, 다음 물음에 답하시오. (단, 시침과 분침의 두께는 생각하지 않는다.)

(1) 시침이 시계의 12를 가리킬 때부터 9시 10분이 될 때까지 움직인 각의 크기를 구하시오.

[풀이]

(2) 분침이 10분 동안 움직인 각의 크기를 구하시오.

[풀이]

(3) 시침과 분침이 이루는 각 중에서 큰 각의 크기를 구하시오.

[풀이]

[답] _____

check list
□ 각의 크기의 의미를 알고 있는가? ↻ 16쪽
□ 두 변으로 이루어진 각의 크기를 구할 수 있는가? ↻ 21쪽

23 오른쪽 그림은 직육면체를 세 모서리의 중점을 지나는 평면으로 잘라서 만든 입체도형이다. 모서리 FI와 꼬인 위치에 있는 모서리의 개수를 a개, 면 BHIFC와 평행한 모서리의 개수를 b개, 면 DFIJE와 수직인 면의 개수를 c개라 할 때, $a-b+c$의 값을 구하시오.

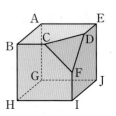

[풀이]

[답] _____

check list
□ 공간에서 두 직선의 위치 관계를 알고 있는가? ↻ 23쪽
□ 공간에서 직선과 평면의 위치 관계를 알고 있는가? ↻ 24쪽
□ 공간에서 두 평면의 위치 관계를 알고 있는가? ↻ 25쪽

24 다음 그림과 같이 직사각형 모양의 종이를 접었을 때, $\angle x+\angle y$의 크기를 구하시오.

[풀이]

[답] _____

check list
□ 평행선의 성질을 이용하여 각의 크기를 구할 수 있는가? ↻ 31쪽
□ 직사각형 모양의 종이를 접는 경우 크기가 같은 각을 찾을 수 있는가? ↻ 33쪽

핵심 키워드 다시 보기

핵심 키워드 교점, 교선, 두 점 사이의 거리, 중점, 수직이등분선, 꼬인 위치, 교각, 맞꼭지각, 엇각, 동위각, 평각, 직교, 수선의 발, \overleftrightarrow{AB}, \overrightarrow{AB}, \overline{AB}, //, ∠ABC, ⊥

기본 도형

점, 선, 면

LECTURE 01 | 10쪽

- 교점과 교선
 ① **교점**: 선과 선 또는 선과 면이 만나서 생기는 점
 ② **교선**: 면과 면이 만나서 생기는 선
- 직선, 반직선, 선분

이름	직선 AB	반직선 AB	선분 AB
기호	\overleftrightarrow{AB}	\overrightarrow{AB}	\overline{AB}

- 두 점 A, B 사이의 거리

 두 점 A, B 사이의 거리 → 길이가 가장 짧은 선인 선분 AB의 길이

- **선분 AB의 중점**: 선분 AB를 이등분하는 점

각

LECTURE 02 | 16쪽

- 각의 분류
 ① 평각: 180° ② 직각: 90°
 ③ 0°<(예각)<90° ④ 90°<(둔각)<180°
- **맞꼭지각**: 교각 중에서 서로 마주 보는 두 각
 → 맞꼭지각의 크기는 서로 같다.

- **직교**: 두 직선 AB와 CD의 교각이 직각일 때, 두 직선은 서로 직교한다고 한다.
 → $\overleftrightarrow{AB} \perp \overleftrightarrow{CD}$

평면에서의 위치 관계

LECTURE 03 | 22쪽

- 점과 직선의 위치 관계
 ① 점 A는 직선 l 위에 있다.
 ② 점 B는 직선 l 위에 있지 않다.
- 평면에서 두 직선의 위치 관계
 ① 한 점에서 만난다. ② 일치한다. ③ 평행하다.(//)

위치 관계

공간에서의 위치 관계

LECTURE 03 | 23쪽

- 공간에서 두 직선의 위치 관계
 ① 한 점에서 만난다. ② 일치한다.
 ③ 평행하다.(//) ④ 꼬인 위치에 있다.
 → 만나지도 않고 평행하지도 않다.
- 직선과 평면의 위치 관계
 ① 직선이 평면에 포함된다. ② 한 점에서 만난다.
 ③ 평행하다.(//)
- 두 평면의 위치 관계
 ① 한 직선에서 만난다. ② 일치한다.
 ③ 평행하다.(//)

평행선의 성질

LECTURE 04 | 31쪽

평행한 두 직선이 다른 한 직선과 만날 때
① 동위각의 크기는 서로 같다.
② 엇각의 크기는 서로 같다.

- 두 직선이 평행선이 되기 위한 조건
 서로 다른 두 직선이 다른 한 직선과 만날 때
 ① 동위각의 크기가 같으면 두 직선은 평행하다.
 ② 엇각의 크기가 같으면 두 직선은 평행하다.

합동과 대칭
• 합동의 뜻
• 합동인 도형 찾기

합동과 대칭
• 합동인 도형의 성질
• 합동인 삼각형 그리기

평행선
• 동위각과 엇각
• 평행선의 성질
• 평행선이 되기 위한 조건

초 5 초 5 중 1

단원 계통 잇기

초 5

• 도형의 합동
모양과 크기가 같아서 포개었을 때 완전히 겹쳐지는 두 도형을 서로 합동이라 한다.

1 다음 중 서로 합동인 도형끼리 짝 지으시오.

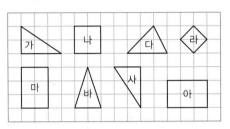

초 5

• 합동인 도형의 성질
(1) 합동인 두 도형을 완전히 포개었을 때
 ① 대응점: 겹쳐지는 점
 ② 대응변: 겹쳐지는 변
 ③ 대응각: 겹쳐지는 각
(2) 합동인 두 도형에서 대응변의 길이와 대응각의 크기는 각각 서로 같다.

2 아래 그림에서 삼각형 ABC와 삼각형 PQR가 합동일 때, 다음을 구하시오.

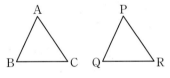

(1) 점 B의 대응점

(2) \overline{BC}의 대응변

(3) ∠A의 대응각

중 1

• 평행선이 되기 위한 조건
서로 다른 두 직선이 다른 한 직선과 만날 때
(1) 동위각의 크기가 같으면 두 직선은 평행하다.
(2) 엇각의 크기가 같으면 두 직선은 평행하다.

3 다음 〈보기〉 중 $l /\!/ m$인 것을 모두 고르시오.

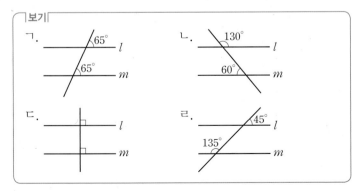

중 1

이번에 배울 내용
• 간단한 도형의 작도
• 삼각형의 작도
• 삼각형의 합동

2

작도와 합동

LECTURE 07 삼각형의 합동

1 다음 중 두 도형이 합동이 <u>아닌</u> 것은?

① 한 변의 길이가 같은 두 정삼각형
② 한 변의 길이가 같은 두 정사각형
③ 둘레의 길이가 같은 두 원
④ 넓이가 같은 두 삼각형
⑤ 넓이가 같은 두 원

LECTURE 07 삼각형의 합동

유형 1 합동인 도형의 성질

다음 그림에서 △ABC≡△DEF일 때, ∠F의 크기와 \overline{DE}의 길이를 차례대로 구하시오.

LECTURE 05 간단한 도형의 작도

유형 3 평행선의 작도

오른쪽 그림은 점 P를 지나고 직선 l에 평행한 직선 m을 작도한 것이다. 다음 중 옳지 <u>않은</u> 것은?

① $\overline{PA}=\overline{PB}$ ② $\overline{QC}=\overline{QD}$
③ $\overline{AB}=\overline{CD}$ ④ $\overline{PA}=\overline{CD}$
⑤ ∠APB=∠CQD

🕐 학습계획표 🕐

간단한 도형의 작도

개념 1 길이가 같은 선분의 작도

(1) **작도**: 눈금 없는 자와 컴퍼스만을 사용하여 도형을 그리는 것

 ① 눈금 없는 자: 두 점을 연결하는 선분을 그리거나 선분을 연장할 때 사용

 ② 컴퍼스: 원을 그리거나 주어진 선분의 길이를 다른 직선 위로 옮길 때 사용

(2) **길이가 같은 선분의 작도**

 [선분 AB와 길이가 같은 선분 CD의 작도]

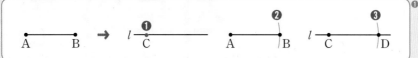

❶ 과정 ❶은 눈금 없는 자, 과정 ❷, ❸은 컴퍼스를 사용한다.

 ❶ 자를 사용하여 임의의 직선 l을 긋고, 그 위에 점 C를 잡는다.

 ❷ 컴퍼스를 사용하여 \overline{AB}의 길이를 잰다.

 ❸ 점 C를 중심으로 반지름의 길이가 \overline{AB}인 원을 그려 직선 l과의 교점을 D라 하면 ➡ $\overline{AB}=\overline{CD}$

용어
• 작도(作 그리다, 圖 도형)
도형을 그리는 것

개념 note 눈금 없는 자와 컴퍼스는 어떤 경우에 사용할까?

(1) 눈금 없는 자를 사용하는 경우

 ① 두 점을 연결하는 선분을 그릴 때 ② 선분을 연장할 때

(2) 컴퍼스를 사용하는 경우

 ① 원을 그릴 때 ② 선분의 길이를 옮길 때

작도할 때 사용하는 자는 눈금 없는 자이므로 길이를 잴 때는 자가 아닌 컴퍼스를 사용한다는 것을 명심하자~!

▶ 워크북 18쪽 | 해답 12쪽

개념 다지기

작도 1 다음 중 작도에 대한 설명으로 옳은 것은 ○표, 옳지 않은 것은 ×표를 하시오.

 (1) 작도할 때 사용하는 자는 눈금 있는 자이다. ()

 (2) 두 선분의 길이를 비교할 때는 컴퍼스를 이용한다. ()

 (3) 선분의 길이를 다른 직선 위로 옮길 때는 자를 사용한다. ()

길이가 같은 선분의 작도 2 오른쪽 그림은 \overline{AB}와 길이가 같은 \overline{CD}를 작도한 것이다.
작도 순서를 차례대로 나열하시오.

 열등한 한줄 point 작도란? 눈금 없는 자와 컴퍼스만을 사용하여 도형을 그리는 것이다.

개념 2 크기가 같은 각의 작도

[∠XOY와 크기가 같고 \overrightarrow{PQ}를 한 변으로 하는 ∠DPC의 작도]

● 과정 ❶~❹는 컴퍼스, 과정 ❺는 눈금 없는 자를 사용한다.

❶ 점 O를 중심으로 원을 그려 \overrightarrow{OX}, \overrightarrow{OY}와의 교점을 각각 A, B라 한다.

❷ 점 P를 중심으로 반지름의 길이가 \overline{OA}인 원을 그려 \overrightarrow{PQ}와의 교점을 C라 한다. → $\overline{OA}=\overline{OB}=\overline{PC}$

❸ \overline{AB}의 길이를 잰다.

❹ 점 C를 중심으로 반지름의 길이가 \overline{AB}인 원을 그려 ❷에서 그린 원과의 교점을 D라 한다. → $\overline{AB}=\overline{CD}$

❺ 두 점 P, D를 잇는 반직선 PD를 그으면 → ∠XOY = ∠DPC

평행선은 어떻게 작도할까?

동위각의 크기가 같으면 두 직선은 평행하므로 크기가 같은 각의 작도를 이용하여 평행선을 작도할 수 있다.

→ [직선 *l* 밖의 한 점 P를 지나고 직선 *l*에 평행한 직선 PR의 작도]

← ∠BAC와 크기가 같은 ∠QPR를 작도하면 직선 *l*에 평행한 직선인 \overrightarrow{PR}를 작도할 수 있다.

❶ 점 P를 지나는 직선을 그어 직선 *l*과의 교점을 A라 한다.

❷ 점 A를 중심으로 원을 그려 \overrightarrow{PA}, 직선 *l*과의 교점을 각각 B, C라 한다.

❸ 점 P를 중심으로 반지름의 길이가 \overline{AB}인 원을 그려 \overrightarrow{PA}와의 교점을 Q라 한다.

❹ \overline{BC}의 길이를 잰다.

❺ 점 Q를 중심으로 반지름의 길이가 \overline{BC}인 원을 그려 ❸에서 그린 원과의 교점을 R라 한다.

❻ 두 점 P, R를 잇는 직선을 그으면 \overrightarrow{PR}가 직선 *l*에 평행한 직선이다.

'엇각의 크기가 같으면 두 직선은 평행하다.'는 성질을 이용해서도 평행선을 작도할 수 있어! 44쪽 유형 **3**-1에서 확인해 보자~

▶ 워크북 18쪽 | 해답 12쪽

개념 다지기

크기가 같은 각의 작도 **3**

오른쪽 그림은 ∠XOY와 크기가 같은 각을 \overrightarrow{PQ}를 한 변으로 하여 작도한 것이다. ☐ 안에 알맞은 것을 써넣으시오.

(1) \overline{OA}=☐=☐=☐

(2) ∠XOY=☐

평행선의 작도에서 이용되는 작도 방법은? 크기가 같은 각의 작도이다.

유형 ① 길이가 같은 선분의 작도

오른쪽 그림은 선분 AB를 점 B
의 방향으로 연장하여 $\overline{AB}=\overline{BC}$
인 점 C를 작도한 것이다. 작도
순서를 차례대로 나열하시오.

해결 키워드

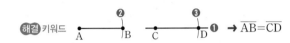 → $\overline{AB}=\overline{CD}$

1-1 오른쪽 그림과 같이 반직선
AB 위에 선분 AB의 길이의 2배
인 선분 AC를 작도할 때 사용하는 도구는?

① 각도기 ② 컴퍼스 ③ 삼각자
④ 눈금 있는 자 ⑤ 눈금 없는 자

유형 ② 크기가 같은 각의 작도

오른쪽 그림은 ∠XOY와
크기가 같은 각을 \overrightarrow{PQ}를
한 변으로 하여 작도한 것
이다. 다음 중 옳지 않은
것은?

① $\overline{AB}=\overline{CD}$ ② $\overline{OA}=\overline{OB}$ ③ $\overline{OA}=\overline{PD}$
④ $\overline{PC}=\overline{CD}$ ⑤ $\overline{PC}=\overline{PD}$

해결 키워드

 → ∠XOY=∠CPD

2-1 다음 그림은 ∠XOY와 크기가 같은 각을 \overrightarrow{PQ}를
한 변으로 하여 작도한 것이다. ☐ 안에 알맞은 기호를
써넣어 작도 순서를 완성하시오.

㉠ → ☐ → ☐ → ☐ → ㉤

유형 ③ 평행선의 작도

오른쪽 그림은 점 P를 지나고 직선 l에
평행한 직선 m을 작도한 것이다. 다음
중 옳지 않은 것은?

① $\overline{PA}=\overline{PB}$ ② $\overline{QC}=\overline{QD}$
③ $\overline{AB}=\overline{CD}$ ④ $\overline{PA}=\overline{CD}$
⑤ ∠APB=∠CQD

해결 키워드

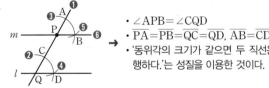

• ∠APB=∠CQD
• $\overline{PA}=\overline{PB}=\overline{QC}=\overline{QD}$, $\overline{AB}=\overline{CD}$
• '동위각의 크기가 같으면 두 직선은 평
행하다.'는 성질을 이용한 것이다.

3-1 오른쪽 그림은 점 P를 지
나고 직선 l에 평행한 직선 m을
작도한 것이다. ☐ 안에 알맞은
것을 써넣으시오.

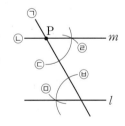

(1) 작도 과정에서 이용한 평행선의 성질은
'☐의 크기가 같으면 두 직선은 평행하다.'
이다.

(2) 작도 순서는

㉠ → ㉥ → ☐ → ☐ → ☐ → ㉡
이다.

1 다음 중 작도에 대한 설명으로 옳지 <u>않은</u> 것은?

① 작도할 때는 눈금 없는 자와 컴퍼스를 사용한다.
② 원을 그릴 때는 컴퍼스를 사용한다.
③ 두 점을 잇는 선분을 그릴 때는 눈금 없는 자를 사용한다.
④ 선분의 길이를 잴 때는 자를 사용한다.
⑤ 주어진 선분의 길이를 다른 직선 위에 옮길 때는 컴퍼스를 사용한다.

2 오른쪽 그림은 직선 l 위에 $\overline{PQ}=2\overline{AB}$인 점 Q를 작도한 것이다. 다음 중 옳지 <u>않은</u> 것은?

① $\overline{AB}=\overline{PR}$
② $\overline{AB}=\overline{RQ}$
③ $\overline{PR}=\overline{RQ}$
④ \overline{AB}의 길이를 옮길 때는 컴퍼스를 사용한다.
⑤ 점 Q를 중심으로 반지름의 길이가 \overline{AB}인 원을 그린다.

3 아래 그림은 ∠XOY와 크기가 같은 각을 \overrightarrow{PQ}를 한 변으로 하여 작도한 것이다. 다음 중 옳은 것을 모두 고르면? (정답 2개)

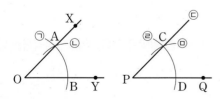

① $\overline{OA}=\overline{PC}$
② $\overline{OB}=\overline{AB}$
③ $\overline{OX}=\overline{OY}$
④ $\overline{OY}=\overline{PQ}$
⑤ 작도 순서는 ㉠ → ㉣ → ㉡ → ㉤ → ㉢이다.

4 오른쪽 그림은 직선 l 위에 있지 않은 점 P를 지나고 직선 l에 평행한 직선 m을 작도한 것이다. 다음 〈보기〉 중 옳은 것을 모두 고르시오.

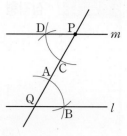

보기
ㄱ. $\overline{QA}=\overline{PC}$
ㄴ. $\overline{AB}=\overline{PD}$
ㄷ. 크기가 같은 각의 작도 방법을 이용한다.
ㄹ. 맞꼭지각의 크기가 같으면 두 직선은 평행하다는 성질을 이용한 것이다.

5 서술형 오른쪽 그림은 직선 l 위에 있지 않은 점 P를 지나고 직선 l에 평행한 직선 m을 작도한 것이다. 다음 물음에 답하시오.

(1) 작도 순서를 차례대로 나열하시오.
(2) \overline{AC}와 길이가 같은 선분을 모두 쓰시오.
(3) 작도에서 이용한 평행선의 성질을 쓰시오.

1단계 (1) 작도 순서를 차례대로 나열하기
풀이

2단계 (2) \overline{AC}와 길이가 같은 선분 모두 찾기
풀이

3단계 (3) 작도에서 이용한 평행선의 성질 쓰기
풀이

답 _____

LECTURE 06 삼각형의 작도

개념 1 삼각형

(1) **삼각형 ABC**: 세 점 A, B, C를 꼭짓점으로
하는 삼각형 [기호] △ABC

① 대변: 한 각과 마주 보는 변

② 대각: 한 변과 마주 보는 각

[예] ∠A의 대변: \overline{BC}, 변 AC의 대각: ∠B

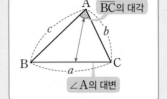

❶ 보통 삼각형 ABC에서
∠A, ∠B, ∠C의 대변의
길이를 각각 a, b, c로 나타
낸다.

(2) **삼각형의 세 변의 길이 사이의 관계**

삼각형에서 한 변의 길이는 나머지 두 변의 길이의 합보다 작다.

→ 삼각형의 세 변의 길이가 a, b, c일 때

$$a<b+c, \quad b<c+a, \quad c<a+b$$

[참고] 두 선분의 길이의 합이 나머지 한 선분의 길이보다
작거나 같은 경우에는 그 세 선분을 세 변으로 하는
삼각형을 만들 수 없다.

용어
• 대변(對 마주 보다, 邊 변)
마주 보고 있는 변
• 대각(對 마주 보다, 角 각)
마주 보고 있는 각

 개념note

세 변의 길이가 주어졌을 때 삼각형이 될 수 있는 조건은 무엇일까?

삼각형의 세 변의 길이가 a, b, c일 때

$$a<b+c \quad \cdots\cdots ㉠, \qquad b<a+c \quad \cdots\cdots ㉡, \qquad c<a+b \quad \cdots\cdots ㉢$$

가 성립하는데, 가장 긴 변의 길이가 a인 경우 ㉠이 성립하면 나머지 두 조건 ㉡, ㉢은 항상 성
립한다. 따라서 주어진 세 변의 길이가 삼각형의 세 변의 길이가 될 수 있는지 판별할 때는

　　　　(가장 긴 변의 길이)<(나머지 두 변의 길이의 합)

이 성립하는지만 확인하면 된다.

[예] ① 세 변의 길이가 2, 5, 6 → 6<2+5 → 삼각형이 될 수 있다.
② 세 변의 길이가 3, 4, 7 → 7=3+4 → 삼각형이 될 수 없다.
③ 세 변의 길이가 4, 5, 10 → 10>4+5 → 삼각형이 될 수 없다.

세 변의 길이 중
길이가 같은 변이 있어도
똑같은 방법으로 하면 돼.
5, 8, 8이면 8<5+8
6, 6, 6이면 6<6+6
이런 식으로
확인하면 돼~

▶ 워크북 **21**쪽 | 해답 **13**쪽

개념 다지기

대변과 대각 **1** 오른쪽 그림과 같은 △ABC에서 다음을 구하시오.

(1) ∠B의 대변　　　　　　(2) ∠C의 대변

(3) \overline{AB}의 대각　　　　　　(4) \overline{BC}의 대각

**삼각형의 세 변의 길이
사이의 관계** **2** 세 변의 길이가 다음과 같을 때, ◯ 안에 기호 >, =, < 중 알맞은 것을 써넣고, 삼각형을 만들 수 있는
것은 ◯표, 만들 수 없는 것은 ✕표를 하시오.

[tip] 삼각형에서 가장 긴 변
의 길이는 나머지 두 변의
길이의 합보다 작아야 한다.

(1) 2 cm, 3 cm, 7 cm　　→　7 ◯ 2+3　　　　　　　　　　　　(　)

(2) 5 cm, 6 cm, 11 cm　　→　11 ◯ 5+6　　　　　　　　　　　(　)

(3) 10 cm, 13 cm, 20 cm　→　20 ◯ 10+13　　　　　　　　　(　)

 한줄 point　삼각형의 세 변의 길이 사이의 관계는? 한 변의 길이는 나머지 두 변의 길이의 합보다 작다.

개념 2 **삼각형의 작도**

다음의 각 경우에 삼각형을 하나로 작도할 수 있다. [1]

(1) 세 변의 길이가 주어질 때

❶ 직선 *l*을 긋고, 그 위에 길이가 *c*인 \overline{AB} 그리기
❷ 점 A, B가 중심이고 반지름의 길이가 *b*, *a*인 원을 각각 그려 그 교점을 C로 놓기
❸ 점 A와 C, 점 B와 C를 각각 잇기

(2) 두 변의 길이와 그 끼인각의 크기가 주어질 때

❶ ∠A와 크기가 같은 ∠PAQ 그리기
❷ \overrightarrow{AP} 위에 길이가 *b*인 \overline{AC} 그리기
❸ \overrightarrow{AQ} 위에 길이가 *c*인 \overline{AB} 그리기
❹ 점 B와 C 잇기

(3) 한 변의 길이와 그 양 끝 각의 크기가 주어질 때

❶ 직선 *l*을 긋고, 그 위에 길이가 *c*인 \overline{AB} 그리기
❷ ∠A와 크기가 같은 ∠PAB 그리기
❸ ∠B와 크기가 같은 ∠QBA 그리기
❹ \overrightarrow{AP}와 \overrightarrow{BQ}의 교점을 C로 놓기

> ❶ 삼각형을 작도할 때는 길이가 같은 선분의 작도와 크기가 같은 각의 작도를 이용한다.

개념note

삼각형을 작도하는 순서는 한 가지로만 정해질까?

삼각형의 작도 조건 중 변의 길이와 각의 크기가 함께 주어졌을 때, 변과 각을 작도하는 순서는 다음과 같이 여러 가지가 있다.

① 두 변의 길이와 그 끼인각의 크기가 주어진 경우 *b*, *c*, ∠A

[방법 1] 각 → 변 → 변 ∠A → *b* → *c* 또는 ∠A → *c* → *b*
[방법 2] 변 → 각 → 변 *b* → ∠A → *c* 또는 *c* → ∠A → *b* → 마지막 과정이 변!

② 한 변의 길이와 그 양 끝 각의 크기가 주어진 경우 *c*, ∠A, ∠B

[방법 1] 변 → 각 → 각 *c* → ∠A → ∠B 또는 *c* → ∠B → ∠A
[방법 2] 각 → 변 → 각 ∠A → *c* → ∠B 또는 ∠B → *c* → ∠A → 마지막 과정이 각!

> ①, ②에서 변 또는 각을 작도하는 순서는 여러 가지이지만 마지막 순서에는 규칙이 있어. ①의 경우에는 변을, ②의 경우에는 각을 마지막에 작도함을 기억하자~!

▶ 워크북 21쪽 | 해답 13쪽

개념 다지기

삼각형의 작도 **3** 다음은 삼각형 ABC를 작도한 것이다. ☐ 안에 알맞은 것을 써넣어 작도 순서를 완성하시오.

(1)

∠A → ☐ → \overline{AB} → ☐

(2)

☐ → ∠B → ☐

삼각형의 작도 조건은? 세 변의 길이, 두 변의 길이와 그 끼인각의 크기, 한 변의 길이와 그 양 끝 각의 크기가 주어질 때이다.

한줄 point

개념 3 삼각형이 하나로 정해지는 경우

(1) 삼각형이 하나로 정해지는 경우

① 세 변의 길이가 주어지는 경우❶

② 두 변의 길이와 그 끼인각의 크기가 주어지는 경우

③ 한 변의 길이와 그 양 끝 각의 크기가 주어지는 경우

(2) 삼각형이 하나로 정해지지 않는 경우

① (두 변의 길이의 합)≤(나머지 한 변의 길이)인 경우

② 두 변의 길이와 그 끼인각이 아닌 다른 한 각의 크기가 주어지는 경우

③ 세 각의 크기가 주어지는 경우

❶ 세 변의 길이가 주어지는 경우에는 가장 긴 변의 길이가 나머지 두 변의 길이의 합보다 작아야 삼각형이 하나로 정해진다.

 삼각형이 하나로 정해지지 않는 것은 어떤 경우일까?

① (두 변의 길이의 합)≤(나머지 한 변의 길이)일 때

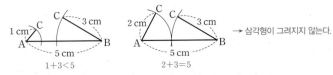

→ 삼각형이 그려지지 않는다.

② 두 변의 길이와 그 끼인각이 아닌 다른 한 각의 크기가 주어질 때

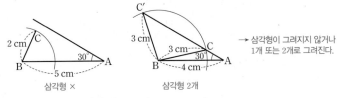

→ 삼각형이 그려지지 않거나 1개 또는 2개로 그려진다.

삼각형 × 삼각형 2개

③ 세 각의 크기가 주어질 때

··· → 모양이 같고 크기가 다른 삼각형이 무수히 많이 그려진다.

한 변의 길이와 그 양 끝 각이 아닌 두 각의 크기가 주어진 경우에는 삼각형이 하나로 결정돼. 두 각의 크기를 알면 나머지 한 각의 크기를 구할 수 있기 때문이지.

▶ 워크북 **21**쪽 | 해답 **13**쪽

개념 다지기

삼각형이 하나로 정해지는 경우

4 다음 중 △ABC가 하나로 정해지는 것은 ○표, 하나로 정해지지 않는 것은 ×표를 하시오.

tip 삼각형 ABC를 그려서 주어진 변의 길이와 각의 크기를 표시해 보면 삼각형이 하나로 정해지는지 파악하기 쉽다.

(1) $\overline{AB}=6\,\mathrm{cm}$, $\overline{BC}=4\,\mathrm{cm}$, $\overline{CA}=9\,\mathrm{cm}$ ()

(2) $\overline{AB}=6\,\mathrm{cm}$, $\overline{BC}=7\,\mathrm{cm}$, $\angle C=50°$ ()

(3) $\angle B=50°$, $\angle C=70°$, $\overline{BC}=9\,\mathrm{cm}$ ()

(4) $\angle A=40°$, $\angle B=60°$, $\angle C=80°$ ()

한줄 point 삼각형이 하나로 정해지는 경우는? 삼각형을 하나로 작도할 수 있는 세 가지 경우와 같다.

유형 1 삼각형의 세 변의 길이 사이의 관계

다음 중 삼각형의 세 변의 길이가 될 수 없는 것은?

① 5 cm, 4 cm, 2 cm ② 6 cm, 4 cm, 3 cm

③ 7 cm, 3 cm, 2 cm ④ 8 cm, 8 cm, 6 cm

⑤ 9 cm, 9 cm, 9 cm

해결키워드 세 변의 길이가 주어졌을 때 삼각형이 될 수 있는 조건
→ (가장 긴 변의 길이)<(나머지 두 변의 길이의 합)

1-1 삼각형의 세 변의 길이가 5 cm, 8 cm, a cm일 때, 다음 중 a의 값이 될 수 있는 것을 모두 고르면?

(정답 2개)

① 3 ② 9 ③ 11

④ 13 ⑤ 15

유형 2 삼각형의 작도

다음 그림은 세 변의 길이 a, b, c가 주어졌을 때, 변 BC가 직선 l 위에 오도록 △ABC를 작도한 것이다. 작도 순서를 차례대로 나열하시오.

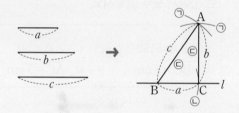

해결키워드 • 두 변의 길이와 그 끼인각의 크기가 주어질 때
→ '각 → 변 → 변' 또는 '변 → 각 → 변'의 순서로 작도한다.
• 한 변의 길이와 그 양 끝 각의 크기가 주어질 때
→ '각 → 변 → 각' 또는 '변 → 각 → 각'의 순서로 작도한다.

2-1 오른쪽 그림과 같이 \overline{AB}의 길이와 ∠A, ∠B의 크기가 주어졌을 때, 다음 〈보기〉 중 △ABC의 작도 순서로 옳은 것을 모두 고르시오.

┌ 보기 ┐
ㄱ. ∠A → ∠B → \overline{AB}
ㄴ. ∠A → \overline{AB} → ∠B
ㄷ. ∠B → ∠A → \overline{AB}
ㄹ. \overline{AB} → ∠A → ∠B

유형 3 삼각형이 하나로 정해지는 경우

다음 중 △ABC가 하나로 정해지는 것은?

① \overline{AB}=4 cm, \overline{BC}=5 cm, \overline{CA}=9 cm

② \overline{AB}=6 cm, \overline{BC}=5 cm, ∠A=70°

③ \overline{AB}=4 cm, ∠B=40°, ∠C=80°

④ \overline{BC}=5 cm, \overline{CA}=9 cm, ∠A=60°

⑤ ∠A=60°, ∠B=30°, ∠C=90°

해결키워드 • 세 변의 길이가 주어진 경우: 가장 긴 변의 길이가 나머지 두 변의 길이의 합보다 작은지 확인한다.
• 두 변의 길이와 한 각의 크기가 주어진 경우: 주어진 각이 두 변의 끼인각인지 확인한다.

3-1 △ABC에서 \overline{AB}와 \overline{BC}의 길이가 주어졌을 때, △ABC가 하나로 정해지기 위해 필요한 나머지 한 조건을 다음 〈보기〉에서 모두 고르시오.

┌ 보기 ┐
ㄱ. \overline{CA} ㄴ. ∠A ㄷ. ∠B ㄹ. ∠C

1 다음 중 오른쪽 그림과 같은 △ABC에 대한 설명으로 옳은 것은?

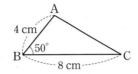

① ∠A의 대변은 \overline{AC}이다.
② \overline{AB}의 대각은 ∠B이다.
③ \overline{AC}의 대각의 크기는 50°이다.
④ ∠B의 대변의 길이는 4 cm이다.
⑤ ∠C의 대변의 길이는 8 cm이다.

2 다음 그림은 변 AB, 변 BC의 길이와 그 끼인각인 ∠B의 크기가 주어졌을 때, △ABC를 작도한 것이다. ☐ 안에 알맞은 기호를 써넣어 작도 순서를 완성하시오.

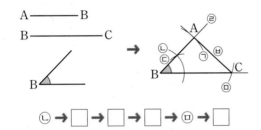

ⓛ → ☐ → ☐ → ☐ → ⓜ → ☐

3 오른쪽 그림은 한 변의 길이 a 와 그 양 끝 각인 ∠B, ∠C의 크기가 주어졌을 때, △ABC를 작도한 것이다. 다음 중 작도 순서로 옳지 않은 것은?

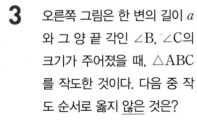

① ∠B → \overline{BC} → ∠C
② ∠B → ∠C → \overline{BC}
③ ∠C → \overline{BC} → ∠B
④ \overline{BC} → ∠B → ∠C
⑤ \overline{BC} → ∠C → ∠B

4 다음 중 △ABC가 하나로 정해지지 않는 것을 모두 고르면? (정답 2개)

① $\overline{AB}=3$ cm, $\overline{BC}=8$ cm, $\overline{CA}=4$ cm
② $\overline{AB}=5$ cm, $\overline{AC}=7$ cm, ∠A=40°
③ $\overline{AC}=5$ cm, ∠A=30°, ∠C=75°
④ $\overline{BC}=9$ cm, ∠A=40°, ∠B=100°
⑤ ∠A=30°, ∠B=110°, ∠C=40°

5 △ABC에서 $\overline{AB}=7$ cm, ∠B=45°일 때, 삼각형이 하나로 정해지기 위해 필요한 나머지 한 조건을 다음 〈보기〉에서 모두 고르시오.

┌─ 보기 ┐
ㄱ. ∠A=150° ㄴ. ∠A=50°
ㄷ. $\overline{BC}=8$ cm ㄹ. $\overline{AC}=5$ cm
└─────────────┘

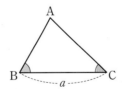
6 삼각형의 세 변의 길이가 x cm, 4 cm, 9 cm일 때, x의 값이 될 수 있는 자연수의 개수를 구하시오.

> **1단계** 가장 긴 변의 길이가 x cm일 때, x의 값의 범위 구하기
> 풀이
>
> **2단계** 가장 긴 변의 길이가 9 cm일 때, x의 값의 범위 구하기
> 풀이
>
> **3단계** 자연수 x의 개수 구하기
> 풀이
>
> 답 _____

LECTURE 07

삼각형의 합동

도형의 합동

(1) **합동**: 한 도형을 모양과 크기를 바꾸지 않고 다른 한 도형에 완전히 포갤 수 있을 때, 두 도형을 서로 합동이라 한다.

[기호] △ABC와 △PQR가 서로 합동일 때, △ABC≡△PQR

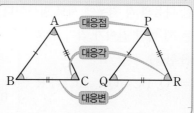

[참고] • 합동인 두 도형에서 포개어지는 꼭짓점과 꼭짓점, 변과 변, 각과 각은 서로 대응한다고 한다.
• 합동을 기호로 나타낼 때는 두 도형의 대응점의 순서를 맞추어 쓴다.

[예] △ABC≡△PQR

(2) **합동인 도형의 성질**: 두 도형이 서로 합동이면
① 대응변의 길이는 서로 같다.
② 대응각의 크기는 서로 같다.

> **배운 내용 다시보기**
> • 대응점, 대응변, 대응각 [초5]
> 합동인 두 도형을 완전히 포개었을 때 겹쳐지는 점을 대응점, 겹쳐지는 변을 대응변, 겹쳐지는 각을 대응각이라 한다.

> **용어**
> • 합동(合 모으다, 同 같다)
> 하나로 모으면 같아지는 것

개념note

기호 '='와 '≡'는 어떤 차이가 있을까?

두 도형의 넓이가 같음을 기호로 나타낼 때는 '='를, 두 도형이 합동임을 기호로 나타낼 때는 '≡'를 사용한다.
① △ABC=△DEF → △ABC와 △DEF의 넓이가 같다.
② △ABC≡△DEF → △ABC와 △DEF가 서로 합동이다.
└─ 합동인 두 도형은 완전히 포개어지므로 넓이가 같다.

> 합동인 두 도형의 넓이는 항상 같지만, 다음 그림에서 보듯이 두 도형이 넓이가 같다고 해서 항상 합동인 것은 아님을 명심하자~!
> **앗! 주의**

▶ 워크북 24쪽 | 해답 14쪽

개념 다지기

도형의 합동 1 오른쪽 그림에서 사각형 ABCD와 사각형 EFGH가 서로 합동일 때, 다음을 구하시오.

(1) 점 A의 대응점

(2) ∠D의 대응각

(3) \overline{BC}의 대응변

합동인 도형의 성질 2 오른쪽 그림에서 △ABC≡△DEF일 때, 다음을 구하시오.

tip 두 도형이 서로 합동이면 대응변의 길이와 대응각의 크기는 각각 서로 같다.

(1) \overline{DE}의 길이 (2) \overline{DF}의 길이

(3) ∠A의 크기 (4) ∠F의 크기

두 도형이 서로 합동이면? 대응변의 길이, 대응각의 크기가 각각 서로 같다.

개념 2 삼각형의 합동 조건

두 삼각형은 다음의 각 경우에 서로 합동이다.

(1) 대응하는 세 변의 길이가 각각 같을 때 (SSS 합동)

→ $\overline{AB}=\overline{PQ}$, $\overline{BC}=\overline{QR}$, $\overline{AC}=\overline{PR}$

(2) 대응하는 두 변의 길이가 각각 같고, 그 끼인각의 크기가 같을 때 (SAS 합동)

→ $\overline{AB}=\overline{PQ}$, $\overline{BC}=\overline{QR}$, $\angle B=\angle Q$

(3) 대응하는 한 변의 길이가 같고, 그 양 끝 각의 크기가 각각 같을 때 (ASA 합동)

→ $\overline{BC}=\overline{QR}$, $\angle B=\angle Q$, $\angle C=\angle R$

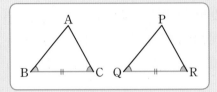

참고 삼각형의 합동 조건에서 S는 Side(변), A는 Angle(각)의 첫 글자이다.

배운 내용 다시보기
- 삼각형이 하나로 정해지는 경우 LECTURE 06
(1) 세 변의 길이가 주어지는 경우
(2) 두 변의 길이와 그 끼인각의 크기가 주어지는 경우
(3) 한 변의 길이와 그 양 끝 각의 크기가 주어지는 경우

개념note 두 삼각형의 합동 조건은 어떻게 알 수 있을까?

두 삼각형이 합동 조건을 만족시키는지 알아볼 때는 먼저 두 삼각형에서 길이가 같은 변이 있는지 확인한다.

① 세 변의 길이가 각각 모두 같으면 → SSS 합동!

② 세 변 중 두 변의 길이만 각각 같은 것이 확인되는 경우
┌ 끼인각의 크기가 같으면 → SAS 합동!
└ 길이가 같은 변의 양 끝 각의 크기가 같으면 → ASA 합동!

③ 세 변 중 한 변의 길이만 같은 것이 확인되는 경우
→ 길이가 같은 변의 양 끝 각의 크기가 같으면 → ASA 합동!

삼각형에서 두 각의 크기가 주어진 경우, 삼각형의 세 각의 크기의 합이 180°임을 이용하여 나머지 한 각의 크기를 구한 후 합동인지 아닌지 판단해야 돼~!

▶ 워크북 24쪽 | 해답 14쪽

개념 다지기

삼각형의 합동 조건 3

tip (4) 두 각의 크기가 주어지면 나머지 한 각의 크기를 구한 후 합동인지 아닌지 판별한다.

다음 그림의 두 삼각형이 서로 합동일 때, 기호 ≡를 사용하여 합동을 나타내고, 합동 조건을 구하시오.

(1)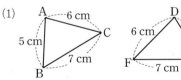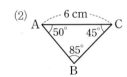

(2)

(3)

(4)

 한줄 point 삼각형의 합동 조건은? SSS 합동, SAS 합동, ASA 합동의 3가지이다.

유형 1 합동인 도형의 성질

다음 그림에서 △ABC≡△DEF일 때, ∠F의 크기와 \overline{DE}의 길이를 차례대로 구하시오.

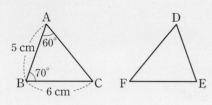

해결 키워드 합동인 두 도형은 대응변의 길이와 대응각의 크기가 각각 서로 같다.

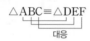

1-1 다음 그림에서 사각형 ABCD와 사각형 EFGH가 서로 합동일 때, ∠D의 크기와 \overline{HG}의 길이를 차례대로 구하시오.

유형 2 두 삼각형이 합동일 조건

오른쪽 그림에서 $\overline{AB}=\overline{DE}$, ∠B=∠E일 때, 한 가지 조건을 추가하여 △ABC≡△DEF가 되도록 하려고 한다. 다음 〈보기〉 중 필요한 조건을 모두 고르시오.

┌─ 보기 ─────────────────────┐
ㄱ. $\overline{AC}=\overline{DF}$ ㄴ. $\overline{BC}=\overline{EF}$

ㄷ. ∠A=∠D ㄹ. ∠C=∠E
└────────────────────────┘

해결 키워드 삼각형의 합동 조건(SSS 합동, SAS 합동, ASA 합동) 중 하나를 만족시킬 수 있는 추가 조건을 찾는다.

2-1 오른쪽 그림과 같은 두 삼각형 ABC, DEF에 대하여 다음 중 △ABC≡△DEF인 것을 모두 고르면? (정답 2개)

① $\overline{AB}=\overline{DE}$, $\overline{BC}=\overline{EF}$, $\overline{CA}=\overline{FD}$

② $\overline{AB}=\overline{DE}$, $\overline{BC}=\overline{EF}$, ∠A=∠D

③ $\overline{AB}=\overline{DE}$, $\overline{CA}=\overline{FD}$, ∠B=∠E

④ $\overline{BC}=\overline{EF}$, ∠B=∠E, ∠C=∠F

⑤ ∠A=∠D, ∠B=∠E, ∠C=∠F

유형 3 삼각형의 합동 조건

오른쪽 그림에서 점 O는 \overline{AC}와 \overline{BD}의 교점이고, $\overline{OA}=\overline{OC}$, $\overline{OB}=\overline{OD}$일 때, 다음 중 옳지 않은 것은?

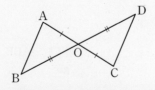

① ∠AOB=∠COD ② ∠ABO=∠CDO

③ ∠BAO=∠DCO ④ $\overline{AB}=\overline{CD}$

⑤ △AOB≡△COD (ASA 합동)

해결 키워드 삼각형의 합동 조건 → SSS 합동, SAS 합동, ASA 합동
 세 변 두 변 한 변
 끼인각 양 끝 각

3-1 다음은 오른쪽 그림에서 $\overline{AB}=\overline{CB}$, $\overline{AD}=\overline{CD}$일 때, △ABD≡△CBD임을 보인 것이다. □ 안에 알맞은 것을 써넣으시오.

┌────────────────────────────┐
│ △ABD와 △CBD에서 │
│ $\overline{AB}=\overline{CB}$, $\overline{AD}=$□, □는 공통 │
│ ∴ △ABD≡△CBD (□ 합동) │
└────────────────────────────┘

▶ 워크북 **26**쪽 | 해답 **15**쪽

1 다음 중 두 도형이 합동이 <u>아닌</u> 것은?

① 한 변의 길이가 같은 두 정삼각형
② 한 변의 길이가 같은 두 정사각형
③ 둘레의 길이가 같은 두 원
④ 넓이가 같은 두 삼각형
⑤ 넓이가 같은 두 원

2 아래 그림에서 사각형 ABCD와 사각형 EFGH가 서로 합동일 때, 다음 중 옳은 것은?

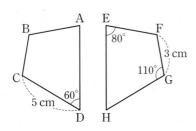

① 점 H의 대응점은 점 A이다.
② $\overline{GH}=3\ cm$
③ ∠B=80°
④ \overline{AB}의 대응변은 \overline{EF}이다.
⑤ ∠C의 대응각은 ∠F이다.

3 ⭐중요

다음 〈보기〉 중 서로 합동인 삼각형끼리 바르게 짝 지은 것은?

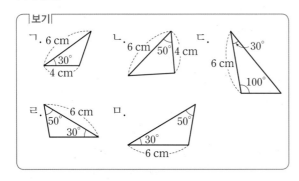

① ㄱ, ㄴ ② ㄱ, ㄷ ③ ㄴ, ㄹ
④ ㄴ, ㅁ ⑤ ㄷ, ㅁ

4 ⭐중요

두 삼각형 ABC, DEF에서 $\overline{AC}=\overline{DF}$, $\overline{BC}=\overline{EF}$일 때, 한 가지 조건을 추가하여 △ABC≡△DEF가 되도록 하려고 한다. 이때 필요한 조건을 모두 구하시오.

5 창의융합 〔수학➕역사〕

나폴레옹은 오른쪽 그림과 같이 강가에 똑바로 서서 ∠CAB=∠DAB인 지점 D를 찾아 강의 폭의 길이 \overline{BC}를 알아냈다고 한다. 이때 합동인 두 삼각형을 찾아 기호 ≡를 사용하여 나타내고, 합동 조건을 구하시오.

6 서술형

오른쪽 그림과 같은 정사각형 ABCD와 정삼각형 EBC에 대하여 △EAB≡△EDC임을 설명하고, 합동 조건을 구하시오.

[1단계] 두 삼각형 EAB, EDC에서 두 변의 길이가 각각 같음을 보이기
[풀이]

[2단계] ∠ABE, ∠DCE의 크기가 서로 같음을 보이기
[풀이]

[3단계] 합동 조건 구하기
[풀이]

[답] _____

STEP 3 학교 시험 미리보기

2. 작도와 합동

▶ 워크북 77쪽 | 해답 15쪽

A 탄탄! 기본 점검하기

01 다음 중 작도에 대한 설명으로 옳은 것은?

① 작도할 때 각도기만을 사용한다.
② 선분을 연장할 때는 컴퍼스를 사용한다.
③ 선분의 길이를 옮길 때는 컴퍼스를 사용한다.
④ 두 점을 지나는 직선을 그릴 때는 컴퍼스를 사용한다.
⑤ 두 선분의 길이를 비교할 때는 눈금 없는 자를 사용한다.

02 오른쪽 그림과 같은 삼각형 ABC에 대하여 다음 중 옳지 않은 것은?

① △ABC로 나타낸다.
② $\angle A + \angle B + \angle C = 180°$
③ \overline{BC}의 대각의 크기는 $90°$이다.
④ $\angle B$의 대변의 길이는 b이다.
⑤ $a = b + c$

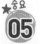빈출 유형

03 다음 중 삼각형의 세 변의 길이가 될 수 없는 것은?

① 3 cm, 6 cm, 2 cm
② 6 cm, 4 cm, 3 cm
③ 7 cm, 3 cm, 5 cm
④ 5 cm, 8 cm, 10 cm
⑤ 10 cm, 6 cm, 6 cm

04 오른쪽 그림과 같은 삼각형과 합동인 것을 다음 〈보기〉에서 모두 고르시오.

B 쑥쑥! 실전 감각 익히기

중요
05 오른쪽 그림은 직선 l 위에 있지 않은 점 P를 지나고 직선 l에 평행한 직선 m을 작도한 것이다. 다음 중 옳지 않은 것은?

① $\overline{QA} = \overline{PD}$
② $\angle CPD = \angle AQB$
③ $\triangle CPD \equiv \triangle AQB$
④ 작도 순서는 ㉠ → ㉡ → ㉢ → ㉣ → ㉤ → ㉥이다.
⑤ 동위각의 크기가 같으면 두 직선은 평행하다는 성질을 이용한 것이다.

중요
06 삼각형의 세 변의 길이가 8 cm, a cm, 11 cm일 때, a의 값이 될 수 있는 자연수의 개수를 구하시오.

07 \overline{AB}, \overline{BC}의 길이와 ∠B의 크기가 주어졌을 때, 다음 중 삼각형 ABC를 작도하는 순서로 옳지 <u>않은</u> 것은?

① \overline{AB} → ∠B → \overline{BC} ② \overline{AB} → \overline{BC} → ∠B

③ \overline{BC} → ∠B → \overline{AB} ④ ∠B → \overline{AB} → \overline{BC}

⑤ ∠B → \overline{BC} → \overline{AB}

기출 유사

08 다음 〈보기〉 중 △ABC가 하나로 정해지는 것을 모두 고른 것은?

> 보기
>
> ㄱ. \overline{AB}=4 cm, \overline{BC}=5 cm, \overline{CA}=7 cm
>
> ㄴ. \overline{AB}=5 cm, \overline{BC}=7 cm, ∠B=60°
>
> ㄷ. \overline{AB}=7 cm, \overline{BC}=6 cm, ∠A=50°
>
> ㄹ. \overline{AC}=9 cm, ∠A=70°, ∠B=40°

① ㄱ, ㄴ ② ㄱ, ㄷ ③ ㄴ, ㄹ

④ ㄱ, ㄴ, ㄷ ⑤ ㄱ, ㄴ, ㄹ

09 스테인드글라스는 색유리를 이어 붙이거나 유리에 색을 칠하여 무늬나 그림을 만든 것이다. 오른쪽 그림과 같은 스테인드글라스에서 훼손된

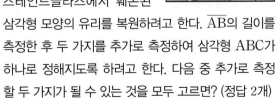

삼각형 모양의 유리를 복원하려고 한다. \overline{AB}의 길이를 측정한 후 두 가지를 추가로 측정하여 삼각형 ABC가 하나로 정해지도록 하려고 한다. 다음 중 추가로 측정할 두 가지가 될 수 있는 것을 모두 고르면? (정답 2개)

① \overline{AC}, ∠A ② \overline{AC}, ∠B ③ \overline{BC}, ∠A

④ \overline{BC}, ∠C ⑤ \overline{AC}, \overline{BC}

기출 유사

10 다음 〈보기〉 중 두 도형이 항상 합동인 것을 모두 고른 것은?

> 보기
>
> ㄱ. 한 변의 길이가 같은 두 삼각형
>
> ㄴ. 반지름의 길이가 같은 두 원
>
> ㄷ. 넓이가 같은 두 사각형
>
> ㄹ. 넓이가 같은 두 정삼각형

① ㄱ, ㄴ ② ㄱ, ㄹ ③ ㄴ, ㄷ

④ ㄴ, ㄹ ⑤ ㄷ, ㄹ

11 다음 그림에서 사각형 ABCD와 사각형 PQRS가 합동일 때, $x+y$의 값을 구하시오.

12 다음 중 △ABC와 △DEF가 합동이라고 할 수 <u>없는</u> 것은?

① $\overline{AB}=\overline{DE}$, $\overline{BC}=\overline{EF}$, $\overline{CA}=\overline{FD}$

② $\overline{AB}=\overline{DE}$, ∠A=∠D, ∠B=∠E

③ $\overline{CA}=\overline{FD}$, ∠A=∠D, ∠B=∠E

④ $\overline{AB}=\overline{DE}$, $\overline{CA}=\overline{FD}$, ∠B=∠E

⑤ $\overline{BC}=\overline{EF}$, $\overline{CA}=\overline{FD}$, ∠C=∠F

13 오른쪽 그림에서 $\overline{BA}=\overline{BD}$, $\overline{AE}=\overline{DC}$일 때, 다음 중 옳지 않은 것은?

① $\overline{BC}=\overline{BE}$
② $\overline{DC}=\overline{BD}$
③ $\angle BCA=\angle BED$
④ $\angle CAB=\angle EDB$
⑤ $\triangle ABC\equiv\triangle DBE$

14 오른쪽 그림과 같이 연못의 양 끝 지점을 각각 A, B라 할 때, 두 지점 A, B 사이의 거리와 이때 이용된 삼각형의 합동 조건을 차례대로 구하면?

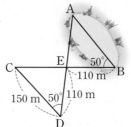

① 110 m, SAS 합동
② 110 m, ASA 합동
③ 150 m, SSS 합동
④ 150 m, SAS 합동
⑤ 150 m, ASA 합동

16 오른쪽 그림에서 $\triangle ABC$는 정삼각형이고 $\overline{AD}=\overline{BE}=\overline{CF}$일 때, $\angle x$의 크기를 구하시오.

17 오른쪽 그림과 같은 정사각형 ABCD에서 $\overline{AP}=\overline{CQ}$이고 $\angle BPQ=70°$일 때, $\angle PBQ$의 크기는?

① 30° ② 35°
③ 40° ④ 45°
⑤ 50°

도전! 100점 완성하기

15 다음 조건을 모두 만족시키는 서로 다른 삼각형을 만들 수 있는 경우는 모두 몇 가지인지 구하시오.

> ㈎ 세 변의 길이는 각각 자연수이다.
> ㈏ 세 변의 길이의 합은 16 cm이다.
> ㈐ 가장 긴 변의 길이는 7 cm이다.

18 오른쪽 그림에서 $\triangle ABC$와 $\triangle ECD$는 정삼각형이고 세 점 B, C, D는 한 직선 위에 있다. \overline{AD}와 \overline{BE}의 교점을 P라 할 때, $\angle x$의 크기는?

① 105° ② 110° ③ 115°
④ 120° ⑤ 125°

잘 나오는 서술형 집중 연습

▶ 해답 17쪽

19 아래 그림은 ∠XOY와 크기가 같은 각을 \overrightarrow{AB}를 한 변으로 하여 작도한 것이다. 다음 물음에 답하시오.

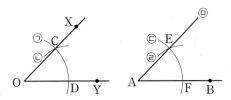

(1) 작도 순서를 차례대로 나열하시오.

풀이

(2) \overline{OD}와 길이가 같은 선분을 모두 구하시오.

풀이

답 _____

check list

☐ 크기가 같은 각의 작도를 할 수 있는가? ↻ 43쪽
☐ 크기가 같은 각의 작도의 원리를 이해하고 있는가? ↻ 43쪽

20 오른쪽 그림에서 △ABC와 △DEC는 정삼각형이다. ∠EAD=18°일 때, 다음 물음에 답하시오.

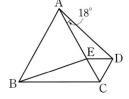

(1) △ACD와 합동인 삼각형을 찾고, 합동 조건을 구하시오.

풀이

(2) ∠BEC의 크기를 구하시오.

풀이

(3) ∠AEB의 크기를 구하시오.

풀이

답 _____

check list

☐ 삼각형의 합동 조건을 알고 합동인 삼각형을 찾을 수 있는가?
 ↻ 52쪽
☐ 합동인 도형의 성질을 이용하여 각의 크기를 구할 수 있는가?
 ↻ 51쪽

21 길이가 4 cm, 5 cm, 7 cm, 10 cm인 네 개의 선분 중 세 개의 선분을 골라 만들 수 있는 서로 다른 삼각형의 개수를 구하시오.

풀이

답 _____

check list

☐ 삼각형의 세 변의 길이 사이의 관계를 알고 있는가? ↻ 46쪽
☐ 세 변의 길이가 주어졌을 때 삼각형이 될 수 있는 조건을 구할 수 있는가?
 ↻ 46쪽

22 오른쪽 그림과 같이 한 변의 길이가 8 cm인 두 정사각형이 있다. 정사각형 ABCD의 대각선의 교점에 다른 정사각형의 한 꼭짓점 O가 놓일 때, 사각형 OHCI의 넓이를 구하시오.

풀이

답 _____

check list

☐ 삼각형의 합동 조건을 알고 합동인 삼각형을 찾을 수 있는가?
 ↻ 52쪽
☐ 합동인 두 도형의 넓이가 같음을 알고 있는가? ↻ 51쪽

작도

작도

LECTURE 05 | 42쪽

• **작도**: 눈금 없는 자와 컴퍼스만을 사용하여 도형을 그리는 것
 ① 눈금 없는 자: 두 점을 연결하는 선분을 그리거나 선분을 연장할 때 사용
 ② 컴퍼스: 원을 그리거나 주어진 선분의 길이를 다른 직선 위로 옮길 때 사용
• 크기가 같은 각의 작도

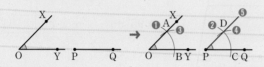

• 평행선의 작도

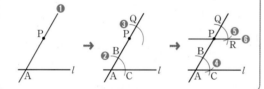

삼각형의 작도

LECTURE 06 | 46쪽

• 대변과 대각
 ① 대변: 한 각과 마주 보는 변
 ② 대각: 한 변과 마주 보는 각

• 삼각형의 세 변의 길이 사이의 관계
 삼각형의 세 변의 길이가 a, b, c일 때
 $$a < b+c, \ b < c+a, \ c < a+b$$
 └ (가장 긴 변의 길이) < (나머지 두 변의 길이의 합)
• 삼각형의 작도
 다음의 각 경우에 삼각형을 하나로 작도할 수 있다.
 ① 세 변의 길이가 주어질 때 ┐ 삼각형이 하나로 정해지는
 ② 두 변의 길이와 그 끼인각의 크기가 주어질 때 ┘ 경우와 같다.
 ③ 한 변의 길이와 그 양 끝 각의 크기가 주어질 때

• 삼각형이 하나로 정해지지 않는 경우
 ① (두 변의 길이의 합) ≤ (나머지 한 변의 길이)인 경우
 ② 두 변의 길이와 그 끼인각이 아닌 다른 한 각의 크기가 주어지는 경우
 ③ 세 각의 크기가 주어지는 경우

합동

합동인 도형의 성질

LECTURE 07 | 51쪽

• **합동**: 한 도형을 모양과 크기를 바꾸지 않고 다른 한 도형에 완전히 포갤 수 있을 때, 두 도형을 서로 합동이라 한다.
 → △ABC와 △PQR가 서로 합동일 때
 △ABC ≡ △PQR
• **합동인 도형의 성질**: 두 도형이 서로 합동이면
 ① 대응변의 길이는 서로 같다.
 ② 대응각의 크기는 서로 같다.

삼각형의 합동 조건

LECTURE 07 | 52쪽

두 삼각형은 다음의 각 경우에 서로 합동이다.
① 대응하는 세 변의 길이가 각각 같을 때 (SSS 합동)
② 대응하는 두 변의 길이가 각각 같고, 그 끼인각의 크기가 같을 때 (SAS 합동)
③ 대응하는 한 변의 길이가 같고, 그 양 끝 각의 크기가 각각 같을 때 (ASA 합동)

각도	다각형	다각형
• 삼각형의 세 각의 크기의 합	• 다각형	• 대각선
• 사각형의 네 각의 크기의 합	• 정다각형	• 여러 가지 사각형의 대각선

초 4 초 4 초 4

단 원 계 통 잇 기

▶ 해답 **18**쪽

초 4

• 삼각형의 세 각의 크기의 합
삼각형의 세 각의 크기의 합은 180°이다.
• 사각형의 네 각의 크기의 합
사각형의 네 각의 크기의 합은 360°이다.

1 다음 ☐ 안에 알맞은 수를 써넣으시오.

(1)
$\rightarrow \angle x + \boxed{}° + \boxed{}° = \boxed{}°$

$\therefore \angle x = \boxed{}°$

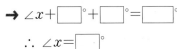

(2)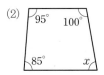
$\rightarrow 95° + \boxed{}° + \angle x + \boxed{}° = \boxed{}°$

$\therefore \angle x = \boxed{}°$

초 4

• 다각형
선분으로만 둘러싸인 도형
• 정다각형
변의 길이가 모두 같고 각의 크기가 모두 같은 다각형

2 다음 그림을 보고 물음에 답하시오.

 가
 나
 다
 라
 마
바

(1) 다각형을 모두 고르시오.

(2) 정다각형을 모두 고르시오.

초 4

• 대각선
다각형에서 이웃하지 않은 두 꼭짓점을 이은 선분

3 다음 다각형의 대각선의 개수를 구하시오.

(1)

(2)

이번에 배울 내용

• 다각형
• 삼각형의 내각과 외각의 성질
• 다각형의 내각과 외각의 성질

중 1

1

다각형

LECTURE ⑩ 다각형의 내각과 외각의 성질

유형 ❶ 다각형의 내각의 크기의 합 (1)

오른쪽 그림에서 ∠x의 크기를 구하
시오.

$3x$ 115°
$3x$
x 110°

LECTURE ⑧ 다각형

유형 ❷ 다각형의 이해

다음 중 옳은 것을 모두 고르면? (정답 2개)

① 육각형의 변의 개수와 꼭짓점의 개수는 각각 6개이다.
② 다각형의 각 꼭짓점에서 한 변과 그 변에 이웃한 변의
 연장선으로 이루어진 각을 내각이라 한다.
③ 한 내각에 대한 외각은 1개뿐이다.
④ 변의 개수가 가장 적은 다각형은 삼각형이다.
⑤ 모든 변의 길이가 같은 다각형을 정다각형이라 한다.

LECTURE ⑧ 다각형

유형 ❹ 다각형의 대각선의 개수

다음을 구하시오.

(1) 꼭짓점의 개수가 12개인 다각형의 대각선의 개수

(2) 대각선의 개수가 20개인 다각형

😊 학습계획표 😊

다각형

개념 1 │ 다각형

(1) **다각형**: 여러 개의 선분으로 둘러싸인 평면도형 ❶
　　　└ 3개 이상

　① **변**: 다각형을 이루는 선분

　② **꼭짓점**: 다각형의 변과 변이 만나는 점

　③ **내각**: 다각형에서 이웃하는 두 변으로 이루어진 내부의 각

　④ **외각**: 다각형의 각 꼭짓점에서 한 변과 그 변에 이웃한 변의 연장선으로 이루어진 각

（참고）• 다각형의 한 꼭짓점에서 (내각의 크기)+(외각의 크기)=180°이다.

　　　• 다각형에서 한 내각에 대한 외각은 2개이지만 서로 맞꼭지각으로 그 크기가 같으므로 둘 중 하나만 생각한다.

(2) **정다각형**: 모든 변의 길이가 같고, 모든 내각의 크기가 같은 다각형

（예）
 …
　정삼각형　　정사각형　　정오각형　　정육각형

배운 내용 다시보기

• 맞꼭지각 [LECTURE 02]
교각 중에서 서로 마주 보는 두 각으로 그 크기는 서로 같다.

 → ∠a=∠c, ∠b=∠d

❶ 선분의 개수가 각각 3개, 4개, 5개, …, n개인 다각형을 각각 삼각형, 사각형, 오각형, …, n각형이라 한다.

용어
• 다각형(多 많다, 角 뿔, 形 모양) 각이 많은 도형
• 내각(內 안, 角 뿔) 다각형의 안쪽의 각
• 외각(外 바깥, 角 뿔) 다각형의 바깥쪽의 각

개념note │ 정다각형이 되기 위한 조건은 무엇일까?

정다각형이 되려면 변의 길이 조건과 각의 크기 조건을 모두 만족시켜야 한다.

（예）① 마름모는 변의 길이가 모두 같지만 내각의 크기가 모두 같은 것은 아니다.

　　→ 마름모는 정사각형이 아니다.

　　② 직사각형은 내각의 크기가 모두 같지만 변의 길이가 모두 같은 것은 아니다.

　　→ 직사각형은 정사각형이 아니다.

마름모

직사각형

변의 길이 조건과 각의 크기 조건 중 어느 하나라도 만족시키지 않으면 정다각형이 아니라는 사실! 주의해야 돼~.

▶ 워크북 27쪽 │ 해답 18쪽

개념 다지기

다각형 찾기 **1** 다음 〈보기〉 중 다각형인 것을 모두 고르시오.

（tip）곡선 또는 끊어진 부분이 있는 도형이나 입체도형은 다각형이 아니다.

〔보기〕
ㄱ. 　ㄴ. 　ㄷ. 　ㄹ. 　ㅁ.

다각형의 이해 **2** 오른쪽 그림과 같은 삼각형 ABC에서 다음을 구하시오.

（tip）한 꼭짓점에서 (내각의 크기)+(외각의 크기) =180°

(1) ∠B의 내각의 크기　　　　(2) ∠C의 외각의 크기

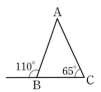

조건을 만족시키는 정다각형 **3** 오른쪽 조건을 모두 만족시키는 다각형을 구하시오.

(가) 9개의 선분으로 둘러싸여 있다.

(나) 모든 변의 길이가 같고, 모든 내각의 크기가 같다.

한줄 point　정다각형이 되려면? 모든 변의 길이가 같고, 모든 내각의 크기가 같아야 한다.

개념 2 다각형의 대각선의 개수

(1) **대각선**: 다각형에서 서로 이웃하지 않는 두 꼭짓점을 이은 선분

(2) **대각선의 개수**

① n각형의 한 꼭짓점에서 그을 수 있는 대각선의 개수

: $(n-3)$개 ← 한 꼭짓점에서 자기 자신과 그에 이웃하는 2개의 꼭짓점에는 대각선을 그을 수 없으므로 3을 뺀다.

꼭짓점의 개수 ─┐ ┌─ 한 꼭짓점에서 그을 수 있는 대각선의 개수

② n각형의 대각선의 개수: $\dfrac{n(n-3)}{2}$개 ❶

└─ 한 대각선을 중복하여 센 횟수

참고 n각형의 한 꼭짓점에서 대각선을 모두 그었을 때 생기는 삼각형의 개수: $(n-2)$개

 ···

사각형 오각형 육각형 n각형

→ $4-2=2$(개) → $5-2=3$(개) → $6-2=4$(개) → $(n-2)$개

❶ $n(n-3)$은 각 대각선을 2번씩 중복하여 센 것이므로 대각선의 개수는 이것을 2로 나누어 주어야 한다.

용어
• 대각선(對 마주 보다, 角 뿔, 線 줄)
마주 보는 각을 이은 선분

 개념note

다각형의 대각선의 개수는 어떻게 구할까?

다각형	사각형	오각형	육각형	···	n각형
꼭짓점의 개수(개)	4	5	6	···	n
한 꼭짓점에서 그을 수 있는 대각선의 개수(개)	$4-3=1$	$5-3=2$	$6-3=3$	···	$n-3$
대각선의 개수(개)	$\dfrac{4\times1}{2}=2$	$\dfrac{5\times2}{2}=5$	$\dfrac{6\times3}{2}=9$	···	$\dfrac{n(n-3)}{2}$

다각형의 대각선의 개수는 꼭짓점의 개수에 따라 정해짐을 기억하자. 이때 중복하여 센 횟수 2로 나누는 것을 빠뜨리지 말자~.

▶ 워크북 27쪽 | 해답 18쪽

개념 다지기

다각형의 대각선의 개수 4

tip n각형의 대각선의 개수는 $\dfrac{n(n-3)}{2}$개이다.

다음 다각형의 대각선의 개수를 구하시오.

(1) 팔각형 (2) 십일각형 (3) 십오각형

다각형의 대각선의 개수 5

tip n각형의 한 꼭짓점에서 그을 수 있는 대각선의 개수는 $(n-3)$개이다.

한 꼭짓점에서 그을 수 있는 대각선의 개수가 7개인 다각형에 대하여 다음 물음에 답하시오.

(1) 다각형을 구하시오.

(2) 대각선의 개수를 구하시오.

n각형의 대각선의 개수는? $\dfrac{n(n-3)}{2}$개이다. **한줄 point**

유형 1 다각형의 내각과 외각

오른쪽 그림과 같은 사각형 ABCD에서 ∠A의 외각의 크기와 ∠D의 내각의 크기를 차례대로 구하시오.

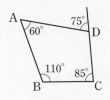

1-1 오른쪽 그림과 같은 사각형 ABCD에서 $\angle x + \angle y$의 크기를 구하시오.

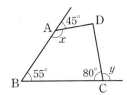

해결 키워드 다각형의 한 꼭짓점에서 (내각의 크기)+(외각의 크기)=180°이다.

유형 2 다각형의 이해

다음 중 옳은 것을 모두 고르면? (정답 2개)

① 육각형의 변의 개수와 꼭짓점의 개수는 각각 6개이다.
② 다각형의 각 꼭짓점에서 한 변과 그 변에 이웃한 변의 연장선으로 이루어진 각을 내각이라 한다.
③ 한 내각에 대한 외각은 1개뿐이다.
④ 변의 개수가 가장 적은 다각형은 삼각형이다.
⑤ 모든 변의 길이가 같은 다각형을 정다각형이라 한다.

해결 키워드 • n각형의 변, 꼭짓점, 내각의 개수는 각각 n개이다.
• 정다각형은 모든 변의 길이가 같고, 모든 내각의 크기가 같다.

2-1 다음 중 정팔각형에 대한 설명으로 옳지 <u>않은</u> 것은?

① 길이가 같은 8개의 선분으로 둘러싸여 있다.
② 모든 내각의 크기가 같다.
③ 모든 외각의 크기가 같다.
④ 꼭짓점의 개수는 8개로 변의 개수와 같다.
⑤ 한 꼭짓점에서 내각과 외각의 크기의 합은 360°이다.

유형 3 한 꼭짓점에서 그을 수 있는 대각선의 개수

칠각형의 한 꼭짓점에서 그을 수 있는 대각선의 개수를 a개, 이때 생기는 삼각형의 개수를 b개라 할 때, $a+b$의 값을 구하시오.

해결 키워드 n각형의 한 꼭짓점에서
• 그을 수 있는 대각선의 개수: $(n-3)$개
• 대각선을 모두 그었을 때 생기는 삼각형의 개수: $(n-2)$개

3-1 십오각형의 한 꼭짓점에서 그을 수 있는 대각선의 개수를 a개, 이때 생기는 삼각형의 개수를 b개라 할 때, $a+b$의 값을 구하시오.

유형 4 다각형의 대각선의 개수

다음을 구하시오.

(1) 꼭짓점의 개수가 12개인 다각형의 대각선의 개수
(2) 대각선의 개수가 20개인 다각형

해결 키워드 n각형의 대각선의 개수: $\dfrac{n(n-3)}{2}$개

4-1 다음을 구하시오.

(1) 변의 개수가 7개인 다각형의 대각선의 개수
(2) 대각선의 개수가 65개인 다각형

1 다음 중 옳지 <u>않은</u> 것을 모두 고르면? (정답 2개)

① 다각형에서 변의 개수와 꼭짓점의 개수는 항상 같다.
② 다각형의 한 꼭짓점에서 내각과 외각의 크기의 합은 180°이다.
③ 삼각형의 대각선의 개수는 1개이다.
④ 정다각형은 모든 대각선의 길이가 같다.
⑤ 정사각형의 한 내각의 크기와 한 외각의 크기는 같다.

2 오른쪽 그림과 같은 오각형 ABCDE에서 ∠A의 내각의 크기와 ∠D의 외각의 크기의 합은?

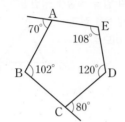

① 130°　　② 150°
③ 170°　　④ 190°
⑤ 210°

3 어떤 다각형의 꼭짓점의 개수를 a개, 이 다각형의 한 꼭짓점에서 그을 수 있는 대각선의 개수를 b개, 이때 생기는 삼각형의 개수를 c개라 할 때, $a+b+c=13$을 만족시키는 다각형은?

① 사각형　　② 오각형　　③ 육각형
④ 칠각형　　⑤ 팔각형

4 다음 조건을 모두 만족시키는 다각형을 구하시오.

> ㈎ 한 꼭짓점에서 그을 수 있는 대각선의 개수는 5개이다.
> ㈏ 변의 길이가 모두 같고, 내각의 크기가 모두 같다.

5 대각선의 개수가 44개인 다각형의 한 꼭짓점에서 그을 수 있는 대각선의 개수는?

① 7개　　② 8개　　③ 9개
④ 10개　　⑤ 11개

창의융합　　수학➕사회
6 보행자가 많은 사거리에서는 보행자가 편리하게 길을 건널 수 있도록 횡단보도를 여러 방향으로 설치하는 경우가 있다. 예를 들면 오른쪽 그림과 같은 사거리에 대각선 방향까지 포함하여 6개의 횡단보도를 설치하면 A에서 B, C, D 방향으로 모두 건너갈 수 있다. 이와 같은 방법으로 어떤 오거리에 모든 방향으로 건너갈 수 있도록 횡단보도를 설치할 때, 필요한 횡단보도의 개수를 구하시오.

서술형
7 어떤 다각형의 내부의 한 점에서 각 꼭짓점에 선분을 그었더니 14개의 삼각형이 생겼다. 이 다각형의 대각선의 개수를 구하시오.

> 1단계 다각형 구하기
> 풀이
>
>
> 2단계 다각형의 대각선의 개수 구하기
> 풀이
>
>
>　　　　　　　　　　　답

삼각형의 내각과 외각의 성질

개념 1 삼각형의 세 내각의 크기의 합

삼각형의 세 내각의 크기의 합은 180°이다.
→ △ABC에서 ∠A+∠B+∠C=180°

배운 내용 다시보기
· 삼각형의 세 각의 크기의 합 [초4]
삼각형의 세 각의 크기의 합은 180°이다.
· 평행선의 성질 [LECTURE 04]
평행한 두 직선이 다른 한 직선과 만날 때
① 동위각의 크기는 서로 같다.
② 엇각의 크기는 서로 같다.

참고 삼각형의 세 내각의 크기의 합이 180°인 것은 다음과 같은 방법으로 이해할 수 있다.

[방법 1] 합동인 삼각형 3개를 이어 붙이기

●+▲+×=180°

[방법 2] 삼각형의 세 내각을 오려 붙이기

●+▲+×=180°

[방법 3] 삼각형의 세 내각을 접어서 모으기

●+▲+×=180°

평행선의 성질을 이용하여 삼각형의 세 내각의 크기의 합을 어떻게 확인할까?

오른쪽 그림과 같이 △ABC에서 변 BC의 연장선 위에 점 D를 잡고, 점 C에서 변 AB에 평행한 반직선 CE를 그으면 \overline{AB}∥\overline{CE}이므로
$$∠A=∠ACE \text{ (엇각)}, ∠B=∠ECD \text{ (동위각)}$$
$$∴ ∠A+∠B+∠C=∠ACE+∠ECD+∠C$$
$$=∠BCD$$
$$=180° \text{ (평각)}$$

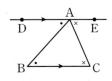
왼쪽의 설명은 삼각형의 모양과 크기에 관계없이 항상 성립하므로 삼각형의 세 내각의 크기의 합은 항상 180°임을 알 수 있어.

▶ 워크북 **30**쪽 | 해답 **19**쪽

개념 다지기

삼각형의 세 내각의 크기의 합 1

tip 평행한 두 직선이 다른 한 직선과 만날 때, 엇각의 크기는 서로 같다.

다음은 △ABC의 세 내각의 크기의 합이 180°임을 보이는 과정이다. □ 안에 알맞은 것을 써넣으시오.

오른쪽 그림과 같이 △ABC의 꼭짓점 A를 지나고 변 BC와 평행한 직선 DE를 그으면 \overline{DE}∥□이므로
∠B=□ (엇각), ∠C=∠EAC (엇각)
∴ ∠A+∠B+∠C=∠A+□+∠EAC
=□

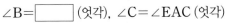

삼각형의 세 내각의 크기의 합 2

tip 삼각형의 세 내각의 크기의 합은 180°이다.

다음 그림에서 ∠x의 크기를 구하시오.

(1)
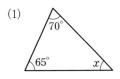

(2)
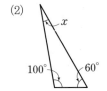

(3)
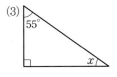

 한줄 point 삼각형의 세 내각의 크기의 합은? 180°이다.

개념 2 삼각형의 내각과 외각 사이의 관계

삼각형의 한 외각의 크기는 그와 이웃하지 않는 두 내각의 크기의 합과 같다.[1]

→ △ABC에서 ∠ACD=∠A+∠B

[1] △ABC에서 ∠A, ∠B의 크기를 알면 삼각형의 내각과 외각의 성질을 이용하여 다음을 구할 수 있다.
① ∠C
 =180°−(∠A+∠B)
② (∠C의 외각의 크기)
 =∠A+∠B

예 오른쪽 그림에서 ∠A=30°, ∠B=40°이므로
 ∠ACD=∠A+∠B=30°+40°=70°

개념note

평행선의 성질을 이용하여 삼각형의 내각과 외각 사이의 관계를 어떻게 확인할까?

오른쪽 그림과 같이 △ABC에서 변 BC의 연장선 위에 점 D를 잡고,
점 C에서 변 AB에 평행한 반직선 CE를 그으면 $\overline{AB} \parallel \overline{CE}$이므로

 ∠A=∠ACE (엇각), ∠B=∠ECD (동위각)

 ∴ ∠ACD=∠ACE+∠ECD
 └∠C의 외각┘ =∠A+∠B
 └─∠ACD와 이웃하지 않는 두 내각의 크기의 합

삼각형의 내각과 외각 사이의 관계를 이용하면 ∠C의 크기를 직접 구하지 않아도 그 외각의 크기를 구할 수 있어. 이 성질은 문제를 해결할 때 유용하게 사용되니 꼭 기억해 두자!

▶ 워크북 **30**쪽 | 해답 **19**쪽

개념 다지기

삼각형의 내각과 외각 사이의 관계 3

tip 삼각형의 한 외각의 크기는 그와 이웃하지 않는 두 내각의 크기의 합과 같다.

다음 그림에서 ∠x의 크기를 구하시오.

(1)
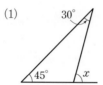

(2)

(3)

(4)

삼각형의 내각과 외각 사이의 관계 4

오른쪽 그림에서 다음을 구하시오.

(1) ∠x의 크기

(2) ∠y의 크기

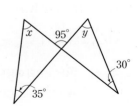

유형 1 삼각형의 세 내각의 크기의 합

오른쪽 그림에서 $\angle x$의 크기를 구하시오.

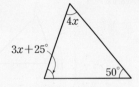

1-1 오른쪽 그림에서 $\angle x$의 크기를 구하시오.

해결 키워드 삼각형의 세 내각의 크기의 합은 $180°$임을 이용하여 $\angle x$에 대한 식을 세운다.

유형 2 삼각형의 내각과 외각 사이의 관계

오른쪽 그림에서 $\angle x$의 크기는?

① $20°$ ② $25°$
③ $30°$ ④ $35°$
⑤ $40°$

2-1 오른쪽 그림에서 $\angle x$의 크기는?

① $20°$ ② $30°$
③ $40°$ ④ $50°$
⑤ $60°$

해결 키워드 삼각형의 한 외각의 크기는 그와 이웃하지 않는 두 내각의 크기의 합과 같다. ➡ $(\angle C$의 외각의 크기$)=\angle A+\angle B$

유형 3 각의 이등분선을 이용하여 각의 크기 구하기

오른쪽 그림과 같은 $\triangle ABC$에서 점 I는 $\angle B$와 $\angle C$의 이등분선의 교점이고 $\angle A=80°$일 때, 다음을 구하시오.

(1) $\angle IBC+\angle ICB$의 크기

(2) $\angle x$의 크기

3-1 오른쪽 그림과 같은 $\triangle ABC$에서 점 I는 $\angle B$와 $\angle C$의 이등분선의 교점이고 $\angle BIC=140°$일 때, $\angle x$의 크기를 구하시오.

해결 키워드 \overline{IB}는 $\angle B$의 이등분선이고, \overline{IC}는 $\angle C$의 이등분선이므로
➡ $\angle IBC+\angle ICB=\dfrac{1}{2}\angle B+\dfrac{1}{2}\angle C=\dfrac{1}{2}(\angle B+\angle C)$

유형 ④ 이등변삼각형의 성질을 이용하여 각의 크기 구하기

오른쪽 그림에서
$\overline{AB}=\overline{AC}=\overline{CD}$이고 ∠B=20°
일 때, ∠x의 크기를 구하시오.

4-1 오른쪽 그림에서
$\overline{AD}=\overline{BD}=\overline{BC}$이고 ∠A=35°일 때,
∠x의 크기를 구하시오.

해결 키워드 (ⅰ) △ABC는 $\overline{AB}=\overline{AC}$인 이등변삼각형이다.
(ⅱ) △CAD는 $\overline{AC}=\overline{CD}$인 이등변삼각형이다.
→ 이등변삼각형의 두 밑각의 크기가 같음과 삼각형의 내각과 외각 사이의 관계를 이용하여 각의 크기를 구한다.

유형 ⑤ ⌂ 모양의 도형에서 각의 크기 구하기 집중 학습 70쪽

오른쪽 그림에서 ∠x의 크기를 구하시오.

5-1 오른쪽 그림에서 ∠x의 크기를 구하시오.

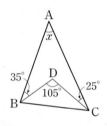

해결 키워드 보조선 BC를 그어 삼각형을 만든 후 삼각형의 세 내각의 크기의 합이 180°임을 이용하여 ∠x의 크기를 구한다.

유형 ⑥ 별 모양의 도형에서 각의 크기 구하기 집중 학습 70쪽

오른쪽 그림에서 ∠x의 크기를 구하시오.

6-1 오른쪽 그림에서 ∠x의 크기를 구하시오.

해결 키워드 별 모양의 도형에서 각의 크기를 구할 때는 먼저 두 내각의 크기가 주어진 삼각형을 찾고 그 삼각형에서 내각과 외각 사이의 관계를 이용한다.

삼각형의 내각과 외각의 성질을
이용하면 복잡한 도형에서 각의 크기가 보인다!

특강 note

특수한 모양의 도형에서 각의 크기는 어떻게 구할까?

다음 두 성질을 이용하면 특수한 모양의 도형에서 각의 크기를 구할 수 있다.

① 삼각형의 세 내각의 크기의 합은 $180°$이다. → $\angle A + \angle B + \angle C = 180°$

② 삼각형의 한 외각의 크기는 그와 이웃하지 않는 두 내각의 크기의 합과 같다.

→ $\underbrace{\angle ACD}_{\angle C의\ 외각의\ 크기} = \angle A + \angle B$

① △ 모양의 도형

△DBC에서 $\angle x + \bullet + \times = 180°$

△ABC에서 $\angle a + \angle b + \angle c + \bullet + \times = 180°$

∴ $\angle x = \angle a + \angle b + \angle c$

② 별 모양의 도형

두 내각의 크기가 주어진 삼각형 찾기

△BDG에서 $\angle AGF = \angle b + \angle d$

△CEF에서 $\angle AFG = \angle c + \angle e$

△AFG에서 $\angle a + \angle b + \angle c + \angle d + \angle e = 180°$

▶ 해답 **21**쪽

1 다음 그림에서 $\angle x$의 크기를 구하시오.

(1)

(2)

(3)

2 다음 그림에서 $\angle x$의 크기를 구하시오.

(1)

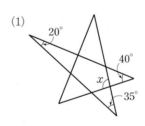

(2)

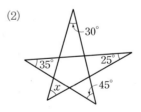

(3)

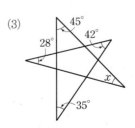

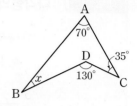

1 삼각형의 세 내각의 크기의 비가 3 : 5 : 7일 때, 가장 큰 내각의 크기는?

① 77° ② 84° ③ 91°
④ 98° ⑤ 105°

2 오른쪽 그림에서 ∠x의 크기는?

① 25° ② 30°
③ 35° ④ 40°
⑤ 45°

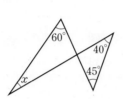

3 오른쪽 그림과 같은 △ABC에서 점 I는 ∠B와 ∠C의 이등분선의 교점이고 ∠EAC=70°일 때, ∠x의 크기를 구하시오.

4 오른쪽 그림에서 $\overline{AB}=\overline{AC}=\overline{CD}$이고 ∠CDE=114°일 때, ∠$x$의 크기를 구하시오.

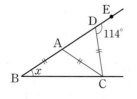

5 오른쪽 그림에서 ∠x의 크기는?

① 20° ② 25°
③ 30° ④ 35°
⑤ 40°

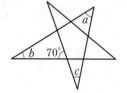

6 오른쪽 그림에서 ∠a+∠b+∠c의 크기는?

① 90° ② 100°
③ 110° ④ 120°
⑤ 130°

7 서술형 오른쪽 그림과 같은 △ABC에서 점 D는 ∠B의 이등분선과 ∠C의 외각의 이등분선의 교점이다. ∠A=48°일 때, ∠x의 크기를 구하시오.

1단계 ∠ABD=∠a라 할 때, ∠ACE의 크기를 ∠a를 사용하여 나타내기
풀이

2단계 ∠DCE의 크기를 ∠a와 ∠x를 사용하여 나타내기
풀이

3단계 ∠x의 크기 구하기
풀이

답

다각형의 내각과 외각의 성질

배운 내용 다시보기

• 삼각형의 세 내각의 크기의 합
LECTURE 09

삼각형의 세 내각의 크기의 합은 180°이다.

개념 1 다각형의 내각의 크기

(1) 다각형의 내각의 크기의 합

n각형의 내각의 크기의 합은 $180° \times (n-2)$이다.❶

└→ 삼각형의 세 내각의 크기의 합

한 꼭짓점에서 그은 대각선에 의하여 나누어지는 삼각형의 개수

다각형	사각형	오각형	육각형	...	n각형
한 꼭짓점에서 그은 대각선에 의하여 나누어지는 삼각형의 개수(개)	$4-2=2$	$5-2=3$	$6-2=4$...	$n-2$
내각의 크기의 합	$180° \times 2$ $=360°$	$180° \times 3$ $=540°$	$180° \times 4$ $=720°$...	$180° \times (n-2)$

(2) 정다각형의 한 내각의 크기

정n각형의 한 내각의 크기는 $\dfrac{180° \times (n-2)}{n}$이다.❷

└→ 내각의 크기의 합
└→ 꼭짓점의 개수

예 정사각형의 한 내각의 크기는 $\dfrac{180° \times (4-2)}{4} = 90°$

❶ 다각형의 내각의 크기의 합은 다각형을 여러 개의 삼각형으로 나눈 후 삼각형의 내각의 크기의 합을 이용하여 구한다.

❷ 정다각형은 모든 내각의 크기가 같으므로 정다각형의 한 내각의 크기는 내각의 크기의 합을 꼭짓점의 개수로 나눈 것과 같다.

 개념note

다각형의 내각의 크기의 합을 구하는 다른 방법을 알아볼까?

다각형의 내각의 크기의 합을 구하는 원리는 다각형을 삼각형, 사각형과 같은 간단한 도형 여러 개로 나누어 그 내각의 크기의 합을 이용한 것이다.

예 오각형의 내각의 크기의 합은 다음과 같이 구할 수 있다.

	[방법 1] 내부의 한 점 이용하기	[방법 2] 간단한 도형 여러 개로 나누기
나누어지는 도형	→ 삼각형 5개	→ (삼각형 1개)+(사각형 1개)
내각의 크기의 합	(삼각형의 내각의 크기의 합)×5−360° $=180° \times 5 - 360°$ $=180° \times 5 - 180° \times 2$ $=180° \times (5-2)$ $=540°$	(삼각형의 내각의 크기의 합) +(사각형의 내각의 크기의 합) $=180°+360°$ $=540°$

점 P에 모인 5개의 각의 크기의 합

n각형의 내각의 크기의 합은 $180° \times (n-2)$

[방법 1]과 같이 내부의 한 점을 이용할 때는 내부에서 만들어지는 360°를 꼭 빼 주어야 해~.

앗! 주의

▶ 워크북 34쪽 | 해답 23쪽

개념 다지기

1 다각형의 내각의 크기의 합

다음 다각형의 내각의 크기의 합을 구하시오.

tip n각형의 내각의 크기의 합은 $180° \times (n-2)$이다.

(1) 칠각형 (2) 팔각형 (3) 십각형

2 정다각형의 한 내각의 크기

다음 정다각형의 한 내각의 크기를 구하시오.

tip 정n각형의 한 내각의 크기는 $\dfrac{180° \times (n-2)}{n}$이다.

(1) 정오각형 (2) 정육각형 (3) 정구각형

 한줄 point

n각형의 내각의 크기의 합은? $180° \times (n-2)$이다.

개념 2 **다각형의 외각의 크기**

(1) 다각형의 외각의 크기의 합

n각형의 외각의 크기의 합은 항상 $360°$이다.❶

다각형	삼각형	사각형	오각형	⋯	n각형
(내각의 크기의 합) + (외각의 크기의 합)	$180°×3$	$180°×4$	$180°×5$	⋯	$180°×n$
⊖ 내각의 크기의 합	$180°$	$180°×2$	$180°×3$	⋯	$180°×(n-2)$
= 외각의 크기의 합	$360°$	$360°$	$360°$		$360°$

 다각형의 외각을 한 점으로 모으면 외각의 크기의 합이 $360°$임을 알 수 있다.

(2) 정다각형의 한 외각의 크기

정n각형의 한 외각의 크기는 $\dfrac{360°}{n}$이다.❷
(↑ 외각의 크기의 합 / ↓ 꼭짓점의 개수)

배운 내용 다시 보기

• 다각형의 내각과 외각
LECTURE 08
다각형의 한 꼭짓점에서
(내각의 크기)+(외각의 크기)
$=180°$

❶ 다각형의 외각의 크기의 합은 꼭짓점의 개수에 관계없이 항상 $360°$이다.

❷ 정다각형은 내각의 크기가 모두 같으므로 외각의 크기도 모두 같다. 따라서 정다각형의 한 외각의 크기는 외각의 크기의 합을 꼭짓점의 개수로 나눈 것과 같다.

개념note

정다각형에서 한 내각의 크기를 구할 때 외각의 크기는 어떻게 이용될까?

다각형의 외각의 크기의 합은 항상 $360°$로 일정하기 때문에 정다각형의 한 외각의 크기는 간단히 구할 수 있다. 이를 이용하면 정다각형의 한 내각의 크기도 쉽게 구할 수 있다.

예 정육각형의 한 내각의 크기는 외각의 크기를 이용하여 다음과 같은 순서로 구할 수 있다.

❶ 정육각형의 한 외각의 크기: $\dfrac{360°}{6}=60°$ ← 정n각형의 한 외각의 크기는 $\dfrac{360°}{n}$

❷ 한 꼭짓점에서 (외각의 크기)+(내각의 크기)$=180°$이므로
$60°+$(내각의 크기)$=180°$
\therefore (내각의 크기)$=180°-60°=120°$ ← 정n각형의 한 내각의 크기는 $180°-$(한 외각의 크기)

반대로 한 내각의 크기가 주어진 정각형을 찾을 때에도 외각의 크기를 이용하면 매우 편리해! 이 내용은 75쪽 **유형 5**에서 확인해 보자~.

▶ 워크북 34쪽 | 해답 23쪽

개념 다지기

다각형의 외각의 크기의 합

3 다음 그림에서 $\angle x$의 크기를 구하시오.

tip 다각형의 외각의 크기의 합은 항상 $360°$이다.

(1)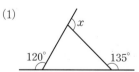
$120°$ $135°$ x

(2)
$115°$ $100°$ $85°$ x

정다각형의 한 외각의 크기

4 다음 정다각형의 한 외각의 크기를 구하시오.

tip 정n각형의 한 외각의 크기는 $\dfrac{360°}{n}$이다.

(1) 정오각형　　　　　(2) 정육각형　　　　　(3) 정십이각형

STEP 1 교과서 핵심 유형 익히기

유형 1 다각형의 내각의 크기의 합 (1)

오른쪽 그림에서 $\angle x$의 크기를 구하시오.

해결 키워드 n각형의 내각의 크기의 합 → $180° \times (n-2)$

1-1 오른쪽 그림에서 $\angle x$의 크기를 구하시오.

유형 2 다각형의 내각의 크기의 합 (2)

내각의 크기의 합이 $1080°$인 다각형을 구하시오.

해결 키워드 내각의 크기의 합이 주어진 경우에는 구하는 다각형을 n각형으로 놓고 식을 세운다.
→ $180° \times (n-2) =$ (내각의 크기의 합)

2-1 내각의 크기의 합이 $1620°$인 다각형을 구하시오.

유형 3 다각형의 외각의 크기의 합

오른쪽 그림에서 $\angle x$의 크기를 구하시오.

해결 키워드 다각형의 외각의 크기의 합은 항상 $360°$이다.

3-1 오른쪽 그림에서 $\angle x$의 크기를 구하시오.

유형 4 다각형의 내각의 크기의 합의 활용

오른쪽 그림에서 다음을 구하시오.

(1) $\angle a + \angle b$의 크기

(2) $\angle x$의 크기

해결 키워드 꺾인 부분이 있는 도형에서는 보조선을 그은 후 다각형의 내각의 크기의 합을 이용한다.
(1) 오각형의 내각의 크기의 합을 이용하여 $\angle a + \angle b$의 크기를 구한다.
(2) 삼각형의 내각의 크기의 합을 이용하여 $\angle x$의 크기를 구한다.

4-1 오른쪽 그림에서 $\angle a + \angle b + \angle c$의 크기는?

① $105°$ ② $110°$
③ $115°$ ④ $120°$
⑤ $125°$

유형 **5** 정다각형의 한 내각과 한 외각의 크기(1)

한 내각의 크기가 135°인 정다각형은?

① 정육각형　　② 정칠각형　　③ 정팔각형
④ 정구각형　　⑤ 정십각형

해결키워드 [방법 1] 정 n 각형의 한 내각의 크기는 $\dfrac{180°\times(n-2)}{n}$ 임을 이용한다.

[방법 2] 정 n 각형의 한 외각의 크기를 구한 후 ← $\dfrac{360°}{n}$
(한 내각의 크기)＋(한 외각의 크기)＝180°임을 이용한다.

5-**1** 한 외각의 크기가 60°인 정다각형의 내각의 크기의 합은?

① 360°　　② 540°　　③ 720°
④ 900°　　⑤ 1080°

유형 **6** 정다각형의 한 내각과 한 외각의 크기(2)

한 내각의 크기와 한 외각의 크기의 비가 3 : 2인 정다각형은?

① 정사각형　　② 정오각형　　③ 정육각형
④ 정팔각형　　⑤ 정구각형

해결키워드 정다각형의 한 내각의 크기와 한 외각의 크기의 비가 $m : n$ 일 때
(한 내각의 크기)＝$180°\times\dfrac{m}{m+n}$, (한 외각의 크기)＝$180°\times\dfrac{n}{m+n}$

6-**1** 한 내각의 크기가 한 외각의 크기의 2배인 정다각형의 꼭짓점의 개수를 구하시오.

유형 **7** 정다각형의 내각과 외각의 크기의 활용

오른쪽 그림과 같은 정오각형 ABCDE에서 다음을 구하시오.

(1) ∠AED의 크기
(2) ∠EAD의 크기
(3) ∠x의 크기

해결키워드 정 n 각형에서 각의 크기를 구할 때는 다음을 이용한다.
• 정다각형은 모든 변의 길이가 같고, 모든 내각의 크기가 같다.
• (한 내각의 크기)＝$\dfrac{180°\times(n-2)}{n}$, (한 외각의 크기)＝$\dfrac{360°}{n}$

7-**1** 다음 그림과 같은 정오각형 ABCDE에서 두 변 AE와 CD의 연장선의 교점을 F라 할 때, ∠x의 크기를 구하시오.

1 오른쪽 그림에서 ∠x의 크기는?

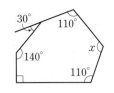

① 110° ② 115°

③ 120° ④ 125°

⑤ 130°

2 오른쪽 그림에서 ∠b − ∠a의 크기는?

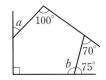

① 55° ② 60°

③ 65° ④ 70°

⑤ 75°

3 내각의 크기의 합이 1800°인 다각형의 한 꼭짓점에서 그을 수 있는 대각선의 개수는?

① 8개 ② 9개 ③ 10개

④ 11개 ⑤ 12개

 4 오른쪽 그림에서

∠a + ∠b + ∠c + ∠d + ∠e + ∠f

의 크기는?

① 180° ② 270° ③ 360°

④ 450° ⑤ 540°

창의융합 수학 ➕ 과학

5 꿀벌은 좁은 공간에 많은 꿀을 저장하기 위해 정육각형 모양의 벌집을 만든다. 최소의 재료를 사용하여 평면을 빈틈없이 채울 수 있는 도형이 정육각형이기 때문이다.

다음 〈보기〉 중 이와 같은 방법으로 평면을 빈틈없이 채울 수 있는 정다각형을 모두 고르시오.

> 보기
> ㄱ. 정삼각형 ㄴ. 정사각형
> ㄷ. 정오각형 ㄹ. 정팔각형

★중요 **6** 한 내각의 크기와 한 외각의 크기의 비가 8 : 1인 정다각형의 대각선의 개수는?

① 77개 ② 90개 ③ 104개

④ 119개 ⑤ 135개

서술형 **7** 오른쪽 그림과 같이 변의 길이가 같은 정사각형과 정오각형의 한 변이 붙어 있을 때, ∠x의 크기를 구하시오.

1단계 정사각형의 한 외각의 크기 구하기
풀이

2단계 정오각형의 한 외각의 크기 구하기
풀이

3단계 ∠x의 크기 구하기
풀이

답

A 탄탄! 기본 점검하기

01 다음 중 다각형은 모두 몇 개인가?

반원	구각형	원뿔
정육면체	정팔각형	십각형
삼각기둥	부채꼴	이십각형

① 2개　② 4개　③ 5개
④ 8개　⑤ 9개

02 한 꼭짓점에서 그을 수 있는 대각선의 개수가 7개인 다각형은?

① 칠각형　② 팔각형　③ 구각형
④ 십각형　⑤ 십일각형

03 오른쪽 그림과 같은 △ABC에서 ∠B＝40°이고 ∠A＝3∠C일 때, ∠A의 크기는?

① 35°　② 45°　③ 90°
④ 105°　⑤ 140°

04 오른쪽 그림에서 ∠x＋∠y의 크기는?

① 130°　② 135°
③ 140°　④ 145°
⑤ 150°

B 쓱쓱! 실전 감각 익히기

★중요
05 다음 〈보기〉 중 옳은 것을 모두 고른 것은?

보기
ㄱ. 모든 내각의 크기가 같은 다각형은 정다각형이다.
ㄴ. 다각형의 한 꼭짓점에서 내각과 외각의 크기의 합은 180°이다.
ㄷ. 세 변의 길이가 같은 삼각형은 정삼각형이다.
ㄹ. 네 변의 길이가 같은 사각형은 정사각형이다.

① ㄱ　② ㄴ　③ ㄱ, ㄷ
④ ㄴ, ㄷ　⑤ ㄷ, ㄹ

06 다음 조건을 모두 만족시키는 다각형을 구하시오.

㈎ 모든 변의 길이가 같고, 모든 내각의 크기가 같다.
㈏ 한 꼭짓점에서 대각선을 모두 그었을 때 생기는 삼각형의 개수는 13개이다.

07 오른쪽 그림과 같이 8명의 학생들이 원 모양의 탁자에 둘러 앉아 있다. 모든 학생이 서로 한 번씩 악수를 할 때, 악수는 모두 몇 번 하게 되는가?

① 8번　② 16번　③ 20번
④ 24번　⑤ 28번

08 오른쪽 그림과 같은 △ABC에서 ∠ABD=∠DBC이고 ∠A=40°, ∠C=60°일 때, ∠x의 크기를 구하시오.

09 오른쪽 그림에서 $\overline{AB}=\overline{AC}=\overline{CD}$이고 ∠B=29°일 때, ∠x+∠y의 크기는?

① 142° ② 145° ③ 148°

④ 151° ⑤ 154°

10 오른쪽 그림에서 ∠x+∠y의 크기는?

① 40° ② 45°

③ 50° ④ 55°

⑤ 60°

11 오른쪽 그림과 같은 △ABC에서 점 D는 ∠B의 이등분선과 ∠C의 외각의 이등분선의 교점이다. ∠D=37°일 때, ∠x의 크기는?

① 70° ② 72° ③ 74°

④ 76° ⑤ 78°

12 오른쪽 그림에서 ∠a+∠b의 크기를 구하시오.

13 오른쪽 그림에서 ∠a+∠b+∠c+∠d+∠e 의 크기는?

① 400° ② 435°

③ 460° ④ 495°

⑤ 540°

14 오른쪽 그림에서 ∠a+∠b+∠c+∠d+∠e +∠f+∠g+∠h 의 크기는?

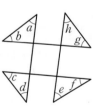

① 180° ② 270°

③ 360° ④ 450°

⑤ 540°

15 한 외각의 크기가 30°인 정다각형의 대각선의 개수는?

① 35개 ② 44개 ③ 54개

④ 65개 ⑤ 77개

 16 다음 중 대각선의 개수가 35개인 정다각형에 대한 설명으로 옳지 <u>않은</u> 것은?

① 한 내각의 크기는 144°이다.

② 한 외각의 크기는 36°이다.

③ 내각의 크기의 합은 1080°이다.

④ 한 꼭짓점에서 대각선을 모두 그으면 8개의 삼각형으로 나누어진다.

⑤ 한 꼭짓점에서 그을 수 있는 대각선의 개수는 7개이다.

19 오른쪽 그림에서 $\angle a + \angle b$ 의 크기는?

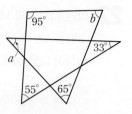

① 112° ② 115°

③ 118° ④ 122°

⑤ 125°

창의융합

17 오른쪽 [그림 1]과 같이 축구공은 정오각형 모양의 검은색 가죽과 정육각형 모양의 흰색 가죽으로 이루어져 있다. 이 축구공의 전개도의 일부를 나타내면 오른쪽 [그림 2]와 같다고 할 때, $\angle x$의 크기는?

수학➕체육

[그림 1]

[그림 2]

① 8° ② 9°

③ 10° ④ 11°

⑤ 12°

20 오른쪽 그림에서
$$\angle a + \angle b + \angle c + \angle d \\ + \angle e + \angle f + \angle g$$
의 크기는?

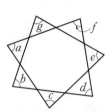

① 180° ② 360°

③ 450° ④ 540°

⑤ 720°

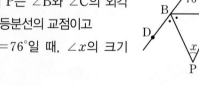 도전! 100점 완성하기

18 오른쪽 그림과 같은 △ABC에서 점 P는 ∠B와 ∠C의 외각의 이등분선의 교점이고 ∠A=76°일 때, $\angle x$의 크기는?

① 48° ② 50° ③ 52°

④ 54° ⑤ 56°

 21 오른쪽 그림과 같은 정오각형 ABCDE에서 \overline{AD}와 \overline{CE}의 교점을 F라 할 때, $\angle x$와 $\angle y$의 크기를 각각 구하시오.

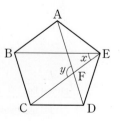

▶ 해답 28쪽

22 어떤 다각형의 내부의 한 점에서 각 꼭짓점에 선분을 그었을 때 생기는 삼각형의 개수가 15개인 다각형에 대하여 다음 물음에 답하시오.

(1) 다각형을 구하시오.

풀이

(2) 한 꼭짓점에서 그을 수 있는 대각선의 개수를 구하시오.

풀이

(3) 다각형의 대각선의 개수를 구하시오.

풀이

답 _____

check list
☐ 다각형의 한 꼭짓점에서 그을 수 있는 대각선의 개수를 구할 수 있는가? ↻ 63쪽
☐ 다각형의 대각선의 개수를 구할 수 있는가? ↻ 63쪽

24 오른쪽 그림에서 $\overline{AB}=\overline{AC}=\overline{CD}$이고 $\angle ADE=140°$일 때, $\angle x$의 크기를 구하시오.

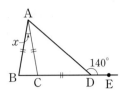

풀이

답 _____

check list
☐ 삼각형의 내각과 외각 사이의 관계를 알고 있는가? ↻ 67쪽
☐ 이등변삼각형의 성질을 이용하여 각의 크기를 구할 수 있는가? ↻ 69쪽

23 오른쪽 그림과 같은 오각형 ABCDE에서 $\angle BAE$와 $\angle AED$의 이등분선의 교점을 F라 할 때, 다음 물음에 답하시오.

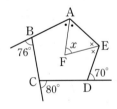

(1) $\angle BAE+\angle AED$의 크기를 구하시오.

풀이

(2) $\angle FAE+\angle AEF$의 크기를 구하시오.

풀이

(3) $\angle x$의 크기를 구하시오.

풀이

답 _____

check list
☐ 다각형의 외각의 크기의 합을 구할 수 있는가? ↻ 73쪽
☐ 각의 이등분선을 이용하여 각의 크기를 구할 수 있는가? ↻ 68쪽

25 오른쪽 그림은 변의 길이가 같은 정오각형과 정팔각형의 한 변을 붙여 놓은 것이다. 정오각형의 한 변의 연장선과 정팔각형의 한 변의 연장선이 만날 때, $\angle x$의 크기를 구하시오.

풀이

답 _____

check list
☐ 정다각형의 한 외각의 크기를 구할 수 있는가? ↻ 73쪽
☐ 다각형의 내각의 크기의 합을 구할 수 있는가? ↻ 72쪽

다각형

다각형

LECTURE 08 | 62쪽

• 다각형: 3개 이상의 선분으로 둘러싸인 평면도형

① 내각: 다각형에서 이웃하는 두 변으로 이루어진 내부의 각
② 외각: 다각형의 각 꼭짓점에서 한 변과 그 변에 이웃한 변의 연장선으로 이루어진 각
• 정다각형: 모든 변의 길이가 같고, 모든 내각의 크기가 같은 다각형

대각선의 개수

LECTURE 08 | 63쪽

• n각형의 한 꼭짓점에서 그을 수 있는 대각선의 개수 : $(n-3)$개
• n각형의 대각선의 개수: $\dfrac{n(n-3)}{2}$개
• n각형의 한 꼭짓점에서 대각선을 모두 그었을 때 생기는 삼각형의 개수: $(n-2)$개

다각형의 내각과 외각

삼각형의 내각과 외각의 성질

LECTURE 09 | 66쪽

• 삼각형의 세 내각의 크기의 합: $180°$
• 삼각형의 내각과 외각 사이의 관계: 삼각형의 한 외각의 크기는 그와 이웃하지 않는 두 내각의 크기의 합과 같다.

➡ $\triangle ABC$에서
$\angle ACD = \angle A + \angle B$

다각형의 내각의 크기의 합

LECTURE 10 | 72쪽

• n각형의 내각의 크기의 합: $180° \times (n-2)$
• 정n각형의 한 내각의 크기: $\dfrac{180° \times (n-2)}{n}$

다각형의 외각의 크기의 합

LECTURE 10 | 73쪽

• n각형의 외각의 크기의 합: $360°$
• 정n각형의 한 외각의 크기: $\dfrac{360°}{n}$

• 정n각형의 한 외각의 크기를 이용하여 한 내각의 크기 구하기
❶ 정n각형의 한 외각의 크기를 구한다. ➡ $\dfrac{360°}{n}$
❷ (한 내각의 크기)$=180°-$(한 외각의 크기)임을 이용한다.

원	원주율	원의 넓이
• 원의 중심, 반지름, 지름 • 원을 이용하여 여러 가지 모양 그리기	• 원주율 • 원주	• 원의 넓이 • 여러 가지 원의 넓이
초 3	초 6	초 6

단원 계통 잇기

▶ 해답 29쪽

초 3

• 원
(1) 원의 중심: 원의 가장 안쪽에 있는 점
(2) 원의 반지름: 원의 중심과 원 위의 한 점을 이은 선분
(3) 원의 지름: 원의 중심을 지나는 원 위의 두 점을 이은 선분

1 오른쪽 그림과 같은 원 O에 대하여 다음 물음에 답하시오.

(1) 원의 반지름을 나타내는 선분을 구하시오.

(2) 원의 지름은 몇 cm인지 구하시오.

초 6

• 원주와 원주율
(1) 원주: 원의 둘레
(2) 원주율: 지름에 대한 원주의 비
→ ┌ (원주율)=(원주)÷(지름)
└ (원주)=(지름)×(원주율)

2 지름과 원주의 관계를 이용하여 다음 표를 완성하시오.
(단, 원주율은 3으로 계산한다.)

반지름(cm)	지름(cm)	원주(cm)
5		
	14	

초 6

• 원의 넓이
(원의 넓이)
=(반지름)×(반지름)×(원주율)

3 다음 그림과 같은 원의 넓이를 구하시오.
(단, 원주율은 3으로 계산한다.)

(1)

(2)

이번에 배울 내용

• 원과 부채꼴
• 부채꼴의 호의 길이와 넓이

중 1

2

원과 부채꼴

LECTURE **11** 원과 부채꼴

유형 **1** 원과 부채꼴의 이해

다음 중 오른쪽 그림과 같은 원 O에 대한
설명으로 옳지 않은 것은?
(단, 세 점 B, O, C는 한 직선 위에 있다.)

① \widehat{AB}는 호이고, \overline{AB}는 현이다.
② \widehat{AC}에 대한 중심각은 ∠AOC이다.
③ \overline{BC}는 지름인 동시에 현이다.
④ \overline{AC}, \overline{BC}와 \widehat{AB}로 둘러싸인 도형은 부채꼴이다.
⑤ \overline{AB}와 \widehat{AB}로 둘러싸인 도형은 활꼴이다.

LECTURE **12** 부채꼴의 호의 길이와 넓이

유형 **1** 원의 둘레의 길이와 넓이

다음 그림에서 색칠한 부분의 둘레의 길이와 넓이를 차례대로
구하시오.

(1)

(2)

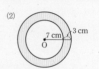

LECTURE **12** 부채꼴의 호의 길이와 넓이

유형 **2** 부채꼴의 호의 길이와 넓이

오른쪽 그림과 같은 부채꼴에서 다음을 구
하시오.

(1) 호의 길이

(2) 중심각의 크기

🕐 **학습계획표** 🕐

학습 내용	쪽수	학습일	성취도
LECTURE **11** 원과 부채꼴	84~88쪽	월 일	○ △ ×
LECTURE **12** 부채꼴의 호의 길이와 넓이	89~93쪽	월 일	○ △ ×
학교 시험 미리 보기	94~96쪽	월 일	○ △ ×
핵심 키워드 다시 보기	97쪽	월 일	○ △ ×

원과 부채꼴

개념 1 　원과 부채꼴

(1) **원**: 평면 위의 한 점 O에서 일정한 거리에 있는 모든 점으로 이루어진 도형

(2) **호 AB**: 원 위의 두 점 A, B를 양 끝 점으로 하는 원의 일부분 　기호 $\overset{\frown}{AB}$ ❶

(3) **현 AB**: 원 위의 두 점 A, B를 이은 선분
　참고　원의 지름은 그 원에서 가장 긴 현이다.

(4) **할선**: 원 위의 두 점을 지나는 직선

(5) **부채꼴 AOB**: 원 O에서 두 반지름 OA, OB와 호 AB로 이루어진 도형❷

(6) **중심각**: 부채꼴 AOB에서 두 반지름 OA, OB가 이루는 ∠AOB를 호 AB에 대한 중심각 또는 부채꼴 AOB의 중심각이라 한다.

(7) **활꼴**: 원에서 현 CD와 호 CD로 이루어진 도형❸
　참고　반원은 활꼴인 동시에 부채꼴이다.

❶ 일반적으로 $\overset{\frown}{AB}$는 길이가 짧은 쪽의 호를 나타낸다. 길이가 긴 쪽의 호를 나타낼 때는 그 호 위의 한 점 C를 잡아 $\overset{\frown}{ACB}$와 같이 나타낸다.

❷ 중심각의 크기가 180°보다 큰 부채꼴도 있다.
　예

❸ 반원보다 큰 활꼴도 있다.
　예

부채꼴과 활꼴이 같아지는 경우는 언제일까?

반원은 중심각의 크기가 180°인 부채꼴인 동시에 현이 지름인 활꼴이다.
즉, 오른쪽 그림에서
① 부채꼴 AOB는 **중심각의 크기가 180°**인 반원이다.
② 호 AB와 현 AB로 이루어진 활꼴은 **현이 지름**인 반원이다.

부채꼴과 활꼴이 같아질 때의 부채꼴의 중심각의 크기 또는 활꼴의 현의 조건을 묻는 문제는 자주 출제되니 꼭 기억해 두자~

▶ 워크북 38쪽 | 해답 29쪽

개념 다지기

원과 부채꼴 1　오른쪽 그림의 원 O 위에 다음을 나타내시오.

(1) 호 AB　　　　　　　　　(2) 현 CD

(3) 점 A와 점 E를 지나는 할선　　(4) 부채꼴 DOE

(5) 호 BC에 대한 중심각　　　　(6) 현 CD와 호 CD로 이루어진 활꼴

원과 부채꼴 2　다음 중 원에 대한 설명으로 옳은 것은 ○표, 옳지 않은 것은 ×표를 하시오.

(1) 원 위의 두 점을 이은 선분을 호라 한다.　　　　　　　　　　　　(　　)

(2) 호와 현으로 이루어진 도형을 활꼴이라 한다.　　　　　　　　　　(　　)

(3) 부채꼴과 활꼴이 같아질 때의 중심각의 크기는 90°이다.　　　　　(　　)

한줄 point　부채꼴과 활꼴이 같아질 때의 부채꼴의 모양은? 중심각의 크기가 180°인 반원이다.

개념 2 부채꼴의 성질

(1) 중심각의 크기와 호의 길이, 부채꼴의 넓이 사이의 관계

한 원 또는 합동인 두 원에서

① 중심각의 크기가 같은 두 부채꼴의 호의 길이와 넓이는 각각 같다.❶

예 · $\angle AOB = \angle COD$이면 $\overparen{AB} = \overparen{CD}$
 └ $\overparen{AB} = \overparen{CD}$이면 $\angle AOB = \angle COD$

· $\angle AOB = \angle COD$이면 (부채꼴 AOB의 넓이)=(부채꼴 COD의 넓이)
 └ (부채꼴 AOB의 넓이)=(부채꼴 COD의 넓이)이면 $\angle AOB = \angle COD$

② 부채꼴의 호의 길이와 넓이는 각각 중심각의 크기에 정비례한다.❷

(2) 중심각의 크기와 현의 길이 사이의 관계

한 원 또는 합동인 두 원에서

① 중심각의 크기가 같은 두 현의 길이는 같다.❸

예 · $\angle AOB = \angle COD$이면 $\overline{AB} = \overline{CD}$
 └ $\overline{AB} = \overline{CD}$이면 $\angle AOB = \angle COD$

② 현의 길이는 중심각의 크기에 정비례하지 않는다.

예 · $\angle COE = 2\angle AOB$이지만 $\overline{CE} \neq 2\overline{AB}$❹

❶ 호의 길이 또는 넓이가 각각 같은 두 부채꼴의 중심각의 크기는 같다.

❷ 부채꼴의 중심각의 크기가 2배, 3배, 4배, …가 되면 부채꼴의 호의 길이와 넓이도 각각 2배, 3배, 4배, …가 된다.
→ $\angle COE = 2\angle AOB$이면 $\overparen{CE} = 2\overparen{AB}$

❸ 두 현의 길이가 같으면 중심각의 크기도 같다.

❹ $\overline{CE} < \overline{CD} + \overline{DE} = 2\overline{AB}$

개념note 중심각의 크기와 삼각형의 넓이 사이에는 어떤 관계가 있을까?

원 위의 두 점을 이은 현과 두 반지름으로 이루어진 삼각형에 대하여 중심각의 크기가 2배라고 해서 삼각형의 넓이가 2배가 되는 것은 아니다. 왜냐하면 오른쪽 그림에서 $\angle COE = 2\angle AOB$이지만

$$\triangle COE < \underset{=\triangle AOB}{\triangle COD} + \underset{=\triangle AOB}{\triangle DOE} = 2\triangle AOB$$

즉, 삼각형의 넓이는 중심각의 크기에 정비례하지 않는다.

중심각의 크기에 정비례하는 것과 정비례하지 않는 것을 구분하여 기억해 두어야 해. 특히, 삼각형의 넓이가 중심각의 크기에 정비례하지 않는다는 것은 그림으로 이해하면 쉬워~.

▶ 워크북 38쪽 | 해답 29쪽

개념 다지기

중심각의 크기와 호의 길이, 부채꼴의 넓이 사이의 관계 **3**

tip 부채꼴의 호의 길이와 넓이는 각각 중심각의 크기에 정비례한다.

다음 그림에서 x의 값을 구하시오.

(1)
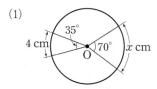

(2)
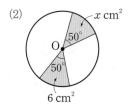

중심각의 크기와 현의 길이 사이의 관계 **4**

tip 중심각의 크기가 같은 두 현의 길이는 같다.

다음 그림에서 x의 값을 구하시오.

(1)
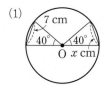

(2)

중심각의 크기에 정비례하는 것은? 호의 길이와 부채꼴의 넓이이다.

유형 1 원과 부채꼴의 이해

다음 중 오른쪽 그림과 같은 원 O에 대한 설명으로 옳지 <u>않은</u> 것은?
(단, 세 점 B, O, C는 한 직선 위에 있다.)

① \overparen{AB}는 호이고, \overline{AB}는 현이다.
② \overparen{AC}에 대한 중심각은 ∠AOC이다.
③ \overline{BC}는 지름인 동시에 현이다.
④ \overline{AC}, \overline{BC}와 \overparen{AB}로 둘러싸인 도형은 부채꼴이다.
⑤ \overline{AB}와 \overparen{AB}로 둘러싸인 도형은 활꼴이다.

해결 키워드 • 부채꼴: 두 반지름과 호로 둘러싸인 도형
• 활꼴: 호와 현으로 둘러싸인 도형

1-1 다음 중 옳지 <u>않은</u> 것을 모두 고르면? (정답 2개)

① 원 위의 두 점을 양 끝 점으로 하는 원의 일부분을 호라 한다.
② 현의 길이는 지름의 길이보다 짧거나 같다.
③ 원과 두 점에서 만나는 직선을 할선이라 한다.
④ 호와 현으로 이루어진 도형을 부채꼴이라 한다.
⑤ 활꼴이면서 동시에 부채꼴인 도형은 없다.

유형 2 중심각의 크기와 호의 길이

다음 그림과 같은 원 O에서 x의 값을 구하시오.

(1)

(2)

해결 키워드 부채꼴의 호의 길이는 중심각의 크기에 정비례함을 이용하여 비례식을 세운다. → $a:b=c:d$이면 $ad=bc$

2-1 오른쪽 그림과 같은 원 O에서 x, y의 값은?

① $x=60$, $y=7$
② $x=60$, $y=14$
③ $x=90$, $y=7$
④ $x=90$, $y=14$
⑤ $x=120$, $y=7$

유형 3 중심각의 크기의 비와 호의 길이의 비

오른쪽 그림과 같은 원 O에서
$\overparen{AB}:\overparen{BC}:\overparen{CA}=3:4:5$
일 때, ∠AOB의 크기를 구하시오.

해결 키워드 부채꼴의 호의 길이는 중심각의 크기에 정비례하므로
$\overparen{AB}:\overparen{BC}:\overparen{CA}=a:b:c$이면
∠AOB : ∠BOC : ∠COA $=a:b:c$
→ $\angle AOB=360°\times\dfrac{a}{a+b+c}$

3-1 오른쪽 그림과 같은 반원 O에서 \overparen{AB}의 길이가 \overparen{BC}의 길이의 4배일 때, ∠BOC의 크기를 구하시오.

유형 4 중심각의 크기와 부채꼴의 넓이

오른쪽 그림과 같은 원 O에서
∠AOB=150°이고 부채꼴
AOB의 넓이가 25 cm², 부채꼴
COD의 넓이가 10 cm²일 때,
∠COD의 크기를 구하시오.

4-1 오른쪽 그림과 같은 원 O에서 ∠AOB=15°, ∠COD=90°이고 부채꼴 COD의 넓이가 42 cm²일 때, 부채꼴 AOB의 넓이를 구하시오.

해결키워드 부채꼴의 넓이는 중심각의 크기에 정비례함을 이용하여 비례식을 세운다.
→ ∠AOB : ∠COD=(부채꼴 AOB의 넓이) : (부채꼴 COD의 넓이)

유형 5 평행선이 주어질 때의 호의 길이

오른쪽 그림과 같은 반원 O에서
\overline{AC}∥\overline{OD}이고 ∠BOD=25°,
\overparen{BD}=5 cm일 때, \overparen{AC}의 길이를
구하시오.

5-1 오른쪽 그림과 같은 원 O에서 \overline{AB}∥\overline{CD}이고 ∠AOC=20°, \overparen{AC}=4 cm일 때, \overparen{CD}의 길이를 구하시오.

해결키워드 ① 평행한 두 직선이 다른 한 직선과 만나서 생기는 동위각과 엇각의 크기는 각각 같다.
② 두 반지름과 현으로 이루어진 삼각형은 이등변삼각형이므로 두 밑각의 크기가 같다.

유형 6 중심각의 크기에 정비례하는 것

오른쪽 그림과 같은 원 O에서
∠AOB=∠COD=∠DOE
일 때, 다음 중 옳지 <u>않은</u> 것을 모두 고르면? (정답 2개)

① \overparen{AB}=\overparen{CD}
② \overline{CD}=\overline{DE}
③ 2\overparen{AB} < \overparen{CE}
④ \overline{CD}=$\frac{1}{2}\overline{CE}$
⑤ △COE < 2△AOB

6-1 오른쪽 그림과 같은 원 O에서 ∠AOB=105°, ∠COD=35°일 때, 다음 〈보기〉 중 옳은 것을 모두 고르시오.

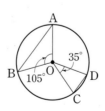

보기
ㄱ. \overparen{AB}=3\overparen{CD}
ㄴ. \overline{AB}=3\overline{CD}
ㄷ. ∠AOD=110°
ㄹ. (부채꼴 AOB의 넓이)
　　=3×(부채꼴 COD의 넓이)

해결키워드 • 중심각의 크기에 정비례하는 것: 호의 길이, 부채꼴의 넓이
• 중심각의 크기에 정비례하지 않는 것: 현의 길이, 두 반지름과 현으로 이루어진 삼각형의 넓이

1 다음 중 옳은 것을 모두 고르면? (정답 2개)

① 원 위의 두 점 A, B를 양 끝 점으로 하는 원의 일부분을 호 AB라 하며 기호로 $\overset{\frown}{AB}$와 같이 나타낸다.

② 현은 원 위의 두 점을 지나는 직선이다.

③ 원에서 길이가 가장 긴 현은 지름이다.

④ 중심각의 크기가 270°인 부채꼴도 있다.

⑤ 반원은 활꼴이지만 부채꼴은 아니다.

2 오른쪽 그림과 같은 원 O에서 부채꼴 AOB의 넓이가 16 cm²이고 부채꼴 COD의 넓이가 12 cm²일 때, x의 값은?

① 40 ② 45
③ 50 ④ 55
⑤ 60

3 오른쪽 그림과 같은 원 O에서 $\overset{\frown}{AB} : \overset{\frown}{BC} : \overset{\frown}{CA} = 4 : 3 : 2$ 일 때, ∠OCB의 크기는?

① 15° ② 30°
③ 45° ④ 60°
⑤ 120°

4 오른쪽 그림과 같은 원 O에서 $\overset{\frown}{AB} = \overset{\frown}{BC}$이고 $\overline{OA} = 10$ cm, $\overline{AB} = 6$ cm일 때, 색칠한 사각형 OABC의 둘레의 길이를 구하시오.

5 오른쪽 그림과 같은 원 O에서 $\overline{AB} /\!/ \overline{CD}$이고 ∠COD=100°, 일 때, $\overset{\frown}{AC} : \overset{\frown}{CD}$는?

① 2 : 3 ② 2 : 5
③ 3 : 4 ④ 3 : 5
⑤ 4 : 5

6 오른쪽 그림과 같은 원 O에서 \overline{AD}는 원 O의 지름이고
∠AOB=∠BOC=∠COD
일 때, 다음 중 옳은 것을 모두 고르면? (정답 2개)

① $\overset{\frown}{AC} = \overset{\frown}{CD}$ ② $3\overline{BC} = \overline{AD}$
③ $\overset{\frown}{AC} = \frac{2}{3}\overset{\frown}{AD}$ ④ $\frac{1}{2}\triangle AOC = \triangle AOB$
⑤ (부채꼴 AOC의 넓이)=(부채꼴 BOD의 넓이)

7 서술형
오른쪽 그림과 같은 원 O에서 \overline{AB}는 지름이고 $\overline{BD} /\!/ \overline{OC}$, $\overset{\frown}{BD}=24$ cm, ∠OBD=30°일 때, $\overset{\frown}{AC}$의 길이를 구하시오.

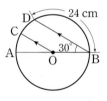

> **1단계** 보조선을 그어 ∠BOD의 크기 구하기
> 풀이
>
> **2단계** 평행선의 성질을 이용하여 ∠AOC의 크기 구하기
> 풀이
>
> **3단계** $\overset{\frown}{AC}$의 길이 구하기
> 풀이
>
> 답 _____

LECTURE **12**

부채꼴의 호의 길이와 넓이

개념 1 원의 둘레의 길이와 넓이

(1) **원주율**: 원의 지름의 길이에 대한 원의
둘레의 길이의 비의 값
└ 원주

$$(원주율) = \frac{(원의\ 둘레의\ 길이)}{(원의\ 지름의\ 길이)}$$

기호 π❶ ← '파이'라 읽는다.

참고 • 원주율은 원의 크기에 관계없이 항상 일정하다.
• 원주율은 3.141592…와 같이 불규칙하게 한없이 계속되는 소수이다.

(2) **원의 둘레의 길이와 넓이**: 반지름의 길이가 r인 원의 둘레
의 길이를 l, 넓이를 S라 하면

① $l = 2\pi r$ ← (원의 둘레의 길이)=(지름의 길이)×(원주율)=(2×r)×π

② $S = \pi r^2$ ← (원의 넓이)=(반지름의 길이)×(반지름의 길이)×(원주율)

예 반지름의 길이가 5 cm인 원의 둘레의 길이 l과 넓이 S는
① $l = 2\pi \times 5 = 10\pi$ (cm)
② $S = \pi \times 5^2 = 25\pi$ (cm²)

배운 내용 다시보기

• **원주율** 초6
지름에 대한 원주의 비
→ (원주율)=(원주)÷(지름)
→ (원주)=(지름)×(원주율)

❶ 초등학교에서는 원주율을 보통 3.14로 계산하였지만 앞으로는 특정한 값으로 주어지지 않는 한 원주율은 π를 사용하여 나타낸다.

개념note

원의 넓이는 왜 $\pi \times$(반지름의 길이)²일까?

오른쪽 그림과 같이 반지름의 길이가 r인 원을 한없이 잘게 잘라 직사각형 모양으로 붙이면 원의 넓이는 직사각형의 넓이와 같아진다.

(원의 둘레의 길이)×½

→ (원의 넓이) = (직사각형의 넓이)

$= \left\{ (원의\ 둘레의\ 길이) \times \frac{1}{2} \right\} \times r$
　　└ 직사각형의 가로의 길이　　└ 직사각형의 세로의 길이

$= \left(2\pi r \times \frac{1}{2} \right) \times r$

$= \pi r^2$

원주율 π는 '수'이지만 계산하여 정리할 때는 '문자'로 생각하면 돼~.

▶ 워크북 **42**쪽 | 해답 **31**쪽

개념 다지기

원의 둘레의 길이와 넓이 **1** 반지름의 길이가 7 cm인 원의 둘레의 길이와 넓이를 차례대로 구하시오.

tip 반지름의 길이가 r인
원의 둘레의 길이 l과 넓이
S는
$l = 2\pi r$, $S = \pi r^2$

원의 둘레의 길이와 넓이 **2** 다음 그림과 같은 원의 둘레의 길이와 넓이를 차례대로 구하시오.

(1)

O 3 cm

(2)

8 cm
O

한줄 point
반지름의 길이가 r인 원의 둘레의 길이와 넓이는? 둘레의 길이는 $2\pi r$, 넓이는 πr^2이다.

2. 원과 부채꼴 | **89**

개념 2 **부채꼴의 호의 길이와 넓이**

(1) 부채꼴의 호의 길이와 넓이

반지름의 길이가 r, 중심각의 크기가 $x°$인 부채꼴의 호의 길이를 l, 넓이를 S라 하면

① $l=2\pi r \times \dfrac{x}{360}$　　　② $S=\pi r^2 \times \dfrac{x}{360}$

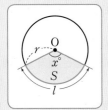

예 반지름의 길이가 6 cm, 중심각의 크기가 60°인 부채꼴의 호의 길이 l과 넓이 S는

　① $l=2\pi \times 6 \times \dfrac{60}{360}=2\pi\,(\text{cm})$　　② $S=\pi \times 6^2 \times \dfrac{60}{360}=6\pi\,(\text{cm}^2)$

(2) 부채꼴의 호의 길이와 넓이 사이의 관계

반지름의 길이가 r, 호의 길이가 l인 부채꼴의 넓이를 S라 하면

$$S=\dfrac{1}{2}rl$$ ❶ 　← $S=\pi r^2 \times \dfrac{x}{360}=\dfrac{1}{2} \times r \times \left(2\pi r \times \dfrac{x}{360}\right)=\dfrac{1}{2}rl$

예 반지름의 길이가 9 cm, 호의 길이가 4π cm인 부채꼴의 넓이 S는 $S=\dfrac{1}{2} \times 9 \times 4\pi=18\pi\,(\text{cm}^2)$

배운 내용 **다시 보기**

• 중심각의 크기와 호의 길이, 부채꼴의 넓이 사이의 관계
LECTURE 11
부채꼴의 호의 길이와 넓이는 각각 중심각의 크기에 정비례한다.

❶ 중심각의 크기가 주어지지 않은 부채꼴의 넓이를 구할 때 사용한다.

개념note

부채꼴의 호의 길이와 넓이 공식에서 $\dfrac{x}{360}$는 무엇을 의미할까?

반지름의 길이가 r, 중심각의 크기가 $x°$인 부채꼴의 호의 길이를 l, 넓이를 S라 하면

① 한 원에서 부채꼴의 호의 길이는 중심각의 크기에 정비례하므로

　　　$2\pi r : l = 360° : x°$　　∴ $l=2\pi r \times \dfrac{x}{360}$

　　　　　원의 둘레의　　　　　원에서 부채꼴이
　　　　　길이　　　　　　　　차지하는 비율

② 한 원에서 부채꼴의 넓이는 중심각의 크기에 정비례하므로

　　　$\pi r^2 : S = 360° : x°$　　∴ $S=\pi r^2 \times \dfrac{x}{360}$

　　　　　원의　　　　　　　　원에서 부채꼴이
　　　　　넓이　　　　　　　　차지하는 비율

 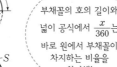

부채꼴의 호의 길이와 넓이 공식에서 $\dfrac{x}{360}$는 바로 원에서 부채꼴이 차지하는 비율을 의미해!

▶ 워크북 **42**쪽 | 해답 **31**쪽

개념 다지기

부채꼴의 호의 길이와 넓이

3 다음 그림과 같은 부채꼴의 호의 길이와 넓이를 차례대로 구하시오.

(1)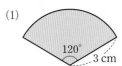
120°
3 cm

(2)
4 cm
270°

부채꼴의 호의 길이와 넓이 사이의 관계

tip 반지름의 길이가 r, 호의 길이가 l인 부채꼴의 넓이 S는 $S=\dfrac{1}{2}rl$

4 다음 그림과 같은 부채꼴의 넓이를 구하시오.

(1)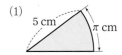
5 cm
π cm

(2)
5π cm
6 cm

한줄 point　반지름의 길이가 r, 중심각의 크기가 $x°$인 부채꼴의 호의 길이 l과 넓이 S는? $l=2\pi r \times \dfrac{x}{360}$, $S=\pi r^2 \times \dfrac{x}{360}=\dfrac{1}{2}rl$

90 | Ⅱ. 평면도형

유형 1 원의 둘레의 길이와 넓이

다음 그림에서 색칠한 부분의 둘레의 길이와 넓이를 차례대로 구하시오.

(1)

(2)

1-1 오른쪽 그림에서 색칠한 부분의 둘레의 길이와 넓이를 차례대로 구하시오.

해결키워드 • 특정 부분의 둘레의 길이를 구할 때는 그 부분을 둘러싸고 있는 모든 선분과 곡선의 길이를 더해야 한다.
• 반지름의 길이가 r인 원의 둘레의 길이를 l, 넓이를 S라 하면
$$l = 2\pi r, \quad S = \pi r^2$$

유형 2 부채꼴의 호의 길이와 넓이

오른쪽 그림과 같은 부채꼴에서 다음을 구하시오.

(1) 호의 길이

(2) 중심각의 크기

2-1 다음 그림과 같은 부채꼴에서 x의 값을 구하시오.

(1)

(2)

해결키워드 부채꼴의 중심각의 크기, 호의 길이, 넓이 중 어느 두 가지가 주어지면 나머지 하나도 구할 수 있다.
➡ 반지름의 길이가 r, 중심각의 크기가 $x°$인 부채꼴의 호의 길이를 l, 넓이를 S라 하면 $l = 2\pi r \times \dfrac{x}{360}$, $S = \pi r^2 \times \dfrac{x}{360} = \dfrac{1}{2} r l$

유형 3 부채꼴에서 색칠한 부분의 둘레의 길이와 넓이

오른쪽 그림과 같은 부채꼴에서 색칠한 부분의 둘레의 길이와 넓이를 차례대로 구하시오.

3-1 오른쪽 그림과 같은 부채꼴에서 색칠한 부분의 둘레의 길이와 넓이를 차례대로 구하시오.

해결키워드 • (색칠한 부분의 둘레의 길이)
= (긴 호의 길이) + (짧은 호의 길이) + (선분의 길이) × 2
　　　　ⓐ　　　　　ⓑ　　　　　ⓒ
• (색칠한 부분의 넓이)
= (큰 부채꼴의 넓이) − (작은 부채꼴의 넓이)

유형 **4** 색칠한 부분의 둘레의 길이

오른쪽 그림에서 색칠한 부분의 둘레의 길이를 구하시오.

6 cm
6 cm

4-1 오른쪽 그림에서 색칠한 부분의 둘레의 길이를 구하시오.

2 cm
2 cm

해결 키워드 · 곡선 부분: 원의 둘레의 길이나 부채꼴의 호의 길이를 이용한다.
· 직선 부분: 원의 지름이나 반지름의 길이를 이용한다.

유형 **5** 색칠한 부분의 넓이(1) – 전체에서 일부를 빼는 경우

오른쪽 그림에서 색칠한 부분의 넓이를 구하시오.

4 cm
4 cm

5-1 오른쪽 그림에서 색칠한 부분의 넓이는?

① $(9\pi-2)\,\text{cm}^2$

② $(9\pi-4)\,\text{cm}^2$

③ $(9\pi-6)\,\text{cm}^2$

④ $(25\pi-4)\,\text{cm}^2$

⑤ $(25\pi-6)\,\text{cm}^2$

6 cm
6 cm 4 cm

해결 키워드 · 주어진 도형 자체에서 넓이를 구할 수 없는 경우에는 보조선을 그어 넓이를 구할 수 있는 간단한 도형으로 나눈다.
· 주어진 도형 전체의 넓이에서 색칠하지 않은 부분의 넓이를 뺀다.

유형 **6** 색칠한 부분의 넓이(2) – 일부를 이동시키는 경우

오른쪽 그림과 같은 부채꼴에서 색칠한 부분의 넓이를 구하시오.

10 cm

6-1 오른쪽 그림에서 색칠한 부분의 넓이는?

① $2\pi\,\text{cm}^2$ ② $4\pi\,\text{cm}^2$

③ $6\pi\,\text{cm}^2$ ④ $8\pi\,\text{cm}^2$

⑤ $10\pi\,\text{cm}^2$

2 cm
2 cm
4 cm

해결 키워드 보조선을 그은 후 색칠한 부분의 일부를 이동시켜 넓이를 구할 수 있는 간단한 도형이 되도록 한다.

①보조선 긋기 ②이동시키기

1 오른쪽 그림에서 색칠한 부분의 둘레의 길이는?

① 8π cm ② 9π cm

③ 10π cm ④ 12π cm

⑤ 14π cm

창의 융합 수학➕과학

2 자동차가 다니는 도로의 일부는 원의 일부인 곡선 형태로 설계된다. 휘어진 도로를 직선 형태인 '∧' 모양으로만 설계할 경우 운전하기에 위험할 수 있기 때문이다. 위의 그림과 같이 어느 도로의 곡선 구간이 반지름의 길이가 50 m인 원의 일부이고 그 길이가 20π m일 때, x의 값을 구하시오.

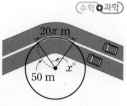

3 오른쪽 그림과 같이 반지름의 길이가 6 cm이고 중심각의 크기가 $120°$인 부채꼴에서 색칠한 부분의 넓이를 구하시오.

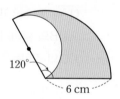

중요 4 오른쪽 그림과 같은 원 O에서 색칠한 부분의 둘레의 길이는?

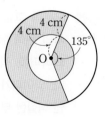

① 18π cm

② $(16\pi+8)$ cm

③ $(16\pi+16)$ cm

④ $(18\pi+16)$ cm

⑤ $(18\pi+24)$ cm

중요 5 오른쪽 그림과 같이 한 변의 길이가 8 cm인 정사각형에서 색칠한 부분의 넓이는?

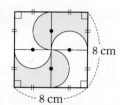

① 16 cm^2

② 32 cm^2

③ $(16\pi+16)$ cm^2

④ $(16\pi+32)$ cm^2

⑤ $(32\pi+32)$ cm^2

6 오른쪽 그림은 세 변의 길이가 각각 6 cm, 8 cm, 10 cm인 직각삼각형의 각 변을 지름으로 하는 반원을 그린 것이다. 색칠한 부분의 넓이를 구하시오.

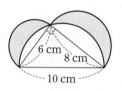

서술형 7 오른쪽 그림과 같이 한 변의 길이가 3 cm인 정육각형에서 색칠한 부분의 둘레의 길이와 넓이를 차례대로 구하시오.

> **1단계** 정육각형의 한 내각의 크기 구하기
> 풀이
>
> **2단계** 색칠한 부분의 둘레의 길이 구하기
> 풀이
>
> **3단계** 색칠한 부분의 넓이 구하기
> 풀이
>
> 답 _____

A 탄탄! 기본 점검하기

★중요
01 다음 중 옳지 <u>않은</u> 것은?

① 원 위의 두 점을 이은 선분을 현이라 한다.
② 지름은 길이가 가장 긴 현이다.
③ 호와 두 반지름으로 이루어진 도형을 부채꼴이
라 한다.
④ 한 원에서 중심각의 크기와 현의 길이는 정비례
한다.
⑤ 한 원에서 같은 크기의 중심각에 대한 부채꼴의
넓이는 같다.

02 오른쪽 그림에서 $x+y$의
값은?

① 40 ② 44
③ 70 ④ 74
⑤ 100

03 오른쪽 그림에서 색칠한 부분의 넓
이를 구하시오.

B 쑥쑥! 실전 감각 익히기

04 오른쪽 그림과 같은 원 O에서
∠AOB=∠BOC=∠COD이
고 부채꼴 AOD의 넓이가
72π cm²일 때, 부채꼴 BOD의
넓이는?

① 64π cm² ② 48π cm² ③ 36π cm²
④ 24π cm² ⑤ 12π cm²

★중요
05 오른쪽 그림과 같은 원 O에서
\overline{AB}는 지름이고 $\overline{AC} /\!/ \overline{OD}$,
$\overarc{AC} : \overarc{CB}=3:2$일 때, ∠BOD의
크기는?

① 28° ② 30°
③ 32° ④ 34°
⑤ 36°

06 오른쪽 그림과 같이 원 O의
지름 AB의 연장선과 현 CD
의 연장선의 교점을 E라 하
자. $\overline{DO}=\overline{DE}$이고
∠OED=25°, $\overarc{BD}=3$ cm일
때, \overarc{AC}의 길이를 구하시오.

07 오른쪽 그림과 같은 원 O에서
$\overarc{AB} : \overarc{CD}=5:3$,
$\overline{OA}=12$ cm이고 부채꼴
AOB의 넓이가 20π cm²일 때,
\overarc{CD}의 길이는?

① π cm ② 2π cm ③ 3π cm
④ 4π cm ⑤ 5π cm

08 오른쪽 그림은 어떤 자동
차의 뒤쪽 유리에 설치된
와이퍼를 작동시킨 것이
다. 와이퍼가 움직인 부분
인 색칠한 부분의 넓이는?

① 182π cm² ② 200π cm² ③ 546π cm²
④ 600π cm² ⑤ 654π cm²

▶ 워크북 83쪽 | 해답 33쪽

09 오른쪽 그림에서 색칠한 부분의 둘레의 길이는?

① 2π cm ② 3π cm

③ 4π cm ④ 5π cm

⑤ 6π cm

★중요
10 오른쪽 그림은 직사각형 ABCD와 부채꼴 ABE를 겹쳐 놓은 것이다. $\overline{AB}=10$ cm이고 색칠한 두 부분의 넓이가 같을 때, \overline{BC} 의 길이는?

① π cm ② $\dfrac{3}{2}\pi$ cm ③ 2π cm

④ $\dfrac{5}{2}\pi$ cm ⑤ 3π cm

기출 유사
11 오른쪽 그림은 지름의 길이가 4 cm인 반원을 점 A를 중심으로 45°만큼 회전한 것이다. 이때 색칠한 부분의 넓이를 구하시오.

12 오른쪽 그림과 같이 한 변의 길이가 16 cm인 정사각형 안에 중심이 같은 세 개의 원이 있다. 가장 작은 원의 반지름의 길이가 4 cm일 때, 색칠한 부분의 넓이를 구하시오.

창의융합
수학＋과학
13 블루투스는 가까운 거리의 두 장치를 무선으로 연결하는 기술이다. 두 장치 A, B의 블루투스 연결 가능 구역이 각각 오른쪽 그림과 같이 반지름의 길이가 4 m인 원으로 나타난다고 할 때, 두 장치가 동시에 연결 가능한 구역인 색칠한 부분의 둘레의 길이는?

① 4π m ② $\dfrac{14}{3}\pi$ m ③ 5π m

④ $\dfrac{16}{3}\pi$ m ⑤ 6π m

14 다음 그림과 같이 한 변의 길이가 6 cm인 정삼각형 ABC를 직선 l 위에서 점 A가 점 A″에 오도록 회전시켰을 때, 점 A가 움직인 거리를 구하시오.

15 오른쪽 그림과 같이 한 변의 길이가 10 m인 정사각형 모양의 울타리가 있다. 이 울타리의 A 지점에 길이가 12 m인 끈으로 염소를 묶어 놓았을 때, 염소가 움직일 수 있는 영역의 최대 넓이를 구하시오. (단, 염소의 키와 끈의 매듭의 길이는 생각하지 않는다.)

잘 나오는 **서술형** 집중 연습

▶ 해답 35쪽

16 오른쪽 그림과 같은 원 O에서 $\overline{AB} /\!/ \overline{CD}$이고 ∠COD=120° 이다. 부채꼴 COD의 넓이가 60π cm²일 때, 다음 물음에 답하시오.

(1) ∠AOC의 크기를 구하시오.
풀이

(2) 부채꼴 AOC의 넓이를 구하시오.
풀이

답 _____

check list
□ 이등변삼각형의 성질과 평행선에서 엇각의 성질을 이해하고 있는가? ↻ 87쪽
□ 중심각의 크기와 부채꼴의 넓이 사이의 관계를 알고 있는가? ↻ 85쪽

17 오른쪽 그림과 같이 밑면의 반지름의 길이가 8 cm인 원기둥 3개를 끈으로 묶으려고 할 때, 다음 물음에 답하시오. (단, 끈의 매듭의 길이는 생각하지 않는다.)

8 cm

(1) 곡선 부분의 길이의 합을 구하시오.
풀이

(2) 직선 부분의 길이의 합을 구하시오.
풀이

(3) 필요한 끈의 최소 길이를 구하시오.
풀이

답 _____

check list
□ 곡선 부분의 길이의 합이 원의 둘레의 길이와 같음을 이해하고 있는가? ↻ 92쪽
□ 원의 둘레의 길이를 구할 수 있는가? ↻ 89쪽

18 오른쪽 그림과 같은 반원 O에서 ∠OAC=20°이고 $\overparen{AC}=21\pi$ cm일 때, \overparen{BC}의 길이를 구하시오.

21π cm

풀이

답 _____

check list
□ 이등변삼각형의 성질을 이용하여 중심각의 크기를 구할 수 있는가? ↻ 87쪽
□ 중심각의 크기와 호의 길이 사이의 관계를 알고 있는가? ↻ 85쪽

19 다음 두 그림 (가), (나)에서 색칠한 부분의 넓이가 서로 같을 때, x의 값을 구하시오.

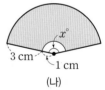

2 cm 4 cm 3 cm 1 cm
(가) (나)

풀이

답 _____

check list
□ 원의 넓이를 구할 수 있는가? ↻ 89쪽
□ 부채꼴의 넓이를 구할 수 있는가? ↻ 90쪽

핵심 키워드
다시 보기

원과 부채꼴

원과 부채꼴

LECTURE 11 | 84쪽

- **호 AB**: 원 위의 두 점 A, B를 양 끝 점으로 하는 원의 일부분
 → \overarc{AB}

- **현 AB**: 원 위의 두 점 A, B를 이은 선분
- **할선**: 원 위의 두 점을 지나는 직선
- **부채꼴 AOB**: 원 O에서 두 반지름 OA, OB와 호 AB로 이루어진 도형

- **중심각**: 부채꼴 AOB에서 두 반지름 OA, OB가 이루는 ∠AOB를 호 AB에 대한 중심각 또는 부채꼴 AOB의 중심각 이라 한다.
- **활꼴**: 원에서 현 CD와 호 CD로 이루어진 도형

부채꼴의 성질

LECTURE 11 | 85쪽

- **중심각의 크기와 호의 길이 사이의 관계**
 한 원 또는 합동인 두 원에서

 ① 중심각의 크기가 같은 두 부채꼴의 호의 길이와 넓이는 각각 같다.
 ② 부채꼴의 호의 길이와 넓이는 각각 중심각의 크기에 정비례한다.
- **중심각의 크기와 현의 길이 사이의 관계**
 한 원 또는 합동인 두 원에서

 ① 중심각의 크기가 같은 두 현의 길이는 같다.
 ② 현의 길이는 중심각의 크기에 정비례하지 않는다.

부채꼴의 호의 길이와 넓이

원의 둘레의 길이와 넓이

LECTURE 12 | 89쪽

- **원주율 π**: (원주율) $= \dfrac{(원의\ 둘레의\ 길이)}{(원의\ 지름의\ 길이)}$
- **원의 둘레의 길이와 넓이**
 반지름의 길이가 r인 원의 둘레의 길이를 l, 넓이를 S라 하면

 ① $l = 2\pi r$
 ② $S = \pi r^2$

부채꼴의 호의 길이와 넓이

LECTURE 12 | 90쪽

- **부채꼴의 호의 길이와 넓이**
 반지름의 길이가 r, 중심각의 크기가 $x°$인 부채꼴의 호의 길이를 l, 넓이를 S라 하면

 ① $l = 2\pi r \times \dfrac{x}{360}$
 ② $S = \pi r^2 \times \dfrac{x}{360} = \dfrac{1}{2} r l$

 (중심각의 크기를 알 때) (호의 길이를 알 때)

직육면체	각기둥과 각뿔	원기둥, 원뿔, 구
• 직육면체 • 정육면체 • 직육면체의 성질 • 직육면체의 전개도	• 각기둥 • 각뿔 • 각기둥의 전개도	• 원기둥 • 원기둥의 전개도 • 원뿔 • 구

초 5 초 6 초 6

단원 계통 잇기

▶ 해답 **36**쪽

 초 5

• **직육면체**
직사각형 모양의 면 6개로 둘러싸인 도형

꼭짓점
모서리 → 면

• **정육면체**
정사각형 모양의 면 6개로 둘러싸인 도형

1 오른쪽 그림의 정육면체에 대하여 다음을 구하시오.

(1) 면의 개수

(2) 모서리의 개수

(3) 꼭짓점의 개수

 초 6

• **각기둥**

(1) 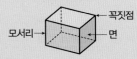 등과 같은 도형을 각기둥이라 한다.

(2) 밑면의 모양에 따라 삼각기둥, 사각기둥, 오각기둥, …이라 한다.

• **각뿔**

(1) 등과 같은 도형을 각뿔이라 한다.

(2) 밑면의 모양에 따라 삼각뿔, 사각뿔, 오각뿔, …이라 한다.

2 다음 〈보기〉에서 각뿔을 모두 고르고, 각각의 이름을 구하시오.

 초 6

• **원기둥**
둥근 기둥 모양의 도형

• **원뿔**
둥근 뿔 모양의 도형

• **구**
공 모양의 도형

3 다음 그림과 같이 주어진 평면도형을 한 바퀴 돌려서 만들어지는 입체도형을 그리고, 그 입체도형의 이름을 구하시오.

(1)

(2)

이번에 배울 내용

• 다면체
• 정다면체
• 회전체

중 1

1

다면체와 회전체

LECTURE 14 정다면체

유형 2 정다면체의 이해

다음 중 정다면체에 대한 설명으로 옳지 <u>않은</u> 것은?

① 정다면체는 다섯 가지뿐이다.
② 각 꼭짓점에 모인 면의 개수는 모두 같다.
③ 모든 면이 합동인 정다각형이다.
④ 면의 모양은 정삼각형, 정사각형, 정오각형 중 하나이다.
⑤ 정사면체, 정육면체, 정팔면체의 면의 모양은 같다.

LECTURE 13 다면체

유형 1 다면체의 면의 개수

다음 중 면의 개수가 가장 많은 다면체는?

① 직육면체 ② 오각뿔 ③ 육각뿔대
④ 팔각기둥 ⑤ 칠각뿔대

LECTURE 15 회전체

2 오른쪽 그림과 같은 평면도형을 직선 l을 회전축으로 하여 1회전 시킬 때 생기는 입체도형은?

 ①
 ②
 ③
 ④
 ⑤

다면체

다면체

(1) **다면체**: 다각형인 면으로만 둘러싸인 입체도형

① **면**: 다면체를 둘러싸고 있는 다각형

② **모서리**: 다면체를 둘러싸고 있는 다각형의 변

③ **꼭짓점**: 다면체를 둘러싸고 있는 다각형의 꼭짓점

주의 원기둥, 원뿔, 구와 같이 다각형이 아닌 원이나 곡면으로 둘러싸인 입체도형은 다면체가 아니다.

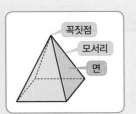

(2) 다면체는 면의 개수에 따라 사면체, 오면체, 육면체, …라 한다.

4개 5개 6개

참고 다면체는 한 꼭짓점에 3개 이상의 면이 모여야 만들어지므로 면의 개수가 가장 적은 다면체는 사면체이다.

배운 내용 다시보기
• **다각형** LECTURE 08
여러 개의 선분으로 둘러싸인 평면도형

용어
• **다면체**(多 많다, 面 면, 體 모양)
면이 여러 개인 입체도형

모양이 다른 두 다면체는 면의 개수도 다를까?

다면체의 모양은 밑면과 옆면의 모양에 따라 달라지는데, 두 다면체의 모양이 다르더라도 면의 개수는 같을 수 있다.

예
 → 면의 개수: 5 + 1 = 6(개) → 육면체
　　옆면의　밑면의
　　개수　　개수
→ 면의 개수: 4 + 2 = 6(개) → 육면체
　　옆면의　밑면의
　　개수　　개수

→ 두 다면체는 모양이 다르지만 모두 육면체로 면의 개수는 같다.

사면체의 경우에는 옆면과 밑면이 모두 삼각형인　와 같은 모양만 존재해~.

▶ 워크북 **46**쪽 | 해답 **36**쪽

다면체 찾기 **1** 다음 〈보기〉 중 다면체인 것을 모두 고르시오.

tip 다면체는 다각형인 면으로만 둘러싸인 입체도형이다.

보기

ㄱ. 　　ㄴ. 　　ㄷ. 　　ㄹ.

다면체의 이해 **2** 오른쪽 그림과 같은 다면체에 대한 설명으로 옳은 것은 ○표, 옳지 않은 것은 ×표를 하시오.

(1) 육면체이다.　　　　　　　　　　　　　　　　　　(　)

(2) 모서리의 개수는 6개이다.　　　　　　　　　　　(　)

(3) 꼭짓점의 개수는 6개이다.　　　　　　　　　　　(　)

 한줄 point 다면체란? 다각형인 면으로만 둘러싸인 입체도형이다.

다면체의 종류

(1) **각기둥**: 두 밑면은 서로 평행하면서 합동인 다각형이고 옆면은 모두 직사각형인 다면체

(2) **각뿔**: 밑면은 다각형이고 옆면은 모두 삼각형인 다면체

(3) **각뿔대**: 각뿔을 밑면에 평행한 평면으로 잘라서 생기는 두 입체도형 중 각뿔이 아닌 쪽의 입체도형 ❶

참고 각뿔대는 각기둥, 각뿔과 같이 밑면의 모양에 따라 삼각뿔대, 사각뿔대, 오각뿔대, …라 한다.

	각기둥	각뿔	각뿔대
겨냥도	밑면, 옆면, 높이, 밑면	높이, 옆면, 밑면	밑면, 옆면, 높이, 밑면
옆면의 모양	직사각형	삼각형	사다리꼴

배운 내용 다시 보기

- 겨냥도 초5
입체도형의 모양을 잘 알 수 있도록 하기 위하여 보이는 모서리는 실선으로, 보이지 않는 모서리는 점선으로 그린 그림

❶ 사면체, 오면체, 육면체, … 는 다면체를 면의 개수에 따라 분류한 것이고, 각기둥, 각뿔, 각뿔대는 다면체를 그 모양에 따라 분류한 것이다.

개념note

각기둥, 각뿔, 각뿔대의 면, 모서리, 꼭짓점의 개수는 어떻게 구할까?

	n각기둥	n각뿔	n각뿔대
밑면의 모양	n각형	n각형	n각형
밑면의 개수	2개	1개	2개
면의 개수	$(n+2)$개 ↳ $(n+2)$면체	$(n+1)$개 ↳ $(n+1)$면체	$(n+2)$개 ↳ $(n+2)$면체
모서리의 개수	$3n$개	$2n$개	$3n$개
꼭짓점의 개수	$2n$개	$(n+1)$개	$2n$개

면, 모서리, 꼭짓점의 개수가 각각 같다.

n각뿔대는 n각기둥과 같이 두 밑면의 모양이 서로 같고 옆면이 모두 사각형이므로 n각기둥과 n각뿔대는 면, 모서리, 꼭짓점의 개수가 각각 같아~.

tip

▶ 워크북 46쪽 | 해답 36쪽

개념 다지기

다면체의 면, 모서리, 꼭짓점의 개수

tip 각기둥, 각뿔, 각뿔대의 이름은 밑면의 모양에 따라 붙인다.

3 다음 표를 완성하시오.

겨냥도			
이름	오각기둥		
밑면의 모양	오각형		
옆면의 모양	직사각형		
면의 개수(개)			
모서리의 개수(개)			
꼭짓점의 개수(개)			

한줄 point
각뿔대란? 각뿔을 밑면에 평행한 평면으로 잘라서 생기는 두 입체도형 중 각뿔이 아닌 쪽의 입체도형이다.

 ▶ 워크북 47쪽 | 해답 36쪽

유형 ① 다면체의 면의 개수

다음 중 면의 개수가 가장 많은 다면체는?

① 직육면체 ② 오각뿔 ③ 육각뿔대

④ 팔각기둥 ⑤ 칠각뿔대

해결 키워드

다면체	n각기둥	n각뿔	n각뿔대
면의 개수	$(n+2)$개	$(n+1)$개	$(n+2)$개

1-1 다음 중 칠면체를 모두 고르면? (정답 2개)

① 사각뿔대 ② 육각뿔 ③ 사각기둥

④ 칠각뿔대 ⑤ 오각기둥

유형 ② 다면체의 모서리, 꼭짓점의 개수

사각뿔의 모서리의 개수를 a개, 육각뿔대의 꼭짓점의 개수를 b개라 할 때, $a+b$의 값을 구하시오.

해결 키워드

다면체	n각기둥	n각뿔	n각뿔대
모서리의 개수	$3n$개	$2n$개	$3n$개
꼭짓점의 개수	$2n$개	$(n+1)$개	$2n$개

2-1 삼각기둥의 꼭짓점의 개수를 a개, 팔각뿔대의 모서리의 개수를 b개라 할 때, $b-a$의 값을 구하시오.

유형 ③ 다면체의 옆면의 모양

다음 중 다면체와 그 옆면의 모양을 짝 지은 것으로 옳지 <u>않은</u> 것은?

① 사각기둥 − 직사각형 ② 오각뿔 − 삼각형

③ 삼각뿔대 − 삼각형 ④ 정육면체 − 정사각형

⑤ 육각뿔 − 삼각형

해결 키워드

다면체	각기둥	각뿔	각뿔대
옆면의 모양	직사각형	삼각형	사다리꼴

3-1 오른쪽 그림과 같은 입체도형의 이름과 옆면의 모양을 바르게 짝 지은 것은?

① 육각기둥 − 직사각형

② 육각기둥 − 사다리꼴

③ 육각뿔 − 삼각형

④ 육각뿔대 − 사다리꼴

⑤ 육각뿔대 − 육각형

유형 ④ 다면체의 이해

다음 조건을 모두 만족시키는 입체도형을 구하시오.

> (가) 두 밑면은 서로 평행하고 합동이다.
> (나) 옆면의 모양은 직사각형이다.
> (다) 구면체이다.

해결 키워드 두 밑면이 서로 평행하고 옆면의 모양이 직사각형인 입체도형은 각기둥이다.

4-1 다음 중 다면체에 대한 설명으로 옳지 <u>않은</u> 것을 모두 고르면? (정답 2개)

① 각뿔대의 두 밑면은 합동이다.

② 각뿔대의 두 밑면은 평행하다.

③ 각뿔의 옆면의 모양은 사다리꼴이다.

④ 각기둥의 옆면의 모양은 직사각형이다.

⑤ 각뿔의 면의 개수와 꼭짓점의 개수는 같다.

1 다음 중 다면체의 개수는?

직육면체	구	원뿔
칠각기둥	삼각뿔	사각뿔대

① 2개 ② 3개 ③ 4개
④ 5개 ⑤ 6개

2 다음 중 옆면의 모양이 사다리꼴인 다면체는?

① 직육면체 ② 칠각기둥 ③ 팔각기둥
④ 구각뿔 ⑤ 십각뿔대

창의용합 수학➕역사

3 오른쪽 그림은 경주 안압지에서 출토된 통일 신라 시대의 유물인 목제주령구이다. 목제주령구는 6개의 정사각형 면과 8개의 육각형 면으로 이루어진 십사면체 주사위이다. 이 주사위와 면의 개수가 같은 입체도형은?

① 오각뿔 ② 육각뿔대 ③ 팔각기둥
④ 십각뿔 ⑤ 십이각기둥

4 다음 중 다면체에 대한 설명으로 옳은 것은?

① n각기둥은 $(n+1)$면체이다.
② 각뿔대의 밑면의 개수는 1개이다.
③ 각기둥의 옆면의 모양은 정사각형이다.
④ 각뿔의 종류는 옆면의 모양으로 결정된다.
⑤ n각뿔대의 모서리의 개수는 $3n$개이다.

★중요 5 다음 조건을 모두 만족시키는 입체도형은?

㈎ 두 밑면은 서로 평행하다.
㈏ 옆면의 모양은 사다리꼴이다.
㈐ 꼭짓점의 개수는 12개이다.

① 사각뿔대 ② 사각기둥 ③ 육각뿔대
④ 육각기둥 ⑤ 십일각뿔

6 밑면의 대각선의 개수가 14개인 각뿔은 몇 면체인지 구하시오.

★중요 7 서술형

면의 개수가 11개인 각뿔대의 모서리의 개수를 a개, 꼭짓점의 개수를 b개라 할 때, $a+b$의 값을 구하시오.

1단계 조건을 만족시키는 각뿔대 구하기
풀이

2단계 a의 값 구하기
풀이

3단계 b의 값 구하기
풀이

4단계 $a+b$의 값 구하기
풀이

답 _____

LECTURE 14 정다면체

개념 1 정다면체

(1) **정다면체**: 모든 면이 합동인 정다각형이고, 각 꼭짓점에 모인 면의 개수가
　　 두 조건 중 어느 한 가지만 만족시키는 다면체는 정다면체가 아니다.
　　 같은 다면체

(2) **정다면체의 종류**: 정다면체는 정사면체, 정육면체, 정팔면체, 정십이면체, 정이십면체의 다섯 가지뿐이다.

정다면체	정사면체	정육면체	정팔면체	정십이면체	정이십면체
겨냥도					
면의 모양	정삼각형	정사각형	정삼각형	정오각형	정삼각형
한 꼭짓점에 모인 면의 개수	3개	3개	4개	3개	5개
꼭짓점의 개수	4개	8개	6개	20개	12개
모서리의 개수	6개	12개	12개	30개	30개
면의 개수	4개	6개	8개	12개	20개
전개도❶					

배운 내용 다시보기
• **전개도** [초5]
입체도형의 모서리를 잘라서 평면 위에 펼쳐 놓은 그림
• **정다각형** [LECTURE 08]
모든 변의 길이가 같고, 모든 내각의 크기가 같은 다각형

❶ 정다면체의 전개도는 이웃한 면의 위치에 따라 여러 가지 방법으로 그릴 수 있다.

정다면체가 다섯 가지뿐인 이유는 무엇일까?

정다면체는 입체도형이므로 ┌ ① 한 꼭짓점에 3개 이상의 면이 모여야 한다.
　　　　　　　　　　　　　└ ② 한 꼭짓점에 모인 각의 크기의 합은 360°보다 작아야 한다.

→ 따라서 정다면체의 면이 될 수 있는 다각형은 정삼각형, 정사각형, 정오각형이다. 이때 각 다각형이 한 꼭짓점에 모인 면의 개수에 따라 만들 수 있는 정다면체가 결정되는데, 이는 다음과 같이 정사면체, 정육면체, 정팔면체, 정십이면체, 정이십면체의 다섯 가지뿐이다.

면의 모양	정삼각형			정사각형	정오각형
한 꼭짓점에 모인 면의 개수에 따라 만들 수 있는 정다면체	3개	4개	5개	3개	3개
	정사면체	정팔면체	정이십면체	정육면체	정십이면체

면의 모양이 정육각형, 정칠각형, 정팔각형, …이면 한 꼭짓점에 모인 면의 개수가 3개일 때, 그 꼭짓점에 모인 각의 크기의 합이 360°보다 크거나 같게 되어 다면체가 만들어지지 않아. 이런 이유로 정육각형, 정칠각형, 정팔각형, …은 정다면체의 면이 될 수 없어!

▶ 워크북 **49**쪽 | 해답 **37**쪽

개념 다지기

정다면체 **1** 다음 ☐ 안에 알맞은 것을 써넣으시오.

(1) 정팔면체의 면의 모양은 ☐☐☐☐이고, 한 꼭짓점에 모인 면의 개수는 ☐개이다.

(2) 면의 모양이 정오각형인 정다면체는 ☐☐☐☐이다.

(3) 정육면체의 모서리의 개수는 ☐개, 정십이면체의 꼭짓점의 개수는 ☐개, 정이십면체의 모서리의 개수는 ☐개이다.

 한줄 point　정다면체란? 모든 면이 합동인 정다각형이고, 각 꼭짓점에 모인 면의 개수가 같은 다면체이다.

유형 ① 조건을 만족시키는 정다면체 구하기

다음 조건을 모두 만족시키는 정다면체를 구하시오.

> ㈎ 각 면은 모두 합동인 정삼각형이다.
> ㈏ 한 꼭짓점에 모인 면의 개수는 5개이다.

해결 키워드 한 꼭짓점에 모인 면의 개수 → 3개: 정사면체, 정육면체, 정십이면체 / 4개: 정팔면체 / 5개: 정이십면체

1-1 다음 조건을 모두 만족시키는 입체도형을 구하시오.

> ㈎ 각 면은 모두 합동인 정다각형이다.
> ㈏ 한 꼭짓점에 모인 면의 개수는 4개이다.

유형 ② 정다면체의 이해

다음 중 정다면체에 대한 설명으로 옳지 않은 것은?

① 정다면체는 다섯 가지뿐이다.
② 각 꼭짓점에 모인 면의 개수는 모두 같다.
③ 모든 면이 합동인 정다각형이다.
④ 면의 모양은 정삼각형, 정사각형, 정오각형 중 하나이다.
⑤ 정사면체, 정육면체, 정팔면체의 면의 모양은 같다.

해결 키워드

정다면체	정사면체	정육면체	정팔면체	정십이면체	정이십면체
면의 모양	정삼각형	정사각형	정삼각형	정오각형	정삼각형
꼭짓점의 개수	4개	8개	6개	20개	12개
모서리의 개수	6개	12개	12개	30개	30개

2-1 정팔면체의 꼭짓점의 개수를 a개, 정십이면체의 모서리의 개수를 b개라 할 때, $a+b$의 값을 구하시오.

유형 ③ 정다면체의 전개도

다음 중 오른쪽 그림과 같은 전개도로 만든 정다면체에 대한 설명으로 옳은 것은?

① 정사면체이다.
② 한 꼭짓점에 모인 면의 개수는 4개이다.
③ 모서리의 개수는 14개이다.
④ 꼭짓점의 개수는 8개이다.
⑤ 점 A와 겹치는 꼭짓점은 점 L이다.

해결 키워드 전개도의 면의 개수로 어떤 정다면체인지 확인한다.

3-1 오른쪽 그림과 같은 전개도로 정사면체를 만들 때, 점 A와 겹치는 꼭짓점은?

① 점 B ② 점 C ③ 점 D
④ 점 E ⑤ 점 F

STEP 2 기출로 **실전 문제** 익히기

▶ 워크북 **51**쪽 | 해답 **38**쪽

1 다음 중 정다면체와 그 면의 모양을 짝 지은 것으로 옳지 않은 것은?

① 정사면체 − 정삼각형
② 정육면체 − 정사각형
③ 정팔면체 − 정삼각형
④ 정십이면체 − 정삼각형
⑤ 정이십면체 − 정삼각형

2 다음 〈보기〉 중 정다면체에 대한 설명으로 옳은 것을 모두 고르시오.

보기
ㄱ. 한 꼭짓점에 모인 면의 개수가 3개인 정다면체는 정육면체뿐이다.
ㄴ. 면의 모양이 정오각형인 정다면체는 정십이면체이다.
ㄷ. 모든 면이 정삼각형으로 이루어진 정다면체는 세 종류이다.

3 정팔면체의 한 꼭짓점에 모인 면 개수를 a개, 정사면체의 모서리의 개수를 b개, 정이십면체의 꼭짓점의 개수를 c개라 할 때, $a+b+c$의 값은?

① 16 ② 22 ③ 24
④ 26 ⑤ 34

 ★중요 4 창의융합 수학➕철학
다음에서 설명하는 정다면체를 구하시오.

고대인들은 우주의 기본 요소를 불, 공기, 물, 흙 4가지라고 생각했다. 고대 그리스의 철학자 플라톤은 안정적인 특성을 지닌 흙을 어떤 정다면체에 비유했는데 이 정다면체는 한 꼭짓점에 모인 면의 개수가 3개이고, 모든 모서리의 개수가 12개이다.

5 오른쪽 그림과 같은 전개도로 만든 정다면체의 면의 개수를 a개, 꼭짓점의 개수를 b개, 한 꼭짓점에 모인 면의 개수를 c개라 할 때, $a+b-c$의 값을 구하시오.

★중요 6 오른쪽 그림과 같은 전개도로 정팔면체를 만들 때, \overline{BC}와 겹치는 모서리는?

① \overline{AJ} ② \overline{DE}
③ \overline{GF} ④ \overline{HG}
⑤ \overline{HI}

7 서술형
오른쪽 그림은 크기가 같은 정사면체 2개를 한 면이 완전히 겹치도록 붙여서 만든 입체도형이다. 이 입체도형이 정다면체인지 아닌지 말하고, 그 이유를 설명하시오.

1단계 정다면체인지 아닌지 말하기
풀이

2단계 이유 설명하기
풀이

답 _____

회전체

(1) **회전체**: 평면도형을 한 직선 l을 축으로 하여 1회
전 시킬 때 생기는 입체도형
① 회전축: 회전시킬 때 축이 되는 직선 l
② 모선: 회전체에서 옆면을 만드는 선분

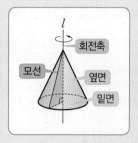

(2) **원뿔대**: 원뿔을 밑면에 평행한 평면으로 잘라서 생
기는 두 입체도형 중 원뿔이 아닌 쪽의 입체도형
(3) **회전체의 종류**: 원기둥, 원뿔, 원뿔대, 구 등이 있다.

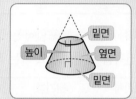

배운 내용 다시 보기

• 원기둥, 원뿔, 구 [초6]
① 원기둥: 둥근기둥 모양의 도형
② 원뿔: 둥근 뿔 모양의 도형
③ 구: 공 모양의 도형

용어

• 회전체(回 돌다, 轉 구르다, 體 모양)
회전하여 생기는 입체도형

개념note

원기둥, 원뿔, 원뿔대, 구는 어떤 평면도형을 회전시킬 때 생길까?

회전체	원기둥	원뿔	원뿔대	구
겨냥도				
회전시킨 평면도형	직사각형	직각삼각형	두 각이 직각인 사다리꼴	반원

구의 회전축은 구의 중심을 지나는 모든 직선이므로 무수히 많아. 또, 구는 곡선을 회전시킨 것이므로 모선을 생각할 수 없어.

▶ 워크북 52쪽 | 해답 38쪽

회전체 찾기 1 다음 〈보기〉 중 회전체가 <u>아닌</u> 것을 모두 고르시오.

┌보기┐
ㄱ. ㄴ. ㄷ. ㄹ. ㅁ.

회전체 그리기 2 다음 그림과 같은 평면도형을 직선 l을 회전축으로 하여 1회전 시킬 때 생기는 회전체의 겨냥도를 그리시오.

tip 회전체의 겨냥도를 그릴 때는 회전축을 대칭축으로 하는 선대칭도형을 그린 후, 입체화(원 만들기)한다.

(1) (2) (3) (4)

개념 2 | 회전체의 성질

(1) 회전체를 회전축에 수직인 평면으로 자를 때 생기는 단면은**①** 항상 원이다.

회전체	원기둥	원뿔	원뿔대	구
회전축에 수직인 평면으로 자를 때				
단면의 모양	원	원	원	원

(2) 회전체를 회전축을 포함하는 평면으로 자를 때 생기는 단면은 모두 합동이 고 회전축을 대칭축으로 하는 선대칭도형이다.

회전체	원기둥	원뿔	원뿔대	구
회전축을 포함하는 평면으로 자를 때				
단면의 모양	직사각형	이등변삼각형	사다리꼴	원

배운 내용 다시보기

• **선대칭도형** 초5
한 직선을 따라 접어서 완전히 겹쳐지는 도형을 선대칭도형이라 한다. 이때 그 직선을 대칭축이라 한다.

① 입체도형을 평면으로 자를 때 생기는 도형의 면을 단면이라 한다.

개념note

구를 자를 때 생기는 단면에는 어떤 성질이 있을까?
① 구는 어떤 평면으로 자르더라도 그 단면의 모양은 항상 원이다.
② 구를 자를 때 생기는 단면인 원의 크기는 구의 중심을 지나는 평면으로 자를 때 가장 크다.

자르는 평면	㉠	㉡	㉢	㉣
단면의 모양	◯	◯	◯	◯

회전축을 포함하는 평면으로 자른 단면의 모양은 회전체를 정면에서 본 모양과 같아~

꿀tip

▶ 워크북 **52**쪽 | 해답 **38**쪽

개념 다지기

회전체의 단면 **3** 다음 회전체를 회전축을 포함하는 평면으로 자를 때 생기는 단면의 모양을 구하시오.

(1) 원기둥 (2) 원뿔 (3) 원뿔대 (4) 구

회전체의 성질 **4** 다음 중 회전체에 대한 설명으로 옳은 것은 ◯표, 옳지 않은 것은 ×표를 하시오.

tip (4) 구의 회전축은 무수히 많다.

(1) 회전체를 회전축에 수직인 평면으로 자를 때 생기는 단면은 항상 원이다. ()

(2) 회전체를 회전축을 포함하는 평면으로 자를 때 생기는 단면은 선대칭도형이다. ()

(3) 구는 어느 평면으로 잘라도 그 단면은 항상 원이다. ()

(4) 모든 회전체의 회전축은 1개뿐이다. ()

한줄 point 회전체를 회전축에 수직인 평면으로 자를 때 생기는 단면의 모양은? 항상 원이다.

개념 3 회전체의 전개도

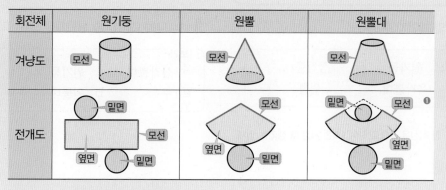

회전체	원기둥	원뿔	원뿔대
겨냥도	모선	모선	모선
전개도	밑면 / 모선 / 옆면 / 밑면	모선 / 옆면 / 밑면	밑면 / 모선 ❶ / 옆면 / 밑면

❶ 원뿔대의 전개도에서 옆면을 이루는 도형은 부채꼴의 일부분이고 두 밑면은 크기가 다른 두 원이다.

참고 구는 전개도를 그릴 수 없다.

회전체의 전개도에는 어떤 성질이 있을까?

① 원기둥의 전개도에서

→ ┌ ㉠=(옆면인 직사각형의 가로의 길이)=(밑면인 원의 둘레의 길이)
 └ ㉡=(옆면인 직사각형의 세로의 길이)=(원기둥의 높이)

② 원뿔의 전개도에서

→ ┌ ㉠=(옆면인 부채꼴의 호의 길이)=(밑면인 원의 둘레의 길이)
 └ ㉡=(옆면인 부채꼴의 반지름의 길이)=(원뿔의 모선의 길이)

원뿔과 원뿔대의 전개도에서 옆면의 모양을 각각 삼각형, 사다리꼴로 잘못 그리지 않도록 주의하자!

아! 주의

▶ 워크북 52쪽 | 해답 39쪽

개념 다지기

회전체의 전개도 **5** 오른쪽 그림과 같은 전개도로 만든 회전체에 대하여 다음을 구하시오.

(1) 회전체의 이름

(2) 모선의 길이

(3) 회전축을 포함하는 평면으로 자를 때 생기는 단면의 모양

회전체의 전개도 **6** 다음 그림과 같은 회전체와 그 전개도에서 a, b, c의 값을 구하시오.

(1)

(2)

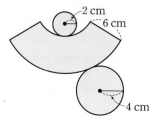

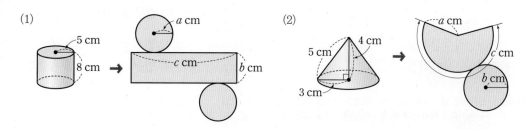

교과서 핵심 유형 익히기

유형 1 회전체

다음 중 회전체는 모두 몇 개인지 구하시오.

정육면체	원기둥	삼각뿔
반구	육각뿔대	원뿔

해결키워드 회전체: 평면도형을 한 직선을 축으로 하여 1회전 시킬 때 생기는 입체도형

1-1 다음 〈보기〉 중 회전체를 모두 고르시오.

┌ 보기 ┐
ㄱ. 삼각뿔대 ㄴ. 원기둥 ㄷ. 직육면체
ㄹ. 구 ㅁ. 원뿔대 ㅂ. 원뿔

유형 2 평면도형과 회전체

다음 평면도형을 직선 l을 회전축으로 하여 1회전 시킬 때 생기는 입체도형으로 옳지 않은 것은?

①
②
③
④
⑤

해결키워드 • 회전체의 겨냥도를 그릴 때는 회전축을 대칭축으로 하는 선대칭도형을 그린 후 입체화한다.
 • 평면도형이 회전축에서 떨어져 있으면 가운데가 빈 회전체가 된다.

2-1 오른쪽 그림과 같은 평면도형을 직선 l을 회전축으로 하여 1회전 시킬 때 생기는 입체도형은?

① ②
③ ④ ⑤

유형 3 회전체의 단면의 모양

다음 중 회전체와 그 회전체를 회전축을 포함하는 평면으로 자를 때 생기는 단면의 모양을 짝 지은 것으로 옳지 않은 것은?

① 구 − 원
② 반구 − 반원
③ 원뿔 − 직각삼각형
④ 원기둥 − 직사각형
⑤ 원뿔대 − 사다리꼴

해결키워드 회전체를 회전축을 포함하는 평면으로 자를 때 생기는 단면의 모양
 → 원기둥−직사각형, 원뿔−이등변삼각형, 원뿔대−사다리꼴, 구−원

3-1 다음 중 회전축을 포함하는 평면으로 자르거나 회전축에 수직인 평면으로 자를 때 생기는 단면의 모양이 같은 회전체는?

① 원기둥 ② 구 ③ 원뿔
④ 반구 ⑤ 원뿔대

유형 4 회전체의 단면의 넓이

오른쪽 그림과 같은 사다리꼴을 직선 l을 회전축으로 하여 1회전 시킬 때 생기는 입체도형을 회전축을 포함하는 평면으로 잘랐다. 이때 생기는 단면의 넓이를 구하시오.

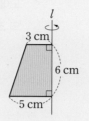

해결 키워드 회전체의 단면을 그린 후 단면인 다각형의 변의 길이 또는 원의 반지름의 길이를 찾아 단면의 넓이를 구한다.
→ (회전축을 포함하는 평면으로 자를 때 생기는 단면의 넓이)
 = (회전시킨 평면도형의 넓이)×2

4-1 오른쪽 그림과 같은 직사각형을 직선 l을 회전축으로 하여 1회전 시킬 때 생기는 입체도형을 회전축에 수직인 평면으로 잘랐다. 이때 생기는 단면의 넓이를 구하시오.

유형 5 회전체의 전개도의 성질

오른쪽 그림과 같은 전개도로 만든 원뿔의 밑면인 원의 반지름의 길이를 구하시오.

해결 키워드 원뿔의 전개도에서 (부채꼴의 호의 길이)=(원의 둘레의 길이)임을 이용한다.

5-1 다음 그림과 같은 전개도로 만든 원기둥에서 밑면인 원의 넓이를 구하시오.

유형 6 회전체의 이해

다음 〈보기〉 중 회전체에 대한 설명으로 옳은 것을 모두 고르시오.

보기
ㄱ. 원뿔, 원기둥, 구, 칠각뿔대는 모두 회전체이다.
ㄴ. 회전체를 회전축을 포함하는 평면으로 자를 때 생기는 단면은 모두 합동이다.
ㄷ. 회전체를 회전축에 수직인 평면으로 자를 때 생기는 단면은 원이다.
ㄹ. 모든 회전체는 전개도를 그릴 수 있다.

해결 키워드 회전체를 평면으로 자를 때 생기는 단면의 모양
• 회전축에 수직인 평면으로 자를 때 → 원
• 회전축을 포함하는 평면으로 자를 때 → 선대칭도형

6-1 다음 중 원뿔대에 대한 설명으로 옳지 않은 것을 모두 고르면? (정답 2개)

① 회전체이다.
② 회전축은 무수히 많다.
③ 원뿔을 회전축에 수직인 평면으로 자르면 원뿔대가 생긴다.
④ 회전축을 포함하는 평면으로 자르면 그 단면은 사다리꼴이다.
⑤ 두 밑면은 서로 평행하고 합동이다.

▶ 워크북 55쪽 | 해답 40쪽

1 다음 중 회전체가 <u>아닌</u> 것을 모두 고르면? (정답 2개)

① 구 ② 오각뿔대 ③ 원기둥

④ 정사면체 ⑤ 원뿔대

4 오른쪽 그림과 같은 원뿔의 전개도에서 옆면인 부채꼴의 중심각의 크기를 구하시오.

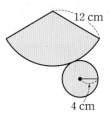
12 cm
4 cm

★중요 2 오른쪽 그림과 같은 평면도형을 직선 l을 회전축으로 하여 1회전 시킬 때 생기는 입체도형은?

l

① ②

③ ④ ⑤

★중요 5 다음 중 회전체에 대한 설명으로 옳지 <u>않은</u> 것은?

① 원기둥을 회전축을 포함하는 평면으로 자를 때 생기는 단면은 모두 합동이다.

② 원뿔을 회전축을 포함하는 평면으로 자를 때 생기는 단면은 정삼각형이다.

③ 원뿔대를 회전축에 수직인 평면으로 자를 때 생기는 단면은 원이다.

④ 회전체를 회전축을 포함하는 평면으로 자를 때 생기는 단면은 회전축을 대칭축으로 하는 선대칭도형이다.

⑤ 구는 전개도를 그릴 수 없는 회전체이다.

서술형

6 오른쪽 그림과 같은 원기둥을 회전축을 포함하는 평면으로 자를 때 생기는 단면의 넓이를 A cm², 회전축에 수직인 평면으로 자를 때 생기는 단면의 넓이를 $B\pi$ cm²라 하자. 이때 $A+B$의 값을 구하시오.

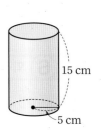
15 cm
5 cm

1단계	A의 값 구하기
풀이	

2단계	B의 값 구하기
풀이	

3단계	$A+B$의 값 구하기
풀이	

답

3 오른쪽 그림과 같이 원뿔을 평면 ①~⑤로 자를 때 생기는 단면의 모양으로 옳은 것은?

② ①
③
④
⑤

① ②

③ ④ ⑤

A 탄탄! 기본 점검하기

01 다음 중 다면체가 <u>아닌</u> 것은?

① 오각뿔 ② 원뿔대 ③ 육각뿔대
④ 구각기둥 ⑤ 정팔면체

02 다음 중 다면체와 그 다면체가 몇 면체인지 바르게 짝
지은 것은?

① 육각기둥 - 구면체 ② 오각뿔대 - 팔면체
③ 칠각뿔 - 구면체 ④ 삼각기둥 - 육면체
⑤ 육각뿔대 - 팔면체

03 다음 중 다면체와 그 옆면의 모양을 바르게 짝 지은 것
은?

① 오각뿔 - 오각형 ② 사각기둥 - 정사각형
③ 칠각뿔 - 사각형 ④ 육각뿔대 - 직사각형
⑤ 팔각기둥 - 직사각형

04 다음 〈보기〉 중 면의 모양이 정삼각형이 <u>아닌</u> 정다면
체를 모두 고른 것은?

┌ 보기 ┐
ㄱ. 정사면체 ㄴ. 정육면체
ㄷ. 정팔면체 ㄹ. 정십이면체
ㅁ. 정이십면체
└──────────┘

① ㄱ, ㄴ ② ㄱ, ㄷ ③ ㄴ, ㄹ
④ ㄴ, ㅁ ⑤ ㄹ, ㅁ

05 다음 중 회전체와 그 회전체를 회전축을 포함하는 평
면으로 자를 때 생기는 단면의 모양을 바르게 짝 지은
것은?

① 원기둥 - 원 ② 구 - 반원
③ 반구 - 원 ④ 원뿔대 - 사다리꼴
⑤ 원뿔 - 직각삼각형

B 쑥쑥! 실전 감각 익히기

06 다음 중 오른쪽 그림과 같은 다면체
와 면의 개수가 같은 입체도형은?

① 사각기둥 ② 육면체
③ 사각뿔대 ④ 육각뿔
⑤ 육각기둥

07 다음 중 모서리의 개수가 가장 많은 입체도형은?

① 육각뿔대 ② 칠각기둥 ③ 칠각뿔
④ 오각기둥 ⑤ 오각뿔대

기출 유사

08 밑면이 1개이고 옆면의 모양은 삼각형이며 모서리의
개수가 12개인 입체도형을 구하시오.

★중요
09 다음 중 다면체에 대한 설명으로 옳은 것은?

① 각기둥은 밑면이 1개이다.
② 각뿔대의 두 밑면은 서로 평행하고 합동이다.
③ 각뿔의 옆면의 모양은 사다리꼴이다.
④ 각뿔대의 옆면의 모양은 삼각형이다.
⑤ 오각뿔의 꼭짓점의 개수와 면의 개수는 같다.

창의융합
10 오른쪽 그림은 빛의 분산이나 굴절 등을 일으키기 위해 유리로 만든 삼각기둥 모양의 프리즘이다. 다음 중 이 프리즘에 대한 설명으로 옳지 **않은** 것은?

(수학 ➕ 과학)

① 오면체이다.
② 옆면의 모양은 직사각형이다.
③ 밑면의 모양은 삼각형이다.
④ 꼭짓점은 6개, 모서리는 9개이다.
⑤ 삼각뿔과 면의 개수가 같다.

빈출유형
11 다음 조건을 모두 만족시키는 정다면체는?

> (개) 모서리의 개수는 30개이다.
> (내) 한 꼭짓점에 모인 면의 개수는 3개이다.

① 정사면체　　② 정육면체　　③ 정팔면체
④ 정십이면체　　⑤ 정이십면체

12 오른쪽 그림과 같은 전개도로 만든 정다면체에 대한 설명으로 옳은 것은?

① 정십이면체이다.
② 꼭짓점의 개수는 20개이다.
③ 한 꼭짓점에 모인 면의 개수는 3개이다.
④ 모든 면의 모양은 정사각형이다.
⑤ 모서리의 개수는 30개이다.

13 오른쪽 그림과 같은 사다리꼴 ABCD를 1회전 시켜 원뿔대를 만들려고 할 때, 다음 중 회전축이 될 수 있는 것은?

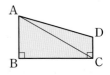

① \overline{AB}　　② \overline{AC}　　③ \overline{AD}
④ \overline{BC}　　⑤ \overline{CD}

기출유사
14 오른쪽 그림과 같은 평면도형을 직선 l을 회전축으로 하여 1회전 시킬 때 생기는 회전체를 회전축을 포함하는 평면으로 잘랐다. 이때 생기는 단면의 넓이는?

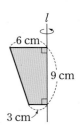

① $\dfrac{81}{2}$ cm²　　② 61 cm²　　③ $\dfrac{141}{2}$ cm²
④ 81 cm²　　⑤ 96 cm²

15 다음 그림은 원뿔과 그 전개도의 일부분이다. 이때 $a+b$의 값은?

① 21 ② 22 ③ 23

④ 24 ⑤ 25

도전! 100점 완성하기

16 면의 개수와 꼭짓점의 개수의 합이 40개인 각뿔의 모서리의 개수는?

① 34개 ② 36개 ③ 38개

④ 40개 ⑤ 42개

17 오른쪽 그림과 같은 입체도형의 꼭짓점의 개수를 v개, 모서리의 개수를 e개, 면의 개수를 f개라 할 때, $v-e+f$의 값은?

① 1 ② 2 ③ 3

④ 4 ⑤ 5

★중요
18 다음 중 정다면체에 대한 설명으로 옳지 <u>않은</u> 것은?

① 정사면체는 면의 개수와 꼭짓점의 개수가 같다.

② 정육면체와 정팔면체의 모서리의 개수는 같다.

③ 정팔면체와 정이십면체의 꼭짓점의 개수는 같다.

④ 정십이면체와 정이십면체의 모서리의 개수는 같다.

⑤ 한 꼭짓점에 모인 면의 개수가 4개인 정다면체는 정팔면체이다.

19 오른쪽 그림과 같이 반지름의 길이가 3 cm인 원을 직선 l을 회전축으로 하여 1회전 시켰다. 이때 생기는 회전체를 회전축을 포함하는 평면으로 자를 때 생기는 단면의 넓이는?

① $9\pi \text{ cm}^2$ ② $18\pi \text{ cm}^2$ ③ $25\pi \text{ cm}^2$

④ $50\pi \text{ cm}^2$ ⑤ $64\pi \text{ cm}^2$

20 오른쪽 그림과 같은 전개도로 만든 원뿔대에서 두 밑면 중 작은 원의 반지름의 길이를 구하시오.

21 꼭짓점의 개수가 24개인 각기둥의 모서리의 개수를 a개, 면의 개수를 b개라 할 때, 다음 물음에 답하시오.

(1) 주어진 각기둥을 구하시오.

풀이

(2) a, b의 값을 구하시오.

풀이

답 _____

check list
- ☐ 꼭짓점의 개수가 주어진 각기둥을 구할 수 있는가? ↻ 101쪽
- ☐ 각기둥의 모서리의 개수를 구할 수 있는가? ↻ 101쪽
- ☐ 각기둥의 면의 개수를 구할 수 있는가? ↻ 101쪽

22 오른쪽 그림과 같은 평면도형을 직선 l을 회전축으로 하여 1회전 시킬 때 생기는 회전체에 대하여 다음 물음에 답하시오.

(1) 회전체를 회전축을 포함하는 평면으로 자를 때 생기는 단면의 넓이를 구하시오.

풀이

(2) 회전체를 회전축에 수직인 평면으로 자를 때 생기는 단면 중 넓이가 가장 작은 단면의 넓이를 구하시오.

풀이

답 _____

check list
- ☐ 회전체를 자를 때 생기는 단면의 모양을 알 수 있는가? ↻ 108쪽
- ☐ 회전체의 단면의 넓이를 구할 수 있는가? ↻ 111쪽

23 오른쪽 그림과 같이 축구공은 정다각형으로 이루어진 32면체 모양이다. 축구공이 정다면체인지 아닌지 말하고, 그 이유를 설명하시오.

풀이

답 _____

check list
- ☐ 정다면체의 뜻을 알고 있는가? ↻ 104쪽
- ☐ 입체도형이 정다면체가 될 조건을 알고 있는가? ↻ 104쪽

24 밑면의 내각의 크기의 합이 $900°$인 각뿔대가 있다. 이 각뿔대의 꼭짓점의 개수를 구하시오.

풀이

답 _____

check list
- ☐ 내각의 크기의 합이 주어진 다각형을 구할 수 있는가? ↻ 72쪽
- ☐ 각뿔대의 꼭짓점의 개수를 구할 수 있는가? ↻ 101쪽

1. 다면체와 회전체

핵심 키워드 다면체, 각뿔대, 정다면체, 원뿔대, 회전체, 회전축

다면체

다면체

LECTURE 13 | 100쪽

• **다면체**
 다각형인 면으로만 둘러싸인 입체도형
 → 면의 개수에 따라 사면체, 오면체, 육면체, …라 한다.

꼭짓점
모서리
면

• **다면체의 종류**
 ① **각기둥**: 두 밑면은 서로 평행하면서 합동인 다각형이고 옆면은 모두 직사각형인 다면체
 ② **각뿔**: 밑면은 다각형이고 옆면은 모두 삼각형인 다면체
 ③ **각뿔대**: 각뿔을 밑면에 평행한 평면으로 잘라서 생기는 두 입체도형 중 각뿔이 아닌 쪽의 입체도형

밑면
높이
옆면
밑면

다면체

정다면체

LECTURE 14 | 104쪽

• **정다면체**
 모든 면이 합동인 정다각형이고, 각 꼭짓점에 모인 면의 개수가 같은 다면체

정사면체	정육면체	정팔면체	정십이면체	정이십면체

→ 정다면체는 다섯 가지뿐이다.

회전체

회전체의 성질

LECTURE 15 | 108쪽

• **회전체의 단면의 모양**
 회전체를 평면으로 자를 때 생기는 단면의 모양은
 ① 회전축에 수직인 평면으로 자를 때
 → 단면은 항상 원이다.
 ② 회전축을 포함하는 평면으로 자를 때
 → 단면은 모두 합동이고 회전축을 대칭축으로 하는 선대칭도형이다.

• **회전체의 전개도**

원기둥	원뿔	원뿔대
모선	모선	모선
밑면 / 옆면 / 모선 / 밑면	모선 / 옆면 / 밑면	밑면 / 모선 / 옆면 / 밑면

회전체

LECTURE 15 | 107쪽

• **회전체**
 평면도형을 한 직선 l을 축으로 하여 1회전 시킬 때 생기는 입체도형
 예 원기둥, 원뿔, 원뿔대, 구
 ① **회전축**: 회전시킬 때 축이 되는 직선 l
 ② **모선**: 회전체에서 옆면을 만드는 선분

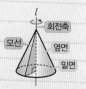

l
회전축
모선
옆면
밑면

• **원뿔대**: 원뿔을 밑면에 평행한 평면으로 잘라서 생기는 두 입체도형 중 원뿔이 아닌 쪽의 입체도형

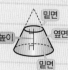

밑면
높이
옆면
밑면

▶ 해답 43쪽

직육면체의 부피와 겉넓이
- 직육면체의 부피
- 직육면체의 겉넓이

원기둥, 원뿔, 구
- 원기둥
- 원기둥의 전개도
- 원뿔
- 구

원과 부채꼴
- 원의 둘레의 길이와 넓이
- 부채꼴의 호의 길이와 넓이

초6 초6 중1

단원 계통 잇기

초6

• **직육면체의 부피**
(직육면체의 부피)
= (가로)×(세로)×(높이)

• **직육면체의 겉넓이**
(직육면체의 겉넓이)
= (여섯 면의 넓이의 합)
= (합동인 세 면의 넓이의 합)×2

1 오른쪽 그림과 같이 부피가 1 cm³인 쌓기나무로 만든 직육면체의 부피를 구하려고 한다. ☐ 안에 알맞은 수를 써넣으시오.

(1) (쌓기나무의 수)=3×☐×☐=☐(개)

(2) (직육면체의 부피)=3×☐×☐=☐(cm³)

초6

• **원기둥의 전개도**

2 다음 그림과 같은 원기둥의 전개도에 대하여 물음에 답하시오.

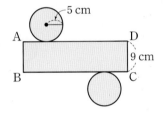

(1) 밑면의 둘레와 길이가 같은 선분을 모두 구하시오.

(2) 선분 AD의 길이를 구하시오. (단, 원주율은 3으로 계산한다.)

중1

• **부채꼴의 호의 길이와 넓이**
반지름의 길이가 r, 중심각의 크기가 $x°$인 부채꼴의 호의 길이를 l, 넓이를 S라 하면

(1) $l = 2\pi r \times \dfrac{x}{360}$

(2) $S = \pi r^2 \times \dfrac{x}{360} = \dfrac{1}{2}rl$

3 오른쪽 그림과 같이 반지름의 길이가 4 cm 이고 호의 길이가 3π cm인 부채꼴의 넓이를 구하시오.

이번에 배울 내용

· 기둥의 겉넓이와 부피
· 뿔의 겉넓이와 부피
· 구의 겉넓이와 부피

중 1

2

입체도형의 겉넓이와 부피

LECTURE 16 기둥의 겉넓이와 부피

유형 3 각기둥의 부피

오른쪽 그림과 같은 사각기둥의 부피를 구하시오.

2 cm
5 cm
3 cm
6 cm
10 cm

LECTURE 16 기둥의 겉넓이와 부피

유형 2 원기둥의 겉넓이

오른쪽 그림과 같은 원기둥의 겉넓이가 48π cm²일 때, h의 값은?

3 cm
h cm

① 3 ② 4
③ 5 ④ 6
⑤ 7

LECTURE 17 뿔의 겉넓이와 부피

유형 1 뿔의 겉넓이

오른쪽 그림과 같은 원뿔의 겉넓이는?

① 24π cm² ② 30π cm²
③ 48π cm² ④ 72π cm²
⑤ 80π cm²

8 cm
4 cm

학습계획표

학습 내용	쪽수	학습일	성취도
LECTURE 16 기둥의 겉넓이와 부피	120~124쪽	월 일	○ △ ×
LECTURE 17 뿔의 겉넓이와 부피	125~128쪽	월 일	○ △ ×
LECTURE 18 구의 겉넓이와 부피	129~132쪽	월 일	○ △ ×
학교 시험 미리 보기	133~136쪽	월 일	○ △ ×
핵심 키워드 다시 보기	137쪽	월 일	○ △ ×

기둥의 겉넓이와 부피

개념 1

기둥의 겉넓이

(1) 각기둥의 겉넓이

(각기둥의 겉넓이)❶

$= \underset{\text{한 밑면의 넓이}}{(밑넓이) \times 2} + \underset{\text{옆면의 넓이}}{(옆넓이)}$

밑면
옆면
밑면

❶ 기둥의 전개도는 서로 합동인 2개의 밑면과 직사각형 모양의 옆면으로 이루어져 있으므로

(기둥의 겉넓이)
$=(밑넓이) \times 2 + (옆넓이)$

(2) 원기둥의 겉넓이

밑면인 원의 반지름의 길이가 r, 높이가 h인 원기둥의 겉넓이를 S라 하면

$S = (밑넓이) \times 2 + (옆넓이)$❷
$\quad = 2\pi r^2 + 2\pi rh$

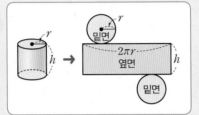

밑면
옆면
밑면
$2\pi r$

❷ 원기둥의 전개도에서
① (직사각형의 가로의 길이)
 $=(밑면인 원의 둘레의 길이)$
② (직사각형의 세로의 길이)
 $=(원기둥의 높이)$

개념note

기둥의 겉넓이는 어떻게 구할까?

기둥의 겉넓이를 구할 때는 옆면이 직사각형이 되는 전개도를 이용하여 생각하면 편리하다.

예

3 cm, 5 cm, 4 cm, 6 cm

❶ $(밑넓이) = \frac{1}{2} \times 3 \times 4 = 6(cm^2)$

❷ $(옆넓이) = (3+5+4) \times 6$
$\qquad\qquad = 72(cm^2)$

❸ $(겉넓이) = (밑넓이) \times 2 + (옆넓이)$
$\qquad\qquad = 6 \times 2 + 72 = 84(cm^2)$

옆넓이를 구할 때는 옆면을 이루고 있는 각 면의 넓이를 각각 구하여 더하는 것보다는 (밑면의 둘레의 길이)×(높이)로 구하면 편해. 그리고 기둥의 겉넓이를 구할 때는 밑면이 2개이므로 밑넓이에 2를 꼭 곱해 주어야 해!

앗! 주의

▶ 워크북 56쪽 | 해답 43쪽

개념 다지기

각기둥의 겉넓이

1 오른쪽 그림과 같은 사각기둥과 그 전개도에 대하여 다음을 구하시오.

tip (기둥의 겉넓이)
$=(밑넓이) \times 2 + (옆넓이)$
$=(밑넓이) \times 2$
$\quad +(밑면의 둘레의 길이)$
$\qquad\qquad \times (높이)$

(1) a, b, c의 값 　　(2) 밑넓이

(3) 옆넓이 　　　　　　(4) 겉넓이

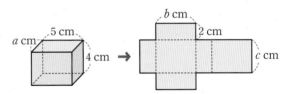

a cm, 5 cm, 4 cm → b cm, 2 cm, c cm

원기둥의 겉넓이

2 오른쪽 그림과 같은 원기둥과 그 전개도에 대하여 다음을 구하시오.

(1) a, b의 값 　　　(2) 밑넓이

(3) 옆넓이 　　　　　　(4) 겉넓이

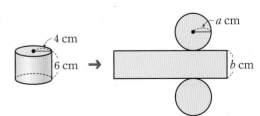

4 cm, 6 cm → a cm, b cm

한줄 point
기둥의 겉넓이는? $(밑넓이) \times 2 + (옆넓이)$이다.

개념 2 기둥의 부피

(1) 각기둥의 부피

밑넓이가 S, 높이가 h인 각기둥의 부피를 V라 하면

$$V=(\text{밑넓이})\times(\text{높이})=Sh$$

(2) 원기둥의 부피

밑면인 원의 반지름의 길이가 r, 높이가 h인 원기둥의 부피를 V라 하면

$$V=(\text{밑넓이})\times(\text{높이})=\pi r^2\times h=\pi r^2 h$$

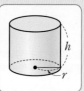

주의 길이의 단위가 cm로 주어지면 부피의 단위는 cm³이고, 길이의 단위가 m로 주어지면 부피의 단위는 m³이다.

활동한 개념note

기둥의 부피는 어떻게 이해할까?

(직육면체의 부피)=(밑넓이)×(높이)임을 이용하여 삼각기둥, 사각기둥, ⋯, n각기둥, ⋯, 원기둥의 부피도 (밑넓이)×(높이)임을 이해할 수 있다.

① 오른쪽 그림에서

$$(\text{삼각기둥의 부피})=\frac{1}{2}\times Sh=\frac{1}{2}S\times h$$
$$\underset{\text{(직육면체의 부피)}}{}$$
$$=(\text{밑넓이})\times(\text{높이})$$

이다.

② 오른쪽 그림에서 세 삼각기둥의 부피가 각각 $S_1 h$, $S_2 h$, $S_3 h$이므로

$$(\text{오각기둥의 부피})=S_1 h+S_2 h+S_3 h=(S_1+S_2+S_3)\times h$$
$$=(\text{밑넓이})\times(\text{높이})$$

→ (n각기둥의 부피)=(밑넓이)×(높이)

③ 원기둥 안에 꼭 맞게 들어가는 밑면이 정다각형인 각기둥을 생각해 보자. 각기둥의 밑면의 변의 수를 늘리면 각기둥은 점점 원기둥에 가까워지므로 원기둥의 부피도 각기둥과 같은 방법으로 구할 수 있다.

→ (원기둥의 부피)=(밑넓이)×(높이)

> 기둥의 부피는 밑면이 어떤 모양이든 (밑넓이)×(높이)로 구할 수 있어. 주어진 기둥에서 어떤 면이 밑면이고 어떤 모서리가 높이인지만 확인하면 부피는 쉽게 구할 수 있어.

▶ 워크북 56쪽 | 해답 43쪽

개념 다지기

각기둥의 부피 3 오른쪽 그림과 같은 각기둥에 대하여 다음을 구하시오.

(1) 밑넓이 (2) 높이 (3) 부피

원기둥의 부피 4 오른쪽 그림과 같은 원기둥에 대하여 다음을 구하시오.

(1) 밑넓이 (2) 높이 (3) 부피

유형 1 각기둥의 겉넓이

오른쪽 그림과 같은 사각기둥의 겉넓이는?

① 252 cm² ② 270 cm²

③ 288 cm² ④ 324 cm²

⑤ 396 cm²

해결 키워드 (각기둥의 겉넓이)=(밑넓이)×2+(옆넓이)
=(밑넓이)×2+(밑면의 둘레의 길이)×(높이)

1-1 다음 그림과 같은 전개도로 만든 각기둥의 겉넓이는?

① 198 cm² ② 204 cm² ③ 216 cm²

④ 228 cm² ⑤ 242 cm²

유형 2 원기둥의 겉넓이

오른쪽 그림과 같은 원기둥의 겉넓이가 48π cm²일 때, h의 값은?

① 3 ② 4

③ 5 ④ 6

⑤ 7

해결 키워드 원기둥의 밑면인 원의 반지름의 길이를 r, 높이를 h라 하면
→ (원기둥의 겉넓이)=(밑넓이)×2+(옆넓이)
$=\pi r^2 \times 2 + 2\pi r \times h$
$=2\pi r^2 + 2\pi rh$

2-1 다음 그림과 같은 전개도로 만든 원기둥의 겉넓이를 구하시오.

유형 3 각기둥의 부피

오른쪽 그림과 같은 사각기둥의 부피를 구하시오.

해결 키워드 밑면에 해당하는 면과 높이에 해당하는 모서리를 찾은 후 각기둥의 부피를 구한다.
→ (각기둥의 부피)=(밑넓이)×(높이)

3-1 오른쪽 그림과 같은 사각형을 밑면으로 하는 사각기둥의 높이가 8 cm일 때, 이 사각기둥의 부피는?

① 120 cm³ ② 144 cm³

③ 156 cm³ ④ 168 cm³

⑤ 216 cm³

유형 ④ 원기둥의 부피

오른쪽 그림과 같은 원기둥의 부피를 구하시오.

4cm
10 cm

해결 키워드 원기둥의 밑면인 원의 반지름의 길이를 r, 높이를 h라 하면
→ (원기둥의 부피)=(밑넓이)×(높이)$=\pi r^2 \times h = \pi r^2 h$

4-1 다음 그림과 같은 전개도로 만든 원기둥의 부피를 구하시오.

10 cm
7 cm

유형 ⑤ 밑면이 부채꼴인 기둥의 겉넓이와 부피

오른쪽 그림과 같은 입체도형의 겉넓이와 부피를 차례대로 구하시오.

120°
5 cm
3 cm

해결 키워드 밑면이 부채꼴인 기둥에서
• (겉넓이)=(밑넓이)×2+(옆넓이)
$$=\left(\pi r^2 \times \frac{x}{360}\right) \times 2 + \left(2\pi r \times \frac{x}{360} + 2r\right) \times h$$
• (부피)=(밑넓이)×(높이)$=\left(\pi r^2 \times \frac{x}{360}\right) \times h$

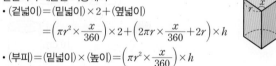

5-1 오른쪽 그림과 같은 입체도형의 부피를 구하시오.

30°
6 cm
4 cm

유형 ⑥ 구멍이 뚫린 기둥의 겉넓이와 부피

오른쪽 그림과 같이 가운데에 구멍이 뚫린 입체도형에 대하여 다음을 구하시오.

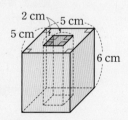

2 cm 5 cm
5 cm
6 cm

(1) 밑넓이

(2) 큰 기둥의 옆넓이

(3) 작은 기둥의 옆넓이

(4) 주어진 입체도형의 겉넓이

6-1 오른쪽 그림과 같이 가운데에 구멍이 뚫린 입체도형에 대하여 다음을 구하시오.

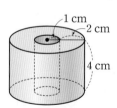

1 cm
2 cm
4 cm

(1) 큰 기둥의 부피

(2) 작은 기둥의 부피

(3) 주어진 입체도형의 부피

해결 키워드 • (구멍이 뚫린 기둥의 겉넓이)
= {(큰 기둥의 밑넓이)−(작은 기둥의 밑넓이)} × 2
+(큰 기둥의 옆넓이)+(작은 기둥의 옆넓이)
• (구멍이 뚫린 기둥의 부피)=(큰 기둥의 부피)−(작은 기둥의 부피)

▶ 워크북 59쪽 | 해답 44쪽

1 오른쪽 그림과 같은 삼각기둥의 겉넓이는?

① 120 cm² ② 132 cm²

③ 144 cm² ④ 156 cm²

⑤ 168 cm²

2 오른쪽 그림과 같은 사각기둥의 부피가 128 cm³일 때, 이 사각기둥의 높이는?

① 4 cm ② 5 cm

③ 6 cm ④ 7 cm

⑤ 8 cm

3 오른쪽 그림과 같은 입체도형의 겉넓이를 구하시오.

4 오른쪽 그림과 같이 밑면인 원의 반지름의 길이가 5 cm, 높이가 30 cm인 원기둥 모양의 롤러로 페인트 칠을 하려고 한다. 이 롤러에 페인트를 묻혀 한 바퀴 굴렸을 때, 페인트가 칠해지는 부분의 넓이를 구하시오.

5 오른쪽 그림과 같은 직사각형을 직선 l을 회전축으로 하여 1회전 시킬 때 생기는 회전체의 겉넓이는?

① 102π cm² ② 110π cm²

③ 118π cm² ④ 126π cm²

⑤ 134π cm²

서술형

6 다음 그림과 같이 아랫부분이 원기둥 모양인 병이 있다. 이 병에 높이가 8 cm가 되도록 물을 넣은 다음 병을 거꾸로 하였더니 물이 없는 부분의 높이가 10 cm가 되었다. 이 병의 부피를 구하시오.

(단, 병의 두께는 생각하지 않는다.)

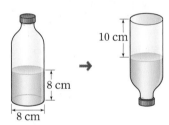

1단계 물의 부피 구하기
풀이

2단계 병을 거꾸로 하였을 때 물이 없는 부분의 부피 구하기
풀이

3단계 병의 부피 구하기
풀이

답

LECTURE 17

뿔의 겉넓이와 부피

개념 1 **뿔의 겉넓이**

(1) 각뿔의 겉넓이

(각뿔의 겉넓이)＝(밑넓이)＋(옆넓이)

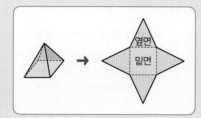

(2) 원뿔의 겉넓이

밑면인 원의 반지름의 길이가 r, 모선의 길이가 l인 원뿔의 겉넓이를 S라 하면

$S=$(밑넓이)＋(옆넓이)

$=\underbrace{\pi r^2}_{\text{원의 넓이}}+\underbrace{\pi r l}_{\text{(부채꼴의 넓이)}=\frac{1}{2}\times l\times 2\pi r}$

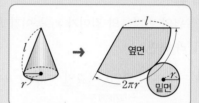

배운 내용 다시보기

- 회전체의 전개도의 성질 [LECTURE 15]
원뿔의 전개도에서
① (부채꼴의 호의 길이)
＝(밑면인 원의 둘레의 길이)
② (부채꼴의 반지름의 길이)
＝(원뿔의 모선의 길이)

- 부채꼴의 넓이 [LECTURE 12]
오른쪽 그림과 같은 부채꼴의 넓이를 S라 하면

$\rightarrow S=\pi r^2\times\dfrac{x}{360}$

$=\dfrac{1}{2}rl$

개념note **각뿔의 겉넓이는 어떻게 구할까?**

각뿔의 옆넓이는 모든 옆면의 넓이의 합이므로 옆면이 모두 합동인 이등변삼각형으로 이루어진
n각뿔의 옆넓이는 (옆면인 이등변삼각형의 넓이)$\times n$이다.

예

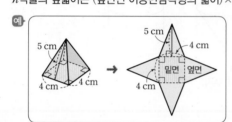

❶ (밑넓이)$=4\times 4=16(\text{cm}^2)$
❷ (옆넓이)$=\left(\dfrac{1}{2}\times 4\times 5\right)\times 4=40(\text{cm}^2)$
❸ (겉넓이)$=$(밑넓이)$+$(옆넓이)
$\qquad\qquad=16+40=56(\text{cm}^2)$

각기둥과 원기둥은 밑면이 2개이지만 각뿔과 원뿔은 밑면이 1개야. 뿔의 밑면을 2개로 착각하지 않도록 주의하자!

▶ 워크북 **60**쪽 ㅣ 해답 **44**쪽

개념 다지기

각뿔의 겉넓이 1 오른쪽 그림과 같은 사각뿔과 그 전개도에 대하여 다음을 구하시오. (단, 사각뿔의 옆면은 모두 합동이다.)

tip 각뿔은 한 개의 밑면과 삼각형 모양의 옆면으로 이루어져 있다.

(1) a, b의 값 (2) 밑넓이

(3) 옆넓이 (4) 겉넓이

원뿔의 겉넓이 2 오른쪽 그림과 같은 원뿔과 그 전개도에 대하여 다음을 구하시오.

(1) a, b의 값 (2) 밑넓이

(3) 옆넓이 (4) 겉넓이

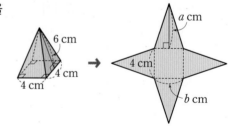

뿔의 겉넓이는? (밑넓이)＋(옆넓이)이다.

개념2 **뿔의 부피**

(1) 각뿔의 부피

밑넓이가 S, 높이가 h인 각뿔의 부피를 V라 하면

$$V = \frac{1}{3} \times (밑넓이) \times (높이) = \frac{1}{3} Sh^{\textbf{❶}}$$
└ 각기둥의 부피

❶ 뿔의 높이는 뿔의 꼭짓점에서 밑면에 수직으로 그은 선분의 길이이다.

(2) 원뿔의 부피

밑면인 원의 반지름의 길이가 r, 높이가 h인 원뿔의 부피를 V라 하면

$$V = \frac{1}{3} \times (밑넓이) \times (높이) = \frac{1}{3} \pi r^2 h$$
└ 원기둥의 부피

뿔의 부피와 기둥의 부피는 어떤 관계일까?

다음 그림과 같이 밑면이 합동이고 높이가 같은 뿔과 기둥 모양의 그릇이 있을 때, 뿔 모양의 그릇에

물을 가득 채워 기둥 모양의 그릇에 부으면 기둥의 높이의 $\frac{1}{3}$만큼 물이 채워진다.

→ $(뿔의 부피) = \frac{1}{3} \times (기둥의 부피)$

뿔의 부피와 기둥의 부피 사이의 관계는 뿔과 기둥이
① 밑면이 합동이다.
② 높이가 같다.
는 두 조건을 모두 만족해야 성립해.
뿔과 기둥이 함께 나온 문제에서는 밑면의 모양과 높이를 꼭 확인해 보자!

▶ 워크북 60쪽 | 해답 45쪽

 개념 다지기

각뿔의 부피 **3** 오른쪽 그림과 같은 각뿔에 대하여 다음을 구하시오.

(1) 밑넓이

(2) 높이

(3) 부피

9 cm
6 cm
8 cm

원뿔의 부피 **4** 오른쪽 그림과 같은 원뿔에 대하여 다음을 구하시오.

(1) 밑넓이

(2) 높이

(3) 부피

8 cm
3 cm

 한줄 point 뿔의 부피는? $\frac{1}{3} \times (밑넓이) \times (높이)$이다.

▶ 워크북 61쪽 | 해답 45쪽

유형 1 뿔의 겉넓이

오른쪽 그림과 같은 원뿔의 겉넓이는?

① 24π cm^2 ② 30π cm^2

③ 48π cm^2 ④ 72π cm^2

⑤ 80π cm^2

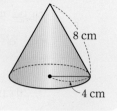

해결 키워드 (원뿔의 겉넓이)=(밑넓이)+(옆넓이)

$$=\pi r^2 + \frac{1}{2} \times l \times 2\pi r$$
$$=\pi r^2 + \pi r l$$

1-1 오른쪽 그림과 같이 옆면이 모두 합동인 사각뿔의 겉넓이를 구하시오.

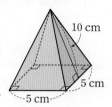

유형 2 뿔의 부피

오른쪽 그림과 같은 사각뿔의 부피가 192 cm^3일 때, 이 사각뿔의 높이는?

① 7 cm ② 8 cm

③ 9 cm ④ 12 cm

⑤ 15 cm

해결 키워드 (뿔의 부피)=$\frac{1}{3}$×(밑넓이)×(높이)

2-1 오른쪽 그림과 같은 입체도형의 부피는?

① 27π cm^3 ② 30π cm^3

③ 36π cm^3 ④ 42π cm^3

⑤ 48π cm^3

유형 3 뿔대의 겉넓이와 부피

오른쪽 그림과 같은 원뿔대에 대하여 다음을 구하시오.

(1) 두 밑면의 넓이의 합

(2) 옆넓이

(3) 겉넓이

3-1 오른쪽 그림과 같은 각뿔대에 대하여 다음을 구하시오.

(1) 큰 각뿔의 부피

(2) 작은 각뿔의 부피

(3) 각뿔대의 부피

해결 키워드 • (뿔대의 겉넓이)=(두 밑면의 넓이의 합)+(옆넓이)
• (원뿔대의 옆넓이)=(큰 부채꼴의 넓이)−(작은 부채꼴의 넓이)
• (뿔대의 부피)=(큰 뿔의 부피)−(작은 뿔의 부피)

 ▶ 워크북 **62**쪽 | 해답 **45**쪽

1 오른쪽 그림과 같은 삼각뿔의 부피를 구하시오.

2 오른쪽 그림과 같은 전개도로 만든 원뿔의 겉넓이는?

① $36\pi \, \text{cm}^2$ ② $78\pi \, \text{cm}^2$

③ $90\pi \, \text{cm}^2$ ④ $117\pi \, \text{cm}^2$

⑤ $162\pi \, \text{cm}^2$

★중요
3 오른쪽 그림과 같이 옆면이 모두 합동인 사각뿔의 겉넓이가 $132 \, \text{cm}^2$일 때, x의 값을 구하시오.

★중요
4 다음 그림과 같은 원뿔대의 겉넓이와 부피를 차례대로 구하시오.

5 오른쪽 그림과 같은 직육면체를 세 꼭짓점 B, D, G를 지나는 평면으로 자를 때 생기는 삼각뿔 C−BGD의 부피는?

① $20 \, \text{cm}^3$ ② $24 \, \text{cm}^3$ ③ $27 \, \text{cm}^3$

④ $28 \, \text{cm}^3$ ⑤ $32 \, \text{cm}^3$

창의융합 수학➕과학
6 우량계는 비가 내린 양을 측정하는 기구이다. 지훈이는 오른쪽 그림과 같은 원뿔 모양의 우량계를 만들어 빗물을 채워 보았더니 1시간에 $3\pi \, \text{cm}^3$씩 빗물이 채워졌다. 이 우량계에 빗물이 완전히 다 채워지는 데 걸리는 시간을 구하시오.

서술형
7 오른쪽 그림과 같은 직각 삼각형 ABC를 \overline{BC}를 회전축으로 하여 1회전 시킬 때 생기는 회전체의 겉넓이와 부피를 차례대로 구하시오.

1단계 회전체의 겉넓이 구하기
풀이

2단계 회전체의 부피 구하기
풀이

답 _____

구의 겉넓이와 부피

구의 겉넓이와 부피

(1) **구의 겉넓이**

반지름의 길이가 r인 구의 겉넓이를 S라 하면

$$S = \pi \times (2r)^2 = 4\pi r^2$$

❶ 반지름의 길이가 r인 구의 겉면을 빈틈없이 감은 끈으로 반지름의 길이가 $2r$인 원을 만들 수 있다.

(2) **구의 부피**

반지름의 길이가 r인 구의 부피를 V라 하면

$$V = \frac{2}{3} \times (원기둥의 부피) = \frac{4}{3}\pi r^3$$

└ (밑넓이)×(높이)$=\pi r^2 \times 2r$
$\qquad = 2\pi r^3$

구를 꺼낸다.

❷ 구가 꼭 맞게 들어가는 원기둥 모양의 그릇에 물을 가득 채운 후 구를 물속에 완전히 잠기도록 넣었다가 빼면
→ (남아 있는 물의 높이)
$\quad = (원기둥의 높이) \times \frac{1}{3}$

개념note

구의 일부를 잘라 낸 도형의 겉넓이는 어떻게 구할까?

반지름의 길이가 r인 구의 일부를 잘라 낸 도형의 겉넓이를 S라 하면

① → $S = (구의 겉넓이) \times \dfrac{1}{2} + (단면의 넓이)$
$\qquad\qquad\qquad$ └ (반지름의 길이가 r인 원의 넓이)

② → $S = (구의 겉넓이) \times \dfrac{3}{4} + (단면의 넓이)$
$\qquad\qquad\qquad$ └ (반지름의 길이가 r인 반원의 넓이)×2
$\qquad\qquad\qquad\quad = (반지름의 길이가 r인 원의 넓이)

③ → $S = (구의 겉넓이) \times \dfrac{7}{8} + (단면의 넓이)$
$\qquad\qquad\qquad$ └ (반지름의 길이가 r, 중심각의 크기가 90°인 부채꼴의 넓이)×3

①, ②, ③에서 각 도형의 부피는 구의 부피에 각각 $\dfrac{1}{2}$, $\dfrac{3}{4}$, $\dfrac{7}{8}$을 곱한 값이야. 구의 일부를 잘라 낸 도형의 겉넓이와 부피에 대한 문제는 자주 출제되니 꼭 알아 두자~.

▶ 워크북 63쪽 | 해답 46쪽

구의 겉넓이와 부피 1 다음 그림과 같은 구의 겉넓이와 부피를 차례대로 구하시오.

(1)
2 cm

(2)
6 cm

구의 일부를 잘라 낸 도형의 겉넓이와 부피 2 오른쪽 그림은 반지름의 길이가 6 cm인 구를 반으로 자른 도형이다. 이 입체도형의 겉넓이와 부피를 차례대로 구하시오.

6 cm

반지름의 길이가 r인 구의 겉넓이와 부피는? 겉넓이는 $4\pi r^2$, 부피는 $\frac{4}{3}\pi r^3$이다.
한줄 point

유형 1 구의 겉넓이

오른쪽 그림은 반지름의 길이가 2 cm인 구의 일부분을 잘라 낸 도형이다. 이 입체도형의 겉넓이를 구하시오.

2 cm

1-1 오른쪽 그림과 같은 입체도형의 겉넓이는?

① 48π cm^2 ② 64π cm^2

③ 72π cm^2 ④ 80π cm^2

⑤ 96π cm^2

4 cm / 4 cm / 6 cm

해결 키워드 (반지름의 길이가 r인 구의 겉넓이)$=4\pi r^2$

유형 2 구의 부피

오른쪽 그림과 같은 입체도형의 부피는?

① 24π cm^3 ② 27π cm^3

③ 30π cm^3 ④ 33π cm^3

⑤ 36π cm^3

3 cm / 4 cm

2-1 오른쪽 그림은 반지름의 길이가 6 cm인 구의 일부분을 잘라 낸 도형이다. 이 입체도형의 부피를 구하시오.

6 cm / 6 cm

해결 키워드 (반지름의 길이가 r인 구의 부피)$=\dfrac{4}{3}\pi r^3$

유형 3 원기둥에 꼭 맞게 들어 있는 원뿔과 구 ⓖ go! 집중 학습 **131**쪽

오른쪽 그림과 같이 밑면의 반지름의 길이가 3 cm, 높이가 6 cm인 원기둥에 원뿔과 구가 꼭 맞게 들어 있다. 다음을 구하시오.

(1) 원기둥의 부피

(2) 원뿔의 부피

(3) 구의 부피

6 cm / 3 cm

3-1 오른쪽 그림과 같이 밑면의 반지름의 길이가 4 cm, 높이가 8 cm인 원기둥에 구가 꼭 맞게 들어 있다. 원기둥의 부피와 구의 부피의 비를 구하시오.

8 cm / 4 cm

해결 키워드 원기둥 안에 원뿔과 구가 꼭 맞게 들어 있으면
➡ 원뿔의 높이는 원기둥의 높이와 같다.
➡ 구의 반지름의 길이는 원기둥의 밑면의 반지름의 길이와 같다.

원기둥에 원뿔과 구가 꼭 맞게 들어 있으면
부피의 비를 이용한다!

특강note

원기둥, 원뿔, 구의 부피 사이에는 어떤 관계가 있을까?

오른쪽 그림과 같이 원기둥에 꼭 맞게 들어 있는 원뿔과 구에 대하여 구의 반지름의 길이를 r라 하면 원기둥과 원뿔의 높이는 $2r$이므로

(원뿔의 부피) : (구의 부피) : (원기둥의 부피)

$$= \left(\frac{1}{3} \times \pi r^2 \times 2r \right) : \frac{4}{3}\pi r^3 : (\pi r^2 \times 2r)$$

$$= \frac{2}{3}\pi r^3 : \frac{4}{3}\pi r^3 : 2\pi r^3$$

$$= 1 : 2 : 3$$

▶ 해답 47쪽

1 다음은 원기둥에 꼭 맞게 들어 있는 원뿔과 구에 대하여 세 입체도형의 부피의 비를 구하는 과정이다. ☐ 안에 알맞은 수를 써넣으시오.

(원뿔의 부피) = ☐ × (원기둥의 부피),

(구의 부피) = ☐ × (원기둥의 부피)이므로

(원뿔의 부피) : (구의 부피) : (원기둥의 부피)

= ☐ : ☐ : 1

= 1 : ☐ : ☐

2 오른쪽 그림과 같이 원기둥에 원뿔과 구가 꼭 맞게 들어 있다. 다음을 구하시오.

4 cm

2 cm

(1) 원뿔의 부피

(2) 구의 부피

(3) 원기둥의 부피

(4) (원뿔의 부피) : (구의 부피) : (원기둥의 부피)

3 오른쪽 그림과 같이 원기둥에 원뿔과 구가 꼭 맞게 들어 있다. 원뿔, 구, 원기둥의 부피의 비를 이용하여 다음을 구하시오.

(1) 원뿔의 부피가 $12\pi \ cm^3$일 때, 구의 부피

접근 ❶ (원뿔의 부피) : (구의 부피) = 1 : ☐
❷ 원뿔의 부피가 $12\pi \ cm^3$이므로
12π : (구의 부피) = 1 : ☐
❸ 따라서 구의 부피는 ☐ cm^3이다.

(2) 원뿔의 부피가 $6\pi \ cm^3$일 때, 원기둥의 부피

(3) 구의 부피가 $30\pi \ cm^3$일 때, 원뿔의 부피

(4) 원기둥의 부피가 $48\pi \ cm^3$일 때, 구의 부피

1 오른쪽 그림과 같이 반지름의 길이가 7 cm인 반구의 겉넓이를 구하시오.

5 오른쪽 그림과 같이 원기둥에 두 개의 구가 꼭 맞게 들어 있다. 원기둥의 부피가 864π cm³일 때, 구 한 개의 부피는?

① 224π cm³ ② 288π cm³

③ 296π cm³ ④ 312π cm³

⑤ 324π cm³

2 오른쪽 그림과 같이 구의 일부분을 잘라 낸 도형의 겉넓이가 100π cm²일 때, 구의 반지름의 길이는?

① 2 cm ② 3 cm

③ 4 cm ④ 5 cm

⑤ 6 cm

서술형

6 다음 그림과 같이 밑면의 반지름의 길이가 4 cm, 높이가 12 cm인 원기둥 모양의 그릇에 물을 가득 채웠다. 이 그릇에 반지름의 길이가 3 cm인 구 2개를 물에 완전히 잠기도록 넣었다가 뺐을 때, 그릇에 남아 있는 물의 부피를 구하시오.

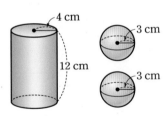

3 오른쪽 그림과 같이 원기둥에 원뿔과 구가 꼭 맞게 들어 있다. 원뿔의 부피가 18π cm³일 때, 구와 원기둥의 부피를 차례대로 구하시오.

1단계 원기둥 모양의 그릇의 부피 구하기

풀이

2단계 구 한 개의 부피 구하기

풀이

4 오른쪽 그림에서 색칠한 부분을 직선 l을 회전축으로 하여 1회전 시킬 때 생기는 회전체의 부피를 구하시오.

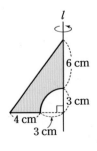

3단계 그릇에 남아 있는 물의 부피 구하기

풀이

답 _____

▶ 워크북 89쪽 | 해답 48쪽

A 탄탄! 기본 점검하기

01 오른쪽 그림과 같은 삼각기둥의 겉넓이는?

① 168 cm²
② 172 cm²
③ 176 cm²
④ 184 cm²
⑤ 192 cm²

02 오른쪽 그림과 같은 전개도로 만든 원기둥의 부피는?

① 24π cm³
② 36π cm³
③ 54π cm³
④ 108π cm³
⑤ 216π cm³

03 오른쪽 그림과 같이 옆면이 모두 합동인 사각뿔의 겉넓이는?

① 15 cm² ② 21 cm²
③ 27 cm² ④ 33 cm²
⑤ 36 cm²

빈출 유형

04 오른쪽 그림과 같은 원뿔대의 부피는?

① 88π cm³ ② 92π cm³
③ 96π cm³ ④ 102π cm³
⑤ 104π cm³

05 오른쪽 그림과 같이 지름의 길이가 10 cm인 반원을 직선 l을 회전축으로 하여 1회전 시킬 때 생기는 회전체의 겉넓이는?

① 50π cm² ② 80π cm²
③ 100π cm² ④ 125π cm²
⑤ 150π cm²

B 쑥쑥! 실전 감각 익히기

06 겉넓이가 294 cm²인 정육면체의 한 모서리의 길이는?

① 6 cm ② 7 cm ③ 9 cm
④ 11 cm ⑤ 12 cm

★중요
07 오른쪽 그림과 같은 입체도형의 부피는?

① 30π cm³ ② 32π cm³
③ 64π cm³ ④ 96π cm³
⑤ 128π cm³

08 오른쪽 그림과 같은 직사각형 ABCD를 \overline{AD}를 회전축으로 하여 1회전 시킬 때 생기는 회전체의 부피는?

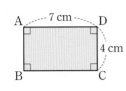

① 56π cm³ ② 84π cm³ ③ 112π cm³
④ 154π cm³ ⑤ 196π cm³

★중요 09 오른쪽 그림은 직육면체에서 작은 직육면체를 잘라 낸 입체도형이다. 이 입체도형의 겉넓이는?

① 205 cm² ② 214 cm²
③ 223 cm² ④ 241 cm²
⑤ 268 cm²

10 오른쪽 그림과 같이 밑면의 지름의 길이가 8 cm, 모선의 길이가 15 cm 인 원뿔 전체가 포장지로 둘러싸여 있다. 이때 이 원뿔을 둘러싼 포장지의 넓이를 구하시오.
(단, 겹치는 부분은 생각하지 않는다.)

창의융합 수학➕체육

11 다음 그림과 같이 야구공의 겉면은 서로 합동인 두 조각의 가죽으로 이루어져 있다. 이때 지름의 길이가 7 cm인 야구공의 가죽 한 조각의 넓이는?

① 14π cm² ② 18.5π cm² ③ 21π cm²
④ 24.5π cm² ⑤ 49π cm²

12 오른쪽 그림은 반지름의 길이가 6 cm인 구의 일부분을 잘라 낸 것이다. 이 입체도형의 부피는?

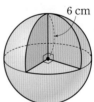
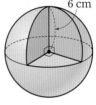

① 144π cm³ ② 216π cm³
③ 232π cm³ ④ 252π cm³
⑤ 288π cm³

★중요 13 오른쪽 그림과 같은 입체도형의 겉넓이는?

① 30π cm² ② 33π cm²
③ 36π cm² ④ 48π cm²
⑤ 56π cm²

14 오른쪽 그림과 같이 원기둥에 원뿔과 구가 꼭 맞게 들어 있다. 원기둥의 부피가 250π cm³일 때, 원뿔과 구의 부피의 합은?

① 250π cm³ ② $\dfrac{1000}{3}\pi$ cm³ ③ $\dfrac{1250}{3}\pi$ cm³

④ 500π cm³ ⑤ $\dfrac{1750}{3}\pi$ cm³

──── C 도전! 100점 완성하기 ────

15 ★중요 다음 그림과 같이 밑면이 정사각형이고 옆면이 모두 합동인 사각뿔 모양의 그릇에 물을 가득 담아 사각기둥 모양의 그릇에 모두 옮겨 담았다. 이때 사각기둥 모양의 그릇에 담긴 물의 높이를 구하시오.

16 오른쪽 그림은 직육면체의 한 꼭짓점에서 삼각뿔 모양의 도형을 잘라 낸 입체도형이다. 이 입체도형의 부피를 구하시오.

17 기출 유사 오른쪽 그림과 같이 밑면인 원의 반지름의 길이가 3 cm인 원뿔을 점 O를 중심으로 굴렸더니 5회전 하고 처음 위치로 되돌아왔다. 이때 이 원뿔의 겉넓이를 구하시오.

18 다음 그림과 같이 반지름의 길이가 10 cm인 쇠구슬을 녹여서 반지름의 길이가 2 cm인 작은 쇠구슬을 만들려고 한다. 이때 만들 수 있는 작은 쇠구슬은 최대 몇 개인지 구하시오.

19 오른쪽 그림은 \overline{AB} 위에 3개의 반원을 그린 것이다. 색칠한 부분을 \overline{AB}를 회전축으로 하여 1회전 시킬 때 생기는 회전체의 부피는?

① 176π cm³ ② 216π cm³ ③ 224π cm³

④ 256π cm³ ⑤ 288π cm³

잘 나오는 **서술형** 집중 연습

▶ 해답 **49**쪽

20 오른쪽 그림과 같이 밑면인 원의 반지름의 길이가 5 cm, 높이가 12 cm, 모선의 길이가 13 cm인 원뿔에 대하여 다음 물음에 답하시오.

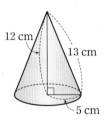

12 cm
13 cm
5 cm

(1) 겉넓이를 구하시오.

풀이

(2) 부피를 구하시오.

풀이

답 _____

check list
□ 원뿔의 겉넓이를 구할 수 있는가? ↻ 125쪽
□ 원뿔의 부피를 구할 수 있는가? ↻ 126쪽

중요
21 오른쪽 그림과 같이 원기둥 모양의 통 안에 야구공 3개가 꼭 맞게 들어 있다. 야구공 1개의 겉넓이가 36π cm²일 때, 다음 물음에 답하시오.

(1) 야구공의 반지름의 길이를 구하시오.

풀이

(2) 통의 빈 공간의 부피를 구하시오.

풀이

답 _____

check list
□ 구의 겉넓이를 구할 수 있는가? ↻ 129쪽
□ 원기둥의 부피를 구할 수 있는가? ↻ 121쪽
□ 구의 부피를 구할 수 있는가 ↻ 129쪽

22 오른쪽 그림과 같은 평면도형을 직선 l을 회전축으로 하여 1회전 시킬 때 생기는 회전체의 겉넓이와 부피를 차례대로 구하시오.

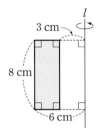

l
3 cm
8 cm
6 cm

풀이

답 _____

check list
□ 평면도형을 한 직선을 축으로 하여 1회전 시킬 때 생기는 회전체를 그릴 수 있는가? ↻ 107쪽
□ 구멍이 뚫린 기둥의 겉넓이와 부피를 구할 수 있는가? ↻ 123쪽

23 어느 아이스크림 가게에서 밑면인 원의 반지름의 길이가 20 cm, 높이가 40 cm인 원기둥 모양의 큰 통에 아이스크림을 가득 보관하고 있다. 이 통의 아이스크림을 오른쪽 그림과 같은 원뿔 모양의 컵 속에 꼭 맞게 모두 담으려면 몇 개의 컵이 필요한지 구하시오.

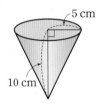

5 cm
10 cm

풀이

답 _____

check list
□ 원기둥의 부피를 구할 수 있는가? ↻ 121쪽
□ 원뿔의 부피를 구할 수 있는가? ↻ 126쪽

핵심 키워드
다시 보기

기둥의 겉넓이와 부피

기둥의 겉넓이

LECTURE **16** | 120쪽

(기둥의 겉넓이)=(밑넓이)×2+(옆넓이)

예 사각기둥의 겉넓이

(겉넓이)$=2ab+(2a+2b)h$

원기둥의 겉넓이

(겉넓이)$=2\pi r^2+2\pi rh$

기둥의 부피

LECTURE **16** | 121쪽

(기둥의 부피)=(밑넓이)×(높이)

예 사각기둥의 부피

(부피)$=abh$

원기둥의 부피

(부피)$=\pi r^2 h$

뿔의 겉넓이와 부피

뿔의 겉넓이

LECTURE **17** | 125쪽

(뿔의 겉넓이)=(밑넓이)+(옆넓이)

예 사각뿔의 겉넓이

(겉넓이)$=a^2+\dfrac{1}{2}ab\times4$

$=a^2+2ab$

원뿔의 겉넓이

(겉넓이)$=\pi r^2+\dfrac{1}{2}\times l\times2\pi r$

$=\pi r^2+\pi rl$

뿔의 부피

LECTURE **17** | 126쪽

(뿔의 부피)$=\dfrac{1}{3}\times$(밑넓이)\times(높이)

예 사각뿔의 부피

(부피)$=\dfrac{1}{3}abh$

원뿔의 부피

(부피)$=\dfrac{1}{3}\pi r^2 h$

구의 겉넓이와 부피

구의 겉넓이와 부피

LECTURE **18** | 129쪽

반지름의 길이가 r인 구의

① (겉넓이)$=4\pi r^2$

② (부피)$=\dfrac{4}{3}\pi r^3$

막대그래프	꺾은선그래프	비율 그래프
• 막대그래프 그리기 • 막대그래프 해석하기	• 꺾은선그래프 그리기 • 꺾은선그래프 해석하기	• 띠그래프 • 원그래프

초 4 초 4 초 6

단원 계통 잇기

초 4

• 막대그래프
조사한 자료를 막대 모양으로 나타낸 그래프

1 오른쪽 그림은 태형이네 집에서 일주일 동안 버린 쓰레기의 양을 조사하여 나타낸 그래프이다. 다음을 구하시오.

일주일 동안 버린 쓰레기의 양

(1) 가장 많은 양의 쓰레기의 종류
(2) 음식물 쓰레기의 양
(3) 쓰레기의 총량

초 4

• 꺾은선그래프
수량을 점으로 표시하고 그 점들을 선분으로 이어 그린 그래프

2 오른쪽 그림은 명현이의 윗몸일으키기 횟수를 조사하여 나타낸 그래프이다. 윗몸일으키기 횟수가 가장 많은 날과 가장 적은 날의 횟수의 차를 구하시오.

윗몸일으키기 횟수

초 6

• 비율 그래프
(1) 띠그래프
전체에 대한 각 부분의 비율을 띠 모양으로 나타낸 그래프
(2) 원그래프
전체에 대한 각 부분의 비율을 원 모양으로 나타낸 그래프

3 오른쪽 그림은 현아네 반 학생 40명이 배우고 싶은 사물놀이 악기를 조사하여 원그래프로 나타낸 것이다. 꽹과리를 배우고 싶은 학생 수를 구하시오.

배우고 싶은 사물놀이 악기

이번에 배울 내용
- 줄기와 잎 그림, 도수분포표
- 히스토그램과 도수분포다각형
- 상대도수와 그 그래프

중 1

1

자료의 정리와 해석

LECTURE 20 히스토그램과 도수분포다각형

유형 1 히스토그램의 이해

오른쪽 그림은 훈종이네 반 학생들의 1분 동안의 턱걸이 횟수를 조사하여 나타낸 히스토그램이다. 다음 물음에 답하시오.

(1) 전체 학생 수를 구하시오.

(2) 도수가 가장 큰 계급의 직사각형의 넓이는 도수가 가장 작은 계급의 직사각형의 넓이의 몇 배인지 구하시오.

LECTURE 20 히스토그램과 도수분포다각형

유형 2 도수분포다각형의 이해

오른쪽 그림은 지우네 반 학생들의 제기차기 기록을 조사하여 나타낸 도수분포다각형이다. 다음 물음에 답하시오.

(1) 도수가 가장 작은 계급을 구하시오.

(2) 기록이 27회인 학생이 속하는 계급의 도수를 구하시오.

LECTURE 21 상대도수와 그 그래프

유형 3 상대도수의 분포를 나타낸 그래프의 이해

오른쪽 그림은 희영이네 독서 토론회 회원 40명이 한 달 동안 읽은 책의 수에 대한 상대도수의 분포를 나타낸 그래프이다. 다음 물음에 답하시오.

(1) 도수가 가장 큰 계급의 상대도수를 구하시오.

(2) 읽은 책의 수가 6권 이상 8권 미만인 학생 수를 구하시오.

학습계획표

줄기와 잎 그림, 도수분포표

줄기와 잎 그림

(1) **변량**: 나이, 점수, 키 등의 자료를 수량으로 나타낸 것

(2) **줄기와 잎 그림**: 줄기와 잎을 이용하여 자료를 나타낸 그림

(3) **줄기와 잎 그림을 그리는 순서**

❶ 변량을 줄기와 잎으로 구분한다.

❷ 세로선을 긋고 세로선의 왼쪽에 줄기를 작은 수부터 차례대로 세로로 쓴다.

❸ 세로선의 오른쪽에 각 줄기에 해당되는 잎을 가로로 쓴다.

❹ 그림 위에 줄기 a와 잎 b를 $a|b$로 나타내고 그 뜻을 설명한다.

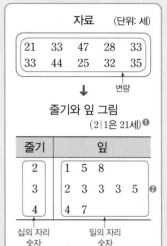

자료 (단위: 세)

| 21 | 33 | 47 | 28 | 33 |
| 33 | 44 | 25 | 32 | 35 |

↓ 변량

줄기와 잎 그림
(2|1은 21세)❶

줄기	잎
2	1 5 8
3	2 3 3 3 5 ❷
4	4 7

십의 자리 숫자 / 일의 자리 숫자

❶ 줄기가 2이고 잎이 1일 때, 21세임을 뜻한다.

❷ 중복된 자료의 값은 중복된 횟수만큼 나열한다.

용어
• 변량(變 변하다, 量 양) 변하는 양

개념note 줄기와 잎 그림으로 알 수 있는 자료의 특징은 무엇일까?

줄기와 잎 그림
(2|1은 21세)

줄기	잎	
2	1 5 8	←3개
3	2 3 3 3 5	←5개
4	4 7	←2개

① 각 줄기별로 잎의 분포를 쉽게 파악할 수 있다.
⇨ 잎이 가장 적은 줄기: 4, 잎이 가장 많은 줄기: 3

② 전체 변량의 개수는 잎의 총 개수와 같다.
⇨ 3+5+2=10(개)

③ 특정 자료의 위치를 쉽게 파악할 수 있다.
⇨ 가장 큰 변량: 47세, 가장 작은 변량: 21세

잎에 적는 수는 크기가 작은 수부터 차례대로 나열하면 자료를 분석할 때 편리해!

▶ 워크북 65쪽 | 해답 50쪽

개념 다지기

줄기와 잎 그림 **1**
tip 잎에 적는 수는 크기가 작은 수부터 차례대로 쓰면 편리하다.

다음은 준호네 반 학생들의 공 던지기 기록을 조사한 자료이다. 이 자료에 대한 줄기와 잎 그림을 완성하시오.

공 던지기 기록 (단위: m)

| 16 | 20 | 33 | 23 | 19 | 28 |
| 35 | 11 | 20 | 25 | 21 | 32 |

→

공 던지기 기록 (1|1은 11 m)

줄기	잎
1	1

줄기와 잎 그림의 이해 **2**
tip 전체 변량의 개수는 잎의 총 개수와 같다.

오른쪽은 어느 볼링 동호회 회원들의 나이를 조사하여 나타낸 줄기와 잎 그림이다. 다음을 구하시오.

(1) 전체 회원 수

(2) 잎이 가장 많은 줄기

(3) 줄기가 4인 잎

(4) 나이가 가장 많은 회원의 나이

회원들의 나이 (1|9는 19세)

줄기	잎			
1	9			
2	1	3	6	8
3	2 3	4	5	5
4	0	1		

한줄 point 줄기와 잎 그림이란? 줄기와 잎을 이용하여 자료를 나타낸 그림이다.

개념 2　도수분포표

(1) **도수분포표**

① **계급**: 변량을 일정한 간격으로 나눈 구간

② **계급의 크기**: 구간의 너비, 즉 계급의 양 끝 값의 차 ❶

③ **도수**: 각 계급에 속하는 자료의 수

④ **도수분포표**: 주어진 자료를 몇 개의 계급 으로 나누고, 각 계급의 도수를 나타낸 표

참고 계급, 계급의 크기, 계급값, 도수는 단위를 포함하여 쓴다.

(2) **도수분포표를 만드는 순서**

❶ 자료에서 가장 작은 변량과 가장 큰 변 량을 찾는다.

❷ ❶의 두 변량이 포함되는 구간을 일정한 간격으로 나누어 계급을 정한다. ❷

└─ 계급의 크기는 모두 같게 한다.

❸ 각 계급에 속하는 변량의 개수를 세어 계급의 도수를 구한다.

└─ 변량의 개수를 셀 때는 /, //, ///, ////, ////// 또는 一, 丅, 下, 正, 正를 이용하면 편리하다.

자료			(단위: 점)	
80	76	92	85	67
74	83	87	65	74

↓

도수분포표

점수(점)		도수(명)
$60^{이상}$ ~ $70^{미만}$	//	2
70 ~ 80	///	3
80 ~ 90	////	4
90 ~ 100	/	1
합계		10

계급　　　　　도수

❶ 계급을 대표하는 값으로 그 계급의 가운데 값을 계급 값이라 한다.

→ (계급값)

$= \dfrac{(계급의 양 끝 값의 합)}{2}$

❷ 계급의 개수가 너무 많거나 적으면 자료의 분포 상태를 파악하기 어려우므로 계급 의 개수는 자료의 양에 따라 보통 5~15개 정도로 한다.

용어

• **계급**(階 나누다, 級 등급) 등급을 나눈 것

• **도수**(度 횟수, 數 수) 횟수를 기록한 수

도수분포표로 알 수 있는 자료의 특징은 무엇일까?

도수분포표

점수(점)	도수(명)
$60^{이상}$ ~ $70^{미만}$	2
70 ~ 80	3
80 ~ 90	4
90 ~ 100	1
합계	10

→

① 각 계급에 속하는 자료의 수를 한눈에 파악할 수 있다.

⇨ 수학 점수가 70점 이상 80점 미만인 학생 수: 3명

② 자료의 분포의 특징을 쉽게 알 수 있다.

⇨ 도수가 가장 큰 계급: 80점 이상 90점 미만

└─ 자료가 가장 많이 모여 있는 구간

도수가 가장 작은 계급: 90점 이상 100점 미만

└─ 자료가 가장 적게 모여 있는 구간

도수분포표는 각 계급에 속하는 자료 하나하나의 정확한 값을 알 수는 없어. 대신 변량의 개수가 많거나 자료의 값의 범위가 큰 경우 자료의 분포를 한눈에 알아보기 쉬워~.

▶ 워크북 65쪽 | 해답 50쪽

개념 다지기

도수분포표의 이해 **3**　오른쪽은 혜성이네 반 학생 20명의 통학 시 간을 조사한 자료이다. 이 자료에 대한 도수 분포표를 완성하고, 다음을 구하시오.

(1) 계급의 크기

(2) 계급의 개수

(3) 도수가 가장 큰 계급

(4) 통학 시간이 30분 이상인 학생 수

통학 시간		(단위: 분)	
7	10	25	45
12	33	17	20
27	9	40	15
13	27	42	30
19	36	44	18

→

통학 시간(분)	도수(명)
$0^{이상}$ ~ $10^{미만}$	2
10 ~ 20	
40 ~ 50	
합계	20

유형 1 줄기와 잎 그림의 이해

다음은 석희네 반 학생들의 키를 조사하여 나타낸 줄기와 잎 그림이다. 물음에 답하시오.

키 (12|5는 125 cm)

줄기	잎
12	5 6 7 7 8 9
13	0 2 3 5 6 7 9 9
14	1 3 4 4 6 7 8 8 8
15	2 4 5 6

(1) 전체 학생 수를 구하시오.

(2) 줄기가 13인 잎의 개수를 구하시오.

(3) 키가 140 cm 미만인 학생 수를 구하시오.

(4) 키가 큰 쪽에서 9번째인 학생의 키를 구하시오.

해결 키워드 · 줄기와 잎 그림에서 (전체 변량의 개수)=(잎의 총 개수)
· 변량이 큰(작은) 쪽에서 ★번째인 값을 구할 때는
 ➡ 뒤(앞)에서부터 차례대로 세어 ★번째가 되는 것을 찾는다.

1-1 다음은 윤아네 반 학생들의 하루 동안의 인터넷 사용 시간을 조사하여 나타낸 줄기와 잎 그림이다. 물음에 답하시오.

인터넷 사용 시간 (1|0은 10분)

줄기	잎
1	0 6 7
2	1 5 6 7
3	2 3 6 7 8 8
4	0 0 2 5 5
5	1 4 5 6 8 9 9

(1) 잎이 가장 많은 줄기를 구하시오.

(2) 인터넷 사용 시간이 40분 이상인 학생 수를 구하시오.

(3) 인터넷 사용 시간이 짧은 쪽에서 5번째인 학생의 사용 시간을 구하시오.

유형 2 서로 다른 두 집단의 자료를 나타낸 줄기와 잎 그림

다음은 소영이네 반 남학생과 여학생의 1년 동안의 봉사 활동 시간을 조사하여 나타낸 줄기와 잎 그림이다. 물음에 답하시오.

봉사 활동 시간 (0|4는 4시간)

잎(남학생)	줄기	잎(여학생)
8 5	0	4
8 6 6 3 2	1	2 4 8 9
5 4 2 1 1	2	0 4 4 5 7
5 3 1 0	3	2 7

(1) 소영이네 반의 남학생 수를 구하시오.

(2) 봉사 활동 시간이 가장 긴 학생은 남학생인지 여학생인지 구하시오.

(3) 봉사 활동 시간이 10시간 이상 20시간 미만인 학생은 남학생과 여학생 중 누가 몇 명 더 많은지 구하시오.

해결 키워드 · 남학생: 줄기를 기준으로 왼쪽 방향(←)으로 갈수록 잎이 커진다.
· 여학생: 줄기를 기준으로 오른쪽 방향(→)으로 갈수록 잎이 커진다.

2-1 다음은 희주네 모둠과 경호네 모둠 학생들이 한 달 동안 읽은 책의 수를 조사하여 나타낸 줄기와 잎 그림이다. 물음에 답하시오.

책의 수 (0|3은 3권)

잎(희주네 모둠)	줄기	잎(경호네 모둠)
5 4	0	3 9
8 7 6 4 2	1	2 6
6 5 3 3	2	5 6 6 7 9
2 1	3	0 3 4 5

(1) 두 모둠 전체 학생 수를 구하시오.

(2) 두 모둠 중 책을 가장 적게 읽은 학생은 어느 모둠에 속해 있는지 구하시오.

(3) 읽은 책의 수가 30권 이상인 학생은 어느 모둠이 몇 명 더 많은지 구하시오.

유형 **3** 도수분포표의 이해

오른쪽은 어느 중학교 1학년 학생 35명의 멀리뛰기 기록을 조사하여 나타낸 도수분포표이다. 다음 물음에 답하시오.

멀리뛰기 기록(cm)	도수(명)
$170^{이상} \sim 175^{미만}$	3
175 ~ 180	8
180 ~ 185	A
185 ~ 190	7
190 ~ 195	5
합계	35

(1) A의 값을 구하시오.

(2) 기록이 180 cm 미만인 학생 수를 구하시오.

(3) 도수가 가장 큰 계급을 구하시오.

(4) 기록이 좋은 쪽에서 10번째인 학생이 속하는 계급의 도수를 구하시오.

해결 키워드 특정 계급의 도수가 주어지지 않은 경우에는
(특정 계급의 도수)=(도수의 총합)−(나머지 계급들의 도수의 합)
으로 구한다.

3-1 다음은 민재네 반 학생들의 몸무게를 조사하여 나타낸 도수분포표이다. 물음에 답하시오.

몸무게(kg)	도수(명)
$30^{이상} \sim 40^{미만}$	4
40 ~ 50	13
50 ~ 60	9
60 ~ 70	6
합계	

(1) 전체 학생 수를 구하시오.

(2) 도수가 두 번째로 작은 계급을 구하시오.

(3) 몸무게가 52 kg인 학생이 속하는 계급의 도수를 구하시오.

(4) 몸무게가 적게 나가는 쪽에서 8번째인 학생이 속하는 계급을 구하시오.

유형 **4** 도수분포표에서 특정 계급의 백분율

오른쪽은 동근이네 반 학생 25명이 체육 시간에 던진 자유투의 성공 개수를 조사하여 나타낸 도수분포표이다. 다음 물음에 답하시오.

성공 개수(개)	도수(명)
$0^{이상} \sim 4^{미만}$	3
4 ~ 8	5
8 ~ 12	9
12 ~ 16	A
16 ~ 20	2
합계	25

(1) A의 값을 구하시오.

(2) 자유투의 성공 개수가 12개 이상 16개 미만인 학생은 전체의 몇 %인지 구하시오.

(3) 자유투의 성공 개수가 8개 미만인 학생은 전체의 몇 %인지 구하시오.

해결 키워드 (특정 계급의 백분율)=$\dfrac{(해당 계급의 도수)}{(도수의 총합)} \times 100\,(\%)$으로 구한다.

4-1 다음은 어느 30개 지역에서 낮 시간 동안의 소음도를 조사하여 나타낸 도수분포표이다. 물음에 답하시오.

소음도(dB)	도수(개)
$60^{이상} \sim 65^{미만}$	6
65 ~ 70	A
70 ~ 75	7
75 ~ 80	4
80 ~ 85	10
합계	30

(1) A의 값을 구하시오.

(2) 소음도가 65 dB 이상 70 dB 미만인 지역은 전체의 몇 %인지 구하시오.

1 아래는 어느 야구 동아리 학생들이 1학기 동안 친 안타 수를 조사하여 나타낸 줄기와 잎 그림이다. 다음 중 옳은 것을 모두 고르면? (정답 2개)

안타 수 (0|2는 2개)

줄기	잎
0	2 4 5 9 9
1	1 3 5 7 7 7 8
2	0 2 4 5 5 8
3	3 6

① 전체 학생 수는 18명이다.

② 줄기가 2인 잎은 7개이다.

③ 안타 수가 22개인 학생은 안타 수가 많은 쪽에서 6번째이다.

④ 안타 수가 가장 많은 학생과 가장 적은 학생의 안타 수의 차는 34개이다.

⑤ 안타 수가 20개 이상인 학생은 전체의 40 %이다.

2 다음은 두 과수원 A, B에서 수확한 참외의 무게를 조사하여 나타낸 줄기와 잎 그림이다. 〈보기〉 중 옳은 것을 모두 고른 것은?

참외의 무게 (16|0은 160 g)

잎(A 과수원)	줄기	잎(B 과수원)
8 8 3 2 1	16	0 6 7 8 9
9 8 7 6 0	17	1 5 5
3 0	18	3 6 6 7 9 9 9
7 6 6 3	19	0 8

┌ 보기 ┐
ㄱ. B 과수원에서 수확한 참외의 개수가 더 많다.

ㄴ. 잎이 가장 많은 줄기는 16이다.

ㄷ. 두 과수원에서 수확한 무게가 170 g 이하인 참외의 개수는 같다.

ㄹ. 두 과수원에서 수확한 참외 중 가장 가벼운 참외의 무게는 161 g이다.

① ㄱ, ㄴ ② ㄱ, ㄷ ③ ㄴ, ㄷ
④ ㄱ, ㄴ, ㄷ ⑤ ㄴ, ㄷ, ㄹ

[3~5] 오른쪽은 지연이네 반 학생 28명의 50 m 달리기 기록을 조사하여 나타낸 도수분포표이다. 기록이 8초 이상 9초 미만인 계급의 도수가 11초 이상 12초 미만인 계급의 도수의 2배일 때, 다음 물음에 답하시오.

달리기 기록(초)	도수(명)
7이상 ~ 8미만	2
8 ~ 9	A
9 ~ 10	8
10 ~ 11	9
11 ~ 12	B
합계	28

3 A, B의 값을 구하시오.

4 기록이 8초 이상 10초 미만인 학생은 전체의 몇 %인지 구하시오.

5 기록이 좋은 쪽에서 10번째인 학생이 속하는 계급의 도수를 구하시오.

 서술형 창의융합 수학➕과학

6 미세먼지란 복합 성분을 가진 대기 중 부유 물질을 말한다. 오른쪽은 전국 몇 개 지역의 미세먼지 농도를 조사하여 나타낸 도수분포표이다. 미세먼지 농도가 20 μg/m^3 이상 30 μg/m^3 미만인 지역이 전체의 30 %일 때, A의 값을 구하시오.

농도(μg/m^3)	도수(개)
10이상 ~ 20미만	3
20 ~ 30	12
30 ~ 40	A
40 ~ 50	11
50 ~ 60	5
합계	

1단계 도수의 총합 구하기
풀이

2단계 A의 값 구하기
풀이

답 _____

히스토그램과 도수분포다각형

개념 1 히스토그램

(1) **히스토그램**: 가로축에는 각 계급의 양 끝 값을, 세로축에는 도수를 표시하여 직사각형 모양으로 나타낸 그래프

(2) **히스토그램을 그리는 순서**

❶ 가로축에 각 계급의 양 끝 값을 써넣는다.

❷ 세로축에 도수를 써넣는다.

❸ 각 계급의 크기를 가로로, 도수를 세로로 하는 직사각형을 그린다. ❶

(3) **히스토그램의 특징**

① 자료의 전체적인 분포 상태를 한눈에 알아볼 수 있다.

② 각 직사각형의 넓이는 각 계급의 도수에 정비례한다. ❷

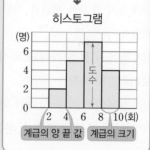

계급(회)	도수(명)
2이상 ~ 4미만	2
4 ~ 6	5
6 ~ 8	7
8 ~ 10	4
합계	18

↓

히스토그램

계급의 양 끝 값 | 계급의 크기

배운 내용 다시보기

• 막대그래프 [초4]
조사한 자료를 막대 모양으로 나타낸 그래프

❶ 히스토그램의 각 직사각형에서
(가로의 길이)=(계급의 크기)
(세로의 길이)=(계급의 도수)
(직사각형의 개수)=(계급의 개수)

❷ 각 직사각형의 넓이는 도수에 정비례하므로 각 직사각형의 넓이의 비는 도수의 비와 같다.

용어

• 히스토그램(Histogram)
역사(History)와 그림(Diagram)의 합성어이다.

개념note

히스토그램에서 직사각형의 넓이의 합은 어떻게 구할까?

히스토그램에서 (직사각형의 넓이)=(계급의 크기)×(그 계급의 도수)이므로 직사각형의 넓이의 합은 다음과 같이 구할 수 있다.

➡ (직사각형의 넓이의 합)= {(계급의 크기)×(그 계급의 도수)}의 합
= (계급의 크기)×(도수의 총합) ← 각 직사각형의 넓이

예 위의 히스토그램에서 계급의 크기는 2회이고 계급의 도수가 각각 2명, 5명, 7명, 4명이므로
(직사각형의 넓이의 합)=2×2+2×5+2×7+2×4=2×(2+5+7+4)=2×18=36
└계급의 크기 └도수의 총합

히스토그램에서 직사각형의 넓이를 구할 때, 가로와 세로의 단위가 다르기 때문에 넓이의 단위를 정할 수 없어. 따라서 넓이의 단위는 쓰지 않아.

▶ 워크북 68쪽 | 해답 52쪽

개념 다지기

히스토그램 1

오른쪽은 동현이네 반 학생 20명의 어제 하루 동안의 운동 시간을 조사하여 나타낸 도수분포표이다. 이 도수분포표를 히스토그램으로 나타내시오.

운동 시간(분)	도수(명)
0이상~15미만	2
15 ~30	5
30 ~45	9
45 ~60	4
합계	20

➡

히스토그램의 이해 2

tip 히스토그램에서
(직사각형의 넓이의 합)
=(계급의 크기)
×(도수의 총합)

오른쪽 그림은 혜승이네 반 학생들이 1년 동안 본 영화의 수를 조사하여 나타낸 히스토그램이다. 다음을 구하시오.

(1) 계급의 크기

(2) 계급의 개수

(3) 전체 학생 수

(4) 직사각형의 넓이의 합

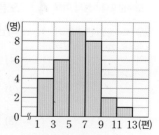

한줄 point 히스토그램이란? 가로축에는 각 계급의 양 끝 값을, 세로축에는 도수를 표시하여 직사각형 모양으로 나타낸 그래프이다.

1. 자료의 정리와 해석 | **145**

개념 **2** 도수분포다각형

(1) **도수분포다각형**: 히스토그램에서 각 직사각형의 윗변의 중앙의 점을 차례대로 선분으로 연결하여 그린 다각형 모양의 그래프

(2) **도수분포다각형을 그리는 순서**

❶ 히스토그램에서 각 직사각형의 윗변의 중앙에 점을 찍는다.

❷ 양 끝에 도수가 0인 계급을 하나씩 추가하여 그 중앙에 점을 찍는다.[1]

❸ 위에서 찍은 점들을 차례대로 선분으로 연결한다.[2]

(3) **도수분포다각형의 특징**

① 자료의 전체적인 분포 상태를 연속적으로 알아볼 수 있다.

② 두 개 이상의 자료의 분포 상태를 동시에 나타내어 비교할 때 편리하다.

도수분포다각형

배운 내용 다시보기

• 꺾은선그래프 (초4)
수량을 점으로 표시하고 그 점들을 선분으로 이어 그린 그래프

❶ 도수분포다각형에서 계급의 개수를 셀 때, 양 끝에 도수가 0인 계급은 세지 않는다.

❷ 도수분포다각형은 히스토그램을 그리지 않고 도수분포표로부터 직접 그릴 수도 있다.

개념note

도수분포다각형과 가로축으로 둘러싸인 부분의 넓이는 어떻게 구할까?

도수분포다각형과 가로축으로 둘러싸인 부분의 넓이는 히스토그램의 직사각형의 넓이의 합과 같다.

→ 색칠한 두 부분의 넓이가 같다.
└─ (계급의 크기)×(도수의 총합)

왼쪽 그림의 두 직각삼각형은 밑변의 길이와 높이가 각각 같으므로 넓이가 같아!

▶ 워크북 **68**쪽 | 해답 **52**쪽

개념 다지기

도수분포다각형 3
오른쪽 그림은 어느 지역의 30가구에서 일주일 동안 모은 재활용품의 양을 조사하여 나타낸 히스토그램이다. 이를 이용하여 도수분포다각형을 그리시오.

도수분포다각형의 이해 4

tip (도수분포다각형과 가로축으로 둘러싸인 부분의 넓이)
=(계급의 크기)
　　×(도수의 총합)

오른쪽 그림은 민주네 반 학생들의 1분 동안의 맥박 수를 조사하여 나타낸 도수분포다각형이다. 다음을 구하시오.

(1) 계급의 개수

(2) 1분 동안의 맥박 수가 82회 미만인 학생 수

(3) 도수분포다각형과 가로축으로 둘러싸인 부분의 넓이

한줄 point 도수분포다각형이란? 히스토그램에서 각 직사각형의 윗변의 중앙의 점을 차례대로 선분으로 연결하여 그린 다각형 모양의 그래프이다.

유형 ① 히스토그램의 이해

오른쪽 그림은 훈종이네 반 학생들의 1분 동안의 턱걸이 횟수를 조사하여 나타낸 히스토그램이다. 다음 물음에 답하시오.

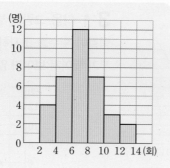

(1) 전체 학생 수를 구하시오.

(2) 도수가 가장 큰 계급의 직사각형의 넓이는 도수가 가장 작은 계급의 직사각형의 넓이의 몇 배인지 구하시오.

(3) 기록이 4회 이상 6회 미만인 학생은 전체의 몇 %인지 구하시오.

> 해결키워드 히스토그램에서 각 직사각형의 { (가로의 길이)=(계급의 크기)
> (세로의 길이)=(계급의 도수)
> → (각 직사각형의 넓이)=(계급의 크기)×(그 계급의 도수)
> ──────────────────
> 각 직사각형의 넓이는 도수에 정비례한다.

1-1 다음 그림은 여러 지역의 한 달 동안의 평균 강수량을 조사하여 나타낸 히스토그램이다. 물음에 답하시오.

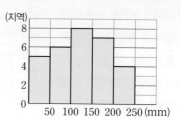

(1) 강수량이 150 mm 미만인 지역 수를 구하시오.

(2) 도수가 가장 작은 계급의 직사각형의 넓이를 구하시오.

(3) 강수량이 많은 쪽에서 7번째인 지역이 속하는 계급을 구하시오.

유형 ② 도수분포다각형의 이해

오른쪽 그림은 지우네 반 학생들의 제기차기 기록을 조사하여 나타낸 도수분포다각형이다. 다음 물음에 답하시오.

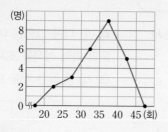

(1) 도수가 가장 작은 계급을 구하시오.

(2) 기록이 27회인 학생이 속하는 계급의 도수를 구하시오.

(3) 기록이 적은 쪽에서 8번째인 학생이 속하는 계급을 구하시오.

> 해결키워드 도수분포다각형을 나타내는 점의 좌표는 (계급의 가운데 값, 도수)이다.
> ──────
> 계급값

2-1 다음 그림은 기범이네 모둠 학생들이 하루 동안 마신 물의 양을 조사하여 나타낸 도수분포다각형이다. 물음에 답하시오.

(1) 전체 학생 수를 구하시오.

(2) 도수가 가장 큰 계급을 구하시오.

(3) 마신 물의 양이 1500 mL 이상인 학생은 전체의 몇 %인지 구하시오.

유형 ③ 일부가 찢어진 히스토그램과 도수분포다각형

오른쪽 그림은 민희네 반 학생들이 등교하는 데 걸리는 시간을 조사하여 나타낸 히스토그램인데 일부가 찢어져 보이지 않는다. 등교하는 데 걸리는 시간이 50분 이상인 학생이 전체의 10%일 때, 물음에 답하시오.

(1) 전체 학생 수를 구하시오.

(2) 등교하는 데 걸리는 시간이 30분 이상 40분 미만인 학생 수를 구하시오.

(3) 등교하는 데 걸리는 시간이 30분 이상 40분 미만인 학생은 전체의 몇 %인지 구하시오.

해결 키워드 50분 이상 60분 미만인 계급의 도수와 그 백분율을 이용하여 도수의 총합을 구한다.

$$(특정\ 계급의\ 백분율)=\frac{(해당\ 계급의\ 도수)}{(도수의\ 총합)}\times100(\%)$$

$$\rightarrow(도수의\ 총합)=\frac{(해당\ 계급의\ 도수)}{(특정\ 계급의\ 백분율)}\times100$$

3-1 다음 그림은 별이네 중학교 1학년 학생 50명의 턱걸이 횟수를 조사하여 나타낸 도수분포다각형인데 일부가 찢어져 보이지 않는다. 물음에 답하시오.

(1) 턱걸이 횟수가 9회 이상 12회 미만인 학생 수를 구하시오.

(2) 턱걸이 횟수가 9회 이상 12회 미만인 학생은 전체의 몇 %인지 구하시오.

유형 ④ 두 도수분포다각형의 비교

다음 그림은 어느 운동 동아리의 남학생과 여학생의 키를 조사하여 나타낸 도수분포다각형이다. 물음에 답하시오.

(1) 남학생과 여학생 수를 각각 구하시오.

(2) 남학생과 여학생 중 어느 쪽의 키가 더 큰 편인지 구하시오.

해결 키워드 그래프가 오른쪽으로 치우쳐 있을수록 변량이 큰 자료가 많다.
→ '키가 더 크다.', '점수가 더 높다.', '시간이 더 길다.', …

4-1 다음 그림은 어느 중학교 1학년 1반과 2반 학생들의 과학 성적을 조사하여 나타낸 도수분포다각형이다. 〈보기〉 중 옳은 것을 모두 고르시오.

보기
ㄱ. 1반의 학생 수가 2반의 학생 수보다 많다.
ㄴ. 2반이 1반보다 과학 성적이 더 좋은 편이다.
ㄷ. 과학 성적이 가장 좋은 학생은 2반에 있다.

★중요
① 오른쪽 그림은 유나네 반 학생들의 하루 동안의 수면 시간을 조사하여 나타낸 히스토그램이다. 다음 중 옳지 <u>않은</u> 것은?

① 계급의 개수는 5개이다.
② 전체 학생 수는 30명이다.
③ 직사각형의 넓이의 합은 30이다.
④ 수면 시간이 8시간 이상인 학생은 전체의 35 % 이다.
⑤ 수면 시간이 적은 쪽에서 6번째인 학생이 속하는 계급의 도수는 6명이다.

2 오른쪽 그림은 어느 날 우리나라의 한 관광지를 방문한 외국인 관광객의 나이를 조사하여 나타낸 도수분포다각형이다. 이 도수분포다각형에서 계급의 개수를 a개, 계급의 크기를 b세, 도수가 가장 큰 계급의 도수를 c명이라 할 때, $a+b+c$의 값을 구하시오.

3 오른쪽 그림은 서진이네 반 학생들의 영어 성적을 조사하여 나타낸 도수분포다각형이다. 다음 〈보기〉 중 이 도수분포다각형을 보고 알 수 있는 것을 모두 고르시오.

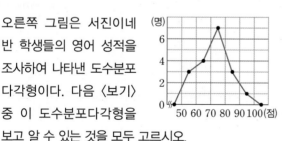

┌ 보기 ┐
ㄱ. 도수가 가장 큰 계급
ㄴ. 서진이네 반 학생들의 영어 성적의 분포 상태
ㄷ. 영어 성적이 가장 좋은 학생의 점수
ㄹ. 도수분포다각형과 가로축으로 둘러싸인 부분의 넓이

4 오른쪽 그림은 어느 중학교 1학년 남학생과 여학생의 100 m 달리기 기록을 조사하여 나타낸 도수분포다각형이다. 다음 중 옳은 것을 모두 고르면? (정답 2개)

① 남학생 수와 여학생 수는 같다.
② 달리기 기록이 14초 이상 15초 미만인 학생은 남학생이 여학생보다 4명이 더 많다.
③ 여학생이 남학생보다 달리기 기록이 더 좋은 편이다.
④ 달리기 기록이 가장 좋은 학생은 여학생이다.
⑤ 각각의 도수분포다각형과 가로축으로 둘러싸인 부분의 넓이는 같다.

★중요
⑤ 오른쪽 그림은 독서반 학생들의 방학 동안의 도서관 이용 횟수를 조사하여 나타낸 히스토그램인데 일부가 찢어져 보이지 않는다. 도서관 이용 횟수가 12회 미만인 학생 수와 12회 이상인 학생 수의 비가 3 : 4일 때, 도서관 이용 횟수가 10회 이상 12회 미만인 학생은 전체의 몇 %인지 구하시오.

┌─────────────────────────────────┐
│ **1단계** 전체 학생 수 구하기 │
│ 풀이 │
│ │
│ **2단계** 도서관 이용 횟수가 10회 이상 12회 미만인 학생 │
│ 수 구하기 │
│ 풀이 │
│ │
│ **3단계** 도서관 이용 횟수가 10회 이상 12회 미만인 학생은 │
│ 전체의 몇 %인지 구하기 │
│ 풀이 │
│ │
│ 답 _____ │
└─────────────────────────────────┘

상대도수와 그 그래프

개념 1 상대도수

(1) **상대도수**: 도수의 총합에 대한 각 계급의 도수의 비율

$$(어떤 계급의 상대도수) = \frac{(그\ 계급의\ 도수)}{(도수의\ 총합)}$$

예 도수의 총합이 30일 때, 도수가 6인 계급의 상대도수는 $\frac{6}{30} = 0.2$

(2) **상대도수의 분포표**

각 계급의 상대도수를 나타낸 표

(3) **상대도수의 특징**

① 상대도수의 총합은 항상 1이다.

└─ 각 계급의 상대도수는 0 이상 1 이하이다.

② 각 계급의 상대도수는 그 계급의 도수에 정비례한다.

③ 도수의 총합이 다른 두 자료의 분포 상태를 비교할 때는 상대도수를 이용하면 편리하다.

상대도수의 분포표

점수(점)	도수(명)	상대도수
60이상 ~ 70미만	4	$\frac{4}{20} = 0.2$
70 ~ 80	8	$\frac{8}{20} = 0.4$
80 ~ 90	6	$\frac{6}{20} = 0.3$
90 ~ 100	2	$\frac{2}{20} = 0.1$
합계	20	1 ← 항상 1

배운 내용 다시보기

• 비율(비의 값) [초6]

(비율)

= (비교하는 양) ÷ (기준량)

= $\frac{(비교하는\ 양)}{(기준량)}$

❶ (상대도수의 총합)

= $\frac{(각\ 계급의\ 도수의\ 합)}{(도수의\ 총합)}$

= $\frac{(도수의\ 총합)}{(도수의\ 총합)}$

= 1

용어

• **상대도수**(相 서로 로, 對 대하다, 度 횟수 도, 數 수 수)

전체에 대한 상대적 크기를 나타낸 도수

개념note

상대도수로부터 도수의 총합 또는 특정 계급의 도수를 구할 수 있을까?

상대도수를 구하는 기본 공식인 $(어떤\ 계급의\ 상대도수) = \frac{(그\ 계급의\ 도수)}{(도수의\ 총합)}$ 로부터 다음을 얻을 수 있다.

→ $\begin{cases} (어떤\ 계급의\ 도수) = (도수의\ 총합) \times (그\ 계급의\ 상대도수) \\ (도수의\ 총합) = \frac{(그\ 계급의\ 도수)}{(어떤\ 계급의\ 상대도수)} \end{cases}$

예 ① 도수의 총합이 20, 도수가 4인 계급의 상대도수는 $\frac{4}{20} = 0.2$

② 도수의 총합이 25, 상대도수가 0.2인 계급의 도수는 $25 \times 0.2 = 5$

③ 어떤 계급의 도수가 9, 상대도수가 0.3일 때, 도수의 총합은 $\frac{9}{0.3} = \frac{90}{3} = 30$

어떤 계급의 상대도수, 도수, 도수의 총합 중 어느 두 가지를 알면 나머지 한 가지도 구할 수 있어~

▶ 워크북 71쪽 | 해답 54쪽

개념 다지기

상대도수 **1**

tip (어떤 계급의 상대도수)

= $\frac{(그\ 계급의\ 도수)}{(도수의\ 총합)}$

어느 도수분포표에서 도수의 총합이 30일 때, 다음을 구하시오.

(1) 도수가 18인 계급의 상대도수

(2) 상대도수가 0.4인 계급의 도수

상대도수의 분포표 **2**

오른쪽은 어느 공연장에 입장한 관객의 입장 대기 시간을 조사하여 나타낸 상대도수의 분포표이다. 표를 완성하시오.

대기 시간(분)	도수(명)	상대도수
10이상 ~ 20미만	10	
20 ~ 30	20	
30 ~ 40	12	
40 ~ 50	8	
합계		

 한줄 point

상대도수란? 도수의 총합에 대한 각 계급의 도수의 비율이다.

개념 2 상대도수의 분포를 나타낸 그래프

(1) 상대도수의 분포를 나타낸 그래프

상대도수의 분포표를 히스토그램이나 도수분포다각형 모양으로 나타낸 그래프❶

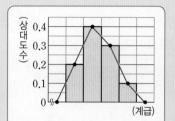

(2) 상대도수의 분포를 나타낸 그래프를 그리는 순서

❶ 가로축에 각 계급의 양 끝 값을 써넣는다.

❷ 세로축에 상대도수를 써넣는다.

❸ 히스토그램이나 도수분포다각형과 같은 모양으로 그린다.❷

(3) 도수의 총합이 다른 두 자료의 분포 비교

도수의 총합이 다른 두 자료의 분포를 비교할 때는 각 계급의 상대도수를 구하여 두 자료의 그래프를 함께 나타내면 두 자료의 분포 상태를 한눈에 비교할 수 있다.❸

└ 그래프가 오른쪽으로 치우쳐 있을수록 변량이 큰 자료의 비율이 상대적으로 높다.

❶ 상대도수의 분포를 나타낸 그래프는 보통 도수분포다각형 모양의 그래프를 많이 이용한다.

❷ 상대도수의 총합은 1이므로 상대도수의 분포를 나타낸 그래프와 가로축으로 둘러싸인 부분의 넓이는 계급의 크기와 같다.

❸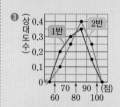

→ 2반의 점수가 1반의 점수보다 상대적으로 더 높다.

개념note

도수의 총합이 다른 두 자료는 왜 상대도수를 구하여 비교할까?

오른쪽 표와 같이 전체 학생 수가 다른 A, B 두 반에서 90점 이상인 학생 수의 비율을 비교해 보자.

90점 이상인 학생 수는 A반이 더 많다. 그런데 각 반에서 90점 이상인 학생의 상대도수를 구하면

A반: $\dfrac{8}{32}=0.25$, B반: $\dfrac{7}{25}=0.28$

→ 상대적으로 90점 이상인 학생 수의 비율이 높은 반은 B반이다.

	A반	B반
전체 학생 수(명)	32	25
90점 이상인 학생 수(명)	8	7

도수의 총합이 다른 두 자료에서 어떤 계급이 전체에서 차지하는 비율을 비교할 때는 도수가 아닌 상대도수를 비교해야 해!

▶ 워크북 71쪽 | 해답 55쪽

개념 다지기

3 상대도수의 분포를 나타낸 그래프

오른쪽은 수진이네 반 여학생들의 몸무게를 조사하여 나타낸 상대도수의 분포표이다. 이 표를 도수분포다각형 모양의 그래프로 나타내시오.

몸무게(kg)	상대도수
40^{이상} ~ 45^{미만}	0.3
45 ~ 50	0.35
50 ~ 55	0.2
55 ~ 60	0.15
합계	1

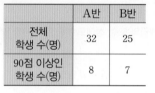

4 상대도수의 분포를 나타낸 그래프의 이해

tip (백분율)
= (상대도수) × 100(%)

오른쪽 그림은 어느 중학교 1학년 학생들의 1분 동안의 타자 수에 대한 상대도수의 분포를 나타낸 그래프이다. 다음 물음에 답하시오.

(1) 상대도수가 가장 작은 계급을 구하시오.

(2) 타자 수가 16타 이상 20타 미만인 계급의 상대도수를 구하시오.

(3) 타자 수가 24타 이상인 학생은 전체의 몇 %인지 구하시오.

한줄 point

상대도수의 분포를 나타낸 그래프란? 상대도수의 분포표를 히스토그램이나 도수분포다각형 모양으로 나타낸 그래프이다.

유형 ① 상대도수의 분포표의 이해

다음은 아영이네 반 학생들의 하루 동안의 운동 시간을 조사하여 나타낸 상대도수의 분포표이다. 물음에 답하시오.

운동 시간(분)	도수(명)	상대도수
$20^{이상} \sim 40^{미만}$	5	0.2
40 ~ 60	A	0.28
60 ~ 80	9	B
80 ~ 100		0.16
합계		1

(1) 전체 학생 수를 구하시오.

(2) A, B의 값을 구하시오.

(3) 도수가 가장 작은 계급의 도수를 구하시오.

(4) 운동 시간이 많은 쪽에서 5번째인 학생이 속하는 계급의 상대도수를 구하시오.

해결 키워드 도수의 총합, 어떤 계급의 도수, 상대도수 중 두 가지를 알면 나머지 한 가지를 구할 수 있다.

→ (어떤 계급의 상대도수)$=\dfrac{(그 계급의 도수)}{(도수의 총합)}$

1-1 다음은 희철이네 반 학생들의 일주일 동안의 TV 시청 시간을 조사하여 나타낸 상대도수의 분포표이다. TV 시청 시간이 14시간 이상 18시간 미만인 계급의 도수가 5명일 때, 물음에 답하시오.

TV 시청 시간(시간)	상대도수
$6^{이상} \sim 10^{미만}$	0.1
10 ~ 14	0.45
14 ~ 18	0.25
18 ~ 22	0.05
22 ~ 26	0.15
합계	1

(1) 전체 학생 수를 구하시오.

(2) TV 시청 시간이 18시간 이상인 학생은 전체의 몇 %인지 구하시오.

(3) 상대도수가 가장 큰 계급의 도수를 구하시오.

유형 ② 도수의 총합이 다른 두 자료의 상대도수

다음은 A, B 두 업종에 종사하는 사람들을 대상으로 직업에 대한 만족도를 조사하여 나타낸 도수분포표이다. 만족도가 60점 이상 80점 미만인 사람의 비율은 어느 업종이 더 높은지 구하시오.

만족도(점)	도수(명) A 업종	도수(명) B 업종
$0^{이상} \sim 20^{미만}$	10	30
20 ~ 40	40	60
40 ~ 60	50	105
60 ~ 80	60	75
80 ~ 100	40	30
합계	200	300

해결 키워드 도수의 총합이 다른 두 자료에서 어떤 계급이 전체에서 차지하는 비율을 비교할 때는 상대도수를 구하여 비교한다.

2-1 다음은 A, B 두 중학교 학생들의 책가방의 무게를 조사하여 나타낸 도수분포표이다. 책가방의 무게가 4 kg 이상 5 kg 미만인 학생의 비율은 어느 중학교가 더 높은지 구하시오.

책가방의 무게(kg)	도수(명) A 중학교	도수(명) B 중학교
$2^{이상} \sim 3^{미만}$	30	20
3 ~ 4	45	40
4 ~ 5	150	128
5 ~ 6	210	160
6 ~ 7	65	52
합계	500	400

유형 ③ 상대도수의 분포를 나타낸 그래프의 이해

오른쪽 그림은 희영이네 독서 토론회 회원 40명이 한 달 동안 읽은 책의 수에 대한 상대도수의 분포를 나타낸 그래프이다. 다음 물음에 답하시오.

(1) 도수가 가장 큰 계급의 상대도수를 구하시오.

(2) 읽은 책의 수가 6권 이상 8권 미만인 학생 수를 구하시오.

(3) 읽은 책의 수가 8권 이상인 학생은 전체의 몇 %인지 구하시오.

(4) 읽은 책의 수가 많은 쪽에서 7번째인 학생이 속하는 계급을 구하시오.

해결 키워드 • (어떤 계급의 도수)=(도수의 총합)×(그 계급의 상대도수)
• 각 계급의 상대도수는 그 계급의 도수에 정비례한다.
➡ (도수가 가장 큰 계급)=(상대도수가 가장 큰 계급)

3-1 다음 그림은 어느 중학교 1학년 학생들의 매달리기 기록에 대한 상대도수의 분포를 나타낸 그래프이다. 매달리기 기록이 10초 이상 15초 미만인 학생 수가 33명일 때, 물음에 답하시오.

(1) 전체 학생 수를 구하시오.

(2) 상대도수가 가장 작은 계급의 도수를 구하시오.

(3) 매달리기 기록이 15초 이상 25초 미만인 학생 수를 구하시오.

유형 ④ 도수의 총합이 다른 두 집단의 분포 비교

오른쪽 그림은 A, B 두 중학교 1학년 학생들의 국어 성적에 대한 상대도수의 분포를 나타낸 그래프이다. 다음 물음에 답하시오.

(1) A 중학교에서 국어 성적이 70점 미만인 학생은 A 중학교 전체의 몇 %인지 구하시오.

(2) B 중학교에서 국어 성적이 90점 이상 100점 미만인 학생이 40명일 때, B 중학교의 학생 수를 구하시오.

(3) 국어 성적이 상대적으로 더 좋은 학교는 어느 학교인지 구하시오.

해결 키워드 상대도수의 분포를 나타낸 그래프가 오른쪽으로 치우쳐 있을수록 변량이 큰 자료의 비율이 상대적으로 더 높다.
➡ '점수가 높다.', '길이가 길다.', '무게가 무겁다.', …

4-1 다음 그림은 어느 농장에서 작년에 수확한 고구마 300개와 올해 수확한 고구마 200개의 무게에 대한 상대도수의 분포를 나타낸 그래프이다. 물음에 답하시오.

(1) 무게가 100 g 이상 140 g 미만인 고구마의 비율이 더 높은 해는 작년과 올해 중 언제인지 구하시오.

(2) 무게가 120 g 이상 140 g 미만인 고구마의 개수가 더 많은 해는 작년과 올해 중 언제인지 구하시오.

(3) 수확한 고구마가 상대적으로 더 무거운 해는 작년과 올해 중 언제인지 구하시오.

1 오른쪽은 어느 지역에서 20년 동안 매년 발생한 황사 관측일수를 조사하여 나타낸 상대도수의 분포표이다. 상대도수가 가장 큰 계급의 도수는?

관측일수(일)	상대도수
0이상 ~ 5미만	0.15
5 ~ 10	0.2
10 ~ 15	0.25
15 ~ 20	
20 ~ 25	0.05
합계	

① 5년 ② 6년
③ 7년 ④ 8년
⑤ 9년

2 오른쪽은 어느 중학교 1학년 1반과 2반 학생들의 혈액형을 조사하여 나타낸 도수분포표이다. 1반의 비율이 더 높은 혈액형은?

혈액형	도수(명)	
	1반	2반
A형	9	8
B형	12	9
AB형	3	3
O형	6	5
합계	30	25

① A형 ② B형
③ AB형 ④ O형
⑤ 없다.

3 오른쪽 그림은 어느 음식점의 어제 하루 중 4시 이후에 방문한 손님의 방문 시각에 대한 상대도수의 분포를 나타낸 그래프이다. 6시부터 7시 전까지 방문한 손님이 30명일 때, 다음 중 옳지 않은 것은?

① 계급의 크기는 1시간이다.
② 7시부터 8시 전까지 방문한 손님 수가 가장 많다.
③ 4시 이후 방문한 손님 수는 150명이다.
④ 8시 이후에 방문한 손님은 전체의 32 %이다.
⑤ 방문 시각이 늦은 쪽에서 5번째인 손님은 9시부터 10시 전까지 왔다.

4 오른쪽 그림은 선주네 반 학생들의 일주일 동안의 운동 시간에 대한 상대도수의 분포를 나타낸 그래프인데 일부가 찢어져 보이지 않는다. 운동 시간이 1시간 이상 2시간 미만인 학생이 8명일 때, 3시간 이상 4시간 미만인 학생 수를 구하시오.

5 오른쪽 그림은 환희네 중학교 1학년 1반과 2반 학생들의 과학 실험 성적에 대한 상대도수의 분포를 나타낸 그래프이다. 과학 실험 성적이 상대적으로 더 좋은 반의 80점 이상인 학생은 그 반 전체의 몇 %인지 구하시오.

서술형

6 다음은 도현이네 반 학생들의 키를 조사하여 나타낸 상대도수의 분포표인데 일부가 찢어져 보이지 않는다. 키가 145 cm 이상 150 cm 미만인 학생 수를 구하시오.

키(cm)	도수(명)	상대도수
140이상 ~ 145미만	1	0.05
145 ~ 150		0.3

1단계 전체 학생 수 구하기
풀이

2단계 키가 145 cm 이상 150 cm 미만인 학생 수 구하기
풀이

답 _____

— A 탄탄! 기본 점검하기 —

01 다음 중 옳지 <u>않은</u> 것을 모두 고르면? (정답 2개)

① 변량은 자료를 수량으로 나타낸 것이다.
② 줄기와 잎 그림에서 중복된 자료의 값은 한 번만 나타낸다.
③ 계급은 변량을 일정한 간격으로 나눈 구간이다.
④ 계급의 크기는 계급의 양 끝 값의 차이다.
⑤ 도수분포표에서 각 계급에 속하는 자료의 정확한 값을 알 수 있다.

02 오른쪽은 영재네 반 남학생들의 턱걸이 횟수를 조사하여 나타낸 도수분포표이다. 턱걸이 횟수가 8회 미만인 학생은 전체의 몇 %인지 구하시오.

턱걸이 횟수(회)	도수(명)
0이상 ~ 4미만	2
4 ~ 8	7
8 ~ 12	8
12 ~ 16	5
16 ~ 20	3
합계	25

03 다음 그림은 어느 프로야구 팀의 선수들이 100타석 동안 친 안타 수를 조사하여 나타낸 것이다. 〈보기〉 중 옳은 것을 모두 고르시오.

[그림 1]

[그림 2]

┌ 보기 ┐
ㄱ. [그림 1]을 막대그래프라 한다.
ㄴ. 도수가 가장 큰 계급은 18개 이상 20개 미만이다.
ㄷ. [그림 1]과 [그림 2]에서 색칠한 부분의 넓이는 서로 같다.

— B 쑥쑥! 실전 감각 익히기 —

04 오른쪽은 어느 마을의 각 가구에서 한 달 동안 나온 생활 폐기물의 양을 조사하여 나타낸 줄기와 잎 그림이다. 생활 폐기물의 양이 가장 많은 가구와 가장 적은 가구의 폐기물의 양의 차가 32 kg일 때, A의 값을 구하시오.

생활 폐기물의 양

(2|4는 24 kg)

줄기	잎
2	4 7
3	2 3
4	0 1 1 4 6 6
5	1 1 3 A

05 창의융합 (수학+과학)

리히터는 지진의 규모를 나타내는 단위로 미국의 지질학자 리히터가 제안하였다. 오른쪽은 어느 해 1~6월 사이 우리나라에서 발생한 지진의 규모를 조사하여 나타낸 도수분포표이다. 다음 중 옳지 <u>않은</u> 것은?

규모(리히터)	도수(회)
2.0이상 ~ 2.3미만	5
2.3 ~ 2.6	
2.6 ~ 2.9	9
2.9 ~ 3.2	7
3.2 ~ 3.5	3
3.5 ~ 3.8	1
합계	36

① 계급의 개수는 6개이다.
② 계급의 크기는 0.3리히터이다.
③ 도수가 가장 큰 계급의 도수는 11회이다.
④ 3.2리히터 이상의 지진이 발생한 횟수는 4회이다.
⑤ 규모가 큰 쪽에서 5번째인 지진의 규모가 속하는 계급은 3.2리히터 이상 3.5리히터 미만이다.

06 오른쪽 그림은 어느 중학교 1학년 학생들의 제기차기 기록을 조사하여 나타낸 히스토그램이다. 제기차기 기록이 30회 이상 40회 미만인 학생은 전체의 몇 %인지 구하시오.

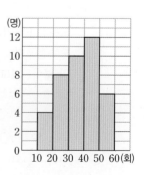

07 오른쪽 그림은 보민이네 반 학생들이 하루에 혼자 공부하는 시간을 조사하여 나타낸 히스토그램인데 일부가 찢어져 보이지 않는다. 두 직사각형 A, B의 넓이의 비가 $1:3$일 때, 하루에 혼자 공부하는 시간이 50분 이상 60분 미만인 학생 수는?

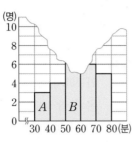

① 8명　　② 9명　　③ 10명
④ 11명　　⑤ 12명

★중요 08 오른쪽 그림은 명근이네 반 학생들의 앉은키를 조사하여 나타낸 도수분포다각형이다. 다음 〈보기〉 중 옳은 것을 모두 고른 것은?

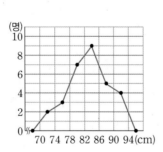

보기
ㄱ. 전체 학생 수는 35명이다.
ㄴ. 도수가 두 번째로 작은 계급은 74 cm 이상 78 cm 미만이다.
ㄷ. 앉은키가 10번째로 큰 학생이 속하는 계급의 도수는 9명이다.
ㄹ. 도수분포다각형과 가로축으로 둘러싸인 부분의 넓이는 150이다.

① ㄱ, ㄷ　　　　② ㄴ, ㄷ
③ ㄱ, ㄴ, ㄷ　　④ ㄴ, ㄷ, ㄹ
⑤ ㄱ, ㄴ, ㄷ, ㄹ

09 오른쪽 그림은 현주네 반 학생들의 일주일 동안의 인터넷 사용 시간을 조사하여 나타낸 도수분포다각형인데 일부가 찢어져 보이지 않는다. 인터넷 사용 시간이 6시간 이상 9시간 미만인 학생이 전체의 20 %일 때, 인터넷 사용 시간이 12시간 이상 15시간 미만인 학생은 전체의 몇 %인지 구하시오.

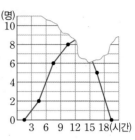

[10~11] 다음은 어느 수영 강습반 회원들의 나이를 조사하여 나타낸 상대도수의 분포표이다. 물음에 답하시오.

나이(세)	도수(명)	상대도수
$10^{이상} \sim 20^{미만}$		
20 ~ 30	8	A
30 ~ 40	12	0.3
40 ~ 50		0.25
50 ~ 60	B	0.1
합계		C

10 $5A+B-C$의 값을 구하시오.

11 나이가 20세 미만인 회원은 전체의 몇 %인가?

① 10 %　　② 15 %　　③ 20 %
④ 25 %　　⑤ 30 %

12 어느 중학교 1학년 1반과 2반의 학생 수의 비는 $4:5$이다. 두 반 학생들의 한 달 동안의 도서관 이용 횟수를 조사하여 도수분포표를 만들었더니 3회 이상 6회 미만인 계급의 상대도수의 비가 $5:8$이었다. 이 계급의 도수의 비를 가장 간단한 자연수의 비로 나타내시오.

 오른쪽 그림은 진희네 중학교 1학년 학생들의 한 달 동안의 봉사 활동 시간에 대한 상대도수의 분포를 나타낸 그래프이다. 도수가 가장 큰 계급의 도수가 64명일 때, 진희네 중학교 1학년 전체 학생 수를 구하시오.

 오른쪽 그림은 슬기네 반 남학생 20명의 팔굽혀펴기 기록에 대한 상대도수의 분포를 나타낸 그래프이다. 팔굽혀펴기 기록이 3번째로 좋은 학생이 속하는 계급의 상대도수는?

① 0.05 ② 0.1 ③ 0.15
④ 0.3 ⑤ 0.4

C도전! 100점 완성하기

15 다음은 지태네 반 학생들의 음악 수행 평가 성적을 조사하여 나타낸 줄기와 잎 그림이다. 남학생 중에서 성적이 상위 30 % 이내에 속하는 학생의 성적은 여학생 중에서는 최소 상위 몇 % 이내에 속하는가?

음악 수행 평가 성적 (1│4는 14점)

잎(남학생)	줄기	잎(여학생)
6 6 5 5 5	1	4 4 6
9 9 6 1	2	0 3 5 7 7 8 9
9 8 7 6 6 5 5	3	1 5 8 9
5 3 1 0	4	4 6

① 10 % ② 15 % ③ 20 %
④ 25 % ⑤ 30 %

기출 유사
16 오른쪽 그림은 어느 중학교 1학년 1반과 2반의 수학 성적을 조사하여 나타낸 도수분포다각형이다. 2반에서 8번째로 수학 성적이 좋은 학생은 1반에서 최소 상위 몇 % 이내에 속하는지 구하시오.

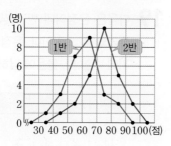

17 오른쪽은 어느 방송사 프로그램 50편의 시청률을 조사하여 나타낸 도수분포표이다. 시청률이 가장 높은 프로그램이 속하는 계급의 도수가 시청률이 가장 낮은 프로그램이 속하는 계급의 도수의 2배라 할 때, 시청률이 8 %인 프로그램이 속하는 계급의 상대도수를 구하시오.

시청률(%)	도수(편)
0 이상 ~ 5 미만	6
5 ~ 10	
10 ~ 15	9
15 ~ 20	15
20 ~ 25	
합계	50

기출 유사
18 오른쪽 그림은 어느 중학교 1학년 남학생 300명과 여학생 200명의 100 m 달리기 기록에 대한 상대도수의 분포를 그래프로 나타낸 것이다. 다음 〈보기〉 중 옳은 것을 모두 고르시오.

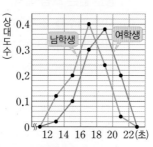

┌ 보기 ┐
ㄱ. 기록이 18초 이상 20초 미만인 학생 수는 여학생이 더 많다.
ㄴ. 남학생보다 여학생의 기록이 더 좋은 편이다.
ㄷ. 1학년 전체 학생 중 기록이 16초 미만인 학생은 전체의 44 %이다.

잘 나오는 **서술형** 집중 연습

▶ 해답 59쪽

19 다음은 은정이네 반 학생들의 키를 조사하여 나타낸 줄기와 잎 그림이다. 은정이의 키가 잎이 가장 많은 줄기에 속할 때, 물음에 답하시오.

키 (13|5는 135 cm)

줄기	잎							
13	5	6	7					
14	2	3	3	4	5	8	8	9
15	0	4	6	7	7	7		
16	1	5	5	9				
17	0	6						

(1) 은정이의 키는 최소 몇 cm인지 구하시오.

풀이

(2) 은정이보다 키가 큰 학생은 적어도 몇 명인지 구하시오.

풀이

답 _____

check list
☐ 잎의 개수가 변량의 개수임을 알고 있는가? ↻ 140쪽
☐ 줄기와 잎 그림에서 특정 자료의 위치를 알 수 있는가? ↻ 140쪽

20 오른쪽은 혜진이네 학교 학생들이 하루 동안 받은 스팸 메시지의 개수를 조사하여 나타낸 상대도수의 분포표인데

개수(개)	도수(명)	상대도수
0이상 ~ 2미만	24	0.12
2 ~ 4		

일부가 찢어져 보이지 않는다. 받은 스팸 메시지가 4개 이상인 학생이 전체의 60%일 때, 다음 물음에 답하시오.

(1) 전체 학생 수를 구하시오.

풀이

(2) 받은 스팸 메시지의 개수가 2개 이상 4개 미만인 학생 수를 구하시오.

풀이

답 _____

check list
☐ 도수, 상대도수를 이용하여 전체 도수를 구할 수 있는가? ↻ 150쪽
☐ 특정 계급의 상대도수를 구할 수 있는가? ↻ 150쪽

21 오른쪽 그림은 어떤 과일 40개의 100 g당 열량을 조사하여 나타낸 히스토그램인데 일부가 찢어져 보이지 않는다. 열량이 40 kcal 이상 50 kcal 미만인 계급과 열량이 50 kcal 이상 60 kcal 미만인 계급의 도수의 비가 4 : 5일 때, 열량이 40 kcal 이상 50 kcal 미만인 과일은 전체의 몇 %인지 구하시오.

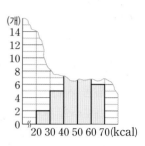

풀이

답 _____

check list
☐ 히스토그램에서 특정 계급의 도수를 구할 수 있는가? ↻ 148쪽
☐ 히스토그램에서 특정 계급의 백분율을 구할 수 있는가? ↻ 148쪽

22 오른쪽 그림은 A, B 두 중학교 학생들의 하루 평균 컴퓨터 사용 시간에 대한 상대도수의 분포를 나타낸 그래프이다. 각 중학교에서 컴퓨터 사용 시간이 40분 이상 60분 미만인 학생 수가 모두 48명씩일 때, 컴퓨터 사용 시간이 60분 이상 80분 미만인 학생 수는 어느 중학교가 몇 명 더 많은지 구하시오.

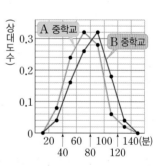

풀이

답 _____

check list
☐ 상대도수를 이용하여 전체 도수를 구할 수 있는가? ↻ 150쪽
☐ 상대도수가 다른 두 집단의 분포를 비교할 수 있는가? ↻ 153쪽

핵심 키워드

변량, 줄기와 잎 그림, 계급, 계급의 크기, 도수, 도수분포표, 히스토그램, 도수분포다각형, 상대도수

자료의 정리와 해석

자료의 정리

LECTURE 19~20 | 140쪽, 145쪽

- **변량**: 나이, 점수, 키 등의 자료를 수량으로 나타낸 것

자료 (단위: 세)

| 21 | 33 | 47 | 28 | 33 |
| 33 | 44 | 25 | 32 | 35 |

변량

• 줄기와 잎 그림
(2 | 1은 21세)

줄기	잎
2	1 5 8
3	2 3 3 3 5
4	4 7

• 도수분포표

나이(세)	도수(명)
20이상 ~ 30미만	3
30 ~ 40	5
40 ~ 50	2
합계	10

계급 도수

• 히스토그램

계급의 양 끝 값 계급의 크기

• 도수분포다각형

자료의 해석

LECTURE 20 | 145쪽

- **히스토그램의 특징**
 ① 자료의 전체적인 분포 상태를 한눈에 알아볼 수 있다.
 ② 각 직사각형의 넓이는 각 계급의 도수에 정비례한다.
- **도수분포다각형의 특징**
 ① 자료의 전체적인 분포 상태를 연속적으로 알아볼 수 있다.
 ② 두 개 이상의 자료의 분포 상태를 동시에 나타내어 비교할 때 편리하다.

상대도수와 그 그래프

상대도수

LECTURE 21 | 150쪽

- **상대도수**: 도수의 총합에 대한 각 계급의 도수의 비율

$$\text{(어떤 계급의 상대도수)} = \frac{\text{(그 계급의 도수)}}{\text{(도수의 총합)}}$$

- **상대도수의 특징**
 ① 상대도수의 총합은 항상 1이다.
 ② 각 계급의 상대도수는 그 계급의 도수에 정비례한다.
 ③ 도수의 총합이 다른 두 자료의 분포 상태를 비교할 때는 상대도수를 이용하면 편리하다.

상대도수의 분포표

LECTURE 21 | 150쪽

상대도수의 분포표

점수(점)	상대도수
60이상 ~ 70미만	0.2
70 ~ 80	0.4
80 ~ 90	0.3
90 ~ 100	0.1
합계	1

상대도수의 분포를 나타낸 그래프

MEMO

월등한 개념 수학

계통으로 수학이 쉬워지는 새로운 개념기본서

중등수학 1-2

Contents 차례

워크북

LECTURE 01 점, 선, 면

RE 개념 다지기

▶ 개념북 10쪽 | 해답 60쪽

확인 개념 키워드

❶ [　] : 선과 선 또는 선과 면이 만나서 생기는 점

❷ [　] : 면과 면이 만나서 생기는 선

❸ 직선 AB, 반직선 AB, 선분 AB를 기호로 나타내면 각각 [　], [　], [　] 이다.

❹ 두 점 A, B 사이의 거리: 서로 다른 두 점 A와 B를 양 끝으로 하는 선 중 길이가 가장 짧은 선인 [　] 의 길이

개념 1 점, 선, 면

1 다음 중 도형에 대한 설명으로 옳은 것은 ○표, 옳지 않은 것은 ×표를 하시오.

(1) 원, 사각형은 모두 평면도형이다. (　)

(2) 점이 움직인 자리는 항상 직선이 된다. (　)

(3) 면과 면이 만나서 생기는 선을 교선이라 한다. (　)

(4) 입체도형에서 교선의 개수는 꼭짓점의 개수와 같다. (　)

2 오른쪽 그림과 같은 삼각뿔에서 다음을 구하시오.

(1) 모서리 AD와 모서리 CD의 교점

(2) 면 ABC와 면 BCD의 교선

(3) 교점의 개수

(4) 교선의 개수

개념 2 직선, 반직선, 선분

3 오른쪽 그림의 두 점 A, B에 대하여 다음 □ 안에 = 또는 ≠를 써넣으시오.

• A
　　　• B

(1) \overrightarrow{AB} □ \overleftarrow{BA}

(2) \overrightarrow{AB} □ \overrightarrow{BA}

(3) \overline{AB} □ \overline{BA}

4 오른쪽 그림과 같이 직선 l 위에 세 점 A, B, C가 있다. 다음에서 서로 같은 것끼리 선으로 연결하시오.

•———•———•——— l
A　　B　　C

(1) \overline{AB} •　　　　• ㄱ. \overrightarrow{AB}

(2) \overrightarrow{AC} •　　　　• ㄴ. \overleftrightarrow{AC}

(3) \overleftrightarrow{CB} •　　　　• ㄷ. \overline{BA}

(4) \overrightarrow{CA} •　　　　• ㄹ. \overrightarrow{CB}

개념 3 두 점 사이의 거리

5 오른쪽 그림에서 다음을 구하시오.

(1) 두 점 A, C 사이의 거리

(2) 두 점 A, D 사이의 거리

(3) 두 점 B, C 사이의 거리

7 cm　6 cm
8 cm
4 cm　5 cm

6 오른쪽 그림에서 점 M은 선분 AB의 중점일 때, □ 안에 알맞은 수를 써넣으시오.

A———M———B

(1) $\overline{AB}=14$ cm일 때, $\overline{AM}=$ □ $\overline{AB}=$ □ cm

(2) $\overline{MB}=4$ cm일 때, $\overline{AB}=$ □ $\overline{MB}=$ □ cm

유형 ① 교점과 교선의 개수

해결 키워드 입체도형에서 교점은 꼭짓점이고, 교선은 모서리이다.
→ (교점의 개수)=(꼭짓점의 개수)
(교선의 개수)=(모서리의 개수)

1 오른쪽 그림과 같은 삼각기둥에서 교점의 개수와 교선의 개수는? 하중상

① 교점: 3개, 교선: 6개
② 교점: 6개, 교선: 6개
③ 교점: 6개, 교선: 9개
④ 교점: 9개, 교선: 9개
⑤ 교점: 9개, 교선: 12개

2 오른쪽 그림과 같은 육각뿔에서 면의 개수를 a개, 교점의 개수를 b개, 교선의 개수를 c개라 할 때, $a+b+c$의 값은? 하중상

① 18
② 20
③ 22
④ 24
⑤ 26

3 오른쪽 그림과 같은 입체도형에서 교점의 개수를 a개, 교선의 개수를 b개라 할 때, $2a+b$의 값을 구하시오. 하중상

유형 ② 직선, 반직선, 선분

해결 키워드

직선 AB (직선 BA)	반직선 AB	선분 AB (선분 BA)
•——————• A B	•——————• A B	•——————• A B
$\overleftrightarrow{AB}\,(=\overleftrightarrow{BA})$	$\overrightarrow{AB}\,(\neq\overrightarrow{BA})$	$\overline{AB}\,(=\overline{BA})$

4 오른쪽 그림과 같이 직선 l 위에 세 점 A, B, C가 있다. 다음 중 옳지 않은 것을 모두 고르면? (정답 2개) 하중상

•——•——•———l
A B C

① $\overrightarrow{AB}=\overrightarrow{BC}$
② $\overline{AB}=\overline{BC}$
③ $\overrightarrow{AB}=\overrightarrow{AC}$
④ $\overrightarrow{BA}=\overrightarrow{BC}$
⑤ $\overline{BC}=\overline{CB}$

5 오른쪽 그림과 같이 직선 l 위에 네 점 A, B, C, D가 있을 때, 다음 중 \overrightarrow{BD}를 포함하는 것은 모두 몇 개인가? 하중상

•—•—•—•—l
A B C D

\overleftrightarrow{AB}	\overline{BC}	\overline{BD}	\overrightarrow{CD}	\overleftarrow{CD}

① 1개
② 2개
③ 3개
④ 4개
⑤ 5개

6 다음 중 옳은 것은? 하중상

① 한 점을 지나는 직선은 오직 하나뿐이다.
② 서로 다른 두 점을 지나는 직선은 무수히 많다.
③ 시작점이 같은 두 반직선은 같은 반직선이다.
④ 뻗어 나가는 방향이 같은 두 반직선은 같은 반직선이다.
⑤ 서로 다른 두 점을 잇는 선 중에서 길이가 가장 짧은 것은 선분이다.

유형 ③ 직선, 반직선, 선분의 개수

해결 키워드 두 점 A, B로 만들 수 있는 서로 다른 직선, 반직선, 선분의 개수는 다음과 같다.
① 직선 ➡ \overleftrightarrow{AB}의 1개
② 반직선 ➡ \overrightarrow{AB}, \overrightarrow{BA}의 2개 ← (반직선의 개수)=(직선의 개수)×2
③ 선분 ➡ \overline{AB}의 1개 ← (선분의 개수)=(직선의 개수)

7 오른쪽 그림과 같이 원 위에 네 점 A, B, C, D가 있다. 이 중 두 점을 이어서 만들 수 있는 서로 다른 직선의 개수를 a개, 반직선의 개수를 b개라 할 때, $a+b$의 값을 구하시오.

8 오른쪽 그림과 같이 네 점 A, B, C, D가 있을 때, 이 중 두 점을 이어서 만들 수 있는 서로 다른 반직선, 선분의 개수를 차례대로 구하시오.

유형 ④ 거리 사이의 관계

해결 키워드 \overline{AB}의 중점이 M, \overline{AM}의 중점이 N이면

➡ $\overline{AM}=\overline{MB}=\dfrac{1}{2}\overline{AB}$, $\overline{NM}=\dfrac{1}{2}\overline{AM}=\dfrac{1}{4}\overline{AB}$

9 오른쪽 그림에서 $\overline{AB}=\overline{BC}=\overline{CD}$일 때, 다음 〈보기〉 중 옳은 것을 모두 고르시오.

┌─ 보기 ─
ㄱ. $\overline{AC}=\overline{BD}$　　　　ㄴ. $\overline{BC}=\dfrac{1}{2}\overline{AD}$
ㄷ. $\overline{AD}=\dfrac{2}{3}\overline{AC}$　　　ㄹ. $\overline{BD}=2\overline{AB}$

10 아래 그림에서 점 M은 \overline{AB}의 중점이고, 점 N은 \overline{MB}의 중점이다. 다음 중 옳지 않은 것은?

① $\overline{AM}=\overline{MB}$　　　② $\overline{AB}=2\overline{MB}$
③ $\overline{MN}=\dfrac{1}{3}\overline{AN}$　　④ $\overline{NB}=\dfrac{1}{4}\overline{AB}$
⑤ $\overline{AN}=\dfrac{4}{3}\overline{AB}$

유형 ⑤ 두 점 사이의 거리 (1)

해결 키워드 오른쪽 그림에서 두 점 M, N은 각각 \overline{AB}, \overline{AM}의 중점이고 $\overline{AB}=a$이면

➡ $\overline{AM}=\overline{MB}=\dfrac{1}{2}a$
$\overline{AN}=\overline{NM}=\dfrac{1}{4}a$

11 다음 그림에서 점 M은 \overline{AB}의 중점이고, 점 N은 \overline{AM}의 중점이다. $\overline{AB}=12$ cm일 때, \overline{AN}의 길이는?

① 2 cm　　② $\dfrac{5}{2}$ cm　　③ 3 cm
④ $\dfrac{7}{2}$ cm　　⑤ 4 cm

12 다음 그림에서 점 M은 \overline{AB}의 중점이고, 점 N은 \overline{MB}의 중점이다. $\overline{AN}=15$ cm일 때, \overline{MB}의 길이를 구하시오.

유형 6 두 점 사이의 거리 (2)

해결 키워드 오른쪽 그림에서 두 점 M, N은 각각 \overline{AB}, \overline{BC}의 중점일 때, $\overline{MB}=a$, $\overline{BN}=b$라 하면
→ $\overline{AC}=\overline{AB}+\overline{BC}=2a+2b=2(a+b)=2\overline{MN}$

13 다음 그림에서 두 점 M, N은 각각 \overline{AB}, \overline{BC}의 중점이고 $\overline{MN}=8$ cm일 때, \overline{AC}의 길이를 구하시오.

14 다음 그림에서 두 점 M, N은 각각 \overline{AB}, \overline{BC}의 중점이고 $\overline{AM}=\overline{BC}$, $\overline{AM}=14$ cm일 때, \overline{MN}의 길이는?

① 21 cm ② 24 cm ③ 26 cm
④ 28 cm ⑤ 32 cm

15 다음 그림에서 두 점 M, N은 각각 \overline{AB}, \overline{BC}의 중점이고 $\overline{AB}=3\overline{BC}$, $\overline{MN}=10$ cm일 때, \overline{AB}의 길이를 구하시오.

RE 실전 문제 익히기

1 ↻ 개념북 15쪽 3번 하중상

오른쪽 그림과 같이 직선 l 위에 세 점 A, B, C가 있을 때, 다음 〈보기〉 중 서로 같은 것끼리 짝 지은 것을 모두 고르면? (정답 2개)

보기
ㄱ. \overline{AC} ㄴ. \overrightarrow{AC} ㄷ. \overrightarrow{BA} ㄹ. \overline{BC}
ㅁ. \overrightarrow{BC} ㅂ. \overrightarrow{CA} ㅅ. \overrightarrow{CA} ㅇ. \overrightarrow{CB}

① ㄱ, ㄹ ② ㄴ, ㅅ ③ ㄷ, ㅂ
④ ㅁ, ㅅ ⑤ ㅅ, ㅇ

2 ↻ 개념북 15쪽 4번 하중상

오른쪽 그림과 같이 직선 l 위에 네 점 A, B, C, D가 있다. 이 중 두 점을 이어서 만들 수 있는 서로 다른 반직선의 개수를 a개, 선분의 개수를 b개라 할 때, $a+b$의 값을 구하시오.

3 ✎ 서술형 ↻ 개념북 15쪽 7번 하중상

다음 그림에서 두 점 M, N은 각각 \overline{AB}, \overline{BC}의 중점이고, $\overline{AB}:\overline{BC}=5:3$이다. $\overline{MN}=16$ cm일 때, \overline{MB}의 길이를 구하시오.

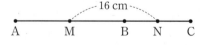

풀이

답

LECTURE 02 각

RE 개념 다지기

▶ 개념북 16쪽 | 해답 61쪽

확인 개념 키워드

❶ ⬜ : 각의 두 변이 꼭짓점을 중심으로 반대쪽에 있고 한 직선을 이룰 때의 각으로 그 크기는 ⬜°이다.

❷ 두 직선이 한 점에서 만날 때 생기는 네 개의 각을 ⬜ 이라 하고, 이때 서로 마주 보는 두 각을 ⬜ 이라 한다.

❸ 직선 l 위에 있지 않은 점 P에서 직선 l에 수선을 그어 생기는 교점 H를 점 P에서 직선 l에 내린 ⬜ 이라 한다.

개념 1 각

1 아래에서 다음 각을 모두 고르시오.

| 25° | 180° | 96° | 90° | 72° | 110° |

(1) 예각 (2) 둔각

(3) 직각 (4) 평각

2 오른쪽 그림에 대하여 다음 각을 예각, 직각, 둔각, 평각으로 구분하시오.

(1) ∠AOB (2) ∠AOE

(3) ∠BOE (4) ∠COE

3 다음 그림에서 ∠x의 크기를 구하시오.

(1)

(2)

개념 2 맞꼭지각

4 오른쪽 그림과 같이 세 직선이 한 점 O에서 만날 때, 다음 각의 맞꼭지각을 구하시오.

(1) ∠AOF

(2) ∠BOF

5 다음은 맞꼭지각의 크기가 서로 같음을 설명하는 과정이다. ⬜ 안에 알맞은 것을 써넣으시오.

오른쪽 그림에서 평각의 크기는
⬜°이므로
∠x+∠z=⬜°
∠y+∠z=⬜°
따라서 ∠x+∠z=∠y+∠z이므로 ∠x=⬜
즉, 맞꼭지각의 크기는 서로 같다.

6 다음 그림에서 ∠x의 크기를 구하시오.

(1)

(2)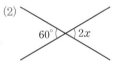

개념 3 직교와 수선

7 아래 그림에 대하여 다음을 구하시오.

(1) 점 A에서 직선 l에 내린 수선의 발

(2) 점 A와 직선 l 사이의 거리

유형 **1** 직각 또는 평각을 이용하여 각의 크기 구하기

해결 키워드
 ① ②

→ $\angle b = 90° - \angle a$ → $\angle b = 180° - \angle a$

1 오른쪽 그림에서 $\angle x$의 크기는?

① $20°$ ② $22°$
③ $24°$ ④ $26°$
⑤ $28°$

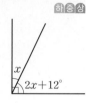

2 오른쪽 그림에서 $\angle x$의 크기를 구하시오.

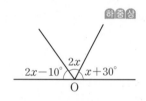

3 오른쪽 그림의 $\angle x$에 대하여 다음 중 둔각인 것은?

① $\angle x$ ② $2\angle x$
③ $3\angle x$ ④ $4\angle x$
⑤ $6\angle x$

유형 **2** 각의 크기의 비가 주어진 경우 각의 크기 구하기

해결 키워드
오른쪽 그림에서
$\angle x : \angle y : \angle z = a : b : c$일 때
① $\angle x = 180° \times \dfrac{a}{a+b+c}$

② $\angle y = 180° \times \dfrac{b}{a+b+c}$

③ $\angle z = 180° \times \dfrac{c}{a+b+c}$

4 오른쪽 그림에서
$\angle AOB : \angle BOC = 3 : 2$일 때,
$\angle AOB$의 크기는?

① $50°$ ② $52°$
③ $54°$ ④ $56°$
⑤ $58°$

5 오른쪽 그림에서
$\angle x : \angle y : \angle z = 3 : 2 : 4$일 때, $\angle y$의 크기는?

① $20°$ ② $25°$ ③ $30°$
④ $35°$ ⑤ $40°$

6 오른쪽 그림에서
$\angle a : \angle b : \angle c = 3 : 2 : 1$일 때, $\angle a$의 크기는?

① $40°$ ② $50°$ ③ $60°$
④ $70°$ ⑤ $80°$

유형 **3** 맞꼭지각 (1)

해결 키워드 맞꼭지각의 크기는 서로 같다.
→ $\angle a = \angle c$, $\angle b = \angle d$

7 오른쪽 그림에서 $\angle x$의 크기를 구하시오.

8 오른쪽 그림에서 $\angle x - \angle y$의 크기는?

① 15° ② 20°
③ 25° ④ 30°
⑤ 35°

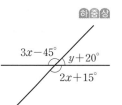

유형 **4** 맞꼭지각 (2)

해결 키워드
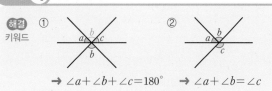
→ $\angle a + \angle b + \angle c = 180°$ → $\angle a + \angle b = \angle c$

9 오른쪽 그림에서 $\angle x$의 크기를 구하시오.

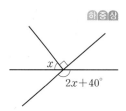

10 오른쪽 그림에서 $\angle x$의 크기는?

① 26° ② 27°
③ 28° ④ 29°
⑤ 30°

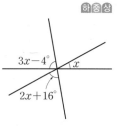

11 오른쪽 그림에서 $\angle x - \angle y$의 크기는?

① 20° ② 30°
③ 40° ④ 50°
⑤ 60°

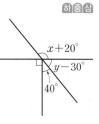

유형 **5** 맞꼭지각의 쌍의 개수

해결 키워드 두 직선이 한 점에서 만날 때 생기는 맞꼭지각은 $\angle a$와 $\angle c$, $\angle b$와 $\angle d$의 2쌍이다.

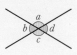

12 오른쪽 그림과 같이 세 직선이 한 점에서 만날 때 생기는 맞꼭지각 중 예각인 맞꼭지각은 모두 몇 쌍인가?

① 2쌍 ② 3쌍
③ 4쌍 ④ 5쌍
⑤ 6쌍

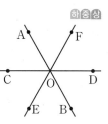

13 오른쪽 그림과 같이 네 직선이 한 점에서 만날 때 생기는 맞꼭지각은 모두 몇 쌍인가? 하중상

① 4쌍 ② 6쌍
③ 8쌍 ④ 10쌍
⑤ 12쌍

유형 **6** 수직과 수선

해결 키워드 오른쪽 그림과 같이 점 P에서 직선 l에 내린 수선의 발을 H라 하면
① $l \perp \overline{PH}$
② 점 P와 직선 l 사이의 거리 → 선분 PH의 길이

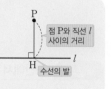

점 P와 직선 l 사이의 거리
수선의 발

14 오른쪽 그림과 같은 사다리꼴 ABCD에 대하여 다음을 구하시오. 하중상

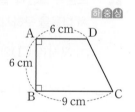

(1) \overline{AB}와 직교하는 변
(2) 점 D에서 \overline{AB}에 내린 수선의 발
(3) 점 C와 \overline{AB} 사이의 거리

15 다음 중 오른쪽 그림과 같은 직사각형 ABCD에 대한 설명으로 옳지 않은 것을 모두 고르면? (정답 2개) 하중상

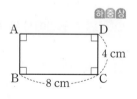

① \overline{CD}와 \overline{BC}는 직교한다.
② \overline{AD}는 \overline{BC}의 수선이다.
③ \overline{AB}와 수직으로 만나는 선분은 \overline{AD}, \overline{BC}이다.
④ 점 A와 \overline{CD} 사이의 거리는 4 cm이다.
⑤ 점 D에서 \overline{BC}에 내린 수선의 발은 점 C이다.

1 ↻ 개념북 21쪽 4번 하중상

오른쪽 그림에서 $\angle a + \angle b + \angle c$의 크기는?

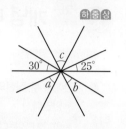

① $105°$ ② $110°$
③ $115°$ ④ $120°$
⑤ $125°$

2 ↻ 개념북 21쪽 7번 하중상

오른쪽 그림에서 $\overline{AO} \perp \overline{CO}$, $\overline{BO} \perp \overline{DO}$이고 $\angle AOB + \angle COD = 64°$일 때, $\angle BOC$의 크기는?

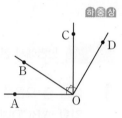

① $52°$ ② $54°$ ③ $56°$
④ $58°$ ⑤ $60°$

3 서술형 ↻ 개념북 21쪽 8번 하중상

오른쪽 그림에서 $\overline{AB} \perp \overline{CO}$이고 $\angle AOD = 4\angle COD$, $\angle DOB = 3\angle DOE$일 때, $\angle COE$의 크기를 구하시오.

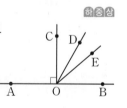

풀이

답 _____

LECTURE 03 점, 직선, 평면의 위치 관계

 RE 개념 다지기

▶ 개념북 22쪽 | 해답 63쪽

확인 개념 키워드

❶ 공간에서 두 직선의 위치 관계는 다음과 같다.

→ ┌ 만난다.: []에서 만난다., 일치한다.
 └ 만나지 않는다.: 평행하다., []에 있다.

❷ 공간에서 직선과 평면의 위치 관계는 다음과 같다.

→ ┌ 만난다.: 직선이 평면에 []., 한 점에서 만난다.
 └ 만나지 않는다.: []하다.

❸ 공간에서 두 평면의 위치 관계는 다음과 같다.

→ ┌ 만난다.: []에서 만난다., 일치한다.
 └ 만나지 않는다.: []하다.

개념 1 평면에서 점과 직선, 두 직선의 위치 관계

1 다음 중 오른쪽 그림과 같은 사각형 ABCD에 대한 설명으로 옳은 것은 ○표, 옳지 않은 것은 ×표를 하시오.

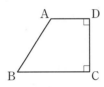

(1) 꼭짓점 A는 변 BC 위에 있다. ()

(2) \overline{AD}와 \overline{CD}는 한 점에서 만난다. ()

(3) \overline{AD}와 \overline{BC}는 평행하다. ()

(4) \overline{AB}와 수직으로 만나는 변은 1개이다. ()

개념 2 공간에서 점과 평면, 두 직선의 위치 관계

2 오른쪽 그림과 같은 삼각기둥에서 다음을 구하시오.

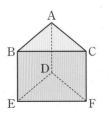

(1) 면 DEF 위에 있는 꼭짓점

(2) 면 ABED 위에 있지 않은 꼭짓점

3 오른쪽 그림과 같은 직육면체에서 다음을 구하시오.

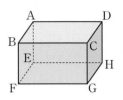

(1) 모서리 CG와 한 점에서 만나는 모서리

(2) 모서리 CG와 평행한 모서리

(3) 모서리 CG와 꼬인 위치에 있는 모서리

개념 3 공간에서 직선과 평면의 위치 관계

4 오른쪽 그림과 같은 직육면체에서 다음을 구하시오.

(1) 모서리 CD와 평행한 면

(2) 모서리 CD와 수직인 면

(3) 점 A와 면 CGHD 사이의 거리

(4) 점 B와 면 AEHD 사이의 거리

개념 4 공간에서 두 평면의 위치 관계

5 오른쪽 그림과 같이 밑면이 사다리꼴인 사각기둥에서 다음을 구하시오.

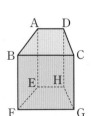

(1) 면 ABCD와 평행한 면

(2) 면 BFGC와 만나는 면

(3) 면 EFGH와 수직인 면

Part I 유형 Training

유형 1 평면에서 두 직선의 위치 관계

해결 키워드 평면에서 두 직선의 위치 관계는 다음의 세 가지 경우가 있다.
① 한 점에서 만난다.　② 일치한다.　③ 평행하다.
└─── 만난다. ───┘　└── 만나지 않는다. ──┘

1 다음 〈보기〉 중 한 평면 위에 있는 두 직선의 위치 관계를 모두 고른 것은?　[하중상]

┌ 보기 ┐
ㄱ. 평행하다.　　　　ㄴ. 한 점에서 만난다.
ㄷ. 꼬인 위치에 있다.　ㄹ. 일치한다.
└────────────────────────┘

① ㄱ, ㄴ　　② ㄱ, ㄷ　　③ ㄱ, ㄴ, ㄹ
④ ㄴ, ㄷ, ㄹ　⑤ ㄱ, ㄴ, ㄷ, ㄹ

2 오른쪽 그림과 같은 정팔각형에서 각 변을 연장한 직선 중 \overleftrightarrow{AB}와 한 점에서 만나는 직선의 개수는?　[하중상]

① 2개　　② 4개
③ 5개　　④ 6개
⑤ 7개

3 다음 중 오른쪽 그림과 같은 사다리꼴 ABCD에 대한 설명으로 옳지 않은 것은?　[하중상]

① $\overline{AD} /\!/ \overline{BC}$
② $\overline{BC} \perp \overline{CD}$
③ \overleftrightarrow{AB}와 \overleftrightarrow{CD}는 만나지 않는다.
④ \overleftrightarrow{AD}와 \overleftrightarrow{BC}는 만나지 않는다.
⑤ \overleftrightarrow{AD}와 \overleftrightarrow{CD}의 교점은 점 D이다.

유형 2 공간에서 두 직선의 위치 관계

해결 키워드 공간에서 두 직선의 위치 관계는 다음의 네 가지 경우가 있다.
　　　　　└──── 만난다. ────┘
① 한 점에서 만난다.　② 일치한다.
③ 평행하다.　　　　④ 꼬인 위치에 있다.
└──────── 만나지 않는다. ────────┘

4 오른쪽 그림과 같이 밑면이 직각삼각형인 삼각기둥에서 모서리 AD와 평행한 모서리의 개수를 a개, 모서리 BC와 수직으로 만나는 모서리의 개수를 b개라 할 때, $a+b$의 값을 구하시오.　[하중상]

5 다음 중 오른쪽 그림과 같은 정육면체에 대한 설명으로 옳은 것을 모두 고르면? (정답 2개)　[하중상]

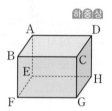

① 모서리 AB와 만나는 모서리는 5개이다.
② 모서리 DH와 수직인 모서리는 2개이다.
③ 모서리 BC와 평행한 모서리는 3개이다.
④ 모서리 EF와 평행한 모서리는 4개이다.
⑤ 모서리 GH와 꼬인 위치에 있는 모서리는 4개이다.

6 오른쪽 그림과 같이 밑면이 정육각형인 육각기둥에서 모서리 AB와 위치 관계가 나머지 넷과 다른 하나는?　[하중상]

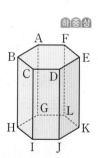

① \overleftrightarrow{AF}　　② \overleftrightarrow{AG}
③ \overleftrightarrow{CD}　　④ \overleftrightarrow{DE}
⑤ \overleftrightarrow{EF}

하중상 **유형 3 꼬인 위치**

> **해결 키워드** 입체도형에서 꼬인 위치에 있는 모서리는 다음 순서로 찾는다.
> ❶ 한 점에서 만나는 모서리를 제외한다.
> ❷ 평행한 모서리를 제외한다.
> ❸ 남은 모서리가 꼬인 위치에 있는 모서리이다.

7 오른쪽 그림과 같은 삼각뿔에서 모서리 BD와 만나지도 않고 평행하지도 않은 모서리를 구하시오.

하중상

8 오른쪽 그림과 같은 정육면체에서 \overline{AC}와 꼬인 위치에 있는 모서리의 개수는?

하중상

① 2개 ② 3개
③ 4개 ④ 5개
⑤ 6개

유형 4 공간에서 직선과 평면의 위치 관계

> **해결 키워드** 공간에서 직선과 평면의 위치 관계는 다음의 세 가지 경우가 있다.
> ① 포함된다. ② 한 점에서 만난다. ③ 평행하다.
> ⎣─────만난다.─────⎦ 만나지 않는다.

9 다음 중 공간에서 직선과 평면의 위치 관계가 될 수 없는 것은?

하중상

① 수직이다. ② 평행하다.
③ 한 점에서 만난다. ④ 꼬인 위치에 있다.
⑤ 직선이 평면에 포함된다.

10 다음 중 오른쪽 그림과 같은 직육면체에 대한 설명으로 옳지 <u>않은</u> 것은?

하중상

① 면 ABCD는 모서리 CD를 포함한다.
② 면 BFGC와 모서리 EF는 수직이다.
③ 면 CGHD와 모서리 AB는 평행하다.
④ 면 AEHD와 평행한 모서리는 2개이다.
⑤ 면 EFGH와 수직인 모서리는 4개이다.

11 오른쪽 그림과 같은 삼각기둥에서 점 A와 면 BEFC 사이의 거리를 a cm, 점 B와 면 DEF 사이의 거리를 b cm, 점 C와 면 ADEB 사이의 거리를 c cm라 할 때, $a+b+c$의 값을 구하시오.

하중상

유형 5 공간에서 두 평면의 위치 관계

> **해결 키워드** 공간에서 두 평면의 위치 관계는 다음의 세 가지 경우가 있다.
>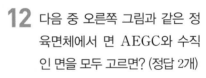
> ① 한 직선에서 만난다. ② 일치한다. ③ 평행하다.
> ⎣────만난다.────⎦ 만나지 않는다.

12 다음 중 오른쪽 그림과 같은 정육면체에서 면 AEGC와 수직인 면을 모두 고르면? (정답 2개)

하중상

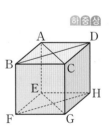

① 면 ABCD
② 면 ABFE
③ 면 BFGC
④ 면 BFHD
⑤ 면 CGHD

13 다음 중 오른쪽 그림과 같이 밑면이 직각삼각형인 삼각기둥에 대한 설명으로 옳지 <u>않은</u> 것은?

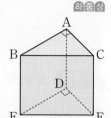

① 면 ABC와 평행한 면은 1개이다.

② 면 ABC와 수직인 면은 3개이다.

③ 면 ABED와 수직인 면은 3개이다.

④ 면 BEFC와 수직인 면은 3개이다.

⑤ 면 ABED와 면 DEF의 교선은 \overline{DE}이다.

유형 **6** 여러 가지 위치 관계

해결 키워드 공간에서 두 직선, 직선과 평면, 두 평면의 위치 관계를 찾을 때는 직육면체를 이용한다.
→ 모서리는 직선으로, 면은 평면으로 생각한다.

14 다음 〈보기〉 중 공간에서 서로 다른 세 직선 l, m, n의 위치 관계에 대한 설명으로 옳은 것을 모두 고르시오.

보기
ㄱ. $l /\!/ m$, $l /\!/ n$이면 $m \perp n$이다.
ㄴ. $l /\!/ m$, $l \perp n$이면 m, n은 한 점에서 만나거나 꼬인 위치에 있다.
ㄷ. $l \perp m$, $l \perp n$이면 $m /\!/ n$이다.

15 다음 중 공간에서의 위치 관계에 대한 설명으로 옳은 것은?

① 한 직선에 평행한 서로 다른 두 직선은 수직이다.

② 한 직선에 수직인 서로 다른 두 직선은 평행하다.

③ 한 직선에 수직인 서로 다른 두 직선은 수직이다.

④ 한 평면에 평행한 서로 다른 두 직선은 평행하다.

⑤ 한 평면에 수직인 서로 다른 두 직선은 평행하다.

 RE 실전 문제 익히기

▶ 해답 64쪽

Part I 유형 Training

1 다음 〈보기〉 중 오른쪽 그림과 같이 밑면이 정육각형인 육각기둥에 대한 설명으로 옳은 것을 모두 고르시오.

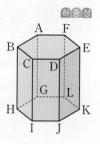

보기
ㄱ. 모서리 AG와 수직인 면은 2개이다.
ㄴ. 면 ABCDEF와 만나는 면은 6개이다.
ㄷ. 서로 평행한 두 면은 3쌍이다.
ㄹ. 모서리 DE를 포함하는 면은 4개이다.

2 오른쪽 그림과 같은 전개도로 정육면체를 만들 때, 모서리 EH와 꼬인 위치에 있는 모서리가 <u>아닌</u> 것은?

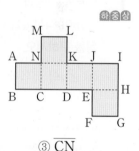

① \overline{AB}　② \overline{AN}　③ \overline{CN}
④ \overline{DK}　⑤ \overline{KL}

서술형 ↻ 개념북 29쪽 6번

3 오른쪽 그림은 직육면체에서 삼각기둥 모양을 잘라내고 남은 입체도형이다. 모서리 AB와 평행한 면의 개수를 x개, 면 EFGH와 수직인 모서리의 개수를 y개, 모서리 EF와 꼬인 위치에 있는 모서리의 개수를 z개라 할 때, $x+y+z$의 값을 구하시오.

풀이

답 _____

평행선

RE 개념 다지기

▶ 개념북 **30**쪽 | 해답 **65**쪽

확인 개념 키워드

서로 다른 두 직선 l, m이 다른 한 직선 n과 만날 때

❶ ☐ : 같은 위치에 있는 두 각

❷ ☐ : 엇갈린 위치에 있는 두 각

❸ 두 직선 l, m이 ☐ 하면 동위각과 엇각의 크기는 각각 서로 같다.

❹ 동위각과 엇각의 크기가 각각 같으면 두 직선 l, m은 ☐ 하다.

개념 1 동위각과 엇각

1 오른쪽 그림과 같이 두 직선 l, m이 직선 n과 만날 때, 다음을 구하시오.

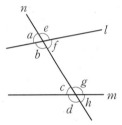

(1) $\angle a$의 동위각

(2) $\angle b$의 동위각

(3) $\angle h$의 동위각

(4) $\angle g$의 동위각

(5) $\angle b$의 엇각

(6) $\angle c$의 엇각

2 오른쪽 그림과 같이 두 직선 l, m이 직선 n과 만날 때, 다음 각의 크기를 구하시오.

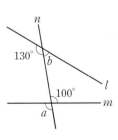

(1) $\angle a$의 동위각

(2) $\angle b$의 엇각

개념 2 평행선의 성질

3 다음 그림에서 $l /\!/ m$일 때, $\angle x$의 크기를 구하시오.

(1)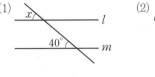

(2)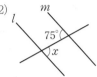

(3)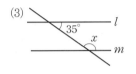

(4)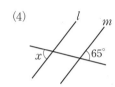

4 다음 〈보기〉 중 두 직선 l, m이 평행한 것을 모두 고르시오.

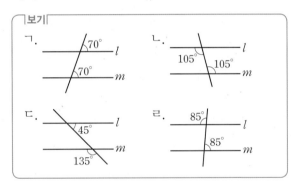

5 오른쪽 그림과 같이 두 직선 l, m이 직선 n과 만날 때, 다음 중 옳은 것은 ○표, 옳지 않은 것은 ×표를 하시오.

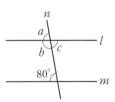

(1) $l /\!/ m$이면 $\angle a = 80°$이다. ()

(2) $l /\!/ m$이면 $\angle b = 80°$이다. ()

(3) $\angle c = 100°$이면 $l /\!/ m$이다. ()

(4) $\angle b = 100°$이면 $l /\!/ m$이다. ()

유형 1 동위각과 엇각

해결 키워드 서로 다른 두 직선이 다른 한 직선과 만날 때 생기는 각 중에서
① 동위각: 같은 위치에 있는 두 각
② 엇각: 엇갈린 위치에 있는 두 각

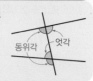

1 오른쪽 그림에서 동위각, 엇각을 바르게 짝 지은 것은? 하중상

〈동위각〉	〈엇각〉
① ∠a와 ∠c	∠b와 ∠h
② ∠a와 ∠e	∠c와 ∠h
③ ∠b와 ∠e	∠a와 ∠g
④ ∠b와 ∠f	∠c와 ∠e
⑤ ∠c와 ∠g	∠d와 ∠f

2 다음 중 오른쪽 그림에 대한 설명으로 옳지 <u>않은</u> 것은? 하중상

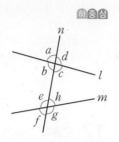

① ∠a와 ∠e는 동위각이다.
② ∠c와 ∠e는 엇각이다.
③ ∠l과 ∠c는 엇각이다.
④ ∠h의 동위각은 ∠d와 ∠l이다.
⑤ ∠i의 엇각은 ∠c와 ∠g이다.

3 다음 중 오른쪽 그림에 대한 설명으로 옳지 <u>않은</u> 것은? 하중상

① ∠a의 엇각의 크기는 60°이다.
② ∠c의 동위각의 크기는 60°이다.
③ ∠d의 엇각의 크기는 100°이다.
④ ∠e의 동위각의 크기는 100°이다.
⑤ ∠f의 엇각의 크기는 60°이다.

유형 2 평행선에서 동위각과 엇각의 크기 구하기 (1)

해결 키워드 두 직선이 평행하면 동위각과 엇각의 크기가 각각 같다.

① $l /\!/ m$이면 ∠a=∠b 동위각
② $l /\!/ m$이면 ∠c=∠d 엇각

4 오른쪽 그림에서 $l /\!/ m$일 때, 다음 중 나머지 넷과 크기가 <u>다른</u> 각은? 하중상

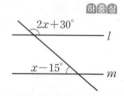

① ∠b ② ∠d
③ ∠f ④ ∠g
⑤ ∠h

5 오른쪽 그림에서 $l /\!/ m$일 때, ∠x의 크기를 구하시오. 하중상

$2x+30°$
$x-15°$

6 오른쪽 그림에서 $l /\!/ m$일 때, ∠x+∠y의 크기는? 하중상

① 130° ② 140°
③ 150° ④ 160°
⑤ 180°

7 오른쪽 그림에서 $l /\!/ m /\!/ n$일 때, ∠y-∠x의 크기를 구하시오. 하중상

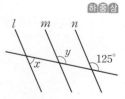

유형 ③ 평행선에서 동위각과 엇각의 크기 구하기 (2)

해결
키워드
평행선과 삼각형 모양이 주어지면 다음을 이용한다.
① 평행선에서 동위각과 엇각의 크기는 각각 같다.
② 삼각형의 세 각의 크기의 합은 180°이다.

8 오른쪽 그림에서 $l /\!/ m$일 때, $\angle x$의 크기를 구하시오.

하 중 상

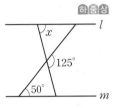

9 오른쪽 그림에서 $l /\!/ m$일 때, $\angle x$의 크기는?

하 중 상

① 30° ② 35°
③ 40° ④ 45°
⑤ 50°

유형 ④ 평행선 사이에 꺾인 선이 주어진 경우

해결
키워드
평행선 사이에 꺾인 선이 있으면 꺾인 점을 지나면서 주어진 평행선에 평행한 보조선을 긋고, 동위각과 엇각의 크기가 각각 같음을 이용한다.

$l /\!/ m$이면 $\angle x = \angle a + \angle b$

10 오른쪽 그림에서 $l /\!/ m$일 때, $\angle x$의 크기를 구하시오.

하 중 상

11 오른쪽 그림에서 $l /\!/ m$일 때, $\angle x + \angle y$의 크기는?

하 중 상

① 75° ② 80°
③ 85° ④ 90°
⑤ 95°

12 오른쪽 그림에서 $l /\!/ m$일 때, $\angle x$의 크기는?

하 중 상

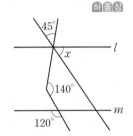

① 50° ② 55°
③ 60° ④ 65°
⑤ 70°

유형 ⑤ 직사각형 모양의 종이를 접는 경우

해결
키워드
직사각형 모양의 종이를 접는 경우에는 다음을 이용한다.
① 평행선에서 동위각과 엇각의 크기는 각각 같다.
② 접은 각의 크기는 같다.

① 엇각 ② 접은 각

13 오른쪽 그림과 같이 직사각형 모양의 종이를 접었을 때, $\angle x$의 크기는?

하 중 상

① 60° ② 65°
③ 70° ④ 75°
⑤ 80°

14 다음 그림과 같이 직사각형 모양의 종이를 접었을 때, ∠x의 크기를 구하시오. 하중상

유형 **6** 두 직선이 평행할 조건

해결 키워드 동위각 또는 엇각의 크기가 각각 같으면 두 직선은 평행하다.

①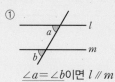
∠a＝∠b이면 $l /\!/ m$
동위각

②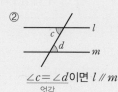
∠c＝∠d이면 $l /\!/ m$
엇각

15 다음 중 두 직선 l, m이 평행하지 <u>않은</u> 것은? 하중상

①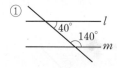

②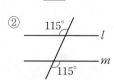

③

④

⑤

16 오른쪽 그림에서 서로 평행한 두 직선을 모두 찾아 기호를 사용하여 나타내시오. 하중상

1 ↻ 개념북 34쪽 4번 하중상

다음 중 오른쪽 그림에 대한 설명으로 옳지 <u>않은</u> 것은?

① $l /\!/ m$이면 ∠a＝∠e
② $l /\!/ m$이면 ∠c＋∠f＝180°
③ ∠d＝∠f이면 $l /\!/ m$
④ ∠b＋∠g＝180°이면 $l /\!/ m$
⑤ ∠f＋∠h＝180°이면 $l /\!/ m$

2 ↻ 개념북 34쪽 5번 하중상

오른쪽 그림에서 $l /\!/ m$일 때, ∠x의 크기는?

① 42° ② 44°
③ 46° ④ 48°
⑤ 50°

서술형 ↻ 개념북 34쪽 7번 하중상

3 다음 그림과 같이 직사각형 모양의 종이를 접었을 때, ∠x＋∠y의 크기를 구하시오.

풀이

답 _____

간단한 도형의 작도

RE 개념 다지기

▶ 개념북 42쪽 | 해답 67쪽

확인 개념 키워드

❶ ☐ : 눈금 없는 자와 컴퍼스만을 사용하여 도형을 그리는 것

❷ 작도에서 두 점을 연결하는 선분을 그리거나 선분을 연장할 때는 ☐ 를 사용한다.

❸ 작도에서 원을 그리거나 주어진 선분의 길이를 다른 직선 위로 옮길 때는 ☐ 를 사용한다.

개념 1 길이가 같은 선분의 작도

1 다음 중 작도에 대한 설명으로 옳은 것은 ○표, 옳지 않은 것은 ×표를 하시오.

(1) 선분의 길이를 잴 때는 눈금 없는 자를 사용한다. ()

(2) 원을 그릴 때는 컴퍼스를 사용한다. ()

(3) 선분을 연장할 때는 컴퍼스를 사용한다. ()

(4) 선분의 길이를 다른 직선 위로 옮길 때는 컴퍼스를 사용한다. ()

(5) 두 점을 지나는 직선을 그릴 때는 눈금 없는 자를 사용한다. ()

2 오른쪽 그림에서 \overline{AB}와 길이가 같은 \overline{CD}를 작도하려고 한다. ☐ 안에 알맞은 것을 써넣으시오.

(1) 직선 l을 그릴 때 사용하는 도구는 ☐ 이다.

(2) 직선 l 위에 \overline{AB}와 같은 길이를 옮길 때 사용하는 도구는 ☐ 이다.

3 다음은 \overline{AB}와 길이가 같은 \overline{PQ}를 작도하는 과정이다. ☐ 안에 알맞은 것을 써넣으시오.

❶ 직선 l을 그리고, 직선 l 위에 점 ☐ 를 잡는다.

❷ ☐ 로 \overline{AB}의 길이를 잰다.

❸ 점 P를 중심으로 반지름의 길이가 ☐ 인 원을 그려 직선 l과의 교점을 ☐ 라 한다.

개념 2 크기가 같은 각의 작도

4 아래 그림은 ∠XOY와 크기가 같은 ∠CPD를 작도한 것이다. 다음 중 옳은 것은 ○표, 옳지 않은 것은 ×표를 하시오.

(1) $\overline{OA}=\overline{OB}$ ()

(2) $\overline{OB}=\overline{DC}$ ()

(3) $\overline{OA}=\overline{PC}$ ()

(4) $\overline{OX}=\overline{OY}$ ()

(5) $\overline{OY}=\overline{PQ}$ ()

(6) ∠AOB=∠CPD ()

유형 ① 길이가 같은 선분의 작도

해결 키워드 → $\overline{AB} = \overline{CD}$

1 오른쪽 그림과 같은 반직선
AB 위에 $\overline{AC} = 3\overline{AB}$인 점
C를 작도할 때 사용하는 도구는?

① 각도기 ② 컴퍼스 ③ 삼각자
④ 눈금 있는 자 ⑤ 눈금 없는 자

2 다음은 선분 AB의 연장선 위에 선분 AB와 길이가
같은 선분 CD를 작도하는 과정이다. 작도 순서를 차
례대로 나열하시오.

> ㉠ \overline{AB}의 길이를 잰다.
> ㉡ \overline{AB}를 점 B의 방향으로 연장하여 그 위에 점
> C를 잡는다.
> ㉢ 점 C를 중심으로 반지름의 길이가 \overline{AB}인 원을
> 그려 \overline{AB}의 연장선과 만나는 점 D를 잡는다.

3 다음은 선분 AB를 한 변으로 하는 정삼각형을 작도하
는 과정이다. □ 안에 알맞은 것을 써넣으시오.

> ❶ 두 점 A, B를 각각 중심
> 으로 반지름의 길이가
> □인 원을 그려 두 원의
> 교점을 □라 한다.
>
> ❷ 두 점 A와 C, 두 점 B와
> C를 각각 이으면 $\overline{AB} = \overline{AC} = $□이므로
> 삼각형 ABC는 □이다.

유형 ② 크기가 같은 각의 작도

해결 키워드
→ $\begin{bmatrix} \angle XOY = \angle QAP \\ \overline{OC} = \overline{OD} = \overline{AQ} = \overline{AP}, \ \overline{CD} = \overline{QP} \end{bmatrix}$

4 다음 그림은 무엇을 작도한 것인가?

① \overline{OY}와 길이가 같은 \overline{PQ}
② \overline{OA}와 길이가 같은 \overline{CD}
③ \overline{AB}와 길이가 같은 \overline{PD}
④ $\angle XOY$와 크기가 같은 $\angle CPD$
⑤ $\angle AOB$와 크기가 같은 $\angle PCD$

5 다음 그림은 $\angle XOY$와 크기가 같은 각을 \overrightarrow{PQ}를 한 변
으로 하여 작도한 것이다. 작도 순서를 차례대로 나열
하시오.

6 아래 그림은 $\angle XOY$와 크기가 같은 각을 반직선 PQ
를 한 변으로 하여 작도한 것이다. 다음 중 길이가 나
머지 넷과 다른 하나는?

① \overline{OA} ② \overline{OB} ③ \overline{PC}
④ \overline{PD} ⑤ \overline{AB}

유형 ③ 평행선의 작도

해결 키워드

• ∠CPD = ∠AQB
• $\overline{PC} = \overline{PD} = \overline{QA} = \overline{QB}$,
 $\overline{CD} = \overline{AB}$
→ • '동위각의 크기가 같으면 두 직선은 평행하다.'는 성질을 이용한 것이다.

7 오른쪽 그림은 직선 l 위에 있지 않은 점 P를 지나고 직선 l에 평행한 직선 m을 작도한 것이다. 작도 순서를 차례대로 나열하시오.

하 중 상

8 오른쪽 그림은 직선 l 위에 있지 않은 점 P를 지나고 직선 l에 평행한 직선 m을 작도한 것이다. 다음 〈보기〉 중 \overline{QA}와 길이가 같은 것을 모두 고르시오.

하 중 상

보기
ㄱ. \overline{AB} ㄴ. \overline{CD} ㄷ. \overline{PA}
ㄹ. \overline{PC} ㅁ. \overline{PD} ㅂ. \overline{QB}

9 오른쪽 그림은 직선 l 위에 있지 않은 점 P를 지나고 직선 l에 평행한 직선 m을 작도한 것이다. 다음 중 이 작도에서 이용한 성질은?

하 중 상

① 맞꼭지각의 크기는 서로 같다.
② 평면에서 한 직선에 평행한 두 직선은 평행하다.
③ 평면에서 한 직선에 수직인 두 직선은 평행하다.
④ 동위각의 크기가 같으면 두 직선은 평행하다.
⑤ 엇각의 크기가 같으면 두 직선은 평행하다.

1 ↻ 개념북 45쪽 3번

하 중 상

아래 그림은 ∠XOY와 크기가 같은 각을 \overrightarrow{PQ}를 한 변으로 하여 작도한 것이다. 다음 중 옳지 않은 것을 모두 고르면? (정답 2개)

① $\overline{OA} = \overline{PD}$
② $\overline{AB} = \overline{CD}$
③ ∠AOB = ∠CPD
④ ㉠~㉣은 컴퍼스, ㉤은 눈금 없는 자를 사용한다.
⑤ 작도 순서는 ㉡ → ㉤ → ㉣ → ㉠ → ㉢이다.

서술형

2 ↻ 개념북 45쪽 5번

하 중 상

오른쪽 그림은 직선 l 위에 있지 않은 점 P를 지나고 직선 l에 평행한 직선 m을 작도한 것이다. 다음 물음에 답하시오.

(1) 작도 순서를 차례대로 나열하시오.

(2) \overline{AB}와 길이가 같은 선분을 쓰시오.

풀이

답

LECTURE 06 삼각형의 작도

RE 개념 다지기

▶ 개념북 46쪽 | 해답 68쪽

확인 개념 키워드

❶ △ABC에서 변 BC와 마주 보는 ∠A를 변 BC의 [],
∠A와 마주 보는 변 BC를 ∠A의 []이라 한다.

❷ 다음의 각 경우에 삼각형을 하나로 작도할 수 있다.
 (ⅰ) 세 변의 길이가 주어질 때
 (ⅱ) 두 변의 길이와 그 []의 크기가 주어질 때
 (ⅲ) 한 변의 길이와 그 []의 크기가 주어질 때

개념 1 삼각형

1 오른쪽 그림과 같은 △ABC
에서 다음을 구하시오.

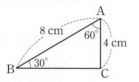

(1) ∠B의 대변과 그 길이

(2) ∠C의 대변과 그 길이

(3) \overline{AC}의 대각과 그 크기

(4) \overline{BC}의 대각과 그 크기

2 다음 중 삼각형의 세 변의 길이가 될 수 있는 것은 ○
표, 될 수 없는 것은 ×표를 하시오.

(1) 3 cm, 4 cm, 8 cm ()

(2) 2 cm, 2 cm, 3 cm ()

(3) 5 cm, 5 cm, 5 cm ()

(4) 4 cm, 7 cm, 11 cm ()

개념 2 삼각형의 작도

3 다음은 길이가 각각 a, b, c인 선분을 세 변으로 하는
삼각형 ABC를 작도하는 과정이다. □ 안에 알맞은
것을 써넣으시오.

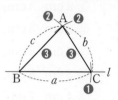

❶ 직선 l을 긋고, 그 위에
길이가 □인 \overline{BC}를
작도한다.

❷ 두 점 B, C를 중심으
로 반지름의 길이가
□, □인 원을 각각 그려 두 원의 □을
A라 한다.

❸ \overline{AB}, □를 그으면 △ABC가 구하는 삼각
형이다.

개념 3 삼각형이 하나로 정해지는 경우

4 다음 중 △ABC가 하나로 정해지는 것은 〈보기〉에서
해당하는 조건을 찾아 기호를 쓰고, 하나로 정해지지
않는 것은 ×표를 하시오.

보기
ㄱ. 세 변의 길이가 주어질 때
ㄴ. 두 변의 길이와 그 끼인각의 크기가 주어질 때
ㄷ. 한 변의 길이와 그 양 끝 각의 크기가 주어질 때

(1) $\overline{AB}=8$ cm, ∠A=90°, ∠B=50° ()

(2) ∠A=40°, ∠B=60°, ∠C=80° ()

(3) $\overline{BC}=5$ cm, $\overline{CA}=4$ cm, ∠B=120° ()

(4) $\overline{AB}=2$ cm, $\overline{BC}=8$ cm, $\overline{CA}=7$ cm ()

(5) $\overline{AB}=6$ cm, $\overline{CA}=3$ cm, ∠A=50° ()

핵심 유형 익히기

유형 1 삼각형의 세 변의 길이 사이의 관계

해결 키워드
① 삼각형의 세 변의 길이가 a, b, c일 때
→ $a<b+c$, $b<a+c$, $c<a+b$
② 세 변의 길이가 주어졌을 때 삼각형이 될 수 있는 조건
→ (가장 긴 변의 길이)<(나머지 두 변의 길이의 합)

1 다음 중 삼각형의 세 변의 길이가 될 수 <u>없는</u> 것은?

① 2 cm, 3 cm, 4 cm

② 3 cm, 3 cm, 3 cm

③ 3 cm, 4 cm, 6 cm

④ 3 cm, 5 cm, 9 cm

⑤ 4 cm, 7 cm, 10 cm

2 다음 〈보기〉 중 주어진 길이의 세 선분을 세 변으로 하는 삼각형을 작도할 수 있는 것을 모두 고른 것은?

> 보기
> ㄱ. 1 cm, 1 cm, 1 cm
> ㄴ. 2 cm, 5 cm, 7 cm
> ㄷ. 4 cm, 5 cm, 8 cm
> ㄹ. 6 cm, 6 cm, 7 cm

① ㄱ, ㄴ ② ㄴ, ㄹ ③ ㄷ, ㄹ
④ ㄱ, ㄴ, ㄷ ⑤ ㄱ, ㄷ, ㄹ

3 삼각형의 세 변의 길이가 6 cm, 7 cm, a cm일 때, 다음 중 a의 값이 될 수 있는 것은?

① 1 ② 6 ③ 13
④ 15 ⑤ 17

유형 2 삼각형의 작도

해결 키워드
삼각형의 작도 순서
① 두 변의 길이와 그 끼인각의 크기가 주어질 때
→ 각 → 변 → 변 또는 변 → 각 → 변 ← 마지막 과정이 변!
② 한 변의 길이와 그 양 끝 각의 크기가 주어질 때
→ 각 → 변 → 각 또는 변 → 각 → 각 ← 마지막 과정이 각!

4 다음은 한 변의 길이 c와 그 양 끝 각인 ∠A, ∠B의 크기가 주어졌을 때, △ABC를 작도하는 과정이다. 작도 순서를 차례대로 나열한 것은?

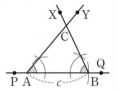

> ㉠ ∠A와 크기가 같은 ∠BAY, ∠B와 크기가 같은 ∠ABX를 작도한다.
> ㉡ \overrightarrow{AY}와 \overrightarrow{BX}의 교점을 C라 한다.
> ㉢ 한 직선 PQ를 긋고 그 위에 길이가 c인 선분 AB를 그린다.

① ㉠ → ㉡ → ㉢ ② ㉠ → ㉢ → ㉡
③ ㉡ → ㉢ → ㉠ ④ ㉢ → ㉠ → ㉡
⑤ ㉢ → ㉡ → ㉠

5 오른쪽 그림과 같이 \overline{AB}, \overline{AC}의 길이와 그 끼인각인 ∠A의 크기가 주어졌을 때, △ABC의 작도 순서로 옳지 <u>않은</u> 것은?

① ∠A → \overline{AB} → \overline{AC} → \overline{BC}
② ∠A → \overline{AC} → \overline{AB} → \overline{BC}
③ \overline{AB} → ∠A → \overline{AC} → \overline{BC}
④ \overline{AC} → ∠A → \overline{AB} → \overline{BC}
⑤ \overline{AC} → \overline{AB} → ∠A → \overline{BC}

 ▶ 개념북 **49**쪽 | 해답 **68**쪽

유형 **3** 삼각형이 하나로 정해지는 경우

해결 키워드 다음의 경우에 삼각형이 하나로 정해진다.
① 세 변의 길이가 주어질 때
② 두 변의 길이와 그 끼인각의 크기가 주어질 때
③ 한 변의 길이와 그 양 끝 각의 크기가 주어질 때

6 다음 〈보기〉 중 △ABC가 하나로 정해지지 <u>않는</u> 것을 모두 고르시오. (하 중 상)

> **보기**
> ㄱ. $\overline{AB}=2$ cm, $\overline{BC}=4$ cm, $\overline{CA}=5$ cm
> ㄴ. $\overline{AB}=7$ cm, $\overline{BC}=6$ cm, $\angle B=60°$
> ㄷ. $\angle B=70°$, $\angle C=40°$, $\overline{BC}=12$ cm
> ㄹ. $\angle A=20°$, $\angle B=100°$, $\angle C=60°$

7 다음 중 △ABC가 하나로 정해지지 <u>않는</u> 것은? (하 중 상)

① $\overline{AB}=4$ cm, $\overline{BC}=5$ cm, $\overline{CA}=6$ cm
② $\overline{AB}=3$ cm, $\overline{BC}=4$ cm, $\angle B=60°$
③ $\angle A=50°$, $\angle B=70°$, $\angle C=60°$
④ $\overline{AB}=5$ cm, $\angle A=45°$, $\angle B=55°$
⑤ $\overline{BC}=4$ cm, $\angle A=40°$, $\angle B=60°$

8 △ABC에서 $\angle B=45°$, $\overline{AB}=10$ cm일 때, 다음 중 △ABC가 하나로 정해지기 위해 필요한 조건이 <u>아닌</u> 것은? (하 중 상)

① $\angle A=30°$ ② $\angle C=50°$
③ $\overline{AC}=8$ cm ④ $\overline{BC}=10$ cm
⑤ $\overline{BC}=12$ cm

RE 실전 문제 익히기

▶ 해답 **69**쪽

1 ↻ 개념북 50쪽 3번 (하 중 상)

오른쪽 그림은 두 변의 길이 a, c와 그 끼인각인 $\angle B$의 크기가 주어졌을 때, △ABC를 작도한 것이다. 다음 중 작도 순서로 옳은 것은?

① \overline{AB} → \overline{BC} → $\angle B$ → \overline{AC}
② \overline{AB} → $\angle B$ → \overline{AC} → \overline{BC}
③ \overline{AB} → $\angle A$ → \overline{BC} → \overline{AC}
④ \overline{BC} → $\angle B$ → \overline{AC} → \overline{AB}
⑤ \overline{BC} → $\angle B$ → \overline{AB} → \overline{AC}

2 ↻ 개념북 50쪽 5번 (하 중 상)

$\overline{BC}=6$ cm인 △ABC에서 다음 조건이 더 주어질 때, 삼각형이 하나로 정해지지 <u>않는</u> 것은?

① $\overline{AC}=5$ cm, $\angle C=50°$
② $\overline{AB}=5$ cm, $\angle B=50°$
③ $\overline{AC}=5$ cm, $\angle B=50°$
④ $\angle A=40°$, $\angle C=70°$
⑤ $\overline{AB}=2$ cm, $\overline{AC}=5$ cm

서술형 ↻ 개념북 50쪽 6번 (하 중 상)

3 세 변의 길이가 3 cm, 5 cm, x cm인 삼각형을 그릴 때, x의 값이 될 수 있는 자연수를 모두 구하시오.

> 풀이
>
>
>
>
>
>
>
> 답 _____

LECTURE 07 삼각형의 합동

RE 개념 다지기

▶ 개념북 51쪽 | 해답 69쪽

확인 개념 키워드

❶ 한 도형을 모양과 크기를 바꾸지 않고 다른 한 도형에 완전히 포갤 수 있을 때, 두 도형을 서로 []이라 한다.

❷ 두 삼각형은 다음의 각 경우에 서로 합동이다.
 (i) 대응하는 []의 길이가 각각 같을 때 (SSS 합동)
 (ii) 대응하는 두 변의 길이가 각각 같고, 그 []의 크기가 같을 때 (SAS 합동)
 (iii) 대응하는 한 변의 길이가 같고, 그 []의 크기가 각각 같을 때 (ASA 합동)

개념 1 도형의 합동

1 다음 중 도형의 합동에 대한 설명으로 옳은 것은 ○표, 옳지 않은 것은 ×표를 하시오.

(1) 두 도형의 모양이 같으면 두 도형은 합동이다.
()

(2) 합동인 두 도형의 넓이는 같다. ()

(3) 합동인 두 도형의 대응각의 크기는 같다. ()

(4) 넓이가 같은 두 직사각형은 합동이다. ()

2 아래 그림에서 △ABC≡△FED일 때, 다음을 구하시오.

(1) 점 B의 대응점

(2) ∠A의 대응각

(3) \overline{AC}의 대응변

3 아래 그림에서 사각형 ABCD와 사각형 EFGH가 서로 합동일 때, 다음을 구하시오.

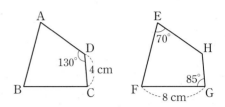

(1) ∠A의 크기

(2) ∠H의 크기

(3) \overline{BC}의 길이

(4) \overline{HG}의 길이

개념 2 삼각형의 합동 조건

4 다음 그림의 두 삼각형이 서로 합동일 때, [] 안에 알맞은 것을 써넣으시오.

(1)
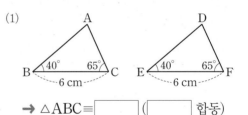

→ △ABC≡[] ([] 합동)

(2)
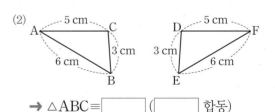

→ △ABC≡[] ([] 합동)

(3)
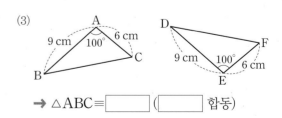

→ △ABC≡[] ([] 합동)

Part I 유형 Training

유형 1 합동인 도형의 성질

해결 키워드
두 도형이 서로 합동이면
① 대응변의 길이는 서로 같다.
② 대응각의 크기는 서로 같다.

1 하중상
△ABC와 △PQR가 서로 합동일 때, 다음 중 옳지 않은 것은?

① 점 A의 대응점은 점 P이다.
② \overline{BC}의 대응변은 \overline{QR}이다.
③ ∠B의 대응각은 ∠Q이다.
④ △ABC와 △PQR의 넓이는 같다.
⑤ 기호로 △ABC≡△QRP와 같이 나타낸다.

2 하중상
다음 그림에서 △ABC≡△PQR일 때, ∠A의 크기를 구하시오.

3 하중상
아래 그림에서 사각형 ABCD와 사각형 EFGH가 서로 합동일 때, 다음 중 옳지 않은 것은?

① $\overline{AB}=5\,\text{cm}$ ② $\overline{CD}=4\,\text{cm}$
③ $\overline{EH}=4\,\text{cm}$ ④ ∠E=115°
⑤ ∠H=105°

유형 2 두 삼각형이 합동일 조건

해결 키워드

① 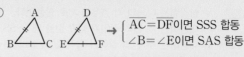 → $\begin{cases} \overline{AC}=\overline{DF}\text{이면 SSS 합동} \\ ∠B=∠E\text{이면 SAS 합동} \end{cases}$

② 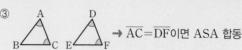 → $\begin{cases} \overline{AB}=\overline{DE}\text{이면 SAS 합동} \\ ∠C=∠F\text{이면 ASA 합동} \end{cases}$

③ → $\overline{AC}=\overline{DF}\text{이면 ASA 합동}$

4 하중상
오른쪽 그림에서 $\overline{AB}=\overline{DE}$, $\overline{BC}=\overline{EF}$일 때, 한 가지 조건을 추가하여 △ABC≡△DEF가 되도록 하려고 한다. 이때 필요한 조건을 모두 구하시오.

5 하중상
오른쪽 그림에서 $\overline{AB}=\overline{DE}$, $\overline{AC}=\overline{DF}$일 때, △ABC≡△DEF이기 위해 필요한 나머지 한 조건이 될 수 있는 것은?

① $\overline{AC}=\overline{EF}$ ② $\overline{BC}=\overline{DE}$
③ ∠D=45° ④ ∠E=45°
⑤ ∠F=70°

유형 **3** 삼각형의 합동 조건

해결 키워드 두 삼각형은 다음의 각 경우에 서로 합동이다.
① 대응하는 세 변의 길이가 각각 같을 때 (SSS 합동)
② 대응하는 두 변의 길이가 각각 같고, 그 끼인각의 크기가 같을 때 (SAS 합동)
③ 대응하는 한 변의 길이가 같고, 그 양 끝 각의 크기가 각각 같을 때 (ASA 합동)

6 오른쪽 그림과 같이 ∠XOY의 이등분선 위의 한 점 P에서 \overrightarrow{OX}, \overrightarrow{OY}에 내린 수선의 발을 각각 A, B라 할 때, 다음은 △AOP≡△BOP임을 보인 것이다. □ 안에 알맞은 것을 써넣으시오.

△AOP와 △BOP에서
□는 공통, ∠AOP=□
∠APO=90°−□=90°−□=∠BPO
∴ △AOP≡△BOP (□ 합동)

7 오른쪽 그림과 같은 사각형 ABCD에서 $\overline{AB}=\overline{CB}$, $\overline{AD}=\overline{CD}$일 때, 다음 중 옳지 <u>않은</u> 것을 모두 고르면?
(정답 2개)

① $\overline{AB}=\overline{CD}$
② ∠BAD=∠BCD
③ ∠ABD=∠BDC
④ ∠ABC=2∠DBC
⑤ △ABD≡△CBD

8 오른쪽 그림과 같은 직사각형 ABCD에서 점 M이 선분 AD의 중점일 때, △ABM과 합동인 삼각형을 찾고, 합동 조건을 구하시오.

1 ♻ 개념북 54쪽 4번 하중상
다음 〈보기〉 중 삼각형 ABC와 삼각형 DEF가 합동이라고 할 수 <u>없는</u> 것을 모두 고르시오.

보기
ㄱ. $\overline{AB}=\overline{DE}$, $\overline{BC}=\overline{EF}$, $\overline{CA}=\overline{FD}$
ㄴ. $\overline{BC}=\overline{EF}$, $\overline{CA}=\overline{FD}$, ∠B=∠E
ㄷ. $\overline{AB}=\overline{DE}$, ∠A=∠D, ∠C=∠F

2 ♻ 개념북 54쪽 5번 하중상
오른쪽 그림에서 사각형 ABCD와 사각형 ECGF는 정사각형이고 $\overline{AB}=8$ cm, $\overline{BE}=10$ cm, $\overline{FG}=6$ cm이다. 이때 합동인 두 삼각형을 찾아 기호 ≡를 사용하여 나타내고, \overline{DG}의 길이를 구하시오.

3 서술형 ♻ 개념북 54쪽 6번 하중상
오른쪽 그림에서 △ABC와 △ECD는 정삼각형이고 세 점 B, C, D는 한 직선 위에 있다. △ACD≡△BCE임을 설명하고, 이때의 합동 조건을 구하시오.

풀이

답 _____

LECTURE 08 다각형

RE 개념 다지기

▶ 개념북 62쪽 | 해답 70쪽

확인 개념 키워드

❶ 다각형: 여러 개의 []으로 둘러싸인 평면도형

❷ []: 다각형에서 이웃하는 두 변으로 이루어진 내부의 각

❸ []: 다각형의 각 꼭짓점에서 한 변과 그 변에 이웃한 변의 연장선으로 이루어진 각

❹ []: 모든 변의 길이가 같고, 모든 내각의 크기가 같은 다각형

❺ 다각형의 대각선의 개수: n각형의 한 꼭짓점에서 그을 수 있는 대각선의 개수는 ([])개, n각형의 대각선의 개수는 $\dfrac{n \times ([\quad])}{[\]}$개이다.

개념 1 다각형

1 다음 〈보기〉 중 다각형인 것을 모두 고르시오.

┌─ 보기 ─────────────┐
ㄱ. 원 ㄴ. 삼각형
ㄷ. 삼각기둥 ㄹ. 정육면체
ㅁ. 십각형 ㅂ. 원뿔
└────────────────────┘

2 오른쪽 그림과 같은 사각형 ABCD에서 다음을 구하시오.

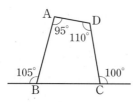

(1) ∠A의 내각의 크기

(2) ∠B의 내각의 크기

(3) ∠C의 외각의 크기

(4) ∠D의 외각의 크기

(5) (∠B의 내각의 크기)+(∠B의 외각의 크기)

3 다음 중 정다각형에 대한 설명으로 옳은 것은 ○표, 옳지 않은 것은 ×표를 하시오.

(1) 세 변의 길이가 모두 같은 삼각형은 정삼각형이다.　　　　　　　　　　　　　　　　(　　　)

(2) 네 내각의 크기가 모두 같은 사각형은 정사각형이다.　　　　　　　　　　　　　　(　　　)

(3) 정다각형의 모든 외각의 크기는 같다.　(　　　)

개념 2 다각형의 대각선의 개수

4 다음 표를 완성하시오.

다각형	사각형	오각형	육각형
꼭짓점 A에서 그을 수 있는 대각선 모두 그리기			
꼭짓점의 개수(개)	4		
한 꼭짓점에서 그을 수 있는 대각선의 개수(개)	1		
대각선의 개수(개)	$\dfrac{4 \times 1}{2} = 2$		

5 한 꼭짓점에서 그을 수 있는 대각선의 개수가 다음과 같은 다각형을 구하시오.

(1) 4개　　　　　　　　　(2) 9개

6 다음 다각형의 대각선의 개수를 구하시오.

(1) 칠각형　　　　　　　(2) 구각형

유형 ① 다각형의 내각과 외각

해결 키워드 다각형의 한 꼭짓점에서
→ (내각의 크기)+(외각의 크기)=180°

1 하중상
오른쪽 그림과 같은 사각형 ABCD에서 ∠B의 외각의 크기를 구하시오.

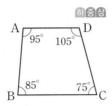

2 하중상
오른쪽 그림과 같은 △ABC에서 ∠A의 외각의 크기를 ∠x, ∠C의 내각의 크기를 ∠y라 할 때, ∠x−∠y의 크기는?

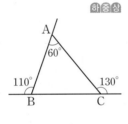

① 60° ② 65° ③ 70°
④ 75° ⑤ 80°

유형 ② 다각형의 이해

해결 키워드 ① 다각형: 여러 개의 선분으로 둘러싸인 평면도형
② 정다각형: 모든 변의 길이가 같고, 모든 내각의 크기가 같은 다각형
└ 변의 길이 조건과 내각의 크기 조건 중 어느 하나만 만족시키면 정다각형이 아니다.

3 하중상
꼭짓점의 개수가 5개이고, 모든 변의 길이와 모든 내각의 크기가 각각 같은 다각형을 구하시오.

4 하중상
다음 중 옳은 것을 모두 고르면? (정답 2개)

① 다각형은 4개 이상의 선분으로 둘러싸인 평면도형이다.
② 다각형의 변, 꼭짓점, 내각의 개수는 모두 같다.
③ 모든 변의 길이가 같은 다각형은 정다각형이다.
④ 네 내각의 크기가 모두 같은 사각형은 정사각형이다.
⑤ 한 내각의 크기가 160°인 정다각형의 한 외각의 크기는 20°이다.

5 하중상
다음 〈보기〉 중 정육각형에 대한 설명으로 옳은 것을 모두 고르시오.

보기
ㄱ. 변의 개수는 6개이다.
ㄴ. 모든 변의 길이가 같다.
ㄷ. 모든 외각의 크기가 같다.
ㄹ. 모든 대각선의 길이가 같다.

유형 ③ 한 꼭짓점에서 그을 수 있는 대각선의 개수

해결 키워드 n각형의 한 꼭짓점에서
① 그을 수 있는 대각선의 개수 → $(n-3)$개
② 대각선을 모두 그었을 때 생기는 삼각형의 개수
→ $(n-2)$개

6 하중상
구각형의 한 꼭짓점에서 그을 수 있는 대각선의 개수를 a개, 이때 생기는 삼각형의 개수를 b개라 할 때, $a+b$의 값을 구하시오.

7 하중상
한 꼭짓점에서 그을 수 있는 대각선의 개수가 12개인 다각형을 구하시오.

8 한 꼭짓점에서 대각선을 모두 그었을 때 생기는 삼각
형의 개수가 12개인 다각형의 변의 개수를 구하시오.

하 중 상

유형 **4** 다각형의 대각선의 개수

해결
키워드
① n각형의 대각선의 개수 ➡ $\dfrac{n(n-3)}{2}$개

② 다각형의 대각선의 개수가 주어지고 다각형을 결정하는
문제를 해결할 때는
➡ 구하는 다각형을 n각형으로 놓고 식을 세운 후 조건
을 만족시키는 n의 값을 구한다.

9 변의 개수가 10개인 다각형의 대각선의 개수를 구하시
오.

하 중 상

10 대각선의 개수가 170개인 다각형은?

하 중 상

① 십이각형 ② 십오각형

③ 십칠각형 ④ 이십각형

⑤ 이십삼각형

11 다음 조건을 모두 만족시키는 다각형을 구하시오.

하 중 상

㈎ 모든 변의 길이가 같다.

㈏ 모든 내각의 크기가 같다.

㈐ 대각선의 개수는 90개이다.

RE 실전 문제 익히기

▶ 해답 72쪽

1 🔄 개념북 65쪽 5번

하 중 상

대각선의 개수가 20개인 다각형의 한 꼭짓점에서 그을
수 있는 대각선의 개수를 구하시오.

2 🔄 개념북 65쪽 6번

하 중 상

오른쪽 그림과 같이 원 위에 9개의
점이 있을 때, 각 점을 연결하여 만
들 수 있는 선분의 개수는?

① 27개 ② 28개

③ 35개 ④ 36개

⑤ 45개

3 서술형 🔄 개념북 65쪽 7번

하 중 상

어떤 다각형의 내부의 한 점에서 각 꼭짓점에 선분을
그었을 때 생기는 삼각형의 개수가 13개이다. 이 다각
형의 한 꼭짓점에서 그을 수 있는 대각선의 개수를 a
개, 이 다각형의 대각선의 개수를 b개라 할 때, $a+b$의
값을 구하시오.

풀이

답 _____

삼각형의 내각과 외각의 성질

 RE 개념 다지기

▶ 개념북 **66**쪽 | 해답 **72**쪽

확인 개념 키워드

❶ 삼각형의 세 내각의 크기의 합은 []이다.

❷ 삼각형의 한 외각의 크기는 그와 이웃하지 않는 두 []
의 크기의 합과 같다.

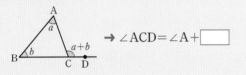

→ ∠ACD = ∠A + []

개념 1 삼각형의 세 내각의 크기의 합

1 다음 그림에서 ∠x의 크기를 구하시오.

(1)
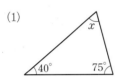

(2)
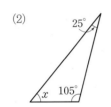

개념 2 삼각형의 내각과 외각 사이의 관계

2 다음 그림에서 ∠x의 크기를 구하시오.

(1)
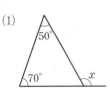

(2)
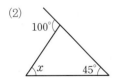

3 다음 그림에서 ∠x의 크기를 구하시오.

(1)
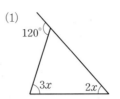

(2)

(3)

4 다음 그림에서 ∠x, ∠y의 크기를 각각 구하시오.

(1)

(2)
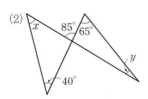

유형 1 삼각형의 세 내각의 크기의 합

해결 키워드 삼각형의 세 내각의 크기의 합은 180°이다.
→ △ABC에서
∠A+∠B+∠C=180°

1 오른쪽 그림에서 ∠x의 크기를 구하시오.

하 **중** 상

2 삼각형의 세 내각의 크기의 비가 4:5:6일 때, 가장 큰 각의 크기를 구하시오.

하 **중** 상

3 오른쪽 그림에서 ∠x의 크기는?

① 15° ② 20°
③ 25° ④ 30°
⑤ 35°

하 **중** 상

4 오른쪽 그림에서 ∠x의 크기는?

① 35° ② 40°
③ 45° ④ 50°
⑤ 55°

하 **중** 상

유형 2 삼각형의 내각과 외각 사이의 관계

해결 키워드 삼각형의 한 외각의 크기는 그와 이 웃하지 않는 두 내각의 크기의 합과 같다.
→ ∠ACD=∠A+∠B
└─ ∠C의 외각의 크기

5 오른쪽 그림에서 ∠x의 크기를 구하시오.

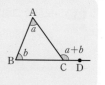

하 **중** 상

6 오른쪽 그림에서 ∠x의 크기는?

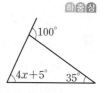

① 25° ② 30°
③ 35° ④ 40°
⑤ 45°

하 **중** 상

7 오른쪽 그림에서 ∠x의 크기를 구하시오.

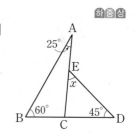

하 **중** 상

8 오른쪽 그림과 같은 △ABC에서 ∠A의 이등분선이 선분 BC와 만나는 점을 D라 할 때, ∠x의 크기를 구하시오.

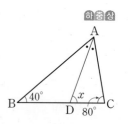

하 **중** 상

유형 ③ 각의 이등분선을 이용하여 각의 크기 구하기

해결 키워드 오른쪽 그림의 △DBC에서

$\angle x = 180° - \dfrac{1}{2}(\angle B + \angle C)$

$\quad = 180° - \dfrac{1}{2}(180° - \angle A)$

$\quad = 90° + \dfrac{1}{2}\angle A$

9 오른쪽 그림과 같은 △ABC에서 점 I는 ∠B와 ∠C의 이등분선의 교점이고 ∠A=60°일 때, ∠x의 크기를 구하시오.

10 오른쪽 그림과 같은 △ABC에서 점 I는 ∠B와 ∠C의 이등분선의 교점이고 ∠BIC=110°일 때, ∠x의 크기를 구하시오.

유형 ④ 이등변삼각형의 성질을 이용하여 각의 크기 구하기

해결 키워드 오른쪽 그림에서

$\overline{AB} = \overline{AC} = \overline{CD}$이고

∠B=∠a이면 ∠ACB=∠a,

∠CAD=∠CDA=2∠a

이므로 △BCD에서

∠x=∠a+2∠a=3∠a

11 오른쪽 그림에서 $\overline{AC} = \overline{AD} = \overline{BC}$이고 ∠B=25°일 때, ∠x의 크기는?

① 40° ② 45° ③ 50°

④ 55° ⑤ 60°

12 오른쪽 그림에서 $\overline{AB} = \overline{AC} = \overline{CD}$이고, ∠ABC=27°일 때, ∠x, ∠y의 크기를 각각 구하시오.

13 오른쪽 그림에서 $\overline{AB} = \overline{AC} = \overline{CD}$이고 ∠DCE=105°일 때, ∠x의 크기를 구하시오.

유형 ⑤ ⋀ 모양의 도형에서 각의 크기 구하기

해결 키워드 오른쪽 그림의 △ABC에서

$(\angle a + \angle b + \angle c) + (\bullet + \times)$

$= 180°$ ㉠

△DBC에서

$\angle x + (\bullet + \times) = 180°$ ㉡

㉠, ㉡에서

$\angle x = \angle a + \angle b + \angle c$

14 오른쪽 그림에서 ∠x의 크기는?

① 100° ② 110°

③ 120° ④ 130°

⑤ 140°

15 오른쪽 그림에서 ∠x+∠y의 크기를 구하시오.

유형 **6** 별 모양의 도형에서 각의 크기 구하기

해결 키워드

오른쪽 그림의 △CEF에서
∠AFG=∠c+∠e
△BDG에서
∠AGF=∠b+∠d
→ △AFG에서
∠a+∠b+∠c+∠d+∠e=180°

16 오른쪽 그림에서 ∠x의 크기는?

① 40° ② 45°
③ 50° ④ 55°
⑤ 60°

17 오른쪽 그림에서 ∠x+∠y의 크기를 구하시오.

RE 실전 문제 익히기

1 ↻ 개념북 71쪽 4번

다음 그림에서 $\overline{AO}=\overline{AB}=\overline{BC}=\overline{CD}$, ∠AOB=25°
일 때, ∠CDE의 크기를 구하시오.

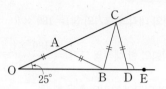

2 ↻ 개념북 71쪽 6번

오른쪽 그림에서 각의 크기를 구한 것으로 옳지 <u>않은</u> 것은?

① ∠a=20° ② ∠b=90°
③ ∠c=110° ④ ∠d=55°
⑤ ∠e=65°

3 서술형 ↻ 개념북 71쪽 7번

오른쪽 그림과 같은 △ABC에서 점 D는 ∠B의 이등분선과 ∠C의 외각의 이등분선의 교점이다. ∠D=22°일 때, ∠x의 크기를 구하시오.

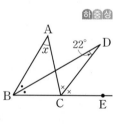

풀이

답 _____

다각형의 내각과 외각의 성질

 RE 개념 다지기

▶ 개념북 **72**쪽 | 해답 **75**쪽

확인 개념 키워드

❶ (n각형의 내각의 크기의 합)$=180° \times ($ ☐ $)$

❷ (정n각형의 한 내각의 크기)$=\dfrac{180° \times (\boxed{})}{\boxed{}}$

❸ n각형의 외각의 크기의 합은 항상 ☐ 이다.

❹ (정n각형의 한 외각의 크기)$=\dfrac{\boxed{}}{\boxed{}}$

개념 1 다각형의 내각의 크기

1 다음 표는 다각형의 내각의 크기의 합을 구하는 과정을 나타낸 것이다. ☐ 안에 알맞은 것을 써넣으시오.

다각형	한 꼭짓점에서 그은 대각선에 의하여 나누어지는 삼각형의 개수(개)	내각의 크기의 합
사각형	$4-2=2$	$180° \times 2=$ ☐
오각형	$5-$☐$=$☐	$180° \times$☐$=$☐
육각형	$6-$☐$=$☐	$180° \times$☐$=$☐
칠각형	$7-$☐$=$☐	$180° \times$☐$=$☐
n각형	$n-$☐	$180° \times (n-$☐$)$

2 다음 그림에서 $\angle x$의 크기를 구하시오.

(1)
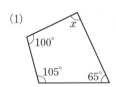

(2)
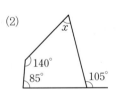

(3)
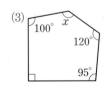

(4)
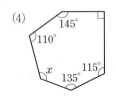

3 다음 정다각형의 한 내각의 크기를 구하시오.

(1) 정팔각형

(2) 정십오각형

(3) 정이십각형

개념 2 다각형의 외각의 크기

4 다음 그림에서 $\angle x$의 크기를 구하시오.

(1)
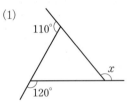

(2)
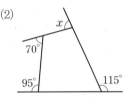

(3)
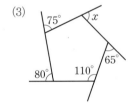

(4)
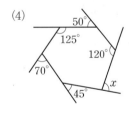

5 다음 정다각형의 한 외각의 크기를 구하시오.

(1) 정팔각형

(2) 정십각형

(3) 정십팔각형

유형 1 다각형의 내각의 크기의 합(1)

해결 키워드 n각형의 내각의 크기의 합은
$$180° \times (n-2)$$
삼각형의 세 내각의 ↗ ↖ n각형의 한 꼭짓점에서 그은 대각선에
크기의 합 의하여 나누어지는 삼각형의 개수

1 오른쪽 그림에서 $\angle a + \angle b$의 크기는?

① 150° ② 155°
③ 160° ④ 165°
⑤ 170°

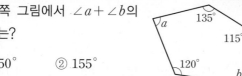

2 오른쪽 그림에서 $\angle a$의 크기를 구하시오.

유형 2 다각형의 내각의 크기의 합(2)

해결 키워드 내각의 크기의 합이 주어진 다각형을 구할 때는
➡ 구하는 다각형을 n각형으로 놓고
$$180° \times (n-2) = (\text{내각의 크기의 합})$$
으로 식을 세운 후 n의 값을 구한다.

3 내각의 크기의 합이 720°인 다각형은?

① 오각형 ② 육각형 ③ 칠각형
④ 팔각형 ⑤ 구각형

4 내각의 크기의 합이 1800°인 다각형의 변의 개수를 a개, 한 꼭짓점에서 그을 수 있는 대각선의 개수를 b개라 할 때, $a+b$의 값을 구하시오.

유형 3 다각형의 외각의 크기의 합

해결 키워드 n각형의 외각의 크기의 합은 항상 360°이다.

5 오른쪽 그림에서 $\angle x$의 크기를 구하시오.

6 오른쪽 그림에서 $\angle a + \angle b$의 크기는?

① 50° ② 60°
③ 70° ④ 80°
⑤ 90°

7 오른쪽 그림에서 $\angle a$의 크기를 구하시오.

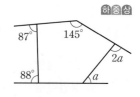

유형 ④ 다각형의 내각의 크기의 합의 활용

해결 키워드 꺾인 부분이 있는 도형은 보조선을 그은 후 다각형의 내각의 크기의 합을 이용한다.

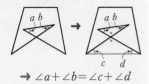

→ $\angle a + \angle b = \angle c + \angle d$

8 오른쪽 그림에서 $\angle x$의 크기는? 하중상

① $35°$ ② $30°$
③ $25°$ ④ $20°$
⑤ $15°$

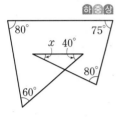

9 오른쪽 그림에서 $\angle x$의 크기는? 하중상

① $30°$ ② $35°$
③ $40°$ ④ $45°$
⑤ $50°$

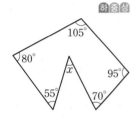

유형 ⑤ 정다각형의 한 내각과 한 외각의 크기 (1)

해결 키워드 ① (정n각형의 한 내각의 크기) $= \dfrac{180° \times (n-2)}{n}$

② (정n각형의 한 외각의 크기) $= \dfrac{360°}{n}$

10 한 내각의 크기가 $140°$인 정다각형은? 하중상

① 정오각형 ② 정육각형 ③ 정칠각형
④ 정팔각형 ⑤ 정구각형

11 한 외각의 크기가 $30°$인 정다각형의 내각의 크기의 합은? 하중상

① $1080°$ ② $1260°$ ③ $1440°$
④ $1620°$ ⑤ $1800°$

12 모든 내각의 크기와 외각의 크기의 합이 $1440°$인 정다각형의 한 내각의 크기를 구하시오. 하중상

유형 ⑥ 정다각형의 한 내각과 한 외각의 크기 (2)

해결 키워드 정다각형의 한 내각의 크기와 한 외각의 크기의 비가 $m : n$일 때

① (한 내각의 크기) $= 180° \times \dfrac{m}{m+n}$

② (한 외각의 크기) $= 180° \times \dfrac{n}{m+n}$

13 한 내각의 크기와 한 외각의 크기의 비가 $3 : 1$인 정다각형은? 하중상

① 정삼각형 ② 정사각형 ③ 정오각형
④ 정육각형 ⑤ 정팔각형

14 한 내각의 크기와 한 외각의 크기의 비가 $7 : 2$인 정다각형의 내각의 크기의 합은? 하중상

① $1080°$ ② $1260°$ ③ $1440°$
④ $1620°$ ⑤ $1800°$

유형 7 정다각형의 내각과 외각의 크기의 활용

해결 키워드 정n각형에서 각의 크기를 구할 때는 다음을 이용한다.
① 모든 변의 길이가 같고, 모든 내각의 크기가 같다.
② $\begin{cases} (정 n각형의\ 한\ 내각의\ 크기)=\dfrac{180°\times(n-2)}{n} \\ (정 n각형의\ 한\ 외각의\ 크기)=\dfrac{360°}{n} \end{cases}$

15 오른쪽 그림과 같은 정오각형 ABCDE에서 $\overline{\text{AC}}$와 $\overline{\text{BE}}$의 교점을 F라 할 때, $\angle x$의 크기는? 하중상

① 72° ② 78°
③ 80° ④ 82°
⑤ 85°

16 오른쪽 그림과 같은 정육각형 ABCDEF에서 $\overline{\text{AC}}$와 $\overline{\text{BF}}$의 교점을 G라 할 때, $\angle x + \angle y$의 크기를 구하시오. 하중상

17 오른쪽 그림은 변의 길이가 같은 정육각형과 정오각형의 한 변을 붙여 놓은 것이다. 정육각형의 한 변의 연장선과 정오각형의 한 변의 연장선이 만날 때, $\angle x$의 크기는? 하중상

① 94° ② 96° ③ 98°
④ 100° ⑤ 102°

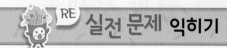

RE 실전 문제 익히기

▶ 해답 **77**쪽

1 ↻ 개념북 76쪽 4번 하중상

오른쪽 그림에서 $\angle a + \angle b + \angle c + \angle d + \angle e$의 크기를 구하시오.

2 ↻ 개념북 76쪽 6번 하중상

한 외각의 크기가 한 내각의 크기보다 90°만큼 작은 정다각형의 대각선의 개수는?

① 14개 ② 20개 ③ 27개
④ 35개 ⑤ 44개

서술형 **3** ↻ 개념북 76쪽 7번 하중상

오른쪽 그림과 같이 크기가 같은 정오각형의 한 변을 꼭 맞게 이어 붙여 원주를 완벽하게 채우려고 할 때, 필요한 정오각형의 개수를 구하시오.

풀이

답

원과 부채꼴

 개념 다지기

▶ 개념북 84쪽 | 해답 78쪽

확인 개념 키워드

❶ ☐☐☐ : 평면 위의 한 점 O에서 일정한 거리에 있는 모든 점으로 이루어진 도형

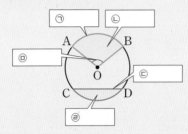

❷ 중심각의 크기가 같은 두 부채꼴의 호의 길이와 넓이, 현의 길이는 각각 ☐☐☐.

❸ 부채꼴의 호의 길이와 넓이는 각각 중심각의 크기에 ☐☐☐ 한다.

개념 1 원과 부채꼴

1 오른쪽 그림과 같은 원 O에서 다음을 기호로 나타내시오.

(1) 호 AB에 대한 중심각

(2) 중심각 BOC에 대한 호

(3) 부채꼴 AOC에 대한 중심각

2 다음 중 원에 대한 설명으로 옳은 것은 ○표, 옳지 않은 것은 ×표를 하시오.

(1) 활꼴은 두 반지름과 현으로 이루어진 도형이다. ()

(2) 두 반지름과 호로 이루어진 도형은 부채꼴이다. ()

(3) 중심각의 크기가 180°인 부채꼴은 반원이다. ()

개념 2 부채꼴의 성질

3 다음 중 한 원에 대한 설명으로 옳은 것은 ○표, 옳지 않은 것은 ×표를 하시오.

(1) 호의 길이는 그 호에 대한 중심각의 크기에 정비례한다. ()

(2) 현의 길이는 그 현에 대한 중심각의 크기에 정비례한다. ()

(3) 부채꼴의 넓이는 중심각의 크기에 정비례하지 않는다. ()

4 다음 그림에서 x의 값을 구하시오.

(1)
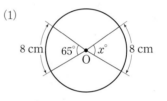

(2)
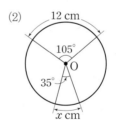

(3)
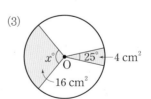

(4)
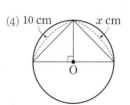

유형 1 원과 부채꼴의 이해

해결 키워드
① 원 위의 두 점을 양 끝 점으로 하는
 ├ 원의 일부분 → 호
 └ 선분 → 현
② 원에서 도형을 이루는 요소가
 ├ 호와 두 반지름 → 부채꼴
 └ 호와 현 → 활꼴

1 다음 중 오른쪽 그림과 같은 원 O에 대한 설명으로 옳은 것을 모두 고르면? (정답 2개)

① $\overset{\frown}{AC}$는 호이다.
② \overline{AB}와 \overline{OC}는 현이다.
③ $\overset{\frown}{AB}$의 중심각은 ∠ABO이다.
④ $\overset{\frown}{BC}$와 \overline{BC}로 둘러싸인 도형은 부채꼴이다.
⑤ 세 선분 OA, OB, OC의 길이는 모두 같다.

2 다음 중 옳지 않은 것은?

① 현은 원 위의 두 점을 이은 선분이다.
② 원의 현 중에서 길이가 가장 긴 것은 지름이다.
③ 원에서 호의 양 끝 점을 이은 선분을 활꼴이라 한다.
④ 두 반지름과 호로 이루어진 도형을 부채꼴이라 한다.
⑤ 한 원에서 부채꼴과 활꼴이 같을 때, 중심각의 크기는 180°이다.

3 반지름의 길이가 4 cm인 원에서 가장 긴 현의 길이를 구하시오.

유형 2 중심각의 크기와 호의 길이

해결 키워드
부채꼴의 호의 길이는 중심각의 크기에 정비례한다.
→ $\overset{\frown}{AB}:\overset{\frown}{CD}=$∠AOB:∠COD

4 오른쪽 그림과 같은 원 O에서 x, y의 값은?

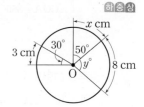

① $x=3$, $y=60$
② $x=3$, $y=80$
③ $x=3$, $y=90$
④ $x=5$, $y=60$
⑤ $x=5$, $y=80$

5 오른쪽 그림과 같은 원 O에서 x의 값을 구하시오.

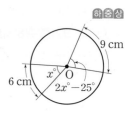

6 오른쪽 그림과 같은 원 O에서 $\overline{AB}=\overline{OA}$이고 $\overset{\frown}{AB}=8$ cm일 때, 원의 둘레의 길이를 구하시오.

 유형 3 중심각의 크기의 비와 호의 길이의 비

해결 키워드

$\widehat{AB} : \widehat{BC} : \widehat{CA} = a : b : c$이면
$\angle AOB : \angle BOC : \angle COA = a : b : c$

→
$$\begin{cases} \angle AOB = 360° \times \dfrac{a}{a+b+c} \\ \angle BOC = 360° \times \dfrac{b}{a+b+c} \\ \angle COA = 360° \times \dfrac{c}{a+b+c} \end{cases}$$

7 오른쪽 그림의 원 O에서
$\widehat{AB} : \widehat{BC} : \widehat{CA} = 5 : 4 : 6$일 때,
$\angle BOC$의 크기는?

① 90°　　② 96°
③ 100°　　④ 120°
⑤ 144°

8 오른쪽 그림과 같은 반원 O에
서 $\widehat{BC} = 5\widehat{AB}$일 때, $\angle AOB$
의 크기를 구하시오.

 유형 4 중심각의 크기와 부채꼴의 넓이

해결 키워드

부채꼴의 넓이는 중심각의 크기에 정비
례한다.
→ 부채꼴 AOB와 부채꼴 COD의 넓
이를 각각 S_1, S_2라 하면
$S_1 : S_2 = \angle AOB : \angle COD$

9 오른쪽 그림과 같은 원 O에서
$\angle AOB = 30°$, $\angle COD = 90°$이
고 부채꼴 AOB의 넓이가 9 cm^2
일 때, 부채꼴 COD의 넓이를 구
하시오.

10 오른쪽 그림과 같은 원 O에
서 $\widehat{AB} : \widehat{CD} = 3 : 5$이고 부
채꼴 COD의 넓이가
10 cm^2일 때, 부채꼴 AOB
의 넓이를 구하시오.

유형 5 평행선이 주어질 때의 호의 길이

해결 키워드

원의 내부에 평행선이 주어진 경우 다음 두 가지 성질을
이용한다.
① 평행선이 다른 한 직선과 만나서 생기는 동위각과 엇
각의 크기는 각각 같다.
② 이등변삼각형의 두 밑각의 크기는 같다.
└ 삼각형이 드러나지 않은 경우에는 보조선을 그어
이등변삼각형을 만든다.

11 오른쪽 그림과 같은 반원 O에
서 $\overline{AC} /\!/ \overline{OD}$이고
$\angle BOD = 40°$, $\widehat{BD} = 6 \text{ cm}$일
때, \widehat{AC}의 길이는?

① 9 cm　　② 12 cm　　③ 15 cm
④ 18 cm　　⑤ 21 cm

12 오른쪽 그림과 같은 원 O에서
$\overline{AB} /\!/ \overline{CD}$이고 $\angle AOC = 30°$일
때, \widehat{CD}의 길이는 \widehat{AC}의 길이의
몇 배인지 구하시오.

13 오른쪽 그림과 같은 원 O에서
$\overline{AB} /\!/ \overline{OC}$이고 $\widehat{AB} : \widehat{BC} = 4 : 1$일
때, ∠BOC의 크기를 구하시오.

▶ 개념북 86쪽 | 해답 78쪽

유형 **6** 중심각의 크기에 정비례하는 것

해결 키워드 한 원에서 중심각의 크기에
① 정비례하는 것: 호의 길이, 부채꼴의 넓이
② 정비례하지 않는 것: 현의 길이, 삼각형의 넓이

14 오른쪽 그림의 원 O에서 \overline{AC}는 지름이고 $4\angle AOB = \angle BOC$일 때, 다음 중 옳은 것은?

① $4\widehat{AB} = \widehat{AC}$
② $4\widehat{AB} = \widehat{BC}$
③ $\overline{AC} = \overline{BC}$
④ $4\triangle AOB > \triangle BOC$
⑤ $5 \times$ (부채꼴 AOB의 넓이) = (부채꼴 BOC의 넓이)

15 오른쪽 그림과 같은 원 O에서
$3\angle AOB = \angle COF$이고
$\angle COD = \angle DOE = \angle EOF$일
때, 다음 중 옳지 않은 것을 모두
고르면? (정답 2개)

① $\overline{AB} = \overline{CD}$
② $\widehat{AB} = \widehat{DE}$
③ $\overline{CE} = 2\overline{DE}$
④ $\frac{1}{3}\widehat{CF} = \widehat{AB}$
⑤ (부채꼴 COF의 넓이) = 2 × (부채꼴 EOF의 넓이)

▶ 해답 79쪽

1 개념북 88쪽 3번
오른쪽 그림과 같은 원 O에서
$\widehat{AB} : \widehat{BC} : \widehat{CA} = 1 : 3 : 5$일 때,
∠ABC의 크기는?

① 70° ② 90°
③ 100° ④ 120°
⑤ 140°

2 개념북 88쪽 6번
오른쪽 그림과 같은 원 O에서 \overline{AC}
는 지름이고 ∠BOC = 45°일 때,
다음 중 옳은 것은?

① $\widehat{AB} = 4\widehat{BC}$
② $\widehat{AC} = 5\widehat{BC}$
③ $\widehat{AB} = 3\widehat{BC}$
④ $\triangle AOB = 3\triangle BOC$
⑤ (부채꼴 BOC의 넓이)
　$= \frac{1}{3} \times$ (부채꼴 AOB의 넓이)

서술형 개념북 88쪽 7번

3 오른쪽 그림과 같은 원 O에
서 $\overline{AE} /\!/ \overline{CD}$이고
$\widehat{BD} = 7$ cm, ∠AOC = 20°
일 때, \widehat{AE}의 길이를 구하시
오. (단, \overline{AB}는 원 O의 지름이다.)

풀이

답

LECTURE 12 부채꼴의 호의 길이와 넓이

II. 평면도형
2. 원과 부채꼴

RE 개념 다지기

▶ 개념북 89쪽 | 해답 80쪽

확인 개념 키워드

❶ 반지름의 길이가 r인 원의 둘레의 길이를 l, 넓이를 S라 하면

(i) $l = \boxed{}$

(ii) $S = \boxed{}$

❷ 반지름의 길이가 r, 중심각의 크기가 $x°$인 부채꼴의 호의 길이를 l, 넓이를 S라 하면

(i) $l = \boxed{} \times \dfrac{\boxed{}}{360}$

(ii) $S = \boxed{} \times \dfrac{\boxed{}}{360} = \dfrac{1}{\boxed{}} \times r \times \boxed{}$

개념 1 원의 둘레의 길이와 넓이

1 다음을 구하시오.

(1) 반지름의 길이가 6 cm인 원의 둘레의 길이

(2) 지름의 길이가 10 cm인 원의 넓이

2 다음 그림과 같은 원의 둘레의 길이와 넓이를 차례대로 구하시오.

(1) (2)

3 다음을 구하시오.

(1) 둘레의 길이가 16π cm인 원의 반지름의 길이

(2) 넓이가 36π cm²인 원의 반지름의 길이

개념 2 부채꼴의 호의 길이와 넓이

4 다음 그림과 같은 부채꼴의 호의 길이와 넓이를 차례대로 구하시오.

(1) (2)

(3) (4)

5 다음 그림과 같은 부채꼴의 넓이를 구하시오.

(1) (2)

6 다음 그림과 같은 부채꼴의 중심각의 크기를 구하시오.

(1) (2)

핵심 유형 익히기

▶ 개념북 91쪽 | 해답 81쪽

유형 ① 원의 둘레의 길이와 넓이

해결 키워드 반지름의 길이가 r인 원의 둘레의 길이를 l, 넓이를 S라 하면

→ $l=2\pi r$, $S=\pi r^2$

1 오른쪽 그림에서 색칠한 부분의 둘레의 길이와 넓이를 차례대로 구하시오.

2 오른쪽 그림에서 색칠한 부분의 둘레의 길이와 넓이를 차례대로 구하시오.

3 오른쪽 그림에서 $\overline{AB}=\overline{BC}=\overline{CD}$이고 \overline{AD}는 원의 지름이다. $\overline{AD}=12$ cm 일 때, 색칠한 부분의 둘레의 길이는?

① 12π cm ② 15π cm ③ 16π cm
④ 20π cm ⑤ 24π cm

유형 ② 부채꼴의 호의 길이와 넓이

해결 키워드 반지름의 길이가 r, 중심각의 크기가 $x°$인 부채꼴의 호의 길이를 l, 넓이를 S라 하면

→ $l=2\pi r\times\dfrac{x}{360}$, $S=\pi r^2\times\dfrac{x}{360}=\dfrac{1}{2}rl$

중심각의 크기를 알 때 호의 길이를 알 때

4 오른쪽 그림과 같은 반원에서 색칠한 부분의 넓이를 구하시오.

5 오른쪽 그림과 같은 부채꼴에서 다음을 구하시오.

(1) 반지름의 길이

(2) 부채꼴의 넓이

6 반지름의 길이가 15 cm, 호의 길이가 6π cm인 부채꼴의 넓이와 중심각의 크기를 차례대로 구하면?

① 45π cm², $72°$ ② 45π cm², $144°$
③ 60π cm², $72°$ ④ 60π cm², $144°$
⑤ 135π cm², $144°$

7 오른쪽 그림과 같이 반지름의 길이가 3 cm인 원에서 색칠한 부분의 넓이를 구하시오.

유형 3 부채꼴에서 색칠한 부분의 둘레의 길이와 넓이

해결 키워드 오른쪽 그림의 부채꼴에서
① (색칠한 부분의 둘레의 길이)
 =(긴 호의 길이)+(짧은 호의 길이)
 ⑤ ⑥
 +(선분의 길이)×2
 ⑦
② (색칠한 부분의 넓이)
 =(큰 부채꼴의 넓이)−(작은 부채꼴의 넓이)

8 오른쪽 그림과 같은 부채꼴에서 색칠한 부분의 둘레의 길이는?

① 3π cm
② $(3\pi+4)$ cm
③ $(3\pi+8)$ cm
④ $(6\pi+4)$ cm
⑤ $(6\pi+8)$ cm

9 오른쪽 그림과 같은 부채꼴에서 색칠한 부분의 넓이는?

① $\dfrac{35}{2}\pi$ cm^2
② 21π cm^2
③ $\dfrac{105}{4}\pi$ cm^2
④ 35π cm^2
⑤ $\dfrac{105}{2}\pi$ cm^2

10 오른쪽 그림과 같은 부채꼴에서 색칠한 부분의 넓이를 구하시오.

유형 4 색칠한 부분의 둘레의 길이

해결 키워드 ① 곡선 부분: 원의 둘레의 길이 또는 부채꼴의 호의 길이를 이용한다.
② 직선 부분: 원의 지름 또는 반지름의 길이를 이용한다.

11 오른쪽 그림에서 색칠한 부분의 둘레의 길이를 구하시오.

12 오른쪽 그림에서 색칠한 부분의 둘레의 길이는?

① $(8\pi+12)$ cm
② $(8\pi+24)$ cm
③ $(16\pi+12)$ cm
④ $(16\pi+24)$ cm
⑤ $(24\pi+24)$ cm

유형 5 색칠한 부분의 넓이 ⑴ – 전체에서 일부를 빼는 경우

해결 키워드 ① 전체의 넓이에서 색칠하지 않은 부분의 넓이를 뺀다.
 └ 보조선을 그어 넓이를 구할 수 있는 도형으로 나눈다.
② 같은 부분이 있으면 한 부분의 넓이를 구한 후 같은 부분의 개수를 곱한다.

13 오른쪽 그림에서 색칠한 부분의 넓이를 구하시오.

14 오른쪽 그림에서 색칠한 부분의 넓이를 구하시오.

15 오른쪽 그림과 같이 한 변의 길이가 6 cm인 정사각형에서 색칠한 부분의 넓이를 구하시오.

6 cm

1 오른쪽 그림의 원 O에서 색칠한 부분의 둘레의 길이와 넓이를 차례대로 구하시오.

↻ 개념북 93쪽 4번

120° O 3 cm 3 cm

유형 **6** 색칠한 부분의 넓이 (2) – 일부를 이동시키는 경우

해결 키워드
① 색칠한 부분의 일부를 이동시켜서 넓이를 구할 수 있는 도형으로 만든다.
② 삼각형, 사각형, 원, 부채꼴 등의 넓이 공식을 이용하여 넓이를 구한다.

16 오른쪽 그림과 같은 원 O에서 색칠한 부분의 넓이를 구하시오.

7 cm
3 cm O

2 오른쪽 그림은 세 변의 길이가 각각 3 cm, 4 cm, 5 cm인 직각삼각형의 각 변을 지름으로 하는 반원을 그린 것이다. 색칠한 부분의 넓이를 구하시오.

↻ 개념북 93쪽 6번

3 cm 4 cm
5 cm

17 오른쪽 그림에서 색칠한 부분의 넓이는?

4 cm
4 cm
8 cm

① 16 cm² ② 32 cm²
③ 40 cm² ④ 48 cm²
⑤ 64 cm²

서술형 ↻ 개념북 93쪽 7번

3 오른쪽 그림과 같이 한 변의 길이가 10 cm인 정오각형에서 색칠한 부분의 둘레의 길이와 넓이를 차례대로 구하시오.

10 cm

풀이

답

18 오른쪽 그림과 같이 반지름의 길이가 8 cm인 두 원 O, O′이 서로 다른 원의 중심을 지날 때, 색칠한 부분의 넓이를 구하시오.

O 8 cm O′

다면체

RE 개념 다지기

▶ 개념북 100쪽 | 해답 83쪽

확인 개념 키워드

❶ ☐ : 다각형인 면으로만 둘러싸인 입체도형으로 면의 개수에 따라 사면체, 오면체, 육면체, …라 한다.

❷ 다면체의 면, 모서리, 꼭짓점의 개수는 다음과 같다.

다면체	n각기둥	n각뿔	n각뿔대
면의 개수(개)	$n+2$	㉠	$n+2$
모서리의 개수(개)	㉡	$2n$	$3n$
꼭짓점의 개수(개)	$2n$	$n+1$	㉢

개념 1 다면체

1 다음 〈보기〉 중 다면체인 것을 모두 고르시오.

보기
ㄱ. ㄴ. ㄷ. ㄹ. ㅁ. ㅂ.

2 오른쪽 그림과 같은 다면체에 대한 설명으로 옳은 것은 ○표, 옳지 않은 것은 ×표를 하시오.

(1) 사면체이다. ()

(2) 모서리의 개수는 8개이다. ()

(3) 꼭짓점의 개수는 5개이다. ()

개념 2 다면체의 종류

3 다음 표를 완성하시오.

겨냥도			
이름	삼각기둥		
면의 개수(개)		6	
모서리의 개수(개)			
꼭짓점의 개수(개)			
옆면의 모양			

4 다음 표를 완성하시오.

겨냥도			
이름	삼각뿔		
면의 개수(개)		5	
모서리의 개수(개)	6		
꼭짓점의 개수(개)			
옆면의 모양			

5 다음 표를 완성하시오.

겨냥도			
이름		사각뿔대	
면의 개수(개)			
모서리의 개수(개)		12	
꼭짓점의 개수(개)	6		
옆면의 모양			

유형 ① 다면체의 면의 개수

해결 키워드	다면체	n각기둥	n각뿔	n각뿔대
	밑면의 개수	2개	1개	2개
	옆면의 개수	n개	n개	n개
	면의 개수	$(n+2)$개	$(n+1)$개	$(n+2)$개

1 하중상
다음 중 다면체와 그 다면체가 몇 면체인지 바르게 짝 지은 것은?

① 사각뿔대 − 오면체 ② 칠각기둥 − 구면체
③ 육각뿔 − 팔면체 ④ 오각뿔대 − 육면체
⑤ 구각기둥 − 십면체

2 하중상
다음 중 면의 개수가 가장 많은 다면체는?

① 칠각뿔 ② 정육면체 ③ 팔각뿔대
④ 오각기둥 ⑤ 팔각뿔

3 하중상
다음 〈보기〉의 다면체를 면의 개수가 적은 것부터 차례대로 나열하시오.

┌ 보기 ─────────────────
│ ㄱ. 오각뿔대 ㄴ. 육각기둥
│ ㄷ. 오각뿔 ㄹ. 구각뿔대
└──────────────────────

4 하중상
다음 중 오른쪽 그림과 같은 다면체와 면의 개수가 같은 것은?

① 사각뿔 ② 사각기둥
③ 직육면체 ④ 오각기둥
⑤ 육각뿔대

유형 ② 다면체의 모서리, 꼭짓점의 개수

해결 키워드	다면체	n각기둥	n각뿔	n각뿔대
	모서리의 개수	$3n$개	$2n$개	$3n$개
	꼭짓점의 개수	$2n$개	$(n+1)$개	$2n$개

5 하중상
다음 중 다면체와 그 모서리의 개수를 바르게 짝 지은 것은?

① 사각뿔대 − 12개 ② 정육면체 − 18개
③ 오각기둥 − 10개 ④ 육각뿔대 − 12개
⑤ 십이각뿔 − 36개

6 하중상
다음 중 면의 개수와 꼭짓점의 개수가 같은 다면체는?

① 팔각기둥 ② 구각뿔 ③ 오각뿔대
④ 십각기둥 ⑤ 정육면체

7 하중상
삼각기둥의 모서리의 개수를 a개, 육각뿔의 면의 개수를 b개, 구각뿔대의 꼭짓점의 개수를 c개라 할 때, $a+b+c$의 값을 구하시오.

유형 ③ 다면체의 옆면의 모양

해결 키워드	다면체	각기둥	각뿔	각뿔대
	옆면의 모양	직사각형	삼각형	사다리꼴

8 하중상
다음 중 다면체와 그 옆면의 모양을 짝 지은 것으로 옳지 않은 것은?

① 구각뿔 − 삼각형 ② 육각뿔대 − 사다리꼴
③ 칠각뿔 − 삼각형 ④ 삼각기둥 − 삼각형
⑤ 오각기둥 − 직사각형

▶ 개념북 102쪽 | 해답 83쪽

9 다음 〈보기〉 중 옆면의 모양이 사각형인 다면체를 모두 고른 것은? 하 중 상

┌─ 보기 ┐
ㄱ. 삼각뿔 ㄴ. 정육면체 ㄷ. 육각뿔
ㄹ. 칠각뿔대 ㅁ. 구각기둥 ㅂ. 십각뿔
└────────┘

① ㄱ, ㄷ ② ㄴ, ㅁ ③ ㄴ, ㄹ, ㅁ
④ ㄷ, ㅁ, ㅂ ⑤ ㄹ, ㅁ, ㅂ

유형 **4** 다면체의 이해

해결 키워드

① 밑면의 특징과 옆면의 모양으로 다면체의 종류를 확인한다.

	밑면의 특징	옆면의 모양	
밑면이 2개	서로 평행 ○, 합동 ○	직사각형	▶각기둥
	서로 평행 ○, 합동 ×	사다리꼴	▶각뿔대
밑면이 1개		삼각형	▶각뿔

② 면, 모서리, 꼭짓점의 개수로 밑면의 모양을 확인한다.

10 다음 조건을 모두 만족시키는 입체도형을 구하시오. 하 중 상

(개) 두 밑면은 서로 평행하다.
(내) 옆면의 모양은 사다리꼴이다.
(대) 칠면체이다.

11 다음 중 육각뿔대에 대한 설명으로 옳은 것을 모두 고르면? (정답 2개) 하 중 상

① 옆면의 모양은 사각형이다.
② 두 밑면은 서로 평행하고 합동이다.
③ 모서리의 개수는 12개이다.
④ 칠각뿔보다 면의 개수가 1개 적다.
⑤ 육각기둥과 꼭짓점의 개수가 같다.

RE 실전 문제 익히기

▶ 해답 84쪽

1 ↻ 개념북 103쪽 5번 하 중 상

다음 조건을 모두 만족시키는 입체도형의 꼭짓점의 개수는?

(개) 두 밑면은 서로 평행하다.
(내) 옆면의 모양은 직사각형이다.
(대) 모서리의 개수는 9개이다.

① 5개 ② 6개 ③ 7개
④ 8개 ⑤ 9개

2 ↻ 개념북 103쪽 6번 하 중 상

밑면의 대각선의 개수가 27개인 각뿔대는 몇 면체인지 구하시오.

서술형

3 ↻ 개념북 103쪽 7번 하 중 상

꼭짓점의 개수가 14개인 각기둥의 면의 개수를 a개, 모서리의 개수를 b개라 할 때, $a+b$의 값을 구하시오.

풀이

답 _____

정다면체

RE 개념 다지기

▶ 개념북 104쪽 | 해답 84쪽

확인 개념 키워드

❶ 정다면체: 모든 면이 합동인 []이고, 각 꼭짓점에 모인 []의 개수가 같은 다면체

❷ 정다면체의 종류는 []가지뿐이다.

정사면체 [] []

→

[] []

❸ 정다면체의 면의 모양은 정삼각형, [], [] 중 하나이다.

개념 1 정다면체

1 다음 조건을 만족시키는 정다면체를 〈보기〉에서 모두 고르시오.

보기
ㄱ. 정사면체 ㄴ. 정육면체
ㄷ. 정팔면체 ㄹ. 정십이면체
ㅁ. 정이십면체

(1) 면의 모양이 정삼각형인 정다면체

(2) 면의 모양이 정사각형인 정다면체

(3) 면의 모양이 정오각형인 정다면체

(4) 한 꼭짓점에 모인 면 개수가 3개인 정다면체

(5) 한 꼭짓점에 모인 면 개수가 4개인 정다면체

(6) 한 꼭짓점에 모인 면 개수가 5개인 정다면체

2 다음 중 정다면체에 대한 설명으로 옳은 것은 ○표, 옳지 않은 것은 ×표를 하시오.

(1) 정다면체의 모든 면은 합동이다. ()

(2) 모든 면이 합동인 정다각형이면 정다면체이다.
 ()

(3) 정다면체의 종류는 다섯 가지뿐이다. ()

(4) 정다면체 중에서 한 꼭짓점에 5개의 면이 모인 정다면체는 없다. ()

3 다음 표를 완성하시오.

정다면체	면의 개수(개)	꼭짓점의 개수(개)	모서리의 개수(개)
(1) 정사면체	4		
(2) 정육면체		8	
(3) 정팔면체	8		
(4) 정십이면체	12		
(5) 정이십면체			

4 아래 그림과 같은 전개도로 만든 정다면체에 대하여 다음을 구하시오.

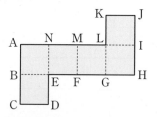

(1) 정다면체의 이름

(2) 점 A와 겹치는 꼭짓점

(3) 모서리 BC와 겹치는 모서리

유형 ① 조건을 만족시키는 정다면체 구하기

해결
키워드
① 면의 모양에 따른 분류
→ { 정삼각형: 정사면체, 정팔면체, 정이십면체
정사각형: 정육면체
정오각형: 정십이면체
② 한 꼭짓점에 모인 면의 개수에 따른 분류
→ { 3개: 정사면체, 정육면체, 정십이면체
4개: 정팔면체
5개: 정이십면체

1 하중상

다음 조건을 모두 만족시키는 정다면체를 구하시오.

(가) 각 면은 모두 합동인 정삼각형이다.
(나) 한 꼭짓점에 모인 면의 개수는 3개이다.

2 하중상

다음 조건을 모두 만족시키는 입체도형을 구하시오.

(가) 각 면은 모두 합동인 정다각형이다.
(나) 한 꼭짓점에 모인 면의 개수는 3개이다.
(다) 꼭짓점의 개수는 8개이다.

유형 ② 정다면체의 이해

해결
키워드

정다면체	정사면체	정육면체	정팔면체	정십이면체	정이십면체
면의 개수	4개	6개	8개	12개	20개
꼭짓점의 개수	4개	8개	6개	20개	12개
모서리의 개수	6개	12개	12개	30개	30개

3 하중상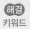

정팔면체의 모서리의 개수를 a개, 정이십면체의 꼭짓점의 개수를 b개라 할 때, $a+b$의 값을 구하시오.

4 하중상

꼭짓점의 개수가 가장 많은 정다면체의 모서리의 개수를 a개, 면의 개수가 가장 적은 정다면체의 꼭짓점의 개수를 b개라 할 때, $a+b$의 값은?

① 18　　　② 26　　　③ 34
④ 38　　　⑤ 42

5 하중상

다음 중 정다면체에 대한 설명으로 옳지 <u>않은</u> 것은?

① 모든 면이 합동인 정다각형으로만 둘러싸인 입체도형이다.
② 정삼각형으로 이루어진 정다면체는 세 종류이다.
③ 각 꼭짓점에 모인 면의 개수는 모두 같다.
④ 모서리의 개수가 8개인 정다면체도 있다.
⑤ 모서리의 개수가 6개인 정다면체도 있다.

6 하중상

다음 〈보기〉 중 정다면체에 대한 설명으로 옳은 것을 모두 고르시오.

보기
ㄱ. 정사면체, 정팔면체, 정십이면체의 한 면의 모양은 모두 같다.
ㄴ. 한 꼭짓점에 모인 각의 크기의 합은 360°보다 작거나 같다.
ㄷ. 정사면체는 면의 개수와 꼭짓점의 개수가 같다.
ㄹ. 정십이면체와 정이십면체는 꼭짓점의 개수가 같다.
ㅁ. 정팔면체의 면의 개수는 정육면체의 꼭짓점의 개수와 같다.

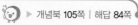
유형 ③ 정다면체의 전개도

해결
키워드 주어진 전개도의 면의 개수로 어떤 정다면체인지 확인한다.

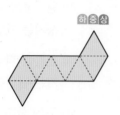

정사면체 정육면체 정팔면체

정십이면체 정이십면체

7 다음 중 오른쪽 그림과 같은 전 하중상
개도로 만든 정다면체에 대한
설명으로 옳지 <u>않은</u> 것은?

① 면은 모두 합동이다.
② 면의 개수는 8개이다.
③ 꼭짓점의 개수는 8개이다.
④ 모서리의 개수는 12개이다.
⑤ 한 꼭짓점에 모인 면의 개수는 4개이다.

8 다음 중 정육면체의 전개도가 될 수 <u>없는</u> 것은? 하중상

① ② ③

④ ⑤

9 오른쪽 그림과 같은 전개도로 하중상
정사면체를 만들 때, 다음 중
\overline{BC}와 꼬인 위치에 있는 모서
리는?

A F E

B C D

① \overline{AB} ② \overline{CD} ③ \overline{DE}
④ \overline{DF} ⑤ \overline{EF}

RE 실전 문제 익히기

▶ 해답 85쪽

1 ↻ 개념북 106쪽 4번 하중상
다음 조건을 모두 만족시키는 입체도형을 구하시오.

(가) 정다면체이다.
(나) 한 꼭짓점에 모인 면의 개수는 3개이다.
(다) 각 면은 한 내각의 크기와 한 외각의 크기의
비가 3 : 2인 정다각형이다.

2 ↻ 개념북 106쪽 5번 하중상
오른쪽 그림과 같은 전개도
로 만든 정다면체의 면의 개
수를 a개, 꼭짓점의 개수를 b
개, 모서리의 개수를 c개, 한 꼭짓점에 모이는 면의 개
수를 d개라 할 때, $a+b+c+d$의 값을 구하시오.

3 서술형 ↻ 개념북 106쪽 7번 하중상
오른쪽 그림은 모든 면이 합동인 정
삼각형으로 둘러싸인 입체도형이
다. 이 입체도형이 정다면체인지 아
닌지 말하고, 그 이유를 설명하시오.

풀이

답 _____

회전체

RE 개념 다지기

▶ 개념북 107쪽 | 해답 85쪽

확인 개념 키워드

❶ [] : 평면도형을 한 직선을 축으로 하여 1회전 시킬 때 생기는 입체도형

❷ 회전체를 회전축에 수직인 평면으로 자를 때 생기는 단면은 항상 [] 이다.

❸ 회전체를 회전축을 포함하는 평면으로 자를 때 생기는 단면은 모두 합동이고 회전축을 대칭축으로 하는 [] 이다.

개념 1 회전체

1 다음 〈보기〉 중 회전체인 것을 모두 고르시오.

2 오른쪽 그림과 같은 평면도형을 직선 l을 회전축으로 하여 1회전 시킬 때 생기는 회전체의 겨냥도를 다음 〈보기〉에서 고르시오.

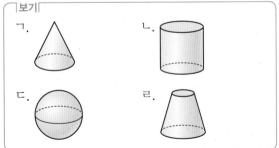

개념 2 회전체의 성질

3 다음 중 회전체에 대한 설명으로 옳은 것은 ○표, 옳지 않은 것은 ×표를 하시오.

(1) 원뿔대를 회전축에 수직인 평면으로 자를 때 생기는 단면은 사다리꼴이다.　　　　(　　)

(2) 원기둥을 회전축을 포함하는 평면으로 자를 때 생기는 단면은 직사각형이다.　　　　(　　)

(3) 원뿔을 회전축을 포함하는 평면으로 자를 때 생기는 단면은 이등변삼각형이다.　　　　(　　)

(4) 구를 회전축에 수직인 평면으로 자를 때 생기는 단면은 원이다.　　　　(　　)

개념 3 회전체의 전개도

4 다음 그림과 같은 회전체와 그 전개도에서 a, b, c의 값을 구하시오.

(1)

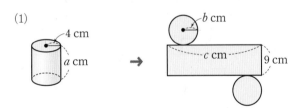

(2)

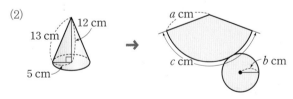

(3)

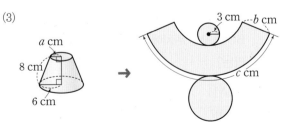

▶ 개념북 110쪽 | 해답 86쪽

유형 **1** 회전체

해결 키워드 회전체: 평면도형을 한 직선을 축으로 하여 1회전 시킬 때 생기는 입체도형

하 중 상

1 다음 중 회전체가 <u>아닌</u> 것을 모두 고르면? (정답 2개)

① 원뿔 ② 구 ③ 구각뿔대
④ 원기둥 ⑤ 정십이면체

하 중 상

2 다음 〈보기〉 중 회전체를 모두 고르시오.

보기
ㄱ. 정사면체 ㄴ. 반구 ㄷ. 오각뿔대
ㄹ. 원뿔 ㅁ. 원기둥 ㅂ. 육각기둥

유형 **2** 평면도형과 회전체

해결 키워드 회전체의 겨냥도를 그릴 때는 회전축을 대칭축으로 하는 선대칭도형을 그린 후 입체화한다.

하 중 상

3 오른쪽 그림과 같은 평면도형을 직선 l을 회전축으로 하여 1회전 시킬 때 생기는 입체도형은?

① ②

③ ④ ⑤

하 중 상

4 오른쪽 그림과 같은 입체도형은 다음 〈보기〉 중 어느 도형을 회전시킨 것인지 고르시오.

보기

하 중 상

5 오른쪽 그림과 같은 직각삼각형 ABC를 1회전 시켜서 원뿔을 만들려고 한다. 회전축이 될 수 있는 것을 다음 〈보기〉에서 모두 고르시오.

보기
ㄱ. \overline{AB} ㄴ. \overline{AC} ㄷ. \overline{BC} ㄹ. \overline{CD}

유형 **3** 회전체의 단면의 모양

해결 키워드 회전체를 평면으로 자를 때 생기는 단면의 모양은
① 회전축에 수직인 평면으로 자를 때 ➡ 원
② 회전축을 포함하는 평면으로 자를 때
➡ 원기둥 − 직사각형, 원뿔 − 이등변삼각형
 원뿔대 − 사다리꼴, 구 − 원

하 중 상

6 다음 중 원뿔대를 회전축을 포함하는 평면으로 자를 때 생기는 단면의 모양은?

① 반원 ② 직각삼각형 ③ 원
④ 사다리꼴 ⑤ 이등변삼각형

하 중 상

7 어떤 회전체를 회전축을 포함하는 평면으로 자를 때 생기는 단면의 모양이 이등변삼각형일 때, 이 회전체를 구하시오.

8 오른쪽 그림과 같은 사다리꼴을 직선 l을 회전축으로 하여 1회전 시켜서 만든 회전체를 한 평면으로 자를 때, 다음 중 그 단면의 모양이 될 수 <u>없는</u> 것은?

①

②

③

④

⑤

유형 ④ 회전체의 단면의 넓이

해결 키워드
① 회전축에 수직인 평면으로 자를 때
→ 단면인 원의 반지름의 길이를 찾는다.
② 회전축을 포함하는 평면으로 자를 때
→ (단면의 넓이)=(회전시킨 평면도형의 넓이)×2

9 오른쪽 그림과 같은 평면도형을 직선 l을 회전축으로 하여 1회전 시킬 때 생기는 회전체를 회전축을 포함하는 평면으로 잘랐다. 이때 생기는 단면의 넓이는?

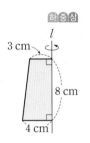

① 46 cm² ② 48 cm² ③ 52 cm²
④ 56 cm² ⑤ 64 cm²

10 오른쪽 그림과 같은 평면도형을 직선 l을 회전축으로 하여 1회전 시킬 때 생기는 회전체를 회전축에 수직인 평면으로 잘랐다. 이때 생기는 단면 중 넓이가 가장 큰 단면의 넓이를 구하시오.

11 오른쪽 그림과 같은 회전체를 밑면에 수직인 평면으로 자를 때 생기는 단면 중 가장 큰 단면의 넓이는?

① 27 cm² ② 36 cm² ③ 54 cm²
④ 58 cm² ⑤ 63 cm²

유형 ⑤ 회전체의 전개도의 성질

해결 키워드
① 원기둥의 전개도에서
(옆면인 직사각형의 가로의 길이)
=(밑면인 원의 둘레의 길이)

② 원뿔의 전개도에서
(옆면인 부채꼴의 호의 길이)
=(밑면인 원의 둘레의 길이)

12 다음 그림과 같은 원뿔대와 그 전개도에서 호 AD의 길이를 구하시오.

13 오른쪽 그림과 같은 원기둥의 전개도에서 옆면인 직사각형의 넓이를 구하시오.

▶ 해답 87쪽

유형 6 회전체의 이해

해결 키워드
① 입체도형
 • 다면체: 다각형인 면으로만 둘러싸인 입체도형
 • 회전체: 평면도형을 한 직선을 축으로 하여 1회전 시킬 때 생기는 입체도형
② 회전체의 단면의 모양
 • 회전축에 수직인 평면으로 자를 때: 원
 • 회전축을 포함하는 평면으로 자를 때: 회전축을 대칭축으로 하는 선대칭도형

14 다음 〈보기〉 중 회전체에 대한 설명으로 옳은 것을 모두 고르시오. 하중상

┌─ 보기 ─
│ ㄱ. 원뿔대는 원뿔을 회전축에 수직인 평면으로
│ 잘라서 만들 수 있다.
│ ㄴ. 원뿔을 밑면에 수직인 평면으로 자를 때 생기
│ 는 단면은 이등변삼각형이다.
│ ㄷ. 회전체를 회전축에 수직인 평면으로 자를 때
│ 생기는 단면은 모두 합동이다.
│ ㄹ. 구를 어떤 평면으로 잘라도 그 단면은 항상
│ 원이다.
└─

15 다음 중 오른쪽 그림과 같은 직각삼각형을 직선 l을 회전축으로 하여 1회전 시킬 때 생기는 회전체에 대한 설명으로 옳지 <u>않은</u> 것을 모두 고르면? (정답 2개) 하중상

① 원뿔이다.
② 모선의 길이는 4 cm이다.
③ 회전축에 수직인 평면으로 자를 때 생기는 단면은 원이다.
④ 회전축을 포함하는 평면으로 자를 때 생기는 단면은 이등변삼각형이다.
⑤ 회전축을 포함하는 평면으로 자를 때 생기는 단면의 넓이는 6 cm²이다.

1 오른쪽 그림과 같은 평면도형을 직선 l을 회전축으로 하여 1회전 시킬 때 생기는 입체도형은? 하중상 ⟳ 개념북 112쪽 2번

① ②

③ ④ ⑤

2 오른쪽 그림과 같은 원뿔의 전개도에서 옆면인 부채꼴의 중심각의 크기가 120°일 때, 원뿔의 모선의 길이를 구하시오. 하중상 ⟳ 개념북 112쪽 4번

6 cm

서술형 ⟳ 개념북 112쪽 6번 하중상

3 오른쪽 그림과 같은 반원을 직선 l을 회전축으로 하여 1회전 시킬 때 생기는 입체도형을 회전축을 포함하는 평면으로 자를 때 생기는 단면의 넓이를 A cm², 회전축에 수직인 평면으로 자를 때 생기는 단면 중 넓이가 가장 큰 단면의 넓이를 B cm²라 하자. 이때 $A+B$의 값을 구하시오.

6 cm

풀이

답 _____

기둥의 겉넓이와 부피

 RE 개념 다지기

▶ 개념북 120쪽 | 해답 88쪽

확인 개념 키워드

① (기둥의 겉넓이)＝(밑넓이)×□＋(　　)
② (기둥의 부피)＝(　　　　)×(높이)

개념 1 기둥의 겉넓이

1 아래 그림과 같은 삼각기둥과 그 전개도에 대하여 다음을 구하시오.

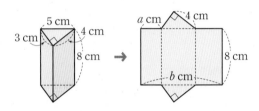

(1) a, b의 값

(2) 밑넓이

(3) 옆넓이

(4) 겉넓이

2 다음 그림과 같은 기둥의 겉넓이를 구하시오.

(1)

(2)

개념 2 기둥의 부피

3 오른쪽 그림과 같은 사각기둥에 대하여 다음을 구하시오.

(1) 밑넓이

(2) 높이

(3) 부피

4 다음 그림과 같은 각기둥의 부피를 구하시오.

(1)

(2)

5 다음 그림과 같은 원기둥의 부피를 구하시오.

(1)

(2)

유형 1 각기둥의 겉넓이

해결 키워드
(각기둥의 겉넓이)
=(밑넓이)×2+(옆넓이)
=(밑넓이)×2+(밑면의 둘레의 길이)×(높이)

1 오른쪽 그림과 같은 사각기둥의 겉넓이는? 하중상

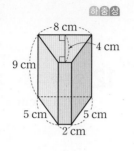

① 180 cm² ② 196 cm²
③ 220 cm² ④ 234 cm²
⑤ 248 cm²

2 오른쪽 그림과 같은 사각기둥의 겉넓이를 구하시오. 하중상

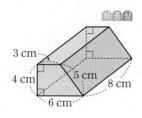

3 겉넓이가 216 cm²인 정육면체의 한 모서리의 길이는? 하중상

① 6 cm ② 7 cm ③ 8 cm
④ 9 cm ⑤ 10 cm

4 오른쪽 그림과 같은 삼각기둥의 겉넓이가 336 cm²일 때, h의 값을 구하시오. 하중상

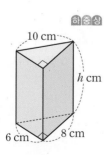

유형 2 원기둥의 겉넓이

해결 키워드
밑면인 원의 반지름의 길이가 r, 높이가 h인 원기둥의 겉넓이를 S라 하면
→ S=(밑넓이)×2+(옆넓이)
=$\pi r^2 \times 2 + 2\pi r \times h = 2\pi r^2 + 2\pi rh$

5 오른쪽 그림과 같은 직사각형을 직선 l을 회전축으로 하여 1회전 시킬 때 생기는 회전체의 겉넓이는? 하중상

① 88π cm² ② 96π cm²
③ 98π cm² ④ 104π cm²
⑤ 108π cm²

6 오른쪽 그림과 같은 전개도로 만든 원기둥의 겉넓이는? 하중상

① 16π cm²
② 18π cm²
③ 22π cm²
④ 24π cm²
⑤ 28π cm²

7 오른쪽 그림과 같은 원기둥의 겉넓이가 192π cm²일 때, 이 원기둥의 높이는? 하중상

① 6 cm ② 8 cm
③ 10 cm ④ 12 cm
⑤ 18 cm

유형 ③ 각기둥의 부피

해결 키워드 밑넓이가 S, 높이가 h인 각기둥의 부피를 V라 하면
→ $V=$(밑넓이)\times(높이)$=Sh$

8 오른쪽 그림과 같은 사각형을 밑면으로 하는 사각기둥의 높이가 9 cm일 때, 이 사각기둥의 부피를 구하시오.

하 중 상

9 오른쪽 그림은 직육면체에서 작은 직육면체를 잘라 낸 입체도형이다. 이 입체도형의 부피는?

하 중 상

① 172 cm³ ② 180 cm³
③ 204 cm³ ④ 210 cm³
⑤ 240 cm³

유형 ④ 원기둥의 부피

해결 키워드 밑면인 원의 반지름의 길이가 r, 높이가 h인 원기둥의 부피를 V라 하면
→ $V=$(밑넓이)\times(높이)$=\pi r^2 \times h=\pi r^2 h$

10 높이가 12 cm이고 부피가 108π cm³인 원기둥의 밑넓이는?

하 중 상

① 4π cm² ② 6π cm² ③ 9π cm²
④ 12π cm² ⑤ 15π cm²

11 오른쪽 그림과 같은 직사각형 ABCD를 \overline{AB}를 회전축으로 하여 1회전 시킬 때 생기는 회전체의 부피를 구하시오.

하 중 상

12 오른쪽 그림과 같은 원기둥의 부피가 45π cm³일 때, h의 값은?

하 중 상

① 4 ② 5
③ 6 ④ 7
⑤ 8

13 부피가 294π cm³인 원기둥의 높이가 6 cm일 때, 밑면인 원의 반지름의 길이를 구하시오.

하 중 상

유형 ⑤ 밑면이 부채꼴인 기둥의 겉넓이와 부피

해결 키워드 오른쪽 그림과 같이 밑면이 부채꼴인 기둥에서
① (겉넓이)$=$(밑넓이)$\times 2+$(옆넓이)
$=\left(\pi r^2 \times \dfrac{x}{360}\right)\times 2$
$\qquad+\left(2\pi r \times \dfrac{x}{360}+2r\right)\times h$
② (부피)$=$(밑넓이)\times(높이)$=\left(\pi r^2 \times \dfrac{x}{360}\right)\times h$

14 오른쪽 그림과 같은 입체도형의 겉넓이를 구하시오.

하 중 상

15 오른쪽 그림과 같은 입체도형의 부피가 108π cm^3일 때, h의 값은? 하중상

① 7　　　② 8
③ 9　　　④ 10
⑤ 11

 유형 **6** **구멍이 뚫린 기둥의 겉넓이와 부피**

해결 키워드
① (구멍이 뚫린 기둥의 겉넓이)
　＝{(큰 기둥의 밑넓이)－(작은 기둥의 밑넓이)}×2
　＋(큰 기둥의 옆넓이)＋(작은 기둥의 옆넓이)
② (구멍이 뚫린 기둥의 부피)
　＝(큰 기둥의 부피)－(작은 기둥의 부피)

16 오른쪽 그림과 같이 가운데에 구멍이 뚫린 입체도형의 겉넓이를 구하시오. 하중상

17 오른쪽 그림과 같이 가운데에 구멍이 뚫린 입체도형의 부피는? 하중상

① 232 cm^3　② 248 cm^3
③ 268 cm^3　④ 272 cm^3
⑤ 288 cm^3

RE 실전 문제 **익히기**

1 ↻ 개념북 124쪽 3번　　　하중상

오른쪽 그림과 같은 입체도형의 옆넓이가 $(16\pi+96)$ cm^2일 때, x의 값을 구하시오.

2 ↻ 개념북 124쪽 5번　　　하중상

오른쪽 그림과 같은 평면도형을 직선 l을 회전축으로 하여 1회전 시킬 때 생기는 회전체의 부피를 구하시오.

서술형 **3** ↻ 개념북 124쪽 6번　　　하중상

다음 그림과 같이 아랫부분이 원기둥 모양인 병의 부피가 108π cm^3이다. 이 병에 높이가 5 cm가 되도록 물을 넣은 다음 병을 거꾸로 하였더니 물이 없는 부분의 높이가 x cm가 되었다. 이때 x의 값을 구하시오.

(단, 병의 두께는 생각하지 않는다.)

풀이

답 _____

LECTURE 17 뿔의 겉넓이와 부피

RE 개념 다지기

▶ 개념북 125쪽 | 해답 90쪽

▶ 개념북 125쪽 | 해답 90쪽

확인 개념 키워드

❶ (뿔의 겉넓이)=(밑넓이)+(□□□□)

❷ (뿔의 부피)=□×(기둥의 부피)

 =□×(밑넓이)×(높이)

개념 1 뿔의 겉넓이

1 아래 그림과 같은 사각뿔과 그 전개도에 대하여 다음을 구하시오. (단, 사각뿔의 옆면은 모두 합동이다.)

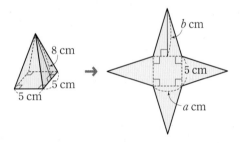

(1) a, b의 값

(2) 밑넓이

(3) 옆넓이

(4) 겉넓이

2 다음 그림과 같은 뿔의 겉넓이를 구하시오.
(단, 각뿔의 옆면은 모두 합동이다.)

(1)

(2)

개념 2 뿔의 부피

3 오른쪽 그림과 같은 원뿔에 대하여 다음을 구하시오.

(1) 밑넓이

(2) 높이

(3) 부피

4 다음 그림과 같은 각뿔의 부피를 구하시오.

(1)

(2)

5 다음 그림과 같은 원뿔의 부피를 구하시오.

(1)

(2)

유형 1 뿔의 겉넓이

해결 키워드
① (각뿔의 겉넓이)=(밑넓이)+(옆넓이)
② 원뿔의 겉넓이: 밑면인 원의 반지름의 길이가 r, 모선의 길이가 l인 원뿔의 겉넓이를 S라 하면
$$\rightarrow S=\pi r^2+\frac{1}{2}\times l\times 2\pi r=\pi r^2+\pi rl$$

1 오른쪽 그림과 같이 옆면이 모두 합동인 사각뿔의 겉넓이가 300 cm²일 때, x의 값은?

하중상

① 8
② 9
③ 10
④ 11
⑤ 12

2 오른쪽 그림과 같은 전개도로 만든 원뿔의 겉넓이는?

하중상

① 8π cm²
② 12π cm²
③ 14π cm²
④ 16π cm²
⑤ 24π cm²

3 오른쪽 그림과 같은 삼각형을 직선 l을 회전축으로 하여 1회전 시킬 때 생기는 회전체의 겉넓이를 구하시오.

하중상

유형 2 뿔의 부피

해결 키워드
① 각뿔의 부피: 밑넓이가 S, 높이가 h인 각뿔의 부피를 V라 하면 $\rightarrow V=\frac{1}{3}Sh$
② 원뿔의 부피: 밑면인 원의 반지름의 길이가 r, 높이가 h인 원뿔의 부피를 V라 하면 $\rightarrow V=\frac{1}{3}\pi r^2 h$

4 오른쪽 그림과 같은 입체도형의 부피는?

하중상

① 298 cm³
② 304 cm³
③ 318 cm³
④ 324 cm³
⑤ 336 cm³

5 밑면인 원의 반지름의 길이가 6 cm인 원뿔의 부피가 96π cm³일 때, 이 원뿔의 높이를 구하시오.

하중상

6 오른쪽 그림과 같이 한 모서리의 길이가 6 cm인 정육면체를 세 꼭짓점 B, D, G를 지나는 평면으로 자를 때 생기는 삼각뿔 C–BGD의 부피를 구하시오.

하중상

▶ 개념북 127쪽 | 해답 91쪽

▶ 해답 91쪽

유형 ③ 뿔대의 겉넓이와 부피

해결 키워드
① (각뿔대의 겉넓이)
 =(두 밑면의 넓이의 합)+(옆면인 사다리꼴의 넓이의 합)
② (원뿔대의 겉넓이)
 =(두 밑면의 넓이의 합)
 +{(큰 부채꼴의 넓이)-(작은 부채꼴의 넓이)}
③ (뿔대의 부피)=(큰 뿔의 부피)-(작은 뿔의 부피)

7 오른쪽 그림과 같이 밑면이 정
사각형이고 옆면이 모두 합동
인 사각뿔대의 겉넓이는?

① $178 \, cm^2$ ② $183 \, cm^2$

③ $189 \, cm^2$ ④ $192 \, cm^2$

⑤ $197 \, cm^2$

8 오른쪽 그림과 같은 원뿔대의
겉넓이를 구하시오.

9 오른쪽 그림과 같은 사다리꼴을 직
선 l을 회전축으로 하여 1회전 시킬
때 생기는 회전체의 부피는?

① $64\pi \, cm^3$ ② $72\pi \, cm^3$

③ $76\pi \, cm^3$ ④ $78\pi \, cm^3$

⑤ $84\pi \, cm^3$

1 개념북 128쪽 4번 하 중 상

오른쪽 그림과 같은 입체도형의
겉넓이는?

① $130\pi \, cm^2$

② $150\pi \, cm^2$

③ $168\pi \, cm^2$

④ $200\pi \, cm^2$

⑤ $236\pi \, cm^2$

2 개념북 128쪽 6번 하 중 상

오른쪽 그림과 같은 원뿔 모
양의 그릇에 물이 담겨 있다.
담겨 있는 물의 높이는 6 cm
이고 1초에 $6\pi \, cm^3$씩 추가
로 물을 넣으려고 한다. 이 그
릇에 물을 가득 채우는 데 몇
초가 더 걸리는지 구하시오.

서술형

3 개념북 128쪽 7번 하 중 상

오른쪽 그림과 같은 삼각형을
직선 l을 회전축으로 하여 1회
전 시킬 때 생기는 회전체의
부피를 구하시오.

풀이

답

LECTURE 18 구의 겉넓이와 부피

개념 다지기

▶ 개념북 129쪽 | 해답 92쪽

확인 개념 키워드

반지름의 길이가 r인 구에 대하여

❶ (겉넓이) = ⬜

❷ (부피) = ⬜

개념 1 구의 겉넓이와 부피

1 다음 입체도형의 겉넓이와 부피를 차례대로 구하시오.

(1) 반지름의 길이가 2 cm인 구

(2) 지름의 길이가 10 cm인 구

2 다음 그림과 같은 입체도형의 겉넓이와 부피를 차례대로 구하시오.

(1)

12 cm

(2)

3 cm

핵심 유형 익히기

▶ 개념북 130쪽 | 해답 92쪽

유형 1 구의 겉넓이

해결 키워드
① 반지름의 길이가 r인 구의 겉넓이를 S라 하면
→ $S = 4\pi r^2$
② 반지름의 길이가 r인 반구의 겉넓이를 S라 하면
→ $S = 4\pi r^2 \times \dfrac{1}{2} + \pi r^2 = 3\pi r^2$

1 오른쪽 그림은 반지름의 길이가 4 cm인 구의 일부분을 잘라 낸 도형이다. 이 입체도형의 겉넓이를 구하시오.

4 cm
4 cm

2 오른쪽 그림과 같은 입체도형의 겉넓이는?

① $216\pi \text{ cm}^2$ ② $220\pi \text{ cm}^2$
③ $228\pi \text{ cm}^2$ ④ $234\pi \text{ cm}^2$
⑤ $240\pi \text{ cm}^2$

6 cm
8 cm
6 cm

유형 2 구의 부피

해결 키워드
① 반지름의 길이가 r인 구의 부피를 V라 하면
→ $V = \dfrac{4}{3}\pi r^3$
② 반지름의 길이가 r인 반구의 부피를 V라 하면
→ $V = \dfrac{4}{3}\pi r^3 \times \dfrac{1}{2} = \dfrac{2}{3}\pi r^3$

3 오른쪽 그림과 같은 입체도형의 부피는?

① $48\pi \text{ cm}^3$ ② $63\pi \text{ cm}^3$
③ $72\pi \text{ cm}^3$ ④ $81\pi \text{ cm}^3$
⑤ $87\pi \text{ cm}^3$

3 cm
3 cm
5 cm

4 다음 그림과 같이 반지름의 길이가 각각 3 cm, 9 cm 인 두 구 A, B의 부피의 비는?

하 **중** 상

9 cm
3 cm
A B

① 1 : 3 ② 1 : 6 ③ 1 : 9
④ 1 : 27 ⑤ 1 : 81

유형 **3** 원기둥에 꼭 맞게 들어 있는 원뿔과 구

해결 키워드 오른쪽 그림과 같이 원기둥에 원뿔, 구가 꼭 맞게 들어 있을 때
(원뿔의 부피) : (구의 부피) : (원기둥의 부피)
$=1 : 2 : 3$

5 오른쪽 그림과 같이 원기둥에 구가 꼭 맞게 들어 있다. 구의 부피가 $36\pi \text{ cm}^3$ 일 때, 원기둥의 부피는?

하 **중** 상

① $40\pi \text{ cm}^3$ ② $48\pi \text{ cm}^3$
③ $52\pi \text{ cm}^3$ ④ $54\pi \text{ cm}^3$
⑤ $72\pi \text{ cm}^3$

6 오른쪽 그림과 같이 원기둥에 구와 원 뿔이 꼭 맞게 들어 있다. 구의 부피가 $\frac{32}{3}\pi \text{ cm}^3$일 때, 원뿔의 부피를 구하 시오.

하 **중** 상

RE 실전 문제 **익히기**

▶ 해답 93쪽

1 ↻ 개념북 132쪽 4번

오른쪽 그림과 같은 평면도형을 직 선 l을 회전축으로 하여 1회전 시킬 때 생기는 회전체의 겉넓이를 구하 시오.

하 **중** 상

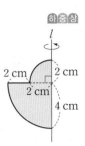

2 cm 2 cm
2 cm
4 cm

2 ↻ 개념북 132쪽 5번

오른쪽 그림과 같이 원기둥 모양의 통 안에 테니스공 3개가 꼭 맞게 들어 있다. 테니스 공 3개의 부피의 합이 $256\pi \text{ cm}^3$일 때, 원기 둥의 모양의 통의 부피는?

하 **중** 상

① $100\pi \text{ cm}^3$ ② $128\pi \text{ cm}^3$
③ $192\pi \text{ cm}^3$ ④ $256\pi \text{ cm}^3$
⑤ $384\pi \text{ cm}^3$

3 서술형 ↻ 개념북 132쪽 6번

오른쪽 그림과 같이 밑면인 원의 반지름의 길이가 8 cm인 원기 둥 모양의 그릇에 높이 가 7 cm가 되도록 물 을 채웠다. 이 그릇에 반지름의 길이가 2 cm인 구 모 양의 쇠구슬 6개를 물속에 완전히 잠기도록 넣었을 때, 물의 높이를 구하시오. (단, 물은 넘치지 않는다.)

하 **중** 상

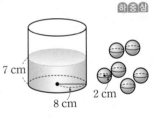

7 cm
8 cm
2 cm

풀이

답

줄기와 잎 그림, 도수분포표

RE 개념 다지기

▶ 개념북 140쪽 | 해답 93쪽

Part I 유형Training

확인 개념 키워드

❶ [] : 자료를 수량으로 나타낸 것

❷ 줄기와 잎 그림: 줄기와 잎을 이용하여 자료를 나타낸 그림으로, 세로선의 왼쪽에 []를, 오른쪽에 []을 나타낸다.

❸ 도수분포표: 주어진 자료를 몇 개의 계급으로 나누고, 각 계급의 []를 나타낸 표

개념 1 줄기와 잎 그림

1 다음 중 줄기와 잎 그림에 대한 설명으로 옳은 것은 ○표, 옳지 않은 것은 ×표를 하시오.

(1) 자료가 두 자리의 수일 때, 줄기에 일의 자리의 숫자를 쓰고 잎에 십의 자리의 숫자를 쓴다.
()

(2) 세로선의 오른쪽에 줄기를 작은 수부터 세로로 쓴다.
()

(3) 조사한 자료의 개수와 잎의 개수는 같다. ()

(4) (2|4는 24분)은 잎이 2이고 줄기가 4일 때, 24분임을 뜻한다.
()

2 아래는 세린이네 모둠 학생들의 한 달 동안의 교내 매점 방문 횟수를 조사한 자료이다. 이 자료에 대한 줄기와 잎 그림을 완성하고, 다음을 구하시오.

방문 횟수 (단위: 회)

33	21	24	18
6	15	20	19
15	9	37	16

→

방문 횟수 (0|6은 6회)

줄기	잎
0	6 9
1	
2	
3	

(1) 매점 방문 횟수가 20회 이상인 학생 수

(2) 잎이 가장 많은 줄기

개념 2 도수분포표

3 다음 중 도수분포표에 대한 설명으로 옳은 것은 ○표, 옳지 않은 것은 ×표를 하시오.

(1) 계급의 크기는 모두 같게 한다. ()

(2) 각 계급에 속하는 자료의 수를 계급의 개수라 한다. ()

(3) 도수분포표는 자료의 전체적인 분포 상태를 알아보기 쉽다. ()

(4) 도수분포표는 자료 하나하나의 정확한 값을 알 수 있다. ()

4 아래는 보라네 반 학생 20명이 여름 방학 동안 읽은 책의 수를 조사한 자료이다. 이 자료에 대한 도수분포표를 완성하고, 다음을 구하시오.

책의 수 (단위: 권)

8	12	5	3
15	20	21	17
13	10	24	33
11	9	16	7
35	30	14	20

→

책의 수(권)	도수(명)
$0^{이상} \sim 10^{미만}$	5
10 ~ 20	
합계	20

(1) 계급의 크기

(2) 계급의 개수

(3) 도수가 가장 작은 계급

(4) 읽은 책의 수가 17권인 학생이 속하는 계급의 도수

(5) 읽은 책의 수가 20권 이상인 학생 수

유형 ① 줄기와 잎 그림의 이해

해결 키워드
① 줄기와 잎 그림에서 (전체 변량의 개수)=(잎의 총 개수)
② 변량이 큰(작은) 쪽에서 ★번째인 값을 구할 때는 뒤(앞)에서부터 잎의 개수를 차례대로 세어 ★번째가 되는 것을 찾는다.

1 아래는 현우네 반 학생들의 일주일 동안의 인터넷 사용 시간을 조사한 자료와 줄기와 잎 그림의 일부이다. 다음 중 옳은 것을 모두 고르면? (정답 2개)

인터넷 사용 시간
(단위: 시간)

16	18	5
35	21	24
30	15	22
14	19	7
㉠	17	32
33	16	28

→

인터넷 사용 시간 (0|5는 5시간)

줄기	잎
0	
1	4 5 6 6 7 8 9
2	1 2 4 4 8
3	

① 줄기가 0인 잎은 5, 7이다.
② 줄기가 3인 잎은 3개이다.
③ ㉠에 알맞은 수는 24이다.
④ 잎이 가장 많은 줄기는 3이다.
⑤ 사용 시간이 20시간대인 학생은 7명이다.

[2~3] 다음은 성주네 반 학생들의 신발 크기를 조사하여 나타낸 줄기와 잎 그림이다. 물음에 답하시오.

신발 크기 (22|0은 220 mm)

줄기	잎
22	0 5 5 5 5
23	0 0 0 5 5 5 5
24	0 0 0 5 5 5
25	0 0 5 5
26	0 0 0

2 신발 크기가 큰 쪽에서 8번째인 학생의 신발 크기를 구하시오.

3 신발 크기가 235 mm 이상 250 mm 미만인 학생은 전체의 몇 %인지 구하시오.

유형 ② 서로 다른 두 집단의 자료를 나타낸 줄기와 잎 그림

해결 키워드
두 자료를 하나의 줄기와 잎 그림으로 나타내면 각 자료의 특성을 파악함과 동시에 두 자료를 비교할 수도 있다.

[4~6] 다음은 진성이네 반 남학생과 여학생의 앉은키를 조사하여 나타낸 줄기와 잎 그림이다. 물음에 답하시오.

앉은키 (7|3은 73 cm)

잎(남학생)					줄기	잎(여학생)			
				5	7	3	5	9	9
8	7	6	4	2	8	2	6	7	8
	6	5	3	1	9	0	8		

4 앉은키가 80 cm보다 작은 학생 수를 구하시오.

5 앉은키가 가장 큰 학생은 남학생인지 여학생인지 구하시오.

6 앉은키가 80 cm 이상 90 cm 미만인 학생은 남학생과 여학생 중 누가 몇 명 더 많은지 구하시오.

유형 ③ 도수분포표의 이해

해결 키워드
① 계급: 변량을 일정한 간격으로 나눈 구간
② 계급의 크기: 구간의 너비, 즉 계급의 양 끝 값의 차
③ 도수: 각 계급에 속하는 자료의 수

7 오른쪽은 유미네 반 학생들의 줄넘기 기록을 조사하여 나타낸 도수분포표이다. 기록이 30회 이상 40회 미만인 계급의 도수를 A명, 도수가 가장 큰 계급의 도수를 B명이라 할 때, $A+B$의 값을 구하시오.

줄넘기 기록(회)	도수(명)
20이상 ~ 30미만	2
30 ~ 40	
40 ~ 50	6
50 ~ 60	9
합계	24

8 오른쪽은 현이네 반 학생들의 던지기 기록을 조사하여 나타낸 도수분포표이다. 다음 중 옳지 않은 것은?

던지기 기록(m)	도수(명)
$20^{이상} \sim 25^{미만}$	4
25 ~ 30	7
30 ~ 35	9
35 ~ 40	
40 ~ 45	5
합계	32

① 계급의 개수는 5개이다.

② 계급의 크기는 5 m이다.

③ 던지기 기록이 30 m 미만인 학생은 11명이다.

④ 던지기 기록이 35 m 이상 40 m 미만인 학생은 7명이다.

⑤ 던지기 기록이 25 m인 학생이 속하는 계급의 도수는 4명이다.

유형 **4** 도수분포표에서 특정 계급의 백분율

해결 키워드 : (특정 계급의 백분율) = $\dfrac{(해당\ 계급의\ 도수)}{(도수의\ 총합)} \times 100(\%)$

9 오른쪽은 명호네 마을의 어느 해 한 달 동안의 일별 최고 기온을 조사하여 나타낸 도수분포표이다. 최고 기온이 17 °C 이상 21 °C 미만인 날은 전체의 몇 %인지 구하시오.

최고 기온(°C)	도수(일)
$13^{이상} \sim 15^{미만}$	2
15 ~ 17	4
17 ~ 19	7
19 ~ 21	11
21 ~ 23	6
합계	30

10 오른쪽은 어느 회사 입사 시험 응시자들의 성적을 조사하여 나타낸 도수분포표이다. 입사 시험의 통과 기준이 80점 이상이었을 때, 시험에 통과한 응시자는 전체의 몇 %인지 구하시오.

성적(점)	도수(명)
$50^{이상} \sim 60^{미만}$	11
60 ~ 70	20
70 ~ 80	29
80 ~ 90	
90 ~ 100	7
합계	80

1 ⟳ 개념북 144쪽 1번

다음은 지혜네 반 학생들의 수학 성적을 조사하여 나타낸 줄기와 잎 그림이다. 지혜의 수학 성적이 86점일 때, 지혜보다 수학 성적이 좋은 학생은 전체의 몇 %인지 구하시오.

수학 성적 (5|6은 56점)

줄기	잎						
5	6	7	7				
6	1	3	5	5	9		
7	0	3	5	7	8	9	
8	2	4	6	6	6	9	9
9	3	5	5	6			

2 ⟳ 개념북 144쪽 3번

오른쪽은 민지네 학교 학생들의 1분 동안의 줄넘기 기록을 조사하여 나타낸 도수분포표이다. 줄넘기 기록이 70회 이상인 학생 수가 40회 미만인 학생 수의 2배라 할 때, 줄넘기 기록이 75회인 학생이 속하는 계급의 도수를 구하시오.

줄넘기 기록(회)	도수(명)
$30^{이상} \sim 40^{미만}$	
40 ~ 50	9
50 ~ 60	6
60 ~ 70	5
70 ~ 80	
합계	50

3 서술형 ⟳ 개념북 144쪽 6번

오른쪽은 연아네 반 학생 30명의 하루 동안의 교육 방송 시청 시간을 조사하여 나타낸 도수분포표이다. 교육 방송 시청 시간이 40분 미만인 학생이 전체의 30 %일 때, 도수가 가장 큰 계급을 구하시오.

시청 시간(분)	도수(명)
$0^{이상} \sim 20^{미만}$	4
20 ~ 40	
40 ~ 60	10
60 ~ 80	
합계	30

풀이

답

히스토그램과 도수분포다각형

RE 개념 다지기

▶ 개념북 **145**쪽 | 해답 **95**쪽

확인 개념 키워드

① [] : 가로축에는 각 계급의 양 끝 값을, 세로축에는 도수를 표시하여 직사각형 모양으로 나타낸 그래프

② [] : 히스토그램에서 각 직사각형의 윗변의 중앙의 점을 차례대로 선분으로 연결하여 그린 다각형 모양의 그래프

개념 1 히스토그램

1 다음 중 히스토그램에 대한 설명으로 옳은 것은 ○표, 옳지 않은 것은 ×표를 하시오.

(1) 가로축에는 각 계급의 가운데 값을 표시한다.
()

(2) 모든 직사각형의 가로의 길이는 같다. ()

(3) 각 직사각형의 세로의 길이는 각 계급의 크기와 같다. ()

(4) 직사각형의 개수는 계급의 개수와 같다. ()

(5) 각 직사각형의 넓이는 각 계급의 도수에 정비례한다. ()

2 오른쪽 그림은 현우네 반 학생들의 수학 성적을 조사하여 나타낸 히스토그램이다. 다음을 구하시오.

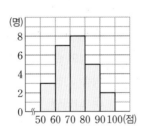

(1) 계급의 크기

(2) 계급의 개수

(3) 도수가 가장 큰 계급

(4) 전체 학생 수

(5) 수학 성적이 60점 이상 70점 미만인 학생 수

(6) 직사각형의 넓이의 합

개념 2 도수분포다각형

3 다음은 은희네 반 학생들이 수행평가 과제를 하는 데 걸린 시간을 조사하여 나타낸 도수분포표이다. 이 도수분포표를 히스토그램과 도수분포다각형으로 나타내시오.

걸린 시간(분)	도수(명)
10이상 ~ 20미만	1
20 ~ 30	5
30 ~ 40	4
40 ~ 50	10
50 ~ 60	7
60 ~ 70	3
합계	30

4 아래 그림은 딸기 한 팩에 들어 있는 딸기의 무게를 조사하여 나타낸 도수분포다각형이다. 다음을 구하시오.

(1) 계급의 크기

(2) 계급의 개수

(3) 전체 딸기 수

(4) 도수가 6개인 계급

(5) 무게가 12 g 이상인 딸기 수

(6) 도수분포다각형과 가로축으로 둘러싸인 부분의 넓이

유형 ① 히스토그램의 이해

해결 키워드
히스토그램의 각 직사각형에서
① (가로의 길이)=(계급의 크기)
② (세로의 길이)=(계급의 도수)
→ (각 직사각형의 넓이)=(계급의 크기)×(그 계급의 도수)

1 오른쪽 그림은 어느 지역의 한 달 동안의 전력 소비량을 조사하여 나타낸 히스토그램이다. 다음 중 옳지 <u>않은</u> 것은?

① 계급의 크기는 100 kWh이다.
② 계급의 개수는 5개이다.
③ 조사한 가구는 28가구이다.
④ 도수가 가장 큰 계급은 400 kWh 이상 500 kWh 미만이다.
⑤ 전력 소비량이 400 kWh 이상인 가구는 10가구이다.

[2~4] 오른쪽 그림은 축구 동아리 학생 40명의 50 m 달리기 기록을 조사하여 나타낸 히스토그램이다. 다음 물음에 답하시오.

2 도수가 가장 큰 계급의 직사각형의 넓이를 구하시오.

3 기록이 좋은 쪽에서 7번째인 학생이 속하는 계급을 구하시오.

4 기록이 7.5초 이상 8.0초 미만인 학생은 전체의 몇 % 인지 구하시오.

유형 ② 도수분포다각형의 이해

해결 키워드
도수분포다각형: 히스토그램에서 각 직사각형의 윗변의 중앙의 점을 차례대로 선분으로 연결하여 그린 다각형 모양의 그래프

[5~7] 오른쪽 그림은 승우네 반 학생들의 던지기 기록을 조사하여 나타낸 도수분포다각형이다. 다음 물음에 답하시오.

5 던지기 기록이 23 m인 학생이 속하는 계급의 도수를 구하시오.

6 던지기 기록이 15 m 미만인 학생 수는 a명, 30 m 이상인 학생 수는 b명일 때, ab의 값을 구하시오.

7 던지기 기록이 상위 25 % 이내에 속하는 학생의 기록은 최소 몇 m 이상인지 구하시오.

유형 ③ 일부가 찢어진 히스토그램과 도수분포다각형

해결 키워드
① 도수의 총합이 주어진 경우
→ 도수의 총합을 이용하여 찢어진 부분의 도수를 구한다.
② 도수의 총합이 주어지지 않은 경우 ┌ 특정 계급의 도수와 그 백분율이 주어진 경우
→ 주어진 조건을 이용하여 먼저 도수의 총합을 구한다.

8 오른쪽 그림은 수현이네 반 학생 30명의 하루 동안의 인터넷 사용 시간을 조사하여 나타낸 히스토그램인데 일부가 찢어져 보이지 않는다. 하루 동안의 인터넷 사용 시간이 50분 이상 60분 미만인 학생 수를 구하시오.

9 오른쪽 그림은 준구네 반 학생들의 국어 성적을 조사하여 나타낸 도수분포다각형인데 일부가 찢어져 보이지 않는다. 국어 성적이 70점 이상인 학생이 전체의 60 %일 때, 국어 성적이 70점 이상 80점 미만인 학생 수를 구하시오.

유형 **4** 두 도수분포다각형의 비교

해결 키워드 두 도수분포다각형이 동시에 주어진 경우 그래프가 오른쪽으로 치우쳐 있을수록 변량이 큰 자료가 많다.
→ '점수가 높다.', '길이가 길다.', '무게가 많이 나간다.', …

[10~11] 오른쪽 그림은 어느 중학교 1학년 1반과 2반 학생들의 일주일 동안의 독서 시간을 조사하여 나타낸 도수분포다각형이다. 다음 물음에 답하시오.

10 다음 중 옳지 않은 것은?

① 1반과 2반의 전체 학생 수는 같다.
② 독서 시간이 가장 짧은 학생은 2반에 있다.
③ 독서 시간이 12시간 이상 16시간 미만인 학생 수는 1반이 2반보다 많다.
④ 1반 학생들의 독서 시간이 2반 학생들의 독서 시간보다 많은 편이다.
⑤ 각각의 도수분포다각형과 가로축으로 둘러싸인 부분의 넓이는 서로 같다.

11 1반과 2반에서 독서 시간이 12시간 미만인 학생 수의 차를 구하시오.

RE 실전 문제 익히기

1 ↻ 개념북 149쪽 2번
오른쪽 그림은 장훈이네 반 학생들이 점심을 먹는 데 걸리는 시간을 조사하여 나타낸 도수분포다각형이다. 점심을 10번째로 빨리 먹은 학생이 속하는 계급의 도수를 a명, 도수분포다각형과 가로축으로 둘러싸인 부분의 넓이를 b라 할 때, $a+b$의 값을 구하시오.

2 ↻ 개념북 149쪽 4번
오른쪽 그림은 어느 진로 체험에 참가한 A, B 두 중학교 학생들의 만족도를 조사하여 나타낸 도수분포다각형이다. 만족도가 60점 이상 70점 미만인 학생은 전체의 몇 %인지 구하시오.

서술형 **3** ↻ 개념북 149쪽 5번
오른쪽 그림은 정한이네 반 학생 32명의 1분 동안의 윗몸일으키기 기록을 조사하여 나타낸 히스토그램인데 일부가 찢어져 보이지 않는다. 기록이 20회 이상 30회 미만인 학생 수와 30회 이상 40회 미만인 학생 수의 비가 5 : 3일 때, 기록이 30회 이상인 학생은 전체의 몇 %인지 구하시오.

풀이

답

상대도수와 그 그래프

▶ 개념북 150쪽 | 해답 97쪽

 개념 다지기

확인 개념 키워드

❶ ☐☐☐☐ : 도수의 총합에 대한 각 계급의 도수의 비율

→ (어떤 계급의 상대도수) = $\dfrac{(그\ 계급의\ Ⓛ\ ☐☐☐☐)}{(도수의\ ⊙\ ☐☐☐☐)}$

❷ 상대도수의 분포표: 각 계급의 ☐☐☐☐ 를 나타낸 표

❸ 상대도수의 분포를 나타낸 그래프: 상대도수의 분포표를 ☐☐☐☐ 이나 ☐☐☐☐ 모양으로 나타낸 그래프

개념 1 상대도수

1 다음 중 상대도수에 대한 설명으로 옳은 것은 ○표, 옳지 않은 것은 ×표를 하시오.

(1) 상대도수의 총합은 도수의 총합과 같다. ()

(2) 상대도수는 0 이상 1 이하의 수이다. ()

(3) 각 계급의 상대도수는 그 계급의 도수에 정비례한다. ()

2 다음은 지우네 반 학생 25명을 대상으로 방학 동안의 도서관 이용 횟수를 조사하여 나타낸 상대도수의 분포표이다. A, B, C, D의 값을 구하시오.

이용 횟수(회)	도수(명)	상대도수
$0^{이상} \sim 5^{미만}$	1	A
5 ~ 10	5	0.2
10 ~ 15	B	0.4
15 ~ 20	9	C
합계	25	D

3 어느 도수분포표에서 도수의 총합이 50일 때, 다음을 구하시오.

(1) 도수가 15인 계급의 상대도수

(2) 상대도수가 0.24인 어떤 계급의 도수

개념 2 상대도수의 분포를 나타낸 그래프

4 다음은 호진이네 학교 학생 50명이 투호 놀이에서 성공한 횟수를 조사하여 나타낸 상대도수의 분포표이다. 이 표를 완성하고 상대도수의 분포를 도수분포다각형 모양의 그래프로 나타내시오.

성공 횟수(회)	도수(명)	상대도수
$2^{이상} \sim 4^{미만}$	4	
4 ~ 6	11	
6 ~ 8	20	
8 ~ 10	13	
10 ~ 12	2	
합계	50	

5 다음 그림은 어느 봉사 모임 회원 40명의 한 달 동안의 봉사 활동 시간에 대한 상대도수의 분포를 나타낸 그래프이다. 물음에 답하시오.

(1) 봉사 활동 시간이 6시간 이상 8시간 미만인 계급의 상대도수를 구하시오.

(2) 상대도수가 가장 큰 계급의 도수를 구하시오.

(3) 봉사 활동 시간이 10시간 이상인 회원은 전체의 몇 %인지 구하시오.

유형 1 상대도수의 분포표의 이해

해결 키워드 도수의 총합, 어떤 계급의 도수, 상대도수 중 두 가지를 알면 나머지 한 가지를 구할 수 있다.

$$(어떤 계급의 상대도수) = \frac{(그\ 계급의\ 도수)}{(도수의\ 총합)}$$

① (어떤 계급의 도수)=(도수의 총합)×(그 계급의 상대도수)

② $(도수의\ 총합) = \frac{(그\ 계급의\ 도수)}{(어떤\ 계급의\ 상대도수)}$

[1~3] 다음은 어느 중학교 학생들의 통학 거리를 조사하여 나타낸 상대도수의 분포표이다. 물음에 답하시오.

통학 거리(km)	도수(명)	상대도수
$0.5^{이상} \sim 1.0^{미만}$	4	A
1.0 ~1.5		
1.5 ~2.0	10	0.25
2.0 ~2.5	B	0.3
2.5 ~3.0		0.2
합계		C

1 전체 학생 수를 구하시오. 하 중 상

2 $10A+B+C$의 값을 구하시오. 하 중 상

3 통학 거리가 1.0 km 이상 1.5 km 미만인 학생 수는? 하 중 상

① 5명 ② 6명 ③ 7명
④ 8명 ⑤ 9명

4 오른쪽은 어느 회사 사원 140명의 콜레스테롤 수치를 조사하여 나타낸 상대도수의 분포표이다. 콜레스테롤 수치가 190 mg/dL 이상 200 mg/dL 미만인 사원은 몇 명인지 구하시오. 하 중 상

수치(mg/dL)	상대도수
$180^{이상} \sim 190^{미만}$	0.2
190 ~ 200	
200 ~ 210	0.15
210 ~ 220	0.25
220 ~ 230	0.1
합계	1

유형 2 도수의 총합이 다른 두 자료의 상대도수

해결 키워드 도수의 총합이 다른 두 자료의 분포는 상대도수를 구하여 비교한다.

[5~6] 오른쪽은 가영이네 중학교 1학년과 2학년 학생들이 방학 동안 읽은 책의 수를 조사하여 나타낸 도수분포표이다. 다음 물음에 답하시오.

책의 수(권)	도수(명)	
	1학년	2학년
$3^{이상} \sim 6^{미만}$	6	8
6 ~ 9	16	14
9 ~12	15	12
12 ~15	7	6
15 ~18	6	0
합계	50	40

5 읽은 책의 수가 12권 이상 15권 미만인 학생의 비율은 몇 학년이 더 높은지 구하시오. 하 중 상

6 두 학년에서 상대도수가 같은 계급을 구하시오. 하 중 상

유형 3 상대도수의 분포를 나타낸 그래프의 이해

해결 키워드 각 계급의 상대도수는 그 계급의 도수에 정비례한다.
→ (도수가 가장 큰 계급)=(상대도수가 가장 큰 계급)

7 오른쪽 그림은 어느 중학교 1학년 학생 200명이 하루 동안 혼자 공부하는 시간에 대한 상대도수의 분포를 나타낸 그래프이다. 다음 〈보기〉 중 옳은 것을 모두 고르시오. 하 중 상

┌보기┐
ㄱ. 도수가 가장 큰 계급은 40분 이상 60분 미만이다.
ㄴ. 혼자 공부하는 시간이 80분 이상인 학생은 전체의 36 %이다.
ㄷ. 혼자 공부하는 시간이 60분 이상 80분 미만인 학생은 60명이다.

8 오른쪽 그림은 아라네 학교 학생들의 키에 대한 상대도수의 분포를 나타낸 그래프이다. 도수가 가장 작은 계급의 도수가 12명일 때, 키가 큰 쪽에서 20번째인 학생이 속하는 계급을 구하시오.

유형 ④ 도수의 총합이 다른 두 집단의 분포 비교

해결 키워드 상대도수의 분포를 나타낸 두 그래프가 함께 주어진 경우, 그래프가 오른쪽으로 더 치우쳐 있을수록 변량이 큰 자료의 비율이 상대적으로 더 높다.
→ '점수가 높다.', '길이가 길다.', '시간이 오래 걸린다.', …

[9~12] 오른쪽 그림은 A 중학교 학생 100명과 B 중학교 학생 40명의 5 km 단축 마라톤 기록에 대한 상대도수의 분포를 나타낸 그래프이다. 다음 물음에 답하시오.

9 A 중학교에서 기록이 24분 미만인 학생 수를 구하시오.

10 B 중학교 학생 중 기록이 22분 미만인 학생은 전체의 몇 %인지 구하시오.

11 기록이 26분 이상 28분 미만인 학생 수는 어느 중학교가 몇 명 더 많은지 구하시오.

12 기록이 상대적으로 더 좋은 중학교는 어느 중학교인지 구하시오.

RE 실전 문제 익히기

1 개념북 154쪽 4번
오른쪽 그림은 어느 중학교 1학년 학생들의 던지기 기록에 대한 상대도수의 분포를 나타낸 그래프인데 일부가 찢어져 보이지 않는다. 던지기 기록이 25 m 이상 30 m 미만인 학생이 5명일 때, 던지기 기록이 40 m 이상 45 m 미만인 학생 수를 구하시오.

2 개념북 154쪽 5번
오른쪽 그림은 어느 중학교 1학년 남학생과 여학생의 훌라후프 돌리기 기록에 대한 상대도수의 분포를 나타낸 그래프이다. 기록이 15회 이상 20회 미만인 학생 수가 남학생은 16명, 여학생은 20명일 때, 기록이 30회 이상인 학생 수를 구하시오.

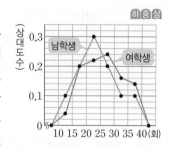

서술형
3 개념북 154쪽 6번
오른쪽은 어느 농장에서 수확한 감의 무게를 조사하여 나타낸 상대도수의 분포표인데 일부가 찢어져 보이지 않는다. 무게가 160 g 이상 170 g 미만인 계급의 상대도수를 구하시오.

무게(g)	도수(개)	상대도수
150 이상 ~ 160 미만	24	0.08
160 ~ 170	60	

풀이

답

1. 기본 도형

학교 시험 미리보기

01 오른쪽 그림에서 ∠x의 크기는?

① $10°$ ② $15°$

③ $20°$ ④ $25°$

⑤ $30°$

02 다음 중 오른쪽 그림에 대한 설명으로 옳지 않은 것은?

① 점 A는 직선 n 위에 있다.

② 직선 m은 점 C를 지난다.

③ 점 D는 두 직선 l과 m의 교점이다.

④ 두 직선 m과 n의 교점은 2개이다.

⑤ 두 직선 l과 n의 교점은 점 A이다.

03 오른쪽 그림에서 ∠a의 엇각의 크기와 ∠b의 동위각의 크기의 차를 구하시오.

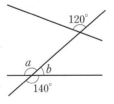

04 다음 중 옳지 않은 것은?

① 서로 다른 두 점을 지나는 직선은 한 개뿐이다.

② 시작점과 뻗어 나가는 방향이 모두 같은 두 반 직선은 같은 반직선이다.

③ 맞꼭지각의 크기는 항상 서로 같다.

④ 서로 다른 두 직선이 다른 한 직선과 만나서 생기는 동위각의 크기는 항상 서로 같다.

⑤ 서로 다른 두 점을 잇는 가장 짧은 선은 선분이다.

05 오른쪽 그림과 같이 직선 l 위에 세 점 A, B, C가 있을 때, 다음 중 \overline{BC}를 포함하는 것을 모두 고르면? (정답 2개)

① \overleftrightarrow{AC} ② \overline{AC} ③ \overrightarrow{BC}

④ \overrightarrow{BA} ⑤ \overrightarrow{CA}

06 오른쪽 그림에서 점 M은 \overline{AB}의 중점이고 $\overline{BC}=\dfrac{1}{2}\overline{AB}$일 때, 다음 〈보기〉 중 옳은 것을 모두 고른 것은?

보기

ㄱ. $\overline{AM}=\overline{BC}$ ㄴ. $\overline{AC}=3\overline{BC}$

ㄷ. $\overline{MB}=\dfrac{1}{2}\overline{AC}$ ㄹ. $\overline{AC}=\dfrac{3}{2}\overline{AB}$

① ㄱ, ㄴ ② ㄴ, ㄷ ③ ㄱ, ㄴ, ㄹ

④ ㄴ, ㄷ, ㄹ ⑤ ㄱ, ㄴ, ㄷ, ㄹ

빈출 유형

07 오른쪽 그림에서 점 M은 \overline{AB}의 중점이고, $3\overline{AB}=5\overline{BC}$이다. $\overline{AM}=10\,\mathrm{cm}$일 때, \overline{AC}의 길이는?

① $30\,\mathrm{cm}$ ② $32\,\mathrm{cm}$ ③ $34\,\mathrm{cm}$

④ $36\,\mathrm{cm}$ ⑤ $38\,\mathrm{cm}$

기출 유사

08 오른쪽 그림에서 ∠y−∠x의 크기는?

① $10°$ ② $15°$

③ $20°$ ④ $25°$

⑤ $30°$

★중요
09 오른쪽 그림과 같은 전개도로 만든 삼각뿔에서 모서리 AF와 만나는 모서리가 <u>아닌</u> 것은?

① \overline{BC} ② \overline{BD}
③ \overline{BF} ④ \overline{CD}
⑤ \overline{DE}

10 오른쪽 그림과 같은 직육면체에서 \overline{DF}와 꼬인 위치에 있는 모서리의 개수를 a개, \overline{BD}와 수직으로 만나는 모서리의 개수를 b개라 할 때, $a+b$의 값은?

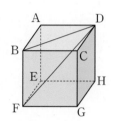

① 6 ② 7 ③ 8
④ 9 ⑤ 10

★중요
11 오른쪽 그림은 직육면체를 세 꼭짓점 B, C, F를 지나는 평면으로 잘라낸 입체도형이다. 다음 중 옳지 <u>않은</u> 것은?

① 면 ADGC와 수직인 면은 4개이다.
② 모서리 BF와 한 점에서 만나는 면은 4개이다.
③ 모서리 CG를 포함하는 면은 2개이다.
④ 모서리 BC와 평행한 모서리는 4개이다.
⑤ 모서리 DG와 수직인 면은 2개이다.

12 오른쪽 그림에서 $l /\!/ m$일 때, $\angle x + \angle y$의 크기는?

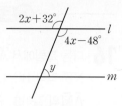

① $106°$ ② $108°$
③ $110°$ ④ $112°$
⑤ $114°$

13 오른쪽 그림에서 서로 평행한 두 직선을 기호로 바르게 나타낸 것을 모두 고르면? (정답 2개)

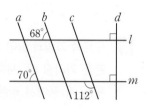

① $l /\!/ m$ ② $a /\!/ b$ ③ $a /\!/ c$
④ $b /\!/ c$ ⑤ $c /\!/ d$

14 오른쪽 그림에서 $l /\!/ m$일 때, $\angle x$의 크기는?

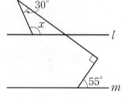

① $100°$ ② $105°$
③ $110°$ ④ $115°$
⑤ $120°$

15 오른쪽 그림에서 $l /\!/ m$일 때, $\angle x + \angle y$의 크기는?

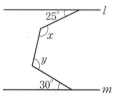

① $225°$ ② $230°$
③ $235°$ ④ $240°$
⑤ $245°$

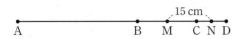

16 다음 그림에서 $\overline{AB}:\overline{BC}:\overline{CD}=4:2:1$이고 두 점 M, N은 각각 \overline{BC}, \overline{CD}의 중점이다. $\overline{MN}=15$ cm일 때, \overline{AM}의 길이를 구하시오.

17 오른쪽 그림과 같이 시계가 3시 40분을 가리킬 때, 시침과 분침이 이루는 각 중에서 작은 각의 크기를 구하시오. (단, 시침과 분침의 두께는 생각하지 않는다.)

18 오른쪽 그림과 같은 전개도로 만든 삼각기둥에서 모서리 AJ와 수직으로 만나는 모서리의 개수를 a개, 면 ABCJ와 수직인 면의 개수를 b개라 할 때, $a+b$의 값을 구하시오.

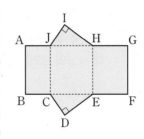

19 오른쪽 그림에서 $\angle x$의 크기는?

① $15°$ ② $20°$

③ $25°$ ④ $30°$

⑤ $35°$

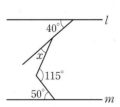

20 오른쪽 그림에서 $\overline{AE}\perp\overline{BO}$이고 $\angle AOC=7\angle BOC$, $\angle DOE=2\angle COD$일 때, 다음 물음에 답하시오.

(1) $\angle BOC$의 크기를 구하시오.
[풀이]

(2) $\angle COD$의 크기를 구하시오.
[풀이]

(3) $\angle BOD$의 크기를 구하시오.
[풀이]

[답]

21 오른쪽 그림에서 $l \,/\!/\, m$이고 삼각형 ABC가 정삼각형일 때, $\angle x-\angle y$의 크기를 구하시오.
[풀이]

[답]

2. 작도와 합동

학교 시험 미리보기

▶ 개념북 55쪽 | 해답 101쪽

A 탄탄! 기본 점검하기

01 오른쪽 그림과 같이 두 점 A, B를 지나는 직선 l 위에 $\overline{AB}=\overline{BC}$인 점 C를 작도할 때 사용하는 도구는?

A ── B ── C ── l

① 각도기 ② 삼각자
③ 컴퍼스 ④ 눈금 없는 자
⑤ 눈금 있는 자

02 두 도형이 합동일 때, 다음 설명 중 옳지 <u>않은</u> 것은?

① 대응변의 길이가 같다.
② 대응각의 크기가 같다.
③ 두 도형의 넓이가 같다.
④ 한 도형을 다른 도형에 완전히 포갤 수 있다.
⑤ 모양은 같으나 크기가 다를 수 있다.

03 다음 〈보기〉 중 서로 합동인 삼각형과 그 합동 조건을 바르게 짝 지은 것은?

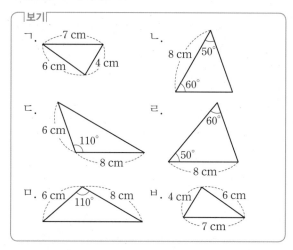

① ㄱ과 ㅂ, ASA 합동 ② ㄱ과 ㅂ, SAS 합동
③ ㄴ과 ㄹ, ASA 합동 ④ ㄷ과 ㅁ, ASA 합동
⑤ ㄷ과 ㅁ, SAS 합동

빈출 유형

04 다음 중 삼각형의 세 변의 길이가 될 수 <u>없는</u> 것을 모두 고르면? (정답 2개)

① 2 cm, 4 cm, 7 cm
② 3 cm, 4 cm, 5 cm
③ 5 cm, 5 cm, 10 cm
④ 6 cm, 6 cm, 6 cm
⑤ 7 cm, 8 cm, 10 cm

B 쑥쑥! 실전 감각 익히기

05 다음 그림은 ∠XOY와 크기가 같은 각을 반직선 PQ를 한 변으로 하여 작도한 것이다. 작도 순서 중 ⓒ 다음인 것의 기호를 쓰시오.

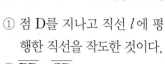

06 오른쪽 그림에 대한 설명으로 옳은 것을 모두 고르면? (정답 2개)

① 점 D를 지나고 직선 l에 평행한 직선을 작도한 것이다.
② $\overline{PD}=\overline{CD}$
③ ∠AQB=∠CPD
④ 작도 순서는 ⓜ ➡ ⓑ ➡ ⓒ ➡ ⓛ ➡ ⓡ ➡ ⓖ이다.
⑤ 엇각의 크기가 같으면 두 직선은 평행하다는 성질을 이용한 것이다.

07 아래 그림과 같이 \overline{AB}의 길이와 ∠A, ∠B의 크기가 주어질 때, 다음 〈보기〉 중 △ABC를 작도하는 순서로 옳지 <u>않은</u> 것을 모두 고르시오.

> 보기
> ㄱ. ∠A → \overline{AB} → ∠B
> ㄴ. ∠A → ∠B → \overline{AB}
> ㄷ. ∠B → \overline{AB} → ∠A
> ㄹ. \overline{AB} → ∠B → ∠A

08 진희, 민우, 현서는 각자 다음과 같은 △ABC를 작도하려고 한다. 이때 △ABC를 하나로 작도할 수 <u>없는</u> 사람은 누구인지 구하시오.

> 진희: 나는 \overline{BC}=3 cm, ∠B=70°, ∠C=60°인 삼각형을 그릴거야.
> 민우: 나는 ∠A=90°, ∠B=40°, ∠C=50°인 삼각형을 그려야겠어.
> 현서: 나는 \overline{AB}=7 cm, \overline{BC}=5 cm, ∠B=60°인 삼각형을 그려야지.

09 오른쪽 그림과 같은 △ABC에서 ∠A=60°, ∠B=50°일 때, 한 가지 조건을 추가하여 △ABC가 하나로 정해지도록 하려고 한다. 다음 〈보기〉 중 필요한 한 가지 조건을 모두 고르시오.

> 보기
> ㄱ. a=6 cm ㄴ. b=4 cm
> ㄷ. c=5 cm ㄹ. ∠C=70°

10 다음 중 두 도형이 합동이 <u>아닌</u> 것은?

① 넓이가 같은 두 정삼각형
② 넓이가 같은 두 정사각형
③ 빗변의 길이와 한 예각의 크기가 같은 두 직각삼각형
④ 한 변의 길이가 같은 두 정삼각형
⑤ 한 변의 길이가 같은 두 마름모

11 다음 그림에서 △ABC≡△DEF일 때, \overline{AB}의 길이와 ∠F의 크기를 차례대로 구하시오.

12 오른쪽 그림과 같은 정사각형 ABCD에서 \overline{BE}=\overline{CF}일 때, 합동인 두 삼각형을 찾아 기호 ≡를 사용하여 나타내고, 합동 조건을 구하시오.

서술형

13 오른쪽 그림에서 $\overline{AB}\,/\!/\,\overline{ED}$, $\overline{AC}\,/\!/\,\overline{FD}$, $\overline{BF}=\overline{EC}$일 때, $\triangle ABC\equiv\triangle DEF$이다. 이 때 이용된 삼각형의 합동 조건을 구하시오.

────── C 도전! 100점 완성하기 ──────

14 길이가 2 cm, 4 cm, 5 cm, 8 cm인 네 개의 선분 중에서 세 개의 선분을 골라 삼각형을 만들 때, 만들 수 있는 서로 다른 삼각형의 개수를 구하시오.

15 오른쪽 그림에서 $\overline{AE}=\overline{DC}$, $\overline{BC}=\overline{BE}$일 때, $\angle x$의 크기는?

① $50°$ ② $60°$
③ $70°$ ④ $80°$
⑤ $90°$

16 오른쪽 그림과 같이 $\overline{AB}=\overline{AC}$인 직각이등변삼각형 ABC의 두 꼭짓점 B, C에서 점 A를 지나는 직선 l에 내린 수선의 발을 각각 D, E라 하자. $\overline{DE}=20\,\text{cm}$, $\overline{EC}=7\,\text{cm}$일 때, \overline{BD}의 길이를 구하시오.

17 삼각형의 세 변의 길이가 x, y, 5이고 두 자연수 x, y가 $x<y<5$를 만족시킬 때, 다음 물음에 답하시오.

(1) 두 자연수 x, y에 대하여 $x<y<5$를 만족시키는 순서쌍 (x,y)의 개수를 구하시오.

풀이

(2) x, y, 5가 삼각형의 세 변의 길이가 되게 하는 순서쌍 (x,y)의 개수를 구하시오.

풀이

답 _____

18 오른쪽 그림에서 $\triangle ACE$와 $\triangle ADB$는 정삼각형일 때, $\triangle ABE$와 합동인 삼각형을 찾고, 합동 조건을 구하시오.

풀이

답 _____

1. 다각형

학교 시험 미리보기

 기본 점검하기

01 다음 〈보기〉 중 다각형은 모두 몇 개인가?

> 보기
> ㄱ. 오각형 ㄴ. 반원
> ㄷ. 직육면체 ㄹ. 정팔각형
> ㅁ. 십이각형 ㅂ. 원기둥

① 2개 ② 3개 ③ 4개
④ 5개 ⑤ 6개

02 오른쪽 그림에서 $\angle x + \angle y$의 크기는?

① 160° ② 170°
③ 180° ④ 190°
⑤ 200°

03 꼭짓점의 개수가 8개인 다각형의 한 꼭짓점에서 그을 수 있는 대각선의 개수는?

① 3개 ② 4개 ③ 5개
④ 6개 ⑤ 7개

04 오른쪽 그림에서 $\angle x$의 크기를 구하시오.

B 쑥쑥! 실전 감각 익히기

빈출 유형

05 다음 조건을 모두 만족시키는 다각형을 구하시오.

> ㈎ 모든 변의 길이가 같고, 모든 내각의 크기가 같다.
> ㈏ 대각선의 개수는 14개이다.

06 오른쪽 그림과 같이 위치한 A, B, C, D, E 5개의 도시 중 두 도시를 연결하는 도로를 만들려고 한다. 다른 도시를 거치지 않고 두 도시를 직접 왕래할 수 있는 도로를 각각 하나씩 만들 때, 만들어지는 도로의 개수는?

① 7개 ② 8개 ③ 9개
④ 10개 ⑤ 11개

★중요
07 다음 중 정십이각형에 대한 설명으로 옳지 <u>않은</u> 것은?

① 한 내각의 크기는 150°이다.
② 한 외각의 크기는 30°이다.
③ 내각의 크기의 합은 1500°이다.
④ 한 꼭짓점에서 대각선을 모두 그으면 10개의 삼각형으로 나누어진다.
⑤ 대각선의 개수는 54개이다.

08 오른쪽 그림과 같은 △ABC에서 ∠BAD=∠CAD이고 ∠B=70°, ∠C=30°일 때, ∠x의 크기는?

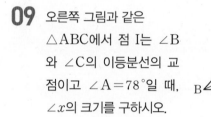

① 100° ② 105° ③ 110°
④ 115° ⑤ 120°

12 오른쪽 그림에서
∠a+∠b+∠c+∠d
　　+∠e+∠f
의 크기를 구하시오.

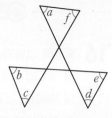

09 오른쪽 그림과 같은 △ABC에서 점 I는 ∠B와 ∠C의 이등분선의 교점이고 ∠A=78°일 때, ∠x의 크기를 구하시오.

13 한 꼭짓점에서 그을 수 있는 대각선의 개수가 3개인 다각형의 내각의 크기의 합은?

① 360° ② 540° ③ 720°
④ 900° ⑤ 1080°

★중요 **10** 오른쪽 그림에서 $\overline{AB}=\overline{AC}=\overline{CD}=\overline{DE}$이고 ∠ABC=22°일 때, ∠$x$의 크기는?

① 78° ② 83° ③ 85°
④ 88° ⑤ 93°

14 오른쪽 그림에서 ∠a+∠b의 크기는?

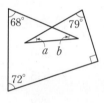

① 45° ② 47°
③ 49° ④ 51°
⑤ 53°

11 오른쪽 그림에서 ∠x의 크기는?

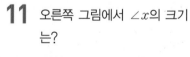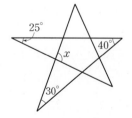

① 90° ② 95°
③ 100° ④ 105°
⑤ 110°

★중요 **15** 다음 중 오른쪽 그림과 같은 정육각형에 대한 설명으로 옳지 <u>않은</u> 것은?

① 내각의 크기의 합은 720°이다.
② 한 외각의 크기는 60°이다.
③ △ABF는 이등변삼각형이다.
④ ∠ABF=36°
⑤ ∠BGE=120°

 100점 완성하기

16 오른쪽 그림과 같은 △ABC에 서 ∠C의 크기는 ∠A의 크기 의 3배이고 ∠B의 크기는 ∠A 의 크기보다 5°만큼 크다. 이때 ∠B의 크기는?

① 35°　　② 40°　　③ 45°

④ 50°　　⑤ 55°

17 오른쪽 그림에서
$$\angle a + \angle b + \angle c + \angle d$$
$$+ \angle e + \angle f$$
의 크기는?

① 500°　　② 510°

③ 535°　　④ 550°

⑤ 565°

18 오른쪽 그림과 같이 정오각형의 내부에 정사각형과 정삼각형을 그렸을 때, ∠x의 크기를 구하시 오.

 서술형

19 한 내각의 크기와 한 외각의 크기의 비가 4 : 1인 정다 각형에 대하여 다음 물음에 답하시오.

(1) 정다각형을 구하시오.

풀이

(2) 정다각형의 내각의 크기의 합을 구하시오.

풀이

답 _____

20 다음 그림에서 ∠ABD=2∠DBC, ∠ACD=2∠DCE, ∠BAC=78°일 때, ∠x의 크기 를 구하시오.

풀이

답 _____

2. 원과 부채꼴

학교 시험 미리보기

▶ 개념북 **94**쪽 | 해답 **104**쪽

A 탄탄! 기본 점검하기

01 오른쪽 그림과 같은 원 O에서 \overline{AB}는 지름일 때, 다음 중 옳지 <u>않은</u> 것은?

① \overline{AC}는 현이다.
② \overline{AB}는 가장 긴 현이다.
③ $\overline{OA}=\overline{OC}=\overline{AC}$
④ \overline{AC}와 \widehat{AC}로 이루어진 도형은 활꼴이다.
⑤ \overline{OB}, \overline{OC}, \widehat{BC}로 이루어진 도형은 부채꼴이다.

02 오른쪽 그림과 같은 원 O에서 x의 값을 구하시오.

03 호의 길이가 6π cm이고 넓이가 27π cm²인 부채꼴의 반지름의 길이는?

① 6 cm ② 7 cm ③ 8 cm
④ 9 cm ⑤ 10 cm

04 오른쪽 그림에서 \widehat{AB}와 \widehat{BC}의 길이의 비는?

① 1:1 ② 1:2
③ 2:1 ④ 1:4
⑤ 4:1

B 쑥쑥! 실전 감각 익히기

05 오른쪽 그림과 같은 원 O에서 부채꼴 AOB의 넓이가 9π cm²일 때, 원 O의 넓이를 구하시오.

★중요
06 오른쪽 그림과 같은 원 O에서 $\angle AOB=\dfrac{1}{2}\angle COD$일 때, 다음 중 옳은 것을 모두 고르면?

(정답 2개)

① $\overline{AB} /\!/ \overline{DC}$ ② $2\widehat{AB}=\widehat{CD}$
③ $\overline{AB}=\dfrac{1}{2}\overline{DC}$ ④ $2\triangle AOB=\triangle COD$
⑤ (부채꼴 AOB의 넓이)
 $=\dfrac{1}{2}\times$(부채꼴 COD의 넓이)

빈출 유형
07 오른쪽 그림과 같은 원 O에서 $\overline{AB} /\!/ \overline{CD}$이고 $\angle AOB=120°$, $\widehat{AB}=4$ cm일 때, \widehat{AC}의 길이는?

① 1 cm ② $\dfrac{3}{2}$ cm ③ 2 cm
④ $\dfrac{5}{2}$ cm ⑤ 3 cm

Part Ⅱ 단원 Test

08 오른쪽 그림과 같은 원 O에서 ∠BAC=25°, \overarc{BC}=5 cm일 때, \overarc{AC}의 길이를 구하시오.

09 오른쪽 그림은 지민이의 한 달 용돈의 지출 항목을 부채꼴의 넓이에 비례하도록 나타낸 것이다. 한 달 용돈 중 준비물을 구입하는 데 지출한 금액이 6000원일 때, 문화생활비로 지출한 금액은 얼마인지 구하시오.

10 오른쪽 그림과 같은 부채꼴에서 색칠한 부분의 둘레의 길이와 넓이를 차례대로 구하시오.

 11 오른쪽 그림과 같은 정사각형에서 색칠한 부분의 넓이는?

① 4 cm² ② 6 cm²
③ 8 cm² ④ 10 cm²
⑤ 12 cm²

12 오른쪽 그림에서 직사각형 ABCD의 넓이와 색칠한 부분의 넓이가 같을 때, \overline{BC}의 길이는?

① $(\pi-2)$ cm ② $(2\pi-4)$ cm
③ $(4\pi-8)$ cm ④ $(8\pi-16)$ cm
⑤ $(16\pi-32)$ cm

기출 유사

13 오른쪽 그림은 한 변의 길이가 3 cm인 정삼각형 ABC에서 \overline{AC}, \overline{BC}, \overline{AB}를 연장하여 세 부채꼴 BAD, DCE, EBF를 그린 것이다. 이때 색칠한 부분의 넓이는?

① 38π cm² ② 42π cm² ③ 46π cm²
④ 50π cm² ⑤ 54π cm²

★중요 **14** 오른쪽 그림과 같이 반지름의 길이가 1 cm인 원이 한 변의 길이가 4 cm인 정삼각형의 변을 따라 정삼각형의 둘레를 한 바퀴 돌았을 때, 원이 지나간 자리의 넓이는?

① $(4\pi+24)$ cm² ② $(4\pi+28)$ cm²
③ $(4\pi+30)$ cm² ④ $(8\pi+24)$ cm²
⑤ $(8\pi+30)$ cm²

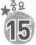
15 오른쪽 그림과 같은 시계에서 시각을 나타내는 숫자 12, 3, 7에 각각 세 점 A, B, C를 잡았을 때, ∠ABC의 크기를 구하시오.

16 오른쪽 그림과 같이 한 변의 길이가 12 cm인 정사각형 ABCD에서 색칠한 부분의 둘레의 길이는?

① 2π cm ② 4π cm
③ 6π cm ④ 8π cm
⑤ 10π cm

기출 유사
17 오른쪽 그림과 같이 한 변의 길이가 6 m인 정삼각형 모양의 울타리의 A 지점에 양을 길이가 8 m인 끈으로 묶어 놓았다. 양이 움직일 수 있는 부분의 최대 넓이를 구하시오.
(단, 양의 키와 끈의 매듭의 길이는 생각하지 않는다.)

18 다음 그림과 같이 원 O의 지름 AB의 연장선과 현 CD의 연장선의 교점을 E라 하자. $\overline{DO}=\overline{DE}$이고 ∠OED=20°, $\overparen{AC}=18\pi$ cm일 때, 물음에 답하시오.

(1) \overparen{BD}의 길이를 구하시오.
풀이

(2) 원 O의 반지름의 길이를 구하시오.
풀이

답

19 다음 그림과 같은 두 피자 조각 A, B가 있다. A는 반지름의 길이가 30 cm로 6등분이 되어 있는 피자의 한 조각이고, B는 반지름의 길이가 40 cm로 8등분이 되어 있는 피자의 한 조각이다. 현진이는 두 피자 조각 A, B 중 양이 더 많은 것을 먹으려고 할 때, 어느 피자 조각을 먹어야 하는지 구하시오.
(단, 피자의 두께는 생각하지 않는다.)

풀이

답

A 탄탄! 기본 점검하기

01 다음 중 오른쪽 그림과 같은 다면체에 대한 설명으로 옳지 <u>않은</u> 것은?

① 사면체이다.
② 면의 개수는 4개이다.
③ 꼭짓점의 개수는 4개이다.
④ 모서리의 개수는 5개이다.
⑤ 삼각뿔대와 밑면의 모양이 같다.

02 다음 〈보기〉 중 회전체를 모두 고른 것은?

보기
ㄱ. 삼각뿔 ㄴ. 구 ㄷ. 원뿔대
ㄹ. 정육각형 ㅁ. 원기둥 ㅂ. 오각뿔대

① ㄱ, ㄴ ② ㄴ, ㄷ ③ ㄴ, ㄷ, ㄹ
④ ㄴ, ㄷ, ㅁ ⑤ ㄷ, ㄹ, ㅂ

03 다음 중 원뿔대의 전개도는?

B 쓱쓱! 실전 감각 익히기

04 다음 중 면의 개수가 같은 다면체끼리 짝 지은 것은?

① 삼각기둥, 오각뿔 ② 육각뿔대, 팔각뿔
③ 정육면체, 오각뿔대 ④ 육각기둥, 사각뿔대
⑤ 팔각뿔, 칠각기둥

05 다음 중 꼭짓점의 개수가 나머지 넷과 다른 하나는?

① 정육면체 ② 정팔면체 ③ 오각뿔
④ 삼각기둥 ⑤ 삼각뿔대

06 ★중요
오각뿔대의 모서리의 개수를 a개, 팔각뿔의 꼭짓점의 개수를 b개, 삼각기둥의 면의 개수를 c개라 할 때, $a+b-c$의 값을 구하시오.

기출 유사

07 다음 조건을 모두 만족시키는 입체도형을 구하시오.

㈎ 두 밑면은 서로 평행하다.
㈏ 옆면의 모양은 직사각형이다.
㈐ 모서리의 개수는 15개이다.

08 다음 중 오른쪽 그림과 같은 전개도로 만든 다면체에 대한 설명으로 옳은 것은?

① 칠면체이다.
② 두 밑면은 합동이다.
③ 옆면의 모양은 정사각형이다.
④ 꼭짓점의 개수는 14개이다.
⑤ 모서리의 개수는 12개이다.

09 정사면체의 모서리의 개수와 정십이면체의 꼭짓점의 개수의 합은?

① 16개 ② 24개 ③ 26개
④ 34개 ⑤ 38개

빈출 유형

10 다음 중 정다면체에 대한 설명으로 옳지 <u>않은</u> 것은?

① 정다면체는 다섯 가지이다.
② 정다면체의 모든 면은 합동인 정다각형이다.
③ 정다면체의 각 꼭짓점에 모인 면의 개수는 모두 같다.
④ 정육각형으로 이루어진 정다면체는 정십이면체이다.
⑤ 정다면체의 모든 모서리의 길이는 같다.

11 오른쪽 그림과 같은 전개도로 정육면체를 만들 때, 면 (나)와 수직으로 만나는 면이 <u>아닌</u> 것은?

① 면 (가) ② 면 (다)
③ 면 (라) ④ 면 (마) ⑤ 면 (바)

빈출 유형

12 오른쪽 그림과 같은 평면도형을 직선 l을 회전축으로 하여 1회전 시킬 때 생기는 입체도형은?

① ②

③ ④ ⑤

★중요
13 오른쪽 그림과 같은 평면도형을 선분 AD를 회전축으로 하여 1회전 시킬 때 생기는 회전체를 회전축을 포함하는 평면으로 잘랐다. 이때 생기는 단면의 넓이는?

① 35 cm² ② 50 cm² ③ 70 cm²
④ 85 cm² ⑤ 100 cm²

14 오른쪽 그림과 같은 원기둥의 전개도에서 옆면인 직사각형의 둘레의 길이를 구하시오.

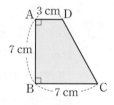
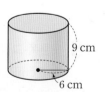

●─ 도전! 100점 완성하기 ─●

15 칠각뿔대와 면의 개수가 같은 각뿔의 꼭짓점의 개수를 a개, 모서리의 개수를 b개라 할 때, $b-a$의 값은?

① 5　　　　② 6　　　　③ 7

④ 8　　　　⑤ 9

16 밑면은 내각의 크기의 합이 1080°인 다각형이고 옆면은 모두 삼각형인 입체도형의 모서리의 개수는?

① 10개　　　② 12개　　　③ 14개

④ 16개　　　⑤ 18개

빈출유형

17 다음 〈보기〉 중 오른쪽 그림과 같은 전개도로 만든 정다면체에 대한 설명으로 옳은 것을 모두 고르시오.

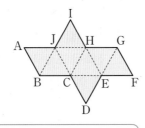

┌─ 보기 ┐
ㄱ. 꼭짓점의 개수는 6개이다.
ㄴ. 모서리의 개수는 15개이다.
ㄷ. 한 꼭짓점에 모인 면의 개수는 4개이다.
ㄹ. \overline{AB}와 겹치는 모서리는 \overline{GF}이다.
ㅁ. \overline{AB}와 \overline{CH}는 꼬인 위치에 있다.
└──────────────────────┘

18 오른쪽 그림과 같이 반지름의 길이가 8 cm인 원 모양의 색종이를 두 선분 OA, OB를 따라 잘랐다. 색칠한 부채꼴 모양의 색종이로 원뿔의 옆면을 만들 때, 이 원뿔의 밑면의 넓이를 구하시오.

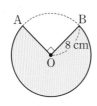

19 꼭짓점의 개수가 두 번째로 적은 정다면체의 모서리의 개수를 a개, 한 꼭짓점에 모인 면의 개수가 가장 많은 정다면체의 꼭짓점의 개수를 b개라 할 때, 다음 물음에 답하시오.

(1) a의 값을 구하시오.

[풀이]

(2) b의 값을 구하시오.

[풀이]

(3) $a+b$의 값을 구하시오.

[풀이]

[답]

20 오른쪽 그림과 같은 직사각형을 직선 l을 회전축으로 하여 1회전 시킬 때 생기는 회전체를 회전축에 수직인 평면으로 잘랐다. 이때 생기는 단면의 넓이를 구하시오.

[풀이]

[답]

2. 입체도형의 겉넓이와 부피

학교 시험 미리보기

▶ 개념북 133쪽 | 해답 108쪽

A 탄탄! 기본 점검하기

01 오른쪽 그림과 같은 육각형을 밑면으로 하는 육각기둥의 높이가 7 cm일 때, 이 육각기둥의 부피는?

① 210 cm³ ② 225 cm³
③ 268 cm³ ④ 280 cm³
⑤ 297 cm³

02 오른쪽 그림과 같은 직사각형을 직선 l 을 회전축으로 하여 1회전 시킬 때 생기는 회전체의 겉넓이를 구하시오.

03 오른쪽 그림과 같이 밑면이 정사각형인 사각뿔대의 부피를 구하시오.

04 오른쪽 그림과 같은 입체도형의 겉넓이를 구하시오.

B 쑥쑥! 실전 감각 익히기

05 ★중요

오른쪽 그림은 직육면체에서 작은 직육면체를 잘라 낸 입체도형이다. 이 입체도형의 겉넓이는?

① 288 cm² ② 296 cm²
③ 316 cm² ④ 348 cm²
⑤ 444 cm²

06 빈출 유형

오른쪽 그림과 같이 밑면이 부채꼴 모양인 기둥의 부피가 35π cm³일 때, 밑면인 부채꼴의 중심각의 크기를 구하시오.

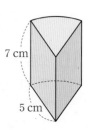

07 오른쪽 그림과 같이 밑면인 원의 반지름의 길이가 3 cm인 원기둥의 옆넓이가 48π cm²일 때, 이 원기둥의 부피를 구하시오.

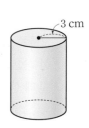

Part Ⅱ 단원 Test

08 오른쪽 그림과 같은 평면도형을 직선 l을 회전축으로 하여 1회전 시킬 때 생기는 회전체의 부피는?

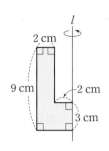

① $84\pi \text{ cm}^3$ ② $104\pi \text{ cm}^3$
③ $112\pi \text{ cm}^3$ ④ $116\pi \text{ cm}^3$
⑤ $120\pi \text{ cm}^3$

09 오른쪽 그림과 같이 밑면이 정사각형이고 옆면이 모두 합동인 사각뿔의 겉넓이가 72 cm^2일 때, x의 값을 구하시오.

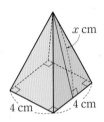

10 오른쪽 그림과 같은 원뿔의 옆넓이가 $21\pi \text{ cm}^2$일 때, 이 원뿔의 겉넓이는?

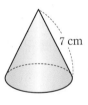

① $30\pi \text{ cm}^2$ ② $38\pi \text{ cm}^2$
③ $40\pi \text{ cm}^2$ ④ $48\pi \text{ cm}^2$
⑤ $54\pi \text{ cm}^2$

빈출 유형
11 오른쪽 그림과 같은 사다리꼴을 직선 l을 회전축으로 하여 1회전 시킬 때 생기는 회전체의 부피는?

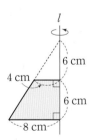

① $210\pi \text{ cm}^3$ ② $224\pi \text{ cm}^3$
③ $232\pi \text{ cm}^3$ ④ $248\pi \text{ cm}^3$
⑤ $256\pi \text{ cm}^3$

12 오른쪽 그림과 같은 반구의 부피가 $144\pi \text{ cm}^3$일 때, 이 반구의 겉넓이는?

① $72\pi \text{ cm}^2$ ② $108\pi \text{ cm}^2$ ③ $144\pi \text{ cm}^2$
④ $156\pi \text{ cm}^2$ ⑤ $180\pi \text{ cm}^2$

13 오른쪽 그림과 같이 밑면인 원의 반지름의 길이가 6 cm, 높이가 12 cm인 원기둥 모양의 그릇에 물을 가득 담고 이 그릇에 꼭 맞는 구를 넣었다가 뺐을 때, 그릇에 남아 있는 물의 부피를 구하시오.

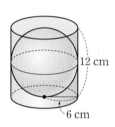

기출 유사
14 오른쪽 그림과 같은 직육면체 모양의 그릇에 물을 가득 채운 후 그릇을 기울였더니 남아 있는 물의 부피가 54 cm^3이었다. 이때 x의 값을 구하시오. (단, 그릇의 두께는 생각하지 않는다.)

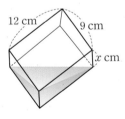

C 도전! 100점 완성하기

빈출 유형

15 다음 그림과 같이 원뿔 모양의 그릇에 물을 가득 담아 원기둥 모양의 그릇에 부었을 때, 원기둥 모양의 그릇에 담긴 물의 높이를 구하시오.

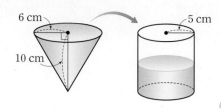

★중요
16 오른쪽 그림과 같이 반지름의 길이가 15 cm, 중심각의 크기가 216°인 부채꼴을 옆면으로 하는 원뿔의 부피가 324π cm³일 때, 이 원뿔의 높이를 구하시오.

17 오른쪽 그림과 같이 반지름의 길이가 6 cm인 구에 정팔면체가 꼭 맞게 들어 있다. 이 정팔면체의 부피는?

① 144 cm³ ② 196 cm³ ③ 214 cm³
④ 256 cm³ ⑤ 288 cm³

서술형

★중요
18 오른쪽 그림의 색칠한 부분을 직선 l을 회전축으로 하여 1회전 시킬 때 생기는 회전체에 대하여 다음을 구하시오.

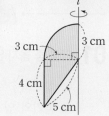

(1) 회전체의 겉넓이를 구하시오.

풀이

(2) 회전체의 부피를 구하시오.

풀이

답 _____

19 오른쪽 그림과 같은 직육면체에서 $\overline{FG}=8$ cm, $\overline{DH}=6$ cm이고 \overline{BC}의 중점을 점 M이라 하자. 이 직육면체를 세 점 D, G, M을 지나는 평면으로 자를 때 생기는 삼각뿔 C−MGD의 부피가 28 cm³일 때, \overline{AB}의 길이를 구하시오.

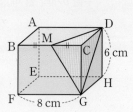

풀이

답 _____

1. 자료의 정리와 해석 학교 시험 미리보기

A 탄탄! 기본 점검하기

01 다음 중 옳지 <u>않은</u> 것은?

① 상대도수의 총합은 항상 1이다.
② 줄기와 잎 그림에서 잎에는 중복되는 수를 중복된 횟수만큼 쓴다.
③ 히스토그램은 도수분포표보다 자료의 분포 상태를 알아보기 쉽다.
④ 도수분포표에서 변량의 정확한 값을 알 수 있다.
⑤ 상대도수가 가장 큰 계급의 도수가 가장 크다.

02 오른쪽은 어느 마을의 10일 동안의 기온을 조사하여 나타낸 줄기와 잎 그림이다. 잎이 가장 적은 줄기를 a, 줄기가 1인 잎의 개수를 b개라 할 때, $a+b$의 값은?

기온 (1|5는 15℃)

줄기	잎
1	5 7 9
2	1 2 2 4 8
3	0 2

① 4　　　　② 5　　　　③ 6
④ 7　　　　⑤ 8

★중요
03 오른쪽 그림은 수빈이네 반 학생들의 앉은키를 조사하여 나타낸 히스토그램이다. 앉은키가 85 cm 이상인 학생은 전체의 몇 %인가?

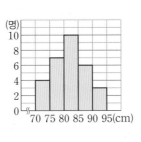

① 15 %　　　② 20 %　　　③ 25 %
④ 30 %　　　⑤ 35 %

04 지혜네 반 학생들의 한 달 동안의 독서량을 조사하여 나타낸 상대도수의 분포표에서 상대도수가 0.25인 계급의 도수가 8명일 때, 지혜네 반 전체 학생 수는?

① 32명　　　② 34명　　　③ 36명
④ 38명　　　⑤ 40명

B 쑥쑥! 실전 감각 익히기

05 다음은 어느 서핑 동호회의 정기 모임에 참석한 남자 회원과 여자 회원의 나이를 조사하여 나타낸 줄기와 잎 그림이다. A가 남자 회원 중 8번째로 나이가 많다고 할 때, A는 전체 회원 중에서 몇 번째로 나이가 많은가?

나이 (1|9는 19세)

잎(남자)					줄기	잎(여자)				
			8	6	1	9				
		7	7	2	2	3	5	8	9	9
9	5	3	2	0	3	0	1	5		
	5	3	1	0	4	2	7			

① 9번째　　　② 10번째　　　③ 11번째
④ 12번째　　　⑤ 13번째

빈출유형
06 오른쪽은 어느 해 한 달 동안의 전국 35개 지역의 강수량을 조사하여 나타낸 도수분포표이다. 강수량이 적은 쪽에서 20번째인 지역이 속하는 계급의 도수를 구하시오.

강수량(mm)	도수(개)
0 이상 ~ 50 미만	9
50 ~ 100	
100 ~ 150	5
150 ~ 200	7
200 ~ 250	3
합계	35

07 오른쪽은 어느 공장에서 생산되는 제품의 무게를 조사하여 나타낸 도수분포표이다. 무게가 15 g 미만이거나 30 g 이상인 제품은 불량품으로 처리된다고 할 때, 불량품은 전체의 몇 %인가?

무게(g)	도수(개)
10이상 ~ 15미만	18
15 ~ 20	26
20 ~ 25	57
25 ~ 30	40
30 ~ 35	9
합계	150

① 15 % ② 18 % ③ 21 %
④ 24 % ⑤ 27 %

빈출 유형

08 오른쪽 그림은 어느 중학교 1학년 학생들의 하루 동안의 TV 시청 시간을 조사하여 나타낸 히스토그램이다. 다음 중 옳지 않은 것은?

① 계급의 크기는 20분이다.
② 전체 학생 수는 50명이다.
③ TV 시청 시간이 1시간 이상인 학생은 22명이다.
④ TV 시청 시간이 긴 쪽에서 10번째인 학생이 속하는 계급은 80분 이상 100분 미만이다.
⑤ 도수가 두 번째로 큰 계급의 직사각형의 넓이는 200이다.

09 오른쪽 그림은 수민이네 반 학생들의 국어 성적을 조사하여 나타낸 도수분포다각형이다. 국어 성적이 상위 20 % 이내에 속하려면 적어도 몇 점 이상을 받아야 하는지 구하시오.

기출 유사

10 오른쪽 그림은 지현이네 반 남학생과 여학생의 100 m 달리기 기록을 조사하여 나타낸 도수분포다각형이다. 다음 〈보기〉 중 옳은 것을 모두 고르시오.

보기
ㄱ. 여학생의 기록이 남학생의 기록보다 좋은 편이다.
ㄴ. 기록이 가장 좋은 학생은 여학생 중에 있다.
ㄷ. 기록이 15초 이상 17초 미만인 남학생 수와 여학생 수는 같다.

★중요 11 오른쪽은 도경이네 반 학생 40명의 사회 성적을 조사하여 나타낸 상대도수의 분포표이다. 사회 성적이 50점 이상 60점 미만인 학생 수는?

사회 성적(점)	상대도수
40이상 ~ 50미만	0.05
50 ~ 60	
60 ~ 70	0.2
70 ~ 80	0.3
80 ~ 90	0.25
90 ~ 100	0.1
합계	

① 2명 ② 4명
③ 6명 ④ 8명
⑤ 10명

12 오른쪽 그림은 어느 중학교 학생들의 일주일 동안의 TV 시청 시간에 대한 상대도수의 분포를 나타낸 그래프인데 일부가 찢어져 보이지 않는다. TV 시청 시간이 2시간 이상 4시간 미만인 학생이 6명일 때, TV 시청 시간이 10시간 이상인 학생 수를 구하시오.

▶ 해답 111쪽

● 도전! 100점 완성하기 ●

13 다음은 유승이네 반 학생들의 몸무게를 조사하여 나타낸 줄기와 잎 그림인데 일부가 훼손되어 보이지 않는다. 줄기가 3인 잎의 개수가 줄기가 6인 잎의 개수보다 1개가 적을 때, 몸무게가 47 kg 이하인 학생은 전체의 몇 %인지 구하시오.

몸무게 (3|6은 36 kg)

줄기	잎
3	6
4	3 5 6 7 7 9
5	1 3 5 5 5 8 8
6	0 0 3 4

기출 유사

14 오른쪽 그림은 라임이네 아파트 32가구에서 하루 동안 사용한 수돗물의 양을 조사하여 나타낸 히스토그램인데 일부가 찢어져 보이지 않는다. 수돗물 사용량이 700 L 이상인 가구가 전체의 50 %일 때, 도수가 두 번째로 큰 계급의 도수를 구하시오.

15 오른쪽 그림은 어느 중학교 1학년 남학생과 여학생의 100점 만점인 영어 성적에 대한 상대도수의 분포를 나타낸 그래프인데 일부가 찢어져 보이지 않는다. 영어 성적이 70점 이상 80점 미만인 학생이 남학생은 88명, 여학생은 20명일 때, 영어 성적이 90점 이상인 남학생 수와 여학생 수의 차를 구하시오.

16 오른쪽은 은우네 반 학생들의 한 학기 동안의 지각 횟수를 조사하여 나타낸 도수분포표이다. 지각 횟수가 4회 미만인 학생 수가 6회 이상인 학생 수의 2배일 때, 다음 물음에 답하시오.

지각 횟수(회)	도수(명)
0 이상 ~ 2 미만	3
2 ~ 4	
4 ~ 6	
6 ~ 8	2
8 ~ 10	5
합계	25

(1) 지각 횟수가 2회 이상 4회 미만인 학생 수를 구하시오.

풀이

(2) 지각 횟수가 4회 이상 6회 미만인 학생은 전체의 몇 %인지 구하시오.

풀이

답 _____

17 오른쪽 그림은 어느 날 여러 지역의 평균 풍속에 대한 상대도수의 분포를 나타낸 그래프이다. 평균 풍속이 초속 2 m 이상 4 m 미만인 지역 수가 30개일 때, 평균 풍속이 초속 4 m 이상인 지역 수를 구하시오.

풀이

답 _____

MEMO

MEMO

월등한 개념수학

계통으로 수학이 쉬워지는
새로운 개념기본서

NE 능률

www.nebooks.co.kr ▼

초등 시리즈 초등학생을 위한 학기별 기본서 / 초3~6

초등 3 초등 4 초등 5 초등 6

중등 시리즈 중학생을 위한 학기별 기본서 / 중1~3

중등 1 중등 2 중등 3

지은이	NE능률 수학교육연구소	펴낸이	주민홍
개발	한아름, 권민휘, 이은주, 김다은	펴낸곳	서울특별시 마포구 월드컵북로 396(상암동) 누리꿈스퀘어 비즈니스타워 10층
맥편집	비단길NET		㈜NE능률 (우편번호 03925)
디자인	표지 : 디자인싹, 내지 : 디자인디오	펴낸날	2016년 1월 1일 초판 제1쇄 2018년 4월 25일 재판 제1쇄
영업	한기영, 이경구, 박인규, 정철교, 김남준		2020년 7월 1일 재판 제2쇄 2021년 4월 30일 재판 제3쇄 2021년 6월 15일 재판 제4쇄
	김남형, 이우현	전화	02 2014 7114
마케팅	박혜선, 고유진, 남경진, 김상민	팩스	02 3142 0357
		홈페이지	www.neungyule.com
		등록번호	제1-68호

고객센터
교재 내용 문의 (contact.nebooks.co.kr) / 제품 구매, 교환, 불량, 반품 문의 (02-2014-7114)
☎ 전화문의는 본사 업무시간 중에만 가능합니다.

우월등한 개념수학

계통으로 수학이 쉬워지는
새로운 개념기본서

- 전후 개념의 연결고리를 만들어 주는 **계통 학습**
- 문제 풀이의 핵심을 짚어주는 **키워드 학습**
- 개념북에서 익히고 워크북에서 확인하는 **1:1 매칭 학습**

NE능률 교재 부가학습 사이트
www.nebooks.co.kr

NE Books 사이트에서 본 교재에 대한 상세 정보 및 부가학습 자료를
이용하실 수 있습니다.

* 교재 내용 문의 : contact.nebooks.co.kr

NE능률

계통으로 수학이 쉬워지는
새로운 개념기본서

월등한 개념 수학

중등수학 1-2

해설집

- 해결 포인트를 짚어주는 정확하고 자세한 풀이
- 월등한 개념으로 문제해결력 향상

우월등한 개념 수학

계통으로 수학이 쉬워지는 새로운 개념기본서

중등수학 1-2

해설집

I. 기본 도형

1 기본 도형

단원 계통 잇기 ──── 본문 8쪽

1 답 (1) **가, 바** (2) **나, 마** (3) **라**

2 답 (1) **둔각** (2) **예각**

3 답 (1) **직선 라** (2) **직선 나**

 01 점, 선, 면

개념 다지기 ──── 본문 10~12쪽

1 답 (1) ○ (2) ○ (3) × (4) ×
(3) 선이 움직인 자리는 평면 또는 곡면이 된다.
(4) 교점은 선과 선 또는 선과 면이 만날 때 생긴다.

2 답 (1) **꼭짓점 C** (2) **모서리 DH** (3) **8개** (4) **12개**

3 답 (1) $\overrightarrow{\mathrm{MN}}$ (또는 $\overleftarrow{\mathrm{NM}}$) (2) $\overrightarrow{\mathrm{NM}}$ (3) $\overline{\mathrm{MN}}$
(4) $\overleftrightarrow{\mathrm{MN}}$ (또는 $\overleftrightarrow{\mathrm{NM}}$)

4 답 (1) 풀이 참조, $=$ (2) 풀이 참조, \neq
(3) 풀이 참조, $=$

(1) 그림 A B C A B C → $\overrightarrow{\mathrm{AB}}=\overrightarrow{\mathrm{AC}}$
(2) 그림 A B C A B C → $\overrightarrow{\mathrm{AB}}\neq\overrightarrow{\mathrm{BC}}$
(3) 그림 A B C A B C → $\overline{\mathrm{AB}}=\overline{\mathrm{BA}}$

5 답 (1) **7 cm** (2) **6 cm** (3) **4 cm**
(1) 두 점 A, B 사이의 거리는 선분 AB의 길이이므로 7 cm이다.
(2) 두 점 A, C 사이의 거리는 선분 AC의 길이이므로 6 cm이다.
(3) 두 점 B, D 사이의 거리는 선분 BD의 길이이므로 4 cm이다.

6 답 (1) **2, 2, 6** (2) $\dfrac{1}{2}$, **5**
(1) 점 M은 선분 AB의 길이를 이등분하는 점이므로
$\overline{\mathrm{AM}}=\overline{\mathrm{BM}}$
$\therefore \overline{\mathrm{AB}}=2\overline{\mathrm{AM}}=2\overline{\mathrm{BM}}=2\times3=6(\mathrm{cm})$
(2) $\overline{\mathrm{AB}}=2\overline{\mathrm{AM}}=2\overline{\mathrm{BM}}$이므로
$\overline{\mathrm{AM}}=\overline{\mathrm{BM}}=\dfrac{1}{2}\overline{\mathrm{AB}}=\dfrac{1}{2}\times10=5(\mathrm{cm})$

STEP 1 교과서 **핵심 유형** 익히기

본문 13~14쪽

1 답 **10개, 15개**

1-1 답 ④

2 답 ④
④ 시작점과 뻗어 나가는 방향이 모두 다르므로 서로 다른 반직선이다.

2-1 답 ②
② $\overrightarrow{\mathrm{AC}}$는 $\overrightarrow{\mathrm{AB}}$와 시작점과 뻗어 나가는 방향이 모두 같으므로 같은 반직선이다.

3 답 ③
직선은 $\overleftrightarrow{\mathrm{AB}}$, $\overleftrightarrow{\mathrm{AC}}$, $\overleftrightarrow{\mathrm{BC}}$의 3개이므로 $a=3$
반직선은 $\overrightarrow{\mathrm{AB}}$, $\overrightarrow{\mathrm{AC}}$, $\overrightarrow{\mathrm{BA}}$, $\overrightarrow{\mathrm{BC}}$, $\overrightarrow{\mathrm{CA}}$, $\overrightarrow{\mathrm{CB}}$의 6개이므로 $b=6$
선분은 $\overline{\mathrm{AB}}$, $\overline{\mathrm{AC}}$, $\overline{\mathrm{BC}}$의 3개이므로 $c=3$
$\therefore a+b+c=3+6+3=12$

3-1 답 ②
$\overleftrightarrow{\mathrm{AB}}$, $\overleftrightarrow{\mathrm{AC}}$, $\overleftrightarrow{\mathrm{AD}}$, $\overleftrightarrow{\mathrm{BC}}$, $\overleftrightarrow{\mathrm{BD}}$, $\overleftrightarrow{\mathrm{CD}}$의 6개이다.
주의 $\overleftrightarrow{\mathrm{AB}}=\overleftrightarrow{\mathrm{BA}}$, $\overleftrightarrow{\mathrm{AC}}=\overleftrightarrow{\mathrm{CA}}$, \cdots, $\overleftrightarrow{\mathrm{CD}}=\overleftrightarrow{\mathrm{DC}}$이므로 같은 직선을 중복하여 세지 않도록 주의한다.
다른 풀이 $\dfrac{4\times3}{2}=6$(개)

> **월등한 개념**
> 어느 세 점도 한 직선 위에 있지 않은 n개의 점 중 두 점을 지나는 직선, 선분, 반직선의 개수는
> ① (직선의 개수)=(선분의 개수)=$\dfrac{n(n-1)}{2}$ 개
> ② (반직선의 개수)=(직선의 개수)×2=$n(n-1)$ 개

4 답 ④
③, ④ $\overline{\mathrm{NM}}=\overline{\mathrm{AN}}=\dfrac{1}{2}\overline{\mathrm{AM}}=\dfrac{1}{2}\times\dfrac{1}{2}\overline{\mathrm{AB}}=\dfrac{1}{4}\overline{\mathrm{AB}}$
⑤ $\overline{\mathrm{NB}}=\overline{\mathrm{NM}}+\overline{\mathrm{MB}}=\dfrac{1}{2}\overline{\mathrm{AM}}+\dfrac{1}{2}\overline{\mathrm{AB}}$
$=\dfrac{1}{2}\times\dfrac{1}{2}\overline{\mathrm{AB}}+\dfrac{1}{2}\overline{\mathrm{AB}}$
$=\dfrac{1}{4}\overline{\mathrm{AB}}+\dfrac{1}{2}\overline{\mathrm{AB}}=\dfrac{3}{4}\overline{\mathrm{AB}}$
$\therefore \overline{\mathrm{AB}}=\dfrac{4}{3}\overline{\mathrm{NB}}$
따라서 옳지 않은 것은 ④이다.

4-1 답 ⑤
⑤ $\overline{\mathrm{AB}}=3\overline{\mathrm{MN}}=3\overline{\mathrm{NB}}$이므로 $\overline{\mathrm{MN}}=\overline{\mathrm{NB}}=\dfrac{1}{3}\overline{\mathrm{AB}}$
$\therefore \overline{\mathrm{MB}}=\overline{\mathrm{MN}}+\overline{\mathrm{NB}}=\dfrac{1}{3}\overline{\mathrm{AB}}+\dfrac{1}{3}\overline{\mathrm{AB}}=\dfrac{2}{3}\overline{\mathrm{AB}}$

5 답 **12 cm**

$\overline{AM}=\overline{MB}=\dfrac{1}{2}\overline{AB}=\dfrac{1}{2}\times16=8\,(cm)$

$\overline{MN}=\dfrac{1}{2}\overline{MB}=\dfrac{1}{2}\times8=4\,(cm)$

$\therefore \overline{AN}=\overline{AM}+\overline{MN}=8+4=12\,(cm)$

5-1 답 **18 cm**

$\overline{AM}=2\overline{NM}=2\times6=12\,(cm)$이므로

$\overline{MB}=\overline{AM}=12\,cm$

$\therefore \overline{NB}=\overline{NM}+\overline{MB}=6+12=18\,(cm)$

6 답 **20 cm**

$\overline{AB}=2\overline{MB}$, $\overline{BC}=2\overline{BN}$이므로

$\overline{AC}=\overline{AB}+\overline{BC}$
$\quad\;=2(\overline{MB}+\overline{BN})$
$\quad\;=2\overline{MN}$
$\quad\;=2\times10=20\,(cm)$

6-1 답 **9 cm**

$\overline{MB}=\dfrac{1}{2}\overline{AB}$, $\overline{BN}=\dfrac{1}{2}\overline{BC}$이므로

$\overline{MN}=\overline{MB}+\overline{BN}=\dfrac{1}{2}\overline{AB}+\dfrac{1}{2}\overline{BC}$

$\quad\;=\dfrac{1}{2}(\overline{AB}+\overline{BC})=\dfrac{1}{2}\overline{AC}$

$\quad\;=\dfrac{1}{2}\times18=9\,(cm)$

STEP 2 기출로 **실전 문제 익히기** 본문 15쪽

1 ②, ⑤	**2** ③	**3** ③	**4** 4개	**5** ③
6 ③	**7** 30 cm			

1 ② 면과 면이 만나서 생기는 교선은 직선 또는 곡선이다.
⑤ 시작점과 뻗어 나가는 방향이 모두 같아야 같은 반직
선이다. 답 ②, ⑤

2 교점의 개수는 8개이므로 $a=8$
교선의 개수는 12개이므로 $b=12$
$\therefore a+b=8+12=20$ 답 ③

3 ③ 뻗어 나가는 방향은 같지만 시작점이 다르므로 서로
같지 않다. 답 ③

4 \overrightarrow{AB}, \overrightarrow{AD}, \overrightarrow{BD}, \overrightarrow{CD}의 4개이다. 답 4개

5 ② $\overline{AB}=3\overline{AM}=3\times2\overline{AP}=6\overline{AP}$
③ $\overline{AN}=2\overline{AM}=2\times2\overline{PM}=4\overline{PM}$

④ $\overline{AP}=\dfrac{1}{2}\overline{AM}=\dfrac{1}{2}\overline{NB}$

⑤ $\overline{PB}=\overline{AB}-\overline{AP}=6\overline{AP}-\overline{AP}=5\overline{AP}$
따라서 옳지 않은 것은 ③이다. 답 ③

6 $\overline{MN}=\overline{AN}-\overline{AM}=13-4=9\,(cm)$
$\overline{AC}=\overline{AB}+\overline{BC}=2\overline{MB}+2\overline{BN}$
$\quad\;=2(\overline{MB}+\overline{BN})$
$\quad\;=2\overline{MN}$
$\quad\;=2\times9=18\,(cm)$
$\therefore \overline{MC}=\overline{AC}-\overline{AM}=18-4=14\,(cm)$ 답 ③

7 [1단계] 점 M은 \overline{BC}의 중점이므로
$\overline{BC}=2\overline{MC}=2\times9=18\,(cm)$ ◀ 40%
[2단계] $\overline{AB}:\overline{BC}=2:3$이므로 $3\overline{AB}=2\overline{BC}$
$\therefore \overline{AB}=\dfrac{2}{3}\overline{BC}=\dfrac{2}{3}\times18=12\,(cm)$ ◀ 40%
[3단계] $\overline{AC}=\overline{AB}+\overline{BC}=12+18=30\,(cm)$ ◀ 20%
답 30 cm

LECTURE 02 각

개념 다지기 본문 16~18쪽

1 답 (1) ∠BAC 또는 ∠CAB 또는 ∠A
 (2) ∠ACD 또는 ∠DCA

참고 각을 기호로 나타낼 때는 반드시 각의 꼭짓점을 가운데
에 쓴다. 이때 두 변 위의 점의 순서는 바꿔 써도 된다.
주의 (2)에서 ∠y를 ∠C로 나타내면 ∠C가 ∠ACB를 나타내
는지 ∠ACD를 나타내는지 알 수 없으므로 이런 경우에는 각
의 두 변 위의 점까지 함께 써 주어야 한다.

2 답 (1) 36°, 55° (2) 90° (3) 120°, 98° (4) 180°

3 답 (1) ∠BOD (2) ∠AOF (3) ∠BOC (4) ∠COF

4 답 (1) ∠$x=120°$, ∠$y=60°$
 (2) ∠$x=105°$, ∠$y=105°$

(1) ∠$y=180°-120°=60°$
(2) ∠$x=$∠$y=180°-75°=105°$

5 답 ∠DOF, 65, 180, 65, 180, 70

월등한 개념
맞꼭지각의 크기는 서로 같으므로 오른쪽
그림에서
∠a+∠b+∠$c=180°$

6 답 (1) $\overline{AB}\perp\overline{CD}$ (2) 점 O (3) \overline{CO}

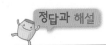
7 冒(1) 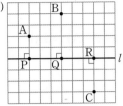　(2) **2, 4, 3**

(2) $\overline{AP}=2$, $\overline{BQ}=4$, $\overline{CR}=3$

STEP 1 교과서 핵심 유형 익히기　본문 19~20쪽

1 冒 ③

$(2\angle x-15°)+\angle x=90°$이므로

$3\angle x=105°$　∴ $\angle x=35°$

1-1 冒 30°

$\angle x+20°+(4\angle x+10°)=180°$이므로

$5\angle x=150°$　∴ $\angle x=30°$

2 冒 ①

$\angle x=180°\times\dfrac{1}{1+2+3}=180°\times\dfrac{1}{6}=30°$

2-1 冒 36°

$\angle a=90°\times\dfrac{2}{2+3}=90°\times\dfrac{2}{5}=36°$

3 冒 ④

$2\angle x-30°=\angle x+15°$이므로 $\angle x=45°$

$\angle y+(\angle x+15°)=180°$이므로

$\angle y+45°+15°=180°$　∴ $\angle y=120°$

∴ $\angle y-\angle x=120°-45°=75°$

3-1 冒 ④

$2\angle x-70°=\angle x+30°$이므로 $\angle x=100°$

$(\angle x+30°)+\angle y=180°$이므로

$100°+30°+\angle y=180°$　∴ $\angle y=50°$

4 冒 20°

오른쪽 그림에서

$3\angle x+2\angle x+4\angle x=180°$

$9\angle x=180°$

∴ $\angle x=20°$

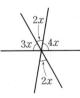

4-1 冒 70°

$(\angle x-20°)+90°=140°$　∴ $\angle x=70°$

5 冒 ④

맞꼭지각을 모두 구하면

∠AOC와 ∠BOD, ∠AOF와 ∠BOE,

∠DOF와 ∠COE, ∠COF와 ∠DOE,

∠AOD와 ∠BOC, ∠FOB와 ∠EOA

의 6쌍이다.

다른 풀이 직선 AB와 CD, 직선 AB와 EF, 직선 CD와

EF로 만들어지는 맞꼭지각이 각각 2쌍이므로 맞꼭지각

은 모두 $2\times3=6$(쌍)

월등한 개념

서로 다른 n개의 직선이 한 점에서 만날 때 생기는 맞꼭지각

의 쌍의 개수 ➡ $n(n-1)$쌍

5-1 冒 ③

오른쪽 그림과 같이 세 직선을 각각

l, m, n이라 하자.

직선 l과 m, 직선 l과 n, 직선 m과

n으로 만들어지는 맞꼭지각이 각각

2쌍이므로 모두 $2\times3=6$(쌍)이다.

6 冒 ③, ⑤

③ 점 C에서 \overline{AB}에 내린 수선의 발은 점 H이다.

⑤ 점 A와 \overline{CD} 사이의 거리는 \overline{AH}의 길이이다.

6-1 冒 ㄱ, ㄴ, ㄹ

ㄷ. \overline{AB}와 수직으로 만나는 선분은 \overline{AD}, \overline{BC}이다.

ㅁ. 점 D와 \overline{BC} 사이의 거리는 \overline{AB}의 길이와 같으므로

4 cm이다.

따라서 옳은 것은 ㄱ, ㄴ, ㄹ이다.

STEP 2 기출로 실전 문제 익히기　본문 21쪽

| 1 ② | 2 ① | 3 ④ | 4 $\angle x=20°$, $\angle y=50°$ |
| 5 ③ | 6 6 cm | 7 ④ | 8 45° |

1 $0°<$(예각)$<90°$이므로 예각은 60°, 38°, 25°의 3개이

다.　冒 ②

2 $(3\angle x-10°)+90°+(2\angle x+30°)=180°$이므로

$5\angle x=70°$　∴ $\angle x=14°$　冒 ①

3 $\angle AOC+40°+\angle BOD=180°$이므로

$\angle AOC+\angle BOD=140°$

∴ $\angle BOD=140°\times\dfrac{4}{3+4}=140°\times\dfrac{4}{7}=80°$　冒 ④

4 $90°+(2∠x+10°)+(∠x+20°)=180°$이므로
$3∠x=60°$ ∴ $∠x=20°$
또, 맞꼭지각의 크기는 서로 같으므로
$∠y=2∠x+10°=2×20°+10°=50°$

답 $∠x=20°$, $∠y=50°$

5 $(2∠x+10°)+140°=180°$이므로
$2∠x=30°$ ∴ $∠x=15°$
또, 맞꼭지각의 크기는 서로 같으므로
$90°+(3∠y+20°)=140°$, $3∠y=30°$ ∴ $∠y=10°$
∴ $∠x+∠y=15°+10°=25°$ 답 ③

6 \overline{MN}과 수직이등분선 l의 교점을 P라
하면 점 M과 직선 l 사이의 거리는
\overline{PM}의 길이와 같으므로
$\overline{PM}=\dfrac{1}{2}\overline{MN}=\dfrac{1}{2}×12=6(cm)$

답 6 cm

7 $∠AOB+∠BOC=90°$이므로 $∠AOB=90°-∠BOC$
$∠BOC+∠COD=90°$이므로 $∠COD=90°-∠BOC$
∴ $∠AOB=∠COD$
이때 $∠AOB+∠COD=50°$이므로
$∠AOB+∠COD=∠AOB+∠AOB=2∠AOB=50°$
∴ $∠AOB=\dfrac{1}{2}×50°=25°$
따라서 $∠AOB+∠BOC=90°$에서
$25°+∠BOC=90°$ ∴ $∠BOC=65°$ 답 ④

8 1단계 $∠AOB=∠AOC+∠COD+∠DOE+∠EOB$
$=180°$ ◀20%
2단계 $∠AOC=3∠COD$, $∠EOB=3∠DOE$이므로
$3∠COD+∠COD+∠DOE+3∠DOE=180°$
$4(∠COD+∠DOE)=180°$
∴ $∠COD+∠DOE=45°$ ◀60%
3단계 $∠COE=∠COD+∠DOE=45°$ ◀20%

답 $45°$

LECTURE 03 점, 직선, 평면의 위치 관계

개념 다지기 본문 22~25쪽

1 답 (1) 점 A, 점 D (2) 점 B, 점 C, 점 E

2 답 (1) 변 BC (2) 변 AB, 변 CD (3) 변 AB, 변 BC

3 답 (1) 점 A, 점 C, 점 D (2) 점 D, 점 E

4 답 (1) 모서리 AB, 모서리 AD, 모서리 BC, 모서리 CF
(2) 모서리 DF
(3) 모서리 BE, 모서리 DE, 모서리 EF

5 답 (1) 모서리 AB, 모서리 CD, 모서리 EF, 모서리 GH
(2) 모서리 AD, 모서리 AE, 모서리 DH, 모서리 EH
(3) 면 ABCD, 면 BFGC
(4) 면 AEHD, 면 EFGH
(5) 면 ABFE, 면 CGHD
(6) 4 cm
(6) 점 C와 면 EFGH 사이의 거리는 \overline{CG}의 길이와 같으
므로 $\overline{CG}=\overline{BF}=4$ cm

6 답 (1) 면 ABED, 면 ADFC, 면 BEFC
(2) 면 DEF
(3) 면 ABED, 면 ADFC, 면 BEFC
(4) 면 ABED, 면 ABC, 면 DEF
(5) 모서리 DE
(6) 면 ABC, 면 BEFC

STEP 1 교과서 핵심 유형 익히기 본문 26~27쪽

1 답 ④
①, ② 오른쪽 그림과 같이 두 변 AB,
CD를 직선으로 연장하면 \overleftrightarrow{AB}와
\overleftrightarrow{CD}는 한 점에서 만나므로 평행하
지 않다.
④ \overleftrightarrow{AD}와 \overleftrightarrow{BC}는 평행하므로 만나지 않
는다.
⑤ 점 B는 \overleftrightarrow{AB}와 \overleftrightarrow{BC}의 교점이다.
따라서 옳은 것은 ④이다.

1-1 답 4개
오른쪽 그림과 같이 \overleftrightarrow{AB}와 한 점에
서 만나는 직선은
\overleftrightarrow{AF}, \overleftrightarrow{BC}, \overleftrightarrow{CD}, \overleftrightarrow{EF}
의 4개이다.

2 답 ③
③ 모서리 AD와 모서리 CG는 꼬인 위치에 있으므로
만나지 않는다.

2-1 답 ③

①, ②, ④, ⑤ 한 점에서 만난다.

③ 꼬인 위치에 있다.

따라서 위치 관계가 나머지 넷과 다른 하나는 ③이다.

3 답 6개

\overline{BD}와 꼬인 위치에 있는 모서리는

\overline{AE}, \overline{CG}, \overline{EF}, \overline{EH}, \overline{FG}, \overline{GH}

의 6개이다.

참고 \overline{BD}와 한 점에서 만나는 모서리는 \overline{AB}, \overline{AD}, \overline{BC}, \overline{BF}, \overline{CD}, \overline{DH}이고, \overline{BD}와 평행한 모서리는 없다.

3-1 답 ④

모서리 AC와 만나지도 않고 평행하지도 않은 모서리는 꼬인 위치에 있는 모서리이므로 \overline{BE}, \overline{DE}이다.

4 답 ④, ⑤

① 면 ABCD와 모서리 EF는 평행하다.

② 면 ABFE와 모서리 EH는 한 점에서 만난다.

③ 면 BFGC와 모서리 AE는 평행하다.

④ 면 AEHD와 평행한 모서리는 \overline{BC}, \overline{BF}, \overline{CG}, \overline{FG}의 4개이다.

⑤ 점 A와 면 EFGH 사이의 거리는 $\overline{BF}(=\overline{AE}=\overline{CG}=\overline{DH})$의 길이이다.

따라서 옳은 것은 ④, ⑤이다.

4-1 답 5

모서리 AB와 평행한 면은 면 DEF의 1개이므로 $a=1$

모서리 CF와 수직인 면은 면 ABC, 면 DEF의 2개이므로 $b=2$

모서리 DF를 포함하는 면은 면 ADFC, 면 DEF의 2개이므로 $c=2$

$\therefore a+b+c=1+2+2=5$

5 답 면 AEHD, 면 BFGC

면 DEFC는 면 AEHD, 면 BFGC와 수직인 모서리인 \overline{CD}, \overline{EF}를 포함하므로 면 DEFC와 수직인 면은 면 AEHD, 면 BFGC이다.

5-1 답 ②

② 면 ABC와 수직인 면은 면 ADEB, 면 ADFC, 면 BEFC의 3개이다.

③ 면 BEFC와 수직인 면은 면 ABC, 면 DEF의 2개이다.

④ 면 DEF와 평행한 면은 면 ABC의 1개이다.

따라서 옳지 않은 것은 ②이다.

6 답 ㄷ

ㄱ. 다음 그림과 같이 한 직선에 수직인 서로 다른 두 직선은 평행하거나 한 점에서 만나거나 꼬인 위치에 있다.

평행하다.　　한 점에서 만난다.　　꼬인 위치에 있다.

ㄴ. 다음 그림과 같이 한 평면에 평행한 서로 다른 두 직선은 평행하거나 한 점에서 만나거나 꼬인 위치에 있다.

평행하다.　　한 점에서 만난다.　　꼬인 위치에 있다.

ㄷ. 오른쪽 그림과 같이 한 평면에 수직인 서로 다른 두 직선은 평행하다.

ㄹ. 오른쪽 그림과 같이 한 평면에 수직인 서로 다른 두 평면은 평행하거나 한 직선에서 만난다.

평행하다.　　한 직선에서 만난다.

따라서 옳은 것은 ㄷ뿐이다.

> 월등한 **개념**
>
> 공간에서 항상 평행한 위치 관계는 다음과 같다.
> ① 한 직선에 평행한 서로 다른 두 직선
> ② 한 평면에 평행한 서로 다른 두 평면
> ③ 한 직선에 수직인 서로 다른 두 평면
> ④ 한 평면에 수직인 서로 다른 두 직선

6-1 답 ⑤

⑤ 한 평면 위에 있으면서 서로 만나지 않는 두 직선은 평행하다.

 월등한 **특강**　　　　본문 28쪽

1 답 (1) ○ (2) × (3) ○ (4) ○

(1) 오른쪽 그림과 같이 $l /\!/ m$, $l /\!/ n$이면 $m /\!/ n$이다.

(2) 오른쪽 그림과 같이 $l /\!/ m$, $l \perp n$이면 $m \perp n$이다.

(3) 오른쪽 그림과 같이 $l \perp m$, $l \perp n$이면 $m /\!/ n$이다.

(4) 오른쪽 그림과 같이 $l \perp m$, $l \mathbin{/\mkern-6mu/} n$이
면 $m \perp n$이다.

2 답 (1) × (2) ○ (3) × (4) × (5) ○ (6) ○

(1) 오른쪽 그림과 같이
$l \mathbin{/\mkern-6mu/} m$, $l \perp n$이면
두 직선 m, n은
한 점에서 만나거
나 꼬인 위치에 있
다.

한 점에서 만난다.　꼬인 위치에 있다.

(2) 오른쪽 그림과 같이 $l \mathbin{/\mkern-6mu/} m$, $l \perp P$이면
$m \perp P$이다.

(3) 오른쪽 그림과 같이
$l \perp m$, $l \mathbin{/\mkern-6mu/} P$이면
직선 m과 평면 P는
평행하거나 한 점에
서 만난다.

평행하다.　　한 점에서 만난다.

(4) 다음 그림과 같이 $P \mathbin{/\mkern-6mu/} l$, $P \mathbin{/\mkern-6mu/} m$이면 두 직선 l, m은
평행하거나 한 점에서 만나거나 꼬인 위치에 있다.

평행하다.　　한 점에서 만난다.　꼬인 위치에 있다.

(5) 오른쪽 그림과 같이 $P \mathbin{/\mkern-6mu/} Q$, $P \perp l$이면
$Q \perp l$이다.

(6) 오른쪽 그림과 같이 $P \mathbin{/\mkern-6mu/} Q$, $Q \perp R$이면
$P \perp R$이다.

STEP 2 기출로 **실전 문제 익히기**　　　　본문 29쪽

1 ④	2 ③	3 ⑤	4 ②, ④	5 ③, ⑤
6 3				

1 ④ 평면 P는 점 D를 포함하지 않으므로 점 D는 평면
P 위에 있지 않다.　　　　　　　　　　답 ④

2 모서리 EJ와 수직인 면은 면 ABCDE, 면 FGHIJ의
2개이므로 $a=2$
면 ABCDE와 수직인 면은 면 AFJE, 면 BGFA,

면 BGHC, 면 CHID, 면 DIJE의 5개이므로 $b=5$
$\therefore a+b=2+5=7$　　　　　　　　　답 ③

3 ① 모서리 AD와 수직인 면은 면 ABFE, 면 CGHD의
2개이다.
② 면 ABCD에 포함된 모서리는 \overline{AB}, \overline{BC}, \overline{CD}, \overline{DA}
의 4개이다.
③ 면 BFGC와 만나는 면은 면 ABCD, 면 ABFE,
면 CGHD, 면 EFGH의 4개이다.
④ \overline{BH}와 만나는 모서리는 \overline{AB}, \overline{BC}, \overline{BF}, \overline{DH}, \overline{EH},
\overline{GH}의 6개이다.
⑤ \overline{BH}와 꼬인 위치에 있는 모서리는 \overline{AD}, \overline{AE}, \overline{CD},
\overline{CG}, \overline{EF}, \overline{FG}의 6개이다.
따라서 옳지 않은 것은 ⑤이다.　　　　　답 ⑤

4 주어진 전개도로 만들어지는 삼각기둥
은 오른쪽 그림과 같으므로 모서리
BE와 꼬인 위치에 있는 모서리는
\overline{AC}, \overline{DH}이다.

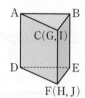

답 ②, ④

5 ① 다음 그림과 같이 한 직선에 수직인 서로 다른 두 직선
은 평행하거나 한 점에서 만나거나 꼬인 위치에 있다.

평행하다.　　한 점에서 만난다.　꼬인 위치에 있다.

② 오른쪽 그림과 같이 한
직선에 평행한 서로 다
른 두 평면은 평행하거
나 한 직선에서 만난다.

 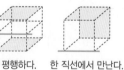

평행하다.　한 직선에서 만난다.

③ 오른쪽 그림과 같이 한 직선에 수직인
서로 다른 두 평면은 평행하다.

④ 다음 그림과 같이 한 평면에 평행한 서로 다른 두 직선
은 평행하거나 한 점에서 만나거나 꼬인 위치에 있다.

평행하다.　　한 점에서 만난다.　꼬인 위치에 있다.

⑤ 오른쪽 그림과 같이 한 평면에 수직인
서로 다른 두 직선은 평행하다.

따라서 공간에서 항상 평행한 경우는 ③, ⑤이다.

답 ③, ⑤

6 1단계 모서리 AB와 평행한 모서리는 \overline{DE}, \overline{FG}의 2개이므로 $x=2$ ◀30%

2단계 모서리 AB와 한 점에서 만나는 모서리는 \overline{AC}, \overline{AD}, \overline{BC}, \overline{BE}, \overline{BF}의 5개이므로 $y=5$ ◀30%

3단계 모서리 AB와 꼬인 위치에 있는 모서리는 \overline{CF}, \overline{CG}, \overline{DG}, \overline{EF}의 4개이므로 $z=4$ ◀30%

4단계 $x+y-z=2+5-4=3$ ◀10%

답 3

 04 평행선

개념 다지기 본문 30~31쪽

1 답 (1) $\angle f$ (2) $\angle a$ (3) $\angle e$ (4) $\angle d$

2 답 (1) **120** (2) e, **60** (3) c, **140** (4) b, **40**
(1) $\angle a$의 동위각은 $\angle d$이므로 $\angle d=120°$ (맞꼭지각)
(2) $\angle b$의 동위각은 $\angle e$이므로 $\angle e=180°-120°=60°$
(3) $\angle d$의 엇각은 $\angle c$이므로 $\angle c=180°-40°=140°$
(4) $\angle f$의 엇각은 $\angle b$이므로 $\angle b=40°$ (맞꼭지각)

3 답 (1) **130°** (2) **89°** (3) **25°**
(1) 동위각의 크기는 같으므로 $\angle x=130°$
(2) 오른쪽 그림에서
$\angle x=89°$ (동위각)

(3) 엇각의 크기는 같으므로
$3\angle x=\angle x+50°$, $2\angle x=50°$ ∴ $\angle x=25°$

4 답 ㄱ, ㄷ
ㄱ. 엇각의 크기가 $110°$로 같으므로 $l /\!/ m$
ㄴ. 오른쪽 그림에서 동위각의 크기가 같지 않으므로 두 직선 l, m은 평행하지 않다.

ㄷ. 오른쪽 그림에서 엇각의 크기가 $80°$로 같으므로 $l /\!/ m$

따라서 두 직선 l, m이 평행한 것은 ㄱ, ㄷ이다.
참고 ㄷ. 같은 쪽에 있는 안쪽의 두 각의 크기의 합이 $180°$이면 두 직선은 평행하므로 $l /\!/ m$

1 답 ③, ⑤
③ $\angle c$의 동위각은 $\angle g$이다.
④ $\angle a=180°-110°=70°$
⑤ $\angle f$의 동위각은 $\angle b$이고 $\angle b=110°$이지만 $\angle f$의 크기는 알 수 없다.
따라서 옳지 않은 것은 ③, ⑤이다.

1-1 답 (1) $\angle e$, $\angle l$ (2) $\angle b$, $\angle j$

월등한 개념
세 직선이 만날 때 동위각과 엇각을 찾는 문제는 교점 3개 중에서 1개씩 가려가면서 생각하면 쉽게 해결할 수 있다.

2 답 $\angle x=72°$, $\angle y=115°$
오른쪽 그림에서
$\angle x=180°-108°=72°$
$l /\!/ m$이므로 $\angle y=115°$ (엇각)
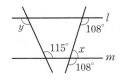

2-1 답 **30°**
오른쪽 그림에서 $l /\!/ m$이므로
$\angle x=105°$ (동위각)
$m /\!/ n$이므로 $\angle a=105°$ (동위각)
∴ $\angle y=180°-105°=75°$
∴ $\angle x-\angle y=105°-75°=30°$
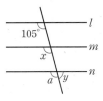

3 답 **60°**
평행선에서 엇각의 크기는 같으므로 오른쪽 그림과 같다. 이때 삼각형의 세 각의 크기의 합은 $180°$이므로
$\angle x+50°+70°=180°$
$\angle x+120°=180°$
∴ $\angle x=180°-120°=60°$

3-1 답 ②
맞꼭지각의 크기는 같고 평행선에서 동위각의 크기는 같으므로 오른쪽 그림과 같다. 이때 삼각형의 세 각의 크기의 합은 $180°$이므로

$\angle x + 75° + 60° = 180°$
$\angle x + 135° = 180°$
$\therefore \angle x = 180° - 135° = 45°$

4 답 ③

오른쪽 그림과 같이 두 직선 l, m
에 평행한 직선 n을 그으면
$\angle x = 40° + 30° = 70°$

다른 풀이 오른쪽 그림과 같이 선
분 AB의 연장선을 그으면 삼각
형의 세 각의 크기의 합은 180°이
므로
$(180° - \angle x) + 30° + 40° = 180°$
$\therefore \angle x = 70°$

4-1 답 40°

오른쪽 그림과 같이 두 직선 l, m
에 평행한 직선 n을 그으면
$60° + \angle x = 100°$
$\therefore \angle x = 100° - 60° = 40°$

다른 풀이 오른쪽 그림과 같이 선분
AB의 연장선을 그으면 삼각형의
세 각의 크기의 합은 180°이므로
$80° + 60° + \angle x = 180°$
$\therefore \angle x = 40°$

5 답 70°

직사각형 모양의 종이의 두 변이
서로 평행하고 접은 각의 크기가
같으므로 오른쪽 그림에서
$\angle DAB = \angle ABC = \angle x$ (엇각)
$\angle CAB = \angle DAB = \angle x$ (접은 각)
$\angle x + \angle x + 40° = 180°$
$2\angle x = 140°$
$\therefore \angle x = 70°$

5-1 답 ④

직사각형 모양의 종이의 두 변이
서로 평행하고 접은 각의 크기가
같으므로 오른쪽 그림에서
$\angle ABD = \angle CAB = 50°$ (엇각)
$\angle ABC = \angle ABD = 50°$ (접은 각)
삼각형 ABC의 세 각의 크기의 합은 180°이므로
$\angle x + 50° + 50° = 180°$
$\therefore \angle x = 80°$

6 답 ㄴ, ㄷ

ㄱ. 오른쪽 그림에서 동위각의 크기가
같지 않으므로 두 직선 l, m은 평
행하지 않다.

ㄴ. 오른쪽 그림에서 엇각의 크기가
120°로 같으므로 $l /\!/ m$이다.

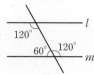

ㄷ. 동위각의 크기가 90°로 같으므로 $l /\!/ m$이다.

ㄹ. 오른쪽 그림에서 동위각의 크기
가 같지 않으므로 두 직선 l, m
은 평행하지 않다.

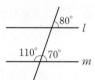

따라서 두 직선 l, m이 평행한 것은 ㄴ, ㄷ이다.

참고 ㄴ. 같은 쪽에 있는 안쪽의 두 각의 크기의 합이 180°이
므로 $l /\!/ m$이다.

6-1 답 $l /\!/ m$, $p /\!/ r$

오른쪽 그림과 같이 두 직선 l,
m이 다른 한 직선 q와 만날
때, 동위각의 크기가 65°로 같
으므로 $l /\!/ m$
또, 두 직선 p, r가 다른 한 직
선 l과 만날 때, 엇각의 크기가 70°로 같으므로 $p /\!/ r$

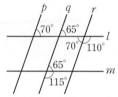

본문 34쪽

🦁 **STEP 2** 기출로 실전 문제 익히기

1 ④	**2** ②	**3** ③	**4** ④	**5** ③
6 42°	**7** $\angle x = 48°$, $\angle y = 96°$			

1 ① $\angle a$의 동위각은 $\angle d$이므로
$\angle d = 180° - 60° = 120°$
③ $\angle c$의 엇각은 $\angle d$이므로
$\angle d = 180° - 60° = 120°$
④ $\angle e$의 엇각은 $\angle b$이므로 $\angle b = 75°$ (맞꼭지각)
⑤ $\angle f$의 동위각은 $\angle c$이므로 $\angle c = 180° - 75° = 105°$
따라서 옳지 않은 것은 ④이다. 답 ④

2 $l /\!/ m$이므로 오른쪽 그림에서
$\angle x = 180° - 40°$
$\quad = 140°$
$\angle y = 50°$ (맞꼭지각)
$\therefore \angle x - \angle y = 140° - 50° = 90°$ 답 ②

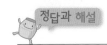

3 평행선에서 엇각의 크기는 같으
므로 오른쪽 그림과 같다.
이때 삼각형의 세 각의 크기의
합은 $180°$이므로

$40°+(\angle x-10°)+(\angle x+30°)=180°$

$2\angle x+60°=180°$

$2\angle x=120°$

$\therefore \angle x=60°$ 답 ③

4 ① $l /\!/ m$이면 $\angle b=\angle f$ (동위각)

② $\angle b=\angle h$이면 엇각의 크기가 같으므로 $l /\!/ m$

③ $\angle a=\angle c$ (맞꼭지각)이므로 $\angle a=\angle g$이면 $\angle c=\angle g$
즉, 동위각의 크기가 같으므로 $l /\!/ m$

④ $l /\!/ m$이면 $\angle d=\angle h$ (동위각)
이때 $\angle d=\angle h\neq 90°$이므로 $\angle d+\angle h\neq 180°$

⑤ $\angle e+\angle h=180°$이므로 $\angle c+\angle h=180°$이면 $\angle c=\angle e$
즉, 엇각의 크기가 같으므로 $l /\!/ m$

따라서 옳지 않은 것은 ④이다. 답 ④

5 오른쪽 그림과 같이 두 직선 l,
m에 평행한 직선 p, q를 그으면
$\angle x=35°+70°=105°$

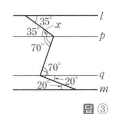

답 ③

6 입사각과 반사각의 크기가 같
으므로 오른쪽 그림에서
$\angle BAC=42°$
두 거울이 평행하므로
$\angle ACD=\angle BAC=42°$ (엇각)
입사각과 반사각의 크기는 같
으므로
$\angle x=42°$ 답 $42°$

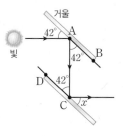

7 1단계 $\angle EGF=180°-132°=48°$
평행선에서 엇각의 크기는 같으므로
$\angle DEG=\angle EGF=48°$ ◀40%

2단계 접은 각의 크기는 같으므로
$\angle x=\angle DEG=48°$ ◀20%

3단계 평행선에서 엇각의 크기는 같으므로
$\angle y=\angle DEF=\angle DEG+\angle x$
$=48°+48°=96°$ ◀40%

답 $\angle x=48°$, $\angle y=96°$

01 ④	**02** ④	**03** ④	**04** ②	**05** ②
06 ③	**07** ③	**08** $35°$	**09** ④	**10** $16°$
11 ②	**12** ⑤	**13** ②	**14** ㄷ, ㄹ	**15** ③
16 ③	**17** ④	**18** $40°$	**19** $30°$	**20** $80°$
21 (1) 18 cm (2) 3 cm (3) 15 cm				
22 (1) $275°$ (2) $60°$ (3) $215°$			**23** 5	**24** $100°$

01 교점의 개수는 6개이므로 $a=6$
교선의 개수는 10개이므로 $b=10$
$\therefore 2a+b=2\times 6+10=22$ 답 ④

02 $\angle x+10°=3\angle x-50°$
$2\angle x=60°$ $\therefore \angle x=30°$ 답 ④

03 ④ 점 A와 \overleftrightarrow{CD} 사이의 거리는 \overline{AO}의 길이와 같다.
답 ④

04 $\angle a$의 동위각은 $\angle d$, $\angle g$이다. 답 ②

05 \overrightarrow{AC}와 시작점과 뻗어 나가는 방향이 모두 같은 것은
\overrightarrow{AB}, \overrightarrow{AD}의 2개이므로 $a=2$
\overrightarrow{BC}와 같은 것은 \overrightarrow{AB}, \overrightarrow{AC}, \overrightarrow{DB}의 3개이므로 $b=3$
$\therefore ab=2\times 3=6$ 답 ②

06 직선은 \overleftrightarrow{AB}, \overleftrightarrow{AC}, \overleftrightarrow{AD}, \overleftrightarrow{BC}, \overleftrightarrow{BD}, \overleftrightarrow{CD}의 6개이므로
$a=6$
반직선의 개수는 직선의 개수의 2배이므로 $b=12$
선분의 개수는 직선의 개수와 같으므로 $c=6$
$\therefore a+b+c=6+12+6=24$ 답 ③

07 $\overline{AB}=\dfrac{3}{3+2}\overline{AC}=\dfrac{3}{5}\times 20=12\,(\text{cm})$
$\therefore \overline{MB}=\dfrac{1}{2}\overline{AB}=\dfrac{1}{2}\times 12=6\,(\text{cm})$ 답 ③

08 $2\angle x+90°+(\angle x-15°)=180°$이므로
$3\angle x=105°$ $\therefore \angle x=35°$ 답 $35°$

09 $\angle a=180°\times \dfrac{3}{3+5+2}=180°\times \dfrac{3}{10}=54°$ 답 ④

10 오른쪽 그림에서
$(3\angle x-40°)+(\angle x+18°)+90°$
$=180°$
$4\angle x=112°$ $\therefore \angle x=28°$
$\therefore \angle y=3\angle x-40°$
$=3\times 28°-40°=44°$
$\therefore \angle y-\angle x=44°-28°=16°$ 답 $16°$

11 ① \overleftrightarrow{BD}와 \overleftrightarrow{CD}가 직교하는지 알 수 없다.

③ \overleftrightarrow{AB}와 \overleftrightarrow{CD}는 한 점에서 만난다.

④ 점 B와 \overleftrightarrow{CD} 사이의 거리는 알 수 없다.

⑤ 점 D와 \overleftrightarrow{BC} 사이의 거리는 \overline{AB}의 길이와 같으므로 6 cm이다.

따라서 옳은 것은 ②이다. **답 ②**

12 ④ 면 BEFC에 포함되는 모서리는 \overline{BC}, \overline{BE}, \overline{CF}, \overline{EF} 의 4개이다.

⑤ 면 DEF와 평행한 모서리는 \overline{AB}, \overline{AC}, \overline{BC}의 3개이다.

따라서 옳지 않은 것은 ⑤이다. **답 ⑤**

13 \overleftrightarrow{BC}와 꼬인 위치에 있는 직선은 \overleftrightarrow{AF}, \overleftrightarrow{DI}, \overleftrightarrow{EJ}, \overleftrightarrow{FG}, \overleftrightarrow{HI}, \overleftrightarrow{IJ}, \overleftrightarrow{JF}이다.

② \overleftrightarrow{DE}는 \overleftrightarrow{BC}와 한 점에서 만난다. **답 ②**

14 ㄱ. 다음 그림과 같이 $l \perp m$, $l \perp n$이면 두 직선 m, n은 평행하거나 한 점에서 만나거나 꼬인 위치에 있다.

평행하다.　　한 점에서 만난다.　　꼬인 위치에 있다.

ㄴ. 오른쪽 그림과 같이 $l /\!/ P$, $l /\!/ Q$이면 두 평면 P, Q는 평행하거나 한 직선에서 만난다.

평행하다.　　한 직선에서 만난다.

ㄷ. 오른쪽 그림과 같이 $P \perp l$, $P /\!/ Q$이면 $Q \perp l$이다.

ㄹ. 오른쪽 그림과 같이 $P /\!/ Q$, $P /\!/ R$이면 $Q /\!/ R$이다.

따라서 옳은 것은 ㄷ, ㄹ이다. **답 ㄷ, ㄹ**

15 오른쪽 그림에서 $l /\!/ m$이므로 $\angle a = 65°$ (동위각)

또, $n /\!/ k$이므로 $\angle b = 40°$ (동위각)

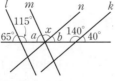

이때 $\angle a + \angle b + \angle x = 180°$이므로 $65° + 40° + \angle x = 180°$ ∴ $\angle x = 75°$ **답 ③**

16 ③ 오른쪽 그림에서 엇각의 크기가 $60°$로 같으므로 $l /\!/ m$이다.

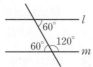

답 ③

17 오른쪽 그림과 같이 두 직선 l, m에 평행한 직선 p, q를 그으면

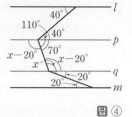

$(\angle x - 20°) + 70° = 180°$

$\angle x + 50° = 180°$

∴ $\angle x = 180° - 50° = 130°$ **답 ④**

18 $\angle AOC = \angle BOD = 20°$ (맞꼭지각)

$\angle AOE = 4\angle AOC = 4 \times 20° = 80°$

∴ $\angle EOB = 180° - \angle AOE = 180° - 80° = 100°$

$2\angle EOF = 3\angle FOB$에서 $\angle EOF : \angle FOB = 3 : 2$이므로

$\angle FOB = 100° \times \dfrac{2}{3+2} = 100° \times \dfrac{2}{5} = 40°$ **답 40°**

19 (면 ABFE)$\perp \overline{FG}$이므로 면 ABFE에 포함된 \overline{AF}는 \overline{FG}와 수직이다.

∴ $\angle AFG = 90°$

또, 삼각형 AFH에서 $\overline{AF} = \overline{FH} = \overline{HA}$이므로 삼각형 AFH는 정삼각형이다.

∴ $\angle AFH = 60°$

따라서 $\angle x = 90°$, $\angle y = 60°$이므로

$\angle x - \angle y = 90° - 60° = 30°$ **답 30°**

20 오른쪽 그림과 같이 두 직선 l, m에 평행한 직선 p, q를 그으면

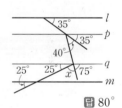

$25° + \angle x + 75° = 180°$

$\angle x + 100° = 180°$

∴ $\angle x = 180° - 100° = 80°$ **답 80°**

21 (1) $\overline{AB} = 2\overline{MB}$, $\overline{BC} = 2\overline{BN}$이므로

$\overline{AC} = \overline{AB} + \overline{BC} = 2\overline{MB} + 2\overline{BN}$

$= 2(\overline{MB} + \overline{BN}) = 2\overline{MN}$

$= 2 \times 9 = 18 (cm)$ ⋯ ❶

(2) $\overline{AB} = 2\overline{BC}$이므로

$\overline{BC} = \dfrac{1}{3}\overline{AC} = \dfrac{1}{3} \times 18 = 6 (cm)$

∴ $\overline{NC} = \dfrac{1}{2}\overline{BC} = \dfrac{1}{2} \times 6 = 3 (cm)$ ⋯ ❷

(3) $\overline{AN} = \overline{AC} - \overline{NC} = 18 - 3 = 15 (cm)$ ⋯ ❸

답 (1) 18 cm (2) 3 cm (3) 15 cm

단계	채점 기준	배점
❶	\overline{AC}의 길이 구하기	40%
❷	\overline{NC}의 길이 구하기	40%
❸	\overline{AN}의 길이 구하기	20%

22 (1) 시침은 1시간에 $30°$씩, 1분에 $0.5°$씩 움직이므로 9시 10분이 될 때까지 시침이 움직인 각의 크기는

$$30° × 9 + 0.5° × 10 = 270° + 5° = 275° \qquad \cdots \text{❶}$$

(2) 분침은 1분에 $6°$씩 움직이므로 분침이 10분 동안 움직인 각의 크기는 $6° × 10 = 60°$ $\qquad \cdots \text{❷}$

(3) 구하는 각의 크기는 $275° - 60° = 215°$ $\qquad \cdots \text{❸}$

답 (1) $275°$ (2) $60°$ (3) $215°$

단계	채점 기준	배점
❶	시침이 움직인 각의 크기 구하기	40%
❷	분침이 움직인 각의 크기 구하기	40%
❸	시침과 분침이 이루는 큰 각의 크기 구하기	20%

> **월등한 개념**
>
> 시계에서의 각의 크기를 구할 때는 다음을 이용한다.
> ① 시침은 1시간에 $360° ÷ 12 = 30°$씩,
> 1분에 $30° ÷ 60 = 0.5°$씩 움직인다.
> ② 분침은 1분에 $360° ÷ 60 = 6°$씩 움직인다.

23 모서리 FI와 꼬인 위치에 있는 모서리는 \overline{AB}, \overline{AE}, \overline{CD}, \overline{GH}, \overline{GJ}의 5개이므로 $a = 5$ $\qquad \cdots \text{❶}$
면 BHIFC와 평행한 모서리는 \overline{AE}, \overline{AG}, \overline{EJ}, \overline{GJ}의 4개이므로 $b = 4$ $\qquad \cdots \text{❷}$
면 DFIJE와 수직인 면은 면 ABCDE, 면 AGJE, 면 BHIFC, 면 GHIJ의 4개이므로 $c = 4$ $\qquad \cdots \text{❸}$
$\therefore a - b + c = 5 - 4 + 4 = 5$ $\qquad \cdots \text{❹}$

답 5

단계	채점 기준	배점
❶	a의 값 구하기	30%
❷	b의 값 구하기	30%
❸	c의 값 구하기	30%
❹	$a - b + c$의 값 구하기	10%

24 접은 각의 크기는 같으므로 $\angle EFI = \angle EFB = \angle x$
$\therefore \angle BFI = \angle x + \angle x = 2\angle x$
이때 $\angle BFI = \angle EIJ = 70°$ (동위각)이므로
$2\angle x = 70°$ $\qquad \therefore \angle x = 35°$ $\qquad \cdots \text{❶}$
또, 접은 각의 크기는 같으므로 $\angle DHG = \angle FHG = \angle y$
$\therefore \angle DHF = \angle y + \angle y = 2\angle y$
이때 $\angle DHF = \angle BFH = 70° + 60° = 130°$ (엇각)이므로
$2\angle y = 130°$ $\qquad \therefore \angle y = 65°$ $\qquad \cdots \text{❷}$
$\therefore \angle x + \angle y = 35° + 65° = 100°$ $\qquad \cdots \text{❸}$

답 $100°$

단계	채점 기준	배점
❶	$\angle x$의 크기 구하기	40%
❷	$\angle y$의 크기 구하기	40%
❸	$\angle x + \angle y$의 크기 구하기	20%

I. 기본 도형

2 작도와 합동

단원 계통 잇기 ──────────── 본문 40쪽

1 **답** 가와 사, 마와 아

2 **답** (1) 점 Q (2) \overline{QR} (3) $\angle P$

3 **답** ㄱ, ㄷ, ㄹ

LECTURE 05 간단한 도형의 작도

개념 다지기 ──────────── 본문 42~43쪽

1 **답** (1) × (2) ○ (3) ×
(1) 작도할 때 사용하는 자는 눈금 없는 자이다.
(3) 선분의 길이를 다른 직선 위로 옮길 때는 컴퍼스를 사용한다.

2 **답** ㉡, ㉠, ㉢

3 **답** (1) \overline{OB}, \overline{PC}, \overline{PD} (2) $\angle DPC$

STEP 1 교과서 핵심 유형 익히기 ──────────── 본문 44쪽

1 **답** ㉢, ㉠, ㉡

1-1 **답** ②

2 **답** ④
① 점 D를 중심으로 반지름의 길이가 \overline{AB}인 원을 그린 것이므로 $\overline{AB} = \overline{CD}$
②, ③, ⑤ 점 P를 중심으로 반지름의 길이가 \overline{OA}인 원을 그린 것이므로 $\overline{OA} = \overline{OB} = \overline{PC} = \overline{PD}$
④ $\overline{PC} = \overline{CD}$인지는 알 수 없다.

2-1 **답** ㉢, ㉡, ㉣

3 **답** ④
①, ② 점 P를 중심으로 반지름의 길이가 \overline{QC}인 원을 그린 것이므로 $\overline{PA} = \overline{PB} = \overline{QC} = \overline{QD}$
③ 점 A를 중심으로 반지름의 길이가 \overline{CD}인 원을 그린 것이므로 $\overline{AB} = \overline{CD}$
④ $\overline{PA} = \overline{CD}$인지는 알 수 없다.
⑤ $\angle CQD$와 크기가 같은 $\angle APB$를 작도하였으므로 $\angle APB = \angle CQD$

3-1 **답** (1) 엇각 (2) ㉢, ㉤, ㉣

1 ④ **2** ⑤ **3** ①, ⑤ **4** ㄱ, ㄷ

5 (1) ㉠, ㉣, ㉡, ㉤, ㉢, ㉥ (2) \overline{AB}, \overline{PR}, \overline{PQ} (3) 풀이 참조

1 ④ 선분의 길이를 잴 때는 컴퍼스를 사용한다. 답 ④

2 ①, ②, ③ $\overline{AB}=\overline{PR}=\overline{RQ}$

⑤ 점 P를 중심으로 반지름의 길이가 \overline{AB}인 원을 그려 직선 l과의 교점을 R라 하고, 점 R를 중심으로 반지름의 길이가 \overline{AB}인 원을 그려 직선 l과의 교점을 Q라 한다. 답 ⑤

3 ① 점 P를 중심으로 반지름의 길이가 \overline{OA}인 원을 그린 것이므로 $\overline{OA}=\overline{OB}=\overline{PC}=\overline{PD}$

②, ③, ④ 알 수 없다.

따라서 옳은 것은 ①, ⑤이다. 답 ①, ⑤

4 ㄱ, ㄴ. $\overline{QA}=\overline{QB}=\overline{PC}=\overline{PD}$, $\overline{AB}=\overline{CD}$

ㄹ. 엇각의 크기가 같으면 두 직선은 평행하다는 성질을 이용한 것이다.

따라서 옳은 것은 ㄱ, ㄷ이다. 답 ㄱ, ㄷ

5 1단계 (1) 작도 순서를 차례대로 나열하면

㉠, ㉣, ㉡, ㉤, ㉢, ㉥ ◀ 40 %

2단계 (2) ㉣, ㉡에서 그린 원의 반지름의 길이가 같으므로

$\overline{AC}=\overline{AB}=\overline{PR}=\overline{PQ}$

따라서 \overline{AC}와 길이가 같은 선분은

\overline{AB}, \overline{PR}, \overline{PQ} ◀ 40 %

3단계 (3) 동위각의 크기가 같으면 두 직선은 평행하다는 성질을 이용한 것이다. ◀ 20 %

답 (1) ㉠, ㉣, ㉡, ㉤, ㉢, ㉥ (2) \overline{AB}, \overline{PR}, \overline{PQ}

(3) 풀이 참조

LECTURE 06 삼각형의 작도

개념 다지기 본문 46~48쪽

1 답 (1) \overline{AC} (2) \overline{AB} (3) ∠C (4) ∠A

2 답 (1) >, × (2) =, × (3) <, ○

3 답 (1) \overline{AC}, \overline{BC} (2) \overline{BC}, ∠C

4 답 (1) ○ (2) × (3) ○ (4) ×

(1) 9<6+4이므로 세 변의 길이가 주어진 경우이다.

(2) ∠C는 \overline{AB}, \overline{BC}의 끼인각이 아니므로 삼각형이 하나로 정해지지 않는다.

(3) 한 변의 길이와 그 양 끝 각의 크기가 주어진 경우이다.

(4) 세 각의 크기가 주어지면 모양은 같고 크기가 다른 삼각형이 무수히 많이 그려진다.

1 답 ③

① 5<4+2 ② 6<4+3 ③ 7>3+2

④ 8<8+6 ⑤ 9<9+9

따라서 삼각형의 세 변의 길이가 될 수 없는 것은 ③이다.

1-1 답 ②, ③

① 8=5+3 ② 9<5+8 ③ 11<5+8

④ 13=5+8 ⑤ 15>5+8

따라서 a의 값이 될 수 있는 것은 ②, ③이다.

2 답 ㉡, ㉠, ㉢

2-1 답 ㄴ, ㄹ

한 변의 길이와 그 양 끝 각의 크기가 주어졌을 때 삼각형의 작도는 주어진 한 각을 작도한 후 선분을 작도하고 다른 각을 작도(ㄴ)하거나 주어진 선분을 작도한 후 두 각을 작도(ㄹ)하면 된다.

따라서 작도 순서로 옳은 것은 ㄴ, ㄹ이다.

3 답 ③

① 9=4+5이므로 삼각형이 그려지지 않는다.

② ∠A는 \overline{AB}, \overline{BC}의 끼인각이 아니므로 삼각형이 하나로 정해지지 않는다.

③ ∠A=180°−(40°+80°)=60°, 즉 한 변의 길이와 그 양 끝 각의 크기가 주어진 경우이다.

④ ∠A는 \overline{BC}, \overline{CA}의 끼인각이 아니므로 삼각형이 하나로 정해지지 않는다.

⑤ 세 각의 크기가 주어지면 모양은 같고 크기가 다른 삼각형이 무수히 많이 그려진다.

따라서 △ABC가 하나로 정해지는 것은 ③이다.

3-1 답 ㄱ, ㄷ

두 변의 길이가 주어졌으므로 나머지 한 변인 \overline{CA}의 길이 또는 그 끼인각인 ∠B의 크기가 주어지면 △ABC가 하나로 정해진다.

따라서 삼각형이 하나로 정해지기 위해 필요한 나머지 한 조건은 ㄱ, ㄷ이다.

STEP 2 기출로 실전 문제 익히기 본문 50쪽

| 1 ③ | 2 ㉢, ㉣, ㉠, ㉤ | 3 ② | 4 ①, ⑤ |
| 5 ㄴ, ㄷ | 6 7개 | | |

1 ① ∠A의 대변은 \overline{BC}이다.
② \overline{AB}의 대각은 ∠C이다.
③ \overline{AC}의 대각은 ∠B이므로 그 크기는 50°이다.
④ ∠B의 대변은 \overline{AC}이고 그 길이는 알 수 없다.
⑤ ∠C의 대변은 \overline{AB}이고 그 길이는 4 cm이다.
따라서 옳은 것은 ③이다. **답** ③

2 ∠B를 작도(㉢ → ㉣ → ㉠)하고 \overline{AB}(㉤)와 \overline{BC}(㉤)를 작도한 후 두 점 A, C를 잇는다. (㉤)
답 ㉢, ㉣, ㉠, ㉤

3 한 변의 길이와 그 양 끝 각의 크기가 주어진 경우이므로
①, ③ 한 각을 먼저 작도한 후 변을 작도하고 나머지 각을 작도한다.
② 변을 먼저 작도하지 않고 두 각을 연이어 작도할 수 없다.
④, ⑤ 변을 먼저 작도한 후 두 각을 작도한다.
따라서 작도 순서로 옳지 않은 것은 ②이다. **답** ②

4 ① 8>3+4이므로 삼각형이 그려지지 않는다.
② 두 변의 길이와 그 끼인각의 크기가 주어진 경우이다.
③ 한 변의 길이와 그 양 끝 각의 크기가 주어진 경우이다.
④ ∠C=180°−(40°+100°)=40°
즉, 한 변의 길이와 그 양 끝 각의 크기가 주어진 경우이다.
⑤ 세 각의 크기가 주어지면 모양은 같으나 크기가 다른 삼각형이 무수히 많이 그려진다.
따라서 △ABC가 하나로 정해지지 않는 것은 ①, ⑤이다. **답** ①, ⑤

5 ㄱ. ∠A+∠B=150°+45°=195°>180°이므로 삼각형이 그려지지 않는다.
ㄴ. 한 변의 길이와 그 양 끝 각의 크기가 주어진 경우이다.
ㄷ. 두 변의 길이와 그 끼인각의 크기가 주어진 경우이다.
ㄹ. ∠B는 \overline{AB}, \overline{AC}의 끼인각이 아니므로 삼각형이 하나로 정해지지 않는다.
따라서 삼각형이 하나로 정해지기 위해 필요한 나머지 한 조건은 ㄴ, ㄷ이다. **답** ㄴ, ㄷ

6 [1단계] 가장 긴 변의 길이가 x cm일 때
$x<4+9$ ∴ $x<13$ ◀ 30 %
[2단계] 가장 긴 변의 길이가 9 cm일 때
$9<x+4$ ∴ $x>5$ ◀ 30 %
[3단계] 따라서 $5<x<13$이므로 x의 값이 될 수 있는 자연수는 6, 7, 8, …, 12의 7개이다. ◀ 40 %
답 7개

월등한 개념
세 변의 길이가 주어졌을 때 삼각형이 될 수 있는 조건을 묻는 문제에서 변의 길이에 미지수 x가 포함되어 있을 때는
(i) 가장 긴 변의 길이가 x인 경우
(ii) 가장 긴 변의 길이가 x가 아닌 경우
로 나누어서 x의 값의 범위를 구한다.

LECTURE 07 삼각형의 합동

개념 다지기 본문 51~52쪽

1 **답** (1) 점 E (2) ∠H (3) \overline{FG}

2 **답** (1) 6 cm (2) 12 cm (3) 60° (4) 30°
(1) $\overline{DE}=\overline{AB}=6$ cm
(2) $\overline{DF}=\overline{AC}=12$ cm
(3) ∠A=∠D=60°
(4) ∠F=∠C=30°

3 **답** (1) △ABC≡△DEF, SSS 합동
(2) △ABC≡△EDF, ASA 합동
(3) △ABC≡△DFE, SAS 합동
(4) △ABC≡△DFE, ASA 합동
(1) $\overline{AB}=\overline{DE}=5$ cm, $\overline{BC}=\overline{EF}=7$ cm,
$\overline{AC}=\overline{DF}=6$ cm이므로
△ABC≡△DEF (SSS 합동)
(2) $\overline{AC}=\overline{EF}=6$ cm, ∠A=∠E=50°,
∠C=∠F=45°이므로
△ABC≡△EDF (ASA 합동)
(3) $\overline{AB}=\overline{DF}=7$ cm, $\overline{BC}=\overline{FE}=8$ cm,
∠B=∠F=30°이므로
△ABC≡△DFE (SAS 합동)
(4) △DEF에서 ∠F=180°−(85°+60°)=35°
$\overline{BC}=\overline{FE}=5$ cm, ∠B=∠F=35°,
∠C=∠E=60°이므로
△ABC≡△DFE (ASA 합동)

STEP 1 교과서 핵심 유형 익히기

본문 53쪽

1 답 50°, 5 cm

$\angle F = \angle C = 180° - (60° + 70°) = 50°$

$\overline{DE} = \overline{AB} = 5$ cm

1-1 답 105°, 3 cm

$\angle B = \angle F = 70°$이므로

$\angle D = 360° - (120° + 70° + 65°) = 105°$

$\overline{HG} = \overline{DC} = 3$ cm

2 답 ㄴ, ㄷ

ㄴ. SAS 합동

ㄷ. ASA 합동

2-1 답 ①, ④

① SSS 합동

④ ASA 합동

3 답 ⑤

△AOB와 △COD에서

$\overline{OA} = \overline{OC}$, $\overline{OB} = \overline{OD}$, $\angle AOB = \angle COD$ (맞꼭지각)(①)

∴ △AOB≡△COD (SAS 합동)(⑤)

즉, $\angle ABO = \angle CDO$(②), $\angle BAO = \angle DCO$(③),

$\overline{AB} = \overline{CD}$(④)이다.

따라서 옳지 않은 것은 ⑤이다.

3-1 답 \overline{CD}, \overline{BD}, SSS

STEP 2 기출로 실전 문제 익히기

본문 54쪽

| 1 ④ | 2 ④ | 3 ⑤ | 4 $\overline{AB} = \overline{DE}$, $\angle C = \angle F$ |
| 5 △ACB≡△ADB, ASA 합동 | | | 6 풀이 참조 |

1 ④ 오른쪽 그림에서 두 삼각형은 넓이가 같지만 합동은 아니다.

따라서 두 도형이 합동이 아닌 것은 ④이다.

답 ④

> **월등한 개념**
> 항상 합동이라고 할 수는 없는 두 도형
> • 모양이 같은 두 도형
> • 넓이가 같은 두 도형
> • 모든 대응각의 크기가 각각 같은 두 도형

2 ① 점 H의 대응점은 점 D이다.

② $\overline{GH} = \overline{CD} = 5$ cm

③ $\angle A = \angle E = 80°$, $\angle C = \angle G = 110°$이므로

$\angle B = 360° - (80° + 110° + 60°) = 110°$

⑤ $\angle C$의 대응각은 $\angle G$이다.

따라서 옳지 않은 것은 ④이다.

답 ④

3 ㅁ. 나머지 한 각의 크기는 $180° - (30° + 50°) = 100°$

따라서 ㄷ과 ㅁ은 ASA 합동이다.

답 ⑤

4 $\overline{AB} = \overline{DE}$이면 SSS 합동이다.

$\angle C = \angle F$이면 SAS 합동이다.

답 $\overline{AB} = \overline{DE}$, $\angle C = \angle F$

5 △ACB와 △ADB에서

\overline{AB}는 공통, $\angle CAB = \angle DAB$, $\angle ABC = \angle ABD = 90°$

∴ △ACB≡△ADB (ASA 합동)

답 △ACB≡△ADB, ASA 합동

6 [1단계] △EAB와 △EDC에서

$\overline{AB} = \overline{DC}$ (정사각형 ABCD의 한 변의 길이)

$\overline{BE} = \overline{CE}$ (정삼각형 EBC의 한 변의 길이)

◀ 40 %

[2단계] $\angle ABE = 90° - \angle EBC = 90° - 60° = 30°$

$\angle DCE = 90° - \angle ECB = 90° - 60° = 30°$

∴ $\angle ABE = \angle DCE$

◀ 40 %

[3단계] △EAB≡△EDC (SAS 합동)

◀ 20 %

답 풀이 참조

STEP 3 학교 시험 미리보기

본문 55~58쪽

01 ③	02 ⑤	03 ①	04 ㄷ, ㄹ	05 ④
06 15개	07 ②	08 ⑤	09 ①, ⑤	10 ④
11 85	12 ④	13 ②	14 ⑤	15 3가지
16 60°	17 ③	18 ④		
19 (1) ㉠, ㉢, ㉡, ㉣, ㉤ (2) \overline{OC}, \overline{AE}, \overline{AF}				
20 (1) △BCE, SAS 합동 (2) 102° (3) 78°				
21 3개	22 16 cm²			

01 ① 작도할 때는 눈금 없는 자와 컴퍼스만을 사용한다.

② 선분을 연장할 때는 눈금 없는 자를 사용한다.

④ 두 점을 지나는 직선을 그릴 때는 눈금 없는 자를 사용한다.

⑤ 두 선분의 길이를 비교할 때는 컴퍼스를 사용한다.

따라서 옳은 것은 ③이다.

답 ③

02 ⑤ 삼각형의 한 변의 길이는 나머지 두 변의 길이의 합보다 작으므로 $a < b + c$

답 ⑤

03 ① 6>3+2　② 6<4+3　③ 7<3+5
④ 10<5+8　⑤ 10<6+6
따라서 삼각형이 될 수 없는 것은 ①이다.　답 ①

04 주어진 삼각형의 나머지 한 각의 크기는
$180°-(40°+85°)=55°$
ㄷ. 한 변의 길이와 그 양 끝 각의 크기가 같으므로
ASA 합동이다.
ㄹ. 나머지 한 각의 크기는 $180°-(85°+55°)=40°$
즉, 한 변의 길이와 그 양 끝 각의 크기가 같으므로
ASA 합동이다　답 ㄷ, ㄹ

05 ④ 작도 순서는 ㉠ ➡ ㉢ ➡ ㉡ ➡ ㉤ ➡ ㉢ ➡ ㉣이다.
답 ④

06 (i) 가장 긴 변의 길이가 a cm일 때
$a<8+11$　∴ $a<19$
(ii) 가장 긴 변의 길이가 11 cm일 때
$11<8+a$　∴ $a>3$
따라서 $3<a<19$이므로 a의 값이 될 수 있는 자연수는
4, 5, 6, …, 18의 15개이다.　답 15개

07 두 변의 길이와 그 끼인각의 크기가 주어진 경우이므로
한 변을 먼저 작도한 후 각을 작도하고 나머지 변을 작
도(① 또는 ③)하거나 각을 먼저 작도한 후 두 변을 작도
(④ 또는 ⑤)한다.
따라서 작도 순서로 옳지 않은 것은 ②이다.　답 ②

08 ㄱ. 7<4+5이므로 세 변의 길이가 주어진 경우이다.
ㄴ. 두 변의 길이와 그 끼인각의 크기가 주어진 경우이다.
ㄷ. ∠A는 \overline{AB}, \overline{BC}의 끼인각이 아니므로 삼각형이 하
나로 정해지지 않는다.
ㄹ. $∠C=180°-(70°+40°)=70°$, 즉 한 변의 길이와
그 양 끝 각의 크기가 주어진 경우이다.
따라서 △ABC가 하나로 정해지는 것은 ㄱ, ㄴ, ㄹ이다.
답 ⑤

09 ① 두 변의 길이와 그 끼인각의 크기를 측정하는 경우이다.
② ∠B는 \overline{AB}, \overline{AC}의 끼인각이 아니므로 삼각형 ABC가
하나로 정해지지 않는다.
③ ∠A는 \overline{AB}, \overline{BC}의 끼인각이 아니므로 삼각형 ABC가
하나로 정해지지 않는다.
④ ∠C는 \overline{AB}, \overline{BC}의 끼인각이 아니므로 삼각형 ABC가
하나로 정해지지 않는다.
⑤ 세 변의 길이를 측정하는 경우이다.
따라서 삼각형 ABC가 하나로 정해지도록 하기 위해
추가로 측정할 것은 ①, ⑤이다.　답 ①, ⑤

10 ㄱ. 오른쪽 그림에서 두
삼각형은 한 변의 길
이는 같지만 합동은
아니다.
ㄷ. 오른쪽 그림에서
두 직사각형은
넓이가 같지만
합동은 아니다.
따라서 두 도형이 합동인 것은 ㄴ, ㄹ이다.　답 ④

11 \overline{AD}의 대응변은 \overline{PS}이므로 $\overline{AD}=\overline{PS}=5$ cm
∴ $x=5$
∠S의 대응각은 ∠D이므로 ∠S=∠D=125°
$∠R=360°-(55°+100°+125°)=80°$
∴ $y=80$
∴ $x+y=5+80=85$　답 85

12 ① SSS 합동
② ASA 합동
③ ∠A=∠D, ∠B=∠E이면 ∠C=∠F이므로 ASA
합동이다.
⑤ SAS 합동
따라서 △ABC와 △DEF가 합동이라고 할 수 없는 것
은 ④이다.　답 ④

13 △ABC와 △DBE에서
$\overline{BA}=\overline{BD}$, ∠B는 공통,
$\overline{BC}=\overline{BD}+\overline{DC}=\overline{BA}+\overline{AE}=\overline{BE}$(①)
∴ △ABC≡△DBE (SAS 합동)(⑤)
∴ ∠BCA=∠BED(③), ∠CAB=∠EDB(④)
따라서 옳지 않은 것은 ②이다.　답 ②

14 △AEB와 △CED에서
$\overline{BE}=\overline{DE}=110$ m, ∠AEB=∠CED (맞꼭지각),
∠ABE=∠CDE=50°
∴ △AEB≡△CED (ASA 합동)
∴ $\overline{AB}=\overline{CD}=150$ m　답 ⑤

15 가장 긴 변의 길이는 7 cm이므로 나머지 두 변의 길이
를 x cm, y cm라 하면
$x+y=16-7=9$
따라서 가장 긴 변의 길이가 7 cm일 때 삼각형을 만들
수 있는 세 변의 길이는 (2 cm, 7 cm, 7 cm),
(3 cm, 6 cm, 7 cm), (4 cm, 5 cm, 7 cm)의 3가지
이다.　답 3가지

16 △ADF와 △CFE에서
$\overline{AD}=\overline{CF}$, ∠A=∠C=60°,
$\overline{AF}=\overline{AC}-\overline{CF}=\overline{BC}-\overline{BE}=\overline{CE}$
∴ △ADF≡△CFE (SAS 합동)
같은 방법으로
△ADF≡△BED (SAS 합동)
∴ △ADF≡△CFE≡△BED
∴ $\overline{DF}=\overline{FE}=\overline{ED}$
따라서 △DEF는 정삼각형이므로 ∠x=60° **답** 60°

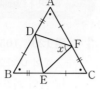

17 △ABP와 △CBQ에서
$\overline{AB}=\overline{CB}$, $\overline{AP}=\overline{CQ}$, ∠BAP=∠BCQ=90°
따라서 △ABP≡△CBQ (SAS 합동)이므로 $\overline{BP}=\overline{BQ}$
즉, △BQP가 이등변삼각형이므로
∠PBQ=180°−(70°+70°)=40° **답** ③

18 △ACD와 △BCE에서
$\overline{AC}=\overline{BC}$, $\overline{CD}=\overline{CE}$,
∠ACD=∠ACE+60°
　　　=∠BCE
∴ △ACD≡△BCE
　　　(SAS 합동)
이때 ∠CAD=∠CBE=∠a, ∠CDA=∠CEB=∠b
라 하면
∠ACD=180°−60°=120°
이므로 △ACD에서
∠a+120°+∠b=180° ∴ ∠a+∠b=60°
따라서 △PBD에서
∠x=180°−(∠a+∠b)=180°−60°=120° **답** ④

19 (1) 작도 순서를 차례대로 나열하면
　　ㄱ, ㄷ, ㄴ, ㄹ, ㅁ … ❶
(2) \overline{OD}와 길이가 같은 선분은 \overline{OC}, \overline{AE}, \overline{AF} … ❷
　　답 (1) ㄱ, ㄷ, ㄴ, ㄹ, ㅁ (2) \overline{OC}, \overline{AE}, \overline{AF}

단계	채점 기준	배점
❶	작도 순서 나열하기	60%
❷	\overline{OD}와 길이가 같은 선분 구하기	40%

20 (1) △ACD와 △BCE에서
$\overline{AC}=\overline{BC}$, $\overline{CD}=\overline{CE}$, ∠ACD=∠BCE=60°
∴ △ACD≡△BCE (SAS 합동) … ❶
(2) ∠EBC=∠DAC=18°, ∠BCE=60°이므로
∠BEC=180°−(18°+60°)=102° … ❷
(3) ∠AEB=180°−∠BEC=180°−102°=78° … ❸
　　답 (1) △BCE, SAS 합동 (2) 102° (3) 78°

단계	채점 기준	배점
❶	△ACD와 합동인 삼각형을 찾고, 합동 조건 구하기	50%
❷	∠BEC의 크기 구하기	30%
❸	∠AEB의 크기 구하기	20%

21 (i) 가장 긴 변의 길이가 7 cm일 때
　　나머지 두 변의 길이가 4 cm, 5 cm이면
　　7<4+5이므로 삼각형을 만들 수 있다. … ❶
(ii) 가장 긴 변의 길이가 10 cm일 때
　　나머지 두 변의 길이가
　　4 cm, 5 cm이면 10>4+5이므로 삼각형을 만들 수 없다.
　　4 cm, 7 cm이면 10<4+7이므로 삼각형을 만들 수 있다.
　　5 cm, 7 cm이면 10<5+7이므로 삼각형을 만들 수 있다.
　　　　　　　　　　　　　　　　　　　 … ❷
(i), (ii)에서 만들 수 있는 삼각형의 개수는 세 변의 길이가
(4 cm, 5 cm, 7 cm), (4 cm, 7 cm, 10 cm),
(5 cm, 7 cm, 10 cm)인 3개이다. … ❸
　　　　　　　　　　　　　　　　　　 답 3개

단계	채점 기준	배점
❶	가장 긴 변의 길이가 7 cm일 때 만들 수 있는 삼각형의 세 변의 길이 구하기	40%
❷	가장 긴 변의 길이가 10 cm일 때 만들 수 있는 삼각형의 세 변의 길이 구하기	50%
❸	만들 수 있는 삼각형의 개수 구하기	10%

22 △OBH와 △OCI에서
$\overline{OB}=\overline{OC}$,
∠OBH=∠OCI=45°,
∠BOH=∠BOC−∠HOC
　　　=90°−∠HOC
　　　=∠HOI−∠HOC
　　　=∠COI
이므로 △OBH≡△OCI (ASA 합동) … ❶
∴ (사각형 OHCI의 넓이)
=△OHC+△OCI
=△OHC+△OBH
=△OBC … ❷
=$\frac{1}{4}$×(사각형 ABCD의 넓이)
=$\frac{1}{4}$×(8×8)=16(cm²) … ❸
　　　　　　　　　　　　　　 답 16 cm²

단계	채점 기준	배점
❶	△OBH≡△OCI임을 보이기	40%
❷	사각형 OHCI의 넓이가 삼각형 OBC의 넓이와 같음을 보이기	30%
❸	사각형 OHCI의 넓이 구하기	30%

개념북

II. 평면도형

1 다각형

단원 계통 잇기 ——————————————— 본문 60쪽

1 탭 (1) 65, 30, 180, 85 (2) 85, 100, 360, 80

2 탭 (1) **나, 라, 마, 바** (2) **라, 바**

3 탭 (1) **2개** (2) **5개**

LECTURE 08 다각형

개념 다지기 ——————————————— 본문 62~63쪽

1 탭 **ㄱ, ㄹ**

ㄴ. 곡선으로 둘러싸인 부분이 있으므로 다각형이 아니다.

ㄷ. 끊어진 부분이 있으므로 다각형이 아니다.

ㅁ. 입체도형이므로 다각형이 아니다.

따라서 다각형인 것은 ㄱ, ㄹ이다.

2 탭 (1) **70°** (2) **115°**

(1) (∠B의 내각의 크기)$=180°-110°=70°$

(2) (∠C의 외각의 크기)$=180°-65°=115°$

3 탭 **정구각형**

㈎에서 9개의 선분으로 둘러싸여 있으므로 구각형이다.

㈏에서 정다각형이다.

따라서 구하는 다각형은 정구각형이다.

4 탭 (1) **20개** (2) **44개** (3) **90개**

(1) $\dfrac{8\times(8-3)}{2}=20$(개)

(2) $\dfrac{11\times(11-3)}{2}=44$(개)

(3) $\dfrac{15\times(15-3)}{2}=90$(개)

5 탭 (1) **십각형** (2) **35개**

(1) 구하는 다각형을 n각형이라 하면

$n-3=7$ ∴ $n=10$

따라서 구하는 다각형은 십각형이다.

(2) 십각형의 대각선의 개수는 $\dfrac{10\times(10-3)}{2}=35$(개)

STEP 1 교과서 핵심 유형 익히기 본문 64쪽

1 탭 **120°, 105°**

∠A의 내각의 크기가 60°이므로

(∠A의 외각의 크기)$=180°-60°=120°$

∠D의 외각의 크기가 75°이므로

(∠D의 내각의 크기)$=180°-75°=105°$

1-1 탭 **235°**

$\angle x=180°-45°=135°$, $\angle y=180°-80°=100°$

∴ $\angle x+\angle y=135°+100°=235°$

2 탭 **①, ④**

② 다각형의 각 꼭짓점에서 한 변과 그 변에 이웃한 변의 연장선으로 이루어진 각을 외각이라 한다.

③ 한 내각에 대한 외각은 2개가 있다.

⑤ 모든 변의 길이가 같고, 모든 내각의 크기가 같은 다각형을 정다각형이라 한다.

따라서 옳은 것은 ①, ④이다.

2-1 탭 **⑤**

⑤ 한 꼭짓점에서 내각과 외각의 크기의 합은 180°이다.

3 탭 **9**

칠각형의 한 꼭짓점에서 그을 수 있는 대각선의 개수는 $7-3=4$(개)이므로 $a=4$

이때 생기는 삼각형의 개수는 $7-2=5$(개)이므로 $b=5$

∴ $a+b=4+5=9$

3-1 탭 **25**

십오각형의 한 꼭짓점에서 그을 수 있는 대각선의 개수는 $15-3=12$(개)이므로 $a=12$

이때 생기는 삼각형의 개수는 $15-2=13$(개)이므로

$b=13$

∴ $a+b=12+13=25$

4 탭 (1) **54개** (2) **팔각형**

(1) 주어진 다각형은 십이각형이므로 구하는 대각선의 개수는

$\dfrac{12\times(12-3)}{2}=54$(개)

(2) 구하는 다각형을 n각형이라 하면

$\dfrac{n(n-3)}{2}=20$, $n(n-3)=40=8\times5$

∴ $n=8$

따라서 구하는 다각형은 팔각형이다.

4-1 답 (1) **14개** (2) **십삼각형**

(1) 주어진 다각형은 칠각형이므로 구하는 대각선의 개수는

$$\frac{7 \times (7-3)}{2} = 14(개)$$

(2) 구하는 다각형을 n각형이라 하면

$$\frac{n(n-3)}{2} = 65, \ n(n-3) = 130 = 13 \times 10$$

$$\therefore n = 13$$

따라서 구하는 다각형은 십삼각형이다.

STEP 2 기출로 **실전 문제 익히기** 본문 65쪽

1 ③, ④	**2** ③	**3** ③	**4** 정팔각형
5 ②	**6** 10개	**7** 77개	

1 ③ 삼각형에서는 이웃하지 않는 꼭짓점이 없으므로 대각선을 그을 수 없다.

④ 오른쪽 그림과 같이 정육각형의 모든 대각선의 길이가 같은 것은 아니다.

⑤ 정사각형의 한 내각의 크기와 한 외각의 크기는 90°로 같다.

따라서 옳지 않은 것은 ③, ④이다. 답 ③, ④

2 ∠A의 외각의 크기가 70°이므로

(∠A의 내각의 크기)=180°−70°=110°

∠D의 내각의 크기가 120°이므로

(∠D의 외각의 크기)=180°−120°=60°

따라서 ∠A의 내각의 크기와 ∠D의 외각의 크기의 합은 110°+60°=170° 답 ③

3 구하는 다각형을 n각형이라 하면

$a=n$, $b=n-3$, $c=n-2$

$a+b+c=13$에서

$n+(n-3)+(n-2)=13, \ 3n=18$

$$\therefore n=6$$

따라서 구하는 다각형은 육각형이다. 답 ③

4 ㈎에서 구하는 다각형을 n각형이라 하면

$n-3=5$ $\therefore n=8$

즉, 팔각형이다.

또, ㈏에서 구하는 다각형은 정다각형이다.

따라서 구하는 다각형은 정팔각형이다.

답 정팔각형

5 구하는 다각형을 n각형이라 하면

$$\frac{n(n-3)}{2} = 44, \ n(n-3) = 88 = 11 \times 8$$

$$\therefore n = 11$$

따라서 구하는 다각형은 십일각형이므로 한 꼭짓점에서 그을 수 있는 대각선의 개수는 11−3=8(개) 답 ②

6 필요한 횡단보도의 개수는 오각형의 변의 개수와 대각선의 개수의 합과 같다.

오각형의 변의 개수는 5개

오각형의 대각선의 개수는 $\dfrac{5 \times (5-3)}{2} = 5$(개)

따라서 필요한 횡단보도의 개수는 5+5=10(개)

답 10개

7 1단계 n각형의 내부의 한 점에서 각 꼭짓점에 선분을 그었을 때 생기는 삼각형의 개수는 n개이므로 구하는 다각형은 십사각형이다. ◀ 40%

2단계 따라서 십사각형의 대각선의 개수는

$$\frac{14 \times (14-3)}{2} = 77(개)$$ ◀ 60%

답 77개

월등한 개념

① n각형의 한 꼭짓점에서 대각선을 모두 그었을 때 생기는 삼각형의 개수: $(n-2)$개

② n각형의 내부의 한 점에서 각 꼭짓점에 선분을 그었을 때 생기는 삼각형의 개수: n개

LECTURE **09** 삼각형의 내각과 외각의 성질

개념 다지기 본문 66~67쪽

1 답 \overline{BC}, ∠DAB, ∠DAB, 180°

2 답 (1) **45°** (2) **20°** (3) **35°**

(1) ∠x=180°−(70°+65°)=45°

(2) ∠x=180°−(100°+60°)=20°

(3) ∠x=180°−(55°+90°)=35°

3 답 (1) **75°** (2) **110°** (3) **50°** (4) **55°**

(1) ∠x=30°+45°=75°

(2) ∠x=(180°−130°)+60°=110°

(3) ∠x+65°=115°이므로 ∠x=115°−65°=50°

(4) ∠x+35°=90°이므로 ∠x=90°−35°=55°

4 답 (1) **60°** (2) **65°**

(1) ∠x+35°=95°이므로

∠x=95°−35°=60°

(2) ∠y+30°=95°이므로

∠y=95°−30°=65°

 STEP 1 교과서 **핵심 유형** 익히기

본문 68~69쪽

1 답 **15°**

4∠x+(3∠x+25°)+50°=180°

7∠x=105° ∴ ∠x=15°

1-1 답 **25°**

2∠x+30°+4∠x=180°

6∠x=150° ∴ ∠x=25°

2 답 ①

(∠x+10°)+(2∠x+15°)=85°

3∠x=60° ∴ ∠x=20°

2-1 답 ③

40°+(2∠x−10°)=4∠x−50°

2∠x=80° ∴ ∠x=40°

3 답 (1) **50°** (2) **130°**

(1) △ABC에서 80°+∠B+∠C=180°이므로

∠B+∠C=100°

∴ ∠IBC+∠ICB=$\frac{1}{2}$(∠B+∠C)

=$\frac{1}{2}$×100°

=50°

(2) △IBC에서 ∠x+∠IBC+∠ICB=180°이므로

∠x+50°=180° ∴ ∠x=130°

참고 (2) 공식을 이용하여 구하면

∠x=90°+$\frac{1}{2}$∠A=90°+40°=130°

월등한 개념

내각의 이등분선에서의 각의 크기

오른쪽 그림의 △IBC에서

∠x=180°−$\frac{1}{2}$(∠B+∠C)

=180°−$\frac{1}{2}$(180°−∠A)

=90°+$\frac{1}{2}$∠A

3-1 답 **100°**

△IBC에서 140°+∠IBC+∠ICB=180°이므로

∠IBC+∠ICB=40°

따라서 △ABC에서

∠B+∠C=2(∠IBC+∠ICB)

=2×40°=80°

∠x+∠B+∠C=180°이므로

∠x+80°=180°

∴ ∠x=100°

참고 공식을 이용하여 구하면

140°=90°+$\frac{1}{2}$∠x ∴ ∠x=100°

4 답 **60°**

△ABC에서 \overline{AB}=\overline{AC}이므로

∠ACB=∠ABC=20°

∴ ∠CAD=20°+20°=40°

△ACD에서 \overline{AC}=\overline{CD}이므로

∠CDA=∠CAD=40°

따라서 △BCD에서

∠x=∠DBC+∠CDB=20°+40°=60°

주의 ∠x의 크기는 △ACD에서 ∠C의 외각의 크기가 아니고 △BCD에서 ∠C의 외각의 크기임에 주의한다.

4-1 답 **70°**

△ABD에서 \overline{AD}=\overline{BD}이므로

∠DBA=∠DAB=35°

∴ ∠BDC=35°+35°=70°

△BCD에서 \overline{BD}=\overline{BC}이므로

∠x=∠BDC=70°

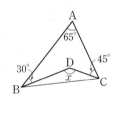

5 답 **140°**

오른쪽 그림과 같이 \overline{BC}를 그으면 △ABC에서

∠DBC+∠DCB

=180°−(65°+30°+45°)

=40°

따라서 △DBC에서

∠x=180°−(∠DBC+∠DCB)

=180°−40°=140°

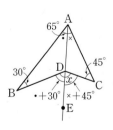

다른 풀이 오른쪽 그림과 같이 \overline{AD}의 연장선 위에 점 E를 잡으면 △ABD에서

∠BDE=∠BAD+30°

△ADC에서

∠CDE=∠CAD+45°

$$\therefore \angle x = \angle BDE + \angle CDE$$
$$= (\angle BAD + 30°) + (\angle CAD + 45°)$$
$$= \angle BAD + \angle CAD + 75°$$
$$= \angle BAC + 75°$$
$$= 65° + 75° = 140°$$

참고 공식을 이용하여 구하면
$$\angle x = 30° + 65° + 45° = 140°$$

월등한 개념

∧ 모양의 도형에서의 각의 크기
오른쪽 그림에서

$$\angle x$$
$$= (\cdot + \angle a) + (\triangle + \angle c)$$
$$= \underbrace{(\cdot + \triangle)}_{\angle b} + \angle a + \angle c$$
$$= \angle a + \angle b + \angle c$$

5-1 답 **45°**

△DBC에서
$$\angle DBC + \angle DCB = 180° - 105° = 75°$$
따라서 △ABC에서
$$\angle x = 180° - (35° + 25° + \angle DBC + \angle DCB)$$
$$= 180° - (35° + 25° + 75°)$$
$$= 45°$$

다른 풀이 오른쪽 그림과 같이 \overline{AD}의
연장선 위에 점 E를 잡으면
△ABD에서
$$\angle BDE = \angle BAD + 35°$$
△ADC에서
$$\angle CDE = \angle CAD + 25°$$
$$\angle BDE + \angle CDE$$
$$= (\angle BAD + 35°) + (\angle CAD + 25°)$$
$$= \angle BAD + \angle CAD + 60°$$
$$= \angle BAC + 60°$$
이므로
$$105° = \angle x + 60° \qquad \therefore \angle x = 45°$$

참고 공식을 이용하여 구하면
$$\angle x + 35° + 25° = 105° \qquad \therefore \angle x = 45°$$

6 답 **53°**

오른쪽 그림의 △FCE에서
$$\angle AFG = 30° + 25° = 55°$$
△GBD에서
$$\angle AGF = 40° + 32° = 72°$$
따라서 △AFG의 세 내각의 크
기의 합은 180°이므로
$$\angle x = 180° - (55° + 72°) = 53°$$

참고 공식을 이용하여 구하면
$$\angle x + 40° + 30° + 32° + 25° = 180° \qquad \therefore \angle x = 53°$$

월등한 개념

별 모양의 도형에서의 각의 크기
오른쪽 그림의

△BDG에서 $\angle AGF = \angle b + \angle d$
△CEF에서 $\angle AFG = \angle c + \angle e$
→ △AFG에서
$$\angle a + \angle b + \angle c + \angle d + \angle e$$
$$= 180°$$

6-1 답 **90°**

오른쪽 그림의 △AGD에서
$$\angle BGF = 25° + 30° = 55°$$
따라서 △BGF에서
$$\angle x = 35° + 55° = 90°$$

월등한 특강
본문 70쪽

1 답 (1) **135°** (2) **15°** (3) **90°**

(1) △ABC에서
$$\angle DBC + \angle DCB = 180° - (60° + 40° + 35°)$$
$$= 45°$$
따라서 △DBC에서
$$\angle x = 180° - (\angle DBC + \angle DCB)$$
$$= 180° - 45° = 135°$$

(2) △DBC에서
$$\angle DBC + \angle DCB = 180° - 120° = 60°$$
따라서 △ABC에서
$$\angle x = 180° - (75° + 30° + \angle DBC + \angle DCB)$$
$$= 180° - (75° + 30° + 60°)$$
$$= 15°$$

(3) 오른쪽 그림과 같이 \overline{BC}
를 그으면 △DBC에서
$$\angle DBC + \angle DCB$$
$$= 180° - 140°$$
$$= 40°$$
따라서 △ABC에서
$$\angle x = 180° - (20° + 30° + \angle DBC + \angle DCB)$$
$$= 180° - (20° + 30° + 40°) = 90°$$

다른 풀이 (3) 오른쪽 그림과 같
이 \overline{AD}의 연장선 위에 점
E를 잡으면 △ABD에서
$$\angle BDE = \angle BAD + 20°$$

△ADC에서

∠CDE=∠CAD+30°

∠BDE+∠CDE

=(∠BAD+20°)+(∠CAD+30°)

=∠BAD+∠CAD+50°

=∠BAC+50°

=∠x+50°

이므로

140°=∠x+50°

∴ ∠x=90°

참고 공식을 이용하여 구하면 다음과 같다.

(1) ∠x=60°+40°+35°=135°

(2) 120°=75°+∠x+30°

∴ ∠x=15°

(3) 140°=∠x+20°+30°

∴ ∠x=90°

2 답 (1) **95°** (2) **45°** (3) **30°**

(1) 오른쪽 그림의 △ACG에서

∠FGD=20°+35°=55°

△FDG에서

∠x=55°+40°=95°

(2) 오른쪽 그림의 △AFD에서

∠GFC=30°+45°=75°

△BGE에서

∠FGC=35°+25°

=60°

따라서 △FCG의 세 내각의

크기의 합은 180°이므로

∠x=180°-(75°+60°)=45°

(3) 오른쪽 그림의 △ACG에서

∠FGD=45°+35°

=80°

△BFE에서

∠GFD=28°+42°

=70°

따라서 △FDG의 세 내각의 크기의 합은 180°이므로

∠x=180°-(80°+70°)=30°

참고 공식을 이용하여 구하면 다음과 같다.

(2) 30°+35°+∠x+45°+25°=180°

∴ ∠x=45°

(3) 45°+28°+35°+∠x+42°=180°

∴ ∠x=30°

1 ②	2 ①	3 145°	4 33°	5 ②
6 ③	7 24°			

1 삼각형의 세 내각의 크기의 합은 180°이므로 가장 큰 각

의 크기는 $180° \times \dfrac{7}{3+5+7} = 84°$ 답 ②

2 오른쪽 그림의 △ABE에서

∠AED=∠x+60°

△CDE에서

∠AED=40°+45°

따라서 ∠x+60°=85°이므로

∠x=25° 답 ①

오른쪽 그림의 △ABE에서

∠AED=∠A+∠B ······ ㉠

또, △CDE에서

∠AED=∠C+∠D ······ ㉡

㉠, ㉡에서 ∠A+∠B=∠C+∠D

3 △ABC에서 ∠B+∠C=70°

∴ $∠IBC+∠ICB = \dfrac{1}{2}(∠B+∠C) = \dfrac{1}{2} \times 70° = 35°$

△IBC에서 ∠x+∠IBC+∠ICB=180°이므로

∠x+35°=180° ∴ ∠x=145° 답 145°

4 △ACD에서 $\overline{AC}=\overline{DC}$이므로

∠CAD=∠CDA=180°-114°=66°

△ABC에서 $\overline{AB}=\overline{AC}$이므로

∠ACB=∠ABC=∠x, ∠x+∠x=66°

2∠x=66° ∴ ∠x=33° 답 33°

5 오른쪽 그림과 같이 \overline{BC}를 그으

면 △DBC에서

∠DBC+∠DCB=180°-130°

=50°

따라서 △ABC에서

∠x=180°-(70°+∠DBC+∠DCB+35°)

=180°-(70°+50°+35°)=25° 답 ②

다른 풀이 오른쪽 그림과 같이

\overline{AD}의 연장선 위에 점 E를 잡

으면 △ABD에서

∠BDE=∠BAD+∠x

△ADC에서

$\angle CDE = \angle CAD + 35°$

$\angle BDE + \angle CDE = (\angle BAD + \angle x) + (\angle CAD + 35°)$
$= \angle BAC + \angle x + 35°$
$= 70° + \angle x + 35°$

이므로 $130° = \angle x + 105°$ ∴ $\angle x = 25°$

참고 공식을 이용하여 구하면

$130° = 70° + \angle x + 35°$ ∴ $\angle x = 25°$

6 오른쪽 그림의 △FCE에서

$\angle BFG = \angle a + \angle c$

△FBG에서

$(\angle a + \angle c) + \angle b + 70°$
$= 180°$

∴ $\angle a + \angle b + \angle c = 110°$ 답 ③

7 1단계 $\angle ABD = \angle a$라 하면

$\angle DBC = \angle ABD = \angle a$이므로

$\angle ABC = 2\angle ABD = 2\angle a$

△ABC에서

$\angle ACE = \angle A + \angle ABC = 48° + 2\angle a$ ◀ 30%

2단계 △DBC에서

$\angle DCE = \angle D + \angle DBC = \angle x + \angle a$ ◀ 30%

3단계 $\angle ACE = 2\angle DCE$이므로

$48° + 2\angle a = 2(\angle x + \angle a)$, $2\angle x = 48°$

∴ $\angle x = 24°$ ◀ 40%

답 24°

월등한 개념

삼각형의 내각과 외각의 이등분선에서의 각의 크기

△ABC에서 $2× = \angle A + 2•$

∴ $× = \dfrac{1}{2}\angle A + •$ ……… ㉠

△DBC에서 $× = \angle x + •$ ……… ㉡

㉠, ㉡에서 $\angle x = \dfrac{1}{2}\angle A$

LECTURE **10** 다각형의 내각과 외각의 성질

개념 다지기 본문 72~73쪽

1 답 (1) **900°** (2) **1080°** (3) **1440°**

(1) $180° \times (7-2) = 900°$

(2) $180° \times (8-2) = 1080°$

(3) $180° \times (10-2) = 1440°$

2 답 (1) **108°** (2) **120°** (3) **140°**

(1) $\dfrac{180° \times (5-2)}{5} = 108°$

(2) $\dfrac{180° \times (6-2)}{6} = 120°$

(3) $\dfrac{180° \times (9-2)}{9} = 140°$

3 답 (1) **105°** (2) **60°**

(1) 다각형의 외각의 크기의 합은 360°이므로

$120° + \angle x + 135° = 360°$

∴ $\angle x = 105°$

(2) 다각형의 외각의 크기의 합은 360°이므로

$115° + 85° + \angle x + 100° = 360°$

∴ $\angle x = 60°$

4 답 (1) **72°** (2) **60°** (3) **30°**

(1) $\dfrac{360°}{5} = 72°$

(2) $\dfrac{360°}{6} = 60°$

(3) $\dfrac{360°}{12} = 30°$

STEP 1 교과서 핵심 유형 익히기 본문 74~75쪽

1 답 **45°**

오각형의 내각의 크기의 합은 $180° \times (5-2) = 540°$이므로

$3\angle x + \angle x + 110° + 3\angle x + 115° = 540°$

$7\angle x = 315°$ ∴ $\angle x = 45°$

1-1 답 **70°**

사각형의 내각의 크기의 합은 $180° \times (4-2) = 360°$이므로

$(180° - \angle x) + 80° + 70° + (2\angle x - 40°) = 360°$

∴ $\angle x = 70°$

2 답 **팔각형**

구하는 다각형을 n각형이라 하면 내각의 크기의 합이 1080°이므로

$180° \times (n-2) = 1080°$

$n - 2 = 6$ ∴ $n = 8$

따라서 구하는 다각형은 팔각형이다.

2-1 답 **십일각형**

구하는 다각형을 n각형이라 하면 내각의 크기의 합이 1620°이므로

$180° \times (n-2) = 1620°$

$n-2 = 9$ ∴ $n=11$

따라서 구하는 다각형은 십일각형이다.

3 답 **80°**

다각형의 외각의 크기의 합은 360°이므로

$70° + (180° - 105°) + 65° + \angle x + 70° = 360°$

∴ $\angle x = 80°$

3-1 답 **20°**

다각형의 외각의 크기의 합은 360°이므로

$100° + 90° + 110° + 3\angle x = 360°$

$3\angle x = 60°$ ∴ $\angle x = 20°$

다른 풀이 사각형의 내각의 크기의 합은 360°이므로

$80° + 90° + 70° + (180° - 3\angle x) = 360°$

$3\angle x = 60°$ ∴ $\angle x = 20°$

4 답 (1) **110°** (2) **70°**

(1) 오각형의 내각의 크기의 합은 $180° \times (5-2) = 540°$ 이므로

$100° + 95° + (70° + \angle a) + (\angle b + 60°) + 105° = 540°$

∴ $\angle a + \angle b = 110°$

(2) 삼각형의 내각의 크기의 합은 180°이므로

$\angle x = 180° - (\angle a + \angle b) = 180° - 110° = 70°$

4-1 답 ⑤

오른쪽 그림과 같이 보조선을 그으면 맞꼭지각의 크기는 서로 같으므로

$\angle b + \angle c = \angle d + \angle e$

사각형의 내각의 크기의 합은 360°이므로

$105° + (\angle a + \angle d) + (\angle e + 45°) + 85° = 360°$

$\angle a + \angle d + \angle e = 125°$

∴ $\angle a + \angle b + \angle c = \angle a + \angle d + \angle e$

$= 125°$

5 답 ③

구하는 정다각형을 정n각형이라 하면 한 내각의 크기가 135°이므로

$\dfrac{180° \times (n-2)}{n} = 135°$

$180° \times n - 360° = 135° \times n$

$45° \times n = 360°$ ∴ $n=8$

따라서 구하는 정다각형은 정팔각형이다.

다른 풀이 한 내각의 크기가 135°이므로 한 외각의 크기는 $180° - 135° = 45°$

구하는 정다각형을 정n각형이라 하면

$\dfrac{360°}{n} = 45°$ ∴ $n=8$

따라서 구하는 정다각형은 정팔각형이다.

5-1 답 ③

구하는 정다각형을 정n각형이라 하면

$\dfrac{360°}{n} = 60°$ ∴ $n=6$

따라서 정육각형이므로 내각의 크기의 합은

$180° \times (6-2) = 720°$

6 답 ②

정다각형에서

(한 내각의 크기)+(한 외각의 크기)=180°이므로

(한 외각의 크기)$= 180° \times \dfrac{2}{3+2} = 72°$

구하는 정다각형을 정n각형이라 하면

$\dfrac{360°}{n} = 72°$ ∴ $n=5$

따라서 구하는 정다각형은 정오각형이다.

6-1 답 **6개**

한 내각의 크기가 한 외각의 크기의 2배이므로

(한 내각의 크기) : (한 외각의 크기)$=2 : 1$

(한 내각의 크기)+(한 외각의 크기)=180°이므로

(한 외각의 크기)$= 180° \times \dfrac{1}{2+1} = 60°$

구하는 정다각형을 정n각형이라 하면

$\dfrac{360°}{n} = 60°$ ∴ $n=6$

따라서 정육각형이므로 꼭짓점의 개수는 6개이다.

7 답 (1) **108°** (2) **36°** (3) **72°**

(1) 정오각형의 한 내각의 크기는

$\dfrac{180° \times (5-2)}{5} = 108°$

∴ $\angle AED = 108°$

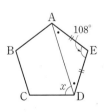

(2) △EAD는 $\overline{EA} = \overline{ED}$인 이등변 삼각형이므로

$\angle EAD = \dfrac{1}{2} \times (180° - 108°) = 36°$

(3) $\angle CDE = \angle AED = 108°$, $\angle EDA = \angle EAD = 36°$ 이므로

$\angle x = \angle CDE - \angle EDA = 108° - 36° = 72°$

7-1 탭 **36°**

정오각형의 한 외각의 크기
는 $\dfrac{360°}{5}=72°$이므로

$\angle DEF=\angle EDF=72°$

따라서 △EDF에서

$\angle x=180°-(72°+72°)=36°$

STEP 2 기출로 **실전 문제** 익히기 본문 76쪽

1 ③	2 ②	3 ②	4 ③	5 ㄱ, ㄴ
6 ⑤	7 162°			

1 육각형의 내각의 크기의 합은 $180°\times(6-2)=720°$이므로

$140°+90°+110°+\angle x+110°+(180°-30°)=720°$

$\therefore \angle x=120°$ 탭 ③

2 $\angle b=180°-75°=105°$

다각형의 외각의 크기의 합은 360°이므로

$\angle a+(180°-90°)+75°+70°+(180°-100°)=360°$

$\therefore \angle a=45°$

$\therefore \angle b-\angle a=105°-45°=60°$ 탭 ②

3 구하는 다각형을 n각형이라 하면 내각의 크기의 합이 1800°이므로

$180°\times(n-2)=1800°$

$n-2=10$ $\therefore n=12$

따라서 십이각형이므로 한 꼭짓점에서 그을 수 있는 대각선의 개수는 $12-3=9$(개) 탭 ②

4 오른쪽 그림과 같이 보조선을 그으면 맞꼭지각의 크기는 서로 같으므로

$\angle e+\angle f=\angle x+\angle y$

사각형의 내각의 크기의 합은 360°이므로

$\angle a+(\angle b+\angle x)+(\angle y+\angle c)+\angle d=360°$

$\angle a+\angle b+\angle c+\angle d+(\angle x+\angle y)=360°$

$\therefore \angle a+\angle b+\angle c+\angle d+\angle e+\angle f=360°$ 탭 ③

5 정다각형으로 평면을 빈틈없이 채우려면 한 꼭짓점에 모인 각의 크기의 합이 360°이어야 한다.

ㄱ. 정삼각형의 한 내각의 크기는 $\dfrac{180°\times(3-2)}{3}=60°$

이때 $60°\times6=360°$이므로 정삼각형으로 평면을 빈틈없이 채울 수 있다.

ㄴ. 정사각형의 한 내각의 크기는 $\dfrac{180°\times(4-2)}{4}=90°$

이때 $90°\times4=360°$이므로 정사각형으로 평면을 빈틈없이 채울 수 있다.

ㄷ. 정오각형의 한 내각의 크기는 $\dfrac{180°\times(5-2)}{5}=108°$

이때 $108°\times3=324°$, $108°\times4=432°$이므로 정오각형으로 평면을 빈틈없이 채울 수 없다.

ㄹ. 정팔각형의 한 내각의 크기는 $\dfrac{180°\times(8-2)}{8}=135°$

이때 $135°\times2=270°$, $135°\times3=405°$이므로 정팔각형으로 평면을 빈틈없이 채울 수 없다.

따라서 평면을 빈틈없이 채울 수 있는 정다각형은 ㄱ, ㄴ이다. 탭 ㄱ, ㄴ

6 정다각형에서

(한 내각의 크기)+(한 외각의 크기)=180°

이므로

(한 외각의 크기)$=180°\times\dfrac{1}{8+1}=20°$

구하는 정다각형을 정n각형이라 하면

$\dfrac{360°}{n}=20°$

$\therefore n=18$

따라서 정십팔각형이므로 대각선의 개수는

$\dfrac{18\times(18-3)}{2}=135$(개) 탭 ⑤

7 [1단계] 오른쪽 그림과 같이 정사각형과 정오각형이 붙어 있는 변을 연장하면 $\angle x$의 크기는 정사각형의 한 외각의 크기와 정오각형의 한 외각의 크기의 합과 같다.

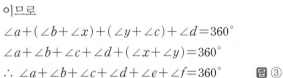

이때 정사각형의 한 외각의 크기는

$\dfrac{360°}{4}=90°$ ◀40%

[2단계] 정오각형의 한 외각의 크기는

$\dfrac{360°}{5}=72°$ ◀40%

[3단계] $\angle x=90°+72°=162°$ ◀20%

탭 162°

[다른 풀이] 정사각형의 한 내각의 크기는 90°이고, 정오각형의 한 내각의 크기는

$\dfrac{180°\times(5-2)}{5}=108°$

이므로

$\angle x=360°-(90°+108°)$

$=162°$

01 ②	02 ④	03 ④	04 ⑤	05 ④
06 정십오각형		07 ⑤	08 80°	09 ②
10 ④	11 ③	12 300°	13 ②	14 ③
15 ③	16 ③	17 ⑤	18 ③	19 ①
20 ④	21 $\angle x=36°$, $\angle y=108°$			
22 (1) 십오각형 (2) 12개 (3) 90개				
23 (1) 226° (2) 113° (3) 67°		24 20°	25 54°	

01 반원, 부채꼴은 선분과 곡선으로 둘러싸여 있으므로 다각형이 아니다. 또, 원뿔, 정육면체, 삼각기둥은 입체도형이므로 다각형이 아니다.
따라서 다각형은 구각형, 정팔각형, 십각형, 이십각형의 4개이다. 답 ②

02 구하는 다각형을 n각형이라 하면
$n-3=7$ ∴ $n=10$
따라서 구하는 다각형은 십각형이다. 답 ④

03 $\angle A+\angle B+\angle C=180°$이므로
$3\angle C+40°+\angle C=180°$
$4\angle C=140°$ ∴ $\angle C=35°$
∴ $\angle A=3\times35°=105°$ 답 ④

04 다각형의 외각의 크기의 합은 360°이므로
$55°+\angle x+45°+\angle y+60°+(180°-130°)=360°$
∴ $\angle x+\angle y=150°$ 답 ⑤

05 ㄱ. 모든 변의 길이가 같고, 모든 내각의 크기가 같은 다각형은 정다각형이다.
ㄷ. 세 변의 길이가 같은 삼각형은 세 내각의 크기가 모두 60°로 같으므로 정삼각형이다.
ㄹ. 오른쪽 그림과 같은 마름모는 네 변의 길이가 모두 같지만 네 내각의 크기가 모두 같은 것은 아니므로 정사각형이 아니다.

따라서 옳은 것은 ㄴ, ㄷ이다. 답 ④

06 (개)에서 구하는 다각형은 정다각형이다.
(내)에서 구하는 다각형을 정n각형이라 하면
$n-2=13$ ∴ $n=15$
따라서 구하는 다각형은 정십오각형이다.
답 정십오각형

07 8명의 학생이 서로 한 번씩 악수를 한 횟수는 팔각형의 변의 개수와 대각선의 개수의 합과 같다.
팔각형의 변의 개수는 8개
팔각형의 대각선의 개수는 $\dfrac{8\times(8-3)}{2}=20$(개)
따라서 악수는 모두 $8+20=28$(번) 하게 된다. 답 ⑤
주의 이웃하는 학생들끼리도 서로 악수를 하므로 악수를 한 횟수를 구할 때 팔각형의 변의 개수도 더해 주어야 한다.

08 △ABC에서 $\angle B=180°-(60°+40°)=80°$
∴ $\angle ABD=\dfrac{1}{2}\angle B=\dfrac{1}{2}\times80°=40°$
따라서 △ABD에서 $\angle x=40°+40°=80°$ 답 80°
참고 △BCD에서 $\angle DBC+60°+\angle x=180°$이므로
$40°+60°+\angle x=180°$ ∴ $\angle x=80°$

09 △ABC에서 $\overline{AB}=\overline{AC}$이므로
$\angle ACB=\angle ABC=29°$
∴ $\angle x=29°+29°=58°$
△ACD에서 $\overline{AC}=\overline{CD}$이므로
$\angle CDA=\angle x=58°$
따라서 △BCD에서 $\angle y=29°+58°=87°$
∴ $\angle x+\angle y=58°+87°=145°$ 답 ②

10 오른쪽 그림과 같이 \overline{BC}를 그으면 △DBC에서
$\angle DBC+\angle DCB=180°-130°$
$=50°$
따라서 △ABC에서
$\angle ABC+\angle ACB=\angle x+\angle y+(\angle DBC+\angle DCB)$
이므로 $180°-75°=\angle x+\angle y+50°$
∴ $\angle x+\angle y=55°$ 답 ④

11 △ABC에서
$\angle DCE=\dfrac{1}{2}\angle ACE=\dfrac{1}{2}(\angle x+2\angle DBC)$
$=\dfrac{1}{2}\angle x+\angle DBC$ ······ ㉠
△DBC에서 $\angle DCE=37°+\angle DBC$ ······ ㉡
㉠, ㉡에서 $\dfrac{1}{2}\angle x+\angle DBC=37°+\angle DBC$
$\dfrac{1}{2}\angle x=37°$ ∴ $\angle x=2\times37°=74°$ 답 ③

12 육각형의 내각의 크기의 합은 $180°\times(6-2)=720°$이므로
$120°+60°+\angle a+115°+125°+\angle b=720°$
∴ $\angle a+\angle b=720°-420°=300°$ 답 300°

13 오른쪽 그림과 같이 보조선을 그으 면 맞꼭지각의 크기는 서로 같으 므로

$\angle f + \angle g = 65° + 40° = 105°$

오각형의 내각의 크기의 합은

$180° \times (5-2) = 540°$이므로

$\angle a + \angle b + \angle c + \angle f + \angle g + \angle d + \angle e = 540°$

$\angle a + \angle b + \angle c + 105° + \angle d + \angle e = 540°$

$\therefore \angle a + \angle b + \angle c + \angle d + \angle e = 435°$

답 ②

14 오른쪽 그림에서

$\angle x = \angle a + \angle b$, $\angle y = \angle c + \angle d$,

$\angle z = \angle e + \angle f$, $\angle w = \angle g + \angle h$

이므로

$\angle a + \angle b + \angle c + \angle d + \angle e + \angle f$
$\qquad + \angle g + \angle h$

$= \angle x + \angle y + \angle z + \angle w$

이때 $\angle x + \angle y + \angle z + \angle w$의 크기는 위의 그림에서 색 칠한 사각형의 외각의 크기의 합과 같으므로

$\angle x + \angle y + \angle z + \angle w = 360°$

$\therefore \angle a + \angle b + \angle c + \angle d + \angle e + \angle f + \angle g + \angle h = 360°$

답 ③

15 구하는 정다각형을 정n각형이라 하면

$\dfrac{360°}{n} = 30°$ $\quad \therefore n = 12$

따라서 정십이각형이므로 대각선의 개수는

$\dfrac{12 \times (12-3)}{2} = 54$(개)

답 ③

16 구하는 정다각형을 정n각형이라 하면 대각선의 개수가 35개이므로

$\dfrac{n(n-3)}{2} = 35$, $n(n-3) = 70 = 10 \times 7$

$\therefore n = 10$

따라서 구하는 정다각형은 정십각형이다.

① 한 내각의 크기는 $\dfrac{180° \times (10-2)}{10} = 144°$

② 한 외각의 크기는 $\dfrac{360°}{10} = 36°$

③ 내각의 크기의 합은 $180° \times (10-2) = 1440°$

④ 한 꼭짓점에서 대각선을 모두 그으면 $10-2 = 8$(개) 의 삼각형으로 나누어진다.

⑤ 한 꼭짓점에서 그을 수 있는 대각선의 개수는
$\quad 10-3 = 7$(개)이다.

따라서 옳지 않은 것은 ③이다.

답 ③

17 정육각형의 한 내각의 크기는

$\dfrac{180° \times (6-2)}{6} = 120°$

정오각형의 한 내각의 크기는

$\dfrac{180° \times (5-2)}{5} = 108°$

$\therefore \angle x = 360° - (120° + 120° + 108°) = 12°$

답 ⑤

18 삼각형의 세 외각의 크기의 합은 $360°$이고 $\angle A$의 외각 의 크기는 $180° - 76° = 104°$이므로

$\angle DBC + \angle ECB = 360° - 104° = 256°$

$\therefore \angle PBC + \angle PCB = \dfrac{1}{2}(\angle DBC + \angle ECB)$

$\qquad\qquad\qquad\quad = \dfrac{1}{2} \times 256° = 128°$

따라서 $\triangle BPC$에서

$\angle x = 180° - (\angle PBC + \angle PCB)$

$\qquad = 180° - 128° = 52°$

답 ③

19 오른쪽 그림의 $\triangle BDF$에서

$\angle x = 55° + 33° = 88°$

$\triangle GCE$에서

$\angle y = \angle a + 65°$

사각형 $ABGH$에서

$95° + \angle x + \angle y + \angle b = 360°$이므로

$95° + 88° + (\angle a + 65°) + \angle b = 360°$

$\therefore \angle a + \angle b = 112°$

답 ①

20 오른쪽 그림에서

$\angle a + \angle b + \angle c + \angle d + \angle e$
$\qquad\qquad\qquad + \angle f + \angle g$

$=$(삼각형의 내각의 크기의 합)$\times 7$
$\quad -$(칠각형의 외각의 크기의 합)$\times 2$

$= 180° \times 7 - 360° \times 2$

$= 1260° - 720° = 540°$

답 ④

다른 풀이 오른쪽 그림과 같이

\overline{AB}, \overline{GC}를 그으면

$\angle AHB = \angle GHC$(맞꼭지각)

이므로

$\angle BGC + \angle ACG$

$= \angle CAB + \angle GBA$

$\therefore \angle a + \angle b + \angle c + \angle d + \angle e + \angle f + \angle g$

$\quad =$(사각형 $ABDF$의 내각의 크기의 합)

$\qquad +$(삼각형 GCE의 내각의 크기의 합)

$\quad = 360° + 180° = 540°$

21 정오각형의 한 내각의 크기는

$$\frac{180° \times (5-2)}{5} = 108°$$

△ABE는 $\overline{AB} = \overline{AE}$인 이등변삼

각형이므로

$$\angle AEB = \frac{1}{2} \times (180° - 108°)$$

$$= 36°$$

같은 방법으로 △DEC에서

$\angle DEC = 36°$

$\therefore \angle x = 108° - (36° + 36°) = 36°$

△DEA는 $\overline{EA} = \overline{ED}$인 이등변삼각형이므로

$\angle EDA = 36°$

따라서 △DEF에서

$\angle DFE = 180° - (36° + 36°) = 108°$

$\therefore \angle y = \angle DFE = 108°$ (맞꼭지각)

탭 $\angle x = 36°$, $\angle y = 108°$

22 (1) 구하는 다각형을 n각형이라 하면 n각형의 내부의 한 점에서 각 꼭짓점에 선분을 그었을 때 생기는 삼각형의 개수는 n개이므로 $n = 15$이다.

따라서 구하는 다각형은 십오각형이다. ··· ❶

(2) 십오각형의 한 꼭짓점에서 그을 수 있는 대각선의 개수는

$15 - 3 = 12$(개) ··· ❷

(3) 십오각형의 대각선의 개수는

$$\frac{15 \times (15-3)}{2} = 90(개)$$ ··· ❸

탭 (1) 십오각형 (2) 12개 (3) 90개

단계	채점 기준	배점
❶	다각형 구하기	30%
❷	한 꼭짓점에서 그을 수 있는 대각선의 개수 구하기	30%
❸	다각형의 대각선의 개수 구하기	40%

23 (1) 다각형의 외각의 크기의 합은 360°이므로

$(180° - \angle BAE) + 76° + 80° + 70° + (180° - \angle AED)$

$= 360°$

$\therefore \angle BAE + \angle AED = 226°$ ··· ❶

(2) $\angle BAE = 2\angle FAE$, $\angle AED = 2\angle AEF$이므로

$\angle FAE + \angle AEF = \frac{1}{2}(\angle BAE + \angle AED)$

$$= \frac{1}{2} \times 226°$$

$$= 113°$$ ··· ❷

(3) △AFE에서 $\angle x + \angle FAE + \angle AEF = 180°$이므로

$\angle x + 113° = 180°$

$\therefore \angle x = 180° - 113° = 67°$ ··· ❸

탭 (1) 226° (2) 113° (3) 67°

단계	채점 기준	배점
❶	$\angle BAE + \angle AED$의 크기 구하기	30%
❷	$\angle FAE + \angle AEF$의 크기 구하기	30%
❸	$\angle x$의 크기 구하기	40%

24 △ACD에서 $\overline{AC} = \overline{CD}$이므로

$\angle CAD = \angle CDA = 180° - 140° = 40°$ ··· ❶

$\therefore \angle ACB = 40° + 40° = 80°$

△ABC에서 $\overline{AB} = \overline{AC}$이므로

$\angle ABC = \angle ACB = 80°$ ··· ❷

$\therefore \angle x = 180° - (80° + 80°)$

$$= 20°$$ ··· ❸

탭 20°

단계	채점 기준	배점
❶	$\angle CAD$와 $\angle CDA$의 크기 구하기	40%
❷	$\angle ABC$와 $\angle ACB$의 크기 구하기	40%
❸	$\angle x$의 크기 구하기	20%

25 오른쪽 그림과 같이 여섯 점 A~F를 정하면 $\angle CBF$의 크기는 정오각형의 한 외각의 크기이므로

$$\angle CBF = \frac{360°}{5} = 72°$$

$\angle CDF$의 크기는 정팔각형의 한 외각의 크기이므로

$$\angle CDF = \frac{360°}{8} = 45°$$ ··· ❶

$\angle BCD$의 크기는 정오각형의 한 외각의 크기와 정팔각형의 한 외각의 크기의 합이므로

$\angle BCD = 72° + 45° = 117°$ ··· ❷

사각형의 내각의 크기의 합은 360°이므로

$\angle BFD = 360° - (72° + 117° + 45°)$

$$= 126°$$ ··· ❸

$\therefore \angle x = 180° - \angle BFD$

$$= 180° - 126° = 54°$$ ··· ❹

탭 54°

단계	채점 기준	배점
❶	$\angle CBF$와 $\angle CDF$의 크기 구하기	40%
❷	$\angle BCD$의 크기 구하기	20%
❸	$\angle BFD$의 크기 구하기	30%
❹	$\angle x$의 크기 구하기	10%

2 원과 부채꼴

본문 82쪽

1 답 (1) 선분 OA (2) **10 cm**

2 답

반지름(cm)	지름(cm)	원주(cm)
5	**10**	**30**
7	**14**	**42**

3 답 (1) **48 cm²** (2) **75 cm²**

LECTURE 11 원과 부채꼴

개념 다지기

본문 84~85쪽

1 답

2 답 (1) × (2) ○ (3) ×
(1) 원 위의 두 점을 이은 선분을 현이라 한다.
(3) 부채꼴과 활꼴이 같아질 때의 중심각의 크기는 180°
이다.

3 답 (1) 8 (2) 6
(1) 부채꼴의 호의 길이는 중심각의 크기에 정비례하므로
$35° : 70° = 4 : x$, $1 : 2 = 4 : x$ ∴ $x = 8$
(2) 중심각의 크기가 같은 두 부채꼴의 넓이는 같으므로
$x = 6$

4 답 (1) 7 (2) 55
(1) 중심각의 크기가 같은 두 현의 길이는 같으므로
$x = 7$
(2) 길이가 같은 현에 대한 중심각의 크기는 같으므로
$x = 55$

STEP 1 교과서 핵심 유형 익히기

본문 86~87쪽

1 답 ④
④ \overline{AC}와 \overline{BC}는 반지름이 아니므로 \overline{AC}, \overline{BC}, \overarc{AB}로 둘러싸인 도형은 부채꼴이 아니다.

1-1 답 ④, ⑤
④ 호와 현으로 이루어진 도형은 활꼴이다.
⑤ 반원은 활꼴이면서 동시에 부채꼴인 도형이다.

2 답 (1) 5 (2) 45
(1) 부채꼴의 호의 길이는 중심각의 크기에 정비례하므로
$30° : 90° = x : 15$, $1 : 3 = x : 15$
$3x = 15$ ∴ $x = 5$
(2) 부채꼴의 호의 길이는 중심각의 크기에 정비례하므로
$(x° + 15°) : x° = 8 : 6$, $(x + 15) : x = 4 : 3$
$3(x + 15) = 4x$ ∴ $x = 45$

2-1 답 ③
부채꼴의 호의 길이는 중심각의 크기에 정비례하므로
$30° : x° = 7 : 21$, $30 : x = 1 : 3$ ∴ $x = 90$
중심각의 크기가 같은 두 부채꼴의 호의 길이는 같으므로 $y = 7$

3 답 90°
부채꼴의 호의 길이는 중심각의 크기에 정비례하므로
$\angle AOB : \angle BOC : \angle COA = \overarc{AB} : \overarc{BC} : \overarc{CA} = 3 : 4 : 5$
∴ $\angle AOB = 360° \times \dfrac{3}{3+4+5} = 360° \times \dfrac{1}{4} = 90°$
다른 풀이 $\angle AOB$, $\angle BOC$, $\angle COA$의 크기를 각각
$3x°$, $4x°$, $5x°$라 하면
$3x + 4x + 5x = 360$, $12x = 360$ ∴ $x = 30$
∴ $\angle AOB = 3x° = 3 \times 30° = 90°$

3-1 답 36°
$\overarc{AB} = 4\overarc{BC}$에서 $\overarc{AB} : \overarc{BC} = 4 : 1$
부채꼴의 호의 길이는 중심각의 크기에 정비례하므로
$\angle AOB : \angle BOC = \overarc{AB} : \overarc{BC} = 4 : 1$
이때 $\angle AOB + \angle BOC = 180°$이므로
$\angle BOC = 180° \times \dfrac{1}{4+1} = 180° \times \dfrac{1}{5} = 36°$
다른 풀이 $\angle AOB$, $\angle BOC$의 크기를 각각 $4x°$, $x°$라 하면
$4x + x = 180$, $5x = 180$ ∴ $x = 36$ ∴ $\angle BOC = 36°$

4 답 60°
$\angle COD = x°$라 하면 부채꼴의 넓이는 중심각의 크기에
정비례하므로
$150° : x° = 25 : 10$, $150 : x = 5 : 2$
$5x = 300$ ∴ $x = 60$
∴ $\angle COD = 60°$

4-1 답 7 cm²
부채꼴 AOB의 넓이를 S cm²라 하면 부채꼴의 넓이는
중심각의 크기에 정비례하므로
$15° : 90° = S : 42$, $1 : 6 = S : 42$
$6S = 42$ ∴ $S = 7$
따라서 부채꼴 AOB의 넓이는 7 cm²이다.

5 답 **26 cm**

$\overline{AC} /\!/ \overline{OD}$이므로

$\angle OAC = \angle BOD = 25°$
(동위각)

$\triangle AOC$는 $\overline{OA} = \overline{OC}$인 이등변삼각형이므로

$\angle OCA = \angle OAC = 25°$

$\therefore \angle AOC = 180° - (25° + 25°) = 130°$

부채꼴의 호의 길이는 중심각의 크기에 정비례하므로

$\angle AOC : \angle BOD = \overset{\frown}{AC} : \overset{\frown}{BD}$에서

$130° : 25° = \overset{\frown}{AC} : 5$, $26 : 5 = \overset{\frown}{AC} : 5$

$\therefore \overset{\frown}{AC} = 26 \,(\text{cm})$

5-1 답 **28 cm**

$\overline{AB} /\!/ \overline{CD}$이므로

$\angle OCD = \angle AOC = 20°$(엇각)

$\triangle COD$는 $\overline{OC} = \overline{OD}$인 이등변

삼각형이므로

$\angle ODC = \angle OCD = 20°$

$\therefore \angle COD = 180° - (20° + 20°) = 140°$

부채꼴의 호의 길이는 중심각의 크기에 정비례하므로

$\angle AOC : \angle COD = \overset{\frown}{AC} : \overset{\frown}{CD}$에서

$20° : 140° = 4 : \overset{\frown}{CD}$, $1 : 7 = 4 : \overset{\frown}{CD}$

$\therefore \overset{\frown}{CD} = 28 \,(\text{cm})$

6 답 ③, ④

①, ② 크기가 같은 중심각에 대한 호의 길이와 현의 길이는 각각 같으므로

$\overset{\frown}{AB} = \overset{\frown}{CD} = \overset{\frown}{DE}$, $\overline{AB} = \overline{CD} = \overline{DE}$

③ $2\angle AOB = \angle COE$이고, 부채꼴의 호의 길이는 중심각의 크기에 정비례하므로

$2\overset{\frown}{AB} = \overset{\frown}{CE}$

④ $\angle COD = \dfrac{1}{2}\angle COE$이지만 현의 길이는 중심각의 크기에 정비례하지 않으므로

$\overline{CD} \neq \dfrac{1}{2}\overline{CE}$

⑤ $\triangle COE < \triangle COD + \triangle DOE = 2\triangle AOB$

따라서 옳지 않은 것은 ③, ④이다.

6-1 답 ㄱ, ㄹ

$\angle AOB = 105°$, $\angle COD = 35°$에서 $\angle AOB = 3\angle COD$

ㄱ, ㄹ. 부채꼴의 호의 길이와 넓이는 각각 중심각의 크기에 정비례하므로

$\overset{\frown}{AB} = 3\overset{\frown}{CD}$

(부채꼴 AOB의 넓이) $= 3 \times$ (부채꼴 COD의 넓이)

ㄴ. 현의 길이는 중심각의 크기에 정비례하지 않으므로

$\overline{AB} \neq 3\overline{CD}$

ㄷ. $\angle AOD$의 크기는 알 수 없다.

따라서 옳은 것은 ㄱ, ㄹ이다.

 STEP 2 기출로 **실전 문제** 익히기 　　　　本文 88쪽

| 1 ③, ④ | 2 ② | 3 ② | 4 32 cm | 5 ② |
| 6 ③, ⑤ | 7 6 cm | | | |

1 ① 원 위의 두 점 A, B를 양 끝 점으로 하는 원의 일부분을 호 AB라 하며 기호로 $\overset{\frown}{AB}$와 같이 나타낸다.

② 현은 원 위의 두 점을 이은 선분이다.

⑤ 반원은 활꼴이면서 동시에 부채꼴이다.

따라서 옳은 것은 ③, ④이다.　　　답 ③, ④

참고 ② 원 위의 두 점을 지나는 직선은 할선이다.

월등한 **개념**

(1) 호, 현, 할선의 구분

도형	선의 종류는?	원의 일부인가?
호	원 위의 두 점을 양 끝 점으로 하는 곡선	○
현	원 위의 두 점을 양 끝 점으로 하는 선분	×
할선	원 위의 두 점을 지나는 직선	×

(2) 부채꼴, 활꼴의 구분

도형	구성 요소는?	부채꼴과 활꼴이 일치할 때는?
부채꼴	호와 두 반지름	중심각의 크기가 180°인 반원
활꼴	호와 현	현이 지름인 반원

2 부채꼴의 넓이는 중심각의 크기에 정비례하므로

$(2x° - 30°) : x° = 16 : 12$

$(2x - 30) : x = 4 : 3$

$3(2x - 30) = 4x$, $2x = 90$

$\therefore x = 45$　　　答 ②

3 부채꼴의 호의 길이는 중심각의 크기에 정비례하므로

$\angle AOB : \angle BOC : \angle COA = \overset{\frown}{AB} : \overset{\frown}{BC} : \overset{\frown}{CA}$
$= 4 : 3 : 2$

$\therefore \angle BOC = 360° \times \dfrac{3}{4+3+2}$
$= 360° \times \dfrac{1}{3} = 120°$

$\triangle OBC$는 $\overline{OB} = \overline{OC}$인 이등변삼각형이므로

$\angle OCB = \angle OBC = \dfrac{1}{2} \times (180° - 120°) = 30°$　　答 ②

4 $\overarc{AB}=\overarc{BC}$이므로 $\angle AOB=\angle BOC$

중심각의 크기가 같은 두 현의 길이는 같으므로

$\overline{BC}=\overline{AB}=6\,\text{cm}$

\overline{OC}는 반지름이므로 $\overline{OC}=\overline{OA}=10\,\text{cm}$

따라서 사각형 OABC의 둘레의 길이는

$\overline{OA}+\overline{AB}+\overline{BC}+\overline{CO}=10+6+6+10=32\,(\text{cm})$

답 32 cm

5 △OCD는 $\overline{OC}=\overline{OD}$인 이등변삼각형이므로

$\angle OCD=\angle ODC=\dfrac{1}{2}\times(180°-100°)=40°$

$\overline{AB}/\!/\overline{CD}$이므로

$\angle AOC=\angle OCD=40°$ (엇각)

부채꼴의 호의 길이는 중심각의 크기에 정비례하므로

$\overarc{AC}:\overarc{CD}=\angle AOC:\angle COD$

$\qquad\qquad=40°:100°=2:5$

답 ②

6 ① 부채꼴의 호의 길이는 중심각의 크기에 정비례하므로

$\overarc{AC}:\overarc{CD}=\angle AOC:\angle COD=2:1$

$\therefore \overarc{AC}=2\overarc{CD}$

② $3\overline{BC}=\overline{AB}+\overline{BC}+\overline{CD}>\overline{AD}$

③ 부채꼴의 호의 길이는 중심각의 크기에 정비례하므로

$\overarc{AC}:\overarc{AD}=\angle AOC:\angle AOD=2:3$

$\therefore \overarc{AC}=\dfrac{2}{3}\overarc{AD}$

④ △AOC<△AOB+△BOC=2△AOB

$\therefore \dfrac{1}{2}$△AOC<△AOB

⑤ 중심각의 크기가 같은 두 부채꼴의 넓이는 같으므로

(부채꼴 AOC의 넓이)=(부채꼴 BOD의 넓이)

따라서 옳은 것은 ③, ⑤이다.

답 ③, ⑤

7 1단계 오른쪽 그림과 같이 \overline{OD}를

그으면 △BOD는

$\overline{OB}=\overline{OD}$인 이등변삼각형

이므로

$\angle ODB=\angle OBD=30°$

$\therefore \angle BOD=180°-(30°+30°)$

$\qquad\qquad\quad=120°$ ◀40%

2단계 $\overline{BD}/\!/\overline{OC}$이므로

$\angle AOC=\angle OBD=30°$ (동위각) ◀30%

3단계 부채꼴의 호의 길이는 중심각의 크기에 정비례하

므로

$30°:120°=\overarc{AC}:24$, $1:4=\overarc{AC}:24$

$4\overarc{AC}=24$ $\therefore \overarc{AC}=6\,(\text{cm})$ ◀30%

답 6 cm

개념 다지기 본문 89~90쪽

1 답 14π cm, 49π cm^2

(둘레의 길이)$=2\pi\times 7=14\pi\,(\text{cm})$

(넓이)$=\pi\times 7^2=49\pi\,(\text{cm}^2)$

2 답 (1) 6π cm, 9π cm^2 (2) 8π cm, 16π cm^2

(1) (둘레의 길이)$=2\pi\times 3=6\pi\,(\text{cm})$

(넓이)$=\pi\times 3^2=9\pi\,(\text{cm}^2)$

(2) (둘레의 길이)$=2\pi\times 4=8\pi\,(\text{cm})$

(넓이)$=\pi\times 4^2=16\pi\,(\text{cm}^2)$

3 답 (1) 2π cm, 3π cm^2 (2) 6π cm, 12π cm^2

(1) (호의 길이)$=2\pi\times 3\times\dfrac{120}{360}=2\pi\,(\text{cm})$

(넓이)$=\pi\times 3^2\times\dfrac{120}{360}=3\pi\,(\text{cm}^2)$

(2) (호의 길이)$=2\pi\times 4\times\dfrac{270}{360}=6\pi\,(\text{cm})$

(넓이)$=\pi\times 4^2\times\dfrac{270}{360}=12\pi\,(\text{cm}^2)$

4 답 (1) $\dfrac{5}{2}\pi$ cm^2 (2) 15π cm^2

(1) (넓이)$=\dfrac{1}{2}\times 5\times\pi=\dfrac{5}{2}\pi\,(\text{cm}^2)$

(2) (넓이)$=\dfrac{1}{2}\times 6\times 5\pi=15\pi\,(\text{cm}^2)$

STEP 1 교과서 핵심 유형 익히기 본문 91~92쪽

1 답 (1) $(3\pi+6)$cm, $\dfrac{9}{2}\pi$ cm^2 (2) 34π cm, 51π cm^2

(1) (색칠한 부분의 둘레의 길이)

$=$(호의 길이)$+$(반지름의 길이)$\times 2$

$=2\pi\times 3\times\dfrac{1}{2}+3\times 2=3\pi+6\,(\text{cm})$

(색칠한 부분의 넓이)$=\pi\times 3^2\times\dfrac{1}{2}=\dfrac{9}{2}\pi\,(\text{cm}^2)$

(2) (색칠한 부분의 둘레의 길이)

$=$(작은 원의 둘레의 길이)$+$(큰 원의 둘레의 길이)

$=2\pi\times 7+2\pi\times 10$

$=14\pi+20\pi=34\pi\,(\text{cm})$

(색칠한 부분의 넓이)

$=$(큰 원의 넓이)$-$(작은 원의 넓이)

$=\pi\times 10^2-\pi\times 7^2$

$=100\pi-49\pi=51\pi\,(\text{cm}^2)$

1-1 답 12π cm, 12π cm^2

(색칠한 부분의 둘레의 길이)

=(작은 원의 둘레의 길이)+(큰 원의 둘레의 길이)

$=2\pi\times2+2\pi\times4$

$=4\pi+8\pi=12\pi(\text{cm})$

(색칠한 부분의 넓이)

=(큰 원의 넓이)-(작은 원의 넓이)

$=\pi\times4^2-\pi\times2^2$

$=16\pi-4\pi=12\pi(\text{cm}^2)$

2 답 (1) 6π cm (2) $108°$

(1) 호의 길이를 l cm라 하면

$30\pi=\dfrac{1}{2}\times10\times l$ ∴ $l=6\pi$

따라서 호의 길이는 6π cm이다.

(2) 중심각의 크기를 $x°$라 하면 호의 길이가 6π cm이므로

$6\pi=2\pi\times10\times\dfrac{x}{360}$ ∴ $x=108$

따라서 중심각의 크기는 $108°$이다.

다른 풀이 (2) 부채꼴의 넓이와 반지름의 길이를 이용하여 중심각의 크기를 구할 수도 있다. 즉, 중심각의 크기를 $x°$라 하면 부채꼴의 넓이가 30π cm^2이므로

$30\pi=\pi\times10^2\times\dfrac{x}{360}$ ∴ $x=108$

따라서 중심각의 크기는 $108°$이다.

2-1 답 (1) 5π (2) 210

(1) $x=\dfrac{1}{2}\times5\times2\pi=5\pi$

(2) $2\pi\times6\times\dfrac{x}{360}=7\pi$ ∴ $x=210$

3 답 $(3\pi+6)$cm, $\dfrac{9}{2}\pi$ cm^2

(색칠한 부분의 둘레의 길이)

$=2\pi\times6\times\dfrac{60}{360}+2\pi\times3\times\dfrac{60}{360}+3\times2$

$=2\pi+\pi+6=3\pi+6(\text{cm})$

(색칠한 부분의 넓이)

$=\pi\times6^2\times\dfrac{60}{360}-\pi\times3^2\times\dfrac{60}{360}$

$=6\pi-\dfrac{3}{2}\pi=\dfrac{9}{2}\pi(\text{cm}^2)$

3-1 답 $\left(\dfrac{32}{3}\pi+8\right)$cm, $\dfrac{64}{3}\pi$ cm^2

(색칠한 부분의 둘레의 길이)

$=2\pi\times10\times\dfrac{120}{360}+2\pi\times6\times\dfrac{120}{360}+4\times2$

$=\dfrac{20}{3}\pi+4\pi+8=\dfrac{32}{3}\pi+8(\text{cm})$

(색칠한 부분의 넓이)

$=\pi\times10^2\times\dfrac{120}{360}-\pi\times6^2\times\dfrac{120}{360}$

$=\dfrac{100}{3}\pi-12\pi$

$=\dfrac{64}{3}\pi(\text{cm}^2)$

4 답 $(6\pi+6)$ cm

(색칠한 부분의 둘레의 길이)

$=2\pi\times6\times\dfrac{90}{360}+2\pi\times3\times\dfrac{1}{2}+6$

$=3\pi+3\pi+6$

$=6\pi+6(\text{cm})$

주의 직선 부분을 더하는 것을 빠뜨리지 않도록 주의한다.

4-1 답 $(2\pi+8)$ cm

(색칠한 부분의 둘레의 길이)

$=\left(2\pi\times2\times\dfrac{90}{360}\right)\times2+2\times4$

$=2\pi+8(\text{cm})$

5 답 $(8\pi-16)$cm^2

오른쪽 그림과 같이 대각선을 그으면 ㉠과 ㉡의 넓이는 같으므로

(색칠한 부분의 넓이)

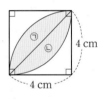

$=(㉠의 넓이)\times2$

$=\{(\text{부채꼴의 넓이})-(\text{삼각형의 넓이})\}\times2$

$=\left(\pi\times4^2\times\dfrac{90}{360}-\dfrac{1}{2}\times4\times4\right)\times2$

$=8\pi-16(\text{cm}^2)$

5-1 답 ③

(색칠한 부분의 넓이)

$=(\text{부채꼴의 넓이})+(\text{직사각형의 넓이})-(\text{삼각형의 넓이})$

$=\pi\times6^2\times\dfrac{90}{360}+4\times6-\dfrac{1}{2}\times10\times6$

$=9\pi+24-30$

$=9\pi-6(\text{cm}^2)$

6 답 $(25\pi-50)$cm^2

오른쪽 그림과 같이 보조선을 그은 후 색칠한 부분을 옮겨서 생각하면

(색칠한 부분의 넓이)

$=\pi\times10^2\times\dfrac{90}{360}-\dfrac{1}{2}\times10\times10$

$=25\pi-50(\text{cm}^2)$

6-1 답 ①

오른쪽 그림과 같이 색칠한 부분을 옮겨서 생각하면
(색칠한 부분의 넓이)
$$=\left(\pi \times 2^2 \times \frac{90}{360}\right) \times 2$$
$$=2\pi\,(cm^2)$$

STEP 2 기출로 실전 문제 익히기

본문 93쪽

1 ③	2 72	3 $\frac{15}{2}\pi$ cm^2	4 ④
5 ②	6 24 cm^2	7 $(2\pi+6)$ cm, 3π cm^2	

1 주어진 원의 지름의 길이가 $4+6=10(cm)$이므로 반지름의 길이는 5 cm이다.
∴ (색칠한 부분의 둘레의 길이)
$$=2\pi \times 5 \times \frac{1}{2}+2\pi \times 3 \times \frac{1}{2}+2\pi \times 2 \times \frac{1}{2}$$
$$=5\pi+3\pi+2\pi$$
$$=10\pi\,(cm)$$
답 ③

2 $20\pi=2\pi \times 50 \times \dfrac{x}{360}$ ∴ $x=72$
답 72

3 (색칠한 부분의 넓이)$=\pi \times 6^2 \times \dfrac{120}{360}-\pi \times 3^2 \times \dfrac{1}{2}$
$$=12\pi-\frac{9}{2}\pi$$
$$=\frac{15}{2}\pi\,(cm^2)$$
답 $\dfrac{15}{2}\pi$ cm^2

4 (색칠한 부분의 둘레의 길이)
= (반지름의 길이가 4 cm인 원의 둘레의 길이)
 + (중심각의 크기가 225°이고 반지름의 길이가 8 cm인 부채꼴의 호의 길이)
 + (반지름의 길이가 8 cm인 원의 반지름의 길이)×2
$$=2\pi \times 4+2\pi \times 8 \times \frac{225}{360}+8 \times 2$$
$$=8\pi+10\pi+16$$
$$=18\pi+16\,(cm)$$
답 ④

5 오른쪽 그림과 같이 색칠한 부분을 옮겨서 생각하면
(색칠한 부분의 넓이)
$$=(4 \times 4) \times 2$$
$$=32\,(cm^2)$$
답 ②

6 (색칠한 부분의 넓이)
= (지름의 길이가 6 cm인 반원의 넓이)
 + (지름의 길이가 8 cm인 반원의 넓이)
 + (직각삼각형의 넓이)
 − (지름의 길이가 10 cm인 반원의 넓이)
$$=\pi \times 3^2 \times \frac{1}{2}+\pi \times 4^2 \times \frac{1}{2}+\frac{1}{2} \times 6 \times 8-\pi \times 5^2 \times \frac{1}{2}$$
$$=\frac{9}{2}\pi+8\pi+24-\frac{25}{2}\pi=24\,(cm^2)$$
답 24 cm^2

참고 오른쪽 그림과 같은 도형에서 색칠한 부분의 넓이는 △ABC의 넓이와 같다. 즉, 위의 문제에서
(색칠한 부분의 넓이)$=($△ABC의 넓이$)$
$$=\frac{1}{2} \times 6 \times 8=24\,(cm^2)$$

7 1단계 정육각형의 한 내각의 크기는
$$\frac{180° \times (6-2)}{6}=120°$$
◀ 40 %

2단계 색칠한 부분은 반지름의 길이가 3 cm이고 중심각의 크기가 120°인 부채꼴이므로
(색칠한 부분의 둘레의 길이)
$$=2\pi \times 3 \times \frac{120}{360}+3 \times 2$$
$$=2\pi+6\,(cm)$$
◀ 30 %

3단계 (색칠한 부분의 넓이)$=\pi \times 3^2 \times \dfrac{120}{360}$
$$=3\pi\,(cm^2)$$
◀ 30 %
답 $(2\pi+6)$ cm, 3π cm^2

참고 정육각형의 한 내각의 크기는 한 외각의 크기를 이용하여 다음과 같이 구할 수도 있다.
(정육각형의 한 외각의 크기)$=\dfrac{360°}{6}=60°$
∴ (정육각형의 한 내각의 크기)$=180°-60°=120°$

월등한 개념

① 정n각형의 한 내각의 크기는 $\dfrac{180° \times (n-2)}{n}$

② 정n각형의 한 외각의 크기는 $\dfrac{360°}{n}$

STEP 3 학교 시험 미리보기

본문 94~96쪽

01 ④	02 ④	03 24π cm^2	04 ②	
05 ⑤	06 9 cm	07 ②	08 ③	09 ③
10 ④	11 2π cm^2	12 $(8\pi+128)$ cm^2	13 ④	
14 8π cm	15 110π m^2	16 (1) 30° (2) 15π cm^2		
17 (1) 16π cm (2) 48 cm (3) $(16\pi+48)$ cm	18 6π cm			
19 156				

01 ④ 중심각의 크기와 현의 길이는 정비례하지 않는다.

　　　　　　　　　　　　　　　　　　　　　　답 ④

02 부채꼴의 호의 길이는 중심각의 크기에 정비례하므로

$15° : x° = 2 : 8$, $15 : x = 1 : 4$ ∴ $x = 60$

$15° : 105° = 2 : y$, $1 : 7 = 2 : y$ ∴ $y = 14$

∴ $x + y = 60 + 14 = 74$　　　　　　　　답 ④

03 가장 큰 원의 지름의 길이는 $8 + 6 = 14$(cm)이므로 반지름의 길이는 7 cm이다.

∴ (색칠한 부분의 넓이) $= \pi \times 7^2 - (\pi \times 4^2 + \pi \times 3^2)$

$= 49\pi - (16\pi + 9\pi)$

$= 24\pi$ (cm²)　　　답 24π cm²

04 $\angle AOB = \angle BOC = \angle COD$이므로

$\angle AOD : \angle BOD = 3 : 2$

부채꼴 BOD의 넓이를 S cm²라 하면 부채꼴의 넓이는 중심각의 크기에 정비례하므로

$72\pi : S = 3 : 2$, $3S = 144\pi$

∴ $S = 48\pi$

따라서 부채꼴 BOD의 넓이는 48π cm²이다.　　답 ②

05 오른쪽 그림과 같이 \overline{OC}를 그으면 부채꼴의 호의 길이는 중심각의 크기에 정비례하므로

$\angle AOC : \angle COB = \overset{\frown}{AC} : \overset{\frown}{CB}$

$= 3 : 2$

∴ $\angle AOC = 180° \times \dfrac{3}{3+2} = 108°$

$\triangle AOC$는 $\overline{OA} = \overline{OC}$인 이등변삼각형이므로

$\angle OAC = \angle OCA = \dfrac{1}{2} \times (180° - 108°) = 36°$

따라서 $\overline{AC} /\!/ \overline{OD}$에서

$\angle BOD = \angle OAC = 36°$ (동위각)　　　답 ⑤

06 $\triangle DOE$는 $\overline{DO} = \overline{DE}$인 이등변삼각형이므로

$\angle DOE = \angle DEO = 25°$

∴ $\angle ODC = \angle DOE + \angle DEO$

$= 25° + 25° = 50°$

또, $\triangle OCD$는 $\overline{OC} = \overline{OD}$ (반지름)인 이등변삼각형이므로

$\angle OCD = \angle ODC = 50°$

따라서 $\triangle OCE$에서

$\angle AOC = \angle OCD + \angle OED = 50° + 25° = 75°$

부채꼴의 호의 길이는 중심각의 크기에 정비례하므로

$3 : \overset{\frown}{AC} = 25° : 75°$, $3 : \overset{\frown}{AC} = 1 : 3$

∴ $\overset{\frown}{AC} = 9$ (cm)　　　　　　　　답 9 cm

참고 삼각형의 한 외각의 크기는 그와 이웃하지 않는 두 내각의 크기의 합과 같다.

07 부채꼴 AOB의 호의 길이를 l cm라 하면 넓이가 20π cm²이므로

$\dfrac{1}{2} \times 12 \times l = 20\pi$ ∴ $l = \dfrac{10}{3}\pi$

$\overset{\frown}{AB} : \overset{\frown}{CD} = 5 : 3$이므로 $\dfrac{10}{3}\pi : \overset{\frown}{CD} = 5 : 3$

$5\overset{\frown}{CD} = 10\pi$ ∴ $\overset{\frown}{CD} = 2\pi$ (cm)　　답 ②

다른 풀이 $\angle AOB$의 크기를 $x°$라 하면 부채꼴 AOB의 넓이가 20π cm²이므로

$\pi \times 12^2 \times \dfrac{x}{360} = 20\pi$ ∴ $x = 50$

즉, $\angle AOB = 50°$이고 부채꼴의 호의 길이는 중심각의 크기에 정비례하므로

$50° : \angle COD = 5 : 3$, $5\angle COD = 150°$

∴ $\angle COD = 30°$

∴ $\overset{\frown}{CD} = 2\pi \times 12 \times \dfrac{30}{360} = 2\pi$ (cm)

월등한 개념

반지름의 길이가 r, 중심각의 크기가 $x°$인 부채꼴의 호의 길이를 l, 넓이를 S라 하면 $l = 2\pi r \times \dfrac{x}{360}$, $S = \pi r^2 \times \dfrac{x}{360}$

08 색칠한 부분의 중심각의 크기는 $180° - 45° = 135°$이므로

(색칠한 부분의 넓이)

$= \pi \times 40^2 \times \dfrac{135}{360} - \pi \times 12^2 \times \dfrac{135}{360}$

$= 600\pi - 54\pi$

$= 546\pi$ (cm²)　　　　　　　　답 ③

09 (색칠한 부분의 둘레의 길이)

$= 2\pi \times 1 + \left(2\pi \times 1 \times \dfrac{90}{360} \right) \times 4$

$= 2\pi + 2\pi$

$= 4\pi$ (cm)　　　　답 ③

10 색칠한 두 부분의 넓이가 같으므로 직사각형 ABCD와 부채꼴 ABE의 넓이는 같다. 즉,

$10 \times \overline{BC} = \pi \times 10^2 \times \dfrac{90}{360}$, $10\overline{BC} = 25\pi$

∴ $\overline{BC} = \dfrac{5}{2}\pi$ (cm)　　　　　　답 ④

11 (색칠한 부분의 넓이)
 =(부채꼴 BAB′의 넓이)+(지름이 $\overline{AB'}$인 반원의 넓이)
 　　－(지름이 \overline{AB}인 반원의 넓이)
 =(부채꼴 BAB′의 넓이)

$$=\pi\times4^2\times\frac{45}{360}$$

$$=2\pi\,(\text{cm}^2)$$

답 $2\pi\ \text{cm}^2$

12 오른쪽 그림과 같이 색칠한 부분을
옮겨서 생각하면
(색칠한 부분의 넓이)

$$=\pi\times4^2\times\frac{1}{2}+8\times16$$

$$=8\pi+128\,(\text{cm}^2)$$

답 $(8\pi+128)\text{cm}^2$

13 오른쪽 그림과 같이 두 원의 교
점을 P, Q라 하면 원 A에서
$\overline{AP}=\overline{AB}$(반지름)이고, 원 B에
서 $\overline{BP}=\overline{AB}$(반지름)이므로
$\overline{AP}=\overline{BP}=\overline{AB}$
즉, △PAB는 정삼각형이므로
∠PAB=∠PBA=60°

마찬가지로 생각하면 △QAB도 정삼각형이다. 따라서
색칠한 부분의 둘레의 길이는 반지름의 길이가 4 m이
고 중심각의 크기가 60°인 부채꼴의 호의 길이의 4배와
같으므로

$$(색칠한\ 부분의\ 둘레의\ 길이)=\left(2\pi\times4\times\frac{60}{360}\right)\times4$$

$$=\frac{16}{3}\pi\,(\text{m})$$

답 ④

참고 ∠PAQ=120°이므로 색칠한 부분의 둘레의 길이는 반
지름이 길이가 4 m이고 중심각의 크기가 120°인 부채꼴의 호
의 길이의 2배로 구할 수도 있다. 즉,

$$(색칠한\ 부분의\ 둘레의\ 길이)=\left(2\pi\times4\times\frac{120}{360}\right)\times2=\frac{16}{3}\pi\,(\text{m})$$

14 ∠ABA′=180°－∠A′BC′
　　　　　＝180°－60°
　　　　　＝120°
∠A′C′A″=180°－∠A′C′B
　　　　　＝180°－60°
　　　　　＝120°
따라서 점 A가 움직인 거리는

$$\overparen{AA'}+\overparen{A'A''}=2\pi\times6\times\frac{120}{360}+2\pi\times6\times\frac{120}{360}$$

$$=4\pi+4\pi$$

$$=8\pi\,(\text{cm})$$

답 $8\pi\ \text{cm}$

15 염소가 움직일 수 있는 영역의
최대 넓이는 오른쪽 그림에서
색칠한 부분의 넓이와 같다.
따라서 구하는 넓이는

$$\pi\times12^2\times\frac{270}{360}$$

$$+\left(\pi\times2^2\times\frac{90}{360}\right)\times2$$

$$=108\pi+2\pi$$

$$=110\pi\,(\text{m}^2)$$

답 $110\pi\ \text{m}^2$

16 (1) △COD는 $\overline{OC}=\overline{OD}$인 이등변삼각형이므로

$$\angle OCD=\angle ODC=\frac{1}{2}\times(180°-120°)$$

$$=30°\qquad\cdots\ ❶$$

이때 $\overline{AB}\,/\!/\,\overline{CD}$이므로
∠AOC=∠OCD=30° (엇각)　　　… ❷

(2) 부채꼴 AOC의 넓이를 S cm²라 하면 부채꼴의 넓이
는 중심각의 크기에 정비례하므로
$S:60\pi=30°:120°$
$S:60\pi=1:4$
$4S=60\pi$　　∴ $S=15\pi$
따라서 부채꼴 AOC의 넓이는 15π cm²이다. … ❸

답 (1) 30° (2) 15π cm²

단계	채점 기준	배점
❶	이등변삼각형의 성질을 이용하여 ∠OCD의 크기 구하기	30%
❷	평행선에서 엇각의 성질을 이용하여 ∠AOC의 크기 구하기	30%
❸	부채꼴 AOC의 넓이 구하기	40%

17 (1) 곡선 부분의 길이의 합은
반지름의 길이가 8 cm인
원의 둘레의 길이와 같으
므로

$2\pi\times8=16\pi\,(\text{cm})$　… ❶

(2) 직선 부분의 길이의 합은 한 변의 길이가 16 cm인
정삼각형의 둘레의 길이와 같으므로
$16\times3=48\,(\text{cm})$　　　　… ❷

(3) 따라서 필요한 끈의 최소 길이는 (16π+48)cm이
다.　　　　　　　　　　　… ❸

답 (1) 16π cm (2) 48 cm (3) (16π+48)cm

참고 (1)에서 곡선 부분은 반지름의 길이가 8 cm이고 중심각의
크기가 120°인 부채꼴의 호와 같으므로 곡선 부분의 길이의 합은

$$\left(2\pi\times8\times\frac{120}{360}\right)\times3=16\pi\,(\text{cm})$$이다.

단계	채점 기준	배점
❶	원의 둘레의 길이를 이용하여 곡선 부분의 길이 구하기	50%
❷	반지름의 길이를 이용하여 직선 부분의 길이 구하기	30%
❸	필요한 끈의 최소 길이 구하기	20%

18 오른쪽 그림과 같이 \overline{OC}를 그으면
$\triangle AOC$는 $\overline{OA}=\overline{OC}$인 이등변삼
각형이므로

$\angle OCA = \angle OAC = 20°$ … ❶
$\therefore \angle AOC = 180° - (20° + 20°)$
$\qquad = 140°$
$\angle COB = 180° - 140°$
$\qquad = 40°$ … ❷

부채꼴의 호의 길이는 중심각의 크기에 정비례하므로
$\overset{\frown}{AC} : \overset{\frown}{BC} = 140° : 40°$에서
$21\pi : \overset{\frown}{BC} = 7 : 2$
$7\overset{\frown}{BC} = 42\pi$
$\therefore \overset{\frown}{BC} = 6\pi \,(\text{cm})$ … ❸

답 6π cm

단계	채점 기준	배점
❶	$\angle OCA$의 크기 구하기	20%
❷	$\angle AOC$와 $\angle COB$의 크기 구하기	40%
❸	$\overset{\frown}{BC}$의 길이 구하기	40%

19 그림 ㈎에서
(색칠한 부분의 넓이)
$= \pi \times 4^2 \times \dfrac{1}{2} - \pi \times 2^2 \times \dfrac{1}{2} + \pi \times 1^2 \times \dfrac{1}{2}$
$= 8\pi - 2\pi + \dfrac{1}{2}\pi$
$= \dfrac{13}{2}\pi \,(\text{cm}^2)$ … ❶

그림 ㈏에서
(색칠한 부분의 넓이)
$= \pi \times 4^2 \times \dfrac{x}{360} - \pi \times 1^2 \times \dfrac{x}{360}$
$= \dfrac{15x}{360}\pi = \dfrac{x}{24}\pi \,(\text{cm}^2)$ … ❷

두 그림 ㈎, ㈏의 색칠한 부분의 넓이가 서로 같으므로
$\dfrac{13}{2}\pi = \dfrac{x}{24}\pi$
$\therefore x = 156$ … ❸

답 156

단계	채점 기준	배점
❶	그림 ㈎에서 색칠한 부분의 넓이 구하기	30%
❷	그림 ㈏에서 색칠한 부분의 넓이 구하기	40%
❸	x의 값 구하기	30%

Ⅲ. 입체도형

1 다면체와 회전체

단원 계통 잇기 ——————— 본문 98쪽

1 답 (1) **6개** (2) **12개** (3) **8개**

2 답 ㄷ **사각뿔**, ㅁ **육각뿔**

3 답 (1) 원기둥 (2) 원뿔

LECTURE 13 다면체

개념 다지기 ——————— 본문 100~101쪽

1 답 ㄴ, ㄹ
다각형인 면으로만 둘러싸인 입체도형은 ㄴ, ㄹ이다.

2 답 (1) × (2) × (3) ○
(1) 면의 개수가 5개이므로 오면체이다.
(2) 모서리의 개수는 9개이다.

3 답

다면체			
이름	오각기둥	오각뿔	오각뿔대
밑면의 모양	오각형	오각형	오각형
옆면의 모양	직사각형	삼각형	사다리꼴
면의 개수(개)	7	6	7
모서리의 개수(개)	15	10	15
꼭짓점의 개수(개)	10	6	10

STEP 1 교과서 핵심 유형 익히기 ——— 본문 102쪽

1 답 ④
각 다면체의 면의 개수는 다음과 같다.
① 6개 ② 6개 ③ 8개 ④ 10개 ⑤ 9개
따라서 면의 개수가 가장 많은 다면체는 ④이다.

1-1 답 ②, ⑤
각 다면체의 면의 개수는 다음과 같다.
① 6개 ② 7개 ③ 6개 ④ 9개 ⑤ 7개
따라서 칠면체인 것은 ②, ⑤이다.

2 답 20

사각뿔의 모서리의 개수는 $2 \times 4 = 8$(개)이므로 $a = 8$

육각뿔대의 꼭짓점의 개수는 $2 \times 6 = 12$(개)이므로

$b = 12$

$\therefore a + b = 8 + 12 = 20$

2-1 답 18

삼각기둥의 꼭짓점의 개수는 $2 \times 3 = 6$(개)이므로 $a = 6$

팔각뿔대의 모서리의 개수는 $3 \times 8 = 24$(개)이므로

$b = 24$

$\therefore b - a = 24 - 6 = 18$

3 답 ③

③ 삼각뿔대의 옆면의 모양은 사다리꼴이다.

3-1 답 ④

주어진 입체도형은 육각뿔대이고, 육각뿔대의 옆면의 모양은 사다리꼴이다.

4 답 칠각기둥

㈎, ㈏를 만족시키는 입체도형은 각기둥이다.

이때 ㈐에 의하여 면의 개수가 9개이므로 구하는 입체도형은 칠각기둥이다.

4-1 답 ①, ③

①, ② 각뿔대의 두 밑면은 서로 평행하지만 합동은 아니다.

③ 각뿔의 옆면의 모양은 삼각형이다.

따라서 옳지 않은 것은 ①, ③이다.

> **월등한 개념**
> n각뿔의 면의 개수와 꼭짓점의 개수는 $(n+1)$개로 항상 같다.

STEP 2 기출로 실전 문제 익히기

본문 103쪽

1 ③	**2** ⑤	**3** ⑤	**4** ⑤	**5** ③
6 팔면체	**7** 45			

1 다면체는 직육면체, 칠각기둥, 삼각뿔, 사각뿔대의 4개이다. 답 ③

2 옆면의 모양이 사다리꼴인 다면체는 각뿔대이므로 ⑤이다. 답 ⑤

3 주어진 주사위는 십사면체이므로 이 주사위의 면의 개수는 14개이다.

이때 각 입체도형의 면의 개수는 다음과 같다.

① 6개 ② 8개 ③ 10개 ④ 11개 ⑤ 14개

따라서 주어진 주사위와 면의 개수가 같은 입체도형은 ⑤이다. 답 ⑤

4 ① n각기둥은 $(n+2)$면체이다.

② 각뿔대의 밑면의 개수는 2개이다.

③ 각기둥의 옆면의 모양은 직사각형이다.

④ 각뿔의 종류는 밑면의 모양으로 결정된다.

따라서 옳은 것은 ⑤이다. 답 ⑤

5 ㈎, ㈏를 만족시키는 입체도형은 각뿔대이다.

구하는 입체도형을 n각뿔대라 하면 ㈐에 의하여

$2n = 12$ $\therefore n = 6$

따라서 구하는 입체도형은 육각뿔대이다. 답 ③

6 주어진 각뿔을 n각뿔이라 하면 밑면은 n각형이므로

$\dfrac{n(n-3)}{2} = 14$, $n(n-3) = 28 = 7 \times 4$

$\therefore n = 7$

따라서 주어진 각뿔은 칠각뿔이므로 팔면체이다.

답 팔면체

7 [1단계] 주어진 각뿔대를 n각뿔대라 하면 면의 개수가 11개이므로

$n + 2 = 11$ $\therefore n = 9$

따라서 주어진 각뿔대는 구각뿔대이다. ◀ 30 %

[2단계] 구각뿔대의 모서리의 개수는 $3 \times 9 = 27$(개)이므로

$a = 27$ ◀ 30 %

[3단계] 구각뿔대의 꼭짓점의 개수는 $2 \times 9 = 18$(개)이므로

$b = 18$ ◀ 30 %

[4단계] $a + b = 27 + 18 = 45$ ◀ 10 %

답 45

LECTURE 14 정다면체

개념 다지기

본문 104쪽

1 답 (1) 정삼각형, 4 (2) 정십이면체 (3) 12, 20, 30

STEP 1 교과서 핵심 유형 익히기

본문 105쪽

1 답 정이십면체

㈎를 만족시키는 정다면체는 정사면체, 정팔면체, 정이십면체이다. 이때 ㈏에 의하여 구하는 정다면체는 정이십면체이다.

1-1 답 정팔면체

(개), (내)에 의하여 구하는 입체도형은 정다면체이다. 이때 (내)를 만족시키는 정다면체는 정팔면체이다.

2 답 ⑤

⑤ 정사면체와 정팔면체의 면의 모양은 정삼각형이고 정육면체의 면의 모양은 정사각형이다.

2-1 답 36

정팔면체의 꼭짓점의 개수는 6개이므로 $a=6$
정십이면체의 모서리의 개수는 30개이므로 $b=30$
∴ $a+b=6+30=36$

3 답 ④

주어진 전개도로 만든 정다면체는 오른쪽 그림과 같다.

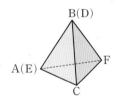

① 정육면체이다.
② 한 꼭짓점에 모인 면의 개수는 3개이다.
③ 모서리의 개수는 12개이다.
⑤ 점 A와 겹치는 꼭짓점은 점 K이다.
따라서 옳은 것은 ④이다.

3-1 답 ④

주어진 전개도로 정사면체를 만들면 오른쪽 그림과 같다.
④ 점 A와 겹치는 꼭짓점은 점 E이다.

 STEP 2 기출로 실전 문제 익히기
본문 106쪽

1 ④	2 ㄴ, ㄷ	3 ②	4 정육면체
5 29	6 ④	7 풀이 참조	

1 ④ 정십이면체 — 정오각형
답 ④

2 ㄱ. 한 꼭짓점에 모인 면의 개수가 3개인 정다면체는 정사면체, 정육면체, 정십이면체이다.
ㄷ. 모든 면이 정삼각형으로 이루어진 정다면체는 정사면체, 정팔면체, 정이십면체의 세 종류이다.
따라서 옳은 것은 ㄴ, ㄷ이다.
답 ㄴ, ㄷ

3 정팔면체의 한 꼭짓점에 모인 면의 개수는 4개이므로
$a=4$
정사면체의 모서리의 개수는 6개이므로 $b=6$

정이십면체의 꼭짓점의 개수는 12개이므로 $c=12$
∴ $a+b+c=4+6+12=22$
답 ②

4 한 꼭짓점에 모인 면의 개수가 3개인 정다면체는 정사면체, 정육면체, 정십이면체이다. 이 중 모서리의 개수가 12개인 정다면체는 정육면체이다.
답 정육면체

5 주어진 전개도로 만든 정다면체는 정십이면체이다.
정십이면체의 면의 개수는 12개이므로 $a=12$
정십이면체의 꼭짓점의 개수는 20개이므로 $b=20$
한 꼭짓점에 모인 면의 개수는 3개이므로 $c=3$
∴ $a+b-c=12+20-3=29$
답 29

6 주어진 전개도로 정팔면체를 만들면 오른쪽 그림과 같으므로 \overline{BC}와 겹치는 모서리는 \overline{HG}이다.

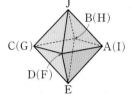

답 ④

참고 주어진 전개도로 정팔면체를 만들면 점 B와 점 H, 점 C와 점 G가 겹치므로 \overline{BC}와 겹치는 모서리는 \overline{HG}이다.

7 1단계 주어진 입체도형은 정다면체가 아니다. ◀30%
2단계 정다면체는 모든 면이 합동인 정다각형이고, 각 꼭짓점에 모인 면의 개수가 같은 다면체이다.
그런데 주어진 다면체는 모든 면이 합동인 정삼각형으로 이루어져 있지만 한 꼭짓점에 모인 면의 개수가 3개 또는 4개로 같지 않으므로 정다면체가 아니다. ◀70%
답 풀이 참조

LECTURE 15 회전체

개념 다지기
본문 107~109쪽

1 답 ㄴ, ㅁ

2 답

3 답 (1) **직사각형** (2) **이등변삼각형** (3) **사다리꼴** (4) **원**

4 답 (1) ○ (2) ○ (3) ○ (4) ×

(4) 구의 회전축은 무수히 많다.

5 답 (1) 원뿔대 (2) 6 cm (3) 사다리꼴

6 답 (1) $a=5$, $b=8$, $c=10\pi$ (2) $a=5$, $b=3$, $c=6\pi$

(1) 원기둥의 옆면인 직사각형의 가로의 길이는 밑면인 원의 둘레의 길이와 같으므로

$c=2\pi\times5=10\pi$

(2) 원뿔의 옆면인 부채꼴의 호의 길이는 밑면인 원의 둘레의 길이와 같으므로

$c=2\pi\times3=6\pi$

STEP 1 교과서 핵심 유형 익히기 본문 110~111쪽

1 답 3개

정육면체, 삼각뿔, 육각뿔대는 다면체이다.

1-1 답 ㄴ, ㄹ, ㅁ, ㅂ

ㄱ, ㄷ은 다면체이다.

2 답 ④

④ 평면도형이 회전축에서 떨어져 있으므로 주어진 평면도형을 직선 l을 회전축으로 하여 1회전 시킬 때 생기는 입체도형은 오른쪽 그림과 같이 가운데가 비어 있는 회전체이다.

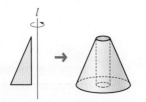

2-1 답 ④

④ 주어진 평면도형을 직선 l을 회전축으로 하여 1회전 시키면 윗부분은 원뿔 모양이고 아랫부분은 원기둥 모양인 회전체가 된다.

참고 나머지 각 회전체는 다음 평면도형을 1회전 시킬 때 생기는 입체도형이다.

① ② ③ ⑤

3 답 ③

③ 원뿔 – 이등변삼각형

3-1 답 ②

② 구는 어느 방향으로 잘라도 그 단면의 모양은 항상 원이다.

4 답 48 cm²

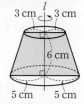

주어진 평면도형을 직선 l을 회전축으로 하여 1회전 시킬 때 생기는 회전체는 오른쪽 그림과 같은 원뿔대이다. 이 원뿔대를 회전축을 포함하는 평면으로 자를 때 생기는 단면은 사다리꼴이므로 구하는 단면의 넓이는

$\dfrac{1}{2}\times(6+10)\times6=48(\text{cm}^2)$

다른 풀이 회전축을 포함하는 평면으로 자를 때 생기는 단면의 넓이는 회전시킨 평면도형의 넓이의 2배와 같으므로

$\left\{\dfrac{1}{2}\times(3+5)\times6\right\}\times2=48(\text{cm}^2)$

4-1 답 16π cm²

회전축에 수직인 평면으로 자를 때 생기는 단면은 오른쪽 그림과 같은 원이므로 구하는 단면의 넓이는

$\pi\times4^2=16\pi(\text{cm}^2)$

월등한 개념

회전체를 회전축에 수직인 평면으로 자를 때 생기는 단면은 항상 원이다.

5 답 4 cm

원뿔의 전개도에서 옆면인 부채꼴의 호의 길이는 밑면인 원의 둘레의 길이와 같으므로 밑면인 원의 반지름의 길이를 r cm라 하면

$2\pi\times16\times\dfrac{90}{360}=2\pi r$ ∴ $r=4$

따라서 밑면인 원의 반지름의 길이는 4 cm이다.

5-1 답 36π cm²

원기둥의 전개도에서 옆면인 직사각형의 가로의 길이는 밑면인 원의 둘레의 길이와 같으므로 밑면인 원의 반지름의 길이를 r cm라 하면

$12\pi=2\pi r$ ∴ $r=6$

따라서 밑면인 원의 넓이는 $\pi\times6^2=36\pi(\text{cm}^2)$

6 답 ㄴ, ㄷ

ㄱ. 칠각뿔대는 다면체이다.

ㄹ. 구의 전개도는 그릴 수 없다.

6-1 답 ②, ⑤

② 회전축은 1개이다.

⑤ 두 밑면은 서로 평행하지만 합동은 아니다.

 기출로 실전 문제 익히기　　　　　　본문 112쪽

1 ②, ④　**2** ⑤　**3** ⑤　**4** 120°　**5** ②
6 175

1　②, ④ 다면체이다.　　　　　　　　　　　**답** ②, ④

2　평면도형이 회전축에서 떨어져 있으므로 주어진 평면도형을 직선 l을 회전축으로 하여 1회전 시킬 때 생기는 입체도형은 가운데가 비어 있는 원뿔대 모양의 회전체이다.　　　　　　　　　　　　　　　　　　**답** ⑤

3　원뿔을 평면 ①~⑤로 자를 때 생기는 단면의 모양은 다음과 같다.

①　　　　　②　　　　　③

④　　　　　⑤

따라서 단면의 모양으로 옳은 것은 ⑤이다.　　**답** ⑤

4　원뿔의 전개도에서 옆면인 부채꼴의 호의 길이는 밑면인 원의 둘레의 길이와 같으므로 옆면인 부채꼴의 중심각의 크기를 $x°$라 하면

$$2\pi \times 12 \times \frac{x}{360} = 2\pi \times 4$$

$$\therefore x = 120$$

따라서 옆면인 부채꼴의 중심각의 크기는 120°이다.

답 120°

월등한 개념

반지름의 길이가 r이고 중심각의 크기가 $x°$인 부채꼴의 호의
길이는 $2\pi r \times \dfrac{x}{360}$

5　② 원뿔을 회전축을 포함하는 평면으로 자를 때 생기는 단면은 이등변삼각형이다.　　　　　　**답** ②

6　1단계 원기둥을 회전축을 포함하는 평면으로 자를 때 생기는 단면은 가로와 세로의 길이가 10 cm, 15 cm인 직사각형이므로 그 넓이는
$10 \times 15 = 150(\text{cm}^2)$
$\therefore A = 150$　　　◀ 40 %

15 cm
5 cm

2단계 원기둥을 회전축에 수직인 평면으로 자를 때 생기는 단면은 반지름의 길이가 5 cm인 원이므로 그 넓이는
$\pi \times 5^2 = 25\pi(\text{cm}^2)$
$\therefore B = 25$　　　◀ 40 %

5 cm

3단계 $A + B = 150 + 25 = 175$　　　◀ 20 %

답 175

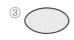 학교 시험 미리보기　　　　　　본문 113~116쪽

01 ②　**02** ⑤　**03** ⑤　**04** ③　**05** ④
06 ④　**07** ②　**08** 육각뿔　**09** ⑤　**10** ⑤
11 ④　**12** ⑤　**13** ④　**14** ④　**15** ③
16 ③　**17** ②　**18** ③　**19** ②　**20** 2 cm
21 (1) 십이각기둥　(2) $a = 36$, $b = 14$
22 (1) 50 cm²　(2) 4π cm²　　　**23** 풀이 참조
24 14개

01　② 원뿔대는 회전체이다.　　　　　　　　　**답** ②
참고 원기둥, 원뿔, 구는 다면체가 아니고 회전체이다.

02　① 육각기둥 － 팔면체　　② 오각뿔대 － 칠면체
③ 칠각뿔 － 팔면체　　　④ 삼각기둥 － 오면체
답 ⑤

월등한 개념

각기둥, 각뿔, 각뿔대의 면의 개수는 다음과 같다.

다면체	n각기둥	n각뿔	n각뿔대
면의 개수	$(n+2)$개	$(n+1)$개	$(n+2)$개

03　① 오각뿔 － 삼각형　　② 사각기둥 － 직사각형
③ 칠각뿔 － 삼각형　　④ 육각뿔대 － 사다리꼴
답 ⑤

04　ㄴ. 정육면체의 면의 모양은 정사각형이다.
ㄹ. 정십이면체의 면의 모양은 정오각형이다.
따라서 면의 모양이 정삼각형이 아닌 것은 ㄴ, ㄹ이다.
답 ③

05　① 원기둥 － 직사각형　　② 구 － 원
③ 반구 － 반원　　　　　⑤ 원뿔 － 이등변삼각형
답 ④

06　주어진 다면체의 면의 개수는 7개이다.
이때 각 입체도형의 면의 개수는 다음과 같다.
① 6개　② 6개　③ 6개　④ 7개　⑤ 8개
따라서 주어진 다면체와 면의 개수가 같은 것은 ④이다.
답 ④

07 각 입체도형의 모서리의 개수는 다음과 같다.

① $3 \times 6 = 18$(개) 　② $3 \times 7 = 21$(개)

③ $2 \times 7 = 14$(개) 　④ $3 \times 5 = 15$(개)

⑤ $3 \times 5 = 15$(개)

따라서 모서리의 개수가 가장 많은 입체도형은 ②이다.

답 ②

월등한 개념

다면체	n각기둥	n각뿔	n각뿔대
모서리의 개수	$3n$개	$2n$개	$3n$개

08 밑면이 1개이고 옆면의 모양이 삼각형인 입체도형은 각뿔이다.

구하는 입체도형을 n각뿔이라 하면 모서리의 개수가 12개이므로

$2n = 12$ $\therefore n = 6$

따라서 구하는 입체도형은 육각뿔이다.　답 육각뿔

09 ① 각기둥은 밑면이 2개이다.

② 각뿔대의 두 밑면은 서로 평행하지만 합동은 아니다.

③ 각뿔의 옆면의 모양은 삼각형이다.

④ 각뿔대의 옆면의 모양은 사다리꼴이다.

⑤ 오각뿔의 꼭짓점의 개수와 면의 개수는 6개로 같다.

따라서 옳은 것은 ⑤이다.　답 ⑤

10 ⑤ 삼각기둥의 면의 개수는 5개이고 삼각뿔의 면의 개수는 4개이므로 삼각기둥과 삼각뿔의 면의 개수는 같지 않다.　답 ⑤

11 ㈎를 만족시키는 정다면체는 정십이면체, 정이십면체이다. 이때 ㈏에 의하여 구하는 정다면체는 정십이면체이다.

답 ④

월등한 개념

정다면체	정사면체	정육면체	정팔면체	정십이면체	정이십면체
모서리의 개수	6개	12개	12개	30개	30개
한 꼭짓점에 모인 면의 개수	3개	3개	4개	3개	5개

12 ① 각 면의 모양이 정삼각형이고 면의 개수가 20개이므로 정이십면체이다.

② 꼭짓점의 개수는 12개이다.

③ 한 꼭짓점에 모인 면의 개수는 5개이다.

④ 모든 면의 모양은 정삼각형이다.

따라서 옳은 것은 ⑤이다.　답 ⑤

13 각 선분을 회전축으로 하여 사다리꼴 ABCD를 1회전시키면 다음 그림과 같은 회전체가 된다.

① 　②

③ 　④

⑤

따라서 원뿔대를 만들 수 있는 것은 ④이다.　답 ④

14 주어진 평면도형을 직선 l을 회전축으로 하여 1회전 시킬 때 생기는 회전체는 오른쪽 그림과 같은 원뿔대이다.

이 원뿔대를 회전축을 포함하는 평면으로 자를 때 생기는 단면은 사다리꼴이므로 구하는 단면의 넓이는

$\dfrac{1}{2} \times (12 + 6) \times 9 = 81 (\text{cm}^2)$　답 ④

다른 풀이 회전축을 포함하는 평면으로 자를 때 생기는 단면의 넓이는 회전시킨 평면도형의 넓이의 2배와 같으므로

$\left\{ \dfrac{1}{2} \times (6 + 3) \times 9 \right\} \times 2 = 81 (\text{cm}^2)$

15 전개도에서 옆면인 부채꼴의 반지름의 길이는 원뿔의 모선의 길이와 같으므로

$a = 16$

전개도에서 옆면인 부채꼴의 호의 길이는 원뿔의 밑면인 원의 둘레의 길이와 같으므로

$14\pi = 2\pi \times b$ $\therefore b = 7$

$\therefore a + b = 16 + 7 = 23$　답 ③

16 주어진 각뿔을 n각뿔이라 하면 면의 개수와 꼭짓점의 개수의 합이 40개이므로

$(n + 1) + (n + 1) = 40$, $2n = 38$

$\therefore n = 19$

따라서 주어진 각뿔은 십구각뿔이고 십구각뿔의 모서리의 개수는

$2 \times 19 = 38$(개)　답 ③

17 주어진 입체도형의 꼭짓점의 개수는 14개이므로

$v = 14$

모서리의 개수는 21개이므로 $e = 21$

면의 개수는 9개이므로 $f=9$

$\therefore v-e+f=14-21+9=2$ **답** ②

18 ① 정사면체는 면의 개수와 꼭짓점의 개수가 4개로 같다.

② 정육면체와 정팔면체의 모서리의 개수는 12개로 같다.

③ 정팔면체의 꼭짓점의 개수는 6개, 정이십면체의 꼭짓점의 개수는 12개로 같지 않다.

④ 정십이면체와 정이십면체의 모서리의 개수는 30개로 같다.

따라서 옳지 않은 것은 ③이다. **답** ③

19 주어진 원을 직선 l을 회전축으로 하여 1회전 시킬 때 생기는 회전체는 오른쪽 그림과 같다. 이 회전체를 회전축을 포함하는 평면으로 자를 때 생기는 단면은 반지름의 길이가 3 cm인 원 2개이므로 그 넓이는

$(\pi\times 3^2)\times 2=18\pi(\text{cm}^2)$ **답** ②

20 주어진 전개도에서 작은 원의 둘레의 길이는 옆면을 이루는 평면도형의 곡선 중 짧은 곡선의 길이와 같다. 이 곡선은 반지름의 길이가 $15-9=6(\text{cm})$이고 중심각의 크기가 $120°$인 부채꼴의 호이므로 작은 원의 반지름의 길이를 r cm라 하면

$$2\pi\times 6\times\frac{120}{360}=2\pi\times r$$

$\therefore r=2$

따라서 구하는 반지름의 길이는 2 cm이다. **답** 2 cm

21 (1) 주어진 각기둥을 n각기둥이라 하면 꼭짓점의 개수가 24개이므로

$2n=24$ $\therefore n=12$

따라서 주어진 각기둥은 십이각기둥이다. ··· ❶

(2) 십이각기둥의 모서리의 개수는 $3\times 12=36$(개)이므로

$a=36$ ··· ❷

십이각기둥의 면의 개수는 $12+2=14$(개)이므로

$b=14$ ··· ❸

답 (1) 십이각기둥 (2) $a=36$, $b=14$

단계	채점 기준	배점
❶	각기둥 구하기	40%
❷	a의 값 구하기	30%
❸	b의 값 구하기	30%

22 (1) 회전체를 회전축을 포함하는 평면으로 자를 때 생기는 단면의 모양은 오른쪽 그림과 같이 크기가 다른 사다리꼴 2개를 붙인 모양이다. ··· ❶

따라서 구하는 넓이는

$$\frac{1}{2}\times(10+4)\times 2+\frac{1}{2}\times(4+14)\times 4$$

$=14+36=50(\text{cm}^2)$ ··· ❷

(2) 회전체를 회전축에 수직인 평면으로 자를 때 생기는 단면 중 넓이가 가장 작은 단면은 반지름의 길이가 2 cm인 원이다. ··· ❸

따라서 구하는 넓이는

$\pi\times 2^2=4\pi(\text{cm}^2)$ ··· ❹

답 (1) 50 cm^2 (2) 4π cm^2

단계	채점 기준	배점
❶	회전체를 회전축을 포함하는 평면으로 자를 때 생기는 단면 알기	20%
❷	❶의 단면의 넓이 구하기	30%
❸	회전체를 회전체에 수직인 평면으로 자를 때 생기는 단면 중 넓이가 가장 작은 단면 알기	20%
❹	❸의 단면의 넓이 구하기	30%

23 축구공은 정다면체가 아니다. ··· ❶

정다면체는 모든 면이 합동인 정다각형이고, 각 꼭짓점에 모인 면의 개수가 같은 다면체이다.

그런데 축구공은 각 꼭짓점에 모인 면의 개수는 3개로 같지만 정오각형과 정육각형으로 이루어져 있어 모든 면이 합동인 것은 아니므로 정다면체가 아니다. ··· ❷

답 풀이 참조

단계	채점 기준	배점
❶	축구공이 정다면체인지 아닌지 말하기	30%
❷	이유 설명하기	70%

24 주어진 각뿔대를 n각뿔대라 하면 밑면은 n각형이고 이 밑면의 내각의 크기의 합이 $900°$이므로

$180°\times(n-2)=900°$, $n-2=5$ $\therefore n=7$

즉, 칠각뿔대이다. ··· ❶

따라서 구하는 꼭짓점의 개수는

$2\times 7=14$(개) ··· ❷

답 14개

단계	채점 기준	배점
❶	각뿔대 구하기	60%
❷	꼭짓점의 개수 구하기	40%

월등한 개념

n각형의 내각의 크기의 합 → $180°\times(n-2)$

2 입체도형의 겉넓이와 부피

단원 계통 잇기 ──── 본문 118쪽

1 답 (1) 2, 2, 12　(2) 2, 2, 12

2 답 (1) 선분 AD, 선분 BC　(2) **30 cm**

3 답 6π cm^2

LECTURE 16 기둥의 겉넓이와 부피

개념 다지기 ──── 본문 120~121쪽

1 답 (1) $a=2$, $b=5$, $c=4$　(2) **10 cm^2**
　　(3) **56 cm^2**　(4) **76 cm^2**
　(2) (밑넓이)$=5\times2=10(\text{cm}^2)$
　(3) (옆넓이)$=(2+5+2+5)\times4$
　　　　　　$=56(\text{cm}^2)$
　(4) (겉넓이)$=$(밑넓이)$\times2+$(옆넓이)
　　　　　　$=10\times2+56$
　　　　　　$=76(\text{cm}^2)$

2 답 (1) $a=4$, $b=6$　(2) **16π cm^2**
　　(3) **48π cm^2**　(4) **80π cm^2**
　(2) (밑넓이)$=\pi\times4^2=16\pi(\text{cm}^2)$
　(3) (옆넓이)$=(2\pi\times4)\times6=48\pi(\text{cm}^2)$
　(4) (겉넓이)$=$(밑넓이)$\times2+$(옆넓이)
　　　　　　$=16\pi\times2+48\pi$
　　　　　　$=80\pi(\text{cm}^2)$

3 답 (1) **30 cm^2**　(2) **8 cm**　(3) **240 cm^3**
　(1) (밑넓이)$=\dfrac{1}{2}\times5\times12=30(\text{cm}^2)$
　(3) (부피)$=$(밑넓이)\times(높이)
　　　　　$=30\times8$
　　　　　$=240(\text{cm}^3)$

4 답 (1) **9π cm^2**　(2) **6 cm**　(3) **54π cm^3**
　(1) (밑넓이)$=\pi\times3^2=9\pi(\text{cm}^2)$
　(3) (부피)$=$(밑넓이)\times(높이)
　　　　　$=9\pi\times6$
　　　　　$=54\pi(\text{cm}^3)$

1 답 ④
　(겉넓이)$=\left\{\dfrac{1}{2}\times(12+6)\times4\right\}\times2+(5+6+5+12)\times9$
　　　　$=72+252$
　　　　$=324(\text{cm}^2)$
　참고 (사다리꼴의 넓이)
　　$=\dfrac{1}{2}\times\{(윗변의 길이)+(아랫변의 길이)\}\times(높이)$

1-1 답 ②
　(겉넓이)$=\left(\dfrac{1}{2}\times8\times3\right)\times2+(5+8+5)\times10$
　　　　$=24+180$
　　　　$=204(\text{cm}^2)$

2 답 ③
　$(\pi\times3^2)\times2+(2\pi\times3)\times h=48\pi$이므로
　$18\pi+6\pi h=48\pi$
　$6\pi h=30\pi$　　∴ $h=5$

2-1 답 **104π cm^2**
　밑면인 원의 반지름의 길이를 r cm라 하면
　$2\pi r=8\pi$　　∴ $r=4$
　∴ (겉넓이)$=(\pi\times4^2)\times2+8\pi\times9$
　　　　　　$=32\pi+72\pi$
　　　　　　$=104\pi(\text{cm}^2)$

3 답 **120 cm^3**
　(부피)$=\left\{\dfrac{1}{2}\times(2+6)\times3\right\}\times10=120(\text{cm}^3)$

3-1 답 ④
　(부피)$=\left(\dfrac{1}{2}\times6\times4+\dfrac{1}{2}\times6\times3\right)\times8$
　　　　$=21\times8$
　　　　$=168(\text{cm}^3)$
　참고 밑면인 사각형이 2개의 삼각형으로 나누어져 있으므로
　밑넓이는 2개의 삼각형의 넓이의 합과 같다.

4 답 **160π cm^3**
　(부피)$=(\pi\times4^2)\times10=160\pi(\text{cm}^3)$

4-1 답 **175π cm^3**
　밑면인 원의 반지름의 길이는 $\dfrac{1}{2}\times10=5(\text{cm})$이므로
　(부피)$=(\pi\times5^2)\times7=175\pi(\text{cm}^3)$

5 답 $(16\pi+30)\,\text{cm}^2,\ 15\pi\,\text{cm}^3$

(밑넓이)$=\pi\times3^2\times\dfrac{120}{360}=3\pi(\text{cm}^2)$

(옆넓이)$=\left(2\pi\times3\times\dfrac{120}{360}+3\times2\right)\times5=10\pi+30(\text{cm}^2)$

∴ (겉넓이)$=3\pi\times2+(10\pi+30)=16\pi+30(\text{cm}^2)$

(부피)$=\left(\pi\times3^2\times\dfrac{120}{360}\right)\times5=15\pi(\text{cm}^3)$

> **월등한 개념**
>
> 반지름의 길이가 r, 중심각의 크기가 $x°$인 부채꼴의
>
> ① (호의 길이)$=2\pi r\times\dfrac{x}{360}$
>
> ② (넓이)$=\pi r^2\times\dfrac{x}{360}$

5-1 답 $8\pi\,\text{cm}^3$

(부피)$=\left(\pi\times4^2\times\dfrac{30}{360}\right)\times6=8\pi(\text{cm}^3)$

6 답 (1) $21\,\text{cm}^2$ (2) $120\,\text{cm}^2$ (3) $48\,\text{cm}^2$ (4) $210\,\text{cm}^2$

(1) (밑넓이)$=5\times5-2\times2=21(\text{cm}^2)$

(2) (큰 기둥의 옆넓이)$=(5\times4)\times6=120(\text{cm}^2)$

(3) (작은 기둥의 옆넓이)$=(2\times4)\times6=48(\text{cm}^2)$

(4) (겉넓이)$=$(밑넓이)$\times2+$(큰 기둥의 옆넓이)

$\qquad\qquad\qquad\quad+$(작은 기둥의 옆넓이)

$\qquad=21\times2+120+48$

$\qquad=210(\text{cm}^2)$

6-1 답 (1) $36\pi\,\text{cm}^3$ (2) $4\pi\,\text{cm}^3$ (3) $32\pi\,\text{cm}^3$

(1) (큰 기둥의 부피)$=\pi\times(1+2)^2\times4=36\pi(\text{cm}^3)$

(2) (작은 기둥의 부피)$=(\pi\times1^2)\times4=4\pi(\text{cm}^3)$

(3) (부피)$=36\pi-4\pi=32\pi(\text{cm}^3)$

STEP 2 기출로 실전 문제 익히기

본문 124쪽

1 ③	**2** ⑤	**3** $(78\pi+72)\,\text{cm}^2$
4 $300\pi\,\text{cm}^2$	**5** ④	**6** $288\pi\,\text{cm}^3$

1 (겉넓이)$=\left(\dfrac{1}{2}\times8\times6\right)\times2+(10+8+6)\times4$

$\qquad=48+96=144(\text{cm}^2)$ 답 ③

2 사각기둥의 높이를 h cm라 하면

$\left(\dfrac{1}{2}\times4\times5+\dfrac{1}{2}\times4\times3\right)\times h=128$

$16h=128$ ∴ $h=8$

따라서 구하는 높이는 8 cm이다. 답 ⑤

3 (밑넓이)$=\pi\times4^2\times\dfrac{270}{360}=12\pi(\text{cm}^2)$

(옆넓이)$=\left(2\pi\times4\times\dfrac{270}{360}+4+4\right)\times9$

$\qquad=54\pi+72(\text{cm}^2)$

∴ (겉넓이)$=12\pi\times2+(54\pi+72)$

$\qquad\qquad=78\pi+72(\text{cm}^2)$ 답 $(78\pi+72)\,\text{cm}^2$

4 구하는 넓이는 원기둥의 옆넓이와 같으므로

(옆넓이)$=2\pi\times5\times30=300\pi(\text{cm}^2)$ 답 $300\pi\,\text{cm}^2$

5 주어진 직사각형을 직선 l을 회전축으로 하여 1회전 시킬 때 생기는 회전체는 오른쪽 그림과 같이 가운데에 구멍이 뚫린 원기둥이므로

(겉넓이)$=(\pi\times5^2-\pi\times2^2)\times2$

$\qquad\qquad+(2\pi\times5)\times6+(2\pi\times2)\times6$

$\qquad=42\pi+60\pi+24\pi$

$\qquad=126\pi(\text{cm}^2)$ 답 ④

6 [1단계] 병을 바로 놓았을 때 물의 부피는

$(\pi\times4^2)\times8=128\pi(\text{cm}^3)$ ◀ 40 %

[2단계] 병을 거꾸로 하였을 때 물이 없는 부분의 부피는

$(\pi\times4^2)\times10=160\pi(\text{cm}^3)$ ◀ 40 %

[3단계] 따라서 병의 부피는

$128\pi+160\pi=288\pi(\text{cm}^3)$ ◀ 20 %

답 $288\pi\,\text{cm}^3$

LECTURE 17 뿔의 겉넓이와 부피

개념 다지기

본문 125~126쪽

1 답 (1) $a=6,\ b=4$ (2) $16\,\text{cm}^2$

(3) $48\,\text{cm}^2$ (4) $64\,\text{cm}^2$

(2) (밑넓이)$=4\times4=16(\text{cm}^2)$

(3) (옆넓이)$=\left(\dfrac{1}{2}\times4\times6\right)\times4=48(\text{cm}^2)$

(4) (겉넓이)$=$(밑넓이)$+$(옆넓이)

$\qquad\qquad=16+48=64(\text{cm}^2)$

2 답 (1) $a=7,\ b=2$ (2) $4\pi\,\text{cm}^2$

(3) $14\pi\,\text{cm}^2$ (4) $18\pi\,\text{cm}^2$

(2) (밑넓이)$=\pi\times2^2=4\pi(\text{cm}^2)$

(3) (옆넓이)$=\dfrac{1}{2}\times7\times(2\pi\times2)=14\pi(\text{cm}^2)$

(4) (겉넓이)$=$(밑넓이)$+$(옆넓이)

$\qquad\qquad=4\pi+14\pi=18\pi(\text{cm}^2)$

3 답 (1) **48 cm²** (2) **9 cm** (3) **144 cm³**

(1) (밑넓이)$=8\times6=48(\text{cm}^2)$

(3) (부피)$=\dfrac{1}{3}\times$(밑넓이)\times(높이)

$\qquad=\dfrac{1}{3}\times48\times9$

$\qquad=144(\text{cm}^3)$

4 답 (1) **9π cm²** (2) **8 cm** (3) **24π cm³**

(1) (밑넓이)$=\pi\times3^2=9\pi(\text{cm}^2)$

(3) (부피)$=\dfrac{1}{3}\times$(밑넓이)\times(높이)

$\qquad=\dfrac{1}{3}\times9\pi\times8$

$\qquad=24\pi(\text{cm}^3)$

STEP 1 교과서 핵심 유형 익히기

본문 127쪽

1 답 ③

(겉넓이)$=\pi\times4^2+\dfrac{1}{2}\times8\times(2\pi\times4)$

$\qquad=16\pi+32\pi$

$\qquad=48\pi(\text{cm}^2)$

1-1 답 **125 cm²**

(겉넓이)$=5\times5+\left(\dfrac{1}{2}\times5\times10\right)\times4$

$\qquad=25+100$

$\qquad=125(\text{cm}^2)$

2 답 ④

주어진 사각뿔의 높이를 h cm라 하면

$\dfrac{1}{3}\times(8\times6)\times h=192$

$16h=192$ $\quad\therefore h=12$

따라서 사각뿔의 높이는 12 cm이다.

2-1 답 ①

(부피)$=$(위쪽에 있는 원뿔의 부피)

$\qquad\qquad\qquad+$(아래쪽에 있는 원뿔의 부피)

$\qquad=\dfrac{1}{3}\times(\pi\times3^2)\times4+\dfrac{1}{3}\times(\pi\times3^2)\times5$

$\qquad=12\pi+15\pi$

$\qquad=27\pi(\text{cm}^3)$

참고 주어진 입체도형을 두 부분으로 나누어 2개의 원뿔의 부피의 합을 구한다.

3 답 (1) **45π cm²** (2) **45π cm²** (3) **90π cm²**

(1) (두 밑면의 넓이의 합)$=\pi\times3^2+\pi\times6^2$

$\qquad\qquad\qquad\qquad=9\pi+36\pi=45\pi(\text{cm}^2)$

(2) (옆넓이)$=\dfrac{1}{2}\times10\times(2\pi\times6)-\dfrac{1}{2}\times5\times(2\pi\times3)$

$\qquad=60\pi-15\pi=45\pi(\text{cm}^2)$

(3) (겉넓이)$=$(두 밑면의 넓이의 합)$+$(옆넓이)

$\qquad=45\pi+45\pi=90\pi(\text{cm}^2)$

월등한 개념

(원뿔대의 옆넓이)

$=$(큰 부채꼴의 넓이)

$\quad-$(작은 부채꼴의 넓이)

3-1 답 (1) **96 cm³** (2) **12 cm³** (3) **84 cm³**

(1) (큰 각뿔의 부피)$=\dfrac{1}{3}\times(6\times6)\times8$

$\qquad\qquad\qquad=96(\text{cm}^3)$

(2) (작은 각뿔의 부피)$=\dfrac{1}{3}\times(3\times3)\times4$

$\qquad\qquad\qquad=12(\text{cm}^3)$

(3) (각뿔대의 부피)

$\quad=$(큰 각뿔의 부피)$-$(작은 각뿔의 부피)

$\quad=96-12=84(\text{cm}^3)$

월등한 개념

(각뿔대의 부피)

$=$(큰 각뿔의 부피)

$\quad-$(작은 각뿔의 부피)

STEP 2 기출로 실전 문제 익히기

본문 128쪽

1 180 cm³ **2** ③ **3** 8 **4** 140π cm², 112π cm³

5 ① **6** 5시간 **7** 200π cm², 320π cm³

1 (부피)$=\dfrac{1}{3}\times\left(\dfrac{1}{2}\times9\times12\right)\times10$

$\qquad=180(\text{cm}^3)$ 답 **180 cm³**

2 밑면인 원의 반지름의 길이를 r cm라 하면 옆면인 부채꼴의 호의 길이와 밑면인 원의 둘레의 길이가 같으므로

$2\pi\times9\times\dfrac{240}{360}=2\pi r$ $\quad\therefore r=6$

\therefore (겉넓이)$=\pi\times6^2+\dfrac{1}{2}\times9\times(2\pi\times6)$

$\qquad=36\pi+54\pi$

$\qquad=90\pi(\text{cm}^2)$ 답 ③

2. 입체도형의 겉넓이와 부피 | **45**

3 $6 \times 6 + \left(\frac{1}{2} \times 6 \times x \right) \times 4 = 132$

$36 + 12x = 132$, $12x = 96$

$\therefore x = 8$ **답** 8

4 (두 밑면의 넓이의 합)$= \pi \times 4^2 + \pi \times 8^2$

$\qquad\qquad\qquad\quad = 16\pi + 64\pi$

$\qquad\qquad\qquad\quad = 80\pi \, (\text{cm}^2)$

(옆넓이)$=$(큰 부채꼴의 넓이)$-$(작은 부채꼴의 넓이)

$\qquad\quad = \frac{1}{2} \times 10 \times (2\pi \times 8) - \frac{1}{2} \times 5 \times (2\pi \times 4)$

$\qquad\quad = 80\pi - 20\pi$

$\qquad\quad = 60\pi \, (\text{cm}^2)$

\therefore (겉넓이)$=$(두 밑면의 넓이의 합)$+$(옆넓이)

$\qquad\qquad\quad = 80\pi + 60\pi = 140\pi \, (\text{cm}^2)$

(부피)$=$(큰 원뿔의 부피)$-$(작은 원뿔의 부피)

$\qquad\quad = \frac{1}{3} \times (\pi \times 8^2) \times 6 - \frac{1}{3} \times (\pi \times 4^2) \times 3$

$\qquad\quad = 128\pi - 16\pi = 112\pi \, (\text{cm}^3)$

답 $140\pi \, \text{cm}^2$, $112\pi \, \text{cm}^3$

5 삼각뿔 C-BGD에서 △BCD를 밑면으로 생각하면 높이는 \overline{CG}이므로

(부피)$= \frac{1}{3} \times \left(\frac{1}{2} \times 6 \times 4 \right) \times 5 = 20 \, (\text{cm}^3)$ **답** ①

6 (원뿔 모양의 우량계의 부피)$= \frac{1}{3} \times (\pi \times 3^2) \times 5$

$\qquad\qquad\qquad\qquad\qquad\qquad = 15\pi \, (\text{cm}^3)$

우량계에 빗물이 완전히 다 채워지는 데 x시간이 걸린다고 하면 1시간에 $3\pi \, \text{cm}^3$씩 빗물이 채워지므로

$3\pi \times x = 15\pi$ $\quad \therefore x = 5$

따라서 우량계에 빗물이 완전히 다 채워지는 데 5시간이 걸린다. **답** 5시간

7 [1단계] 직각삼각형 ABC를 \overline{BC}를 회전축으로 하여 1회전 시킬때 생기는 회전체는 오른쪽 그림과 같으므로

(겉넓이)$= \pi \times 8^2 + \frac{1}{2} \times 17 \times (2\pi \times 8)$

$\qquad\quad = 64\pi + 136\pi$

$\qquad\quad = 200\pi \, (\text{cm}^2)$ ◀ 50 %

[2단계] (부피)$= \frac{1}{3} \times (\pi \times 8^2) \times 15$

$\qquad\qquad\quad = 320\pi \, (\text{cm}^3)$ ◀ 50 %

답 $200\pi \, \text{cm}^2$, $320\pi \, \text{cm}^3$

LECTURE 18 구의 겉넓이와 부피

개념 다지기 본문 129쪽

1 **답** (1) $16\pi \, \text{cm}^2$, $\frac{32}{3}\pi \, \text{cm}^3$

(2) $36\pi \, \text{cm}^2$, $36\pi \, \text{cm}^3$

(1) (겉넓이)$= 4\pi \times 2^2 = 16\pi \, (\text{cm}^2)$

(부피)$= \frac{4}{3}\pi \times 2^3 = \frac{32}{3}\pi \, (\text{cm}^3)$

(2) 구의 반지름의 길이는 $\frac{1}{2} \times 6 = 3 \, (\text{cm})$이므로

(겉넓이)$= 4\pi \times 3^2 = 36\pi \, (\text{cm}^2)$

(부피)$= \frac{4}{3}\pi \times 3^3 = 36\pi \, (\text{cm}^3)$

2 **답** $108\pi \, \text{cm}^2$, $144\pi \, \text{cm}^3$

잘려진 단면의 넓이는 반지름의 길이가 6 cm인 원의 넓이와 같으므로

(겉넓이)$=$(구의 겉넓이)$\times \frac{1}{2} +$(단면의 넓이)

$\qquad\quad = (4\pi \times 6^2) \times \frac{1}{2} + \pi \times 6^2$

$\qquad\quad = 72\pi + 36\pi = 108\pi \, (\text{cm}^2)$

(부피)$=$(구의 부피)$\times \frac{1}{2}$

$\qquad\quad = \left(\frac{4}{3}\pi \times 6^3 \right) \times \frac{1}{2} = 144\pi \, (\text{cm}^3)$

STEP 1 교과서 핵심 유형 익히기 본문 130쪽

1 **답** $17\pi \, \text{cm}^2$

주어진 입체도형은 구의 $\frac{1}{8}$을 잘라 낸 것이므로 잘려진 단면의 넓이는 반지름의 길이가 2 cm, 중심각의 크기가 90°인 부채꼴 3개의 넓이의 합과 같다.

\therefore (겉넓이)$=$(구의 겉넓이)$\times \frac{7}{8} +$(단면의 넓이)

$\qquad\quad = (4\pi \times 2^2) \times \frac{7}{8} + \left(\pi \times 2^2 \times \frac{90}{360} \right) \times 3$

$\qquad\quad = 14\pi + 3\pi = 17\pi \, (\text{cm}^2)$

1-1 **답** ⑤

(겉넓이)$=$(구의 겉넓이)$\times \frac{1}{2}$

$\qquad\qquad +$(원기둥의 옆넓이)$+$(원기둥의 밑넓이)

$\qquad\quad = (4\pi \times 4^2) \times \frac{1}{2} + (2\pi \times 4) \times 6 + \pi \times 4^2$

$\qquad\quad = 32\pi + 48\pi + 16\pi$

$\qquad\quad = 96\pi \, (\text{cm}^2)$

2 답 ③

$$(\text{부피})=(\text{구의 부피})\times\frac{1}{2}+(\text{원뿔의 부피})$$
$$=\left(\frac{4}{3}\pi\times3^3\right)\times\frac{1}{2}+\frac{1}{3}\times(\pi\times3^2)\times4$$
$$=18\pi+12\pi=30\pi(\text{cm}^3)$$

2-1 답 **216π cm³**

주어진 입체도형은 구의 $\frac{1}{4}$을 잘라 낸 것이므로 구하는

부피는 구의 부피의 $\frac{3}{4}$이다.

$$\therefore(\text{부피})=\left(\frac{4}{3}\pi\times6^3\right)\times\frac{3}{4}=216\pi(\text{cm}^3)$$

3 답 (1) **54π cm³** (2) **18π cm³** (3) **36π cm³**

(1) $(\text{원기둥의 부피})=(\pi\times3^2)\times6=54\pi(\text{cm}^3)$

(2) $(\text{원뿔의 부피})=\frac{1}{3}\times(\pi\times3^2)\times6=18\pi(\text{cm}^3)$

(3) $(\text{구의 부피})=\frac{4}{3}\pi\times3^3=36\pi(\text{cm}^3)$

3-1 답 **3 : 2**

$(\text{원기둥의 부피})=(\pi\times4^2)\times8=128\pi(\text{cm}^3)$

$(\text{구의 부피})=\frac{4}{3}\pi\times4^3=\frac{256}{3}\pi(\text{cm}^3)$

따라서 원기둥의 부피와 구의 부피의 비는

$128\pi:\frac{256}{3}\pi=3:2$

 월등한 **특강**

본문 131쪽

1 답 $\frac{1}{3}$, $\frac{2}{3}$, $\frac{1}{3}$, $\frac{2}{3}$, 2, 3

2 답 (1) $\frac{16}{3}\pi$ **cm³** (2) $\frac{32}{3}\pi$ **cm³** (3) **16π cm³** (4) **1 : 2 : 3**

(1) $(\text{원뿔의 부피})=\frac{1}{3}\times(\pi\times2^2)\times4=\frac{16}{3}\pi(\text{cm}^3)$

(2) $(\text{구의 부피})=\frac{4}{3}\pi\times2^3=\frac{32}{3}\pi(\text{cm}^3)$

(3) $(\text{원기둥의 부피})=(\pi\times2^2)\times4=16\pi(\text{cm}^3)$

(4) $(\text{원뿔의 부피}):(\text{구의 부피}):(\text{원기둥의 부피})$
$$=\frac{16}{3}\pi:\frac{32}{3}\pi:16\pi$$
$$=1:2:3$$

3 답 (1) **2, 2, 24π** (2) **18π cm³** (3) **15π cm³** (4) **32π cm³**

(2) $(\text{원뿔의 부피}):(\text{원기둥의 부피})=1:3$이고 원뿔의

부피가 6π cm³이므로

$6\pi:(\text{원기둥의 부피})=1:3$

$\therefore(\text{원기둥의 부피})=6\pi\times3=18\pi(\text{cm}^3)$

(3) $(\text{원뿔의 부피}):(\text{구의 부피})=1:2$이고 구의 부피가

30π cm³이므로

$(\text{원뿔의 부피}):30\pi=1:2$

$\therefore(\text{원뿔의 부피})=30\pi\times\frac{1}{2}=15\pi(\text{cm}^3)$

(4) $(\text{구의 부피}):(\text{원기둥의 부피})=2:3$이고 원기둥의

부피가 48π cm³이므로

$(\text{구의 부피}):48\pi=2:3$

$\therefore(\text{구의 부피})=48\pi\times\frac{2}{3}$
$$=32\pi(\text{cm}^3)$$

STEP 2 기출로 **실전 문제** 익히기 본문 132쪽

1 147π cm²	**2** ④	**3** 36π cm³, 54π cm³
4 129π cm³	**5** ②	**6** 120π cm³

1 $(\text{겉넓이})=(\text{구의 겉넓이})\times\frac{1}{2}+(\text{단면의 넓이})$
$$=(4\pi\times7^2)\times\frac{1}{2}+\pi\times7^2$$
$$=98\pi+49\pi$$
$$=147\pi(\text{cm}^2)$$
 답 147π cm²

2 구의 반지름의 길이를 r cm라 하면
$$(4\pi\times r^2)\times\frac{3}{4}+\pi\times r^2=100\pi$$
$$3\pi r^2+\pi r^2=100\pi,\ 4\pi r^2=100\pi$$
$$r^2=25 \quad \therefore r=5$$
 따라서 구의 반지름의 길이는 5 cm이다. 답 ④

3 $(\text{원뿔의 부피}):(\text{구의 부피}):(\text{원기둥의 부피})=1:2:3$

이고 원뿔의 부피가 18π cm³이므로

$(\text{구의 부피})=18\pi\times2=36\pi(\text{cm}^3)$

$(\text{원기둥의 부피})=18\pi\times3=54\pi(\text{cm}^3)$

 답 36π cm³, 54π cm³

4 색칠한 부분을 직선 l을 회전축으로

하여 1회전 시킬 때 생기는 회전체는

오른쪽 그림과 같으므로

$(\text{부피})=(\text{원뿔의 부피})-(\text{반구의 부피})$

$$=\frac{1}{3}\times(\pi\times7^2)\times9-\left(\frac{4}{3}\pi\times3^3\right)\times\frac{1}{2}$$
$$=147\pi-18\pi$$
$$=129\pi(\text{cm}^3)$$
 답 129π cm³

5 구의 반지름의 길이를 r cm라 하면 원기둥의 밑면인 원의 반지름의 길이는 r cm, 높이는 $4r$ cm이므로
$\pi r^2 \times 4r = 864\pi$, $4\pi r^3 = 864\pi$
$r^3 = 216 = 6^3$ $\therefore r = 6$
따라서 구 한 개의 부피는
$\dfrac{4}{3}\pi \times 6^3 = 288\pi (\text{cm}^3)$ 답 ②

6 [1단계] 원기둥 모양의 그릇의 부피는
$(\pi \times 4^2) \times 12 = 192\pi (\text{cm}^3)$ ◀ 30 %
[2단계] 구 한 개의 부피는
$\dfrac{4}{3}\pi \times 3^3 = 36\pi (\text{cm}^3)$ ◀ 30 %
[3단계] 따라서 그릇에 남아 있는 물의 부피는
(그릇의 부피)−(구 2개의 부피)
$= 192\pi - 36\pi \times 2$
$= 192\pi - 72\pi$
$= 120\pi (\text{cm}^3)$ ◀ 40 %
답 120π cm³

STEP3 학교 시험 미리보기 본문 133~136쪽

01 ④ 02 ③ 03 ④ 04 ⑤ 05 ③
06 ② 07 ③ 08 ③ 09 ⑤
10 76π cm² 11 ④ 12 ④ 13 ②
14 ① 15 $\dfrac{64}{9}$ cm 16 812 cm³ 17 54π cm²
18 125개 19 ② 20 (1) 90π cm² (2) 100π cm³
21 (1) 3 cm (2) 54π cm³
22 198π cm², 216π cm³ 23 192개

01 (겉넓이)$= \left(\dfrac{1}{2} \times 6 \times 4\right) \times 2 + (5+5+6) \times 10$
$= 24 + 160 = 184 (\text{cm}^2)$ 답 ④

02 밑면인 원의 반지름의 길이를 r cm라 하면
$2\pi r = 6\pi$ $\therefore r = 3$
\therefore (부피)$= (\pi \times 3^2) \times 6 = 54\pi (\text{cm}^3)$ 답 ③

03 (겉넓이)$= 3 \times 3 + \left(\dfrac{1}{2} \times 3 \times 4\right) \times 4$
$= 9 + 24 = 33 (\text{cm}^2)$ 답 ④

04 (부피)=(큰 원뿔의 부피)−(작은 원뿔의 부피)
$= \dfrac{1}{3} \times (\pi \times 6^2) \times 9 - \dfrac{1}{3} \times (\pi \times 2^2) \times 3$
$= 108\pi - 4\pi = 104\pi (\text{cm}^3)$ 답 ⑤

05 주어진 반원을 직선 l을 회전축으로 하여 1회전 시킬 때 생기는 회전체는 오른쪽 그림과 같은 구이므로

(겉넓이)$= 4\pi \times 5^2 = 100\pi (\text{cm}^2)$ 답 ③

06 정육면체의 한 모서리의 길이를 a cm라 하면
$(a \times a) \times 6 = 294$, $a^2 = 49$
$\therefore a = 7$
따라서 정육면체의 한 모서리의 길이는 7 cm이다. 답 ②

07 (부피)$= \left(\pi \times 4^2 \times \dfrac{240}{360}\right) \times 6$
$= 64\pi (\text{cm}^3)$ 답 ③

08 주어진 직사각형을 $\overline{\text{AD}}$를 회전축으로 하여 1회전 시킬 때 생기는 회전체는 오른쪽 그림과 같은 원기둥이므로

(부피)$= (\pi \times 4^2) \times 7$
$= 112\pi (\text{cm}^3)$ 답 ③

09 (밑넓이)$= 7 \times 5 - 3 \times 3$
$= 26 (\text{cm}^2)$
(옆넓이)$= (4+3+3+2+7+5) \times 9$
$= 216 (\text{cm}^2)$
\therefore (겉넓이)$= 26 \times 2 + 216$
$= 268 (\text{cm}^2)$ 답 ⑤
참고 입체도형의 옆넓이는 작은 직육면체를 잘라 내기 전 직육면체의 옆넓이와 같으므로 다음과 같이 구할 수도 있다.
(옆넓이)$= \{(7+5) \times 2\} \times 9 = 216 (\text{cm}^2)$

10 포장지의 넓이는 원뿔의 겉넓이와 같으므로
(포장지의 넓이)$= \pi \times 4^2 + \dfrac{1}{2} \times 15 \times (2\pi \times 4)$
$= 16\pi + 60\pi$
$= 76\pi (\text{cm}^2)$ 답 76π cm²

11 야구공의 반지름의 길이는 $\dfrac{1}{2} \times 7 = \dfrac{7}{2}$ (cm)이므로 야구공의 겉넓이는
$4\pi \times \left(\dfrac{7}{2}\right)^2 = 49\pi (\text{cm}^2)$
\therefore (가죽 한 조각의 넓이)=(야구공의 겉넓이)$\times \dfrac{1}{2}$
$= 49\pi \times \dfrac{1}{2}$
$= 24.5\pi (\text{cm}^2)$ 답 ④

12 주어진 입체도형은 구의 $\dfrac{1}{8}$을 잘라 낸 것이므로 구하는

부피는 구의 부피의 $\dfrac{7}{8}$이다.

\therefore (부피)$=\left(\dfrac{4}{3}\pi \times 6^3\right) \times \dfrac{7}{8}=252\pi(\mathrm{cm}^3)$ 답 ④

13 (겉넓이)=(원뿔의 옆넓이)+(반구의 겉넓이)

$=\dfrac{1}{2}\times 5\times(2\pi\times 3)+(4\pi\times 3^2)\times\dfrac{1}{2}$

$=15\pi+18\pi=33\pi(\mathrm{cm}^2)$ 답 ②

14 (원뿔의 부피) : (구의 부피) : (원기둥의 부피)$=1:2:3$
이고 원기둥의 부피가 $250\pi\,\mathrm{cm}^3$이므로

(원뿔의 부피)$=250\pi\times\dfrac{1}{3}=\dfrac{250}{3}\pi(\mathrm{cm}^3)$

(구의 부피)$=250\pi\times\dfrac{2}{3}=\dfrac{500}{3}\pi(\mathrm{cm}^3)$

따라서 원뿔과 구의 부피의 합은

$\dfrac{250}{3}\pi+\dfrac{500}{3}\pi=\dfrac{750}{3}\pi=250\pi(\mathrm{cm}^3)$ 답 ①

다른 풀이 (원뿔의 부피) : (구의 부피) : (원기둥의 부피)
$=1:2:3$이므로
{(원뿔의 부피)+(구의 부피)} : (원기둥의 부피)
$=(1+2):3=1:1$
따라서 구하는 구의 부피는 원기둥의 부피와 같으므로
$250\pi\,\mathrm{cm}^3$이다.

15 사각뿔 모양의 그릇에 담긴 물의 부피는

$\dfrac{1}{3}\times(8\times 8)\times 12=256(\mathrm{cm}^3)$

사각기둥 모양의 그릇에 담긴 물의 높이를 $h\,\mathrm{cm}$라 하면
물의 부피는
$6\times 6\times h=36h(\mathrm{cm}^3)$

두 그릇에 담긴 물의 부피가 같으므로

$36h=256$ $\therefore h=\dfrac{64}{9}$

따라서 사각기둥 모양의 그릇에 담긴 물의 높이는

$\dfrac{64}{9}\,\mathrm{cm}$이다. 답 $\dfrac{64}{9}\,\mathrm{cm}$

16 처음 직육면체의 부피는
$14\times 6\times 10=840(\mathrm{cm}^3)$
오른쪽 그림에서 잘라 낸
삼각뿔의 부피는

$\dfrac{1}{3}\times\left(\dfrac{1}{2}\times 6\times 4\right)\times 7$

$=28(\mathrm{cm}^3)$

따라서 구하는 입체도형의 부피는
$840-28=812(\mathrm{cm}^3)$ 답 $812\,\mathrm{cm}^3$

17 (원뿔의 밑면인 원의 둘레의 길이)$=2\pi\times 3=6\pi(\mathrm{cm})$
원뿔의 모선의 길이를 $l\,\mathrm{cm}$라 하면
$2\pi l=6\pi\times 5$ $\therefore l=15$

\therefore (원뿔의 겉넓이)$=\pi\times 3^2+\dfrac{1}{2}\times 15\times(2\pi\times 3)$

$=9\pi+45\pi$

$=54\pi(\mathrm{cm}^2)$ 답 $54\pi\,\mathrm{cm}^2$

18 반지름의 길이가 $10\,\mathrm{cm}$인 쇠구슬의 부피는

$\dfrac{4}{3}\pi\times 10^3=\dfrac{4000}{3}\pi(\mathrm{cm}^3)$

반지름의 길이가 $2\,\mathrm{cm}$인 쇠구슬 한 개의 부피는

$\dfrac{4}{3}\pi\times 2^3=\dfrac{32}{3}\pi(\mathrm{cm}^3)$

반지름의 길이가 $10\,\mathrm{cm}$인 쇠구슬로 반지름의 길이가
$2\,\mathrm{cm}$인 쇠구슬을 x개 만들 수 있다고 하면

$\dfrac{32}{3}\pi\times x=\dfrac{4000}{3}\pi$

$\therefore x=125$

따라서 작은 쇠구슬을 최대 125개 만들 수 있다.

답 125개

19 색칠한 부분을 $\overline{\mathrm{AB}}$를 회전
축으로 하여 1회전 시킬 때
생기는 회전체는 오른쪽 그
림과 같으므로 구하는 부피
는 큰 구의 부피에서 작은 구 2개의 부피를 뺀 것과 같다.

\therefore (부피)$=\dfrac{4}{3}\pi\times 6^3-\left(\dfrac{4}{3}\pi\times 3^3\right)\times 2$

$=288\pi-72\pi=216\pi(\mathrm{cm}^3)$ 답 ②

20 (1) (겉넓이)$=\pi\times 5^2+\dfrac{1}{2}\times 13\times(2\pi\times 5)$

$=25\pi+65\pi=90\pi(\mathrm{cm}^2)$ … ❶

(2) (부피)$=\dfrac{1}{3}\times(\pi\times 5^2)\times 12=100\pi(\mathrm{cm}^3)$ … ❷

답 (1) $90\pi\,\mathrm{cm}^2$ (2) $100\pi\,\mathrm{cm}^3$

단계	채점 기준	배점
❶	원뿔의 겉넓이 구하기	50 %
❷	원뿔의 부피 구하기	50 %

21 (1) 야구공의 반지름의 길이를 $r\,\mathrm{cm}$라 하면 야구공 1개
의 겉넓이는 $36\pi\,\mathrm{cm}^2$이므로

$4\pi\times r^2=36\pi$, $r^2=9$

$\therefore r=3$

따라서 야구공의 반지름의 길이는 $3\,\mathrm{cm}$이다. … ❶

(2) 원기둥 모양의 통에서 밑면의 반지름의 길이는 $3\,cm$,

높이는 $(2\times3)\times3=18\,(cm)$이므로 통의 부피는

$\pi\times3^2\times18=162\pi\,(cm^3)$ ⋯ ❷

야구공 한 개의 부피는

$\dfrac{4}{3}\pi\times3^3=36\pi\,(cm^3)$ ⋯ ❸

따라서 통의 빈 공간의 부피는

$162\pi-36\pi\times3=54\pi\,(cm^3)$ ⋯ ❹

답 (1) $3\,cm$ (2) $54\pi\,cm^3$

단계	채점 기준	배점
❶	야구공의 반지름의 길이 구하기	30%
❷	원기둥 모양의 통의 부피 구하기	25%
❸	야구공 한 개의 부피 구하기	25%
❹	통의 빈 공간의 부피 구하기	20%

22 주어진 평면도형을 직선 l을 회전축으로 하여 1회전 시킬 때 생기는 회전체는 오른쪽 그림과 같이 가운데에 구멍이 뚫린 원기둥이다. ⋯ ❶

∴ (겉넓이)

$=(\pi\times6^2-\pi\times3^2)\times2$

$\quad+(2\pi\times6)\times8+(2\pi\times3)\times8$

$=54\pi+96\pi+48\pi$

$=198\pi\,(cm^2)$ ⋯ ❷

(부피)$=\pi\times6^2\times8-\pi\times3^2\times8$

$=288\pi-72\pi=216\pi\,(cm^3)$ ⋯ ❸

답 $198\pi\,cm^2$, $216\pi\,cm^3$

단계	채점 기준	배점
❶	회전체의 모양 이해하기	20%
❷	회전체의 겉넓이 구하기	40%
❸	회전체의 부피 구하기	40%

23 원기둥 모양의 큰 통의 부피는

$(\pi\times20^2)\times40=16000\pi\,(cm^3)$ ⋯ ❶

원뿔 모양의 컵 한 개의 부피는

$\dfrac{1}{3}\times(\pi\times5^2)\times10=\dfrac{250}{3}\pi\,(cm^3)$ ⋯ ❷

필요한 원뿔 모양의 컵의 개수를 x개라 하면

$\dfrac{250}{3}\pi\times x=16000\pi$ ∴ $x=192$

따라서 192개의 컵이 필요하다. ⋯ ❸

답 192개

단계	채점 기준	배점
❶	원기둥 모양의 큰 통의 부피 구하기	30%
❷	원뿔 모양의 컵의 부피 구하기	30%
❸	필요한 컵의 개수 구하기	40%

Ⅳ. 통계

1 자료의 정리와 해석

단원 계통 잇기 ──────────── 본문 138쪽

1 답 (1) 플라스틱류 (2) $8\,kg$ (3) $30\,kg$

2 답 7회

3 답 14명

LECTURE 19 줄기와 잎 그림, 도수분포표

개념 다지기 ──────────── 본문 140~141쪽

1 답

공던지기 기록 (1|1은 11 m)

줄기	잎
1	1 6 9
2	0 0 1 3 5 8
3	2 3 5

2 답 (1) 12명 (2) 3 (3) 0, 1 (4) 41세

(1) 전체 회원 수는 잎의 총 개수와 같으므로

$1+4+5+2=12$(명)

(2) 줄기가 3인 잎이 5개로 가장 많다.

(4) 줄기 중에서 가장 큰 수는 4이고 줄기가 4인 잎 중에서 가장 큰 수는 1이므로 나이가 가장 많은 회원의 나이는 41세이다.

3 답

통학 시간(분)	도수(명)	
$0^{이상}\sim10^{미만}$	2	(1) 10분
10 ~ 20	7	(2) 5개
20 ~ 30	4	(3) 10분 이상 20분 미만
30 ~ 40	3	(4) 7명
40 ~ 50	4	
합계	20	

(1) 계급의 크기는 계급의 양 끝 값의 차이므로

$10-0=10$(분)

(3) 도수가 가장 큰 계급은 도수가 7명인 10분 이상 20분 미만이다.

(4) 통학 시간이 30분 이상 40분 미만인 계급의 도수는 3명, 40분 이상 50분 미만인 계급의 도수는 4명이므로 통학 시간이 30분 이상인 학생 수는

$3+4=7$(명)

1 탑 (1) **27명** (2) **8개** (3) **14명** (4) **146 cm**

(1) 전체 학생 수는 잎의 총 개수와 같으므로
$6+8+9+4=27$(명)

(3) 줄기가 12인 잎이 6개, 줄기가 13인 잎이 8개이므로 키가 140 cm 미만인 학생 수는 $6+8=14$(명)

(4) 키가 큰 학생의 키부터 차례대로 나열하면 156 cm, 155 cm, 154 cm, 152 cm, 148 cm, 148 cm, 148 cm, 147 cm, 146 cm, …이므로 키가 큰 쪽에서 9번째인 학생의 키는 146 cm이다.

1-1 탑 (1) **5** (2) **12명** (3) **25분**

(2) 줄기가 4인 잎이 5개, 줄기가 5인 잎이 7개이므로 인터넷 사용 시간이 40분 이상인 학생 수는
$5+7=12$(명)

(3) 인터넷 사용 시간이 짧은 시간부터 차례대로 나열하면 10분, 16분, 17분, 21분, 25분, …이므로 인터넷 사용 시간이 짧은 쪽에서 5번째인 학생의 인터넷 사용 시간은 25분이다.

2 탑 (1) **16명** (2) **여학생** (3) **남학생, 1명**

(1) 전체 남학생 수는 남학생의 잎의 총 개수와 같으므로 $2+5+5+4=16$(명)

(2) 줄기 중에서 가장 큰 수는 3이고 줄기가 3인 잎 중에서 가장 큰 수는 7이므로 봉사 활동 시간이 가장 긴 학생의 봉사 활동 시간은 37시간이다. 따라서 여학생이다.

(3) 남학생과 여학생에서 줄기가 1인 잎이 각각 5개, 4개이므로 남학생의 잎이 1개 더 많다. 따라서 봉사 활동 시간이 10시간 이상 20시간 미만인 학생은 남학생이 여학생보다 1명 더 많다.

2-1 탑 (1) **26명** (2) **경호네 모둠** (3) **경호네 모둠, 2명**

(1) 희주네 모둠의 잎은 $2+5+4+2=13$(개)
경호네 모둠의 잎은 $2+2+5+4=13$(개)
따라서 두 모둠 전체 학생 수는 $13+13=26$(명)

(2) 줄기 중에서 가장 작은 수는 0이고 줄기가 0인 잎 중에서 가장 작은 수는 3이므로 책을 가장 적게 읽은 학생이 읽은 책의 수는 3권이다. 따라서 경호네 모둠에 속해 있다.

(3) 희주네 모둠과 경호네 모둠에서 줄기가 3인 잎이 각각 2개, 4개이므로 경호네 모둠의 잎이 2개 더 많다. 따라서 읽은 책의 수가 30권 이상인 학생은 경호네 모둠이 2명 더 많다.

3 탑 (1) **12** (2) **11명** (3) **180 cm 이상 185 cm 미만** (4) **7명**

(1) $A=35-(3+8+7+5)=12$

(2) 기록이 170 cm 이상 175 cm 미만인 계급의 도수가 3명, 175 cm 이상 180 cm 미만인 계급의 도수가 8명이므로 기록이 180 cm 미만인 학생 수는 $3+8=11$(명)

(4) 기록이 190 cm 이상인 학생 수는 5명, 185 cm 이상인 학생 수는 $7+5=12$(명)이므로 기록이 좋은 쪽에서 10번째인 학생이 속하는 계급은 185 cm 이상 190 cm 미만이고 이 계급의 도수는 7명이다.

3-1 탑 (1) **32명** (2) **60 kg 이상 70 kg 미만** (3) **9명** (4) **40 kg 이상 50 kg 미만**

(1) 전체 학생 수는 도수의 총합과 같으므로
$4+13+9+6=32$(명)

(3) 몸무게가 52 kg인 학생이 속하는 계급은 50 kg 이상 60 kg 미만이므로 이 계급의 도수는 9명이다.

(4) 몸무게가 40 kg 미만인 학생 수는 4명, 50 kg 미만인 학생 수는 $4+13=17$(명)이므로 몸무게가 적게 나가는 쪽에서 8번째인 학생이 속하는 계급은 40 kg 이상 50 kg 미만이다.

4 탑 (1) **6** (2) **24 %** (3) **32 %**

(1) $A=25-(3+5+9+2)=6$

(2) 자유투의 성공 개수가 12개 이상 16개 미만인 학생 수는 6명이므로 전체의 $\dfrac{6}{25}\times100=24$(%)

(3) 자유투의 성공 개수가 8개 미만인 학생 수는 $3+5=8$(명)이므로 전체의 $\dfrac{8}{25}\times100=32$(%)

4-1 탑 (1) **3** (2) **10 %**

(1) $A=30-(6+7+4+10)=3$

(2) 소음도가 65 dB 이상 70 dB 미만인 지역 수는 3개이므로 전체의 $\dfrac{3}{30}\times100=10$(%)

1 ④, ⑤	2 ①	3 $A=6$, $B=3$	4 50 %
5 8명	6 9		

1 ① 전체 학생 수는 잎의 총 개수와 같으므로
$5+7+6+2=20$(명)
② 줄기가 2인 잎은 0, 2, 4, 5, 5, 8의 6개이다.

③ 안타 수가 많은 학생의 안타 수부터 차례대로 나열하
　면 36개, 33개, 28개, 25개, 25개, 24개, 22개, …이
　므로 안타 수가 22개인 학생은 안타 수가 많은 쪽에
　서 7번째이다.

④ 안타를 가장 많이 친 학생의 안타 수는 36개, 가장
　적게 친 학생의 안타 수는 2개이므로 그 차는
　$36-2=34$(개)

⑤ 줄기가 2인 잎이 6개, 줄기가 3인 잎이 2개이므로 안
　타 수가 20개 이상인 학생 수는 $6+2=8$(명)

따라서 전체의 $\dfrac{8}{20} \times 100=40(\%)$

그러므로 옳은 것은 ④, ⑤이다.　　　　　　**답** ④, ⑤

2 ㄱ. A 과수원에서 수확한 참외의 개수는
　　$5+5+2+4=16$(개)
　　B 과수원에서 수확한 참외의 개수는
　　$5+3+7+2=17$(개)
　　이므로 B 과수원에서 수확한 참외의 개수가 더 많
　　다.

ㄴ. 줄기가 16인 잎은 $5+5=10$(개)
　줄기가 17인 잎은 $5+3=8$(개)
　줄기가 18인 잎은 $2+7=9$(개)
　줄기가 19인 잎은 $4+2=6$(개)
　따라서 잎이 가장 많은 줄기는 16이다.

ㄷ. 무게가 170 g 이하인 참외의 개수는 A 과수원이
　$5+1=6$(개), B 과수원이 5개이므로 A 과수원이 1개
　더 많다.

ㄹ. 두 과수원에서 수확한 참외 중 가장 가벼운 참외는
　B 과수원에서 수확한 참외로 그 무게는 160 g이다.
그러므로 옳은 것은 ㄱ, ㄴ이다.　　　　　　**답** ①

3 기록이 11초 이상 12초 미만인 계급의 도수를 x명이라
하면 8초 이상 9초 미만인 계급의 도수는 $2x$명이고, 전
체 학생 수가 28명이므로
$2+2x+8+9+x=28$
$3x=9$　　∴ $x=3$
∴ $A=6$, $B=3$　　　　　　　　　**답** $A=6$, $B=3$

4 기록이 8초 이상 9초 미만인 계급의 도수는 6명, 9초 이
상 10초 미만인 계급의 도수는 8명이므로 기록이 8초
이상 10초 미만인 학생 수는 $6+8=14$(명)
따라서 전체의 $\dfrac{14}{28} \times 100=50(\%)$　　　**답** 50 %

5 기록이 8초 미만인 학생 수는 2명, 9초 미만인 학생 수는
$2+6=8$(명), 10초 미만인 학생 수는 $2+6+8=16$(명)

이므로 기록이 좋은 쪽에서 10번째인 학생이 속하는 계
급은 9초 이상 10초 미만이고 이 계급의 도수는 8명이
다.　　　　　　　　　　　　　　　　　　**답** 8명

6 **1단계** 미세먼지 농도가 20 $\mu\text{g}/\text{m}^3$ 이상 30 $\mu\text{g}/\text{m}^3$ 미만
인 계급의 도수가 12개이고 전체의 30 %이므로
$$\dfrac{12}{(\text{도수의 총합})} \times 100=30$$
∴ (도수의 총합)=40(개)　　　　◀ 70 %
2단계 도수의 총합이 40개이므로
$A=40-(3+12+11+5)=9$　　◀ 30 %
　　　　　　　　　　　　　　　　　　　답 9

월등한 개념

$(\text{특정 계급의 백분율})=\dfrac{(\text{해당 계급의 도수})}{(\text{도수의 총합})} \times 100\,(\%)$

→ $\begin{cases} (\text{도수의 총합})=\dfrac{(\text{해당 계급의 도수})}{(\text{특정 계급의 백분율})} \times 100 \\ (\text{각 계급의 도수})=(\text{도수의 총합}) \times \dfrac{(\text{해당 계급의 백분율})}{100} \end{cases}$

LECTURE 20 히스토그램과 도수분포다각형

개념 다지기　　　　　　　　　　　　　　본문 145~146쪽

1 **답**

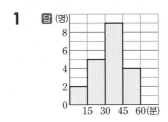

2 **답** (1) **2편** (2) **6개** (3) **30명** (4) **60**

(1) 계급의 크기는 계급의 양 끝 값의 차이므로
　$3-1=2$(편)

(2) 계급의 개수는 직사각형의 개수와 같으므로 6개이다.

(3) $4+6+9+8+2+1=30$(명)

(4) (직사각형의 넓이의 합)
　=(계급의 크기)×(도수의 총합)
　=$2 \times 30=60$

3 **답**

4 **답** (1) **5개** (2) **7명** (3) **138**

(2) $2+5=7$(명)

(3) 계급의 크기는 6회이고 도수의 총합이

$2+5+9+6+1=23$(명)이므로

(도수분포다각형과 가로축으로 둘러싸인 부분의 넓이)

＝(계급의 크기)×(도수의 총합)

＝$6×23=138$

STEP 1 교과서 핵심 유형 익히기
본문 147~148쪽

1 **답** (1) **35명** (2) **6배** (3) **20 %**

(1) $4+7+12+7+3+2=35$(명)

(2) 계급의 크기는 $4-2=2$(회)

도수가 가장 큰 계급은 6회 이상 8회 미만이고 도수는 12명이므로 이 계급의 직사각형의 넓이는

$2×12=24$

도수가 가장 작은 계급은 12회 이상 14회 미만이고 도수는 2명이므로 이 계급의 직사각형의 넓이는

$2×2=4$

따라서 도수가 가장 큰 계급의 직사각형의 넓이는 도수가 가장 작은 계급의 직사각형의 넓이의

$24÷4=6$(배)

(3) 기록이 4회 이상 6회 미만인 학생 수는 7명이므로 전체의 $\dfrac{7}{35}×100=20$(%)

참고 (2) 각 직사각형의 넓이는 도수에 정비례하므로 각 직사각형의 넓이의 비는 도수의 비와 같다. 즉, 기록이 6회 이상 8회 미만인 계급의 도수와 12회 이상 14회 미만인 계급의 도수의 비가 12:2 , 즉 6:1이므로 직사각형의 넓이의 비도 6:1이다.

1-1 **답** (1) **19지역** (2) **200**

(3) **150 mm 이상 200 mm 미만**

(1) $5+6+8=19$(지역)

(2) 계급의 크기는 $50-0=50$(mm)

도수가 가장 작은 계급은 200 mm 이상 250 mm 미만이고 도수는 4지역이므로 이 계급의 직사각형의 넓이는 $50×4=200$

(3) 강수량이 200 mm 이상인 지역 수가 4지역, 150 mm 이상인 지역 수가 $7+4=11$(지역)이므로 강수량이 많은 쪽에서 7번째인 지역이 속하는 계급은 150 mm 이상 200 mm 미만이다.

2 **답** (1) **20회 이상 25회 미만** (2) **3명**

(3) **30회 이상 35회 미만**

(2) 기록이 27회인 학생이 속하는 계급은 25회 이상 30회 미만이므로 이 계급의 도수는 3명이다.

(3) 기록이 25회 미만인 학생 수가 2명, 30회 미만인 학생 수가 $2+3=5$(명), 35회 미만인 학생 수가 $2+3+6=11$(명)이므로 기록이 적은 쪽에서 8번째인 학생이 속하는 계급은 30회 이상 35회 미만이다.

2-1 **답** (1) **32명** (2) **900 mL 이상 1200 mL 미만** (3) **25 %**

(1) $4+5+9+6+6+2=32$(명)

(3) 마신 물의 양이 1500 mL 이상인 학생 수는

$6+2=8$(명)이므로 전체의 $\dfrac{8}{32}×100=25$(%)

3 **답** (1) **30명** (2) **12명** (3) **40 %**

(1) 등교하는 데 걸리는 시간이 50분 이상인 학생 수가 3명이고 전체의 10 %이므로

$\dfrac{3}{(전체\ 학생\ 수)}×100=10$

∴ (전체 학생 수)＝30(명)

(2) 전체 학생 수가 30명이므로 등교하는 데 걸리는 시간이 30분 이상 40분 미만인 학생 수는

$30-(4+5+6+3)=12$(명)

(3) $\dfrac{12}{30}×100=40$(%)

3-1 **답** (1) **13명** (2) **26 %**

(1) 전체 학생 수가 50명이므로 턱걸이 횟수가 9회 이상 12회 미만인 학생 수는

$50-(6+11+9+7+4)=13$(명)

(2) 턱걸이 횟수가 9회 이상 12회 미만인 학생 수가 13명이므로 전체의 $\dfrac{13}{50}×100=26$(%)

4 **답** (1) **남학생: 27명, 여학생: 27명** (2) **남학생**

(1) 남학생 수는 $5+7+8+4+3=27$(명)

여학생 수는 $4+6+9+5+3=27$(명)

(2) 남학생의 그래프가 여학생의 그래프보다 오른쪽으로 치우쳐 있으므로 키가 큰 학생은 남학생이 여학생보다 더 많다고 할 수 있다. 즉, 남학생이 여학생보다 키가 더 큰 편이라고 할 수 있다.

4-1 **답** ㄴ, ㄷ

ㄱ. 1반의 학생 수는 $4+5+9+4+3=25$(명)

2반의 학생 수는 $2+4+6+7+4+2=25$(명)

따라서 1반과 2반의 학생 수는 같다.

ㄴ. 2반의 그래프가 1반의 그래프보다 오른쪽으로 치우쳐 있으므로 과학 성적이 좋은 학생은 2반이 1반보다 더 많다고 할 수 있다. 즉, 2반이 1반보다 과학 성적이 더 좋은 편이라고 할 수 있다.

ㄷ. 과학 성적이 90점 이상인 학생은 2반에만 있으므로
 성적이 가장 좋은 학생은 2반에 있다.
그러므로 옳은 것은 ㄴ, ㄷ이다.

STEP 2 기출로 실전 문제 익히기 본문 149쪽

1 ④ 2 18 3 ㄱ, ㄴ, ㄹ 4 ①, ⑤
5 20 %

1 ① 계급의 개수는 직사각형의 개수와 같으므로 5개이다.
 ② 2+6+10+9+3=30(명)
 ③ (직사각형의 넓이의 합)
 =(계급의 크기)×(도수의 총합)
 =1×30=30
 ④ 수면 시간이 8시간 이상인 학생 수는 9+3=12(명)
 이므로 전체의 $\frac{12}{30}×100=40(\%)$
 ⑤ 수면 시간이 6시간 미만인 학생 수는 2명, 7시간 미
 만인 학생 수는 2+6=8(명)이므로 수면 시간이 적
 은 쪽에서 6번째인 학생이 속하는 계급은 6시간 이
 상 7시간 미만이고 이 계급의 도수는 6명이다.
 따라서 옳지 않은 것은 ④이다. **답** ④

2 계급의 개수는 양 끝에 도수가 0인 계급을 제외한 5개
 이므로 $a=5$
 계급의 크기는 계급의 양 끝 값의 차이므로 26-24=2(세)
 ∴ $b=2$
 도수가 가장 큰 계급은 28세 이상 30세 미만이고, 이 계
 급의 도수는 11명이므로 $c=11$
 ∴ $a+b+c=5+2+11=18$ **답** 18

3 ㄱ. 도수분포다각형에서는 각 계급의 도수를 알 수 있으
 므로 도수가 가장 큰 계급을 구할 수 있다.
 ㄴ. 도수분포다각형에서는 자료의 전체적인 분포 상태
 를 파악할 수 있다.
 ㄷ. 도수분포다각형에서는 자료의 정확한 값을 알 수 없
 으므로 영어 성적이 가장 좋은 학생의 점수는 알 수
 없다.
 ㄹ. (도수분포다각형과 가로축으로 둘러싸인 부분의 넓이)
 =(계급의 크기)×(도수의 총합)
 으로 구할 수 있다.
 따라서 주어진 도수분포다각형에서 알 수 있는 것은 ㄱ,
 ㄴ, ㄹ이다. **답** ㄱ, ㄴ, ㄹ

4 ① 남학생 수는 1+5+10+7+4+3=30(명)
 여학생 수는 1+4+7+9+6+3=30(명)
 따라서 남학생 수와 여학생 수는 같다.
 ② 달리기 기록이 14초 이상 15초 미만인 남학생 수는
 10명, 여학생 수는 4명이므로 남학생이 여학생보다
 10-4=6(명) 더 많다.
 ③ 여학생의 그래프가 남학생의 그래프보다 오른쪽으로
 치우쳐 있으므로 달리기 기록이 여학생이 남학생보
 다 더 오래 걸리는 편이다.
 즉, 남학생이 여학생보다 달리기 기록이 더 좋은 편
 이라고 할 수 있다.
 ④ 달리기 기록이 12초 이상 13초 미만인 학생은 남학
 생뿐이므로 달리기 기록이 가장 좋은 학생은 남학생
 이다.
 ⑤ 남학생 수와 여학생 수가 같으므로 각각의 도수분포
 다각형과 가로축으로 둘러싸인 부분의 넓이는 같다.
 그러므로 옳은 것은 ①, ⑤이다. **답** ①, ⑤

5 **1단계** 도서관 이용 횟수가 12회 이상인 학생 수는
 10+8+2=20(명)
 도서관 이용 횟수가 12회 미만인 학생 수를 x명이
 라 하면 12회 미만인 학생 수와 12회 이상인 학생
 수의 비가 3 : 4이므로
 $x : 20 = 3 : 4$, $4x=60$ ∴ $x=15$
 즉, 도서관 이용 횟수가 12회 미만인 학생 수가
 15명, 12회 이상인 학생 수가 20명이므로 전체 학
 생 수는
 20+15=35(명) ◀ 40 %
 2단계 도서관 이용 횟수가 12회 미만인 학생 수가 15명
 이므로 도서관 이용 횟수가 10회 이상 12회 미만
 인 학생 수는
 15-(3+5)=7(명) ◀ 30 %
 3단계 도서관 이용 횟수가 10회 이상 12회 미만인 학생
 은 전체의 $\frac{7}{35}×100=20(\%)$ ◀ 30 %
 답 20 %

LECTURE 21 상대도수와 그 그래프

개념 다지기 본문 150~151쪽

1 **답** (1) 0.6 (2) 12

 (1) $\frac{18}{30}=0.6$ (2) 30×0.4=12

2 답

대기 시간(분)	도수(명)	상대도수
$10^{이상} \sim 20^{미만}$	10	0.2
20 \sim 30	20	0.4
30 \sim 40	12	0.24
40 \sim 50	8	0.16
합계	50	1

3 답

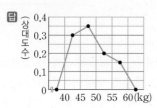

4 답 (1) **12타 이상 16타 미만** (2) **0.26** (3) **36 %**

(3) 타자 수가 24타 이상인 계급의 상대도수의 합은
$0.22+0.14=0.36$이므로 전체의 $0.36\times100=36(\%)$

STEP 1 교과서 핵심 유형 익히기

본문 152~153쪽

1 답 (1) **25명** (2) $A=7$, $B=0.36$ (3) **4명** (4) **0.36**

(1) 운동 시간이 20분 이상 40분 미만인 계급의 도수가 5명
이고 상대도수가 0.2이므로 전체 학생 수는
$$\frac{5}{0.2}=25(명)$$

(2) 전체 학생 수가 25명이고 운동 시간이 40분 이상 60
분 미만인 계급의 상대도수가 0.28이므로 이 계급의
도수는 $A=25\times0.28=7$
운동 시간이 60분 이상 80분 미만인 계급의 도수가
9명이므로 이 계급의 상대도수는
$$B=\frac{9}{25}=0.36$$

(3) 각 계급의 상대도수는 그 계급의 도수에 정비례하므
로 도수가 가장 작은 계급은 상대도수가 가장 작은
계급인 80분 이상 100분 미만이다.
따라서 이 계급의 도수는 $25\times0.16=4(명)$

(4) 운동 시간이 80분 이상인 학생 수는 4명, 60분 이상
인 학생 수는 $9+4=13(명)$이므로 운동 시간이 많은
쪽에서 5번째인 학생이 속하는 계급은 60분 이상 80
분 미만이다. 따라서 이 계급의 상대도수는 0.36이다.

다른 풀이 (3) 도수의 총합이 25명이므로 운동 시간이 80
분 이상 100분 미만인 계급의 도수는
$25-(5+7+9)=4(명)$
따라서 도수가 가장 작은 계급은 80분 이상 100분 미
만이므로 구하는 도수는 4명이다.

참고 상대도수의 총합은 1이므로 (2)에서
$B=1-(0.2+0.28+0.16)=0.36$으로 구할 수도 있다.

1-1 답 (1) **20명** (2) **20 %** (3) **9명**

(1) TV 시청 시간이 14시간 이상 18시간 미만인 계급의
도수가 5명이고 상대도수가 0.25이므로 전체 학생
수는 $\frac{5}{0.25}=20(명)$

(2) TV 시청 시간이 18시간 이상인 계급의 상대도수의
합은 $0.05+0.15=0.2$이므로 전체의
$0.2\times100=20(\%)$

(3) 상대도수가 가장 큰 계급은 10시간 이상 14시간 미
만이고 상대도수는 0.45이므로 이 계급의 도수는
$20\times0.45=9(명)$

2 답 **A 업종**

만족도가 60점 이상 80점 미만인 계급의 상대도수는
A 업종: $\frac{60}{200}=0.3$, B 업종: $\frac{75}{300}=0.25$
따라서 A 업종의 비율이 더 높다.

2-1 답 **B 중학교**

책가방의 무게가 4 kg 이상 5 kg 미만인 계급의 상대도
수는
A 중학교: $\frac{150}{500}=0.3$, B 중학교: $\frac{128}{400}=0.32$
따라서 B 중학교의 비율이 더 높다.

3 답 (1) **0.35** (2) **6명** (3) **30 %** (4) **8권 이상 10권 미만**

(1) 각 계급의 상대도수는 그 계급의 도수에 정비례하므
로 도수가 가장 큰 계급은 상대도수가 가장 큰 4권
이상 6권 미만이고 이 계급의 상대도수는 0.35이다.

(2) 읽은 책의 수가 6권 이상 8권 미만인 계급의 상대도
수가 0.15이므로 이 계급에 속하는 학생 수는
$40\times0.15=6(명)$

(3) 읽은 책의 수가 8권 이상인 계급의 상대도수의 합은
$0.2+0.1=0.3$이므로 전체의 $0.3\times100=30(\%)$

(4) 읽은 책의 수가 10권 이상 12권 미만인 계급의 상대
도수는 0.1이므로 이 계급에 속하는 학생 수는
$40\times0.1=4(명)$
읽은 책의 수가 8권 이상 10권 미만인 계급의 상대도
수는 0.2이므로 이 계급에 속하는 학생 수는
$40\times0.2=8(명)$
따라서 읽은 책의 수가 많은 쪽에서 7번째인 학생이
속하는 계급은 8권 이상 10권 미만이다.

3-1 답 (1) **150명** (2) **12명** (3) **84명**

(1) 매달리기 기록이 10초 이상 15초 미만인 계급의 도
수가 33명이고 상대도수가 0.22이므로 전체 학생 수
는 $\frac{33}{0.22}=150(명)$

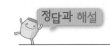

(2) 상대도수가 가장 작은 계급은 5초 이상 10초 미만이고 이 계급의 상대도수가 0.08이므로 구하는 도수는
$150 \times 0.08 = 12$(명)

(3) 매달리기 기록이 15초 이상 25초 미만인 계급의 상대도수의 합이 $0.3 + 0.26 = 0.56$이므로 구하는 학생 수는 $150 \times 0.56 = 84$(명)

4 답 (1) **32 %** (2) **200명** (3) **B 중학교**

(1) A 중학교에서 국어 성적이 70점 미만인 계급의 상대도수의 합은 $0.1 + 0.22 = 0.32$이므로 A 중학교 전체의 $0.32 \times 100 = 32(\%)$

(2) B 중학교에서 국어 성적이 90점 이상 100점 미만인 계급의 도수가 40명이고 상대도수가 0.2이므로 B 중학교의 전체 학생 수는 $\dfrac{40}{0.2} = 200$(명)

(3) B 중학교의 그래프가 A 중학교의 그래프보다 오른쪽으로 치우쳐 있으므로 B 중학교의 국어 성적이 A 중학교의 국어 성적보다 더 좋다고 할 수 있다.

4-1 답 (1) **작년** (2) **작년** (3) **올해**

(1) 무게가 100 g 이상 140 g 미만인 계급의 상대도수의 합은
작년: $0.4 + 0.25 = 0.65$
올해: $0.15 + 0.35 = 0.5$
따라서 작년의 비율이 더 높다.

(2) 무게가 120 g 이상 140 g 미만인 계급의 상대도수는 작년이 0.25, 올해가 0.35이므로 이 계급에 속하는 고구마의 개수는
작년: $300 \times 0.25 = 75$(개)
올해: $200 \times 0.35 = 70$(개)
따라서 작년의 개수가 더 많다.

(3) 올해의 그래프가 작년의 그래프보다 오른쪽으로 치우쳐 있으므로 올해 수확한 고구마의 무게가 작년에 수확한 고구마의 무게보다 더 무겁다고 할 수 있다.

STEP 2 기출로 **실전 문제 익히기** 본문 154쪽

1 ③	2 ②	3 ④	4 12명	5 56 %
6 6명				

1 상대도수의 총합은 1이므로 관측일수가 15일 이상 20일 미만인 계급의 상대도수는
$1 - (0.15 + 0.2 + 0.25 + 0.05) = 0.35$
따라서 상대도수가 가장 큰 계급은 15일 이상 20일 미만이므로 이 계급의 도수는
$20 \times 0.35 = 7$(년) 답 ③

2 1반과 2반 학생들의 혈액형에 대한 상대도수의 분포표는 오른쪽과 같다. 따라서 1반의 비율이 더 높은 혈액형은 B형이다. 답 ②

혈액형	상대도수	
	1반	2반
A형	0.3	0.32
B형	0.4	0.36
AB형	0.1	0.12
O형	0.2	0.2
합계	1	1

3 ① 계급의 크기는 $5 - 4 = 1$(시간)

② 각 계급의 상대도수는 그 계급의 도수에 정비례하므로 도수가 가장 큰 계급은 상대도수가 가장 큰 7시부터 8시 전까지이다. 즉, 7시부터 8시 전까지 방문한 손님 수가 가장 많다.

③ 방문 시각이 6시부터 7시 전까지인 계급의 도수가 30명이고 상대도수가 0.2이므로 4시 이후 방문한 손님 수는 $\dfrac{30}{0.2} = 150$(명)

④ 방문 시각이 8시 이후인 계급의 상대도수의 합은 $0.24 + 0.06 = 0.3$이므로 전체의 $0.3 \times 100 = 30(\%)$

⑤ 방문 시각이 9시부터 10시 전까지인 계급의 상대도수는 0.06이므로 이 계급에 속하는 손님 수는
$150 \times 0.06 = 9$(명)
따라서 방문 시각이 늦은 쪽에서 5번째인 손님은 9시부터 10시 전까지 왔다.
그러므로 옳지 않은 것은 ④이다. 답 ④

4 운동 시간이 1시간 이상 2시간 미만인 계급의 도수가 8명이고 상대도수가 0.2이므로 전체 학생 수는 $\dfrac{8}{0.2} = 40$(명)
상대도수의 총합은 1이므로 운동 시간이 3시간 이상 4시간 미만인 계급의 상대도수는
$1 - (0.2 + 0.15 + 0.1 + 0.25) = 0.3$
따라서 구하는 학생 수는
$40 \times 0.3 = 12$(명) 답 12명

5 2반의 그래프가 1반의 그래프보다 오른쪽으로 치우쳐 있으므로 2반의 과학 실험 성적이 1반의 과학 실험 성적보다 더 좋다고 할 수 있다.
2반에서 과학 실험 성적이 80점 이상인 계급의 상대도수의 합은 $0.32 + 0.24 = 0.56$이므로 2반 전체의 $0.56 \times 100 = 56(\%)$ 답 56 %

6 1단계 키가 140 cm 이상 145 cm 미만인 계급의 도수가 1명이고 상대도수가 0.05이므로 전체 학생 수는
$\dfrac{1}{0.05} = 20$(명) ◀ 50 %

2단계 키가 145 cm 이상 150 cm 미만인 계급의 상대도수가 0.3이므로 구하는 학생 수는

$$20 \times 0.3 = 6(명)$$

◀ 50 %

답 6명

⑤ 규모가 3.5리히터 이상인 지진의 발생 횟수는 1회, 규모가 3.2리히터 이상인 지진의 발생 횟수는 $3+1=4$(회), 규모가 2.9리히터 이상인 지진의 발생 횟수는 $7+3+1=11$(회)이므로 규모가 큰 쪽에서 5번째인 지진의 규모가 속하는 계급은 2.9리히터 이상 3.2리히터 미만이다.

그러므로 옳지 않은 것은 ⑤이다.

답 ⑤

STEP 3 학교 시험 미리보기 본문 155~158쪽

01 ②, ⑤	**02** 36 %	**03** ㄴ, ㄷ	**04** 6	**05** ⑤
06 25 %	**07** ②	**08** ②	**09** 30 %	**10** 4
11 ②	**12** 1:2	**13** 160명	**14** ③	**15** ④
16 20 %	**17** 0.16	**18** ㄱ	**19** (1) 142 cm (2) 12명	
20 (1) 200명 (2) 56명	**21** 30 %	**22** B 중학교, 14명		

01 ② 줄기와 잎 그림에서 중복된 자료의 값은 중복된 횟수만큼 나열한다.

⑤ 도수분포표로는 각 계급에 속하는 자료의 정확한 값은 알 수 없다.

따라서 옳지 않은 것은 ②, ⑤이다.

답 ②, ⑤

02 턱걸이 횟수가 8회 미만인 학생 수는 $2+7=9$(명)이므로 전체의 $\dfrac{9}{25} \times 100 = 36(\%)$

답 36 %

03 ㄱ. [그림1]을 히스토그램이라 한다.

ㄷ. 히스토그램([그림1])의 직사각형의 넓이의 합과 도수분포다각형([그림2])과 가로축으로 둘러싸인 부분의 넓이는 서로 같다.

따라서 옳은 것은 ㄴ, ㄷ이다.

답 ㄴ, ㄷ

04 폐기물의 양이 가장 적은 가구의 폐기물의 양은 24 kg이므로 폐기물의 양이 가장 많은 가구의 폐기물의 양은 $24+32=56(\text{kg})$

$\therefore A=6$

답 6

05 ② 계급의 크기는 계급의 양 끝 값의 차이므로

$2.3-2.0=0.3$(리히터)

③ 도수의 총합이 36회이므로 규모가 2.3리히터 이상 2.6리히터 미만인 계급의 도수는

$36-(5+9+7+3+1)=11$(회)

따라서 도수가 가장 큰 계급의 도수는 11회이다.

④ 규모가 3.2리히터 이상 3.5리히터 미만인 계급의 도수가 3회, 3.5리히터 이상 3.8리히터 미만인 계급의 도수가 1회이므로 규모가 3.2리히터 이상의 지진이 발생한 횟수는

$3+1=4$(회)

06 전체 학생 수는 $4+8+10+12+6=40$(명)

제기차기 기록이 30회 이상 40회 미만인 학생은 10명이므로 전체의 $\dfrac{10}{40} \times 100 = 25(\%)$

답 25 %

07 각 직사각형의 넓이는 각 계급의 도수에 정비례하므로 혼자 공부하는 시간이 30분 이상 40분 미만인 계급과 50분 이상 60분 미만인 계급의 도수의 비도 1:3이다.

따라서 혼자 공부하는 시간이 30분 이상 40분 미만인 학생 수가 3명이므로 50분 이상 60분 미만인 학생 수는

$3 \times 3 = 9$(명)

답 ②

> **월등한 개념**
>
> 히스토그램에서 각 계급의 크기가 모두 같으므로 각 직사각형의 가로의 길이는 같다. 따라서 각 직사각형의 넓이는 세로의 길이, 즉 도수에 정비례한다.

08 ㄱ. $2+3+7+9+5+4=30$(명)

ㄷ. 앉은키가 90 cm 이상인 학생 수는 4명, 86 cm 이상인 학생 수는 $5+4=9$(명), 82 cm 이상인 학생 수는 $9+5+4=18$(명)이므로 앉은키가 10번째로 큰 학생이 속하는 계급은 82 cm 이상 86 cm 미만이다. 따라서 이 계급의 도수는 9명이다.

ㄹ. (도수분포다각형과 가로축으로 둘러싸인 부분의 넓이)
$=$(계급의 크기)\times(도수의 총합)
$=4 \times 30 = 120$

그러므로 옳은 것은 ㄴ, ㄷ이다.

답 ②

09 인터넷 사용 시간이 6시간 이상 9시간 미만인 계급의 도수가 6명이므로

$$\dfrac{6}{(\text{전체 학생 수})} \times 100 = 20$$

\therefore (전체 학생 수)$=30$(명)

따라서 인터넷 사용 시간이 12시간 이상 15시간 미만인 학생 수는 $30-(2+6+8+5)=9$(명)

이므로 전체의 $\dfrac{9}{30} \times 100 = 30(\%)$

답 30 %

10 나이가 30세 이상 40세 미만인 계급의 도수가 12명, 상
대도수가 0.3이므로 전체 회원 수는 $\dfrac{12}{0.3}=40$(명)

따라서 나이가 20세 이상 30세 미만인 계급의 상대도수는

$A=\dfrac{8}{40}=0.2$

나이가 50세 이상 60세 미만인 계급의 도수는

$B=40\times0.1=4$

또, 상대도수의 총합은 1이므로 $C=1$

$\therefore 5A+B-C=5\times0.2+4-1=4$ **답** 4

11 상대도수의 총합은 1이므로 나이가 10세 이상 20세 미
만인 계급의 상대도수는

$1-(0.2+0.3+0.25+0.1)=0.15$

따라서 전체의 $0.15\times100=15(\%)$ **답** ②

12 1반과 2반의 학생 수를 각각 $4a$명, $5a$명이라 하고, 이
용 횟수가 3회 이상 6회 미만인 계급의 상대도수를 각
각 $5b$, $8b$라 하면

(어떤 계급의 도수)

$=$(도수의 총합)\times(그 계급의 상대도수)

이므로 구하는 도수의 비는

$(4a\times5b):(5a\times8b)=20ab:40ab$

$=1:2$ **답** 1:2

13 각 계급의 상대도수는 그 계급의 도수에 정비례하므로
도수가 가장 큰 계급은 상대도수가 가장 큰 계급인 6시
간 이상 8시간 미만이다. 이 계급의 상대도수가 0.4이고
도수가 64명이므로 진희네 중학교 1학년 전체 학생
수는 $\dfrac{64}{0.4}=160$(명) **답** 160명

14 팔굽혀펴기 기록이 9회 이상 11회 미만인 계급의 상대
도수가 0.1이므로 이 계급의 도수는 $20\times0.1=2$(명)

팔굽혀펴기 기록이 7회 이상 9회 미만인 계급의 상대도
수가 0.15이므로 이 계급의 도수는 $20\times0.15=3$(명)

따라서 기록이 3번째로 좋은 학생이 속하는 계급은 7회
이상 9회 미만이므로 이 계급의 상대도수는 0.15이다.

 답 ③

15 남학생 수는 $5+4+7+4=20$(명)이므로 남학생 중에서
성적이 상위 30 % 이내에 속하는 학생 수는

$20\times\dfrac{30}{100}=6$(명)

이때 남학생의 성적 중 성적이 좋은 것부터 차례대로 나
열하면 45점, 43점, 41점, 40점, 39점, 38점, …이므로

성적이 6번째로 좋은 학생의 성적은 38점이다.

한편, 여학생 수는 $3+7+4+2=16$(명)이고 여학생 중
에서 성적이 38점 이상인 학생 수는 4명이다.

따라서 남학생 중에서 성적이 상위 30 % 이내에 속하는
학생의 성적은 여학생 중에서는 최소 상위

$\dfrac{4}{16}\times100=25(\%)$ 이내에 속한다. **답** ④

16 2반에서 수학 성적이 90점 이상인 학생 수는 2명, 80점
이상인 학생 수는 $5+2=7$(명), 70점 이상인 학생 수는
$10+5+2=17$(명)이므로 수학 성적이 8번째로 좋은 학
생의 점수는 70점 이상 80점 미만이다.

이때 1반의 전체 학생 수는

$1+3+7+9+3+2=25$(명)

이고 1반 학생 중에서 수학 성적이 70점 이상인 학생 수
는 $3+2=5$(명)이다.

따라서 2반에서 8번째로 수학 성적이 좋은 학생은 1반
에서 최소 상위 $\dfrac{5}{25}\times100=20(\%)$ 이내에 속한다.

 답 20 %

17 시청률이 가장 높은 프로그램이 속하는 계급의 도수는
시청률이 가장 낮은 프로그램이 속하는 계급의 도수인
6편의 2배이므로

$2\times6=12$(편)

따라서 시청률이 5 % 이상 10 % 미만인 계급의 도수는

$50-(6+9+15+12)=8$(편)

이때 시청률이 8 %인 프로그램이 속하는 계급은 5 %
이상 10 % 미만이므로 이 계급의 도수는 8편이다.

그러므로 구하는 상대도수는 $\dfrac{8}{50}=0.16$ **답** 0.16

18 ㄱ. 남학생과 여학생의 그래프에서 기록이 18초 이상
20초 미만인 계급의 상대도수가 각각 0.24, 0.38이
므로 이 계급의 도수는

남학생: $300\times0.24=72$(명)

여학생: $200\times0.38=76$(명)

따라서 여학생이 더 많다.

ㄴ. 남학생의 그래프가 여학생의 그래프보다 왼쪽으로
치우쳐 있으므로 남학생의 기록이 여학생의 기록보
다 더 좋은 편이라고 할 수 있다.

ㄷ. 기록이 16초 미만인 계급의 상대도수의 합은

남학생: $0.12+0.2=0.32$

여학생: $0.02+0.1=0.12$

이므로 기록이 16초 미만인 학생 수는

남학생: $300\times0.32=96$(명)

여학생: $200 \times 0.12 = 24$(명)

이다. 따라서 1학년 전체 학생 중 기록이 16초 미만인 학생 수는 $96+24=120$(명)이므로 1학년 전체의

$$\frac{120}{500} \times 100 = 24(\%)$$

그러므로 옳은 것은 ㄱ뿐이다. **답** ㄱ

19 (1) 잎이 가장 많은 줄기는 14이므로 은정이의 키는 최소 142 cm이다. … ❶

(2) 줄기가 15, 16, 17인 잎이 각각 6개, 4개, 2개이므로 은정이보다 키가 큰 학생은 적어도

$6+4+2=12$(명)이다. … ❷

답 (1) 142 cm (2) 12명

단계	채점 기준	배점
❶	은정이의 키는 최소 몇 cm인지 구하기	50%
❷	은정이보다 키가 큰 학생은 적어도 몇 명인지 구하기	50%

20 (1) 받은 스팸 메시지가 0개 이상 2개 미만인 계급의 도수가 24명이고 상대도수가 0.12이므로 전체 학생 수는

$$\frac{24}{0.12} = 200(\text{명})$$

… ❶

(2) 받은 스팸 메시지가 4개 이상인 계급의 상대도수의 합이 0.6이므로 2개 이상 4개 미만인 계급의 상대도수는

$1-(0.12+0.6)=0.28$ … ❷

따라서 받은 스팸 메시지가 2개 이상 4개 미만인 학생 수는

$200 \times 0.28 = 56$(명) … ❸

답 (1) 200명 (2) 56명

단계	채점 기준	배점
❶	전체 학생 수 구하기	30%
❷	받은 스팸 메시지가 2개 이상 4개 미만인 계급의 상대도수 구하기	40%
❸	받은 스팸 메시지가 2개 이상 4개 미만인 학생 수 구하기	30%

21 열량이 40 kcal 이상 50 kcal 미만, 50 kcal 이상 60 kcal 미만인 계급의 도수를 각각 $4x$개, $5x$개라 하면

$2+5+4x+5x+6=40$ … ❶

$9x=27$ $\therefore x=3$

즉, 열량이 40 kcal 이상 50 kcal 미만인 계급의 도수는

$4 \times 3 = 12$(개) … ❷

따라서 전체의 $\dfrac{12}{40} \times 100 = 30(\%)$ … ❸

답 30%

단계	채점 기준	배점
❶	찢어진 두 계급의 도수를 문자로 놓고 도수의 총합을 이용하여 식 세우기	40%
❷	열량이 40 kcal 이상 50 kcal 미만인 과일의 개수 구하기	30%
❸	열량이 40 kcal 이상 50 kcal 미만인 과일은 전체의 몇 %인지 구하기	30%

22 컴퓨터 사용 시간이 40분 이상 60분 미만인 계급의 상대도수는 A 중학교가 0.24, B 중학교가 0.16이고 이 계급의 도수가 모두 48명이므로 두 중학교 각각의 전체 학생 수는

A 중학교: $\dfrac{48}{0.24} = 200$(명)

B 중학교: $\dfrac{48}{0.16} = 300$(명) … ❶

따라서 컴퓨터 사용 시간이 60분 이상 80분 미만인 계급의 도수는

A 중학교: $200 \times 0.32 = 64$(명)

B 중학교: $300 \times 0.26 = 78$(명) … ❷

그러므로 컴퓨터 사용 시간이 60분 이상 80분 미만인 학생은 B 중학교가 $78-64=14$(명) 더 많다. … ❸

답 B 중학교, 14명

단계	채점 기준	배점
❶	A, B 두 중학교의 학생 수 구하기	40%
❷	A, B 두 중학교에서 컴퓨터 사용 시간이 60분 이상 80분 미만인 학생 수 구하기	40%
❸	컴퓨터 사용 시간이 60분 이상 80분 미만인 학생 수는 어느 학교가 몇 명 더 많은지 구하기	20%

워크북

Part I 유형 Training

LECTURE 01 점, 선, 면

 개념 다지기

본문 2쪽

확인 개념 키워드 답 ❶ 교점 ❷ 교선
❸ \overleftrightarrow{AB}, \overrightarrow{AB}, \overline{AB} ❹ 선분 AB

1 답 (1) ○ (2) × (3) ○ (4) ×
(2) 점이 움직인 자리는 직선 또는 곡선이 된다.
(4) 입체도형에서 교선의 개수는 모서리의 개수와 같다.

2 답 (1) 꼭짓점 D (2) 모서리 BC (3) 4개 (4) 6개

3 답 (1) = (2) ≠ (3) =
(2) 시작점과 뻗어 나가는 방향이 모두 다르므로 서로 다른 반직선이다.

4 답 (1) ㄷ (2) ㄱ (3) ㄴ (4) ㄹ

5 답 (1) 8 cm (2) 6 cm (3) 4 cm
(1) 두 점 A, C 사이의 거리는 선분 AC의 길이이므로 8 cm이다.
(2) 두 점 A, D 사이의 거리는 선분 AD의 길이이므로 6 cm이다.
(3) 두 점 B, C 사이의 거리는 선분 BC의 길이이므로 4 cm이다.

6 답 (1) $\frac{1}{2}$, 7 (2) 2, 8
(1) $\overline{AM} = \frac{1}{2}\overline{AB} = \frac{1}{2} \times 14 = 7 \text{(cm)}$
(2) $\overline{AB} = 2\overline{MB} = 2 \times 4 = 8 \text{(cm)}$

 핵심 유형 익히기

본문 3~5쪽

1 ③	**2** ⑤	**3** 24	**4** ②, ④	**5** ③
6 ⑤	**7** 18	**8** 10개, 6개		**9** ㄱ, ㄹ
10 ⑤	**11** ③	**12** 10 cm	**13** 16 cm	**14** ①
15 15 cm				

1 답 ③

2 $a=7$, $b=7$, $c=12$이므로
$a+b+c=7+7+12=26$
답 ⑤

3 $a=6$, $b=12$이므로 $2a+b=2 \times 6+12=24$
답 24

4 ② \overrightarrow{AB}와 \overrightarrow{BC}는 뻗어 나가는 방향은 같지만 시작점이 다르므로 $\overrightarrow{AB} \neq \overrightarrow{BC}$
④ \overrightarrow{BA}와 \overrightarrow{BC}는 시작점은 같지만 뻗어 나가는 방향이 다르므로 $\overrightarrow{BA} \neq \overrightarrow{BC}$
답 ②, ④
참고 반직선은 시작점과 뻗어 나가는 방향이 모두 같아야 같은 반직선이다.

5 \overrightarrow{BD}를 포함하는 것은 \overleftrightarrow{AB}, \overrightarrow{BC}, \overleftrightarrow{CD}의 3개이다. 답 ③

6 ① 한 점을 지나는 직선은 무수히 많다.
② 서로 다른 두 점을 지나는 직선은 오직 하나뿐이다.
③, ④ 두 반직선이 같으려면 시작점과 뻗어 나가는 방향이 모두 같아야 한다.
따라서 옳은 것은 ⑤이다.
답 ⑤

7 직선은 \overleftrightarrow{AB}, \overleftrightarrow{AC}, \overleftrightarrow{AD}, \overleftrightarrow{BC}, \overleftrightarrow{BD}, \overleftrightarrow{CD}의 6개이므로
$a=6$
반직선은 \overrightarrow{AB}, \overrightarrow{AC}, \overrightarrow{AD}, \overrightarrow{BA}, \overrightarrow{BC}, \overrightarrow{BD}, \overrightarrow{CA}, \overrightarrow{CB}, \overrightarrow{CD}, \overrightarrow{DA}, \overrightarrow{DB}, \overrightarrow{DC}의 12개이므로 $b=12$
$\therefore a+b=6+12=18$
답 18
참고 원 위에 점이 있다는 것은 어느 세 점도 한 직선 위에 있지 않음을 의미한다.

다른 풀이 $a = \frac{4 \times 3}{2} = 6$, $b=4 \times 3=12$ $\therefore a+b=18$

월등한 개념
어느 세 점도 한 직선 위에 있지 않은 n개의 점 중 두 점을 지나는 직선, 선분, 반직선의 개수는
① (직선의 개수)=(선분의 개수)=$\frac{n(n-1)}{2}$개
② (반직선의 개수)=(직선의 개수)×2=$n(n-1)$개

8 반직선은 \overrightarrow{AB}, \overrightarrow{AD}, \overrightarrow{BA}, \overrightarrow{BC}, \overrightarrow{BD}, \overrightarrow{CB}, \overrightarrow{CD}, \overrightarrow{DA}, \overrightarrow{DB}, \overrightarrow{DC}의 10개이다.
선분은 \overline{AB}, \overline{AC}, \overline{AD}, \overline{BC}, \overline{BD}, \overline{CD}의 6개이다.
답 10개, 6개
주의 $\overrightarrow{AB} = \overrightarrow{AC}$, $\overrightarrow{CB} = \overrightarrow{CA}$이므로 같은 반직선을 중복하여 세지 않도록 주의한다.

9 ㄴ. $\overline{BC} = \frac{1}{3}\overline{AD}$
ㄷ. $\overline{AC} = \overline{AB} + \overline{BC} = \frac{1}{3}\overline{AD} + \frac{1}{3}\overline{AD} = \frac{2}{3}\overline{AD}$
$\therefore \overline{AD} = \frac{3}{2}\overline{AC}$
따라서 옳은 것은 ㄱ, ㄹ이다.
답 ㄱ, ㄹ

10 ③ $\overline{AN}=\overline{AM}+\overline{MN}=2\overline{MN}+\overline{MN}=3\overline{MN}$

$\therefore \overline{MN}=\dfrac{1}{3}\overline{AN}$

④ $\overline{NB}=\dfrac{1}{2}\overline{MB}=\dfrac{1}{2}\times\dfrac{1}{2}\overline{AB}=\dfrac{1}{4}\overline{AB}$

⑤ $\overline{AN}=\overline{AM}+\overline{MN}=\dfrac{1}{2}\overline{AB}+\dfrac{1}{2}\overline{MB}$

$=\dfrac{1}{2}\overline{AB}+\dfrac{1}{2}\times\dfrac{1}{2}\overline{AB}=\dfrac{1}{2}\overline{AB}+\dfrac{1}{4}\overline{AB}$

$=\dfrac{3}{4}\overline{AB}$

따라서 옳지 않은 것은 ⑤이다. 🔲 ⑤

11 $\overline{AM}=\dfrac{1}{2}\overline{AB}=\dfrac{1}{2}\times12=6\,(\text{cm})$

$\therefore \overline{AN}=\dfrac{1}{2}\overline{AM}=\dfrac{1}{2}\times6=3\,(\text{cm})$ 🔲 ③

12 $\overline{AN}=\overline{AM}+\overline{MN}=2\overline{MN}+\overline{MN}=3\overline{MN}$

$\therefore \overline{MN}=\dfrac{1}{3}\overline{AN}=\dfrac{1}{3}\times15=5\,(\text{cm})$

$\therefore \overline{MB}=2\overline{MN}=2\times5=10\,(\text{cm})$ 🔲 10 cm

13 $\overline{AB}=2\overline{MB}$, $\overline{BC}=2\overline{BN}$이므로

$\overline{AC}=\overline{AB}+\overline{BC}$

$=2(\overline{MB}+\overline{BN})$

$=2\overline{MN}=2\times8=16\,(\text{cm})$ 🔲 16 cm

14 $\overline{MB}=\overline{AM}=14\text{ cm}$

$\overline{BN}=\dfrac{1}{2}\overline{BC}=\dfrac{1}{2}\overline{AM}=\dfrac{1}{2}\times14=7\,(\text{cm})$

$\therefore \overline{MN}=\overline{MB}+\overline{BN}=14+7=21\,(\text{cm})$ 🔲 ①

15 $\overline{AB}=2\overline{MB}$, $\overline{BC}=2\overline{BN}$이므로

$\overline{AC}=\overline{AB}+\overline{BC}=2\overline{MB}+2\overline{BN}$

$=2(\overline{MB}+\overline{BN})=2\overline{MN}$

$=2\times10=20\,(\text{cm})$

따라서 $\overline{AB}=3\overline{BC}$에서

$\overline{BC}=\dfrac{1}{4}\overline{AC}=\dfrac{1}{4}\times20=5\,(\text{cm})$

$\therefore \overline{AB}=3\overline{BC}=3\times5=15\,(\text{cm})$ 🔲 15 cm

실전 문제 **익히기** 본문 5쪽

| **1** ③, ⑤ | **2** 12 | **3** 10 cm |

1 ① 양 끝 점이 다르므로 서로 다른 선분이다.

②, ④ 시작점과 뻗어 나가는 방향이 모두 다르므로 서로 다른 반직선이다.

⑤ 시작점과 뻗어 나가는 방향이 모두 같으므로 서로 같은 반직선이다.

따라서 서로 같은 것끼리 짝 지은 것은 ③, ⑤이다.

🔲 ③, ⑤

2 반직선은 \overrightarrow{AD}, \overrightarrow{BD}, \overrightarrow{CD}, \overrightarrow{BA}, \overrightarrow{CA}, \overrightarrow{DA}의 6개이므로
$a=6$
선분은 \overline{AB}, \overline{AC}, \overline{AD}, \overline{BC}, \overline{BD}, \overline{CD}의 6개이므로
$b=6$
$\therefore a+b=6+6=12$ 🔲 12

3 $\overline{AC}=\overline{AB}+\overline{BC}=2\overline{MB}+2\overline{BN}$

$=2(\overline{MB}+\overline{BN})=2\overline{MN}$

$=2\times16=32\,(\text{cm})$ ··· ❶

$\overline{AB}:\overline{BC}=5:3$이므로

$\overline{AB}=\dfrac{5}{5+3}\overline{AC}=\dfrac{5}{8}\times32=20\,(\text{cm})$ ··· ❷

$\therefore \overline{MB}=\dfrac{1}{2}\overline{AB}=\dfrac{1}{2}\times20=10\,(\text{cm})$ ··· ❸

🔲 10 cm

단계	채점 기준	배점
❶	\overline{AC}의 길이 구하기	40 %
❷	\overline{AB}의 길이 구하기	40 %
❸	\overline{MB}의 길이 구하기	20 %

LECTURE 02 각

개념 **다지기** 본문 6쪽

확인개념 키워드 🔲 ❶ 평각, 180 ❷ 교각, 맞꼭지각
❸ 수선의 발

1 🔲 (1) $25°$, $72°$ (2) $96°$, $110°$ (3) $90°$ (4) $180°$

2 🔲 (1) 예각 (2) 평각 (3) 둔각 (4) 직각

3 🔲 (1) $40°$ (2) $105°$

(1) $50°+\angle x=90°$이므로 $\angle x=40°$

(2) $\angle x+75°=180°$이므로 $\angle x=105°$

4 🔲 (1) $\angle BOE$ (2) $\angle AOE$

5 🔲 180, 180, 180, $\angle y$

6 🔲 (1) $50°$ (2) $30°$

(1) $\angle x+30°=80°$ $\therefore \angle x=50°$

(2) $2\angle x=60°$ $\therefore \angle x=30°$

7 📗 (1) 점 C (2) **4 cm**

(2) 점 A와 직선 l 사이의 거리는 점 A에서 직선 l에 내린 수선의 발 C까지의 거리이므로 $\overline{AC}=4$ cm

핵심 유형 익히기

본문 7~9쪽

1 ④	**2** 32°	**3** ④	**4** ③	**5** ⑤
6 ③	**7** 16°	**8** ⑤	**9** 50°	**10** ③
11 ②	**12** ②	**13** ⑤		
14 (1) \overline{AD}, \overline{BC} (2) 점 A (3) 9 cm			**15** ②, ④	

1 $\angle x+(2\angle x+12°)=90°$이므로
$3\angle x=78°$ $\therefore \angle x=26°$ 📗 ④

2 $(2\angle x-10°)+2\angle x+(\angle x+30°)=180°$이므로
$5\angle x=160°$ $\therefore \angle x=32°$ 📗 32°

3 $2\angle x+90°+\angle x=180°$이므로 $3\angle x=90°$
$\therefore \angle x=30°$
① $\angle x=30°$ (예각)
② $2\angle x=2\times30°=60°$ (예각)
③ $3\angle x=3\times30°=90°$ (직각)
④ $4\angle x=4\times30°=120°$ (둔각)
⑤ $6\angle x=6\times30°=180°$ (평각)
따라서 둔각인 것은 ④이다. 📗 ④

4 $\angle AOB=90°\times\dfrac{3}{3+2}=90°\times\dfrac{3}{5}=54°$ 📗 ③

5 $\angle y=180°\times\dfrac{2}{3+2+4}=180°\times\dfrac{2}{9}=40°$ 📗 ⑤

6 $60°+\angle a+\angle b+\angle c=180°$이므로
$\angle a+\angle b+\angle c=120°$
$\therefore \angle a=120°\times\dfrac{3}{3+2+1}=120°\times\dfrac{1}{2}=60°$ 📗 ③

7 $\angle x+20°=4\angle x-28°$
$3\angle x=48$ $\therefore \angle x=16°$ 📗 16°

8 $3\angle x-45°=2\angle x+15°$이므로 $\angle x=60°$
$(2\angle x+15°)+(\angle y+20°)=180°$이므로
$2\angle x+\angle y=145°$
이때 $\angle x=60°$이므로 $120°+\angle y=145°$
$\therefore \angle y=25°$
$\therefore \angle x-\angle y=60°-25°=35°$ 📗 ⑤

9 $\angle x+90°=2\angle x+40°$ $\therefore \angle x=50°$ 📗 50°

10 오른쪽 그림에서
$(3\angle x-4°)+(2\angle x+16°)+\angle x$
$=180°$
$6\angle x=168°$ $\therefore \angle x=28°$

📗 ③

11 $\angle x+20°=90°+40°$이므로 $\angle x=110°$
$90°+40°+(\angle y-30°)=180°$이므로 $\angle y=80°$
$\therefore \angle x-\angle y=110°-80°=30°$ 📗 ②

12 예각인 맞꼭지각은 $\angle AOC$와 $\angle BOD$, $\angle AOF$와 $\angle BOE$, $\angle DOF$와 $\angle COE$의 3쌍이다. 📗 ②

13 오른쪽 그림과 같이 네 직선을 각각 a, b, c, d라 하자.
직선 a와 b, 직선 a와 c, 직선 a와 d, 직선 b와 c, 직선 b와 d, 직선 c와 d로 만들어지는 맞꼭지각이 각각 2쌍이므로 모두 $6\times2=12$(쌍)이다. 📗 ⑤

다른 풀이 서로 다른 4개의 직선이 한 점에서 만날 때 생기는 맞꼭지각의 쌍의 개수는 $4\times3=12$(쌍)

월등한 개념
서로 다른 n개의 직선이 한 점에서 만날 때 생기는 맞꼭지각의 쌍의 개수는 $n(n-1)$쌍이다.

14 (3) 점 C와 \overline{AB} 사이의 거리는 점 C에서 \overline{AB}에 내린 수선의 발 B까지의 거리이므로 $\overline{BC}=9$ cm
📗 (1) \overline{AD}, \overline{BC} (2) 점 A (3) 9 cm

15 ② \overline{AD}는 \overline{AB}, \overline{CD}의 수선이다.
④ 점 A와 \overline{CD} 사이의 거리는 $\overline{AD}=\overline{BC}=8$ cm이다.
📗 ②, ④

실전 문제 익히기

본문 9쪽

1 ⑤	**2** ④	**3** 50°

1 오른쪽 그림에서
$30°+\angle b+\angle c+\angle a+25°=180°$
$\therefore \angle a+\angle b+\angle c=180°-55°$
$=125°$
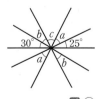
📗 ⑤

2 ∠AOB+∠BOC=90°이므로 ∠AOB=90°−∠BOC
∠BOC+∠COD=90°이므로 ∠COD=90°−∠BOC
∴ ∠AOB=∠COD
이때 ∠AOB+∠COD=64°이므로
∠AOB+∠COD=∠AOB+∠AOB
　　　　　　　　=2∠AOB=64°
∴ ∠AOB=∠COD=$\frac{1}{2}$×64°=32°
∴ ∠BOC=∠AOC−∠AOB
　　　　　=90°−32°=58°　　　　　답 ④

3 ∠AOD=90°+∠COD이고 ∠AOD=4∠COD이므로
4∠COD=90°+∠COD
3∠COD=90°　　∴ ∠COD=30°　　　… ❶
∴ ∠DOB=90°−∠COD
　　　　　=90°−30°=60°
∠DOB=3∠DOE이므로
60°=3∠DOE　　∴ ∠DOE=20°　　　… ❷
∴ ∠COE=∠COD+∠DOE
　　　　　=30°+20°=50°　　　… ❸
답 50°

단계	채점 기준	배점
❶	∠COD의 크기 구하기	40%
❷	∠DOE의 크기 구하기	40%
❸	∠COE의 크기 구하기	20%

LECTURE 03 점, 직선, 평면의 위치 관계

RE 개념 다지기　　　　　　　　　　본문 10쪽

확인 개념 키워드 답 ❶ 한 점, 꼬인 위치　　❷ 포함된다, 평행
　　　　　　　　　❸ 한 직선, 평행

1 답 (1) ×　(2) ○　(3) ○　(4) ×
(4) \overline{AB}와 수직으로 만나는 변은 없다.

2 답 (1) 점 D, 점 E, 점 F　(2) 점 C, 점 F

3 답 (1) 모서리 BC, 모서리 CD, 모서리 FG, 모서리 GH
　　　(2) 모서리 AE, 모서리 BF, 모서리 DH
　　　(3) 모서리 AB, 모서리 AD, 모서리 EF, 모서리 EH
참고 (3) 꼬인 위치에 있는 모서리는 한 점에서 만나는 모서리
와 평행한 모서리를 제외하고 남은 모서리이다.

4 답 (1) 면 ABFE, 면 EFGH
　　　(2) 면 AEHD, 면 BFGC　(3) 5 cm　(4) 4 cm
(3) 점 A와 면 CGHD 사이의 거리는 $\overline{AD}=\overline{FG}=5$ cm
(4) 점 B와 면 AEHD 사이의 거리는 $\overline{AB}=\overline{HG}=4$ cm

5 답 (1) 면 EFGH
　　　(2) 면 ABCD, 면 ABFE, 면 DHGC, 면 EFGH
　　　(3) 면 ABFE, 면 AEHD, 면 BFGC, 면 DHGC

RE 핵심 유형 익히기　　　　　　　본문 11~13쪽

1 ③	2 ④	3 ③	4 5	5 ③, ⑤
6 ④	7 \overline{AC}	8 ⑤	9 ④	10 ④
11 14	12 ①, ④	13 ④	14 ㄴ	15 ⑤

1 ㄷ. 꼬인 위치에 있는 두 직선은 한 평면 위에 있지 않
다.　　　　　　　　　　　　답 ③

2 \overleftrightarrow{AB}와 한 점에서 만나는 직선은 \overleftrightarrow{BC}, \overleftrightarrow{CD}, \overleftrightarrow{DE}, \overleftrightarrow{FG},
\overleftrightarrow{GH}, \overleftrightarrow{HA}의 6개이다.　　　　　답 ④
참고 \overleftrightarrow{AB}와 한 점에서 만나는 직선은 \overleftrightarrow{AB}와 평행한 \overleftrightarrow{EF}를 제
외한 6개이다.

3 ③ \overleftrightarrow{AB}와 \overleftrightarrow{CD}는 한 점에서 만난다.　　답 ③

4 모서리 AD와 평행한 모서리는 \overline{BE}, \overline{CF}의 2개이므로
$a=2$
모서리 BC와 수직으로 만나는 모서리는 \overline{AB}, \overline{BE}, \overline{CF}
의 3개이므로 $b=3$
∴ $a+b=2+3=5$　　　　　答 5

5 ① 모서리 AB와 만나는 모서리는 \overline{AD}, \overline{AE}, \overline{BC}, \overline{BF}
의 4개이다.
② 모서리 DH와 수직인 모서리는 \overline{AD}, \overline{CD}, \overline{EH}, \overline{GH}
의 4개이다.
③ 모서리 BC와 평행한 모서리는 \overline{AD}, \overline{EH}, \overline{FG}의 3개
이다.
④ 모서리 EF와 평행한 모서리는 \overline{AB}, \overline{CD}, \overline{GH}의 3개
이다.
⑤ 모서리 GH와 꼬인 위치에 있는 모서리는 \overline{AD}, \overline{AE},
\overline{BC}, \overline{BF}의 4개이다.
따라서 옳은 것은 ③, ⑤이다.　　　답 ③, ⑤

6 ①, ②, ③, ⑤ 한 점에서 만난다.　④ 평행하다.
따라서 모서리 AB와 위치 관계가 나머지 넷과 다른 것
은 ④이다.　　　　　　　　　답 ④

7 모서리 BD와 만나지도 않고 평행하지도 않은 모서리는 꼬인 위치에 있는 모서리이므로 \overline{AC}이다. **답** \overline{AC}

8 \overline{AC}와 꼬인 위치에 있는 모서리는 \overline{BF}, \overline{DH}, \overline{EF}, \overline{FG}, \overline{GH}, \overline{HE}의 6개이다. **답** ⑤

9 ④ 꼬인 위치는 공간에서 두 직선의 위치 관계에서만 존재한다. **답** ④

10 ④ 면 AEHD와 평행한 모서리는 \overline{BC}, \overline{BF}, \overline{CG}, \overline{FG}의 4개이다.
⑤ 면 EFGH와 수직인 모서리는 \overline{AE}, \overline{BF}, \overline{CG}, \overline{DH}의 4개이다.
따라서 옳지 않은 것은 ④이다. **답** ④

11 점 A와 면 BEFC 사이의 거리는 $\overline{AB}=\overline{DE}=3$ cm이므로 $a=3$
점 B와 면 DEF 사이의 거리는 $\overline{BE}=\overline{CF}=7$ cm이므로 $b=7$
점 C와 면 ADEB 사이의 거리는 $\overline{BC}=\overline{EF}=4$ cm이므로 $c=4$
$\therefore a+b+c=3+7+4=14$ **답** 14

12 면 AEGC와 수직인 면은 면 ABCD, 면 BFHD, 면 EFGH이다. **답** ①, ④
[참고] (면 AEGC)$\perp\overline{BD}$이고 면 BFHD가 \overline{BD}를 포함하므로 (면 AEGC)\perp(면 BFHD)이다.

13 ① 면 ABC와 평행한 면은 면 DEF의 1개이다.
② 면 ABC와 수직인 면은 면 ABED, 면 ADFC, 면 BEFC의 3개이다.
③ 면 ABED와 수직인 면은 면 ABC, 면 ADFC, 면 DEF의 3개이다.
④ 면 BEFC와 수직인 면은 면 ABC, 면 DEF의 2개이다.
따라서 옳지 않은 것은 ④이다. **답** ④

14 ㄱ. 오른쪽 그림과 같이 $l /\!/ m$, $l /\!/ n$이면 $m /\!/ n$이다.

평행하다.

ㄴ. 오른쪽 그림과 같이 $l /\!/ m$, $l \perp n$이면 두 직선 m, n은 한 점에서 만나거나 꼬인 위치에 있다.

한 점에서 만난다. 꼬인 위치에 있다.

ㄷ. 다음 그림과 같이 $l \perp m$, $l \perp n$이면 두 직선 m, n은

평행하거나 한 점에서 만나거나 꼬인 위치에 있다.

평행하다. 한 점에서 만난다. 꼬인 위치에 있다.
따라서 옳은 것은 ㄴ뿐이다. **답** ㄴ

15 ① 오른쪽 그림과 같이 한 직선에 평행한 서로 다른 두 직선은 평행하다.

평행하다.

②, ③ 다음 그림과 같이 한 직선에 수직인 서로 다른 두 직선은 평행하거나 한 점에서 만나거나 꼬인 위치에 있다.

평행하다. 한 점에서 만난다. 꼬인 위치에 있다.

④ 다음 그림과 같이 한 평면에 평행한 서로 다른 두 직선은 평행하거나 한 점에서 만나거나 꼬인 위치에 있다.

평행하다. 한 점에서 만난다. 꼬인 위치에 있다.

⑤ 오른쪽 그림과 같이 한 평면에 수직인 서로 다른 두 직선은 평행하다.

평행하다.

따라서 옳은 것은 ⑤이다. **답** ⑤

RE 실전 문제 익히기 본문 13쪽

| 1 ㄱ, ㄴ | 2 ① | 3 8 |

1 ㄱ. 모서리 AG와 수직인 면은 면 ABCDEF, 면 GHIJKL의 2개이다.
ㄴ. 면 ABCDEF와 만나는 면은 평행한 면 GHIJKL을 제외한 6개이다.
ㄷ. 서로 평행한 두 면은 면 ABCDEF와 면 GHIJKL, 면 BHGA와 면 DJKE, 면 BHIC와 면 FLKE, 면 CIJD와 면 AGLF의 4쌍이다.
ㄹ. 모서리 DE를 포함하는 면은 면 ABCDEF, 면 DJKE의 2개이다.
따라서 옳은 것은 ㄱ, ㄴ이다. **답** ㄱ, ㄴ

2 주어진 전개도로 만들어지는 정육면체는 오른쪽 그림과 같다.
① 모서리 EH와 모서리 AB는 한 점에서 만난다.

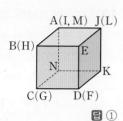

답 ①

3 모서리 AB와 평행한 면은 면 EFGH, 면 CGHD의 2개이므로 $x=2$ ··· ❶
면 EFGH와 수직인 모서리는 \overline{AE}, \overline{BF}의 2개이므로 $y=2$ ··· ❷
모서리 EF와 꼬인 위치에 있는 모서리는 \overline{AD}, \overline{BC}, \overline{CG}, \overline{DH}의 4개이므로 $z=4$ ··· ❸
∴ $x+y+z=2+2+4=8$ ··· ❹

답 8

단계	채점 기준	배점
❶	x의 값 구하기	30%
❷	y의 값 구하기	30%
❸	z의 값 구하기	30%
❹	$x+y+z$의 값 구하기	10%

LECTURE 04 평행선

RE 개념 다지기

본문 14쪽

확인 개념 키워드 답 ❶ 동위각 ❷ 엇각 ❸ 평행 ❹ 평행

1 답 (1) ∠c (2) ∠d (3) ∠f (4) ∠e (5) ∠g (6) ∠f

2 답 (1) **130°** (2) **80°**
(2) 오른쪽 그림에서 ∠b의 엇각은 ∠x이므로
$\angle x=180°-100°=80°$

3 답 (1) **40°** (2) **75°** (3) **145°** (4) **65°**
(3) 오른쪽 그림에서
$\angle x=180°-35°=145°$

(4) 오른쪽 그림에서
$\angle x=65°$

4 답 ㄱ, ㄴ, ㄷ
ㄱ. 동위각의 크기가 70°로 같으므로 $l /\!/ m$
ㄴ. 엇각의 크기가 105°로 같으므로 $l /\!/ m$
ㄷ. 오른쪽 그림에서
$\angle x=180°-135°=45°$
즉, 엇각의 크기가 45°로 같으므로 $l /\!/ m$

ㄹ. 오른쪽 그림에서
$\angle x=180°-85°=95°$
즉, 엇각의 크기가 같지 않으므로 두 직선 l, m은 평행하지 않다.

따라서 두 직선 l, m이 평행한 것은 ㄱ, ㄴ, ㄷ이다.

5 답 (1) ○ (2) × (3) × (4) ○
(2) $l /\!/ m$이면 ∠a=80° (동위각)이므로
$\angle b=180°-80°=100°$
(3) ∠c=100°이면 엇각의 크기가 같지 않으므로 두 직선 l, m은 평행하지 않다.
(4) ∠b=100°이면 ∠a=180°-100°=80°
따라서 동위각의 크기가 80°로 같으므로 $l /\!/ m$

RE 핵심 유형 익히기

본문 15~17쪽

1 ④	2 ⑤	3 ⑤	4 ④	5 55°
6 ④	7 70°	8 75°	9 ①	10 75°
11 ③	12 ②	13 ⑤	14 73°	15 ④
16 $l /\!/ m$, $p /\!/ q$				

1 동위각은 ∠a와 ∠e, ∠b와 ∠f, ∠c와 ∠g, ∠d와 ∠h
엇각은 ∠b와 ∠h, ∠c와 ∠e
따라서 동위각, 엇각을 바르게 짝 지은 것은 ④이다.

답 ④

2 ⑤ ∠i의 엇각은 ∠d, ∠g이다.

답 ⑤

3 ① ∠a의 엇각은 ∠f이므로 ∠f=60° (맞꼭지각)
② ∠c의 동위각은 ∠f이므로 ∠f=60° (맞꼭지각)
③ ∠d의 엇각은 ∠b이므로 ∠b=100° (맞꼭지각)
④ ∠e의 동위각은 ∠b이므로 ∠b=100° (맞꼭지각)
⑤ ∠f의 엇각은 ∠a이므로 ∠a=180°-100°=80°
따라서 옳지 않은 것은 ⑤이다.

답 ⑤

4 ∠b=∠d (맞꼭지각), ∠f=∠h (맞꼭지각)
$l /\!/ m$이므로 ∠b=∠h (엇각)
∴ ∠b(①)=∠d(②)=∠f(③)=∠h(⑤)

답 ④

5 $l \parallel m$이므로 오른쪽 그림에서
$(\angle x - 15^\circ) + (2\angle x + 30^\circ)$
$= 180^\circ$

$3\angle x + 15^\circ = 180^\circ$
$3\angle x = 165^\circ$ ∴ $\angle x = 55^\circ$

답 55°

6 오른쪽 그림에서 $l \parallel m$이므로
$\angle x + 60^\circ = 100^\circ$(동위각)
∴ $\angle x = 100^\circ - 60^\circ = 40^\circ$
$\angle y + 60^\circ = 180^\circ$
∴ $\angle y = 180^\circ - 60^\circ = 120^\circ$
∴ $\angle x + \angle y = 40^\circ + 120^\circ = 160^\circ$

답 ④

7 오른쪽 그림에서 $l \parallel n$이므로
$\angle a = 125^\circ$(동위각)
따라서 $125^\circ + \angle x = 180^\circ$이므로
$\angle x = 180^\circ - 125^\circ = 55^\circ$
또, $m \parallel n$이므로 $\angle y = 125^\circ$(동위각)
∴ $\angle y - \angle x = 125^\circ - 55^\circ = 70^\circ$

답 70°

8 오른쪽 그림에서 삼각형의 세 각
의 크기의 합은 180°이므로
$\angle x + 55^\circ + 50^\circ = 180^\circ$
$\angle x + 105^\circ = 180^\circ$
∴ $\angle x = 180^\circ - 105^\circ = 75^\circ$

답 75°

9 오른쪽 그림에서 삼각형의 세 각
의 크기의 합은 180°이므로
$40^\circ + (4\angle x - 30^\circ) + (\angle x + 20^\circ)$
$= 180^\circ$
$5\angle x + 30^\circ = 180^\circ$
$5\angle x = 150^\circ$ ∴ $\angle x = 30^\circ$

답 ①

10 오른쪽 그림과 같이 두 직선 l, m
에 평행한 직선 p를 그으면
$\angle x = 30^\circ + 45^\circ = 75^\circ$

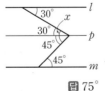

답 75°

11 오른쪽 그림과 같이 두 직선 l,
m에 평행한 직선 p, q를 그으면
$(\angle x - 25^\circ) + \angle y = 60^\circ$
∴ $\angle x + \angle y = 60^\circ + 25^\circ = 85^\circ$

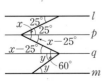

답 ③

12 오른쪽 그림과 같이 두 직선 l, m
에 평행한 직선 p를 그으면
$45^\circ + 80^\circ + \angle x = 180^\circ$
$\angle x + 125^\circ = 180^\circ$
∴ $\angle x = 180^\circ - 125^\circ = 55^\circ$

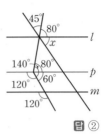

답 ②

13 오른쪽 그림에서
$\angle ACB = 180^\circ - 130^\circ = 50^\circ$
직사각형 모양의 종이의 두 변이
서로 평행하고 접은 각의 크기가
같으므로
$\angle DAC = \angle ACB = 50^\circ$(엇각)
$\angle BAC = \angle DAC = 50^\circ$(접은 각)
삼각형 ABC의 세 각의 크기의 합은 180°이므로
$\angle x + 50^\circ + 50^\circ = 180^\circ$
$\angle x + 100^\circ = 180^\circ$
∴ $\angle x = 180^\circ - 100^\circ = 80^\circ$

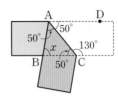

답 ⑤

14

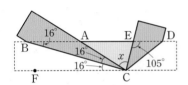

직사각형 모양의 종이의 두 변이 서로 평행하고 접은 각
의 크기가 같으므로 위의 그림에서
$\angle BCF = \angle ABC = 16^\circ$(엇각)
$\angle ACB = \angle BCF = 16^\circ$(접은 각)
따라서 $\angle DEC = \angle ECF$(엇각)에서
$105^\circ = \angle x + 16^\circ + 16^\circ$, $\angle x + 32^\circ = 105^\circ$
∴ $\angle x = 105^\circ - 32^\circ = 73^\circ$

답 73°

15 ④ 오른쪽 그림에서 동위각의 크기
가 같지 않으므로 두 직선 l, m
은 평행하지 않다.

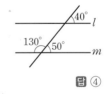

답 ④

16 오른쪽 그림에서 두 직선 l, m
이 다른 한 직선 p와 만날 때,
엇각의 크기가 73°로 같으므
로 $l \parallel m$
두 직선 p, q가 다른 한 직선
m과 만날 때, 동위각의 크기가 107°로 같으므로 $p \parallel q$

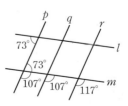

답 $l \parallel m$, $p \parallel q$

실전 문제 익히기

본문 17쪽

1 ⑤　　　　**2** ④　　　　**3** 85°

1 ① $l /\!/ m$이면 $\angle a = \angle e$ (동위각)

② $l /\!/ m$이면 $\angle c = \angle g$ (동위각)이므로
$\angle c + \angle f = \angle g + \angle f = 180°$

③ $\angle f = \angle h$ (맞꼭지각)이므로 $\angle d = \angle f$이면
$\angle d = \angle h$, 즉 동위각의 크기가 같으므로 $l /\!/ m$

④ $\angle b = 180° - \angle g$이고 $\angle h = 180° - \angle g$이므로
$\angle b = \angle h$, 즉 엇각의 크기가 같으므로 $l /\!/ m$

⑤ $\angle f = \angle h$ (맞꼭지각)이므로
$\angle f + \angle h = \angle f + \angle f = 2 \angle f = 180°$
$\therefore \angle f = \angle h = 90°$
그런데 이 사실로부터 두 직선 l, m이 평행한지 아닌
지는 알 수 없다.

따라서 옳지 않은 것은 ⑤이다.　　　답 ⑤

> **월등한 개념**
>
> 서로 다른 두 직선 l, m이 다른 한 직선
> n과 만날 때
>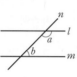
> ① $l /\!/ m$이면 $\angle a + \angle b = 180°$
> ② $\angle a + \angle b = 180°$이면 $l /\!/ m$

2 오른쪽 그림과 같이 두 직선 l,
m에 평행한 직선 p, q를 그으면
$(180° - 3\angle x) + 30° = 2\angle x - 30°$
$5\angle x = 240°$
$\therefore \angle x = 48°$

답 ④

3 평행선에서 엇각의 크기는 같으므로
$\angle ADC = \angle GAD = 60°$
접은 각의 크기는 같으므로
$\angle BDC = \angle ADB = \dfrac{1}{2} \angle ADC = \dfrac{1}{2} \times 60° = 30°$
$\therefore \angle x = 30°$ … ❶
또, $\angle FGE = \angle DGE = 55°$ (접은 각)
$\angle GED = \angle FGE = 55°$ (엇각)
$\therefore \angle y = 55°$ … ❷
$\therefore \angle x + \angle y = 30° + 55° = 85°$ … ❸

답 85°

단계	채점 기준	배점
❶	$\angle x$의 크기 구하기	45%
❷	$\angle y$의 크기 구하기	45%
❸	$\angle x + \angle y$의 크기 구하기	10%

LECTURE 05 간단한 도형의 작도

개념 다지기

본문 18쪽

확인 개념 키워드 답 ❶ 작도　　❷ 눈금 없는 자　　❸ 컴퍼스

1 답 (1) × (2) ○ (3) × (4) ○ (5) ○
(1) 선분의 길이를 잴 때는 컴퍼스를 사용한다.
(3) 선분을 연장할 때는 눈금 없는 자를 사용한다.

2 답 (1) 눈금 없는 자　(2) 컴퍼스

3 답 ❶ P　❷ 컴퍼스　❸ \overline{AB}, Q

4 답 (1) ○ (2) × (3) ○ (4) × (5) × (6) ○
(1), (3) 점 P를 중심으로 반지름의 길이가 \overline{OA}인 원을
그린 것이므로 $\overline{OA} = \overline{OB} = \overline{PC} = \overline{PD}$
(2) 점 D를 중심으로 반지름의 길이가 \overline{BA}인 원을 그린
것이므로 $\overline{BA} = \overline{DC}$
(4), (5) 알 수 없다.
(6) $\angle XOY$와 크기가 같은 각을 작도하였으므로
$\angle AOB = \angle CPD$

핵심 유형 익히기

본문 19~20쪽

1 ②　　　**2** ㉡, ㉠, ㉢
3 ❶ \overline{AB}, C　❷ \overline{BC}, 정삼각형　　**4** ④
5 ㉠, ㉣, ㉡, ㉢, ㉢　　**6** ⑤　　**7** ㉠, �⋯, ㉡, ㉢, ㉢, ㉣
8 ㄹ, ㅁ, ㅂ　　　**9** ⑤

1 답 ②

2 오른쪽 그림에서 작도 순서를
차례대로 나열하면 ㉡, ㉠, ㉢
이다.

답 ㉡, ㉠, ㉢

3 답 ❶ \overline{AB}, C　❷ \overline{BC}, 정삼각형

4 답 ④

5 답 ㉠, ㉣, ㉡, ㉢, ㉢

6 $\overline{OA} = \overline{OB} = \overline{PC} = \overline{PD}$, $\overline{AB} = \overline{CD}$
따라서 길이가 나머지 넷과 다른 것은 ⑤이다.　답 ⑤

7 답 ㉠, �⋯, ㉡, ㉢, ㉢, ㉣

8 $\overline{QA} = \overline{QB} = \overline{PC} = \overline{PD}$, $\overline{AB} = \overline{CD}$　　답 ㄹ, ㅁ, ㅂ

9 답 ⑤

본문 20쪽

RE 실전 문제 익히기

1 ④, ⑤　　　　**2** (1) ⓜ, ⓗ, ⓒ, ⓔ, ⓛ, ⓖ　(2) \overline{CD}

1 ④ ⓖ, ⓛ, ⓔ, ⓜ은 컴퍼스, ⓒ은 눈금 없는 자를 사용한다.
　⑤ 작도 순서는 ⓛ → ⓜ → ⓖ → ⓔ → ⓒ이다.
　　　　　　　　　　　　　　　　　　답 ④, ⑤

2 (1) 작도 순서를 차례대로 나열하면
　　ⓜ, ⓗ, ⓒ, ⓔ, ⓛ, ⓖ　　　　　　　　… ❶
　(2) ⓔ, ⓛ에서 그린 원의 반지름의 길이가 같으므로
　　$\overline{AB}=\overline{CD}$
　　따라서 \overline{AB}와 길이가 같은 선분은 \overline{CD}이다.　… ❷
　　　　　　　답 (1) ⓜ, ⓗ, ⓒ, ⓔ, ⓛ, ⓖ　(2) \overline{CD}

단계	채점 기준	배점
❶	작도 순서 나열하기	60%
❷	\overline{AB}와 길이가 같은 선분 찾기	40%

LECTURE 06　삼각형의 작도

RE 개념 다지기

본문 21쪽

확인 개념 키워드 **답** ❶ 대각, 대변　❷ 끼인각, 양 끝 각

1 **답** (1) \overline{AC}, 4 cm　(2) \overline{AB}, 8 cm　(3) ∠B, 30°
　　(4) ∠A, 60°

2 **답** (1) ×　(2) ○　(3) ○　(4) ×
　(1) 8 > 3+4　　　　　　(2) 3 < 2+2
　(3) 5 < 5+5　　　　　　(4) 11 = 4+7

3 **답** ❶ a　❷ c, b, 교점　❸ \overline{AC}

4 **답** (1) ⓒ　(2) ×　(3) ×　(4) ⓖ　(5) ⓛ
　(2) 세 각의 크기가 주어지면 모양은 같고 크기가 다른 삼각형이 무수히 많이 그려진다.
　(3) ∠B는 \overline{BC}, \overline{CA}의 끼인각이 아니므로 삼각형이 하나로 정해지지 않는다.

RE 핵심 유형 익히기

본문 22~23쪽

1 ④　　**2** ⑤　　**3** ②　　**4** ④　　**5** ⑤
6 ⓒ　　**7** ③　　**8** ③

1 ① 4 < 2+3　② 3 < 3+3　③ 6 < 3+4
　④ 9 > 3+5　⑤ 10 < 4+7
　따라서 삼각형의 세 변의 길이가 될 수 없는 것은 ④이다.
　　　　　　　　　　　　　　　　　　답 ④

2 ㄱ. 1 < 1+1　　　　　ㄴ. 7 = 2+5
　ㄷ. 8 < 4+5　　　　　ㄹ. 7 < 6+6
　따라서 삼각형을 작도할 수 있는 것은 ㄱ, ㄷ, ㄹ이다.
　　　　　　　　　　　　　　　　　　답 ⑤

3 ① 7 = 6+1　② 7 < 6+6　③ 13 = 6+7
　④ 15 > 6+7　⑤ 17 > 6+7
　따라서 a의 값이 될 수 있는 것은 ②이다.　**답** ②

4 **답** ④

5 두 변의 길이와 그 끼인각의 크기가 주어진 경우이므로
　①, ② 한 각을 먼저 작도한 후 두 변을 작도한다.
　③, ④ 한 변을 먼저 작도한 후 각을 작도하고 나머지 변을 작도한다.
　따라서 작도 순서로 옳지 않은 것은 ⑤이다.　**답** ⑤

6 ㄱ. 5 < 2+4이므로 세 변의 길이가 주어진 경우이다.
　ㄴ. 두 변의 길이와 그 끼인각의 크기가 주어진 경우이다.
　ㄷ. 한 변의 길이와 그 양 끝 각의 크기가 주어진 경우이다.
　ㄹ. 세 각의 크기가 주어지면 모양은 같고 크기가 다른 삼각형이 무수히 많이 그려진다.
　따라서 삼각형이 하나로 정해지지 않는 것은 ㄹ뿐이다.
　　　　　　　　　　　　　　　　　　답 ㄹ

7 ① 6 < 4+5이므로 세 변의 길이가 주어진 경우이다.
　② 두 변의 길이와 그 끼인각의 크기가 주어진 경우이다.
　③ 세 각의 크기가 주어지면 모양은 같고 크기가 다른 삼각형이 무수히 많이 그려진다.
　④ 한 변의 길이와 그 양 끝 각의 크기가 주어진 경우이다.
　⑤ ∠C = 180° − (40°+60°) = 80°, 즉 한 변의 길이와 그 양 끝 각의 크기가 주어진 경우이다.
　따라서 △ABC가 하나로 정해지지 않는 것은 ③이다.
　　　　　　　　　　　　　　　　　　답 ③

8 ① 한 변의 길이와 그 양 끝 각의 크기가 주어진 경우이다.
　② ∠A의 크기를 구할 수 있으므로 한 변의 길이와 그 양 끝 각의 크기가 주어진 경우이다.
　④, ⑤ 두 변의 길이와 그 끼인각의 크기가 주어진 경우이다.
　따라서 △ABC가 하나로 정해지기 위해 필요한 조건이 아닌 것은 ③이다.　**답** ③

실전 문제 익히기

본문 23쪽

| 1 ⑤ | 2 ③ | 3 3, 4, 5, 6, 7 |

1 두 변의 길이와 그 끼인각의 크기가 주어진 경우이므로 한 변을 먼저 작도한 후 각을 작도하고 나머지 변을 작도하거나, 각을 먼저 작도한 후 두 변을 작도한다.
따라서 작도 순서로 옳은 것은 ⑤이다. 답 ⑤

2 ①, ② 두 변의 길이와 그 끼인각의 크기가 주어진 경우이다.
③ ∠B는 \overline{AC}, \overline{BC}의 끼인각이 아니므로 삼각형이 하나로 정해지지 않는다.
④ ∠B=180°−(40°+70°)=70°, 즉 한 변의 길이와 그 양 끝 각의 크기가 주어진 경우이다.
⑤ 6<2+5이므로 세 변의 길이가 주어진 경우이다.
따라서 삼각형이 하나로 정해지지 않는 것은 ③이다.
답 ③

3 가장 긴 변의 길이가 x cm일 때
$x<3+5$ ∴ $x<8$ ⋯ ❶
가장 긴 변의 길이가 5 cm일 때
$5<x+3$ ∴ $x>2$ ⋯ ❷
따라서 2<x<8이므로 x의 값이 될 수 있는 자연수는 3, 4, 5, 6, 7이다. ⋯ ❸
답 3, 4, 5, 6, 7

단계	채점 기준	배점
❶	가장 긴 변의 길이가 x cm일 때, x의 값의 범위 구하기	30%
❷	가장 긴 변의 길이가 5 cm일 때, x의 값의 범위 구하기	30%
❸	x의 값이 될 수 있는 자연수 구하기	40%

LECTURE **07** 삼각형의 합동

 개념 다지기

본문 24쪽

확인 개념 키워드 답 ❶ 합동 ❷ 세 변, 끼인각, 양 끝 각

1 답 (1) × (2) ○ (3) ○ (4) ×
(1) 두 도형의 모양과 크기가 모두 같아야 합동이다.
(4) 오른쪽 그림의 두 직사각형은 넓이는 같지만 합동이 아니다.

2 답 (1) 점 E (2) ∠F (3) \overline{FD}

3 답 (1) 70° (2) 130° (3) 8 cm (4) 4 cm
(1) ∠A=∠E=70°
(2) ∠H=∠D=130°
(3) \overline{BC}=\overline{FG}=8 cm
(4) \overline{HG}=\overline{DC}=4 cm

4 답 (1) △DEF, ASA (2) △FED, SSS
(3) △EDF, SAS
(1) \overline{BC}=\overline{EF}=6 cm, ∠B=∠E=40°,
∠C=∠F=65°이므로
△ABC≡△DEF (ASA 합동)
(2) \overline{AB}=\overline{FE}=6 cm, \overline{BC}=\overline{ED}=3 cm,
\overline{AC}=\overline{FD}=5 cm이므로
△ABC≡△FED (SSS 합동)
(3) \overline{AB}=\overline{ED}=9 cm, \overline{AC}=\overline{EF}=6 cm,
∠A=∠E=100°이므로
△ABC≡△EDF (SAS 합동)

핵심 유형 익히기

본문 25~26쪽

1 ⑤	2 60°	3 ⑤	4 \overline{AC}=\overline{DF}, ∠B=∠E
5 ③	6 \overline{OP}, ∠BOP, ∠AOP, ∠BOP, ASA		
7 ①, ③	8 △DCM, SAS 합동		

1 ⑤ 대응점의 순서를 맞추어 △ABC≡△PQR와 같이 나타낸다. 답 ⑤

2 합동인 두 도형에서 대응각의 크기는 서로 같다.
∠A의 대응각은 ∠P이므로
∠A=∠P=180°−(90°+30°)=60° 답 60°

3 ① \overline{AB}=\overline{EF}=5 cm ② \overline{CD}=\overline{GH}=4 cm
③ \overline{EH}=\overline{AD}=4 cm ④ ∠E=∠A=115°
⑤ ∠B=∠F=60°이고, 사각형의 네 각의 크기의 합은 360°이므로
∠H=∠D=360°−(115°+60°+85°)=100°
따라서 옳지 않은 것은 ⑤이다. 답 ⑤

4 \overline{AC}=\overline{DF}이면 SSS 합동이다.
∠B=∠E이면 SAS 합동이다.
답 \overline{AC}=\overline{DF}, ∠B=∠E

5 $\overline{AB}=\overline{DE}$, $\overline{AC}=\overline{DF}$이므로 $\angle D=\angle A=45°$이면
$\triangle ABC\equiv\triangle DEF$ (SAS 합동)
따라서 나머지 한 조건이 될 수 있는 것은 ③이다. **답** ③

6 $\triangle AOP$와 $\triangle BOP$에서
\overline{OP}는 공통, $\angle AOP=\angle BOP$
$\angle APO=90°-\angle AOP=90°-\angle BOP=\angle BPO$
$\therefore \triangle AOP\equiv\triangle BOP$ (ASA 합동)
답 \overline{OP}, $\angle BOP$, $\angle AOP$, $\angle BOP$, ASA

7 $\triangle ABD$와 $\triangle CBD$에서
$\overline{AB}=\overline{CB}$, $\overline{AD}=\overline{CD}$, \overline{BD}는 공통
$\therefore \triangle ABD\equiv\triangle CBD$ (SSS 합동)
① $\overline{AB}=\overline{CB}$, $\overline{CD}=\overline{AD}$
③ $\angle ABD=\angle CBD$, $\angle BDC=\angle BDA$
④ $\angle ABD=\angle CBD$이므로 $\angle ABC=2\angle DBC$
⑤ 합동인 두 도형의 넓이는 같으므로 $\triangle ABD=\triangle CBD$
따라서 옳지 않은 것은 ①, ③이다. **답** ①, ③

8 $\triangle ABM$과 $\triangle DCM$에서
점 M은 선분 AD의 중점이므로 $\overline{AM}=\overline{DM}$
사각형 ABCD가 직사각형이므로
$\overline{AB}=\overline{DC}$, $\angle MAB=\angle MDC=90°$
$\therefore \triangle ABM\equiv\triangle DCM$ (SAS 합동)
답 $\triangle DCM$, SAS 합동

RE 실전 문제 익히기　　　　본문 26쪽

1 ㄴ　　　　**2** $\triangle BCE\equiv\triangle DCG$, 10 cm
3 풀이 참조

1 ㄱ. SSS 합동이다.
ㄷ. $\angle A=\angle D$, $\angle C=\angle F$이면 $\angle B=\angle E$이므로
ASA 합동이다.
따라서 삼각형 ABC와 삼각형 DEF가 합동이라고 할
수 없는 것은 ㄴ뿐이다. **답** ㄴ

2 $\triangle BCE$와 $\triangle DCG$에서
$\overline{BC}=\overline{DC}=8$ cm, $\overline{CE}=\overline{CG}=6$ cm,
$\angle BCE=\angle DCG=90°$
$\therefore \triangle BCE\equiv\triangle DCG$ (SAS 합동)
$\therefore \overline{DG}=\overline{BE}=10$ cm **답** $\triangle BCE\equiv\triangle DCG$, 10 cm
참고 합동인 삼각형을 찾을 때는 모양과 크기가 비슷한 삼각
형을 찾아서 합동인지 알아본다.

3 $\triangle ACD$와 $\triangle BCE$에서
$\overline{AC}=\overline{BC}$ (정삼각형 ABC의 한 변의 길이)
$\overline{CD}=\overline{CE}$ (정삼각형 ECD의 한 변의 길이) ··· ❶
$\angle ACD=180°-\angle ACB=180°-60°=120°$
$\angle BCE=180°-\angle ECD=180°-60°=120°$
$\therefore \angle ACD=\angle BCE$ ··· ❷
$\therefore \triangle ACD\equiv\triangle BCE$ (SAS 합동) ··· ❸
답 풀이 참조

단계	채점 기준	배점
❶	삼각형 ACD와 삼각형 BCE에서 두 변의 길이가 각각 같음을 보이기	40%
❷	$\angle ACD$와 $\angle BCE$의 크기가 서로 같음을 보이기	40%
❸	합동 조건 구하기	20%

LECTURE 08 다각형

RE 개념 다지기　　　　본문 27쪽

확인 개념 키워드 **답** ❶ 선분　❷ 내각　❸ 외각
❹ 정다각형　❺ $n-3$, $n-3$, 2

1 **답** ㄴ, ㅁ
ㄱ. 곡선으로 둘러싸여 있으므로 다각형이 아니다.
ㄷ, ㄹ, ㅂ. 입체도형이므로 다각형이 아니다.
따라서 다각형인 것은 ㄴ, ㅁ이다.

2 **답** (1) **95°** (2) **75°** (3) **100°** (4) **70°** (5) **180°**
(2) $\angle B$의 외각의 크기가 $105°$이므로
($\angle B$의 내각의 크기)$=180°-105°=75°$
(4) $\angle D$의 내각의 크기가 $110°$이므로
($\angle D$의 외각의 크기)$=180°-110°=70°$
(5) 한 꼭짓점에서
(내각의 크기)$+$(외각의 크기)$=180°$

3 **답** (1) ○ (2) × (3) ○
(2) 직사각형은 네 내각의 크기가 모두 같지만 네 변의
길이가 모두 같은 것은 아니므로 정사각형이 아니다.
(3) 정다각형은 모든 내각의 크기가 같으므로 모든 외각
의 크기도 같다.

월등한 개념
정다각형이 되려면 모든 변의 길이가 같고 모든 내각의 크기
가 같아야 하지만 정삼각형은 두 조건 중 한 가지만 만족시켜
도 성립한다.
→ 세 변의 길이가 모두 같은 삼각형은 정삼각형이다. (○)
세 내각의 크기가 모두 같은 삼각형은 정삼각형이다. (○)

4 답

다각형	사각형	오각형	육각형
꼭짓점 A에서 그을 수 있는 대각선 모두 그리기			
꼭짓점의 개수(개)	4	5	6
한 꼭짓점에서 그을 수 있는 대각선의 개수(개)	1	2	3
대각선의 개수(개)	$\dfrac{4\times 1}{2}=2$	$\dfrac{5\times 2}{2}=5$	$\dfrac{6\times 3}{2}=9$

5 답 (1) **칠각형** (2) **십이각형**

(1) 구하는 다각형을 n각형이라 하면

 $n-3=4$ ∴ $n=7$

 따라서 구하는 다각형은 칠각형이다.

(2) 구하는 다각형을 n각형이라 하면

 $n-3=9$ ∴ $n=12$

 따라서 구하는 다각형은 십이각형이다.

6 답 (1) **14개** (2) **27개**

(1) $\dfrac{7\times(7-3)}{2}=14$(개) (2) $\dfrac{9\times(9-3)}{2}=27$(개)

RE 핵심 유형 익히기 본문 28~29쪽

1 95°	**2** ③	**3** 정오각형	**4** ②, ⑤
5 ㄱ, ㄴ, ㄷ		**6** 13	**7** 십오각형 **8** 14개
9 35개	**10** ④	**11** 정십오각형	

1 ∠B의 내각의 크기가 85°이므로

(∠B의 외각의 크기)$=180°-85°=95°$

답 95°

2 (∠A의 외각의 크기)$=180°-60°=120°$

∴ $\angle x=120°$

(∠C의 내각의 크기)$=180°-130°=50°$

∴ $\angle y=50°$

∴ $\angle x-\angle y=120°-50°=70°$

답 ③

3 꼭짓점의 개수가 5개이므로 오각형이고 모든 변의 길이
와 모든 내각의 크기가 각각 같으므로 정다각형이다.

따라서 구하는 다각형은 정오각형이다. 답 정오각형

참고 꼭짓점의 개수가 n개인 다각형은 n각형이다.

4 ① 다각형은 3개 이상의 선분으로 둘러싸인 평면도형이다.

③ 모든 변의 길이가 같고, 모든 내각의 크기가 같은 다
각형은 정다각형이다.

④ 네 내각의 크기가 모두 같고, 네 변의 길이가 모두
같아야 정사각형이다.

⑤ 정다각형의 외각의 크기는 모두 같고, 한 꼭짓점에서
내각과 외각의 크기의 합은 180°이므로 한 내각의 크
기가 160°인 정다각형의 한 외각의 크기는
$180°-160°=20°$이다.

따라서 옳은 것은 ②, ⑤이다. 답 ②, ⑤

월등한 개념

정다각형은 변의 길이와 내각의 크기가 모두 같아야 한다.

• 변의 길이가 모두 같아도 내각의 크기가 모두 같지 않으면
정다각형이 아니다. 예 마름모

• 내각의 크기가 모두 같아도 변의 길이가 모두 같지 않으면
정다각형이 아니다. 예 직사각형

5 ㄴ. 정다각형이므로 모든 변의 길이가 같다.

ㄷ. 정다각형은 모든 내각의 크기가 같으므로 모든 외각
의 크기도 같다.

ㄹ. 오른쪽 그림과 같이 정육각형의 모든
대각선의 길이가 같은 것은 아니다.

따라서 옳은 것은 ㄱ, ㄴ, ㄷ이다. 답 ㄱ, ㄴ, ㄷ

6 구각형의 한 꼭짓점에서 그을 수 있는 대각선의 개수는
$9-3=6$(개)이므로 $a=6$

이때 생기는 삼각형의 개수는 $9-2=7$(개)이므로 $b=7$

∴ $a+b=6+7=13$ 답 13

7 구하는 다각형을 n각형이라 하면

$n-3=12$ ∴ $n=15$

따라서 구하는 다각형은 십오각형이다. 답 십오각형

8 구하는 다각형을 n각형이라 하면

$n-2=12$ ∴ $n=14$

따라서 구하는 다각형은 십사각형이므로 변의 개수는
14개이다. 답 14개

9 주어진 다각형은 십각형이므로 십각형의 대각선의 개수는

$\dfrac{10\times(10-3)}{2}=35$(개) 답 35개

10 구하는 다각형을 n각형이라 하면 대각선의 개수가 170
개이므로

$\dfrac{n(n-3)}{2}=170$, $n(n-3)=340=20\times 17$

∴ $n=20$

따라서 구하는 다각형은 이십각형이다. 답 ④

11 (가), (나)에서 모든 변의 길이가 같고, 모든 내각의 크기가 같으므로 정다각형이다.

(다)에서 구하는 다각형을 정n각형이라 하면 대각선의 개수가 90개이므로

$$\frac{n(n-3)}{2}=90$$

$$n(n-3)=180=15\times12$$

$$\therefore n=15$$

따라서 구하는 다각형은 정십오각형이다.

답 정십오각형

실전 문제 익히기
본문 29쪽

1 5개	**2** ④	**3** 75

1 구하는 다각형을 n각형이라 하면

$$\frac{n(n-3)}{2}=20$$

$$n(n-3)=40=8\times5$$

$$\therefore n=8$$

따라서 구하는 다각형은 팔각형이므로 팔각형의 한 꼭짓점에서 그을 수 있는 대각선의 개수는 $8-3=5$(개)

답 5개

2 주어진 각 점들을 연결하여 만들 수 있는 선분은 구각형의 각 변과 구각형의 대각선이다.

구각형의 변의 개수는 9개

구각형의 대각선의 개수는 $\frac{9\times(9-3)}{2}=27$(개)

따라서 구하는 선분의 개수는 $9+27=36$(개) 답 ④

3 n각형의 내부의 한 점에서 각 꼭짓점에 선분을 그었을 때 생기는 삼각형의 개수는 n개이므로 구하는 다각형은 십삼각형이다. … ❶

십삼각형의 한 꼭짓점에서 그을 수 있는 대각선의 개수는 $13-3=10$(개)이므로 $a=10$ … ❷

십삼각형의 대각선의 개수는

$$\frac{13\times(13-3)}{2}=65(개)$$

이므로 $b=65$ … ❸

$$\therefore a+b=10+65=75$$ … ❹

답 75

단계	채점 기준	배점
❶	다각형 구하기	30%
❷	a의 값 구하기	30%
❸	b의 값 구하기	30%
❹	$a+b$의 값 구하기	10%

LECTURE **09** 삼각형의 내각과 외각의 성질

개념 다지기
본문 30쪽

확인 개념 키워드 답 ❶ $180°$ ❷ 내각, $\angle B$

1 답 (1) $65°$ (2) $50°$

(1) $\angle x=180°-(40°+75°)=65°$

(2) $\angle x=180°-(25°+105°)=50°$

2 답 (1) $120°$ (2) $55°$

(1) $\angle x=50°+70°=120°$

(2) $\angle x+45°=100°$이므로 $\angle x=100°-45°=55°$

3 답 (1) $24°$ (2) $55°$ (3) $30°$

(1) $3\angle x+2\angle x=120°$이므로 $5\angle x=120°$

$$\therefore \angle x=24°$$

(2) $30°+(\angle x+10°)=95°$이므로 $\angle x=55°$

(3) $(2\angle x+15°)+35°=110°$이므로 $2\angle x=60°$

$$\therefore \angle x=30°$$

4 답 (1) $\angle x=85°$, $\angle y=60°$ (2) $\angle x=45°$, $\angle y=20°$

(1) $\angle x=20°+65°=85°$

$$\angle y=180°-(35°+\angle x)=180°-(35°+85°)=60°$$

(2) $\angle x+40°=85°$이므로 $\angle x=85°-40°=45°$

$$\angle y+65°=85°$이므로 $\angle y=85°-65°=20°$$

핵심 유형 익히기
본문 31~33쪽

1 $20°$	**2** $72°$	**3** ④	**4** ①	**5** $15°$
6 ③	**7** $50°$	**8** $70°$	**9** $120°$	**10** $40°$
11 ③	**12** $\angle x=54°$, $\angle y=81°$			**13** $35°$
14 ③	**15** $65°$	**16** ③	**17** $72°$	

1 $50°+90°+2\angle x=180°$

$2\angle x=40°$ $\therefore \angle x=20°$ 답 $20°$

2 삼각형의 세 내각의 크기의 합은 $180°$이므로 가장 큰 각의 크기는

$$180°\times\frac{6}{4+5+6}=72°$$ 답 $72°$

3 $2\angle x+(3\angle x-10°)+(\angle x+10°)=180°$

$6\angle x=180°$ $\therefore \angle x=30°$ 답 ④

4 $40°+45°=50°+∠x$이므로 $∠x=35°$ 답 ①

오른쪽 그림에서 $∠c=∠e$(맞꼭지각)
이므로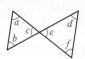
$∠a+∠b=∠d+∠f$

5 $(4∠x+5°)+35°=100°$
$4∠x=60°$ $∴ ∠x=15°$ 답 15°

6 $(2∠x-20°)+60°=4∠x-30°$
$2∠x=70°$ $∴ ∠x=35°$ 답 ③

7 △ABC에서
$∠ACD=∠BAC+∠ABC$
$=25°+60°=85°$
△ECD에서
$∠x=180°-(∠ECD+∠EDC)$
$=180°-(85°+45°)=50°$ 답 50°

8 $∠BAC=180°-(40°+80°)=60°$이므로
$∠BAD=\dfrac{1}{2}∠BAC=\dfrac{1}{2}×60°=30°$
$∴ ∠x=40°+30°=70°$ 답 70°
참고 △ADC에서 $∠CAD+∠x+80°=180°$이므로
$30°+∠x+80°=180°$ $∠x=70°$

9 △ABC에서 $60°+∠B+∠C=180°$이므로
$∠B+∠C=120°$
$∴ ∠IBC+∠ICB=\dfrac{1}{2}(∠B+∠C)$
$=\dfrac{1}{2}×120°=60°$
따라서 △IBC에서 $∠x+∠IBC+∠ICB=180°$이므로
$∠x+60°=180°$ $∴ ∠x=120°$ 답 120°
참고 공식을 이용하여 구하면
$∠x=90°+\dfrac{1}{2}∠A=90°+\dfrac{1}{2}×60°=120°$

10 △IBC에서 $110°+∠IBC+∠ICB=180°$이므로
$∠IBC+∠ICB=70°$
따라서 △ABC에서
$∠B+∠C=2(∠IBC+∠ICB)=2×70°=140°$
$∠x+∠B+∠C=180°$이므로
$∠x+140°=180°$ $∴ ∠x=40°$ 답 40°
참고 공식을 이용하여 구하면
$90°+\dfrac{1}{2}∠x=110°$, $\dfrac{1}{2}∠x=20°$ $∴ ∠x=40°$

11 오른쪽 그림의 △ABC에서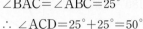
$\overline{AC}=\overline{BC}$이므로
$∠BAC=∠ABC=25°$
$∴ ∠ACD=25°+25°=50°$
따라서 △ACD에서 $\overline{AC}=\overline{AD}$이므로
$∠x=∠ACD=50°$ 답 ③

12 오른쪽 그림의 △ABC에서
$\overline{AB}=\overline{AC}$이므로
$∠ACB=∠ABC=27°$
$∴ ∠x=27°+27°=54°$
또, △ACD에서 $\overline{AC}=\overline{CD}$이므로
$∠CDA=∠CAD=54°$
따라서 △BCD에서 $∠y=27°+54°=81°$
답 $∠x=54°$, $∠y=81°$

13 오른쪽 그림의 △ABC에서
$\overline{AB}=\overline{AC}$이므로
$∠ACB=∠ABC=∠x$
$∴ ∠CAD=∠x+∠x=2∠x$
△ACD에서 $\overline{AC}=\overline{CD}$이므로
$∠CDA=∠CAD=2∠x$
따라서 △BCD에서
$∠DCE=∠ABC+∠CDA=∠x+2∠x=3∠x$
이므로 $3∠x=105°$ $∴ ∠x=35°$ 답 35°

14 오른쪽 그림과 같이 \overline{BC}를 그으
면 △ABC에서
$∠DBC+∠DCB$
$=180°-(70°+30°+20°)$
$=60°$
따라서 △DBC에서
$∠x=180°-(∠DBC+∠DCB)$
$=180°-60°=120°$ 답 ③
다른 풀이 오른쪽 그림과 같이
\overline{AD}의 연장선 위에 점 E를 잡
으면 △ABD에서
$∠BDE=30°+∠BAD$
△ACD에서 $∠CDE=20°+∠CAD$
$∴ ∠x=∠BDE+∠CDE$
$=(30°+∠BAD)+(20°+∠CAD)$
$=50°+(∠BAD+∠CAD)$
$=50°+∠BAC$
$=50°+70°=120°$
참고 공식을 이용하여 구하면 $∠x=70°+30°+20°=120°$

15 오른쪽 그림과 같이 \overline{AB}를 그으면
$\triangle ABD$에서
$\angle DAB + \angle DBA = 180° - 125°$
$\qquad\qquad\qquad\quad = 55°$
따라서 $\triangle ABC$에서
$\angle x + \angle y = 180° - (60° + \angle DAB + \angle DBA)$
$\qquad\qquad = 180° - (60° + 55°)$
$\qquad\qquad = 65°$

답 $65°$

다른 풀이 오른쪽 그림과 같이
\overline{CD}의 연장선 위에 점 E를 잡으
면 $\triangle ADC$에서
$\angle ADE = \angle ACD + \angle x$
$\triangle BDC$에서
$\angle BDE = \angle BCD + \angle y$
$\angle ADE + \angle BDE = (\angle ACD + \angle x) + (\angle BCD + \angle y)$
$\qquad\qquad\qquad = \angle ACD + \angle BCD + \angle x + \angle y$
$\qquad\qquad\qquad = \angle ACB + \angle x + \angle y$
이므로
$125° = 60° + \angle x + \angle y$
$\therefore \angle x + \angle y = 65°$

참고 공식을 이용하여 구하면
$60° + \angle x + \angle y = 125°$ $\qquad \therefore \angle x + \angle y = 65°$

16 오른쪽 그림의 $\triangle BFE$에서
$\angle DFG = 35° + 20° = 55°$
$\triangle ACG$에서
$\angle DGF = 35° + 40° = 75°$
따라서 $\triangle DFG$의 세 내각
의 크기의 합은 $180°$이므로
$\angle x = 180° - (55° + 75°)$
$\qquad = 50°$

답 ③

참고 공식을 이용하여 구하면
$35° + 35° + 40° + \angle x + 20° = 180°$ $\qquad \therefore \angle x = 50°$

17 오른쪽 그림의 $\triangle CEF$에서
$\angle AFG = 35° + \angle y$
$\triangle BDG$에서
$\angle AGF = 40° + 33° = 73°$
따라서 $\triangle AFG$의 세 내각의
크기의 합은 $180°$이므로
$\angle x + (35° + \angle y) + 73° = 180°$
$\therefore \angle x + \angle y = 72°$

답 $72°$

참고 공식을 이용하여 구하면
$\angle x + 40° + 35° + 33° + \angle y = 180°$
$\therefore \angle x + \angle y = 72°$

RE 실전 문제 익히기
본문 33쪽

| **1** $105°$ | **2** ④ | **3** $44°$ |

1 오른쪽 그림의 $\triangle AOB$에서
$\overline{AO} = \overline{AB}$이므로
$\angle ABO = \angle AOB = 25°$
$\therefore \angle BAC = 25° + 25°$
$\qquad\qquad = 50°$
$\triangle BAC$에서 $\overline{BA} = \overline{BC}$이므로
$\angle BCA = \angle BAC = 50°$
즉, $\triangle OBC$에서
$\angle CBD = 25° + 50° = 75°$
$\triangle CBD$에서 $\overline{CB} = \overline{CD}$이므로
$\angle CDB = \angle CBD = 75°$
$\therefore \angle CDE = 180° - \angle CDB$
$\qquad\qquad = 180° - 75° = 105°$

답 $105°$

2 오른쪽 그림의 $\triangle FBD$에서
$\angle b = 45° + 45° = 90°$
$\triangle GCE$에서
$\angle c + 30° + 40° = 180°$
$\therefore \angle c = 110°$
$\triangle AGF$에서
$\angle a + \angle b = \angle c$이므로
$\angle a + 90° = 110°$ $\qquad \therefore \angle a = 20°$
$\triangle ACJ$에서
$\angle d = \angle a + 30°$이므로
$\angle d = 20° + 30° = 50°$
$\triangle BHG$에서 $45° + \angle e = \angle c$이므로
$45° + \angle e = 110°$ $\qquad \therefore \angle e = 65°$
따라서 각의 크기를 잘못 구한 것은 ④이다.

답 ④

3 $\angle DBC = \angle ABD = \angle a$라 하면
$\triangle DBC$에서
$\angle DCE = \angle D + \angle DBC = 22° + \angle a$ \qquad ···❶
\overline{BD}가 $\angle ABC$의 이등분선이므로
$\angle ABC = 2\angle DBC = 2\angle a$
$\triangle ABC$에서
$\angle ACE = \angle A + \angle ABC = \angle x + 2\angle a$ \qquad ···❷
$\angle ACE = 2\angle DCE$이므로
$\angle x + 2\angle a = 2(22° + \angle a),\ \angle x + 2\angle a = 44° + 2\angle a$
$\therefore \angle x = 44°$ $\qquad\qquad\qquad\qquad\qquad$ ···❸

답 $44°$

단계	채점 기준	배점
❶	∠DBC=∠a라 할 때, ∠DCE의 크기를 ∠a를 사용하여 나타내기	30%
❷	∠ACE의 크기를 ∠a, ∠x를 사용하여 나타내기	30%
❸	∠x의 크기 구하기	40%

LECTURE 10 다각형의 내각과 외각의 성질

RE 개념 다지기 본문 34쪽

확인 개념 키워드 답 ❶ $n-2$　❷ $n-2, n$　❸ $360°$
　❹ $360°, n$

1 답 $360°$ / 2, 3, 3, $540°$ / 2, 4, 4, $720°$ /
　　2, 5, 5, $900°$ / 2, 2

2 답 (1) $90°$　(2) $60°$　(3) $135°$　(4) $125°$
(1) 사각형의 내각의 크기의 합은 $360°$이므로
　$100°+105°+65°+∠x=360°$
　$∴ ∠x=90°$
(2) 사각형의 내각의 크기의 합은 $360°$이므로
　$∠x+140°+85°+(180°-105°)=360°$
　$∴ ∠x=60°$
(3) 오각형의 내각의 크기의 합은
　$180°×(5-2)=540°$이므로
　$100°+90°+95°+120°+∠x=540°$
　$∴ ∠x=135°$
(4) 육각형의 내각의 크기의 합은
　$180°×(6-2)=720°$이므로
　$145°+110°+∠x+135°+115°+90°=720°$
　$∴ ∠x=125°$

3 답 (1) $135°$　(2) $156°$　(3) $162°$
(1) $\dfrac{180°×(8-2)}{8}=135°$
(2) $\dfrac{180°×(15-2)}{15}=156°$
(3) $\dfrac{180°×(20-2)}{20}=162°$

4 답 (1) $130°$　(2) $80°$　(3) $70°$　(4) $80°$
(1) $110°+120°+∠x=360°$　　$∴ ∠x=130°$
(2) $70°+95°+115°+∠x=360°$　　$∴ ∠x=80°$

(3) $75°+80°+(180°-110°)+65°+∠x=360°$
　$∴ ∠x=70°$
(4) $(180°-125°)+70°+45°+∠x+(180°-120°)+50°$
　　$=360°$
　$∴ ∠x=80°$

5 답 (1) $45°$　(2) $36°$　(3) $20°$
(1) $\dfrac{360°}{8}=45°$
(2) $\dfrac{360°}{10}=36°$
(3) $\dfrac{360°}{18}=20°$

RE 핵심 유형 익히기 본문 35~37쪽

1 ⑤	2 150°	3 ②	4 21	5 25°
6 ④	7 50°	8 ③	9 ④	10 ⑤
11 ⑤	12 135°	13 ⑤	14 ②	15 ①
16 120°	17 ②			

1 오각형의 내각의 크기의 합은
$180°×(5-2)=540°$이므로
$∠a+120°+∠b+115°+135°=540°$
$∴ ∠a+∠b=540°-370°=170°$　　답 ⑤

2 칠각형의 내각의 크기의 합은
$180°×(7-2)=900°$이므로
$(180°-75°)+90°+∠a+155°+(180°-60°)+150°$
$　　　　　　　　　　　　　　+(∠a-20°)$
$=900°$
$2∠a=900°-600°=300°$　　$∴ ∠a=150°$　　답 150°

3 구하는 다각형을 n각형이라 하면 내각의 크기의 합이
$720°$이므로
$180°×(n-2)=720°$
$n-2=4$　　$∴ n=6$
따라서 구하는 다각형은 육각형이다.　　답 ②

4 구하는 다각형을 n각형이라 하면
$180°×(n-2)=1800°$
$n-2=10$　　$∴ n=12$
따라서 십이각형의 변의 개수는 12개이므로 $a=12$
한 꼭짓점에서 그을 수 있는 대각선의 개수는
$12-3=9$(개)이므로 $b=9$
$∴ a+b=12+9=21$　　답 21

5 $(3\angle x+10°)+135°+(180°-4\angle x)+60°=360°$

$\therefore \angle x=25°$ 　　　　　　　　　　　　답 $25°$

6 $(180°-110°)+(180°-120°)+70°+80°+\angle b+\angle a$
$=360°$

$\therefore \angle a+\angle b=360°-280°=80°$ 　　　　　답 ④

[다른 풀이] 육각형의 내각의 크기의 합은

$180°\times(6-2)=720°$이므로

$110°+120°+(180°-70°)+(180°-80°)$
　　　　　　　　　$+(180°-\angle b)+(180°-\angle a)$
$=720°$

$\therefore \angle a+\angle b=80°$

7 $(180°-145°)+87°+88°+\angle a+2\angle a=360°$

$3\angle a=150°$ 　　$\therefore \angle a=50°$ 　　　　답 $50°$

8 오른쪽 그림과 같이 보조선을 그
으면 맞꼭지각의 크기는 서로 같
으므로

$\angle a+\angle b=\angle x+40°$

사각형의 내각의 크기의 합은

$360°$이므로

$80°+60°+(\angle a+\angle b)+80°+75°=360°$

$80°+60°+(\angle x+40°)+80°+75°=360°$

$\therefore \angle x=25°$ 　　　　　　　　　　　　답 ③

9 오른쪽 그림과 같이 보조선을 그
으면 오각형의 내각의 크기의 합
은 $180°\times(5-2)=540°$이므로

$105°+80°+(55°+\angle a)$
　　　　　$+(\angle b+70°)+95°$
$=540°$

에서 $\angle a+\angle b=135°$

$\therefore \angle x=180°-(\angle a+\angle b)$
　　　$=180°-135°=45°$ 　　　　답 ④

10 구하는 정다각형을 정n각형이라 하면

$\dfrac{180°\times(n-2)}{n}=140°$

$180°\times n-360°=140°\times n$

$40°\times n=360°$ 　　$\therefore n=9$

따라서 구하는 정다각형은 정구각형이다. 　　답 ⑤

[다른 풀이] 정다각형의 한 내각의 크기가 $140°$이므로 한
외각의 크기는 $180°-140°=40°$

구하는 정다각형을 정n각형이라 하면

$\dfrac{360°}{n}=40°$ 　　$\therefore n=9$

따라서 구하는 정다각형은 정구각형이다.

11 구하는 정다각형을 정n각형이라 하면

$\dfrac{360°}{n}=30°$ 　　$\therefore n=12$

따라서 정십이각형이므로 내각의 크기의 합은

$180°\times(12-2)=1800°$ 　　　　　　　　답 ⑤

12 구하는 정다각형의 내각의 크기의 합은

$1440°-360°=1080°$

구하는 정다각형을 정n각형이라 하면

$180°\times(n-2)=1080°$

$n-2=6$ 　　$\therefore n=8$

따라서 구하는 정다각형은 정팔각형이므로 한 내각의

크기는 $\dfrac{1080°}{8}=135°$ 　　　　　　　　답 $135°$

[다른 풀이] 구하는 정다각형을 정n각형이라 하면 정다각
형의 한 꼭짓점에서 내각과 외각의 크기의 합은 $180°$이
므로 정n각형에서 모든 내각과 외각의 크기의 합은
$180°\times n$이다.

즉, $180°\times n=1440°$이므로 $n=8$

따라서 구하는 정다각형은 정팔각형이므로 한 내각의

크기는 $\dfrac{180°\times(8-2)}{8}=135°$

13 정다각형에서

(한 내각의 크기)+(한 외각의 크기)$=180°$

이므로

(한 외각의 크기)$=180°\times\dfrac{1}{3+1}=45°$

구하는 정다각형을 정n각형이라 하면

$\dfrac{360°}{n}=45°$ 　　$\therefore n=8$

따라서 구하는 정다각형은 정팔각형이다. 　　답 ⑤

14 정다각형에서

(한 내각의 크기)+(한 외각의 크기)$=180°$이므로

(한 외각의 크기)$=180°\times\dfrac{2}{7+2}=40°$

구하는 정다각형을 정n각형이라 하면

$\dfrac{360°}{n}=40°$ 　　$\therefore n=9$

따라서 정구각형이므로 내각의 크기의 합은

$180°\times(9-2)=1260°$ 　　　　　　　　답 ②

15 정오각형의 한 내각의 크기는

$$\frac{180°\times(5-2)}{5}=108°$$

이므로

$\angle ABC = \angle BAE = 108°$

$\triangle ABC$는 $\overline{AB}=\overline{BC}$인 이등변삼각형이므로

$$\angle BAC = \angle BCA = \frac{1}{2}\times(180°-108°)=36°$$

같은 방법으로 $\triangle ABE$는 $\overline{AB}=\overline{AE}$인 이등변삼각형이므로

$$\angle ABE = \angle AEB = \frac{1}{2}\times(180°-108°)=36°$$

따라서 $\triangle ABF$에서

$\angle x = \angle ABF + \angle BAF = 36°+36°=72°$ 　　답 ①

16 정육각형의 한 내각의 크기는

$$\frac{180°\times(6-2)}{6}=120°$$

이므로 $\angle ABC = \angle BAF = 120°$

$\triangle ABC$는 $\overline{AB}=\overline{BC}$인 이등변삼각형이므로

$$\angle BAC = \angle BCA = \frac{1}{2}\times(180°-120°)=30°$$

같은 방법으로 $\triangle ABF$는 $\overline{AB}=\overline{AF}$인 이등변삼각형이므로

$$\angle ABF = \angle AFB = \frac{1}{2}\times(180°-120°)=30°$$

따라서 $\triangle ABG$에서

$\angle x = \angle GAB + \angle GBA = 30°+30°=60°$

$\triangle DEF$는 $\overline{ED}=\overline{EF}$인 이등변삼각형이므로

$\angle EDF = \angle EFD = 30°$

$\therefore \angle y = 120°-(\angle AFB + \angle EFD)$

$\qquad = 120°-(30°+30°)=60°$

$\therefore \angle x + \angle y = 60°+60°=120°$ 　　답 120°

17 오른쪽 그림에서 $\angle a$의 크기는 정육각형의 한 외각의 크기이므로

$$\angle a = \frac{360°}{6}=60°$$

$\angle c$의 크기는 정오각형의 한 외각의 크기이므로 $\angle c = \dfrac{360°}{5}=72°$

$\angle b$의 크기는 정육각형의 한 외각의 크기와 정오각형의 한 외각의 크기의 합이므로 $\angle b = 60°+72°=132°$

사각형의 내각의 크기의 합은 360°이므로

$\angle x = 360°-(\angle a + \angle b + \angle c)$

$\qquad = 360°-(60°+132°+72°)=96°$ 　　답 ②

본문 37쪽

실전 문제 익히기

1 450°	**2** ②	**3** 10개

1 오른쪽 그림과 같이 보조선을 그으면 맞꼭지각의 크기는 서로 같으므로

$\angle f + \angle g = 40°+50°=90°$

오각형의 내각의 크기의 합은

$180°\times(5-2)=540°$이므로

$\angle a + \angle b + \angle c + \angle d + \angle e + \angle f + \angle g = 540°$

$\therefore \angle a + \angle b + \angle c + \angle d + \angle e$

$\quad = 540°-(\angle f + \angle g)$

$\quad = 540°-90°=450°$ 　　답 450°

2 구하는 정다각형의 한 내각의 크기를 $\angle x$라 하면 한 외각의 크기는 $\angle x-90°$이다.

(한 내각의 크기)+(한 외각의 크기)$=180°$이므로

$\angle x+(\angle x-90°)=180°$, $2\angle x=270°$

$\therefore \angle x=135°$

한 외각의 크기는 $135°-90°=45°$이므로 구하는 정다각형을 정n각형이라 하면

$$\frac{360°}{n}=45°\qquad \therefore n=8$$

따라서 정팔각형이므로 대각선의 개수는

$$\frac{8\times(8-3)}{2}=20(개)$$ 　　답 ②

3 오른쪽 그림과 같이 두 정오각형의 한 변을 꼭 맞게 이어 붙였을 때 생기는 각을 $\angle x$라 하자.

정오각형의 한 외각의 크기는

$$\frac{360°}{5}=72°$$이므로

$\angle x = 2\times72°=144°$ 　　… ❶

원주를 완벽하게 채울 때 필요한 정오각형의 개수를 n개라 하면 원의 안쪽에 정n각형이 만들어진다. 이때 정n각형의 한 내각의 크기가 $\angle x=144°$이므로

$$\frac{180°\times(n-2)}{n}=144°$$

$180°\times n-360°=144°\times n$

$36°\times n=360°$ 　　$\therefore n=10$

따라서 필요한 정오각형의 개수는 10개이다. 　　… ❷

답 10개

단계	채점 기준	배점
❶	두 정오각형의 한 변을 꼭 맞게 이어 붙였을 때 생기는 각의 크기 구하기	40%
❷	필요한 정오각형의 개수 구하기	60%

LECTURE 11 원과 부채꼴

 RE 개념 다지기
본문 38쪽

확인 개념 키워드 **답 ❶** 원 ㉠ 호 ㉡ 부채꼴 ㉢ 현 ㉣ 활꼴
㉤ 중심각
❷ 같다 **❸** 정비례

1 **답** (1) ∠AOB (2) $\overset{\frown}{BC}$ (3) ∠AOC

2 **답** (1) × (2) ○ (3) ○
(1) 활꼴은 호와 현으로 이루어진 도형이다.

3 **답** (1) ○ (2) × (3) ×

4 **답** (1) 65 (2) 4 (3) 100 (4) 10
(1) 길이가 같은 호에 대한 중심각의 크기는 같으므로
$x=65$
(2) 부채꼴의 호의 길이는 중심각의 크기에 정비례하므로
$105°:35°=12:x$, $3:1=12:x$
$3x=12$ ∴ $x=4$
(3) 부채꼴의 넓이는 중심각의 크기에 정비례하므로
$x°:25°=16:4$, $x:25=4:1$
∴ $x=100$
(4) 중심각의 크기가 같은 두 현의 길이는 같으므로
$x=10$

RE 핵심 유형 익히기
본문 39~41쪽

1 ①, ⑤	2 ③	3 8 cm	4 ⑤	5 50
6 48 cm	7 ②	8 30°	9 27 cm²	10 6 cm²
11 ③	12 4배	13 30°	14 ④	15 ③, ⑤

1 ② 현은 원 위의 두 점을 이은 선분이므로 \overline{OC}는 현이
아니다.
③ $\overset{\frown}{AB}$의 중심각은 ∠AOB이다.
④ $\overset{\frown}{BC}$와 \overline{BC}로 둘러싸인 도형은 활꼴이다.
따라서 옳은 것은 ①, ⑤이다. **답** ①, ⑤

2 ③ 원에서 호의 양 끝 점을 이은 선분을 현이라 한다.
활꼴은 호와 현으로 이루어진 도형이다.
따라서 옳지 않은 것은 ③이다. **답** ③

3 원에서 가장 긴 현은 지름이므로 그 길이는
$2×4=8(cm)$ **답** 8 cm

4 부채꼴의 호의 길이는 중심각의 크기에 정비례하므로
$30°:50°=3:x$, $3:5=3:x$ ∴ $x=5$
$30°:y°=3:8$, $3y=240$ ∴ $y=80$ **답** ⑤

5 부채꼴의 호의 길이는 중심각의 크기에 정비례하므로
$x°:(2x°-25°)=6:9$, $x:(2x-25)=2:3$
$3x=2(2x-25)$, $3x=4x-50$
∴ $x=50$ **답** 50

6 $\overline{AB}=\overline{OA}=\overline{OB}$이므로 △AOB는 정삼각형이다.
∴ ∠AOB$=60°$
이때 원의 둘레의 길이를 x cm라 하면 부채꼴의 호의
길이는 중심각의 크기에 정비례하므로
$60°:360°=8:x$, $1:6=8:x$
∴ $x=48$
따라서 원의 둘레의 길이는 48 cm이다. **답** 48 cm

7 부채꼴의 호의 길이는 중심각의 크기에 정비례하므로
∠AOB:∠BOC:∠COA$=\overset{\frown}{AB}:\overset{\frown}{BC}:\overset{\frown}{CA}=5:4:6$
∴ ∠BOC$=360°×\dfrac{4}{5+4+6}=360°×\dfrac{4}{15}=96°$
답 ②
다른 풀이 ∠AOB, ∠BOC, ∠COA의 크기를 각각
$5x°$, $4x°$, $6x°$라 하면
$5x+4x+6x=360$, $15x=360$ ∴ $x=24$
∴ ∠BOC$=4x°=4×24°=96°$

8 $\overset{\frown}{BC}=5\overset{\frown}{AB}$에서 $\overset{\frown}{AB}:\overset{\frown}{BC}=1:5$
부채꼴의 호의 길이는 중심각의 크기에 정비례하므로
∠AOB:∠BOC$=\overset{\frown}{AB}:\overset{\frown}{BC}=1:5$
∴ ∠AOB$=180°×\dfrac{1}{1+5}=180°×\dfrac{1}{6}=30°$ **답** 30°
다른 풀이 ∠AOB, ∠BOC의 크기를 각각 $x°$, $5x°$라 하면
$x+5x=180$, $6x=180$ ∴ $x=30$
∴ ∠AOB$=30°$

9 부채꼴 COD의 넓이를 x cm²라 하면 부채꼴의 넓이는
중심각의 크기에 정비례하므로
$30°:90°=9:x$, $1:3=9:x$ ∴ $x=27$
따라서 부채꼴 COD의 넓이는 27 cm²이다. **답** 27 cm²

10 부채꼴의 호의 길이는 중심각의 크기에 정비례하므로
∠AOB:∠COD$=\overset{\frown}{AB}:\overset{\frown}{CD}=3:5$
부채꼴의 넓이는 중심각의 크기에 정비례하므로 부채꼴
AOB의 넓이를 x cm²라 하면

$x:10=3:5$, $5x=30$ $\quad \therefore x=6$
따라서 부채꼴 AOB의 넓이는 $6\ \text{cm}^2$이다. 답 $6\ \text{cm}^2$

11 $\overline{AC}\,/\!/\,\overline{OD}$이므로
$\angle OAC=\angle BOD=40°$ (동위각)
$\triangle OAC$는 $\overline{OA}=\overline{OC}$인 이등변
삼각형이므로
$\angle OCA=\angle OAC=40°$
$\therefore \angle AOC=180°-(40°+40°)=100°$
부채꼴의 호의 길이는 중심각의 크기에 정비례하므로
$\overset{\frown}{AC}:\overset{\frown}{BD}=\angle AOC:\angle BOD$에서
$\overset{\frown}{AC}:6=100°:40°$, $\overset{\frown}{AC}:6=5:2$
$2\overset{\frown}{AC}=30$ $\quad \therefore \overset{\frown}{AC}=15\,(\text{cm})$ 답 ③

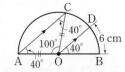

12 $\overline{AB}\,/\!/\,\overline{CD}$이므로
$\angle OCD=\angle AOC=30°$ (엇각)
\overline{OD}를 그으면 $\triangle OCD$는
$\overline{OC}=\overline{OD}$인 이등변삼각형이므로
$\angle ODC=\angle OCD=30°$
$\therefore \angle COD=180°-(30°+30°)=120°$
부채꼴의 호의 길이는 중심각의 크기에 정비례하므로
$\overset{\frown}{AC}:\overset{\frown}{CD}=\angle AOC:\angle COD$에서
$\overset{\frown}{AC}:\overset{\frown}{CD}=30°:120°$, $\overset{\frown}{AC}:\overset{\frown}{CD}=1:4$
$\therefore \overset{\frown}{CD}=4\overset{\frown}{AC}$
따라서 $\overset{\frown}{CD}$의 길이는 $\overset{\frown}{AC}$의 길이의 4배이다. 답 4배

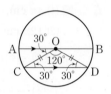

13 $\angle BOC=x°$라 하면 $\overline{AB}\,/\!/\,\overline{OC}$이므로
$\angle OBA=\angle BOC=x°$ (엇각)
$\triangle AOB$는 $\overline{OA}=\overline{OB}$인 이등변삼각형이므로
$\angle OAB=\angle OBA=x°$
$\therefore \angle AOB=180°-(x°+x°)=180°-2x°$
부채꼴의 호의 길이는 중심각의 크기에 정비례하므로
$\angle AOB:\angle BOC=\overset{\frown}{AB}:\overset{\frown}{BC}$에서
$(180°-2x°):x°=4:1$
$180-2x=4x$, $6x=180$ $\quad \therefore x=30$
따라서 $\angle BOC=30°$이다. 답 $30°$

14 ① $\angle AOC=\angle AOB+\angle BOC=\angle AOB+4\angle AOB$
$=5\angle AOB$
부채꼴의 호의 길이는 중심각의 크기에 정비례하므로 $5\overset{\frown}{AB}=\overset{\frown}{AC}$
② 현의 길이는 중심각의 크기에 정비례하지 않으므로
$4\overline{AB}\neq\overline{BC}$

③ 원의 중심을 지나는 현인 지름은 가장 긴 현이므로
$\overline{AC}>\overline{BC}$
⑤ 부채꼴의 넓이는 중심각의 크기에 정비례하므로
$4\times$(부채꼴 AOB의 넓이)$=$(부채꼴 BOC의 넓이)
따라서 옳은 것은 ④이다. 답 ④

15 ①, ② 크기가 같은 중심각에 대한 현의 길이와 호의 길
이는 각각 같으므로
$\overline{AB}=\overline{CD}$, $\overset{\frown}{AB}=\overset{\frown}{DE}$
③ 현의 길이는 중심각의 크기에 정비례하지 않으므로
$\overline{CE}\neq2\overline{DE}$
④ 부채꼴의 호의 길이는 중심각의 크기에 정비례하므로
$\overset{\frown}{CF}=3\overset{\frown}{AB}$, 즉 $\dfrac{1}{3}\overset{\frown}{CF}=\overset{\frown}{AB}$
⑤ 부채꼴의 넓이는 중심각의 크기에 정비례하므로
(부채꼴 COF의 넓이)$=3\times$(부채꼴 EOF의 넓이)
따라서 옳지 않은 것은 ③, ⑤이다. 답 ③, ⑤

RE 실전 문제 익히기 본문 41쪽

1 ③	2 ⑤	3 49 cm

1 부채꼴의 호의 길이는 중심각의 크기에 정비례하므로
$\angle AOB:\angle BOC:\angle COA=\overset{\frown}{AB}:\overset{\frown}{BC}:\overset{\frown}{CA}$
$=1:3:5$
$\therefore \angle AOB=360°\times\dfrac{1}{1+3+5}=360°\times\dfrac{1}{9}=40°$
$\angle BOC=360°\times\dfrac{3}{1+3+5}=360°\times\dfrac{3}{9}=120°$
$\triangle AOB$는 $\overline{OA}=\overline{OB}$인 이등변삼각형이므로
$\angle ABO=\angle BAO=\dfrac{1}{2}\times(180°-40°)=70°$
$\triangle BOC$는 $\overline{OB}=\overline{OC}$인 이등변삼각형이므로
$\angle OBC=\angle OCB=\dfrac{1}{2}\times(180°-120°)=30°$
$\therefore \angle ABC=\angle ABO+\angle OBC$
$=70°+30°=100°$ 답 ③

2 $\angle AOB=180°-45°=135°$이므로
$\angle AOB:\angle BOC=135°:45°=3:1$
① 부채꼴의 호의 길이는 중심각의 크기에 정비례하므로
$\overset{\frown}{AB}:\overset{\frown}{BC}=\angle AOB:\angle BOC$
따라서 $\overset{\frown}{AB}:\overset{\frown}{BC}=3:1$이므로 $\overset{\frown}{AB}=3\overset{\frown}{BC}$

② 부채꼴의 호의 길이는 중심각의 크기에 정비례하므로

$\overarc{AC} : \overarc{BC} = \angle AOC : \angle BOC = 180° : 45° = 4 : 1$

$\therefore \overarc{AC} = 4\overarc{BC}$

③ 현의 길이는 중심각의 크기에 정비례하지 않으므로

$\overline{AB} \neq 3\overline{BC}$

④ 삼각형의 넓이는 중심각의 크기에 정비례하지 않으므로 $\triangle AOB \neq 3\triangle BOC$

⑤ 부채꼴의 넓이는 중심각의 크기에 정비례하므로

(부채꼴 AOB의 넓이) : (부채꼴 BOC의 넓이) = 3 : 1

\therefore (부채꼴 BOC의 넓이)$= \dfrac{1}{3} \times$(부채꼴 AOB의 넓이)

따라서 옳은 것은 ⑤이다. 　답 ⑤

3 $\overline{AE} /\!/ \overline{CD}$이므로

$\angle OAE = \angle AOC = 20°$(엇각)

　　　　　　　　　… ❶

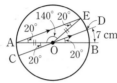

\overline{OE}를 그으면 $\triangle AOE$는

$\overline{OA} = \overline{OE}$인 이등변삼각형이므로

$\angle OEA = \angle OAE = 20°$

$\therefore \angle AOE = 180° - (20° + 20°) = 140°$　… ❷

이때 $\angle BOD = \angle AOC = 20°$(맞꼭지각)

부채꼴의 호의 길이는 중심각의 크기에 정비례하므로

$\overarc{AE} : \overarc{BD} = \angle AOE : \angle BOD$에서

$\overarc{AE} : 7 = 140° : 20°$

$\overarc{AE} : 7 = 7 : 1$

$\therefore \overarc{AE} = 49\,(\text{cm})$　　　　　… ❸

답 49 cm

단계	채점 기준	배점
❶	$\angle OAE$의 크기 구하기	20%
❷	$\angle AOE$의 크기 구하기	40%
❸	\overarc{AE}의 길이 구하기	40%

LECTURE 12 부채꼴의 호의 길이와 넓이

RE 개념 다지기
본문 42쪽

확인 개념 키워드 답 ❶ (i) $2\pi r$　(ii) πr^2

　　　　　　　❷ (i) $2\pi r$, x　(ii) πr^2, x, 2, l

1 답 (1) 12π cm　(2) 25π cm²

(1) (둘레의 길이)$= 2\pi \times 6 = 12\pi\,(\text{cm})$

(2) (넓이)$= \pi \times 5^2 = 25\pi\,(\text{cm}^2)$

2 답 (1) 4π cm, 4π cm²　(2) 14π cm, 49π cm²

(1) (둘레의 길이)$= 2\pi \times 2 = 4\pi\,(\text{cm})$

(넓이)$= \pi \times 2^2 = 4\pi\,(\text{cm}^2)$

(2) (둘레의 길이)$= 2\pi \times 7 = 14\pi\,(\text{cm})$

(넓이)$= \pi \times 7^2 = 49\pi\,(\text{cm}^2)$

3 답 (1) 8 cm　(2) 6 cm

(1) 원의 반지름의 길이를 r cm라 하면

$2\pi r = 16\pi$　$\therefore r = 8$

따라서 원의 반지름의 길이는 8 cm이다.

(2) 원의 반지름의 길이를 r cm라 하면

$\pi r^2 = 36\pi$, $r^2 = 36$　$\therefore r = 6$

따라서 원의 반지름의 길이는 6 cm이다.

4 답 (1) 4π cm, 24π cm²　(2) 4π cm, 18π cm²

　　(3) 12π cm, 96π cm²　(4) 8π cm, 24π cm²

(1) (호의 길이)$= 2\pi \times 12 \times \dfrac{60}{360} = 4\pi\,(\text{cm})$

(넓이)$= \pi \times 12^2 \times \dfrac{60}{360} = 24\pi\,(\text{cm}^2)$

(2) (호의 길이)$= 2\pi \times 9 \times \dfrac{80}{360} = 4\pi\,(\text{cm})$

(넓이)$= \pi \times 9^2 \times \dfrac{80}{360} = 18\pi\,(\text{cm}^2)$

(3) (호의 길이)$= 2\pi \times 16 \times \dfrac{135}{360} = 12\pi\,(\text{cm})$

(넓이)$= \pi \times 16^2 \times \dfrac{135}{360} = 96\pi\,(\text{cm}^2)$

(4) (호의 길이)$= 2\pi \times 6 \times \dfrac{240}{360} = 8\pi\,(\text{cm})$

(넓이)$= \pi \times 6^2 \times \dfrac{240}{360} = 24\pi\,(\text{cm}^2)$

5 답 (1) 10π cm²　(2) 24π cm²

(1) (넓이)$= \dfrac{1}{2} \times 10 \times 2\pi = 10\pi\,(\text{cm}^2)$

(2) (넓이)$= \dfrac{1}{2} \times 8 \times 6\pi = 24\pi\,(\text{cm}^2)$

6 답 (1) $50°$　(2) $144°$

(1) 중심각의 크기를 $x°$라 하면

$2\pi \times 18 \times \dfrac{x}{360} = 5\pi$　$\therefore x = 50$

따라서 중심각의 크기는 $50°$이다.

(2) 중심각의 크기를 $x°$라 하면

$\pi \times 5^2 \times \dfrac{x}{360} = 10\pi$　$\therefore x = 144$

따라서 중심각의 크기는 $144°$이다.

1 30π cm, 45π cm² **2** 18π cm, 36π cm² **3** ①
4 6π cm² **5** (1) 9 cm (2) 54π cm² **6** ①
7 $\dfrac{5}{2}\pi$ cm² **8** ③ **9** ③
10 $\dfrac{32}{3}\pi$ cm² **11** 8π cm **12** ④
13 $(200-50\pi)$cm² **14** $(8\pi-16)$cm²
15 $(36-6\pi)$cm² **16** 50π cm² **17** ②
18 128 cm²

1 (색칠한 부분의 둘레의 길이)$=2\pi\times 9+2\pi\times 6$
$$=18\pi+12\pi$$
$$=30\pi\,(\text{cm})$$
(색칠한 부분의 넓이)$=\pi\times 9^2-\pi\times 6^2$
$$=81\pi-36\pi$$
$$=45\pi\,(\text{cm}^2)$$
답 30π cm, 45π cm²

2 가장 큰 원의 지름의 길이는 $8+10=18(\text{cm})$이므로
반지름의 길이는 9 cm이다.
(색칠한 부분의 둘레의 길이)
$$=2\pi\times 9\times\frac{1}{2}+2\pi\times 4\times\frac{1}{2}+2\pi\times 5\times\frac{1}{2}$$
$$=9\pi+4\pi+5\pi$$
$$=18\pi(\text{cm})$$
(색칠한 부분의 넓이)
$$=\pi\times 4^2\times\frac{1}{2}+\pi\times 9^2\times\frac{1}{2}-\pi\times 5^2\times\frac{1}{2}$$
$$=8\pi+\frac{81}{2}\pi-\frac{25}{2}\pi$$
$$=36\pi(\text{cm}^2)$$
답 18π cm, 36π cm²

3 $\overline{AB}=\overline{BC}=\overline{CD}=\dfrac{1}{3}\times 12=4(\text{cm})$이고
$\overparen{AB}=\overparen{CD}$, $\overparen{AC}=\overparen{BD}$이므로
(색칠한 부분의 둘레의 길이)
$$=2\overparen{AB}+2\overparen{AC}$$
$$=2\times\left(2\pi\times 2\times\frac{1}{2}\right)+2\times\left(2\pi\times 4\times\frac{1}{2}\right)$$
$$=4\pi+8\pi=12\pi(\text{cm})$$
답 ①
참고 $\overparen{AB}=\overparen{CD}$, $\overparen{AC}=\overparen{BD}$이므로 색칠한 부분의 둘레의 길이는 반지름의 길이가 2 cm인 원의 둘레의 길이와 반지름의 길이가 4 cm인 원의 둘레의 길이의 합으로 구할 수 있다. 즉,
(색칠한 부분의 둘레의 길이)$=2\pi\times 2+2\pi\times 4$
$$=4\pi+8\pi$$
$$=12\pi(\text{cm})$$

4 색칠한 부분은 반지름의 길이가 4 cm, 중심각의 크기가
$180°-45°=135°$인 부채꼴이므로
(색칠한 부분의 넓이)$=\pi\times 4^2\times\dfrac{135}{360}=6\pi\,(\text{cm}^2)$
답 6π cm²

5 (1) 부채꼴의 반지름의 길이를 r cm라 하면
$$2\pi r\times\frac{240}{360}=12\pi \qquad \therefore r=9$$
따라서 반지름의 길이는 9 cm이다.
(2) 부채꼴의 반지름의 길이가 9 cm, 호의 길이가 12π cm
이므로 부채꼴의 넓이는
$$\frac{1}{2}\times 9\times 12\pi=54\pi\,(\text{cm}^2)$$
답 (1) 9 cm (2) 54π cm²
참고 (2)에서 반지름의 길이와 중심각의 크기를 이용하면 부채꼴의 넓이는 $\pi\times 9^2\times\dfrac{240}{360}=54\pi\,(\text{cm}^2)$

6 반지름의 길이가 15 cm, 호의 길이가 6π cm이므로
(부채꼴의 넓이)$=\dfrac{1}{2}\times 15\times 6\pi=45\pi\,(\text{cm}^2)$
또, 부채꼴의 중심각의 크기를 $x°$라 하면 호의 길이가
6π cm이므로
$$2\pi\times 15\times\frac{x}{360}=6\pi \qquad \therefore x=72$$
따라서 부채꼴의 중심각의 크기는 72°이다. **답** ①

7 색칠한 부채꼴의 중심각의 크기의 합은
$$20°+25°+40°+15°=100°$$
따라서 색칠한 부분의 넓이는 반지름의 길이가 3 cm,
중심각의 크기가 100°인 부채꼴의 넓이와 같으므로
$$\pi\times 3^2\times\frac{100}{360}=\frac{5}{2}\pi\,(\text{cm}^2)$$
답 $\dfrac{5}{2}\pi$ cm²

8 (색칠한 부분의 둘레의 길이)
$$=2\pi\times 8\times\frac{45}{360}+2\pi\times 4\times\frac{45}{360}+4\times 2$$
$$=2\pi+\pi+8=3\pi+8\,(\text{cm})$$
답 ③

9 (색칠한 부분의 넓이)
$$=\pi\times 12^2\times\frac{150}{360}-\pi\times 9^2\times\frac{150}{360}$$
$$=60\pi-\frac{135}{4}\pi=\frac{105}{4}\pi\,(\text{cm}^2)$$
답 ③

10 부채꼴의 중심각의 크기를 $x°$라 하면
$$2\pi\times 6\times\frac{x}{360}=4\pi \qquad \therefore x=120$$

\therefore (색칠한 부분의 넓이)$=\pi\times6^2\times\dfrac{120}{360}-\pi\times2^2\times\dfrac{120}{360}$

$\qquad\qquad\qquad\qquad=12\pi-\dfrac{4}{3}\pi$

$\qquad\qquad\qquad\qquad=\dfrac{32}{3}\pi\,(\text{cm}^2)$ 　답 $\dfrac{32}{3}\pi\ \text{cm}^2$

11 색칠한 부분의 둘레의 길이는 반지름의 길이가 4 cm인
원의 둘레의 길이와 같으므로
(색칠한 부분의 둘레의 길이)$=2\pi\times4=8\pi\,(\text{cm})$

　답 8π cm

 색칠한 부분의 둘레의 길이는 반지름의 길이
가 4 cm이고 중심각의 크기가 90°인 부채꼴의 호의 길
이의 4배이므로 $\left(2\pi\times4\times\dfrac{90}{360}\right)\times4=8\pi\,(\text{cm})$

12 (색칠한 부분의 둘레의 길이)

$=\overset{\frown}{AB}+\overset{\frown}{BC}+\overline{AC}$

$=2\pi\times12\times\dfrac{1}{2}+2\pi\times24\times\dfrac{30}{360}+24$

$=12\pi+4\pi+24=16\pi+24\,(\text{cm})$ 　답 ④

13 오른쪽 그림에서 구하는 넓이는
㉠의 넓이의 2배와 같으므로
(색칠한 부분의 넓이)

$=\left(10\times10-\pi\times10^2\times\dfrac{90}{360}\right)\times2$

$=(100-25\pi)\times2$

$=200-50\pi\,(\text{cm}^2)$ 　답 $(200-50\pi)\text{cm}^2$

14 오른쪽 그림에서 구하는 넓이
는 ㉠의 넓이의 8배와 같으므
로
(색칠한 부분의 넓이)

$=\left(\pi\times2^2\times\dfrac{90}{360}-\dfrac{1}{2}\times2\times2\right)\times8$

$=(\pi-2)\times8=8\pi-16\,(\text{cm}^2)$ 　답 $(8\pi-16)\text{cm}^2$

15 오른쪽 그림에서
$\overline{BC}=\overline{BE}=\overline{CE}$(반지름)
이므로 \triangleEBC는 정삼각형이다.
따라서 \angleEBC$=\angle$ECB$=60°$이
므로
\angleABE$=\angle$DCE$=90°-60°=30°$

\therefore (색칠한 부분의 넓이)

$=6\times6-\left(\pi\times6^2\times\dfrac{30}{360}\right)\times2$

$=36-6\pi\,(\text{cm}^2)$ 　답 $(36-6\pi)\text{cm}^2$

16 오른쪽 그림과 같이 일부를 옮겨서 생
각하면 구하는 넓이는 반지름의 길이
가 10 cm인 반원의 넓이와 같으므로
(색칠한 부분의 넓이)$=\pi\times10^2\times\dfrac{1}{2}$

$\qquad\qquad\qquad\qquad=50\pi\,(\text{cm}^2)$ 　답 50π cm²

17 오른쪽 그림과 같이 일부를 옮겨서
생각하면 구하는 넓이는 가로의 길
이가 4 cm, 세로의 길이가 8 cm인
직사각형의 넓이와 같으므로
(색칠한 부분의 넓이)$=4\times8$

$\qquad\qquad\qquad\qquad=32\,(\text{cm}^2)$ 　답 ②

18 오른쪽 그림과 같이 일부를 옮겨
서 생각하면 구하는 넓이는 가로
의 길이가 8 cm, 세로의 길이가
16 cm인 직사각형의 넓이와 같
으므로
(색칠한 부분의 넓이)$=8\times16$

$\qquad\qquad\qquad\qquad=128\,(\text{cm}^2)$ 　답 128 cm²

RE 실전 문제 익히기 　본문 45쪽

1 $(14\pi+12)$ cm, 21π cm²　　　**2** 6 cm²

3 $(6\pi+20)$ cm, 30π cm²

1 오른쪽 그림에서
(색칠한 부분의 둘레의 길이)
$=$(반지름의 길이가 3 cm인 원의
　둘레의 길이)

$+$(반지름의 길이가 6 cm이고
　중심각의 크기가 240°인 부채꼴의 호의 길이)
$+$(원 O의 반지름의 길이)$\times2$

$=2\pi\times3+2\pi\times6\times\dfrac{240}{360}+6\times2$

$=6\pi+8\pi+12$

$=14\pi+12\,(\text{cm})$

(색칠한 부분의 넓이)

$=\pi\times3^2\times\dfrac{120}{360}+\pi\times6^2\times\dfrac{240}{360}-\pi\times3^2\times\dfrac{240}{360}$

$=3\pi+24\pi-6\pi=21\pi\,(\text{cm}^2)$

　답 $(14\pi+12)$ cm, 21π cm²

2 (색칠한 부분의 넓이)

= (지름의 길이가 3 cm인 반원의 넓이)

 + (지름의 길이가 4 cm인 반원의 넓이)

 + (직각삼각형의 넓이)

 − (지름의 길이가 5 cm인 반원의 넓이)

$= \pi \times \left(\dfrac{3}{2}\right)^2 \times \dfrac{1}{2} + \pi \times 2^2 \times \dfrac{1}{2} + \dfrac{1}{2} \times 3 \times 4 - \pi \times \left(\dfrac{5}{2}\right)^2 \times \dfrac{1}{2}$

$= \dfrac{9}{8}\pi + 2\pi + 6 - \dfrac{25}{8}\pi = 6 \,(\text{cm}^2)$　　**답** 6 cm^2

3 정오각형의 한 내각의 크기는

$\dfrac{180^\circ \times (5-2)}{5} = 108^\circ$　　　　　　… ❶

색칠한 부분은 반지름의 길이가 10 cm이고 중심각의 크기가 108°인 부채꼴이므로

(색칠한 부분의 둘레의 길이) $= 2\pi \times 10 \times \dfrac{108}{360} + 10 \times 2$

$= 6\pi + 20 \,(\text{cm})$　　… ❷

(색칠한 부분의 넓이) $= \pi \times 10^2 \times \dfrac{108}{360}$

$= 30\pi \,(\text{cm}^2)$　　… ❸

답 $(6\pi + 20)\text{cm}, \ 30\pi \text{ cm}^2$

단계	채점 기준	배점
❶	정오각형의 한 내각의 크기 구하기	40%
❷	색칠한 부분의 둘레의 길이 구하기	30%
❸	색칠한 부분의 넓이 구하기	30%

(참고) 정오각형의 한 외각의 크기는 $\dfrac{360^\circ}{5} = 72^\circ$이므로 정오각형의 한 내각의 크기는 $180^\circ - 72^\circ = 108^\circ$로 구할 수도 있다.

LECTURE 13 다면체

RE 개념 다지기　　　　　　　본문 46쪽

확인 개념 키워드 **답** ❶ 다면체　❷ ㉠ $n+1$　㉡ $3n$　㉢ $2n$

1 **답** ㄷ, ㅁ

2 **답** (1) ×　(2) ○　(3) ○

(1) 면의 개수가 5개이므로 오면체이다.

3 **답** 사각기둥, 오각기둥 / 5, 7 / 9, 12, 15 / 6, 8, 10 / 직사각형, 직사각형, 직사각형

4 **답** 사각뿔, 오각뿔 / 4, 6 / 8, 10 / 4, 5, 6 / 삼각형, 삼각형, 삼각형

5 **답** 삼각뿔대, 오각뿔대 / 5, 6, 7 / 9, 15 / 8, 10 / 사다리꼴, 사다리꼴, 사다리꼴

 RE 핵심 유형 익히기　　　본문 47~48쪽

1 ②	**2** ③	**3** ㄷ, ㄱ, ㄴ, ㄹ	**4** ④	
5 ①	**6** ②	**7** 34	**8** ④	**9** ③

10 오각뿔대　　**11** ①, ⑤

1 ① 사각뿔대 − 육면체　③ 육각뿔 − 칠면체
④ 오각뿔대 − 칠면체　⑤ 구각기둥 − 십일면체
따라서 바르게 짝 지은 것은 ②이다.　　**답** ②

2 각 다면체의 면의 개수는 다음과 같다.
① 8개　② 6개　③ 10개　④ 7개　⑤ 9개
따라서 면의 개수가 가장 많은 다면체는 ③이다.　**답** ③

3 각 다면체의 면의 개수는 다음과 같다.
ㄱ. 7개　ㄴ. 8개　ㄷ. 6개　ㄹ. 11개
따라서 면의 개수가 적은 것부터 차례대로 나열하면
ㄷ, ㄱ, ㄴ, ㄹ이다.　　**답** ㄷ, ㄱ, ㄴ, ㄹ

4 주어진 다면체의 면의 개수는 7개이다.
이때 각 다면체의 면의 개수는 다음과 같다.
① 5개　② 6개　③ 6개　④ 7개　⑤ 8개
따라서 주어진 다면체와 면의 개수가 같은 것은 ④이다.
답 ④

5 ② 정육면체 − 12개　③ 오각기둥 − 15개
④ 육각뿔대 − 18개　⑤ 십이각뿔 − 24개
따라서 바르게 짝 지은 것은 ①이다.　　**답** ①
(참고) ② 정육면체는 사각기둥이므로 모서리의 개수는
$4 \times 3 = 12$(개)

6 각 다면체의 면의 개수와 꼭짓점의 개수를 차례대로 구하면 다음과 같다.
① 10개, 16개　② 10개, 10개　③ 7개, 10개
④ 12개, 20개　⑤ 6개, 8개
따라서 면의 개수와 꼭짓점의 개수가 같은 다면체는 ②이다.　　**답** ②
(참고) n각뿔의 면의 개수와 꼭짓점의 개수는 $(n+1)$개로 항상 같다.

7 삼각기둥의 모서리의 개수는 $3 \times 3 = 9$(개)이므로 $a=9$
육각뿔의 면의 개수는 $6+1=7$(개)이므로 $b=7$
구각뿔대의 꼭짓점의 개수는 $2 \times 9 = 18$(개)이므로
$c=18$
∴ $a+b+c = 9+7+18 = 34$　　**답** 34

8 ④ 삼각기둥 − 직사각형　　　　**답** ④

9 각 다면체의 옆면의 모양은 다음과 같다.
ㄱ. 삼각형　ㄴ. 정사각형　ㄷ. 삼각형

ㄹ. 사다리꼴 ㅁ. 직사각형 ㅂ. 삼각형
따라서 옆면의 모양이 사각형인 다면체는 ㄴ, ㄹ, ㅁ이다.
답 ③

10 ㈎, ㈏를 만족시키는 입체도형은 각뿔대이다.
이때 ㈐에 의하여 면의 개수가 7개이므로 구하는 입체
도형은 오각뿔대이다. 답 오각뿔대

11 ① 옆면의 모양은 사다리꼴이다.
② 각뿔대의 두 밑면은 서로 평행하지만 합동은 아니다.
③ 모서리의 개수는 18개이다.
④ 육각뿔대와 칠각뿔의 면의 개수는 8개로 같다.
⑤ 육각뿔대와 육각기둥의 꼭짓점의 개수는 12개로 같다.
따라서 옳은 것은 ①, ⑤이다. 답 ①, ⑤

실전 문제 익히기
본문 48쪽

| 1 ② | 2 십일면체 | 3 30 |

1 ㈎, ㈏를 만족시키는 입체도형은 각기둥이다.
구하는 입체도형을 n각기둥이라 하면 ㈐에 의하여
$3n=9$ ∴ $n=3$
따라서 구하는 입체도형은 삼각기둥이고, 삼각기둥의
꼭짓점의 개수는 $2 \times 3 = 6$(개) 답 ②

2 주어진 각뿔대를 n각뿔대라 하면 밑면은 n각형이므로
$\dfrac{n(n-3)}{2} = 27$, $n(n-3) = 54 = 9 \times 6$ ∴ $n=9$
따라서 주어진 각뿔대는 구각뿔대이므로 십일면체이다.
답 십일면체

3 주어진 각기둥을 n각기둥이라 하면 꼭짓점의 개수가 14
개이므로
$2n=14$ ∴ $n=7$
따라서 주어진 각기둥은 칠각기둥이다. … ❶
칠각기둥의 면의 개수는 $7+2=9$(개)이므로
$a=9$ … ❷
칠각기둥의 모서리의 개수는 $3 \times 7 = 21$(개)이므로
$b=21$ … ❸
∴ $a+b=9+21=30$ … ❹
답 30

단계	채점 기준	배점
❶	조건을 만족시키는 각기둥 구하기	30 %
❷	a의 값 구하기	30 %
❸	b의 값 구하기	30 %
❹	$a+b$의 값 구하기	10 %

LECTURE 14 정다면체

RE 개념 다지기
본문 49쪽

확인 개념 키워드 답 ❶ 정다각형, 면
❷ 5, 정육면체, 정팔면체, 정십이면체,
정이십면체
❸ 정사각형, 정오각형

1 답 (1) ㄱ, ㄷ, ㅁ (2) ㄴ (3) ㄹ
(4) ㄱ, ㄴ, ㄹ (5) ㄷ (6) ㅁ

2 답 (1) ○ (2) × (3) ○ (4) ×
(2) 모든 면이 합동인 정다각형이어도 각 꼭짓점에 모인
면의 개수가 같지 않으면 정다면체가 아니다.
(4) 정다면체 중에서 한 꼭짓점에 5개의 면이 모인 정다
면체는 정이십면체이다.

> **월등한 개념**
> 오른쪽 그림은 모든 면이 합동인 정삼각형으로
> 이루어져 있지만 한 꼭짓점에 모인 면의 개수가
> 3개, 4개로 서로 다르므로 정다면체가 아니다.
>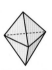

3 답 (1) 4, 6 (2) 6, 12 (3) 6, 12
(4) 20, 30 (5) 20, 12, 30

4 답 (1) 정육면체 (2) 점 I (3) 모서리 HG
(3) 주어진 전개도로 정육면체를
만들면 오른쪽 그림과 같으
므로 모서리 BC와 겹치는
모서리는 모서리 HG이다.

RE 핵심 유형 익히기
본문 50~51쪽

| 1 정사면체 | 2 정육면체 | 3 24 | 4 ③ | 5 ④ |
| 6 ㄷ, ㅁ | 7 ③ | 8 ② | 9 ⑤ | |

1 ㈎를 만족시키는 정다면체는 정사면체, 정팔면체, 정이
십면체이다. 이때 ㈏에 의하여 구하는 정다면체는 정사
면체이다. 답 정사면체

2 ㈎, ㈏에 의하여 구하는 입체도형은 정다면체이고 ㈏를
만족시키는 정다면체는 정사면체, 정육면체, 정십이면
체이다. 이때 ㈐에 의하여 구하는 입체도형은 정육면체
이다. 답 정육면체

3 정팔면체의 모서리의 개수는 12개이므로
$a=12$
정이십면체의 꼭짓점의 개수는 12개이므로
$b=12$
$\therefore a+b=12+12=24$ **답** 24

4 꼭짓점의 개수가 가장 많은 정다면체인 정십이면체의
모서리의 개수는 30개이므로 $a=30$
면의 개수가 가장 적은 정다면체인 정사면체의 꼭짓점
의 개수는 4개이므로 $b=4$
$\therefore a+b=30+4=34$ **답** ③

5 ② 정삼각형으로 이루어진 정다면체는 정사면체, 정팔
면체, 정이십면체의 세 종류이다.
④ 모서리의 개수가 8개인 정다면체는 없다.
⑤ 모서리의 개수가 6개인 정다면체는 정사면체이다.
따라서 옳지 않은 것은 ④이다. **답** ④

6 ㄱ. 정사면체와 정팔면체의 한 면의 모양은 정삼각형이
고 정십이면체의 한 면의 모양은 정오각형이다.
ㄴ. 한 꼭짓점에 모인 각의 크기의 합이 360°이면 평면
이 되므로 입체도형을 만들 수 없다. 따라서 다면체
의 한 꼭짓점에 모인 각의 크기의 합은 360°보다 작
다.
ㄷ. 정사면체의 면의 개수와 꼭짓점의 개수는 4개로 같
다.
ㄹ. 정십이면체와 정이십면체의 꼭짓점의 개수는 각각
20개, 12개이므로 같지 않다.
ㅁ. 정팔면체의 면의 개수와 정육면체의 꼭짓점의 개수
는 8개로 같다.
따라서 옳은 것은 ㄷ, ㅁ이다. **답** ㄷ, ㅁ
참고 정십이면체와 정이십면체의 모서리의 개수는 30개로 같
다.

7 주어진 전개도로 만든 정다면체는 정팔면체이다.
③ 꼭짓점의 개수는 6개이다. **답** ③

8 ② 오른쪽 그림에서 색칠한 두 면이 겹
치므로 정육면체를 만들 수 없다.
답 ②

9 주어진 전개도로 정사면체를 만
들면 오른쪽 그림과 같으므로
\overline{BC}와 꼬인 위치에 있는 모서리
는 \overline{EF}이다. **답** ⑤

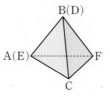

RE **실전 문제** 익히기 본문 51쪽

1 정십이면체 **2** 67 **3** 풀이 참조

1 (개), (내)를 만족시키는 정다면체는 정사면체, 정육면체,
정십이면체이다. 이때 (대)에 의하여
(한 외각의 크기)$=180°\times\dfrac{2}{3+2}=72°$
구하는 입체도형의 한 면을 정n각형이라 하면 한 외각
의 크기가 72°이므로
$\dfrac{360°}{n}=72°$ $\therefore n=5$
따라서 한 면이 정오각형이므로 구하는 입체도형은 정
십이면체이다. **답** 정십이면체

2 주어진 전개도로 만든 정다면체는 정이십면체이다.
정이십면체의 면의 개수는 20개이므로 $a=20$
정이십면체의 꼭짓점의 개수는 12개이므로 $b=12$
정이십면체의 모서리의 개수는 30개이므로 $c=30$
정이십면체의 한 꼭짓점에 모이는 면의 개수는 5개이므
로 $d=5$
$\therefore a+b+c+d=20+12+30+5=67$ **답** 67

3 주어진 입체도형은 정다면체가 아니다. … ❶
정다면체는 모든 면이 합동인 정다각형이고, 각 꼭짓점
에 모인 면의 개수가 같은 다면체이다.
그런데 주어진 다면체는 모든 면이 합동인 정삼각형으
로 이루어져 있지만 한 꼭짓점에 모인 면의 개수가 4개
또는 5개로 같지 않으므로 정다면체가 아니다. … ❷
답 풀이 참조

단계	채점 기준	배점
❶	정다면체인지 아닌지 말하기	30%
❷	이유 설명하기	70%

LECTURE 15 회전체

RE **개념** 다지기 본문 52쪽

확인 개념 키워드 **답** ❶ 회전체 ❷ 원 ❸ 선대칭도형

1 **답** ㄱ, ㄴ, ㄷ, ㅁ
ㅁ.

2 답 ㄴ

주어진 평면도형인 직사각형을 직선 *l*을 회전축으로 하여 1회전 시킬 때 생기는 입체도형은 원기둥이다.

3 답 (1) × (2) ○ (3) ○ (4) ○

(1) 원뿔대를 회전축에 수직인 평면으로 자를 때 생기는 단면은 원이다.

4 답 (1) *a*=9, *b*=4, *c*=8π

(2) *a*=13, *b*=5, *c*=10π

(3) *a*=3, *b*=8, *c*=12π

(1) 원기둥의 옆면인 직사각형의 가로의 길이는 원기둥의 밑면인 원의 둘레의 길이와 같으므로
$$c=2\pi \times 4=8\pi$$

(2) 원뿔의 옆면인 부채꼴의 호의 길이는 원뿔의 밑면인 원의 둘레의 길이와 같으므로
$$c=2\pi \times 5=10\pi$$

(3) 원뿔대의 전개도에서 옆면인 평면도형의 곡선 중 긴 곡선의 길이는 밑면 중 큰 원의 둘레의 길이와 같으므로 $c=2\pi \times 6=12\pi$

RE 핵심 유형 익히기 본문 53~55쪽

1 ③, ⑤	2 ㄴ, ㄹ, ㅁ	3 ③	4 ㄹ
5 ㄴ, ㄷ, ㄹ	6 ④	7 원뿔	8 ②
9 ④	10 25π cm²	11 ③	12 8π cm
13 72π cm²	14 ㄱ, ㄹ	15 ②, ⑤	

1 ③, ⑤ 다면체이다. 답 ③, ⑤

2 ㄱ, ㄷ, ㅂ은 다면체이다. 답 ㄴ, ㄹ, ㅁ

3 ③ 주어진 평면도형을 직선 *l*을 회전축으로 하여 1회전 시키면 윗부분은 원기둥 모양이고, 아랫부분은 원뿔대 모양인 회전체가 된다. 답 ③

4 ㄱ, ㄴ, ㄷ을 1회전 시킨 입체도형은 다음과 같다.

ㄱ. ㄴ. ㄷ.

답 ㄹ

참고 회전축에서 떨어져 있는 원을 1회전 시키면 도넛 모양의 입체도형이 만들어진다.

5 각 선분을 회전축으로 하여 직각삼각형 ABC를 1회전 시키면 다음 그림과 같은 회전체가 된다.

따라서 원뿔을 만들 수 있는 것은 ㄴ, ㄷ, ㄹ이다.

답 ㄴ, ㄷ, ㄹ

6 ④ 원뿔대를 회전축을 포함하는 평면으로 자를 때 생기는 단면은 사다리꼴이다. 답 ④

7 회전축을 포함하는 평면으로 자른 단면이 이등변삼각형인 회전체는 원뿔이다. 답 원뿔

8 만들어진 회전체는 원뿔대이고 각 단면은 다음과 같은 평면으로 잘랐을 때 생긴다.

따라서 그 단면이 될 수 없는 것은 ②이다. 답 ②

9 주어진 평면도형을 직선 *l*을 회전축으로 하여 1회전 시킬 때 생기는 회전체는 오른쪽 그림과 같은 원뿔대이다. 이 회전체를 회전축을 포함하는 평면으로 자를 때 생기는 단면은 사다리꼴이므로 구하는 단면의 넓이는

$$\frac{1}{2}\times(6+8)\times 8=56(\text{cm}^2)$$ 답 ④

다른 풀이 회전축을 포함하는 평면으로 자를 때 생기는 단면의 넓이는 회전시킨 평면도형의 넓이의 2배와 같으므로

$$\left\{\frac{1}{2}\times(3+4)\times 8\right\}\times 2=56(\text{cm}^2)$$

10 주어진 평면도형을 직선 *l*을 회전축으로 하여 1회전 시킬 때 생기는 회전체는 오른쪽 그림과 같다. 이 회전체를 회전축에 수직인 평면으로 자를 때 생기는 단면 중 넓이가 가장 큰 단면은 반지름의 길이가 5 cm인 원이므로 구하는 단면의 넓이는

$$\pi\times 5^2=25\pi(\text{cm}^2)$$ 답 25π cm²

11 주어진 회전체를 밑면에 수직인 평면으로 자를 때 생기는 단면 중 회전축을 포함하는 평면으로 자를 때의 단면이 가장 크다. 따라서 구하는 넓이는

$\dfrac{1}{2} \times 12 \times 9 = 54(\text{cm}^2)$

답 ③

12 원뿔대에서 밑면인 두 원의 둘레의 길이는 각각 전개도의 옆면에서 곡선으로 된 두 부분의 길이와 같다. 이 중 호 AD의 길이는 반지름의 길이가 4 cm인 원의 둘레의 길이와 같으므로

$\widehat{\text{AD}} = 2\pi \times 4 = 8\pi(\text{cm})$

답 8π cm

참고 원뿔대의 전개도에서 두 밑면 중 작은 원의 둘레의 길이는 호 AD의 길이와 같고, 큰 원의 둘레의 길이는 호 BC의 길이와 같다.

13 주어진 원기둥의 전개도는 오른쪽 그림과 같다. 이때 옆면인 직사각형의 가로의 길이는 밑면인 원의 둘레의 길이와 같으므로

$2\pi \times 4 = 8\pi(\text{cm})$

또, 직사각형의 세로의 길이는 원기둥의 높이와 같으므로 9 cm이다.

따라서 구하는 직사각형의 넓이는

$8\pi \times 9 = 72\pi(\text{cm}^2)$

답 72π cm^2

14 ㄴ. 원뿔을 밑면에 수직인 평면으로 자를 때, 회전축을 포함하는 평면으로 자를 때에만 단면의 모양이 이등변삼각형이다.

ㄷ. 회전축에 수직인 평면으로 자를 때 생기는 단면이 모두 합동인 회전체는 원기둥뿐이다.

따라서 옳은 것은 ㄱ, ㄹ이다.

답 ㄱ, ㄹ

참고 원뿔을 밑면에 수직이면서 회전축을 포함하지 않는 평면으로 자를 때 생기는 단면은 오른쪽 그림과 같다.

15 ② 모선의 길이는 5 cm이다.

⑤ 회전축을 포함하는 평면으로 자를 때 생기는 단면은 오른쪽 그림과 같은 이등변삼각형이므로 이 단면의 넓이는

$\dfrac{1}{2} \times 6 \times 4 = 12(\text{cm}^2)$

따라서 옳지 않은 것은 ②, ⑤이다.

답 ②, ⑤

본문 55쪽

| **1** ⑤ | **2** 18 cm | **3** 18π |

1 ⑤

답 ⑤

2 주어진 원뿔의 전개도는 오른쪽 그림과 같고 원뿔의 모선의 길이는 전개도에서 옆면인 부채꼴의 반지름의 길이와 같다. 원뿔의 모선의 길이를 r cm라 하면 전개도에서 부채꼴의 호의 길이는 밑면인 원의 둘레의 길이와 같으므로

$2\pi \times r \times \dfrac{120}{360} = 2\pi \times 6$

$\therefore r = 18$

따라서 원뿔의 모선의 길이는 18 cm이다.

답 18 cm

월등한 개념

반지름의 길이가 r이고 중심각의 크기가 $x°$인 부채꼴의 호의 길이 l은 $l = 2\pi r \times \dfrac{x}{360}$

3 반원을 직선 l을 회전축으로 하여 1회전 시킬 때 생기는 입체도형은 구이다. … ❶

구를 회전축을 포함한 평면으로 자를 때 생기는 단면은 반지름의 길이가 3 cm인 원이므로 그 넓이는

$\pi \times 3^2 = 9\pi(\text{cm}^2)$

$\therefore A = 9\pi$ … ❷

구를 회전축에 수직인 평면으로 자를 때 생기는 단면 중 넓이가 가장 큰 단면은 구의 중심을 지나는 평면으로 자른 단면이다. 이때 생기는 단면은 반지름의 길이가 3 cm인 원이므로 그 넓이는

$\pi \times 3^2 = 9\pi(\text{cm}^2)$

$\therefore B = 9\pi$ … ❸

$\therefore A + B = 9\pi + 9\pi = 18\pi$ … ❹

답 18π

단계	채점 기준	배점
❶	반원을 회전시켜 생기는 입체도형 구하기	10 %
❷	A의 값 구하기	40 %
❸	B의 값 구하기	40 %
❹	$A+B$의 값 구하기	10 %

워크북

LECTURE 16 기둥의 겉넓이와 부피

개념 다지기 본문 56쪽

확인 개념 키워드 답 ❶ 2, 옆넓이 ❷ 밑넓이

1 답 (1) $a=3$, $b=12$ (2) $6\,\mathrm{cm}^2$
 (3) $96\,\mathrm{cm}^2$ (4) $108\,\mathrm{cm}^2$

(1) $b=3+5+4=12$

(2) (밑넓이)$=\dfrac{1}{2}\times3\times4=6(\mathrm{cm}^2)$

(3) (옆넓이)$=12\times8=96(\mathrm{cm}^2)$

(4) (겉넓이)$=$(밑넓이)$\times2+$(옆넓이)
 $=6\times2+96=108(\mathrm{cm}^2)$

2 답 (1) $94\,\mathrm{cm}^2$ (2) $42\pi\,\mathrm{cm}^2$

(1) (겉넓이)$=$(밑넓이)$\times2+$(옆넓이)
 $=(4\times3)\times2+(4+3+4+3)\times5$
 $=24+70=94(\mathrm{cm}^2)$

(2) 밑면인 원의 반지름의 길이는 $\dfrac{1}{2}\times6=3(\mathrm{cm})$이므로

 (겉넓이)$=$(밑넓이)$\times2+$(옆넓이)
 $=(\pi\times3^2)\times2+2\pi\times3\times4$
 $=18\pi+24\pi=42\pi(\mathrm{cm}^2)$

3 답 (1) $20\,\mathrm{cm}^2$ (2) $6\,\mathrm{cm}$ (3) $120\,\mathrm{cm}^3$

(1) (밑넓이)$=5\times4=20(\mathrm{cm}^2)$

(3) (부피)$=$(밑넓이)\times(높이)
 $=20\times6=120(\mathrm{cm}^3)$

4 답 (1) $18\,\mathrm{cm}^3$ (2) $156\,\mathrm{cm}^3$

(1) (부피)$=$(밑넓이)\times(높이)
 $=\left(\dfrac{1}{2}\times3\times2\right)\times6=18(\mathrm{cm}^3)$

(2) (부피)$=$(밑넓이)\times(높이)
 $=\left\{\dfrac{1}{2}\times(5+8)\times3\right\}\times8=156(\mathrm{cm}^3)$

5 답 (1) $63\pi\,\mathrm{cm}^3$ (2) $250\pi\,\mathrm{cm}^3$

(1) (부피)$=$(밑넓이)\times(높이)
 $=(\pi\times3^2)\times7=63\pi(\mathrm{cm}^3)$

(2) 밑면인 원의 반지름의 길이는 $\dfrac{1}{2}\times10=5(\mathrm{cm})$이므로

 (부피)$=$(밑넓이)\times(높이)
 $=(\pi\times5^2)\times10=250\pi(\mathrm{cm}^3)$

RE 핵심 유형 익히기 본문 57~59쪽

1 ③	2 180 cm²	3 ①	4 12	5 ④
6 ⑤	7 ③	8 531 cm³	9 ④	10 ③
11 75π cm³		12 ②	13 7 cm	
14 (6π+36) cm²		15 ③	16 260π cm²	
17 ④				

1 (겉넓이)$=\left\{\dfrac{1}{2}\times(8+2)\times4\right\}\times2+(8+5+2+5)\times9$
 $=40+180$
 $=220(\mathrm{cm}^2)$ 답 ③

2 (겉넓이)$=\left\{\dfrac{1}{2}\times(3+6)\times4\right\}\times2+(3+4+6+5)\times8$
 $=36+144$
 $=180(\mathrm{cm}^2)$ 답 $180\,\mathrm{cm}^2$

3 정육면체의 한 모서리의 길이를 $a\,\mathrm{cm}$라 하면
 $(a\times a)\times6=216$, $a^2=36$
 $\therefore a=6$
 따라서 정육면체의 한 모서리의 길이는 $6\,\mathrm{cm}$이다.
 답 ①

> 월등한 개념
> 정육면체는 넓이가 같은 정사각형 6개로 이루어져 있으므로
> (정육면체의 겉넓이)$=$(한 면의 넓이)$\times6$

4 $\left(\dfrac{1}{2}\times6\times8\right)\times2+(6+8+10)\times h=336$
 $48+24h=336$, $24h=288$
 $\therefore h=12$ 답 12

5 주어진 직사각형을 직선 l을 회전축으로 하여 1회전 시킬 때 생기는 회전체는 오른쪽 그림과 같은 원기둥이므로
 (겉넓이)$=(\pi\times4^2)\times2+(2\pi\times4)\times9$
 $=32\pi+72\pi$
 $=104\pi(\mathrm{cm}^2)$ 답 ④

6 밑면인 원의 반지름의 길이를 $r\,\mathrm{cm}$라 하면
 $2\pi r=4\pi$ $\therefore r=2$
 \therefore (겉넓이)$=(\pi\times2^2)\times2+4\pi\times5$
 $=8\pi+20\pi$
 $=28\pi(\mathrm{cm}^2)$ 답 ⑤

7 원기둥의 높이를 h cm라 하면

$(\pi \times 6^2) \times 2 + (2\pi \times 6) \times h = 192\pi$

$72\pi + 12\pi h = 192\pi$

$12\pi h = 120\pi$ $\therefore h = 10$

따라서 원기둥의 높이는 10 cm이다. **답** ③

8 (부피)$= \left(\dfrac{1}{2} \times 8 \times 6 + \dfrac{1}{2} \times 10 \times 7 \right) \times 9$

$= 59 \times 9 = 531 (\text{cm}^3)$ **답** 531 cm³

9 (부피)=(큰 직육면체의 부피)-(작은 직육면체의 부피)

$= (6 \times 6) \times 7 - (2 \times 3) \times 7$

$= 252 - 42$

$= 210 (\text{cm}^3)$ **답** ④

다른 풀이 주어진 입체도형은 각기둥이므로 부피는

(밑넓이)×(높이)이다.

\therefore (부피)$= (6 \times 6 - 2 \times 3) \times 7$

$= 30 \times 7 = 210 (\text{cm}^3)$

10 원기둥의 밑넓이를 S cm²라 하면

$S \times 12 = 108\pi$ $\therefore S = 9\pi$

따라서 원기둥의 밑넓이는 9π cm²이다. **답** ③

11 직사각형 ABCD를 \overline{AB}를 회전축으로 하여 1회전 시킬 때 생기는 회전체는 오른쪽 그림과 같은 원기둥이므로

(부피)$= (\pi \times 5^2) \times 3 = 75\pi (\text{cm}^3)$ **답** 75π cm³

12 $(\pi \times 3^2) \times h = 45\pi$

$9\pi h = 45\pi$ $\therefore h = 5$ **답** ②

13 밑면인 원의 반지름의 길이를 r cm라 하면

$(\pi \times r^2) \times 6 = 294\pi$, $r^2 = 49$

$\therefore r = 7$

따라서 밑면인 원의 반지름의 길이는 7 cm이다.

답 7 cm

14 (겉넓이)$= \left(\pi \times 3^2 \times \dfrac{40}{360} \right) \times 2$

$+ \left(2\pi \times 3 \times \dfrac{40}{360} + 3 \times 2 \right) \times 6$

$= 2\pi + (4\pi + 36)$

$= 6\pi + 36 (\text{cm}^2)$ **답** $(6\pi + 36)$ cm²

15 $\left(\pi \times 6^2 \times \dfrac{120}{360} \right) \times h = 108\pi$

$12\pi h = 108\pi$ $\therefore h = 9$ **답** ③

16 (밑넓이)$= \pi \times 7^2 - \pi \times 3^2$

$= 49\pi - 9\pi$

$= 40\pi (\text{cm}^2)$

(큰 원기둥의 옆넓이)$= (2\pi \times 7) \times 9$

$= 126\pi (\text{cm}^2)$

(작은 원기둥의 옆넓이)$= (2\pi \times 3) \times 9$

$= 54\pi (\text{cm}^2)$

\therefore (겉넓이)=(밑넓이)×2+(큰 원기둥의 옆넓이)

+(작은 원기둥의 옆넓이)

$= 40\pi \times 2 + 126\pi + 54\pi$

$= 260\pi (\text{cm}^2)$ **답** 260π cm²

17 (부피)=(사각기둥의 부피)-(삼각기둥의 부피)

$= (6 \times 6) \times 8 - \left(\dfrac{1}{2} \times 2 \times 2 \right) \times 8$

$= 288 - 16 = 272 (\text{cm}^3)$ **답** ④

다른 풀이 (밑넓이)$= 6 \times 6 - \dfrac{1}{2} \times 2 \times 2$

$= 36 - 2 = 34 (\text{cm}^2)$

\therefore (부피)=(밑넓이)×(높이)$= 34 \times 8 = 272 (\text{cm}^3)$

RE 실전 문제 익히기
본문 59쪽

1 60 **2** 68π cm³ **3** 7

1 $\left(2\pi \times 6 \times \dfrac{x}{360} + 6 \times 2 \right) \times 8 = 16\pi + 96$

$\left(\dfrac{\pi}{30} x + 12 \right) \times 8 = 16\pi + 96$, $\dfrac{4\pi}{15} x + 96 = 16\pi + 96$

$\dfrac{4\pi}{15} x = 16\pi$ $\therefore x = 60$ **답** 60

2 주어진 평면도형을 직선 l을 회전축으로 하여 1회전 시킬 때 생기는 회전체는 오른쪽 그림과 같으므로

(부피)=(큰 원기둥의 부피)

-(작은 원기둥의 부피)

$= (\pi \times 4^2) \times 5 - (\pi \times 2^2) \times 3$

$= 80\pi - 12\pi$

$= 68\pi (\text{cm}^3)$ **답** 68π cm³

3 병을 바로 놓았을 때 물의 부피는

$(\pi \times 3^2) \times 5 = 45\pi (\text{cm}^3)$ … **❶**

병을 거꾸로 하였을 때 물이 없는 부분의 부피는

$(\pi \times 3^2) \times x = 9\pi x (\text{cm}^3)$ … **❷**

정답과 해설

이때 병의 부피는 $108\pi \text{ cm}^3$이므로

$45\pi+9\pi x=108\pi$

$9\pi x=63\pi$

$\therefore x=7$ ··· ❸

탭 7

단계	채점 기준	배점
❶	물의 부피 구하기	30%
❷	병을 거꾸로 하였을 때 물이 없는 부분의 부피 구하기	30%
❸	x의 값 구하기	40%

LECTURE 17 뿔의 겉넓이와 부피

RE 개념 다지기
본문 60쪽

확인 개념 키워드 **탭** ❶ 옆넓이 ❷ $\dfrac{1}{3}$, $\dfrac{1}{3}$

1 **탭** (1) $a=5$, $b=8$ (2) 25 cm^2
(3) 80 cm^2 (4) 105 cm^2

(2) (밑넓이)$=5\times5=25(\text{cm}^2)$

(3) (옆넓이)$=\left(\dfrac{1}{2}\times5\times8\right)\times4=80(\text{cm}^2)$

(4) (겉넓이)$=$(밑넓이)$+$(옆넓이)
$\qquad =25+80$
$\qquad =105(\text{cm}^2)$

2 **탭** (1) 256 cm^2 (2) $56\pi \text{ cm}^2$
(1) (겉넓이)$=$(밑넓이)$+$(옆넓이)
$\qquad =8\times8+\left(\dfrac{1}{2}\times8\times12\right)\times4$
$\qquad =64+192$
$\qquad =256(\text{cm}^2)$

(2) (겉넓이)$=$(밑넓이)$+$(옆넓이)
$\qquad =\pi\times4^2+\dfrac{1}{2}\times10\times(2\pi\times4)$
$\qquad =16\pi+40\pi$
$\qquad =56\pi(\text{cm}^2)$

3 **탭** (1) $9\pi \text{ cm}^2$ (2) 6 cm (3) $18\pi \text{ cm}^3$
(1) (밑넓이)$=\pi\times3^2=9\pi(\text{cm}^2)$

(3) (부피)$=\dfrac{1}{3}\times$(밑넓이)\times(높이)
$\qquad =\dfrac{1}{3}\times9\pi\times6$
$\qquad =18\pi(\text{cm}^3)$

4 **탭** (1) 70 cm^3 (2) 45 cm^3
(1) (부피)$=\dfrac{1}{3}\times$(밑넓이)\times(높이)
$\qquad =\dfrac{1}{3}\times(6\times5)\times7=70(\text{cm}^3)$

(2) (부피)$=\dfrac{1}{3}\times$(밑넓이)\times(높이)
$\qquad =\dfrac{1}{3}\times\left(\dfrac{1}{2}\times6\times5\right)\times9=45(\text{cm}^3)$

5 **탭** (1) $75\pi \text{ cm}^3$ (2) $120\pi \text{ cm}^3$
(1) (부피)$=\dfrac{1}{3}\times$(밑넓이)\times(높이)
$\qquad =\dfrac{1}{3}\times(\pi\times5^2)\times9=75\pi(\text{cm}^3)$

(2) 밑면인 원의 반지름의 길이는 $\dfrac{1}{2}\times12=6(\text{cm})$이므로
(부피)$=\dfrac{1}{3}\times$(밑넓이)\times(높이)
$\qquad =\dfrac{1}{3}\times(\pi\times6^2)\times10=120\pi(\text{cm}^3)$

RE 핵심 유형 익히기
본문 61~62쪽

1 ③	2 ④	3 $33\pi \text{ cm}^2$	4 ⑤	5 8 cm
6 36 cm^3	7 ⑤	8 $210\pi \text{ cm}^2$	9 ⑤	

1 $10\times10+\left(\dfrac{1}{2}\times10\times x\right)\times4=300$

$100+20x=300$, $20x=200$

$\therefore x=10$ **탭** ③

2 밑면인 원의 반지름의 길이를 $r \text{ cm}$라 하면 부채꼴의 호의 길이와 밑면인 원의 둘레의 길이가 같으므로

$2\pi\times6\times\dfrac{120}{360}=2\pi r$ $\qquad \therefore r=2$

\therefore (겉넓이)$=\pi\times2^2+\dfrac{1}{2}\times6\times(2\pi\times2)$
$\qquad =4\pi+12\pi=16\pi(\text{cm}^2)$ **탭** ④

참고 원뿔의 전개도에서 옆면인 부채꼴의 넓이는 중심각의 크기를 이용하여 다음과 같이 구할 수도 있다.

(넓이)$=\pi\times6^2\times\dfrac{120}{360}=12\pi(\text{cm}^2)$

3 주어진 삼각형을 직선 l을 회전축으로 하여 1회전 시킬 때 생기는 회전체는 오른쪽 그림과 같다.

따라서 구하는 겉넓이는 밑면인 원의 반지름의 길이가 모두 3 cm이고, 모선의 길이가 각각 7 cm, 4 cm인 두 원뿔의 옆넓이의 합과 같다.

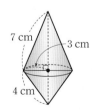

90 ▶ 정답과 해설

\therefore (겉넓이)$=\dfrac{1}{2}\times7\times(2\pi\times3)+\dfrac{1}{2}\times4\times(2\pi\times3)$

$\qquad\qquad=21\pi+12\pi$

$\qquad\qquad=33\pi(\text{cm}^2)$ 달 $33\pi\ \text{cm}^2$

4 (부피)$=$(사각기둥의 부피)$+$(사각뿔의 부피)

$\qquad=(6\times6)\times8+\dfrac{1}{3}\times(6\times6)\times4$

$\qquad=288+48$

$\qquad=336(\text{cm}^3)$ 달 ⑤

5 원뿔의 높이를 h cm라 하면

$\dfrac{1}{3}\times(\pi\times6^2)\times h=96\pi,\ 12\pi h=96\pi$

$\therefore h=8$

따라서 원뿔의 높이는 8 cm이다. 달 8 cm

6 △BCD를 밑면으로 생각하면 높이는 $\overline{\text{CG}}$이므로

(부피)$=\dfrac{1}{3}\times\left(\dfrac{1}{2}\times6\times6\right)\times6$

$\qquad=36(\text{cm}^3)$ 달 $36\ \text{cm}^3$

7 (두 밑면의 넓이의 합)$=4\times4+7\times7$

$\qquad\qquad\qquad\qquad=16+49$

$\qquad\qquad\qquad\qquad=65(\text{cm}^2)$

(옆넓이)$=\left\{\dfrac{1}{2}\times(4+7)\times6\right\}\times4$

$\qquad\quad=132(\text{cm}^2)$

\therefore (겉넓이)$=$(두 밑면의 넓이의 합)$+$(옆넓이)

$\qquad\qquad=65+132$

$\qquad\qquad=197(\text{cm}^2)$ 달 ⑤

8 (두 밑면의 넓이의 합)$=\pi\times3^2+\pi\times9^2=90\pi(\text{cm}^2)$

(옆넓이)$=\dfrac{1}{2}\times15\times(2\pi\times9)-\dfrac{1}{2}\times5\times(2\pi\times3)$

$\qquad\quad=135\pi-15\pi$

$\qquad\quad=120\pi(\text{cm}^2)$

\therefore (겉넓이)$=$(두 밑면의 넓이의 합)$+$(옆넓이)

$\qquad\qquad=90\pi+120\pi$

$\qquad\qquad=210\pi(\text{cm}^2)$ 달 $210\pi\ \text{cm}^2$

9 주어진 사다리꼴을 직선 l을 회전축
으로 하여 1회전 시킬 때 생기는 회
전체는 오른쪽 그림과 같은 원뿔대
이므로

(부피)$=$(큰 원뿔의 부피)$-$(작은 원뿔의 부피)

$\qquad=\dfrac{1}{3}\times(\pi\times6^2)\times8-\dfrac{1}{3}\times(\pi\times3^2)\times4$

$\qquad=96\pi-12\pi=84\pi(\text{cm}^3)$ 달 ⑤

본문 62쪽

1 ①	**2** 78초	**3** $108\pi\ \text{cm}^3$

1 (두 밑면의 넓이의 합)$=\pi\times2^2+\pi\times4^2$

$\qquad\qquad\qquad\qquad=20\pi(\text{cm}^2)$

(옆넓이)$=$(원뿔대의 옆넓이)$+$(원기둥의 옆넓이)

$\qquad\quad=\left\{\dfrac{1}{2}\times10\times(2\pi\times4)-\dfrac{1}{2}\times5\times(2\pi\times2)\right\}$

$\qquad\qquad+(2\pi\times4)\times10$

$\qquad\quad=(40\pi-10\pi)+80\pi$

$\qquad\quad=110\pi(\text{cm}^2)$

\therefore (겉넓이)$=$(두 밑면의 넓이의 합)$+$(옆넓이)

$\qquad\qquad=20\pi+110\pi$

$\qquad\qquad=130\pi(\text{cm}^2)$ 달 ①

2 (그릇에 담겨 있는 물의 부피)$=\dfrac{1}{3}\times(\pi\times3^2)\times6$

$\qquad\qquad\qquad\qquad\qquad\quad=18\pi(\text{cm}^3)$

(그릇의 부피)$=\dfrac{1}{3}\times(\pi\times9^2)\times18$

$\qquad\qquad\quad=486\pi(\text{cm}^3)$

따라서 더 넣어야 하는 물의 부피는

$486\pi-18\pi=468\pi(\text{cm}^3)$

이때 1초에 6π cm^3씩 물이 채워지므로 물을 가득 채우
는 데 $468\pi\div6\pi=78$(초)가 더 걸린다. 달 78초

3 주어진 삼각형을 직선 l을 회전축
으로 하여 1회전 시킬 때 생기는
회전체는 오른쪽 그림과 같다. 이때

(큰 원뿔의 부피)$=\dfrac{1}{3}\times(\pi\times9^2)\times7$

$\qquad\qquad\qquad=189\pi(\text{cm}^3)$ ··· ❶

(작은 원뿔의 부피)$=\dfrac{1}{3}\times(\pi\times9^2)\times3$

$\qquad\qquad\qquad\quad=81\pi(\text{cm}^3)$ ··· ❷

이므로

(부피)$=$(큰 원뿔의 부피)$-$(작은 원뿔의 부피)

$\qquad=189\pi-81\pi$

$\qquad=108\pi(\text{cm}^3)$ ··· ❸

달 $108\pi\ \text{cm}^3$

단계	채점 기준	배점
❶	큰 원뿔의 부피 구하기	40 %
❷	작은 원뿔의 부피 구하기	40 %
❸	회전체의 부피 구하기	20 %

LECTURE 18 구의 겉넓이와 부피

 개념 다지기

확인 개념 키워드 **답** ❶ $4\pi r^2$ ❷ $\frac{4}{3}\pi r^3$

1 **답** (1) 16π cm^2, $\frac{32}{3}\pi$ cm^3

(2) 100π cm^2, $\frac{500}{3}\pi$ cm^3

(1) (겉넓이)$=4\pi \times 2^2 = 16\pi$(cm^2)

(부피)$=\frac{4}{3}\pi \times 2^3 = \frac{32}{3}\pi$(cm^3)

(2) 구의 반지름의 길이가 $\frac{1}{2} \times 10 = 5$(cm)이므로

(겉넓이)$=4\pi \times 5^2 = 100\pi$(cm^2)

(부피)$=\frac{4}{3}\pi \times 5^3 = \frac{500}{3}\pi$(cm^3)

2 **답** (1) 144π cm^2, 288π cm^3

(2) 27π cm^2, 18π cm^3

(1) 구의 반지름의 길이가 $\frac{1}{2} \times 12 = 6$(cm)이므로

(겉넓이)$=4\pi \times 6^2 = 144\pi$(cm^2)

(부피)$=\frac{4}{3}\pi \times 6^3 = 288\pi$(cm^3)

(2) (겉넓이)$=$(구의 겉넓이)$\times \frac{1}{2}+$(원의 넓이)

$=(4\pi \times 3^2) \times \frac{1}{2}+\pi \times 3^2$

$=18\pi + 9\pi$

$=27\pi$(cm^2)

(부피)$=$(구의 부피)$\times \frac{1}{2}$

$=\left(\frac{4}{3}\pi \times 3^3\right) \times \frac{1}{2}$

$=18\pi$(cm^3)

RE 핵심 유형 익히기

1 64π cm^2 **2** ⑤ **3** ② **4** ④ **5** ④

6 $\frac{16}{3}\pi$ cm^3

1 주어진 입체도형은 구의 $\frac{1}{4}$을 잘라 낸 것이다. 잘려진

단면의 넓이는 반지름의 길이가 4 cm인 반원의 넓이의

2배이므로 반지름의 길이가 4 cm인 원의 넓이와 같다.

\therefore (겉넓이)$=$(구의 겉넓이)$\times \frac{3}{4}+$(원의 넓이)

$=(4\pi \times 4^2) \times \frac{3}{4}+\pi \times 4^2$

$=48\pi + 16\pi$

$=64\pi$(cm^2) **답** 64π cm^2

2 (겉넓이)$=$(구의 겉넓이)$+$(원기둥의 옆넓이)

$=4\pi \times 6^2 + (2\pi \times 6) \times 8$

$=144\pi + 96\pi$

$=240\pi$(cm^2) **답** ⑤

3 (부피)$=$(반구의 부피)$+$(원기둥의 부피)

$=\left(\frac{4}{3}\pi \times 3^3\right) \times \frac{1}{2}+(\pi \times 3^2) \times 5$

$=18\pi + 45\pi$

$=63\pi$(cm^3) **답** ②

4 (A의 부피)$=\frac{4}{3}\pi \times 3^3 = 36\pi$(cm^3)

(B의 부피)$=\frac{4}{3}\pi \times 9^3 = 972\pi$(cm^3)

\therefore (A의 부피) : (B의 부피)$=36\pi : 972\pi$

$=1 : 27$ **답** ④

5 (구의 부피) : (원기둥의 부피)$=2 : 3$이고 구의 부피가

36π cm^3이므로

$36\pi :$(원기둥의 부피)$=2 : 3$

\therefore (원기둥의 부피)$=36\pi \times \frac{3}{2}$

$=54\pi$(cm^3) **답** ④

다른 풀이 구의 반지름의 길이를 r cm라 하면

$\frac{4}{3}\pi r^3 = 36\pi$, $r^3 = 27 = 3^3$

$\therefore r = 3$

따라서 밑면의 반지름의 길이가 3 cm, 높이가 6 cm인

원기둥의 부피는

$(\pi \times 3^2) \times 6 = 54\pi$(cm^3)

6 (원뿔의 부피) : (구의 부피)$=1 : 2$이고 구의 부피가

$\frac{32}{3}\pi$ cm^3이므로

(원뿔의 부피) : $\frac{32}{3}\pi = 1 : 2$

\therefore (원뿔의 부피)$=\frac{32}{3}\pi \times \frac{1}{2}=\frac{16}{3}\pi$(cm^3)

답 $\frac{16}{3}\pi$ cm^3

다른 풀이 구의 반지름의 길이를 r cm라 하면

$$\frac{4}{3}\pi r^3 = \frac{32}{3}\pi, \quad r^3 = 8 = 2^3 \quad \therefore r = 2$$

따라서 밑면인 원의 반지름의 길이가 2 cm, 높이가 4 cm 인 원뿔의 부피는

$$\frac{1}{3} \times (\pi \times 2^2) \times 4 = \frac{16}{3}\pi (\text{cm}^3)$$

RE 실전 문제 익히기
본문 64쪽

| **1** 52π cm² | **2** ⑤ | **3** 8 cm |

1 주어진 평면도형을 직선 l을 회전축으로 하여 1회전 시킬 때 생기는 회전체는 오른쪽 그림과 같이 크기가 다른 반 구 두 개가 겹쳐져 있는 입체도형이므로

$$\begin{aligned}
(\text{겉넓이}) &= (4\pi \times 2^2) \times \frac{1}{2} + (4\pi \times 4^2) \times \frac{1}{2} \\
&\quad + (\pi \times 4^2 - \pi \times 2^2) \\
&= 8\pi + 32\pi + 12\pi \\
&= 52\pi (\text{cm}^2)
\end{aligned}$$

답 52π cm²

2 테니스공의 반지름의 길이를 r cm라 하면

$$\frac{4}{3}\pi r^3 \times 3 = 256\pi, \quad r^3 = 64 = 4^3$$

$$\therefore r = 4$$

즉, 테니스공의 반지름의 길이가 4 cm이므로 원기둥 모 양의 통은 밑면인 원의 반지름의 길이가 4 cm, 높이가 $(4 \times 2) \times 3 = 24$ (cm)이다.

따라서 원기둥 모양의 통의 부피는

$$(\pi \times 4^2) \times 24 = 384\pi (\text{cm}^3)$$

답 ⑤

3 구 모양의 쇠구슬 6개의 부피는

$$\left(\frac{4}{3}\pi \times 2^3\right) \times 6 = 64\pi (\text{cm}^3) \quad \cdots \mathbf{❶}$$

쇠구슬 6개를 넣었을 때 올라간 물의 높이를 h cm라 하면

$$(\pi \times 8^2) \times h = 64\pi \quad \therefore h = 1$$

즉, 올라간 물의 높이는 1 cm이다. $\cdots \mathbf{❷}$

따라서 쇠구슬 6개를 넣었을 때 물의 높이는

$$7 + 1 = 8 (\text{cm}) \quad \cdots \mathbf{❸}$$

답 8 cm

단계	채점 기준	배점
❶	쇠구슬 6개의 부피 구하기	40 %
❷	올라간 물의 높이 구하기	40 %
❸	물의 높이 구하기	20 %

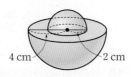
LECTURE 19 줄기와 잎 그림, 도수분포표

RE 개념 다지기
본문 65쪽

확인개념 키워드 답 ❶ 변량 **❷** 줄기, 잎 **❸** 도수

1 **답** (1) × (2) × (3) ○ (4) ×

(1) 자료가 두 자리의 수일 때, 줄기에 십의 자리의 숫자 를 쓰고 잎에 일의 자리의 숫자를 쓴다.

(2) 세로선의 오른쪽에 각 줄기에 해당되는 잎을 작은 수 부터 가로로 쓴다.

(4) (2|4는 24분)은 줄기가 2이고 잎이 4일 때, 24분임 을 뜻한다.

2 **답**

방문 횟수 (0|6은 6회)

줄기	잎
0	6 9
1	5 5 6 8 9
2	0 1 4
3	3 7

(1) **5명** (2) **1**

(1) 줄기가 2인 잎이 3개, 줄기가 3인 잎이 2개이므로 매 점 방문 횟수가 20회 이상인 학생 수는 $3+2=5$(명)

(2) 줄기가 1인 잎이 5개로 가장 많다.

3 **답** (1) ○ (2) × (3) ○ (4) ×

(2) 각 계급에 속하는 자료의 수를 도수라 한다.

(4) 도수분포표에서 자료 하나하나의 정확한 값은 알 수 없다.

4 **답**

책의 수(권)	도수(명)
0^{이상} ~ 10^{미만}	5
10 ~ 20	8
20 ~ 30	4
30 ~ 40	3
합계	20

(1) **10권** (2) **4개** (3) **30권 이상 40권 미만**

(4) **8명** (5) **7명**

(1) 계급의 크기는 계급의 양 끝 값의 차이므로

$$10 - 0 = 10 (권)$$

(4) 읽은 책의 수가 17권인 학생이 속하는 계급은 10권 이상 20권 미만이므로 이 계급의 도수는 8명이다.

(5) 읽은 책의 수가 20권 이상 30권 미만인 계급의 도수 가 4명, 30권 이상 40권 미만인 계급의 도수가 3명이 므로 읽은 책의 수가 20권 이상인 학생 수는

$$4 + 3 = 7 (명)$$

RE **핵심 유형 익히기** 본문 66~67쪽

1 ①, ③	2 245 mm	3 40 %	4 5명	5 여학생
6 남학생, 1명		7 16	8 ⑤	9 60 %
10 25 %				

1 ② 줄기가 3인 잎은 0, 2, 3, 5의 4개이다.
　④ 잎이 가장 많은 줄기는 1이다.
　⑤ 사용 시간이 20시간대인 학생 수는 줄기가 2인 잎의
　　개수와 같으므로 5명이다.
　따라서 옳은 것은 ①, ③이다.　　　　　　**답** ①, ③

2 신발 크기가 큰 학생의 신발 크기부터 차례대로 나열하
　면 260 mm, 260 mm, 260 mm, 255 mm, 255 mm,
　250 mm, 250 mm, 245 mm, …이므로 신발 크기가
　큰 쪽에서 8번째인 학생의 신발 크기는 245 mm이다.
　　　　　　　　　　　　　　　　　　답 245 mm

3 전체 학생 수는 잎의 총 개수와 같으므로
　$5+7+6+4+3=25$(명)
　줄기가 23인 잎 중에서 5 이상인 값이 4개, 줄기가 24인
　잎이 6개이므로 신발 크기가 235 mm 이상 250 mm 미
　만인 학생 수는
　$4+6=10$(명)
　따라서 전체의 $\frac{10}{25}\times100=40(\%)$　　　　**답** 40 %

4 남학생과 여학생에서 줄기가 7인 잎이 각각 1개, 4개이
　므로 앉은키가 80 cm보다 작은 학생은 모두
　$1+4=5$(명)　　　　　　　　　　　　　　**답** 5명

5 앉은키가 가장 큰 학생의 앉은키는 98 cm이다.
　따라서 여학생이다.　　　　　　　　　**답** 여학생

6 남학생과 여학생에서 줄기가 8인 잎은 각각 5개, 4개이
　므로 남학생의 잎이 1개 더 많다.
　따라서 앉은키가 80 cm 이상 90 cm 미만인 학생은 남
　학생이 여학생보다 1명 더 많다.　　**답** 남학생, 1명

7 전체 학생 수가 24명이므로 기록이 30회 이상 40회 미
　만인 계급의 도수는 $24-(2+6+9)=7$(명)
　$\therefore A=7$
　도수가 가장 큰 계급의 도수는 9명이므로
　$B=9$
　$\therefore A+B=7+9=16$　　　　　　　　**답** 16

8 ② 계급의 크기는 계급의 양 끝 값의 차이므로
　　$25-20=5$(m)
　③ 던지기 기록이 30 m 미만인 학생은 $4+7=11$(명)
　④ 전체 학생 수가 32명이므로 던지기 기록이 35 m 이
　　상 40 m 미만인 계급의 도수는
　　$32-(4+7+9+5)=7$(명)
　⑤ 던지기 기록이 25 m인 학생이 속하는 계급은 25 m
　　이상 30 m 미만이므로 이 계급의 도수는 7명이다.
　따라서 옳지 않은 것은 ⑤이다.　　　　　**답** ⑤

9 최고 기온이 17℃ 이상 21℃ 미만인 날은
　$7+11=18$(일)
　따라서 전체의 $\frac{18}{30}\times100=60(\%)$　　**답** 60 %

10 성적이 80점 이상 90점 미만인 응시자 수는
　$80-(11+20+29+7)=13$(명)
　이므로 성적이 80점 이상인 응시자 수는 $13+7=20$(명)
　따라서 입사 시험에 통과한 응시자는 전체의
　$\frac{20}{80}\times100=25(\%)$　　　　　　　　**답** 25 %

참고 성적이 80점 이상인 응시자 수는
$80-(11+20+29)=20$(명)으로 구할 수도 있다.

RE **실전 문제 익히기** 본문 67쪽

1 24 %	2 20명	3 60분 이상 80분 미만

1 지혜네 반 전체 학생 수는
　$3+5+6+7+4=25$(명)
　줄기가 8인 잎 중에서 6보다 큰 값이 2개이고 줄기가 9
　인 잎은 4개이므로 수학 성적이 86점보다 높은 학생 수
　는 $2+4=6$(명)
　따라서 지혜보다 수학 성적이 좋은 학생은 전체의
　$\frac{6}{25}\times100=24(\%)$　　　　　　　　**답** 24 %

2 줄넘기 기록이 30회 이상 40회 미만인 계급의 도수를 x
　명이라 하면 70회 이상 80회 미만인 계급의 도수는 $2x$
　명이므로
　$x+9+6+5+2x=50$
　$3x=30$　　$\therefore x=10$
　이때 줄넘기 기록이 75회인 학생이 속하는 계급은 70회
　이상 80회 미만이므로 구하는 도수는
　$2\times10=20$(명)　　　　　　　　　　　**답** 20명

3 교육 방송 시청 시간이 40분 미만인 학생 수는

$$30 \times \frac{30}{100} = 9(명) \qquad \cdots \; ❶$$

교육 방송 시청 시간이 20분 이상 40분 미만인 계급의
도수는 9−4=5(명) ⋯ ❷

교육 방송 시청 시간이 60분 이상 80분 미만인 계급의
도수는

$$30-(4+5+10)=11(명) \qquad \cdots \; ❸$$

따라서 도수가 가장 큰 계급은 60분 이상 80분 미만이
다. ⋯ ❹

답 60분 이상 80분 미만

단계	채점 기준	배점
❶	교육 방송 시청 시간이 40분 미만인 학생 수 구하기	30 %
❷	교육 방송 시청 시간이 20분 이상 40분 미만인 계급의 도수 구하기	30 %
❸	교육 방송 시청 시간이 60분 이상 80분 미만인 계급의 도수 구하기	30 %
❹	도수가 가장 큰 계급 구하기	10 %

LECTURE 20 히스토그램과 도수분포다각형

개념 다지기
본문 68쪽

확인 개념 키워드 답 ❶ 히스토그램 ❷ 도수분포다각형

1 답 (1) × (2) ○ (3) × (4) ○ (5) ○

(1) 가로축에는 각 계급의 양 끝 값을 표시한다.

(3) 각 직사각형의 세로의 길이는 각 계급의 도수와 같다.

2 답 (1) **10점** (2) **5개** (3) **70점 이상 80점 미만**
 (4) **25명** (5) **7명** (6) **250**

(1) 계급의 크기는 계급의 양 끝 값의 차이므로

 60−50=10(점)

(4) 3+7+8+5+2=25(명)

(6) (직사각형의 넓이의 합)

 =(계급의 크기)×(도수의 총합)

 =10×25=250

3 답

4 답 (1) **2 g** (2) **6개** (3) **40개** (4) **6 g 이상 8 g 미만**
 (5) **9개** (6) **80**

(1) 계급의 크기는 계급의 양 끝 값의 차이므로

 6−4=2(g)

(2) 계급의 개수는 양 끝에 도수가 0인 계급을 제외한 6개
이다.

(3) 3+6+12+10+5+4=40(개)

(5) 5+4=9(개)

(6) (도수분포다각형과 가로축으로 둘러싸인 부분의 넓이)

 =(계급의 크기)×(도수의 총합)

 =2×40=80

주의 도수분포다각형에서 계급의 개수를 셀 때, 양 끝에 도수
가 0인 계급은 세지 않는다.

RE 핵심 유형 익히기
본문 69~70쪽

1 ⑤ **2** 6 **3** 7.5초 이상 8.0초 미만 **4** 20 %
5 7명 **6** 16 **7** 30 m **8** 11명 **9** 12명
10 ③ **11** 5명

1 ① 계급의 크기는 계급의 양 끝 값의 차이므로

 200−100=100(kWh)

③ 2+4+7+10+5=28(가구)

⑤ 10+5=15(가구)

따라서 옳지 않은 것은 ⑤이다. 답 ⑤

2 도수가 가장 큰 계급은 8.0초 이상 8.5초 미만이고 이
계급의 도수는 12명이다.

이때 계급의 크기는 8.5−8.0=0.5(초)이므로 구하는 직
사각형의 넓이는

0.5×12=6 답 6

3 달리기 기록이 7.5초 미만인 학생 수는 4명, 8.0초 미만
인 학생 수는 4+8=12(명)이므로 기록이 좋은 쪽에서
7번째인 학생이 속하는 계급은 7.5초 이상 8.0초 미만이
다. 답 7.5초 이상 8.0초 미만

주의 달리기 기록은 걸린 시간이 짧을수록 그 기록이 좋음에
주의한다.

4 전체 학생 수는 40명이고 기록이 7.5초 이상 8.0초 미만
인 학생 수는 8명이므로 전체의 $\dfrac{8}{40} \times 100 = 20(\%)$

답 20 %

5 던지기 기록이 23 m인 학생이 속하는 계급은 20 m 이상
25 m 미만이므로 그 계급의 도수는 7명이다. 답 7명

6 던지기 기록이 15 m 미만인 학생 수는 2명이므로
$a=2$
던지기 기록이 30 m 이상인 학생 수는 $6+2=8$(명)이
므로 $b=8$
$\therefore ab=2\times 8=16$ **답** 16

7 전체 학생 수는 $2+3+7+12+6+2=32$(명)이므로
던지기 기록이 상위 25 % 이내에 속하는 학생 수는
$32\times\dfrac{25}{100}=8$(명)
이때 던지기 기록이 35 m 이상인 학생 수는 2명, 30 m
이상인 학생 수는 $6+2=8$(명)이므로 던지기 기록이 상
위 25 % 이내에 속하는 학생의 기록은 최소 30 m 이상
이다. **답** 30 m

8 전체 학생 수가 30명이므로 하루 동안 인터넷 사용 시
간이 50분 이상 60분 미만인 학생 수는
$30-(5+8+4+2)=11$(명) **답** 11명

9 전체 학생 수를 x명이라 하면 국어 성적이 70점 미만인
학생 수는 $2+4+8=14$(명)이고 전체의
$100-60=40$(%)이므로
$\dfrac{14}{x}\times 100=40$ $\therefore x=35$
따라서 전체 학생 수가 35명이므로 국어 성적이 70점
이상 80점 미만인 학생 수는
$35-(14+5+4)=12$(명) **답** 12명

10 ① 전체 학생 수는
1반: $2+9+10+4=25$(명)
2반: $3+4+10+6+2=25$(명)
즉, 1반과 2반의 전체 학생 수는 같다.
② 독서 시간이 4시간 이상 8시간 미만인 계급에 속하
는 학생은 2반에만 있으므로 독서 시간이 가장 짧은
학생은 2반에 있다.
③ 독서 시간이 12시간 이상 16시간 미만인 학생은 1반
이 9명, 2반이 10명이므로 2반이 1반보다 많다.
④ 1반의 그래프가 2반의 그래프보다 오른쪽으로 치우
쳐 있으므로 1반 학생들의 독서 시간이 2반 학생들
의 독서 시간보다 많은 편이라고 할 수 있다.
⑤ 계급의 크기가 같고, 1반과 2반의 학생 수가 같으므
로 각각의 그래프와 가로축으로 둘러싸인 부분의 넓
이는 서로 같다.
따라서 옳지 않은 것은 ③이다. **답** ③

11 독서 시간이 12시간 미만인 학생 수는 1반이 2명, 2반
이 $3+4=7$(명)이므로 구하는 학생 수의 차는
$7-2=5$(명) **답** 5명

RE 실전 문제 익히기 본문 70쪽

1 87 **2** 30 % **3** 25 %

1 점심을 먹는 데 걸리는 시간이 12분 미만인 학생 수는
6명, 14분 미만인 학생 수는 $6+7=13$(명)이므로 점심
을 10번째로 빨리 먹은 학생이 속하는 계급은 12분 이
상 14분 미만이다.
$\therefore a=7$
또, 전체 학생 수는 $6+7+13+9+5=40$(명)이고, 계
급의 크기는 $12-10=2$(분)이므로
(도수분포다각형과 가로축으로 둘러싸인 부분의 넓이)
$=$(계급의 크기)\times(도수의 총합)
$=2\times 40=80$
$\therefore b=80$
$\therefore a+b=7+80=87$ **답** 87

2 A, B 두 중학교의 전체 학생 수는
A 중학교: $6+10+3+1=20$(명)
B 중학교: $3+9+7+1=20$(명)
따라서 두 중학교의 전체 학생 수는
$20+20=40$(명)
이때 만족도가 60점 이상 70점 미만인 학생 수는
A 중학교가 3명, B 중학교가 9명으로 모두
$3+9=12$(명)이므로 전체의
$\dfrac{12}{40}\times 100=30$(%) **답** 30 %

3 윗몸일으키기 기록이 20회 이상 30회 미만인 학생 수를
$5x$명이라 하면 30회 이상 40회 미만인 학생 수는 $3x$명
이다.
이때 전체 학생 수가 32명이므로
$5+9+5x+3x+2=32$
$8x=16$ $\therefore x=2$
즉, 윗몸일으키기 기록이 30회 이상 40회 미만인 학생
수는 $3\times 2=6$(명) ··· ❶
따라서 기록이 30회 이상인 학생 수는 $6+2=8$(명)이므
로 전체의
$\dfrac{8}{32}\times 100=25$(%) ··· ❷
답 25 %

단계	채점 기준	배점
❶	윗몸일으키기 기록이 30회 이상 40회 미만인 학생 수 구하기	60 %
❷	윗몸일으키기 기록이 30회 이상인 학생은 전체의 몇 %인지 구하기	40 %

LECTURE 21 상대도수와 그 그래프

RE 개념 다지기
본문 71쪽

확인 개념 키워드 답 ❶ 상대도수 ㉠ 총합 ㉡ 도수
　　　　　　　　 ❷ 상대도수
　　　　　　　　 ❸ 히스토그램, 도수분포다각형

1 답 (1) × (2) ○ (3) ○
(1) 상대도수의 총합은 항상 1이다.

2 답 $A=0.04$, $B=10$, $C=0.36$, $D=1$
$A=\dfrac{1}{25}=0.04$, $B=25\times0.4=10$, $C=\dfrac{9}{25}=0.36$
또, 상대도수의 총합은 항상 1이므로 $D=1$

3 답 (1) 0.3 (2) 12
(1) $\dfrac{15}{50}=0.3$
(2) $50\times0.24=12$

4 답 0.08, 0.22, 0.4, 0.26, 0.04, 1

5 답 (1) 0.2 (2) 14명 (3) 25 %
(2) 상대도수가 가장 큰 계급은 8시간 이상 10시간 미만이고 이 계급의 상대도수는 0.35이므로 도수는
$40\times0.35=14$(명)
(3) 봉사 활동 시간이 10시간 이상인 계급의 상대도수의 합은 $0.1+0.15=0.25$이므로 전체의
$0.25\times100=25$(%)
참고 (백분율)=(상대도수)$\times100$(%)

RE 핵심 유형 익히기
본문 72~73쪽

1 40명	**2** 14	**3** ②	**4** 42명	**5** 2학년
6 9권 이상 12권 미만		**7** ㄴ, ㄷ		
8 160 cm 이상 170 cm 미만			**9** 50명	**10** 5 %
11 A 중학교, 1명		**12** A 중학교		

1 통학 거리가 1.5 km 이상 2.0 km 미만인 계급의 도수가 10명, 상대도수가 0.25이므로 전체 학생 수는
$\dfrac{10}{0.25}=40$(명)
답 40명

2 $A=\dfrac{4}{40}=0.1$, $B=40\times0.3=12$
또, 상대도수의 총합은 항상 1이므로 $C=1$
∴ $10A+B+C=10\times0.1+12+1=14$
답 14

3 통학 거리가 1.0 km 이상 1.5 km 미만인 계급의 상대도수는 $1-(0.1+0.25+0.3+0.2)=0.15$
따라서 이 계급의 도수는
$40\times0.15=6$(명)
답 ②
다른 풀이 통학 거리가 2.5 km 이상 3.0 km 미만인 계급의 도수는 $40\times0.2=8$(명)이므로 통학 거리가 1.0 km 이상 1.5 km 미만인 계급의 도수는
$40-(4+10+12+8)=6$(명)

4 콜레스테롤 수치가 190 mg/dL 이상 200 mg/dL 미만인 계급의 상대도수는
$1-(0.2+0.15+0.25+0.1)=0.3$
따라서 이 계급의 도수는
$140\times0.3=42$(명)
답 42명

5 읽은 책의 수가 12권 이상 15권 미만인 학생의 비율은
1학년: $\dfrac{7}{50}=0.14$, 2학년: $\dfrac{6}{40}=0.15$
따라서 2학년의 비율이 더 높다.
답 2학년

6 1학년과 2학년 학생들이 읽은 책의 수에 대한 상대도수의 분포표는 오른쪽과 같다. 따라서 두 학년에서 상대도수가 같은 계급은 9권 이상 12권 미만이다.

책의 수(권)	상대도수	
	1학년	2학년
3이상 ~ 6미만	0.12	0.2
6 ~ 9	0.32	0.35
9 ~ 12	0.3	0.3
12 ~ 15	0.14	0.15
15 ~ 18	0.12	0
합계	1	1

답 9권 이상 12권 미만

7 ㄱ. 도수가 가장 큰 계급은 상대도수가 가장 큰 계급이
므로 60분 이상 80분 미만이다.
ㄴ. 혼자 공부하는 시간이 80분 이상인 계급의 상대도
수의 합은
$0.24+0.12=0.36$
이므로 전체의
$0.36×100=36(\%)$
ㄷ. 혼자 공부하는 시간이 60분 이상 80분 미만인 계급
의 상대도수는 0.3이므로 이 계급의 도수는
$200×0.3=60(명)$
따라서 옳은 것은 ㄴ, ㄷ이다.　　　　　　🈺 ㄴ, ㄷ

8 도수가 가장 작은 계급은 상대도수가 가장 작은 계급이
므로 130 cm 이상 140 cm 미만이다. 이 계급의 상대도
수가 0.12이므로 전체 학생 수는
$\dfrac{12}{0.12}=100(명)$
키가 170 cm 이상 180 cm 미만인 계급의 도수는
$100×0.14=14(명)$
키가 160 cm 이상 170 cm 미만인 계급의 도수는
$100×0.26=26(명)$
따라서 키가 큰 쪽에서 20번째인 학생이 속하는 계급은
160 cm 이상 170 cm 미만이다.
🈺 160 cm 이상 170 cm 미만

9 A 중학교에서 기록이 24분 미만인 계급의 상대도수의
합은 $0.1+0.4=0.5$
따라서 구하는 학생 수는
$100×0.5=50(명)$　　　　　　　　　　　🈺 50명

10 B 중학교에서 기록이 20분 이상 22분 미만인 계급의 상
대도수는 0.05이므로 전체의
$0.05×100=5(\%)$　　　　　　　　　　　🈺 5 %

11 기록이 26분 이상 28분 미만인 계급의 도수는
A 중학교: $100×0.15=15(명)$
B 중학교: $40×0.35=14(명)$
따라서 A 중학교가 1명 더 많다.　　🈺 A 중학교, 1명

12 B 중학교의 그래프가 A 중학교의 그래프보다 오른쪽으
로 치우쳐 있으므로 B 중학교 학생들이 A 중학교 학생
들보다 상대적으로 더 오래 걸렸다.
따라서 A 중학교의 기록이 B 중학교의 기록보다 상대
적으로 더 좋다고 할 수 있다.　　　　　🈺 A 중학교

| 1 17명 | 2 46명 | 3 0.2 |

1 던지기 기록이 25 m 이상 30 m 미만인 계급의 도수가
5명이고 상대도수가 0.1이므로 전체 학생 수는
$\dfrac{5}{0.1}=50(명)$
상대도수의 총합은 1이므로 던지기 기록이 40 m 이상
45 m 미만인 계급의 상대도수는
$1-(0.1+0.16+0.2+0.14+0.06)=0.34$
따라서 구하는 학생 수는
$50×0.34=17(명)$　　　　　　　　　　🈺 17명

2 전체 학생 수는
남학생: $\dfrac{16}{0.2}=80(명)$
여학생: $\dfrac{20}{0.2}=100(명)$
훌라후프 돌리기 기록이 30회 이상인 계급의 상대도수
의 합은 남학생이 $0.1+0.1=0.2$, 여학생이
$0.16+0.14=0.3$이므로 그 학생 수는
남학생: $80×0.2=16(명)$
여학생: $100×0.3=30(명)$
따라서 훌라후프 돌리기 기록이 30회 이상인 학생 수는
$16+30=46(명)$　　　　　　　　　　　🈺 46명

3 무게가 150 g 이상 160 g 미만인 계급의 도수가 24개이
고 상대도수가 0.08이므로 전체 감의 개수는
$\dfrac{24}{0.08}=300(개)$　　　　　　　　　　… ❶
따라서 무게가 160 g 이상 170 g 미만인 계급의 상대도
수는 $\dfrac{60}{300}=0.2$　　　　　　　　　　… ❷
🈺 0.2

단계	채점 기준	배점
❶	전체 감의 개수 구하기	60 %
❷	무게가 160 g 이상 170 g 미만인 계급의 상대	
도수 구하기 | 40 % |

Part Ⅱ 단원 Test

Ⅰ-1 기본 도형

본문 74~76쪽

01 ②	**02** ④	**03** 60°	**04** ④	**05** ①, ④
06 ③	**07** ②	**08** ①	**09** ②	**10** ③
11 ④	**12** ②	**13** ①, ④	**14** ④	**15** ③
16 50 cm	**17** 130°	**18** 6	**19** ③	
20 (1) 15° (2) 25° (3) 40°			**21** 80°	

01 $2\angle x+4\angle x=90°$이므로

$6\angle x=90°$　∴ $\angle x=15°$　　　답 ②

02 ④ 두 직선 m과 n의 교점은 점 B의 1개이다.　답 ④

03 오른쪽 그림에서 $\angle a$의 엇각은 $\angle x$이
므로 $\angle x=120°$ (맞꼭지각)

$\angle b$의 동위각은 $\angle y$이므로

$\angle y=180°-120°=60°$

따라서 구하는 각의 크기의 차는 $120°-60°=60°$

답 60°

04 ④ 두 직선이 평행할 때만 동위각의 크기가 같다.　답 ④

05 \overrightarrow{BC}는 점 B에서 시작하여 점 C의 방향으로 뻗어 나가는 반직선이므로 \overrightarrow{BC}를 포함하는 것은 ①, ④이다.

답 ①, ④

06 ㄱ. $\overline{AM}=\dfrac{1}{2}\overline{AB}$이므로 $\overline{AM}=\overline{BC}$

ㄴ. $\overline{AM}=\overline{MB}=\overline{BC}$이므로

$\overline{AC}=\overline{AM}+\overline{MB}+\overline{BC}=3\overline{BC}$

ㄷ. $\overline{AC}=3\overline{BC}=3\overline{MB}$　∴ $\overline{MB}=\dfrac{1}{3}\overline{AC}$

ㄹ. $\overline{AC}=\overline{AB}+\overline{BC}=\overline{AB}+\dfrac{1}{2}\overline{AB}=\dfrac{3}{2}\overline{AB}$

따라서 옳은 것은 ㄱ, ㄴ, ㄹ이다.　답 ③

07 $\overline{AB}=2\overline{AM}=2\times10=20\,(\text{cm})$

$3\overline{AB}=5\overline{BC}$이므로 $\overline{BC}=\dfrac{3}{5}\overline{AB}=\dfrac{3}{5}\times20=12\,(\text{cm})$

∴ $\overline{AC}=\overline{AB}+\overline{BC}=20+12=32\,(\text{cm})$　답 ②

08 오른쪽 그림에서

$(\angle x+35°)+(2\angle x-15°)$
$\qquad\qquad +(3\angle x+10°)$
$=180°$

$6\angle x=150°$　∴ $\angle x=25°$

$\angle y=2\angle x-15°=2\times25°-15°=35°$

∴ $\angle y-\angle x=35°-25°=10°$　　답 ①

09 주어진 전개도로 만든 삼각뿔은 오른쪽 그림과 같으므로 모서리 AF와 만나지 않는 모서리는 \overline{BD}이다.

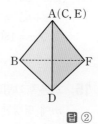

답 ②

10 \overline{DF}와 꼬인 위치에 있는 모서리는 \overline{AB}, \overline{AE}, \overline{BC}, \overline{CG}, \overline{EH}, \overline{GH}의 6개이므로 $a=6$

\overline{BD}와 수직으로 만나는 모서리는 \overline{BF}, \overline{DH}의 2개이므로 $b=2$

∴ $a+b=6+2=8$　　답 ③

11 ① 면 ADGC와 수직인 면은 면 ABC, 면 ABED, 면 CFG, 면 DEFG의 4개이다.

② 모서리 BF와 한 점에서 만나는 면은 면 ABC, 면 ABED, 면 CFG, 면 DEFG의 4개이다.

③ 모서리 CG를 포함하는 면은 면 ADGC, 면 CFG의 2개이다.

④ 모서리 BC와 평행한 모서리는 없다.

⑤ 모서리 DG와 수직인 면은 면 ABED, 면 CFG의 2개이다.

따라서 옳지 않은 것은 ④이다.　　답 ④

12 오른쪽 그림에서

$2\angle x+32°=4\angle x-48°$

(맞꼭지각)

이므로

$2\angle x=80°$　∴ $\angle x=40°$

평각의 크기는 180°이므로

$\angle a=180°-(2\angle x+32°)$
$\qquad =180°-(2\times40°+32°)$
$\qquad =68°$

$l/\!/m$이므로 $\angle y=\angle a=68°$ (동위각)

∴ $\angle x+\angle y=40°+68°=108°$　　답 ②

13 ① 두 직선 l, m이 다른 한 직선 d와 만날 때, 동위각의 크기가 90°로 같으므로 $l/\!/m$

④ 두 직선 b, c가 다른 한 직선 m과 만날 때, 동위각의 크기가 68°로 같으므로 $b/\!/c$

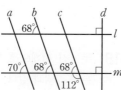

답 ①, ④

14 오른쪽 그림과 같이 두 직선 l, m 에 평행한 직선 p를 그으면
$\angle x + 30° + 35° = 180°$
$\angle x + 65° = 180°$
$\therefore \angle x = 180° - 65° = 115°$

🔲 ④

15 오른쪽 그림과 같이 두 직선 l, m에 평행한 직선 p, q를 그으면
$(\angle x - 25°) + (\angle y - 30°)$
$= 180°$
$\angle x + \angle y - 55° = 180°$
$\therefore \angle x + \angle y = 180° + 55° = 235°$

🔲 ③

월등한 개념

다음 그림과 같이 평행선 사이에서 두 번 꺾인 경우 평행선에서 크기의 합이 180°인 두 각을 찾을 수 있다.

→ $\angle c + \angle d = 180°$

16 $\overline{AB} = 4\overline{CD}$, $\overline{BC} = 2\overline{CD}$이고
$\overline{BM} = \overline{MC} = \overline{CD}$, $\overline{CN} = \dfrac{1}{2}\overline{CD}$이므로
$\overline{MN} = \overline{MC} + \overline{CN} = \overline{CD} + \dfrac{1}{2}\overline{CD} = \dfrac{3}{2}\overline{CD}$
따라서 $\dfrac{3}{2}\overline{CD} = 15$이므로 $\overline{CD} = 10(\text{cm})$
$\therefore \overline{AM} = \overline{AB} + \overline{BM} = 4\overline{CD} + \overline{CD}$
$= 5\overline{CD} = 5 \times 10 = 50(\text{cm})$

🔲 50 cm

17 시침이 시계의 12를 가리킬 때부터 3시 40분이 될 때까지 움직인 각의 크기는
$30° \times 3 + 0.5° \times 40 = 90° + 20° = 110°$
분침이 시계의 12를 가리킬 때부터 3시 40분이 될 때까지 움직인 각의 크기는
$6° \times 40 = 240°$
따라서 구하는 각의 크기는 $240° - 110° = 130°$

🔲 130°

18 주어진 전개도로 만든 삼각기둥은 오른쪽 그림과 같다.
모서리 \overline{AJ}와 수직으로 만나는 모서리는 \overline{AB}, \overline{AH}, \overline{JC}의 3개이므로 $a = 3$

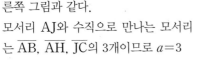

면 ABCJ와 수직인 면은 면 ABEH, 면 AHJ, 면 BEC 의 3개이므로 $b = 3$
$\therefore a + b = 3 + 3 = 6$

🔲 6

19 오른쪽 그림과 같이 두 직선 l, m에 평행한 직선 p, q를 그으면
$(\angle x + 40°) + 50° = 115°$
$90° + \angle x = 115°$
$\therefore \angle x = 115° - 90° = 25°$

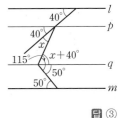

🔲 ③

20 (1) $\angle AOC = 90° + \angle BOC$이고 $\angle AOC = 7\angle BOC$이므로
$90° + \angle BOC = 7\angle BOC$
$6\angle BOC = 90°$
$\therefore \angle BOC = 15°$ ⋯ ❶

(2) $\angle COE = 90° - \angle BOC = 90° - 15° = 75°$
이때 $\angle DOE = 2\angle COD$이므로
$\angle COE = \angle COD + \angle DOE = \angle COD + 2\angle COD$
$= 3\angle COD$
따라서 $3\angle COD = 75°$이므로
$\angle COD = 25°$ ⋯ ❷

(3) $\angle BOD = \angle BOC + \angle COD$
$= 15° + 25° = 40°$ ⋯ ❸

🔲 (1) 15° (2) 25° (3) 40°

단계	채점 기준	배점
❶	$\angle BOC$의 크기 구하기	40%
❷	$\angle COD$의 크기 구하기	40%
❸	$\angle BOD$의 크기 구하기	20%

21 오른쪽 그림에서 $l \parallel m$이고, 정삼각형 ABC의 한 각의 크기는 60°이므로
$\angle x = 40° + 60°$
$= 100°$ (엇각) ⋯ ❶
평각의 크기는 180°이므로
$\angle y + 60° + 100° = 180°$
$\therefore \angle y = 20°$ ⋯ ❷
$\therefore \angle x - \angle y = 100° - 20° = 80°$ ⋯ ❸

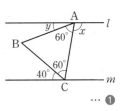

🔲 80°

단계	채점 기준	배점
❶	$\angle x$의 크기 구하기	40%
❷	$\angle y$의 크기 구하기	40%
❸	$\angle x - \angle y$의 크기 구하기	20%

Ⅰ-2 작도와 합동

본문 77~79쪽

01 ③	02 ⑤	03 ⑤	04 ①, ③	05 ㉠
06 ③, ⑤	07 ㄴ	08 민우	09 ㄱ, ㄴ, ㄷ	
10 ⑤	11 6 cm, 43°			
12 △ABE≡△BCF, SAS 합동		13 ASA 합동		
14 2개	15 ③	16 13 cm	17 (1) 6개 (2) 2개	
18 △ADC, SAS 합동				

01 답 ③

02 ⑤ 합동인 도형은 모양과 크기가 모두 같다. 답 ⑤

03 ①, ② ㄱ과 ㅂ은 대응하는 세 변의 길이가 각각 같으므로 SSS 합동이다.
③ ㄴ과 ㄹ은 합동인지 아닌지 알 수 없다.
④, ⑤ ㄷ과 ㅁ은 대응하는 두 변의 길이가 각각 같고 그 끼인각의 크기가 같으므로 SAS 합동이다.
따라서 합동인 삼각형과 그 합동 조건을 바르게 짝 지은 것은 ⑤이다. 답 ⑤

04 ① 7>2+4　② 5<3+4　③ 10=5+5
④ 6<6+6　⑤ 10<7+8
따라서 삼각형의 세 변의 길이가 될 수 없는 것은 ①, ③이다. 답 ①, ③

05 작도 순서를 차례대로 나열하면 ㉢, ㉤, ㉠, ㉣, ㉡이므로 ㉤ 다음 순서로 작도해야 하는 것은 ㉠이다. 답 ㉠

06 ① 점 P를 지나고 직선 l에 평행한 직선을 작도한 것이다.
② $\overline{PD}=\overline{CD}$인지는 알 수 없다.
④ 작도 순서는 ㉤ → ㉡ → ㉣ → ㉢ → ㉠이다.
따라서 옳은 것은 ③, ⑤이다. 답 ③, ⑤

07 ㄴ. 변을 먼저 작도하지 않고 두 각을 연이어 작도할 수 없다. 답 ㄴ

08 진희: 한 변의 길이와 그 양 끝 각의 크기가 주어진 경우이다.
민우: 세 각의 크기가 주어지면 모양은 같고 크기가 다른 무수히 많은 삼각형이 그려진다.
현서: 두 변의 길이와 그 끼인각의 크기가 주어진 경우이다.
따라서 △ABC를 하나로 작도할 수 없는 사람은 민우이다. 답 민우

09 ㄱ, ㄴ. ∠C=180°−(60°+50°)=70°이므로 한 변의 길이와 그 양 끝 각의 크기가 주어진 경우이다.
ㄷ. 한 변의 길이와 그 양 끝 각의 크기가 주어진 경우이다.
따라서 필요한 조건은 ㄱ, ㄴ, ㄷ이다. 답 ㄱ, ㄴ, ㄷ

10 ⑤ 오른쪽 그림의 두 마름모는 한 변의 길이가 같지만 합동은 아니다.

답 ⑤

11 \overline{AB}의 대응변은 \overline{DE}이므로
$\overline{AB}=\overline{DE}=6$ cm
∠F의 대응각은 ∠C이므로
∠F=∠C=43° 답 6 cm, 43°

12 △ABE와 △BCF에서
$\overline{AB}=\overline{BC}$,
$\overline{BE}=\overline{CF}$,
∠ABE=∠BCF=90°
∴ △ABE≡△BCF (SAS 합동)
답 △ABE≡△BCF, SAS 합동

13 △ABC와 △DEF에서
$\overline{BC}=\overline{BF}+\overline{FC}=\overline{EC}+\overline{FC}=\overline{EF}$
$\overline{AB}/\!/\overline{ED}$이므로 ∠ABC=∠DEF (엇각)
$\overline{AC}/\!/\overline{FD}$이므로 ∠ACB=∠DFE (엇각)
∴ △ABC≡△DEF (ASA 합동) 답 ASA 합동

14 (i) 가장 긴 변의 길이가 5 cm일 때
나머지 두 변의 길이가 2 cm, 4 cm이면
5<2+4이므로 삼각형을 만들 수 있다.
(ii) 가장 긴 변의 길이가 8 cm일 때
나머지 두 변의 길이가
2 cm, 4 cm이면 8>2+4이므로 삼각형을 만들 수 없다.
2 cm, 5 cm이면 8>2+5이므로 삼각형을 만들 수 없다.
4 cm, 5 cm이면 8<4+5이므로 삼각형을 만들 수 있다.
(i), (ii)에서 만들 수 있는 서로 다른 삼각형의 개수는 세 변의 길이가 (2 cm, 4 cm, 5 cm),
(4 cm, 5 cm, 8 cm)인 2개이다. 답 2개

15 △ACB와 △DEB에서
$\overline{BC}=\overline{BE}$,
∠B는 공통,
$\overline{AB}=\overline{AE}+\overline{BE}=\overline{DC}+\overline{BC}=\overline{DB}$
∴ △ACB≡△DEB (SAS 합동)

따라서 $\angle BAC = \angle BDE = 25°$이므로 $\triangle ACB$에서
$\angle ACB = 180° - (25° + 45°) = 110°$
$\therefore \angle x = 180° - 110° = 70°$ **답** ③

16 $\triangle ABD$와 $\triangle CAE$에서
$\overline{AB} = \overline{CA}$
$\angle DAB = 90° - \angle CAE$
$\qquad = \angle ECA$
$\angle ABD = 90° - \angle DAB$
$\qquad = \angle CAE$
$\therefore \triangle ABD \equiv \triangle CAE$ (ASA 합동)
따라서 $\overline{DA} = \overline{EC} = 7\,cm$이므로
$\overline{BD} = \overline{AE} = 20 - 7 = 13(cm)$ **답** 13 cm

17 (1) 두 자연수 x, y에 대하여 $x < y < 5$를 만족시키는 순서쌍 (x, y)는
$(1, 2), (1, 3), (1, 4),$
$(2, 3), (2, 4),$
$(3, 4)$
의 6개이다. ⋯ ❶
(2) (1)에서 구한 각각의 x, y와 나머지 한 변의 길이 5에 대하여
$5 > 1+2,\ 5 > 1+3,\ 5 = 1+4,$
$5 = 2+3,\ 5 < 2+4,$
$5 < 3+4$
이므로 x, y, 5가 삼각형의 세 변의 길이가 되게 하는 순서쌍 (x, y)는 $(2, 4), (3, 4)$의 2개이다. ⋯ ❷
답 (1) 6개 (2) 2개

단계	채점 기준	배점
❶	두 자연수 x, y에 대하여 $x < y < 5$를 만족시키는 순서쌍 (x, y)의 개수 구하기	50%
❷	삼각형의 세 변의 길이가 되게 하는 순서쌍 (x, y)의 개수 구하기	50%

18 $\triangle ABE$와 $\triangle ADC$에서
$\overline{AB} = \overline{AD}$ (정삼각형 ADB의 한 변의 길이) ⋯ ❶
$\overline{AE} = \overline{AC}$ (정삼각형 ACE의 한 변의 길이) ⋯ ❷
$\angle BAE = \angle BAC + 60° = \angle DAC$ ⋯ ❸
$\therefore \triangle ABE \equiv \triangle ADC$ (SAS 합동) ⋯ ❹
답 $\triangle ADC$, SAS 합동

단계	채점 기준	배점
❶	$\overline{AB} = \overline{AD}$임을 보이기	20%
❷	$\overline{AE} = \overline{AC}$임을 보이기	20%
❸	$\angle BAE = \angle DAC$임을 보이기	30%
❹	$\triangle ABE$와 합동인 삼각형을 찾고, 합동 조건 구하기	30%

Ⅱ-1 다각형
본문 80~82쪽

01 ②	**02** ⑤	**03** ③	**04** 20°	**05** 정칠각형
06 ④	**07** ③	**08** ③	**09** 129°	**10** ④
11 ②	**12** 360°	**13** ③	**14** ④	**15** ④
16 ②	**17** ⑤	**18** 84°		
19 (1) 정십각형 (2) 1440°			**20** 26°	

01 다각형은 3개 이상의 선분으로 둘러싸인 평면도형이므로 다각형인 것은 ㄱ, ㄹ, ㅁ의 3개이다. **답** ②

02 $\angle x = 180° - 85° = 95°$, $\angle y = 180° - 75° = 105°$
$\therefore \angle x + \angle y = 95° + 105° = 200°$ **답** ⑤

03 꼭짓점의 개수가 8개인 다각형은 팔각형이므로 팔각형의 한 꼭짓점에서 그을 수 있는 대각선의 개수는
$8 - 3 = 5(개)$ **답** ③
참고 꼭짓점의 개수가 n개인 다각형은 n각형이고 n각형의 한 꼭짓점에서 그을 수 있는 대각선의 개수는 $(n-3)$개이다.

04 $80° + (\angle x + 20°) + 3\angle x = 180°$
$4\angle x = 80°$ $\therefore \angle x = 20°$ **답** 20°

05 ㈎에서 모든 변의 길이가 같고, 모든 내각의 크기가 같으므로 정다각형이다.
㈏에서 구하는 다각형을 정n각형이라 하면
$\dfrac{n(n-3)}{2} = 14$, $n(n-3) = 28 = 7 \times 4$ $\therefore n = 7$
따라서 구하는 다각형은 정칠각형이다. **답** 정칠각형

06 도시는 5개이므로 만들어지는 도로의 개수는 오각형의 변의 개수와 오각형의 대각선의 개수의 합과 같다.
오각형의 변의 개수는 5개
오각형의 대각선의 개수는 $\dfrac{5 \times (5-3)}{2} = 5(개)$
따라서 만들어지는 도로의 개수는 $5 + 5 = 10(개)$ **답** ④

07 ① 한 내각의 크기는 $\dfrac{180° \times (12-2)}{12} = 150°$
② 한 외각의 크기는 $\dfrac{360°}{12} = 30°$
③ 내각의 크기의 합은 $180° \times (12-2) = 1800°$
④ 한 꼭짓점에서 대각선을 모두 그으면 $12 - 2 = 10(개)$의 삼각형으로 나누어진다.
⑤ 대각선의 개수는 $\dfrac{12 \times (12-9)}{2} = 54(개)$이다.
따라서 옳지 않은 것은 ③이다. **답** ③

08 △ABC에서 ∠BAC=180°−(70°+30°)=80°

∴ ∠BAD=$\frac{1}{2}$∠BAC=$\frac{1}{2}$×80°=40°

따라서 △ABD에서

∠x=∠ABD+∠BAD=70°+40°=110° 답 ③

참고 △ADC에서

∠x=180°−(∠DAC+30°)=180°−(40°+30°)=110°

09 △ABC에서 ∠ABC+∠ACB=180°−78°=102°

∴ ∠IBC+∠ICB=$\frac{1}{2}$(∠ABC+∠ACB)

=$\frac{1}{2}$×102°=51°

따라서 △IBC에서

∠x=180°−(∠IBC+∠ICB)

=180°−51°=129° 답 129°

참고 공식을 이용하여 구하면

∠x=90°+$\frac{1}{2}$∠A=90°+$\frac{1}{2}$×78°=129°

10 오른쪽 그림의 △ABC에
서 \overline{AB}=\overline{AC}이므로

∠ACB=∠ABC=22°

∴ ∠CAD=22°+22°

=44°

△ACD에서 \overline{AC}=\overline{CD}이므로 ∠CDA=∠CAD=44°

∴ ∠DCE=22°+44°=66°

△DCE에서 \overline{DC}=\overline{DE}이므로 ∠DEC=∠DCE=66°

따라서 △BED에서

∠x=∠DBE+∠DEB=22°+66°=88° 답 ④

11 오른쪽 그림의 △BGE에서
∠CGF=25°+40°=65°

△FCG에서

∠x=30°+∠CGF

=30°+65°

=95° 답 ②

12 오른쪽 그림에서 색칠한 삼각형의
외각의 크기가 각각
∠a+∠f, ∠b+∠c, ∠d+∠e
이므로

∠a+∠b+∠c+∠d+∠e+∠f

=(삼각형의 외각의 크기의 합)

=360° 답 360°

13 구하는 다각형을 n각형이라 하면

n−3=3 ∴ n=6

따라서 육각형의 내각의 크기의 합은

180°×(6−2)=720° 답 ③

14 오른쪽 그림과 같이 보조선을 그으면

∠x+∠y=∠a+∠b

사각형의 내각의 크기의 합은

360°이므로

(∠x+68°)+72°+90°+(79°+∠y)=360°

∠x+∠y=51° ∴ ∠a+∠b=51° 답 ④

15 ① 정육각형의 내각의 크기의 합은

180°×(6−2)=720°

② 정육각형의 한 외각의 크기는 $\frac{360°}{6}$=60°

③ \overline{AB}=\overline{AF}이므로 △ABF는 이등변삼각형이다.

④, ⑤ 오른쪽 그림에서 △ABF는

∠A=120°이고 \overline{AB}=\overline{AF}인

이등변삼각형이므로

∠ABF=∠AFB

=$\frac{1}{2}$×(180°−120°)=30°

같은 방법으로 △FAE에서 ∠FAE=30°이므로

△AGF에서

∠AGF=180°−(30°+30°)=120°

∴ ∠BGF=∠AGF=120° (맞꼭지각) 답 ④

16 ∠C=3∠A, ∠B=∠A+5°

△ABC에서 ∠A+∠B+∠C=180°이므로

∠A+(∠A+5°)+3∠A=180°

5∠A=175° ∴ ∠A=35°

∴ ∠B=∠A+5°=35°+5°=40° 답 ②

17 오른쪽 그림과 같이 보조선을 그
으면 삼각형의 내각의 크기의 합
은 180°이므로

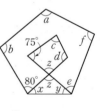

∠x+∠y+∠z=180°

∴ ∠z=180°−(∠x+∠y)

······ ㉠

사각형의 내각의 크기의 합은 360°이므로

∠c+75°+∠z+∠d=360°

∴ ∠z=285°−(∠c+∠d) ······ ㉡

㉠, ㉡에서

180°−(∠x+∠y)=285°−(∠c+∠d)

이므로

∠x+∠y=∠c+∠d−105°

오각형의 내각의 크기의 합은 180°×(5−2)=540°이
므로

$\angle a + \angle b + 80° + (\angle x + \angle y) + \angle e + \angle f = 540°$

$\angle a + \angle b + 80° + (\angle c + \angle d - 105°) + \angle e + \angle f$
$= 540°$

$\therefore \angle a + \angle b + \angle c + \angle d + \angle e + \angle f = 565°$　　답 ⑤

18 정오각형의 한 내각의 크기는

$\dfrac{180° \times (5-2)}{5} = 108°$이고 정삼

각형, 정사각형의 한 내각의 크기
는 각각 60°, 90°이므로 오른쪽 그
림에서

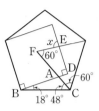

$\angle ABC = 108° - 90° = 18°$, $\angle ACB = 108° - 60° = 48°$

$\therefore \angle FAD = \angle BAC = 180° - (18° + 48°) = 114°$

따라서 사각형 FADE에서

$\angle FED = 360° - (60° + 114° + 90°) = 96°$

$\therefore \angle x = 180° - \angle FED = 180° - 96° = 84°$　　답 84°

19 (1) 정다각형에서

(한 내각의 크기) + (한 외각의 크기) = 180°

이므로

(한 외각의 크기) $= 180° \times \dfrac{1}{4+1} = 36°$ … ❶

구하는 정다각형을 정n각형이라 하면

$\dfrac{360°}{n} = 36°$ ∴ $n = 10$

따라서 구하는 정다각형은 정십각형이다. … ❷

(2) 정십각형의 내각의 크기의 합은

$180° \times (10-2) = 1440°$ … ❸

답 (1) 정십각형　(2) 1440°

단계	채점 기준	배점
❶	정다각형의 한 외각의 크기 구하기	30%
❷	한 외각의 크기를 이용하여 정다각형 구하기	30%
❸	정다각형의 내각의 크기의 합 구하기	40%

20 △ABC에서

$\angle DCE = \dfrac{1}{3}\angle ACE = \dfrac{1}{3} \times (78° + 3\angle DBC)$

$= 26° + \angle DBC$ …… ㉠

△DBC에서

$\angle DCE = \angle x + \angle DBC$ …… ㉡　… ❶

㉠, ㉡에서 $26° + \angle DBC = \angle x + \angle DBC$이므로

$\angle x = 26°$　　… ❷

답 26°

단계	채점 기준	배점
❶	∠DCE를 ∠DBC를 이용하여 나타내기	70%
❷	∠x의 크기 구하기	30%

Ⅱ-2 원과 부채꼴

본문 83~85쪽

01 ③	02 55	03 ④	04 ①	05 72π cm²
06 ②, ⑤	07 ①	08 13 cm	09 22000원	
10 $(36\pi+40)$cm, 180π cm²			11 ③	12 ③
13 ②	14 ①	15 75°	16 ④	17 56π m²
18 (1) 6π cm　(2) 54 cm			19 B	

01 ③ $\overline{OA} = \overline{OC}$ (반지름)이지만 \overparen{AC}의 길이는 같다고 할
수 없다.　　답 ③

02 부채꼴의 호의 길이는 중심각의 크기에 정비례하므로

$(x° + 25°) : (95° - x°) = 18 : 9$

$(x + 25) : (95 - x) = 2 : 1$

$x + 25 = 2(95 - x)$, $x + 25 = 190 - 2x$

$3x = 165$ ∴ $x = 55$　　답 55

03 부채꼴의 반지름의 길이를 r cm라 하면

$\dfrac{1}{2} \times r \times 6\pi = 27\pi$ ∴ $r = 9$

따라서 부채꼴의 반지름의 길이는 9 cm이다.　　답 ④

04 $\overparen{AB} = 2\pi \times 2 \times \dfrac{1}{2} = 2\pi$ (cm)

$\overparen{BC} = 2\pi \times 4 \times \dfrac{90}{360} = 2\pi$ (cm)

$\therefore \overparen{AB} : \overparen{BC} = 1 : 1$　　답 ①

05 원 O의 넓이를 S cm²라 하면 부채꼴의 넓이는 중심각
의 크기에 정비례하므로

$9\pi : S = 45° : 360°$, $9\pi : S = 1 : 8$ ∴ $S = 72\pi$

따라서 원 O의 넓이는 72π cm²이다.　　답 72π cm²

06 ① \overline{AB}와 \overline{DC}가 평행한지 아닌지는 알 수 없다.

② 부채꼴의 호의 길이는 중심각의 크기에 정비례하므로

$\overparen{AB} : \overparen{CD} = 1 : 2$ ∴ $2\overparen{AB} = \overparen{CD}$

③, ④ 현의 길이와 삼각형의 넓이는 중심각의 크기에
정비례하지 않는다.

⑤ 부채꼴의 넓이는 중심각의 크기에 정비례하므로

(부채꼴 AOB의 넓이) : (부채꼴 COD의 넓이)

$= 1 : 2$

∴ (부채꼴 AOB의 넓이)

$= \dfrac{1}{2} \times$ (부채꼴 COD의 넓이)

따라서 옳은 것은 ②, ⑤이다.　　답 ②, ⑤

07 오른쪽 그림에서 △AOB는
$\overline{OA}=\overline{OB}$인 이등변삼각형이므로

$\angle BAO=\angle ABO$
$\quad=\dfrac{1}{2}\times(180°-120°)$
$\quad=30°$

$\overline{AB}\,/\!/\,\overline{CD}$이므로 $\angle AOC=\angle BAO=30°$ (엇각)
부채꼴의 호의 길이는 중심각의 크기에 정비례하므로
$\overparen{AC}:\overparen{AB}=\angle AOC:\angle AOB$에서
$\overparen{AC}:4=30°:120°$, $\overparen{AC}:4=1:4$
$\therefore \overparen{AC}=1(cm)$ 　　　　　　　　　　답 ①

08 오른쪽 그림과 같이 \overline{OC}를 그으
면 △AOC는 $\overline{OA}=\overline{OC}$인 이등
변삼각형이므로

$\angle ACO=\angle CAO=25°$
$\therefore \angle AOC=180°-(25°+25°)=130°$
$\quad\angle BOC=180°-130°=50°$
부채꼴의 호의 길이는 중심각의 크기에 정비례하므로
$\overparen{AC}:\overparen{BC}=\angle AOC:\angle BOC$에서
$\overparen{AC}:5=130°:50°$, $\overparen{AC}:5=13:5$
$\therefore \overparen{AC}=13(cm)$ 　　　　　　　　답 13 cm

09 문화생활비를 나타낸 부채꼴의 중심각의 크기는
$360°-(40°+25°+65°+90°+30°)=110°$
부채꼴의 넓이는 중심각의 크기에 정비례하므로 문화생
활비로 지출한 금액을 x원이라 하면
$6000:x=30°:110°$, $6000:x=3:11$
$3x=66000$　　$\therefore x=22000$
따라서 문화생활비로 지출한 금액은 22000원이다.

답 22000원

10 색칠한 부분에서 곡선 부분의 길이는 반지름의 길이가
각각 10 cm, 20 cm, 30 cm인 부채꼴의 호의 길이의
합과 같고, 직선 부분의 길이는 $10\times4=40(cm)$이므로
(색칠한 부분의 둘레의 길이)
$=2\pi\times10\times\dfrac{108}{360}+2\pi\times20\times\dfrac{108}{360}+2\pi\times30\times\dfrac{108}{360}+40$
$=6\pi+12\pi+18\pi+40$
$=36\pi+40(cm)$
(색칠한 부분의 넓이)
$=\pi\times30^2\times\dfrac{108}{360}-\pi\times20^2\times\dfrac{108}{360}+\pi\times10^2\times\dfrac{108}{360}$
$=270\pi-120\pi+30\pi$
$=180\pi(cm^2)$ 　　　답 $(36\pi+40)$ cm, 180π cm²

11 오른쪽 그림과 같이 일부를 옮겨서
생각하면

(색칠한 부분의 넓이)$=\dfrac{1}{2}\times4\times4$
$\qquad\qquad\qquad=8(cm^2)$

답 ③

12 $\overline{BC}=x$ cm라 하면
(색칠한 부분의 넓이)
$=$(직사각형 ABCD의 넓이)$+$(부채꼴 DCE의 넓이)
$\quad-$(삼각형 ABE의 넓이)
$=8\times x+\pi\times8^2\times\dfrac{90}{360}-\dfrac{1}{2}\times(x+8)\times8$
$=8x+16\pi-4(x+8)$
$=4x+16\pi-32(cm^2)$
이때 색칠한 부분의 넓이가 직사각형 ABCD의 넓이와
같으므로
$4x+16\pi-32=8x$, $4x=16\pi-32$
$\therefore x=4\pi-8$
$\therefore \overline{BC}=(4\pi-8)$ cm

답 ③

13 정삼각형의 한 외각의 크기는
$180°-60°=120°$이므로
$\angle BAD=\angle DCE=\angle EBF$
$\qquad=120°$
또, $\overline{AB}=\overline{AC}=\overline{BC}=3$ cm이므
로
$\overline{CE}=\overline{CD}=3+3=6(cm)$
$\overline{BF}=\overline{BE}=3+6=9(cm)$
따라서 색칠한 부분은 반지름의 길이가 각각 3 cm,
6 cm, 9 cm이고 중심각의 크기가 120°인 부채꼴의 넓
이의 합과 같으므로
(색칠한 부분의 넓이)
$=\pi\times3^2\times\dfrac{120}{360}+\pi\times6^2\times\dfrac{120}{360}+\pi\times9^2\times\dfrac{120}{360}$
$=3\pi+12\pi+27\pi$
$=42\pi(cm^2)$ 　　　　　　　　　　　답 ②

14 원이 움직인 자리는 오른쪽 그
림의 색칠한 부분과 같다.
이때 ㉠, ㉡, ㉢은 각각 반지름
의 길이가 2 cm, 중심각의 크기
가 120°인 부채꼴이고, ㉮, ㉯,
㉰는 각각 가로의 길이와 세로의
길이가 4 cm, 2 cm인 직사각형이다.

\therefore (색칠한 부분의 넓이)

$= \{(㉠+㉡+㉢)$의 넓이$\} + \{(㉮+㉯+㉰)$의 넓이$\}$

$=$(반지름의 길이가 2 cm인 원의 넓이)$+$(㉮의 넓이)$\times 3$

$= \pi \times 2^2 + (4 \times 2) \times 3$

$= 4\pi + 24 \, (\text{cm}^2)$　　　　　　　답 ①

15 오른쪽 그림과 같이 시계의 중심을
O라 하자. 부채꼴의 호의 길이는 중
심각의 크기에 정비례하므로

$\angle AOB : \angle BOC : \angle COA$

$= \overset{\frown}{AB} : \overset{\frown}{BC} : \overset{\frown}{CA}$

$= 3 : 4 : 5$

$\therefore \angle AOB = 360° \times \dfrac{3}{5+4+3} = 90°$

$\quad \angle BOC = 360° \times \dfrac{4}{5+4+3} = 120°$

$\triangle OAB$는 $\overline{OA} = \overline{OB}$인 이등변삼각형이므로

$\angle OBA = \angle OAB = \dfrac{1}{2} \times (180° - 90°) = 45°$

또, $\triangle OBC$는 $\overline{OB} = \overline{OC}$인 이등변삼각형이므로

$\angle OBC = \angle OCB = \dfrac{1}{2} \times (180° - 120°) = 30°$

$\therefore \angle ABC = \angle OBA + \angle OBC$

$\qquad = 45° + 30° = 75°$　　　　　　답 75°

16 오른쪽 그림에서 $\triangle ABH$와
$\triangle EBC$는 모두 정삼각형이므로

$\angle ABH = 60°$, $\angle EBC = 60°$

$\therefore \angle ABE = \angle EBH = \angle HBC$

$\qquad = 30°$

따라서 부채꼴 EBH에서

$\overset{\frown}{EH} = 2\pi \times 12 \times \dfrac{30}{360} = 2\pi \, (\text{cm})$

같은 방법으로 생각하면

$\overset{\frown}{EF} = \overset{\frown}{FG} = \overset{\frown}{GH} = \overset{\frown}{EH} = 2\pi \, \text{cm}$

\therefore (색칠한 부분의 둘레의 길이)$= 2\pi \times 4$

$\qquad\qquad\qquad = 8\pi \, (\text{cm})$　　　　답 ④

17 양이 움직일 수 있는 부분의 최대
넓이는 오른쪽 그림에서 색칠한
부분의 넓이와 같다.
따라서 구하는 넓이는

$\pi \times 8^2 \times \dfrac{300}{360} + \left(\pi \times 2^2 \times \dfrac{120}{360} \right) \times 2$

$= \dfrac{160}{3}\pi + \dfrac{8}{3}\pi$

$= 56\pi \, (\text{m}^2)$　　　　　　　답 $56\pi \, \text{m}^2$

18 (1) $\triangle DOE$는 $\overline{DO} = \overline{DE}$인 이등변삼각형이므로

$\angle DOE = \angle OED = 20°$

$\therefore \angle ODC = \angle DOE + \angle OED$

$\qquad = 20° + 20°$

$\qquad = 40°$

또, $\triangle OCD$는 $\overline{OC} = \overline{OD}$ (반지름)인 이등변삼각형이
므로

$\angle OCD = \angle ODC = 40°$

따라서 $\triangle OCE$에서

$\angle AOC = \angle OCD + \angle OED$

$\qquad = 40° + 20°$

$\qquad = 60°$　　　　　　　…❶

부채꼴의 호의 길이는 중심각의 크기에 정비례하므로

$\angle BOD : \angle AOC = \overset{\frown}{BD} : \overset{\frown}{AC}$에서

$20° : 60° = \overset{\frown}{BD} : 18\pi$

$1 : 3 = \overset{\frown}{BD} : 18\pi$

$3\overset{\frown}{BD} = 18\pi$

$\therefore \overset{\frown}{BD} = 6\pi \, (\text{cm})$　　　　　…❷

(2) 원 O의 반지름의 길이를 r cm라 하면 부채꼴 AOC
의 중심각의 크기는 60°, 호의 길이는 18π cm이므로

$2\pi \times r \times \dfrac{60}{360} = 18\pi$

$\therefore r = 54$

따라서 구하는 반지름의 길이는 54 cm이다.　…❸

답 (1) 6π cm　(2) 54 cm

단계	채점 기준	배점
❶	$\angle AOC$의 크기 구하기	30%
❷	$\overset{\frown}{BD}$의 길이 구하기	30%
❸	원 O의 반지름의 길이 구하기	40%

19 (피자 조각 A의 넓이)$= \pi \times 30^2 \times \dfrac{1}{6}$

$\qquad = 150\pi \, (\text{cm}^2)$　　　…❶

(피자 조각 B의 넓이)$= \pi \times 40^2 \times \dfrac{1}{8}$

$\qquad = 200\pi \, (\text{cm}^2)$　　　…❷

따라서 피자 조각 B의 양이 피자 조각 A의 양보다 많으
므로 현진이가 먹을 피자 조각은 B이다.　…❸

답 B

단계	채점 기준	배점
❶	피자 조각 A의 넓이 구하기	40%
❷	피자 조각 B의 넓이 구하기	40%
❸	두 피자 조각 A, B 중 현진이가 먹을 피자 조각 구하기	20%

Ⅲ-1 다면체와 회전체

본문 86~88쪽

01 ④	02 ④	03 ⑤	04 ⑤	05 ①
06 19	07 오각기둥		08 ⑤	09 ③
10 ④	11 ④	12 ⑤	13 ③	
14 $(18+24\pi)$cm		15 ③	16 ④	17 ㄱ, ㄷ, ㄹ
18 36π cm^2		19 (1) 12 (2) 12 (3) 24		20 45π cm^2

01 ④ 모서리의 개수는 6개이다. 　　　　답 ④

02 ㄱ, ㅂ. 다면체　ㄹ. 다각형
따라서 회전체는 ㄴ, ㄷ, ㅁ이다. 　　答 ④

03 ③ 원기둥의 전개도　　④ 원뿔의 전개도 　答 ⑤

04 각 다면체의 면의 개수를 차례대로 구하면 다음과 같다.
① 5개, 6개　　② 8개, 9개　　③ 6개, 7개
④ 8개, 6개　　⑤ 9개, 9개 　　　　　　答 ⑤

05 각 다면체의 꼭짓점의 개수는 다음과 같다.
① 8개　　　② 6개　　　③ $5+1=6$(개)
④ $2\times3=6$(개)　⑤ $2\times3=6$(개)
따라서 꼭짓점의 개수가 다른 하나는 ①이다. 　答 ①

06 오각뿔대의 모서리의 개수는 $3\times5=15$(개)이므로
$a=15$
팔각뿔의 꼭짓점의 개수는 $8+1=9$(개)이므로
$b=9$
삼각기둥의 면의 개수는 $3+2=5$(개)이므로
$c=5$
∴ $a+b-c=15+9-5=19$ 　　答 19

07 ㈎, ㈏를 만족시키는 입체도형은 각기둥이다.
구하는 입체도형을 n각기둥이라 하면 ㈐에 의하여
$3n=15$　∴ $n=5$
따라서 구하는 입체도형은 오각기둥이다. 　答 오각기둥

08 주어진 전개도로 만든 다면체는 사각뿔대이므로
① 육면체이다.
② 두 밑면은 합동이 아니다.
③ 옆면의 모양은 사다리꼴이다.
④ 꼭짓점의 개수는 $2\times4=8$(개)이다.
⑤ 모서리의 개수는 $3\times4=12$(개)이다. 　答 ⑤

09 정사면체의 모서리의 개수는 6개, 정십이면체의 꼭짓점의 개수는 20개이므로 구하는 합은
$6+20=26$(개) 　　　　　　　　　　答 ③

10 ① 정다면체는 정사면체, 정육면체, 정팔면체, 정십이면체, 정이십면체의 다섯 가지이다.
④ 정십이면체는 정오각형으로 이루어져 있으며 정육각형으로 이루어진 정다면체는 없다.
⑤ 정다면체는 합동인 정다각형으로 이루어져 있으므로 모든 모서리의 길이가 같다. 　　　　答 ④

11 주어진 전개도로 정육면체를 만들면 오른쪽 그림과 같으므로 면 ㈏와 수직으로 만나는 면은 면 ㈎, ㈐, ㈑, ㈒이다. 　答 ④
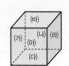

12 주어진 평면도형은 회전축에서 떨어져 있으므로 ⑤와 같이 가운데가 비어 있는 회전체가 만들어진다. 　答 ⑤

13 선분 AD를 회전축으로 하여 1회전 시킬 때 생기는 회전체는 오른쪽 그림과 같다. 이때 이 회전체를 회전축을 포함하는 평면으로 자를 때 생기는 단면은 회전시킨 사다리꼴 2개를 붙인 평면도형이므로 구하는 단면의 넓이는
$\left\{\dfrac{1}{2}\times(3+7)\times7\right\}\times2=70(\text{cm}^2)$ 　答 ③

14 주어진 원기둥의 전개도는 오른쪽 그림과 같다. 전개도에서 직사각형의 가로의 길이는 원기둥의 밑면인 원의 둘레의 길이와 같으므로
$2\pi\times6=12\pi$(cm)
직사각형의 세로의 길이는 원기둥의 높이와 같으므로 9 cm이다.
따라서 직사각형의 둘레의 길이는
$2\times(9+12\pi)=18+24\pi$(cm) 　答 $(18+24\pi)$cm

15 칠각뿔대의 면의 개수는 $7+2=9$(개)이므로 면의 개수가 9개인 각뿔은 팔각뿔이다.
이때 팔각뿔의 꼭짓점의 개수는 $8+1=9$(개)이므로
$a=9$
팔각뿔의 모서리의 개수는 $2\times8=16$(개)이므로
$b=16$
∴ $b-a=16-9=7$ 　　　　　　　　答 ③

16 밑면을 n각형이라 하면
$180°\times(n-2)=1080°$, $n-2=6$　∴ $n=8$

즉, 주어진 입체도형은 밑면이 팔각형이고 옆면이 모두 삼각형이므로 팔각뿔이다.

따라서 팔각뿔의 모서리의 개수는 $2 \times 8 = 16$(개) 답 ④

17 주어진 전개도로 만든 정다면체는 오른쪽 그림과 같은 정 팔면체이다.

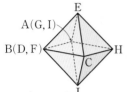

ㄴ. 모서리의 개수는 12개이다.
ㅁ. \overline{AB}와 \overline{CH}는 평행하다.
따라서 옳은 것은 ㄱ, ㄷ, ㄹ이다. 답 ㄱ, ㄷ, ㄹ

18 색칠한 부채꼴의 중심각의 크기는 $360° - 90° = 270°$이 므로 원뿔의 밑면인 원의 반지름의 길이를 r cm라 하면

$$2\pi \times 8 \times \frac{270}{360} = 2\pi \times r \qquad \therefore r = 6$$

즉, 원뿔의 밑면인 원의 반지름의 길이가 6 cm이므로 밑면의 넓이는

$$\pi \times 6^2 = 36\pi(\text{cm}^2) \qquad \text{답 } 36\pi \text{ cm}^2$$

19 (1) 꼭짓점의 개수가 두 번째로 적은 정다면체는 정팔면체이다. 이때 정팔면체의 모서리의 개수는 12개이므로 $a = 12$ … ❶
(2) 한 꼭짓점에 모인 면의 개수가 가장 많은 정다면체는 정이십면체이다. 이때 정이십면체의 꼭짓점의 개수는 12개이므로 $b = 12$ … ❷
(3) $a + b = 12 + 12 = 24$ … ❸

답 (1) 12 (2) 12 (3) 24

단계	채점 기준	배점
❶	a의 값 구하기	40%
❷	b의 값 구하기	40%
❸	$a+b$의 값 구하기	20%

20 주어진 직사각형을 직선 l을 회전축으로 하여 1회전 시킬 때 생기는 회전체는 가운데가 비어 있는 원기둥 모양이다.
이 회전체를 회전축에 수직인 평면으로 자를 때 생기는 단면은 오른쪽 그림과 같이 반지름의 길이가 $2 + 5 = 7$(cm)인 원에서 반지름의 길이가 2 cm인 원을 뺀 도형이다. … ❶

따라서 구하는 단면의 넓이는
$$\pi \times 7^2 - \pi \times 2^2 = 45\pi(\text{cm}^2) \qquad \text{… ❷}$$

답 45π cm²

단계	채점 기준	배점
❶	회전체를 자를 때 생기는 단면 구하기	50%
❷	단면의 넓이 구하기	50%

Ⅲ-2 입체도형의 겉넓이와 부피 본문 89~91쪽

01 ①	**02** 72π cm²	**03** 28 cm³
04 128π cm²	**05** ④	**06** $72°$ **07** 72π cm³
08 ⑤	**09** 7	**10** ① **11** ② **12** ②
13 144π cm³	**14** 3	**15** $\dfrac{24}{5}$ cm **16** 12 cm
17 ⑤	**18** (1) 57π cm² (2) 42π cm³	**19** 7 cm

01 $(\text{밑넓이}) = \left(\dfrac{1}{2} \times 6 \times 3\right) \times 2 + 6 \times 2$
$$= 18 + 12 = 30(\text{cm}^2)$$
$\therefore (\text{부피}) = 30 \times 7 = 210(\text{cm}^3)$ 답 ①

02 주어진 평면도형을 직선 l을 회전축으로 하여 1회전 시킬 때 생기는 회전체는 오른쪽 그림과 같은 원기둥이므로
$(\text{겉넓이}) = (\pi \times 3^2) \times 2 + (2\pi \times 3) \times 9$
$$= 18\pi + 54\pi = 72\pi(\text{cm}^2)$$
답 72π cm²

03 $(\text{부피}) = (\text{큰 사각뿔의 부피}) - (\text{작은 사각뿔의 부피})$
$$= \frac{1}{3} \times (4 \times 4) \times 6 - \frac{1}{3} \times (2 \times 2) \times 3$$
$$= 32 - 4 = 28(\text{cm}^3) \qquad \text{답 } 28 \text{ cm}^3$$

04 $(\text{겉넓이}) = (\text{구의 겉넓이}) \times \dfrac{1}{4} + (\text{원의 넓이})$
$$= (4\pi \times 8^2) \times \frac{1}{4} + \pi \times 8^2$$
$$= 64\pi + 64\pi = 128\pi(\text{cm}^2) \qquad \text{답 } 128\pi \text{ cm}^2$$

05 주어진 입체도형의 겉넓이는 가로의 길이가 8 cm, 세로의 길이가 6 cm, 높이가 $4 + 5 = 9$(cm)인 직육면체의 겉넓이와 같으므로
$(\text{겉넓이}) = (8 \times 6) \times 2 + (8 + 6 + 8 + 6) \times 9$
$$= 96 + 252 = 348(\text{cm}^2) \qquad \text{답 } ④$$

06 밑면인 부채꼴의 중심각의 크기를 $x°$라 하면
$$\left(\pi \times 5^2 \times \frac{x}{360}\right) \times 7 = 35\pi, \quad \frac{35}{72}x\pi = 35\pi$$
$\therefore x = 72$
따라서 밑면인 부채꼴의 중심각의 크기는 $72°$이다.
답 $72°$

07 원기둥의 높이를 h cm라 하면
$(2\pi \times 3) \times h = 48\pi, \quad 6\pi h = 48\pi \qquad \therefore h = 8$
$\therefore (\text{부피}) = (\pi \times 3^2) \times 8 = 72\pi(\text{cm}^3) \qquad \text{답 } 72\pi \text{ cm}^3$

08 주어진 평면도형을 직선 l을 회전축으로 하여 1회전 시킬 때 생기는 회전체는 오른쪽 그림과 같으므로

(부피)=(큰 원기둥의 부피)
　　　　－(작은 원기둥의 부피)
　　　＝$(\pi \times 4^2) \times 9 - (\pi \times 2^2) \times 6$
　　　＝$144\pi - 24\pi = 120\pi (\text{cm}^3)$　　　　답 ⑤

09 $4 \times 4 + \left(\dfrac{1}{2} \times 4 \times x\right) \times 4 = 72$

$16 + 8x = 72,\ 8x = 56$　　$\therefore x = 7$　　　　답 7

10 밑면인 원의 반지름의 길이를 r cm라 하면

$\dfrac{1}{2} \times 7 \times 2\pi r = 21\pi$　　$\therefore r = 3$

따라서 원뿔의 겉넓이는

$\pi \times 3^2 + 21\pi = 9\pi + 21\pi = 30\pi (\text{cm}^2)$　　　　답 ①

11 주어진 사다리꼴을 직선 l을 회전축으로 하여 1회전 시킬 때 생기는 회전체는 오른쪽 그림과 같은 원뿔대이므로

(부피)=(큰 원뿔의 부피)－(작은 원뿔의 부피)
　　　＝$\dfrac{1}{3} \times (\pi \times 8^2) \times 12 - \dfrac{1}{3} \times (\pi \times 4^2) \times 6$
　　　＝$256\pi - 32\pi = 224\pi (\text{cm}^3)$　　　　답 ②

12 반구의 반지름의 길이를 r cm라 하면

$\dfrac{4}{3}\pi r^3 \times \dfrac{1}{2} = 144\pi,\ r^3 = 216 = 6^3$　　$\therefore r = 6$

\therefore (겉넓이)$= (4\pi \times 6^2) \times \dfrac{1}{2} + \pi \times 6^2$
　　　　　　　　$= 72\pi + 36\pi = 108\pi (\text{cm}^2)$　　　　답 ②

13 (원기둥의 부피)$= (\pi \times 6^2) \times 12 = 432\pi (\text{cm}^3)$

(구의 부피)$= \dfrac{4}{3}\pi \times 6^3 = 288\pi (\text{cm}^3)$

\therefore (그릇에 남아 있는 물의 부피)
　　＝(원기둥의 부피)－(구의 부피)
　　＝$432\pi - 288\pi = 144\pi (\text{cm}^3)$　　　　답 144π cm³

14 남아 있는 물의 부피는 밑면이 직각삼각형이고 높이가 x cm인 삼각뿔의 부피와 같으므로

$\dfrac{1}{3} \times \left(\dfrac{1}{2} \times 12 \times 9\right) \times x = 54$

$18x = 54$　　$\therefore x = 3$　　　　답 3

15 원뿔 모양의 그릇에 담긴 물의 부피는

$\dfrac{1}{3} \times (\pi \times 6^2) \times 10 = 120\pi (\text{cm}^3)$

원기둥 모양의 그릇에 담긴 물의 높이를 h cm라 하면 원기둥 모양의 그릇에 담긴 물의 부피는

$(\pi \times 5^2) \times h = 120\pi$　　$\therefore h = \dfrac{24}{5}$

따라서 물의 높이는 $\dfrac{24}{5}$ cm이다.　　　　답 $\dfrac{24}{5}$ cm

16 밑면인 원의 반지름의 길이를 r cm라 하면 전개도에서 부채꼴의 호의 길이는 밑면인 원의 둘레의 길이와 같으므로

$2\pi r = 2\pi \times 15 \times \dfrac{216}{360}$　　$\therefore r = 9$

원뿔의 높이를 h cm라 하면

$\dfrac{1}{3} \times (\pi \times 9^2) \times h = 324\pi$

$27\pi h = 324\pi$　　$\therefore h = 12$

따라서 원뿔의 높이는 12 cm이다.　　　　답 12 cm

17 구에 꼭 맞는 정팔면체는 밑면인 정사각형의 대각선의 길이가 $6 \times 2 = 12 (\text{cm})$인 사각뿔 2개를 붙여 놓은 모양이므로

(정팔면체의 부피)=(사각뿔의 부피)$\times 2$
　　　　　$= \left\{\dfrac{1}{3} \times \left(12 \times 12 \times \dfrac{1}{2}\right) \times 6\right\} \times 2$
　　　　　$= 288 (\text{cm}^3)$　　　　답 ⑤

> **월등한 개념**
>
> (대각선의 길이가 a인 정사각형의 넓이)
> =(두 대각선의 길이가 모두 a인 마름모의 넓이)
> $= \dfrac{1}{2} \times a \times a = \dfrac{1}{2} a^2$

18 (1) 주어진 평면도형을 직선 l을 회전축으로 하여 1회전 시킬 때 생기는 회전체는 오른쪽 그림과 같으므로

(겉넓이)$= (4\pi \times 3^2) \times \dfrac{1}{2}$
　　　　$+ (2\pi \times 3) \times 4 + \dfrac{1}{2} \times 5 \times (2\pi \times 3)$
　　　　$= 18\pi + 24\pi + 15\pi = 57\pi (\text{cm}^2)$　　… ❶

(2) (부피)$= \left(\dfrac{4}{3}\pi \times 3^3\right) \times \dfrac{1}{2}$
　　　　$+ \left\{(\pi \times 3^2) \times 4 - \dfrac{1}{3} \times (\pi \times 3^2) \times 4\right\}$
　　　　$= 18\pi + (36\pi - 12\pi) = 42\pi (\text{cm}^3)$　　… ❷

답 (1) 57π cm²　(2) 42π cm³

단계	채점 기준	배정
❶	회전체의 겉넓이 구하기	50%
❷	회전체의 부피 구하기	50%

19 $\overline{MC}=8\times\dfrac{1}{2}=4(cm)$ ··· ❶

삼각뿔 C−MGD에서 △MCD를 밑면으로 생각하면 높이는 \overline{CG}이다. 이때 $\overline{CD}=x$ cm라 하면 삼각뿔 C−MGD의 부피는

$\dfrac{1}{3}\times\left(\dfrac{1}{2}\times4\times x\right)\times6=28$ ··· ❷

$4x=28$ ∴ $x=7$

따라서 $\overline{AB}=\overline{CD}$이므로 \overline{AB}의 길이는 7 cm이다.

··· ❸

답 7 cm

단계	채점 기준	배정
❶	\overline{MC}의 길이 구하기	20%
❷	삼각뿔 C−MGD의 부피를 식으로 나타내기	50%
❸	\overline{AB}의 길이 구하기	30%

Ⅳ-1 자료의 정리와 해석
본문 92~94쪽

01 ④	**02** ③	**03** ④	**04** ①	**05** ③
06 11개	**07** ②	**08** ⑤	**09** 80점	**10** ㄷ
11 ②	**12** 11명	**13** 40%	**14** 8가구	**15** 2명
16 (1) 11명 (2) 16%	**17** 12개			

01 ④ 도수분포표에서는 변량의 정확한 값을 알 수 없다.

답 ④

02 잎이 가장 적은 줄기는 3이므로 $a=3$
줄기가 1인 잎은 3개이므로 $b=3$
∴ $a+b=3+3=6$ **답** ③

03 전체 학생 수는 $4+7+10+6+3=30$(명)
앉은키가 85 cm 이상인 학생 수는 $6+3=9$(명)이므로
전체의 $\dfrac{9}{30}\times100=30(\%)$ **답** ④

04 (도수의 총합)$=\dfrac{(그\ 계급의\ 도수)}{(어떤\ 계급의\ 상대도수)}$이므로 지혜네
반 전체 학생 수는 $\dfrac{8}{0.25}=32$(명) **답** ①

05 남자 회원 중 나이가 많은 회원의 나이를 차례대로 나열하면 45세, 43세, 41세, 40세, 39세, 35세, 33세, 32세, …이므로 나이가 많은 쪽에서 8번째인 회원의 나이는 32세이다. 즉, A의 나이는 32세이고 여자 회원 중 32세보다 많은 나이는 35세, 42세, 47세이다.
따라서 A보다 나이가 많은 회원은 남자 회원이 7명, 여자 회원이 3명이므로 전체 $7+3=10$(명)이다.
그러므로 A는 전체 회원 중에서 11번째로 나이가 많다.

답 ③

06 강수량이 50 mm 이상 100 mm 미만인 계급의 도수는 $35-(9+5+7+3)=11$(개)
강수량이 50 mm 미만인 지역 수가 9개, 100 mm 미만인 지역 수가 $9+11=20$(개)이므로 강수량이 적은 쪽에서 20번째인 지역이 속하는 계급은 50 mm 이상 100 mm 미만이다.
따라서 구하는 도수는 11개이다. **답** 11개

07 무게가 15 g 미만인 제품의 개수는 18개, 30 g 이상인 제품의 개수는 9개이므로 불량품의 개수는 $18+9=27$(개)
따라서 불량품은 전체의 $\dfrac{27}{150}\times100=18(\%)$ **답** ②

08 ① 계급의 크기는 계급의 양 끝 값의 차이므로
$20-0=20$(분)
② $2+12+14+10+8+4=50$(명)
③ $10+8+4=22$(명)
④ TV 시청 시간이 100분 이상인 학생 수는 4명, 80분 이상인 학생 수는 $8+4=12$(명)이므로 TV시청 시간이 긴 쪽에서 10번째인 학생이 속하는 계급은 80분 이상 100분 미만이다.
⑤ 도수가 두 번째로 큰 계급은 20분 이상 40분 미만이고 도수는 12명이므로 이 계급의 직사각형의 넓이는 $20\times12=240$
따라서 옳지 않은 것은 ⑤이다. **답** ⑤

09 전체 학생 수는 $3+7+10+4+1=25$(명)이므로 상위 20% 이내에 속하는 학생 수는 $25\times\dfrac{20}{100}=5$(명)
이때 국어 성적이 90점 이상인 학생 수는 1명, 80점 이상인 학생 수는 $4+1=5$(명)이므로 국어 성적이 상위 20% 이내에 속하려면 적어도 80점 이상을 받아야 한다.
답 80점

10 ㄱ. 여학생의 그래프가 남학생의 그래프보다 오른쪽으로 치우쳐 있으므로 100 m를 달리는 데 여학생이 남학생보다 더 오래 걸린다. 즉, 남학생의 기록이 여학생의 기록보다 좋은 편이다.

ㄴ. 기록이 13초 이상 14초 미만인 계급에 속하는 학생은 남학생만 있으므로 기록이 가장 좋은 학생은 남학생 중에 있다.

ㄷ. 기록이 15초 이상 17초 미만인 남학생 수는 $11+9=20$(명), 여학생 수는 $8+12=20$(명)이므로 남학생 수와 여학생 수는 같다.

따라서 옳은 것은 ㄷ뿐이다. **답** ㄷ

11 상대도수의 총합은 1이므로 사회 성적이 50점 이상 60점 미만인 계급의 상대도수는
$1-(0.05+0.2+0.3+0.25+0.1)=0.1$
따라서 구하는 학생 수는 $40\times0.1=4$(명) **답** ②

12 TV 시청 시간이 2시간 이상 4시간 미만인 계급의 상대도수가 0.12이므로 전체 학생 수는 $\dfrac{6}{0.12}=50$(명)
TV 시청 시간이 10시간 이상인 계급의 상대도수의 합은
$1-(0.12+0.18+0.3+0.18)=0.22$
따라서 TV 시청 시간이 10시간 이상인 학생 수는
$50\times0.22=11$(명) **답** 11명

13 줄기가 6인 잎이 4개이므로 줄기가 3인 잎은 $4-1=3$(개)
즉, 전체 학생 수는 $3+6+7+4=20$(명)
이때 줄기가 4인 잎 중 7 이하인 것은 5개이므로 몸무게가 47 kg 이하인 학생 수는 $3+5=8$(명)
따라서 전체의 $\dfrac{8}{20}\times100=40$(%) **답** 40 %

14 수돗물 사용량이 700 L 이상인 가구 수는
$32\times\dfrac{50}{100}=16$(가구)
이므로 수돗물 사용량이 700 L 이상 750 L 미만인 계급의 도수는 $16-4=12$(가구)
따라서 수돗물 사용량이 650 L 이상 700 L 미만인 계급의 도수는
$32-(3+5+16)=8$(가구)
이므로 도수가 두 번째로 큰 계급의 도수는 8가구이다.
답 8가구

15 남학생과 여학생 중 영어 성적이 70점 이상 80점 미만인 계급의 상대도수가 각각 0.44, 0.2이므로 남학생과 여학생 수는

남학생: $\dfrac{88}{0.44}=200$(명)

여학생: $\dfrac{20}{0.2}=100$(명)

한편, 남학생과 여학생 중 영어 성적이 90점 이상 100점 미만인 계급의 상대도수는
남학생: $1-(0.06+0.3+0.44+0.16)=0.04$
여학생: $1-(0.04+0.16+0.2+0.5)=0.1$
이므로 영어 성적이 90점 이상인 학생 수는
남학생: $200\times0.04=8$(명)
여학생: $100\times0.1=10$(명)
따라서 영어 성적이 90점 이상인 남학생 수와 여학생 수의 차는 $10-8=2$(명) **답** 2명

16 (1) 지각 횟수가 2회 이상 4회 미만인 계급의 도수를 x명이라 하면 지각 횟수가 4회 미만인 학생 수는 $(3+x)$명이고, 지각 횟수가 6회 이상인 학생 수는 $2+5=7$(명)이므로
$3+x=2\times7$ ∴ $x=11$
즉, 지각 횟수가 2회 이상 4회 미만인 학생 수는 11명이다. … ❶
(2) 지각 횟수가 4회 이상 6회 미만인 학생 수는
$25-(3+11+2+5)=4$(명) … ❷
따라서 전체의 $\dfrac{4}{25}\times100=16$(%) … ❸

답 (1) 11명 (2) 16 %

단계	채점 기준	배점
❶	지각 횟수가 2회 이상 4회 미만인 학생 수 구하기	40 %
❷	지각 횟수가 4회 이상 6회 미만인 학생 수 구하기	30 %
❸	지각 횟수가 4회 이상 6회 미만인 학생은 전체의 몇 %인지 구하기	30 %

17 평균 풍속이 초속 2 m 이상 4 m 미만인 계급의 상대도수의 합은 $0.36+0.24=0.6$이고, 이 계급에 속하는 지역의 수가 30개이므로 전체 지역 수는
$\dfrac{30}{0.6}=50$(개) … ❶
이때 평균 풍속이 초속 4 m 이상인 계급의 상대도수의 합이 $0.2+0.04=0.24$이므로 구하는 지역 수는
$50\times0.24=12$(개) … ❷

답 12개

단계	채점 기준	배점
❶	전체 지역 수 구하기	50 %
❷	평균 풍속이 초속 4 m 이상인 지역 수 구하기	50 %

MEMO